HISTOIRE
DE
LA CÉRAMIQUE
GRECQUE

PAR

OLIVIER RAYET
PROFESSEUR D'ARCHÉOLOGIE PRÈS LA BIBLIOTHÈQUE NATIONALE

ET

MAXIME COLLIGNON
CHARGÉ DU COURS D'ARCHÉOLOGIE A LA FACULTÉ DES LETTRES DE PARIS

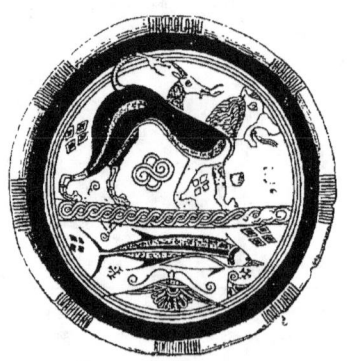

PARIS
GEORGES DECAUX, LIBRAIRE-ÉDITEUR
7, RUE DU CROISSANT, 7
1888

HISTOIRE

DE LA

CÉRAMIQUE GRECQUE

IMPRIMERIE D. DUMOULIN ET C¹ᵉ,
RUE DES GRANDS-AUGUSTINS, 5, A PARIS

HISTOIRE DE LA CÉRAMIQUE GRECQUE

PAR

OLIVIER RAYET

PROFESSEUR D'ARCHÉOLOGIE PRÈS LA BIBLIOTHÈQUE NATIONALE

ET

MAXIME COLLIGNON

CHARGÉ DU COURS D'ARCHÉOLOGIE A LA FACULTÉ DES LETTRES DE PARIS

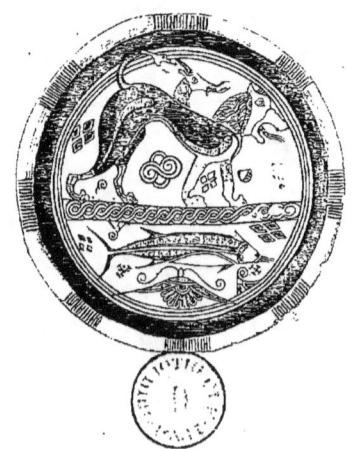

PARIS

GEORGES DECAUX, LIBRAIRE-ÉDITEUR

7, RUE DU CROISSANT, 7

1888

Tous droits de traduction et de reproduction réservés.

AVANT-PROPOS

De douloureux événements ont retardé la publication de ce livre. Depuis plusieurs années déjà, Olivier Rayet en avait conçu le plan, et préparé l'illustration avec le concours d'un habile dessinateur, M. P. Laurent. Il y travaillait encore, quand un mal qui ne devait pas pardonner est venu l'enlever à ses études, et à cette chaire de la Bibliothèque nationale qu'il occupait avec toute l'autorité de son savoir et de son talent. Le 19 février 1887, une mort prématurée terminait sa trop courte carrière, le frappait en pleine jeunesse, et mettait à néant toutes les espérances qu'on était en droit de fonder sur son brillant passé.

*L'*Histoire de la Céramique grecque *était, pour Olivier Rayet, une œuvre de prédilection. Dans sa pensée, ce livre devait s'adresser à cette même élite d'amateurs éclairés à laquelle il songeait en publiant son beau recueil des* Monuments de l'Art antique*; il voulait qu'un ouvrage clair et substantiel initiât un public moins restreint que celui des érudits aux récentes découvertes d'une science où il était lui-même passé maître. Les pages écrites par lui montrent bien quelle idée les avait inspirées, en même temps qu'elles témoignent une fois de plus des rares qualités de ce pénétrant et vigoureux esprit. On y retrouvera le savoir précis et sûr, le goût délicat, le sentiment profond de l'art, et le style très personnel qui l'avaient de bonne heure placé au premier rang parmi les historiens de l'art antique.*

La famille d'Olivier Rayet a exprimé le désir que ce travail ne restât point inachevé. Elle a bien voulu me confier le soin de le terminer, et j'ai accepté la tâche qu'une longue et ancienne amitié me faisait considérer comme un pieux devoir. En présentant au public un ouvrage qui est ainsi devenu le fruit d'une collaboration imprévue, je tiens, par un sentiment facile à comprendre, à ne laisser aucun doute sur la part que j'y ai prise. N'ayant eu entre les mains ni manuscrit ni notes de l'auteur, et n'ayant trouvé dans le dossier de l'illustration que des indications très sommaires, j'ai dû poursuivre l'œuvre commencée en m'aidant de mes propres recherches, tout en m'efforçant de lui conserver son unité. C'est dans ces conditions que j'ai écrit, outre l'Introduction et le chapitre X, la partie du volume qui commence au chapitre XIV. Je crois donc devoir revendiquer, devant la critique, l'entière responsabilité d'une part de collaboration où l'on verra surtout un hommage rendu à la mémoire d'un savant distingué et d'un ami.

<div style="text-align: right">M. C.</div>

Paris, 9 novembre 1887.

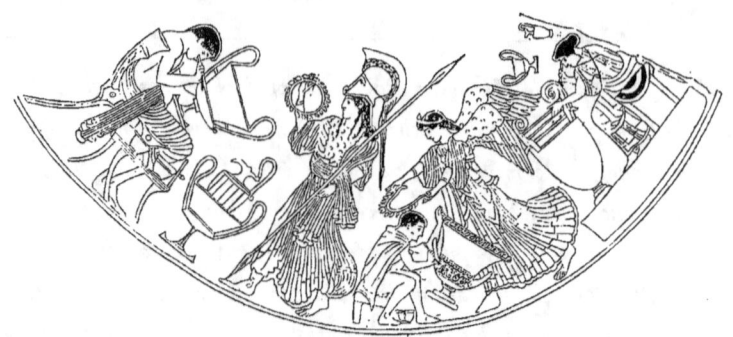

Fig. 1. — Une école de peintres de vases.
(Peinture d'un vase de la collection Caputi, à Ruvo.)

INTRODUCTION

EN écrivant ce volume, nous avons eu surtout pour objet de retracer l'histoire de la technique et du style des vases grecs; c'est le point de vue auquel les archéologues ont commencé à se placer depuis une vingtaine d'années seulement. Jusque-là, on s'était surtout préoccupé de demander aux peintures de vases de précieux renseignements sur la mythologie, sur la vie religieuse et privée des Grecs : que les vases fussent de provenance grecque ou italiote, qu'ils appartinssent à la période de floraison ou à celle de la décadence, il importait peu; le sujet représenté sollicitait presque exclusivement l'attention des érudits. L'étude des céramiques d'origine purement grecque, la découverte, dans les pays helléniques, des plus anciens spécimens de cet art, ont fait, au contraire, surgir un grand nombre de problèmes qui imposent désormais l'application d'une autre méthode. Technique de la fabrication, classement chronologique et géogra-

a

phique des centres industriels, relations commerciales entre les différentes villes grecques, entre les métropoles et leurs colonies, autant de questions dont il n'est plus permis de se désintéresser.

En l'état actuel de nos connaissances, bien des problèmes soulevés par l'étude des vases peints attendent encore une solution définitive. Nos musées et nos collections privées sont remplis de vases dont la provenance est ignorée. Parmi ceux dont l'origine n'est pas équivoque, une bonne partie a été découverte fort loin de l'endroit où ils ont été fabriqués. Les poteries étant, en effet, par excellence des objets de commerce, il faut compter avec l'exportation, qui les a répandues dans tout le monde ancien. Distinguer les fabriques, les classer chronologiquement, est, par suite, une tâche délicate et qui expose à mille erreurs. Elle ne sera rendue plus facile que le jour où les archéologues se seront livrés, dans toutes les régions de la Grèce et de l'Italie, à de minutieuses recherches, où l'on aura recueilli, trié et soumis à l'analyse, pour chaque localité, les fragments en apparence les plus insignifiants; dès lors on aura chance de posséder une suite de spécimens de provenance incontestable; on pourra déterminer, avec quelque certitude, quelle part revient à l'industrie locale. Malgré toutes ces difficultés, il était utile, croyons-nous, d'exposer dans leur ensemble les faits qui paraissent acquis, et d'arrêter tout au moins les grandes lignes d'une histoire de la céramique grecque : c'est ce que nous avons entrepris de faire [1].

Dans les chapitres suivants, le lecteur trouvera l'histoire détaillée des changements que subissent, aux différentes époques, le style et la technique des vases. Toutefois, il y a lieu d'étudier

1. Les travaux les plus récents seront cités au cours de l'ouvrage. Parmi les travaux d'ensemble les plus importants, nous devons mentionner surtout le livre de S. Birch (*History of ancient Pottery*, 2ᵉ éd., Londres, 1873), les *Études sur les vases peints*, de M. le baron J. de Witte (Paris, 1865, extraits de la *Gazette des Beaux-Arts*), et enfin l'ouvrage capital de M. Albert Dumont, entrepris avec la collaboration de M. J. Chaplain : *Les Céramiques de la Grèce propre* (Paris, Didot, 1880-1887, fasc. 1-4). Ce livre, dont M. E. Pottier continue la publication, formera une véritable histoire de la peinture céramique en Grèce jusqu'aux guerres médiques.

avant tout les procédés de fabrication usités pendant la période classique de l'industrie céramique. Pour cela, nous ne pouvons mieux faire que de suivre méthodiquement la série des opérations auxquelles se livraient les potiers grecs.

1° *La matière et sa préparation.* — L'argile, qui constitue la pâte céramique (γῆ κεραμική), offrait en Grèce de grandes variétés. En raison de leurs qualités particulières, certaines terres se prêtaient mieux que d'autres au travail du potier : telle était l'argile blanche de la Corinthie, celle du territoire de Tanagra, et surtout la terre qu'on trouvait en Attique, à la pointe Coliade; cette dernière, plus rouge de ton que l'argile corinthienne, fournissait une pâte céramique excellente : c'était « la terre attique » (ἀττικὸς κέραμος), renommée entre toutes [1]. Mais l'argile naturelle présente rarement une composition qui permette de l'utiliser sans aucune préparation. Parmi les éléments qui la constituent, alumine, carbonate de chaux, silice, oxyde de fer, tous ne se trouvent pas nécessairement dans les proportions voulues; si l'alumine est en quantité trop grande, le retrait est extrême à la cuisson, et le vase est exposé à se craqueler; si la silice est en excès, la pâte devient rêche et se vitrifie. Il faut donc ajouter à la terre ce qui lui manque, le plus souvent de la marne et du sable, en d'autres termes lui faire subir l'opération du *dégraissage*. En Grèce, et surtout en Attique, où l'on appréciait fort le ton chaud et rouge qui donne un si bel éclat aux vases peints, les potiers y mêlaient encore une certaine proportion d'oxyde de fer pour obtenir cette coloration.

La composition des pâtes céramiques a certainement varié suivant les époques et les ateliers; bien plus, elle ne présente pas toujours, dans une même fabrique, des caractères identiques [2].

[1]. Voir Suidas, Κωλιάδος κεραμῆες. Cf. Athénée, I, p. 28 C. ἐπαινεῖται ὄντως ὁ ἀττικὸς κέραμος.

[2]. Voir les observations de MM. E. Pottier et S. Reinach sur la terre des figurines de Myrina : *La nécropole de Myrina*, p. 126.

Ces réserves faites, voici quelle est, en moyenne, la proportion des différents éléments qui constituent la terre des poteries grecques [1] :

Silice.	55
Alumine.	20
Oxyde de fer.	16
Carbonate de chaux.	8
Magnésie et résidus divers.	1
	100

Ainsi composée, la terre était lavée à grande eau et soumise à l'opération du pétrissage, qui lui donnait une parfaite homogénéité; puis on la laissait reposer pour qu'une sorte de combustion lente la débarrassât des matières organiques, qui auraient produit à la cuisson des porosités ou des noircissements.

2º *La fabrication des vases.* — Parmi les monuments figurés qui mettent sous nos yeux des potiers grecs occupés à façonner des vases, un des plus instructifs est une hydrie à figures noires, conservée à la Pinacothèque de Munich (fig. 2) [2]. La peinture qui décore la gorge du vase offre un tableau divisé en deux parties par une colonne à chapiteau dorique : d'un côté, c'est l'intérieur d'un atelier de potier; de l'autre, un espace à l'air libre, où se trouve le four allumé. Plusieurs ouvriers sont au travail : l'un d'eux, à gauche, tient sur ses genoux une amphore terminée, qu'un de ses compagnons prend à deux mains pour la porter au four. Plus loin, nous voyons l'opération du tournassage : une amphore est posée sur le tour, auquel un apprenti, assis sur un escabeau très bas, donne vigoureusement l'impulsion; un potier plus âgé a plongé son bras gauche dans le vase et en égalise avec la main les parois intérieures; au plafond sont suspendus

1. Voir, pour les analyses des terres céramiques, Brongniart, *Traité des arts céramiques*, I, 550. Cf. Blümner, *Technologie und Terminologie der Gewerbe und Kunst bei Griechen und Rœmern*, II, p. 56-62.

2. Otto Jahn, *Ueber ein Vasenbild, welches eine Tœpferei vorstellt.* (*Berichte der sächs. Gesellschaft der Wissenschaften, Phil. histor. Classe*, VI, 1854, p. 27-49, pl. I, fig. 1.)

trois bâtonnets, qui servaient sans doute à transporter les vases les plus soignés, pour éviter le contact des doigts. Enfin, un jeune ouvrier se dirige vers la porte de l'atelier, tenant avec précaution un vase déjà tournassé, qui va sécher au soleil en compagnie d'un grand pithos. De l'autre côté de la colonne, le maître potier, un homme âgé et chauve, surveille deux ouvriers occupés à la cuisson; l'un d'eux porte sur l'épaule un sac de charbon; un autre active avec un ringard le feu du fourneau, dont la face

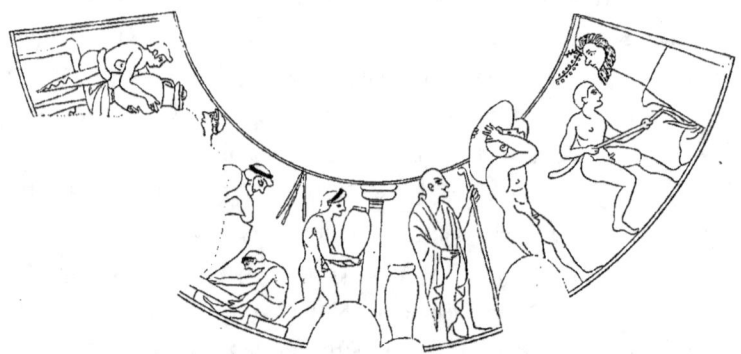

Fig. 2. — Atelier d'un potier.
Peinture d'une hydrie à figures noires. (Pinacothèque de Munich.)

antérieure est ornée d'un masque de Silène destiné à écarter les maléfices. L'hydrie de Munich nous montre donc une partie au moins des opérations qui précèdent la cuisson, à savoir le tournassage et le séchage.

On verra plus loin que les poteries primitives étaient modelées à la main, et simplement lustrées au polissoir. Mais ce procédé, très rudimentaire, fait bientôt place à l'emploi du tour (τροχός). On trouve déjà une allusion à cette technique perfectionnée dans un passage de l'*Iliade*, dans la description du bouclier d'Achille : le poète décrit un chœur de danseurs entraîné par un mouvement aussi rapide que la roue du potier « lorsque le potier, assis devant son tour, lui donne l'impulsion avec ses mains pour le faire tourner » :

ῥεῖα μάλ', ὡς ὅτε τις τροχὸν ἄρμενον ἐν παλάμῃσιν
ἑζόμενος κεραμεὺς περιήσεται, αἴ κε θέῃσιν [1].

Les Grecs n'hésitaient pas à s'attribuer une invention dont plusieurs villes helléniques revendiquaient l'honneur : les Corinthiens nommaient le légendaire Hyperbios, les Athéniens Coræbos ou Talos [2]. En réalité, le tour était connu en Égypte de toute antiquité, et le modèle dont les Grecs se sont longtemps servis ne différait guère du modèle égyptien : comme on le voit sur l'hydrie de Munich, c'est un tour bas, dont la roue était mise en mouvement soit par la main d'un apprenti, soit par le potier lui-même. Le tour à roue, auquel on donne l'impulsion avec le pied, et qui rend l'ouvrier plus maître de la vitesse, a-t-il été en usage chez les céramistes grecs? Aucun texte et aucun monument ne nous l'apprennent; mais la perfection du tournassage dans les vases du plus beau style rend cette hypothèse fort vraisemblable. Il fallait à coup sûr un instrument perfectionné pour obtenir cette extrême ténuité des parois dont les potiers se montrent si fiers. Au dire de Pline, il y avait dans un temple d'Erythres deux amphores remarquables par leur peu d'épaisseur : c'était le résultat d'un concours entre un maître potier et son élève [3].

Lorsque le tournassage a donné au corps du vase sa forme définitive, et que les parois ont toute la légèreté voulue, l'ouvrier le fait sécher, soit au soleil, soit devant un feu doux à la température du dégourdi. Il y ajuste ensuite les parties accessoires tournées ou moulées à part, telles que le col, le pied et les anses, après qu'elles ont été, elles aussi, suffisamment séchées; il soude ces pièces rapportées avec un peu de barbotine, qui provoque une adhérence très forte. Enfin, pour obtenir une surface parfaitement lisse, et supprimer toute trace de la soudure, on soumet

1. *Iliade*, XVIII, 600.
2. Pline, *Nat. hist.*, VII, 56-57. — Schol. de Pindare, *Olympique* XIII, 27. — Critias, dans Athénée, I, p. 28 B.
3. Pline, *Nat. hist.*, XXXV, 45.

le vase au polissage. La peinture qui décore le fond d'une coupe du musée de Berlin trouvée à Corneto, l'ancienne Tarquinies, montre un ouvrier occupé à polir un skyphos muni de ses anses, mais sans peintures, tandis que d'autres vases déjà vernis sont posés près d'un four (fig. 7)[1]. Après cette dernière toilette, le vase, qui possède désormais tous ses accessoires, mais n'offre encore que la couleur de la terre, passe aux mains du potier chargé de le peindre.

3° *La peinture*. — Deux méthodes ont été successivement en faveur, celle de la peinture à figures noires sur fond rouge ou blanchâtre, et celle qui comporte des figures se détachant en clair sur un vernis noir[2]. Examinons d'abord le premier procédé, qui a longtemps régné sans partage et n'a disparu de l'usage courant que dans la première moitié du cinquième siècle. Comme les figures doivent s'enlever en silhouette sur le fond que donne la couleur de la terre, le potier peut en chercher les contours sur tout l'espace qui sera tout à l'heure recouvert d'un vernis noir. Il établit donc son esquisse au pinceau[3], en se préoccupant seulement de ne pas empiéter, par un écart maladroit, sur la partie du vase qui ne recevra pas de couleur. Cela fait, il arrête par un trait plus ferme le contour des figures et le cerne intérieurement à l'aide d'un pinceau large chargé de couleur noire; il peut dès lors couvrir de cette même couleur tout l'espace ainsi délimité sans craindre d'entamer les lignes extérieures. Mais le dessin n'a encore que la valeur d'une silhouette. Si plusieurs personnages sont groupés ensemble, l'œil ne perçoit qu'une masse confuse; il faut donc détacher nettement les figures et accuser tous les détails de musculature, de costume, d'armement, qui

1. Gerhard, *Festgedanken an Winckelmann*, 1841, pl. II, 3, 4. Cf. *Beschreib. der Vasensam. im Antiquarium*, n° 2542.
2. Nous laissons de côté les vases qui exigent une technique particulière, comme les céramiques à fond blanc. Voir, pour cette série, E. Pottier, *Étude sur les lécythes blancs attiques*, Paris, 1883, p. 91 et suivantes.
3. Voir les remarques de M. Petersen, *Vasenstudien* (*Arch. Zeitung*, 1879, p. 1-19.)

peuvent en préciser le caractère. Pour cela, le céramiste se sert d'une pointe aiguë, avec laquelle il attaque le vernis noir jusqu'à ce qu'il ait fait reparaître la couleur de la terre : c'est une véritable gravure au trait, semblable à celle que le burin trace sur le bronze, et l'analogie est telle qu'on peut, sans témérité, reconnaître ici un procédé emprunté à l'art du métal[1]. Ajoutons qu'un tel travail ne peut être fait avant la cuisson définitive : si le vase avait passé au grand feu, la pointe aurait fait éclater le vernis, et le trait n'aurait pas cette finesse et cette pureté qui, sur certains vases, sont poussées jusqu'à la perfection.

Lorsque la peinture à figures rouges sur fond noir détrône l'ancienne méthode, les céramistes ne font guère autre chose que d'appliquer, en sens inverse, le procédé que nous venons de décrire. De positif qu'il était, le dessin des figures devient négatif; il s'enlève en rouge sur le fond noir du vernis. Cette sorte de transposition des valeurs ne permet plus au peintre d'établir son esquisse au pinceau, sur la partie du vase qui doit rester claire et n'offrir que des lignes absolument nettes; dès lors, comment procéder à ce travail préparatoire? Un examen attentif des vases à figures rouges nous l'apprend. On y observe souvent, à jour frisant, des lignes brillantes, tracées au moyen d'un instrument qui écrasait légèrement la terre; comme elles ne concordent pas toujours avec les contours dessinés au pinceau, il faut évidemment y reconnaître les traces de l'esquisse[2]. Voici comment le peintre procédait. A l'aide d'une pointe émoussée ou d'un crayon dur, il établissait son esquisse sur la terre encore un peu molle; suivant la direction qu'il donnait à sa pointe, et suivant qu'il appuyait plus ou moins, il obtenait des lignes tantôt grasses et pleines, tantôt plus fines. C'était là une ébauche très sommaire; mais

1. Le même système de gravure est employé pendant la période archaïque pour les appliques de bronze. Voir, par exemple, la plaque de bronze trouvée en Crète (*Annali dell' Inst.*, 1880, p. 213, pl. T). Sur le rapport de cette technique avec celle des vases à figures noires, voir Milchhœfer, *Die Anfänge der Kunst in Griechenland*, p. 170.

2. Voir ch. XI, p. 177. Cf. Petersen, *art. cité* (*Arch. Zeitung*, 1879, p. 6).

nous y trouvons la preuve certaine que le peintre faisait bien réellement œuvre d'artiste. Point de calques ni de procédés mécaniques : soit qu'il improvisât, soit qu'il s'inspirât d'un modèle, il avait à cœur d'accuser énergiquement sa personnalité. Chose curieuse : l'esquisse n'est apparente que sur les vases de la meilleure époque, sur ceux du cinquième et du quatrième siècle. Plus tard, quand l'exécution devient molle et lâchée, les peintres de vases négligent ce travail préparatoire, qui révèle, chez leurs prédécesseurs, tant de conscience et de souci du style.

Quand les grandes lignes de la composition sont ainsi arrêtées, le peintre abandonne le crayon pour prendre le pinceau. Il trace alors les contours des figures, corrigeant son esquisse, assouplissant les lignes, rectifiant l'ébauche primitive. Comme dans la méthode la plus ancienne, il se préoccupe aussi de protéger contre tout accident ce dessin délicat; il le cerne donc par un trait fort large; qui suit exactement le profil des figures. Seulement, à l'inverse de ce qui a lieu dans la peinture noire, cette sorte de zone de protection est *extérieure,* comme on peut le voir sur un fragment de vase non terminé reproduit ci-joint (fig. 3) [1]; elle empiète sur l'espace qui doit être entièrement recouvert par la couleur noire du fond. Cette précaution prise, le potier peut dessiner minutieusement tout le détail intérieur des figures : travail ardu, qui n'admet ni retouches, ni tâtonnements, et où les artistes grecs ont apporté une dextérité de main, une souplesse et une précision sans égales. C'est, en effet, avec un simple pinceau qu'ils ont tracé ces lignes d'une extrême finesse, dessiné le tuyautage si

Fig. 3. — Fragment d'un vase non terminé.
(Musée céramique de Sèvres.)

[1]. Brongniart, *Traité des arts céramiques*, I, p. 563, fig. 53.

régulier des lourdes étoffes, ou rendu, par des traits d'une infinie délicatesse, les mille plis foisonnants des tissus légers et transparents.

Il ne reste plus ensuite qu'à étaler très largement, entre les figures, le vernis noir qui leur servira de fond, genre de travail qui n'exige plus l'intervention du maître potier, et peut être confié à une main moins exercée. Cet enduit, sur la composition duquel on n'est pas encore tout à fait fixé[1], était certainement posé avant la cuisson définitive; il adhère fortement à la surface du vase, et c'est à des accidents de cuisson qu'il doit parfois de présenter une teinte changeante, variant du brun au rouge foncé. Suffisait-il à donner aux parties noires du vase leur éclat brillant? C'est là encore une question controversée. Toutefois, nous croyons volontiers que le vase recevait par surcroît une couche d'un vernis incolore et fusible, composé de salpêtre et de soude, qui constituait une sorte de glaçure : on s'explique ainsi que les cassures offrent souvent une teinte plus pâle que celle de la surface extérieure.

4° *La cuisson.* — Cette opération purement technique exige des soins infinis. Mal réussie, elle peut compromettre tout le travail du potier; un coup de feu peut donner à l'enduit noir un ton faux et changeant, enfumer et brûler les couleurs, provoquer l'éclatement du vase. Dans le petit poème pseudo-homérique intitulé : *Le Fourneau* (Κάμινος), ces défauts de cuisson, si redoutés, sont l'œuvre de génies malfaisants, ennemis des potiers. Leurs noms sont bien significatifs : c'est Syntrips (celui qui brise), Smaragos (celui qui provoque les craquelures), Asbetos (celui qui noircit); autant de dangers contre lesquels il importe de se prémunir. Aussi que de précautions à prendre pour mener l'opération à bien, pour conjurer les maléfices auxquels les croyances religieuses attribuaient ces accidents! L'hydrie de Munich nous a déjà montré un four à poteries placé sous la protection d'un masque

1. Il semble qu'il soit composé d'oxyde de fer et de manganèse. Cf. Duc de Luynes, *Annali dell' Inst.*, 1832, p. 142. — Brongniart, *ouvr. cité*, I, p. 549 et suivantes.

de Silène; toute une série d'ex-voto de potiers, consacrés à Poseidon, prouve qu'on invoquait aussi le secours des dieux [1].

La forme et l'aspect d'un four à poterie ne nous sont connus que par un petit nombre de monuments. A ce point de vue, les plus instructifs sont les plaques votives trouvées près de Corinthe, et dont le Louvre et le musée de Berlin se partagent très inégalement les exemplaires. Celle que reproduit notre figure 4

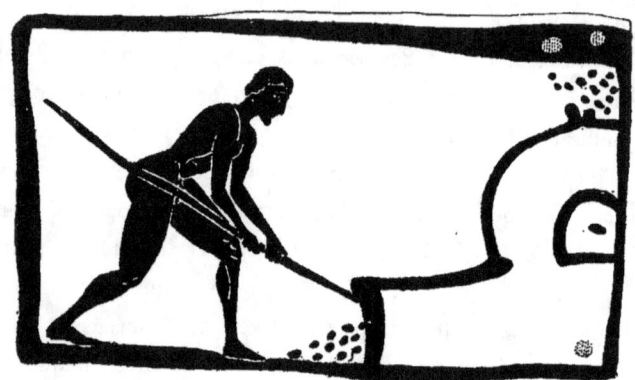

Fig. 4. — Potier activant le feu d'un four. Plaque corinthienne.
(Musée du Louvre.)

est empruntée au musée du Louvre; elle représente un potier, armé d'un ringard, activant le feu d'un four [2]. En dépit d'une exécution très sommaire, l'auteur de cette peinture a traité son sujet en homme du métier, à qui de telles scènes sont familières; il a figuré très exactement le four couvert en dôme, avec la bouche du foyer qui fait saillie à la base et sert de prise d'air. Au sommet, un trou permet à la flamme et à la fumée de s'échapper; enfin, à mi-hauteur, est pratiquée l'ouverture par laquelle le potier enfournait les vases; cette dernière est fermée par une petite porte; mais, grâce au trou qu'on a pris soin d'y ménager, l'ouvrier peut jeter un coup d'œil dans l'intérieur du

1. Voir ch. ix, p. 147.
2. O. Rayet, *Gazette archéologique*, 1880, p. 101.

four et suivre les progrès de la cuisson. Une autre plaque corinthienne, appartenant au musée de Berlin (fig. 5)[1], nous montre l'intérieur du four représenté en plan; des vases de formes différentes y sont disposés suivant une perspective sans doute très conventionnelle, car on a peine à croire que, dans la réalité, ils fussent ainsi couchés sur le flanc; la flamme arrive par des conduits qui font communiquer le foyer avec l'emplacement circulaire dessiné par l'enceinte du foyer. Plus tard, on adopta une disposition plus savante, celle que nous font connaître les ruines d'un four à poterie romain, découvert, il y a peu d'années, aux environs de Francfort-sur-le-Mein[2]. Ici, un mur partage le foyer en deux parties et supporte une plaque percée de trous rectangulaires, qui isole les vases, tout en livrant passage à la chaleur.

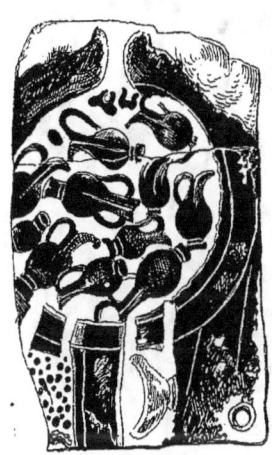

Fig. 5. — Vue intérieure d'un four à poterie.
Fragment d'une plaque corinthienne.
(Musée de Berlin.)

La cuisson, faite à un feu modéré, ne constitue la dernière opération que pour les vases dépourvus d'engobes. Dans le cas contraire, le potier doit encore appliquer sur les vases déjà cuits les couleurs rouges, jaunes ou blanches qui rehausseront le ton sombre de la peinture; il doit aussi tracer, à la couleur blanche ou rouge, les inscriptions qui désignent les personnages, en y ajoutant parfois sa propre signature. Le vase subit alors une seconde cuisson qui fixe les engobes et les inscriptions; mais ces couleurs, plus fusibles que l'enduit noir, et d'ailleurs légèrement cuites, n'ont pas le même éclat

1. *Antike Denkmaeler, herausgegeben vom kaiserl. deutschen arch. Institut*, I, 1886, pl. 8, n° 19 *b*.

2. Otto Donner et von Richter, *Sopra le antiche fornaci di pentolaio* (*Annali dell' Instit.*, 1882, p. 182-186, et pl. U, 1-6.)

brillant; elles disparaissent souvent, laissant une trace mate, qui permet de reconnaître la place des engobes et de lire les inscriptions à jour frisant.

Cette dernière cuisson termine l'œuvre du potier. Dès lors, les vases sont prêts à être vendus ou expédiés au loin. Les plaques votives de Corinthe, qui nous donnent tant de détails sur la vie industrielle du sixième siècle, nous montrent encore une curieuse représentation empruntée au commerce des vases. Sur un ex-voto consacré à Poseidon (fig. 6)[1], on voit un navire muni de ses agrès, et dont la voile est enroulée autour du mât; dans le champ, près de la tranche supérieure, est peinte une série d'œnochoés figurant le chargement du vaisseau, qui va porter sur les côtes de Grèce ou en Italie les produits de l'industrie corinthienne : cargaison précieuse et fragile, que la dévotion du marchand place sous la sauvegarde du dieu de la mer.

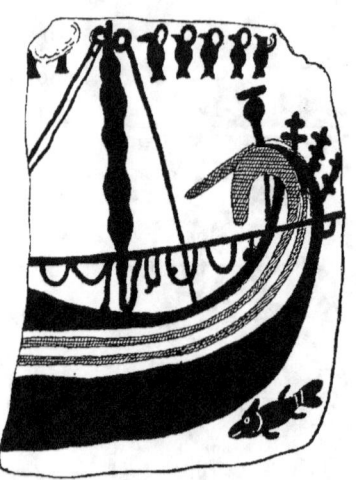

Fig. 6. — Navire marchand avec une cargaison de poteries.
Fragment d'une plaque corinthienne.
(Musée de Berlin.)

On peut apprécier par cet exposé à quel point l'art et l'industrie se confondent dans la fabrication des vases. A vrai dire, les céramistes grecs ne les séparaient pas, et là est le secret de leur supériorité. Ils revendiquaient aussi bien l'honneur d'avoir modelé une amphore de forme irréprochable ou une cylix élégante, que celui d'avoir exécuté les peintures de ces vases; le potier n'était pas moins fier de faire suivre son nom du mot ἐποίησεν (*a fait*) que le peintre ne l'était de signer son œuvre avec la

1. *Antike Denkmaeler*, I, 1886, pl. 8, n° 3 *a*.

formule ἔγραψεν (*a peint*). Un des grands maîtres de la céramique attique, Euphronios, emploie tour à tour ces deux formules, comme pour témoigner qu'aucune partie de la technique ne lui est étrangère, et dans une inscription qui nous a été conservée en partie, le titre qu'il joint à son nom est celui de potier (Εὐφρόνιος κεραμεύς)[1].

Néanmoins, c'est encore la décoration peinte qui exigeait le plus long apprentissage; c'est là que les artistes déployaient les qualités de l'ordre le plus élevé : l'invention, le style, l'art délicat de la composition. Pour arriver jusqu'à la maîtrise, pour être capable de combiner savamment des scènes compliquées et acquérir l'habileté de main nécessaire, il fallait que le peintre s'essayât d'abord à des besognes plus modestes. La peinture d'une hydrie de la collection Caputi, à Ruvo[2], nous apprend quelle importance avait, aux yeux des Grecs, cette éducation professionnelle (fig. 1). Elle nous montre de jeunes apprentis travaillant dans l'atelier. Assis sur des chaises ou sur des escabeaux très bas, leurs pots de couleurs posés près d'eux, ils sont fort occupés à décorer des vases; l'un d'eux vient de tracer sur le col d'une amphore des postes et des oves; un autre, plus âgé, tient sur ses genoux un canthare et le peint avec une extrême application; un troisième dessine des palmettes sur un cratère; enfin, un peu à l'écart, sur une petite estrade, une jeune fille couvre de peinture l'anse d'une amphore. A voir le zèle avec lequel ils s'acquittent de leur tâche, on devine quel sentiment d'émulation les stimule; mais voici, par surcroît, d'autres figures qui donnent à la scène un sens fort net : deux Victoires ailées s'apprêtent à couronner deux de ces jeunes peintres, tandis qu'Athéna, debout au milieu de la composition, tient une couronne d'olivier destinée au laborieux artiste qui lui fait face. En exaltant ainsi, avec une sorte d'orgueil, la dignité de sa profes-

1. *Corpus inscr. atticarum*, I, n° 362. Cf. Studniczka, *Jahrbuch des arch. Instituts*, II, 1887, p. 144.
2. G. Jatta, *Una scuola di pittura vasaria* (*Annali dell' Instituto*, 1876, p. 20-23, pl. DE.)

sion, en la plaçant sous les auspices d'une puissante déesse, l'auteur inconnu de cette peinture nous a laissé un témoignage précieux à recueillir; il a dit bien clairement quelle ardeur de bien faire, quel désir de perfection, animaient tous ses confrères, depuis les plus obscurs jusqu'à ceux qui ont signé les plus belles productions de la céramique antique.

Fig. 7. — Potier polissant un vase.
Fond d'une coupe de Corneto. (Musée de Berlin.)

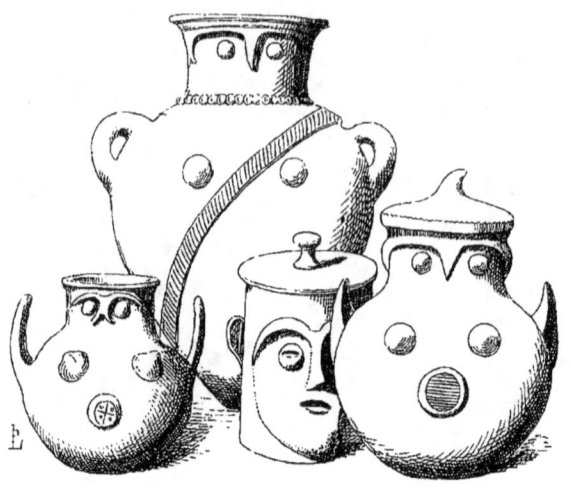

Fig. 8. — Vases de la Troade. (Berlin, Antiquarium.)

CHAPITRE I

LES PREMIERS ESSAIS

La mer Égée n'est qu'un lac dont les colères, violentes parfois, ne sont jamais de longue durée, et dont la traversée est d'ordinaire peu périlleuse, grâce aux abris qu'une multitude d'îles offrent aux bateaux surpris par le mauvais temps. Les terres qui émergent de tous côtés de ses profondeurs, les côtes qui la bordent à l'Est et à l'Ouest, ont même aspect et même climat, et constituent une seule région géographique qui nous apparaît, aussi loin qu'il nous est possible d'entrevoir quelques faits à travers le brouillard des plus anciennes traditions, c'est-à-dire dès le dix-septième ou le seizième siècle avant notre ère, comme occupée tout entière par des populations de même race, quoique presque inconscientes de leur unité d'origine. Les Pélasges de la péninsule du Pinde, les Lélèges des

Cyclades et des Sporades, les Crétois de la grande île du Sud, les Lyciens de l'angle sud-ouest de l'Asie Mineure, et jusqu'aux premiers habitants de Chypre formaient un groupe de nature homogène, bien qu'il fût morcelé en une infinité de petites tribus : tous d'ailleurs à peine sortis de la vie nomade, encore inquiets et mobiles à l'extrême, sans cesse occupés à se déposséder les uns les autres, passant, suivant les hasards d'une guerre, du Nord au Sud et de l'Est à l'Ouest, s'emmêlant, se fondant ensemble pour se séparer de nouveau, plus serrés sur les côtes que dans l'intérieur, y trouvant dans la pêche, dans la navigation, dans la piraterie, des ressources plus abondantes que celles offertes dans les montagnes par l'élève des troupeaux, et formant là, sur quelque colline escarpée, voisine d'une grève d'échouage ou d'un petit port naturel, leurs premiers établissements permanents : de misérables villages dominés souvent par les murailles grossières, mais énormes, d'un camp de refuge.

Ces populations, de race aryenne à ce qu'il semble, venaient-elles du Nord ou de l'Est? Elles n'en savaient rien, et apparemment elles étaient là depuis bien des siècles. Mais au nord du pays qu'elles occupaient, une pression continue poussait sur elles des populations congénères dont les ondes successives venaient peu à peu les recouvrir. En Asie Mineure, les Phrygiens et les Méoniens étaient descendus jusqu'aux limites du pays des Lélèges, et à leur tour les Dardaniens, passant l'Hellespont, s'étaient établis en Troade, tandis que les Thraces se montraient déjà sur les derrières des Dardaniens. Dans la presqu'île du Pinde, les populations helléniques hâtaient également leur marche vers le Midi : les Achéens, formant l'avant-garde, couvraient la Thessalie, envahissaient déjà quelques cantons du Péloponèse, et sur leurs traces se pressaient les trois autres tribus sœurs, Doriens, Ioniens, Éoliens.

Monotone dans sa perpétuelle agitation, l'existence de ces populations primitives n'a laissé dans les traditions que des souvenirs confus. Mais si nous ne pouvons retrouver l'histoire de leurs luttes, s'il ne nous est pas toujours facile de les distinguer l'une

de l'autre, de déterminer le rôle de chacune, et même sa part dans l'onomastique des lieux qu'elles ont tour à tour occupés, nous pouvons du moins nous faire une idée de leur genre de vie et du degré de civilisation auquel elles étaient parvenues. Les murs de plusieurs de leurs anciennes places de refuge sont encore debout, et les fouilles ont fait retrouver, avec quelques-uns de leurs établissements, des restes de leur industrie. Parmi ces restes, les débris de poteries sont en nombre considérable.

Le lieu où ont été trouvées les plus grossières de ces poteries, celles que leur aspect engage tout d'abord à regarder comme les plus anciennes, est la colline de Hissarlik, en Troade, sur le côté est de la vallée du Mendéré (ancien Scamandre), à cinq kilomètres au sud du rivage de l'Hellespont[1]. Il y là, dans une position aisée à défendre, dominant une plaine fertile et ayant vue sur la mer, les ruines d'une petite ville dont les murs étaient en pierres brutes reliées avec de la terre, et les maisons en pisé et en bois : plusieurs couches de cendres, dont la dernière est la plus épaisse, prouvent que la ville a été ravagée par le feu à diverses reprises, et finalement détruite par un grand incendie. M. H. Schliemann, qui a fait à Hissarlik, de 1870 à 1873, des fouilles très considérables, veut que ces ruines soient celles de la Troie du roi Priam. L'Iliade, composée plus de trois cents ans après la lutte dont elle raconte poétiquement un épisode, ne nous fournit point de renseignements topographiques assez précis et assez authentiques pour que la configuration des lieux nous permette de contrôler d'une manière sûre cette hypothèse. M. Fr. Lenormant la conteste avec énergie : les bijoux, les armes et les vases exhumés des décombres de Hissarlik lui paraissent beaucoup trop grossiers, beaucoup trop indépendants de

1. H. Schliemann, *Antiquités troyennes*. — *Atlas des antiquités troyennes*. Paris, 1874. — *Ilios*. Leipzig, 1880. — Fr. Lenormant, *Les Antiquités de la Troade et l'histoire primitive des contrées grecques*. Première partie. Paris, 1876. — É. Burnouf, *Mémoires sur l'antiquité : Troie*. Paris, 1879. — A. Dumont et J. Chaplain, *les Céramiques de la Grèce propre*. I^{re} partie, ch. 1. Paris, 1881. — La collection de M. Schliemann est actuellement au musée de Berlin. Un certain nombre d'objets provenant du même site sont au musée de Tchinli-Kiosk, à Constantinople.

toute influence assyrienne ou phénicienne, pour pouvoir provenir d'une ville asiatique qui n'a été détruite qu'au douzième siècle avant notre ère, de la capitale d'un peuple qui, dès le règne de Ramsès II, était en relations amicales avec les Hittites de la Syrie du Nord, et qui dirigea plusieurs fois des expéditions maritimes vers les côtes de la basse Égypte, à l'époque de Mérenphtah et de Ramsès III. Pour lui, Hissarlik est une ville infiniment plus ancienne : c'est une des deux capitales successives que la tradition attribue aux Dardaniens, avant la fondation de Troie. Le fait est que la civilisation dont les monuments découverts par M. Schliemann sont les témoignages était des plus rudimentaires; elle se rattache à la transition de l'âge de la pierre polie à celui des métaux. Mais cela n'indique point une date : ce passage s'est fait, suivant les contrées, à des époques très différentes, et les objets trouvés dans le cimetière germanique de Hallstatt en Autriche, objets qui datent tout au plus de trois ou quatre cents ans avant l'ère chrétienne, présentent avec ceux de Hissarlik les plus frappantes analogies. Il ne faut pas oublier d'ailleurs que les Dardaniens étaient venus de l'intérieur de la Thrace, peut-être de plus loin au Nord, peu de siècles avant la guerre de Troie ; ils pouvaient être restés plus barbares que les populations sur le territoire desquelles ils étaient venus s'établir. La puissance militaire que les récits gravés sur les monuments égyptiens nous forcent à leur reconnaître n'implique nullement que l'art fut chez eux fort avancé. Les Germains ont eu, eux aussi, une grande puissance militaire : ils ont tenu en échec et finalement conquis l'empire romain. Est-ce à dire qu'ils fussent en civilisation les égaux de ceux qu'ils ont vaincus ?

Quoi qu'il en soit de cette question, il nous suffit, pour l'étude qui nous occupe, de pouvoir affirmer que les poteries trouvées à Hissarlik, sous la couche supérieure de cendres, sont certainement antérieures au douzième siècle. Il est d'ailleurs probable que cet amas de débris représente l'industrie de deux ou trois siècles. Tous ces vases sont faits d'une argile grossière que l'on n'a pris soin ni de débarrasser des petits cailloux qu'elle contenait, ni de pétrir assez

longtemps. La plupart sont modelés à la main, et lorsque le tour a été employé, c'était un instrument grossier et dont l'ouvrier se servait avec peu d'adresse. Les vases une fois terminés, la surface en a été lustrée par un simple lissage, au moyen d'un peu d'eau et d'un polissoir en pierre; puis ils ont été mis dans des fours dont la température, mal réglée, a donné au brun de l'argile des teintes tantôt plus rouges et tantôt plus grises; parfois le potier a brûlé des bois résineux dont la fumée s'est incorporée dans la terre encore fraîche et en a changé la couleur en un noir terne et sale.

Les formes de ces vases sont assez variées. Il y a d'abord des cruches, des marmites et des pots de grande dimension dont la panse sphérique est portée sur trois petits pieds et surmontée d'un cou ajusté à angle vif; ce cou est souvent muni d'un couvercle cylindrique qui s'enfonce sur l'embouchure, comme un chapeau; tantôt des anses très petites, tantôt des appendices pointus, en forme de cornes dressées, permettent de saisir le vase. Puis de petits brocs à ventre arrondi, à long cou terminé par un bec, à anse unique placée par derrière, ancêtres des *prochoï* et des *œnochoés* des âges suivants, et dont le galbe ressemble beaucoup à celui des vases cypriotes de même usage; comme à Chypre encore, ils ont quelquefois deux goulots. Enfin des gobelets dont les uns, en forme de bols, sont les prototypes des *skyphi*, et dont les autres, hauts cornets munis de deux grandes anses et se terminant en une pointe arrondie, sont le premier et maladroit essai de ce qui sera le *cantharos*. Un autre vase à boire est composé d'un tube enroulé sur lui-même, porté sur trois petits pieds, et dont l'extrémité se relève pour former l'embouchure.

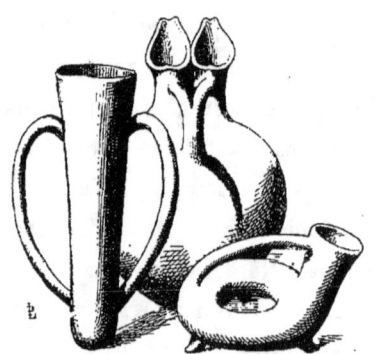

Fig. 9. — Vases de la Troade.
(Berlin, Antiquarium.)

Aucun des vases de Hissarlik ne porte ni couverte ni peintures [1]. Des lignes sinueuses creusées par la pression des doigts, des incisions faites à la pointe dans la pâte encore fraîche, et qui forment tantôt des bandes circulaires horizontales, tantôt des lignes de pointillé, des hachures et des zigzags, sont la seule ornementation. On retrouve à Chypre les mêmes procédés employés avec plus d'invention et d'habileté. L'imagination du potier troyen s'est surtout exercée sur les formes mêmes, et sur ce point son ambition a été bien souvent au delà de son adresse manuelle : témoins ces essais assez nombreux d'imitation des formes humaines et animales. L'analogie du vase et du corps d'un animal, du corps humain surtout, est tellement frappante qu'elle s'est traduite dans le langage de tous les peuples : nous disons la panse, le cou, les lèvres, le pied; les Grecs disaient encore les oreilles [2]. C'est cette comparaison instinctive que les potiers de Hissarlik ont exprimée plastiquement. Il est difficile de ne pas voir dans deux des vases de la figure 10 des imitations en charge des formes d'un porc gras. Le troisième vase du même dessin semble bien représenter une femme qui porte sur ses bras deux objets ou deux enfants. Une boîte cylindrique, ou *pyxis*, est décorée d'un visage d'homme modelé en relief (fig. 8). D'autres vases, que nous avons groupés avec celui-là, sont plus embarrassants à première vue, mais s'expliquent par comparaison. Le visage humain y est réduit à ses traits les plus saillants : on a figuré l'arcade sourcilière et le nez en appliquant contre la surface du vase de petits boudins de terre et les collant par la pression du pouce; deux boulettes aplaties représentent les yeux; la bouche n'est point indiquée. Ainsi simplifiée, la face humaine a tout à fait l'air d'une tête de chouette, et M. Schliemann, qui traduit l'épithète

1. Je ne puis regarder comme provenant de Hissarlik le fragment de vase décoré d'un sphinx reproduit par M. Dumont, *Céramiques de la Grèce propre*, p. 9, fig. 21; non plus que le fragment décoré de zigzags et de losanges, même page, fig. 20. Ils sont tellement différents de tout le reste, que je redoute une confusion dans la collection de M. Schliemann. Je les croirais de Mycènes.

2. Frœhner, *Anatomie des vases antiques*. Paris, 1876.

homérique d'Athéna, γλαυκῶπις, la déesse « aux yeux pers », par les mots « au visage de chouette », a naturellement vu dans ces vases des confirmations de son système et des idoles de la protectrice d'Ilion. Des idoles de ménage ! des images de divinités dans lesquelles leurs adorateurs auraient fait cuire la soupe ! *Risum teneatis, amici.*

A Chypre, où le même mode d'ornementation a été fort en faveur, c'est d'ordinaire au corps de la femme que le vase est comparé, et le goulot en est parfois modelé en tête féminine complète, encadrée des tresses de ses cheveux, parée de ses boucles d'oreilles et de ses colliers. C'est pareillement à la femme qu'ont songé surtout les potiers de Hissarlik, et, au-dessous du visage grossièrement ébauché et où le sexe n'est pas reconnaissable, ils ont souvent placé, à la partie supérieure de la convexité de

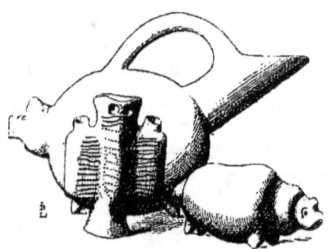

Fig. 10. — Vases de la Troade.
(Berlin, Antiquarium.)

la panse, deux petits cônes qui ne sont autre chose que les seins. Plus bas ils ont parfois représenté le nombril, tantôt rond et plat, tantôt divisé par des raies incisées qui simulent la cicatrice du cordon ombilical. Plus rarement, un collier autour du goulot, une bandelette ou *diazōma* en sautoir autour de la panse, complètent la décoration.

Les poteries trouvées dans l'île de Santorin (l'ancienne Théra) et dans l'îlot adjacent de Thérasia sont d'un art plus développé et d'un goût plus fin, et cependant les circonstances dans lesquelles elles ont été découvertes forcent à leur attribuer une antiquité extrêmement reculée[1].

1. Fouqué, *Santorin et ses éruptions*. Paris, 1879. — Rapports de MM. Gorceix et Mamet sur leurs fouilles à Santorin, dans le *Bulletin de l'École française d'Athènes*,

L'île de Théra était primitivement composée d'un cône volcanique adossé à une montagne calcaire : de tous côtés, à partir des bords du cratère central, les pentes descendaient régulièrement vers le rivage, dont la ligne était presque circulaire. A la suite d'une grande éruption qui couvrit toute la surface de l'île d'une épaisse couche de cendres et de ponces, le cratère, sous lequel la projection de tant de matières avait creusé un vide immense, s'effondra tout à coup, la mer envahit la place qu'il avait occupée, et il ne resta de l'île que la moitié orientale, en forme de croissant échancré à l'Ouest, et au Nord-Ouest quelques îlots dont Thérasia est le plus grand.

Il est possible que le récit fait par Hésiode de la lutte des Dieux contre les Titans[1] soit inspiré d'un confus souvenir de ce prodigieux cataclysme. Certains traits de la description du poète, les secousses qui ébranlent sur leur base le ciel et les montagnes, la grêle de pierres lancée par les géants, les coups de foudre par lesquels Zeus riposte, les flammes qui sortent de la terre embrasée, le bouillonnement de la mer, peuvent difficilement avoir été inventés de toutes pièces. Mais outre qu'il n'est point certain que d'autres volcans connus des Grecs, celui de Nisyros par exemple, n'aient pas eu à l'époque historique des éruptions assez fortes pour suggérer au poète l'idée de cette peinture, cette ressouvenance, si ressouvenance il y a, est en tout cas fort vague ; elle nous transporte en pleine mythologie. Si le bouleversement de Théra était postérieur à la colonisation phénicienne, laquelle est de la fin du quinzième siècle et commence l'histoire de l'île, nous en saurions assurément plus long. Et en effet M. Fouqué, d'après des considérations géologiques, fait remonter le cataclysme jusque vers 2000 ou 1800 avant notre ère.

Les travaux faits à Thérasia par MM. Christomanos, Nomikos et Alafousos, pour l'extraction de la pouzzolane, les recherches de M. Fouqué dans le même îlot et au sud de la grande île, à Acrotiri,

1870. — E. Burnouf, *Mémoires sur l'antiquité : Santorin*. — Dumont et Chaplain, *les Céramiques de la Grèce propre*, Ire part., ch. II. — La collection considérable formée par MM. Gorceix et Mamet est à l'École française d'Athènes.

1. *Théogonie*, v. 667 à 720.

enfin les fouilles plus étendues de MM. Gorceix et Mamet dans cette dernière localité, ont fait découvrir, sous la couche de cendre et de ponce déposée par l'éruption, plusieurs des habitations de la population primitive. Bâties en éclats de pierres empâtés dans un torchis de boue et de paille, avec de menues branches noyées dans la maçonnerie pour empêcher la dislocation des murs sous l'action des

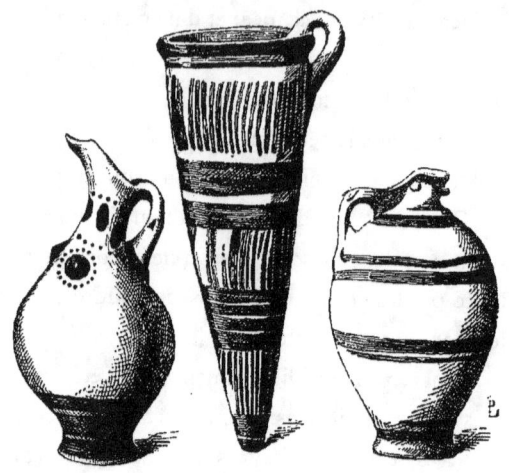

Fig. 11. — Vases de Théra. (Athènes, École française.)

tremblements de terre, couvertes en terrasses d'argile battue supportées par des bois de grume, soigneusement crépies à l'intérieur, ces maisons étaient beaucoup plus confortables que les masures de Hissarlik. Dans leur fuite précipitée, leurs habitants avaient tout abandonné : des armes et outils de pierre, des meules à main pour broyer le blé, un moulin à huile, une petite scie en bronze, quelques pépites d'or façonnées pour être portées en collier, enfin de nombreux vases dont quelques-uns contenaient encore des grains carbonisés, orge, seigle, lentilles, pois chiches.

Tous ces vases ont été faits dans l'île même. L'argile blanchâtre dont ils sont composés provient des environs d'Acrotiri; elle n'a point été épurée et contient des fragments d'amphibole, de pyroxène,

de feldspath et de diverses laves qui attestent son origine. Presque toutes les pièces ont été façonnées au tour, et la régularité de leur galbe témoigne de l'adresse des potiers : néanmoins les corps étrangers mêlés à la terre ont forcé le plus souvent d'achever le tournassage par un lustrage au polissoir. On a ainsi donné à la surface un grain assez compact et assez fin. La cuisson a eu lieu à une température très basse.

Les formes des vases de Théra sont plus commodes, plus élégantes aussi que celles des vases de Hissarlik. La plus originale est

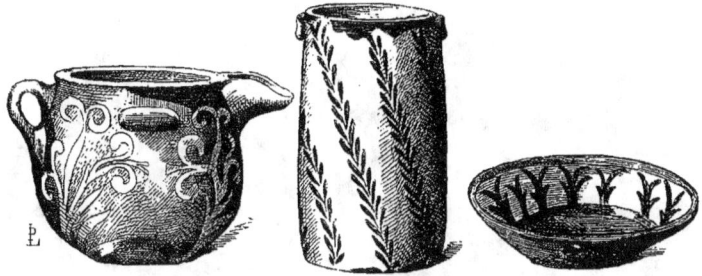

Fig. 12. — Vases de Théra. (Athènes, École française.)

celle d'une œnochoé où se retrouve, mais exprimée d'une manière plus discrète, la comparaison avec le corps humain. La panse, renflée en avant comme le ventre d'une femme, est décorée à sa partie supérieure de deux petites saillies coniques qui simulent les seins ; le visage et le nombril sont supprimés. Sur un vase seulement, deux petites boulettes placées sous l'embouchure représentent les yeux. Une autre forme également fréquente et curieuse est celle d'un long cornet, percé en bas d'un trou très étroit, et muni d'une petite anse : comme le *kéras* des temps postérieurs, ce devait être un vase à porter des santés ; il fallait le vider entièrement, en appliquant les lèvres à l'orifice inférieur, avant de le reposer sur la table (fig. 11).

A Hissarlik, aucun vase n'était peint : des lignes sinueuses tracées avec le doigt, des stries creusées à la pointe étaient la seule décoration. Ici la peinture apparaît partout, tantôt étendue par immersion du vase dans la couleur délayée, tantôt réservée à quelques ornements et

appliquée au pinceau. Du reste le potier ne dispose encore que de deux tons : un blanc jaunâtre, dont il se sert peu, un brun qu'il affectionne et qui est sans doute un oxyde de fer : suivant le degré de cuisson, cette couleur prend une teinte violacée, ou tire au contraire sur le rouge brique. Le plus souvent la peinture se réduit à de simples lignes horizontales, larges ou étroites, simples, doubles, triples ou quadruples, qui coupent la hauteur du vase et en délimitent les diverses parties ;

Fig. 13. — Vases de Théra. (Athènes, École française.)

entre ces lignes horizontales s'interposent de larges rubans ondulés. Sur une grande jarre qui a passé, par l'intermédiaire de M. Lenormant, des mains d'un propriétaire santoriniote, M. Delenda, entre celles du baron de Witte, ces rubans se replient sur eux-mêmes, s'enroulent plusieurs fois, de manière à former une suite de postes rudimentaires [1]. Sur certains vases l'ornementation est plus délicate : ainsi sur les œnochoés à forme féminine, les seins sont peints, et entourés d'un petit cercle en pointillé, et, sur le cou, deux cercles de pointillés semblables, enfermant entre eux de grosses gouttes oblongues, simulent évidemment des colliers.

Ce qui est plus intéressant encore, c'est de voir sur quelques vases,

[1]. De Witte, *De quelques antiquités rapportées de Grèce par M. Fr. Lenormant* Gazette des Beaux-Arts, 1ᵉʳ août 1866).

en petit nombre à vrai dire, les essais d'une décoration beaucoup plus originale, et dont les éléments sont empruntés à l'étude directe de la flore et de la faune du pays. Ainsi l'intérieur d'un plat est orné d'une rangée de tiges de roseaux, avec leurs feuilles recourbées : on surprend ici l'origine des feuilles d'eau de l'architecture classique. Un pot cylindrique destiné à être porté au moyen d'une ficelle passée dans les trous de deux petits appendices latéraux est décoré de lignes diagonales formées de petites feuilles opposées, à peu près comme celles d'un rameau de myrte. Un autre vase présente des feuillages terminés par des fleurs, d'un dessin libre et fantaisiste, qui se détachent en clair sur le ton rougeâtre du fond (fig. 12). Enfin deux petites aryballes ventrues nous offrent, l'une un oiseau, l'autre trois animaux galopant, que l'on peut prendre pour des chèvres (fig. 13).

Il n'était pas, *a priori*, vraisemblable que ces concepts artistiques eussent été particuliers à Théra. On les retrouve en effet dans d'autres îles de la même région, où la fabrication des vases a continué pendant longtemps d'après les mêmes traditions : ainsi à Milo, à Amorgos, à Sikinos, on a découvert des poteries analogues, quoique plus habilement faites et parfois sans doute très postérieures. Mais les endroits où ont été exhumés les monuments les plus intéressants de cette série sont Cnossos, en Crète, et Ialysos dans l'île de Rhodes. Les vases découverts en 1878 à Cnossos, par M. Kalokairinos, rappellent ceux de Théra par les formes et par les essais de décoration florale; toutefois, sur quelques-uns, faits d'une terre plus fine, apparaît un ornement nouveau, dont il semble que le modèle ait été une sorte d'annélide qui vit dans les sables des grèves[1]. La

[1]. Haussoullier, *Vases peints archaïques découverts à Knossos* (*Bulletin de correspondance hellénique*, 1880, p. 124. — Cf. *Rev. arch.*, 1880, pl. XXIII). — Dumont et Chaplain, *les Céramiques de la Grèce propre*, I^{re} part., ch. v, p. 64.

trouvaille faite en 1873 à Ialysos, par M. Biliotti, est beaucoup plus considérable ; là, d'un tombeau qui renfermait, entre autres objets, un scarabée égyptien au cartouche d'Amenhotep III (dix-huitième dynastie, fin du seizième siècle), on a retiré quarante-trois vases intacts[1]. La pâte est ici bien plus fine, les formes plus régulières et plus savantes qu'à Théra et qu'à Cnossos ; une glaçure au sable a rendu la surface brillante, et la peinture joue dans la décoration un rôle beaucoup

Fig. 14. — Vases d'Ialysos. (Londres, British Museum.)

plus important. Ce ne sont plus seulement quelques bandes droites ou flexueuses, quelques copies enfantines de fleurs ou d'animaux, que le pinceau a tracées ; il est devenu assez habile pour venir à bout d'un ensemble bien composé. Dans un de ces vases, il semble à M. Lenormant que l'on ait cherché à représenter des herbes poussant dans les interstices d'un entassement de rochers : que ce soit cela ou autre chose, la régularité n'en est pas moins complète, et l'effet assez heureux. D'autres portent des postes ou sont couverts d'imbrications : ceux-ci trahissent peut-être déjà une influence phénicienne. Mais ce qui est bien indigène et ce qu'il importe surtout de noter comme une nouvelle et plus claire manifestation de la tendance que nous avons vue s'indiquer à Théra et à Cnossós, c'est le goût des motifs empruntés

1. Fr. Lenormant, *Gazette archéologique*, 1879, p. 197, pl. XXVI et XXVII. — *Les antiquités de la Troade*. II^e partie. Paris, 1880. — Dumont et Chaplain, *les Céramiques de la Grèce propre*, 1^{re} part., ch. III. — Les vases d'Ialysos sont presque tous au British Museum ; le Louvre n'en possède que trois.

à la vie de la mer et des grèves. Sur un gobelet cylindrique à une seule anse, sorte de *monôton*, l'artiste paraît avoir voulu représenter une série d'annélides tubicoles. Sur une coupe à pied très élevé, il a peint de la manière la plus exacte une seiche aux tentacules éployées (fig. 14). Le même mollusque, très abondant dans les mers de Grèce, est reproduit avec une vérité non moins grande sur un cornet qui est au Louvre, et qui pour la forme est semblable à ceux de Théra.

Ce n'est pas seulement dans les poteries des îles les plus méridionales de la mer Égée, que l'on constate l'emploi de cette ornementation inspirée de la flore des côtes et de la faune maritime : on la retrouve jusque sur la terre ferme, jusque dans la Grèce du Nord et dans le Péloponèse. En 1878, on découvrit en Attique, au pied de l'Hymette et auprès du hameau de Spata (l'ancienne Sphettos), un tombeau de forme conique, comme les trésors de Mycènes, et qui avait été pillé dans l'antiquité. Mais les fouilleurs avaient laissé sur place quelques débris sans valeur, objets d'ivoire, pâtes de verre, et tessons de poterie[1]. Les objets d'ivoire et de verre étaient naturellement des importations étrangères, mais les poteries étaient de fabrication indigène : or, dans leur ornementation, se montrent les mêmes motifs qu'à Cnossos et à Ialysos : entre autres, sur un fragment, on reconnaît distinctement les pattes d'un poulpe.

Le tombeau de Spata n'a donné qu'un petit nombre d'objets : il en est tout autrement des sépultures restées intactes de l'acropole de Mycènes, sépultures dont M. Schliemann a trouvé les cinq premières en 1876, et M. Stamatakis la sixième quelques mois après[2]. Dans ces fosses creusées simplement dans le sol et où ont été ensevelis, avec une précipitation évidente, des hommes et des femmes que les

1. Haussoullier, *Catalogue descriptif des objets découverts à Spata (Bulletin de correspondance hellénique*, 1878, p. 185). — Dumont et Chaplain, *les Céramiques de la Grèce propre*, Ire part., ch. v.

2. Schliemann, *Mycènes*. Traduit de l'anglais par J. Girardin. Paris, 1879. — Furtwængler et Loeschcke, *Mykenische Thongefæsse*. Berlin, 1879. — Fr. Lenormant, *les Antiquités de la Troade*. Deuxième partie. — Newton, D^r *Schliemann's discoveries at Mycenæ* (*Essays on Art and Archæology*. Londres, 1880, p. 246) — Dumont et Chaplain, *les Céramiques de la Grèce propre*, Ire part., ch. IV.

masques d'or placés sur leur visage, la profusion d'ornements d'or qui couvraient leurs vêtements, les vases d'or et d'argent placés à côté d'eux, démontrent avoir été en leurs temps de très grands personnages, il est bien difficile de ne pas reconnaître des sépultures royales, celles mêmes d'Agamemnon et de ceux de ses compagnons massacrés avec lui par Égisthe. Que la tradition ne soit pas exacte dans

Fig. 15. — Vases de Mycènes. (Athènes, Polytechnion.)

tous les détails, cela va de soi, mais les fouilles de M. Schliemann prouvent qu'elle a tout au moins un fondement historique.

Les objets trouvés dans les tombes de Mycènes sont donc de la fin du treizième ou du commencement du douzième siècle, et c'est bien en effet la date, qu'indépendamment des circonstances de la découverte, un examen attentif engage à leur assigner. Les instruments de pierre ont presque entièrement disparu; nous sommes en plein âge du bronze, et le fer même commence à être employé. L'abondance de l'or justifie l'expression homérique πολυχρύσοιο Μυκήνης et prouve la réalité des richesses attribuées par la tradition aux Pélopides. Des objets assez nombreux de fabrication phénicienne, voire même égyptienne, sont

mêlés à de maladroites imitations indigènes et à des produits de l'art purement local : or, c'est à partir du quatorzième et du treizième siècle que le commerce sidonien dans les mers grecques commence à être actif. Quelques pierres gravées, découvertes soit dans les tombes mêmes, soit dans le sol de la ville, sont chaldéennes ; absolument aucun objet n'est assyrien ; or, c'est vers la fin du treizième siècle que l'empire ninivite s'étend vers l'Ouest, et c'est en 1204 seulement que Sin-Akhé-Irib s'empare de Sidon.

Les vases trouvés dans les six tombes de Mycènes nous montrent encore les mêmes formes, le même genre de décor que ceux de Théra, de Cnosse, d'Ialysos et de Spata. Seulement, si la préparation de la terre n'est pas plus habile que dans ces deux dernières localités, la hardiesse des formes et la variété plus grande des peintures marquent un nouveau progrès ; il ne faut d'ailleurs pas oublier que la trouvaille est très nombreuse. Les vases entièrement glacés ou peints constituent la grande majorité. Les uns sont encore décorés simplement de lignes, bandes droites, rubans ondulés ou brisés, enroulements, tantôt isolés, tantôt disposés en séries comme des postes. Celles-ci, dont on a pu prendre le modèle sur des objets phéniciens, sont déjà tout à fait régulières : le compas a parfois servi à les tracer. Ailleurs, nous revoyons l'ornementation végétale, mais dessinée avec bien plus de richesse d'imagination et de sûreté de main. Ainsi, sur un des vases de la première tombe, de grandes tiges de lierre, avec leurs feuilles et leurs radicelles, serpentent sur la surface de la panse et la recouvrent tout entière. Sur les débris d'une amphore de la quatrième tombe, ces feuillages prennent un aspect purement ornemental et se recourbent comme des palmettes couchées ; çà et là nous apercevons des fleurs traitées de même au point de vue décoratif, ramenées à des espèces de rosaces, que nous n'avions point encore vues. En même temps, la faune de la mer et des grèves, si familière aux potiers d'Ialysos et de Cnosse, inspire également ceux de Mycènes. Les annélides tubicoles apparaissent fréquemment. Sur un beau *stamnos* du sixième tombeau, se détache, en blanc sur le fond jaune orangé du vase, un

poulpe nageant. Son bec pointu, son gros œil rond, ses tentacules agitées d'un mouvement rapide, ont été fort bien rendus.

Ce mode d'ornementation a certainement été général dans tous les pays grecs, pendant une période de plusieurs siècles, qui va au moins jusqu'à la fin du douzième. Ce n'est pas seulement dans les tombes de Cnosse, d'Ialysos et de Mycènes que l'on en retrouve les spécimens : c'est aussi dans les innombrables tessons semés, parfois sur une grande épaisseur, dans les terres qui recouvrent les emplacements des plus anciennes cités de la Grèce : à Tirynthe, à Orchomène de Béotie, aussi bien qu'à Mycènes et qu'à l'Héræon qui en est voisin. Lorsqu'on se sera pénétré de l'idée que de simples débris peuvent être aussi instructifs que des vases entiers, que ramasser et collectionner des fragments est faire œuvre profitable à la science, on trouvera de ces spécimens en une foule de points. Naturellement, parmi ces débris dispersés au milieu des terres, déplacés par les pluies ou remués par la charrue, ceux que l'on trouve près l'un de l'autre ne sont pas toujours contemporains. Ils ne peuvent pas servir de base à la fixation d'une chronologie. Mais ils nous font connaître, sans nous permettre de les dater, les variations successives d'un art, qui, tout barbare qu'il fut, n'en a pas moins fourni une longue carrière et fait preuve d'une grande activité. Purement indigène dans ses origines, expression fidèle des premières sensations d'une population de pêcheurs et de marins, cet art est d'une naïveté et d'une gaucherie extrêmes : mais derrière cette naïveté et cette gaucherie se révèlent déjà un soin d'observer la nature, une audace de conception et une délicatesse d'impression visuelle qui méritent toute notre attention. D'ailleurs, cet art enfantin ne demande qu'à s'instruire ; il agrandit sans cesse le champ de ses études ; des objets les plus simples, il passe à de plus complexes. Des plantes et des annélides il s'élève aux oiseaux et aux quadrupèdes, chèvres et chevaux surtout. Peu à peu, il s'enhardit jusqu'à s'attaquer à la figure humaine. Un fragment ramassé dans les terres de l'acropole de Mycènes laisse voir la tête d'un homme et celle d'un cheval qu'il conduisait. Près de là, dans les ruines d'une maison

construite en appareil polygonal irrégulier et qu'il regarde, cela va sans dire, comme le palais des Atrides, M. Schliemann a trouvé plusieurs fragments d'un vase sur le pourtour duquel se développait un défilé de guerriers. Ces hommes ont déjà toutes les pièces essentielles de l'armement d'un Grec : casque à aigrette, bouclier échancré comme la *pelta* de la Grèce du Nord, longue lance et cnémides. Leurs cheveux, laissés dans toute leur longueur, sont pelotonnés et ficelés en une boule qui pend sur la nuque ; leur barbe est épaisse, taillée en pointe ; leurs nez sont énormes, leurs yeux représentés de face et relevés vers les tempes (fig. 16). En même temps, les potiers étudient les objets étrangers que le commerce leur fait connaître, et imitent tant bien que mal certains profils, certaines idées de décor. Peu à peu s'introduisent, au milieu des éléments habituels, des motifs nouveaux et d'un principe différent : croix gammées, méandres, chevrons répétés, lignes de losanges avec un point au centre, rosaces enfermées dans des cercles concentriques ; le tout tracé avec une maladresse, appliqué avec un manque d'à-propos, où se trahissent les emprunts faits à un art voisin, art doué d'une vitalité plus grande et tendant peu à peu à dominer.

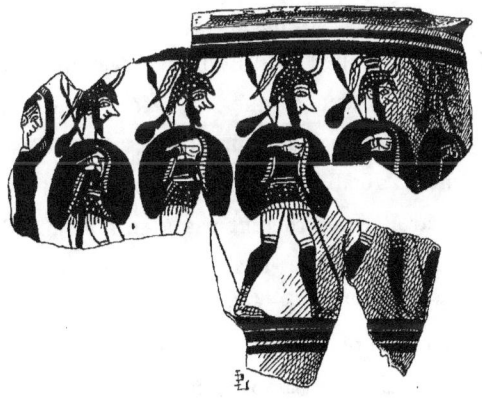

Fig. 16. — Fragment d'un vase de Mycènes.
(Athènes, Polytechnion.)

Fig. 17. — Cylix trouvée à Athènes. (Paris, collection de l'auteur.)

CHAPITRE II

L'ORNEMENTATION GÉOMÉTRIQUE

A destruction de l'empire dardanien avait ouvert l'Asie Mineure aux tribus de la Thrace, Bithyniens, Mariandynes, Paphlagoniens. L'extinction de la dynastie des Pélopides et l'effondrement de l'empire achéen livrèrent de même le sud de la péninsule du Pinde à un nouveau ban de populations helléniques : les Éoliens descendirent de Thessalie en Béotie, et poussèrent jusque dans la partie nord-ouest du Péloponèse; les Doriens envahirent le sud et l'est du même pays; les Ioniens s'établirent en Attique. Les nouveaux venus, se trouvant à l'étroit, ne tardèrent pas à se répandre dans les îles; les Éoliens s'emparèrent de Lesbos et de la côte en face; aux Doriens échurent les Cyclades méridionales, la Crète, les Sporades du Sud; les Ioniens se rendirent maîtres des Cyclades septentrionales, d'où ils gagnèrent Chios et Samos, puis la côte de l'Asie. La partie lélégique de la population de ces pays ne semble pas avoir opposé grande résistance aux envahisseurs ni avoir été maltraitée par eux. Sans doute elle dut se confondre assez vite avec les conquérants;

et si, dans ce mélange, ceux-ci gardèrent la prédominance politique, s'ils imposèrent leur langue et leurs lois, ils durent emprunter aux vaincus plus d'un trait de leur civilisation : dans l'art, dans l'industrie, la fusion ne dut pas être moins complète que dans le sang.

C'est, à ce qu'il semble, de l'époque où eut lieu cette révolution ethnographique, que date l'apparition d'une espèce de poterie dont on trouve les spécimens en grand nombre dans les parties les plus diverses du monde hellénique, depuis la côte d'Étrurie jusqu'à l'île de Chypre. Suivant les régions d'où ils proviennent, ces spécimens présentent des différences sensibles : ni la terre employée, ni les procédés de fabrication, ni les formes et le décor, ne sont partout exactement les mêmes. Mais les caractères constitutifs ne varient pas, et se reconnaissent au premier coup d'œil. Au lieu d'être, comme dans les vases d'Ialysos ou de Mycènes, inspirée de l'imitation enfantine de la nature, l'ornementation, dans ce qu'elle a d'essentiel, de constant, procède exclusivement du travail de l'esprit humain : les éléments dont elle se compose sont tous inventés, et la plupart ont un caractère abstrait, un aspect géométrique nettement accusés.

Les vases de cette famille sont tous faits d'argile épurée et bien pétrie ; tous sont façonnés au tour, et malgré les grandes dimensions qu'ils ont parfois, leurs formes sont d'une régularité parfaite et l'épaisseur de leurs parois très mince et fort peu variable. La cuisson a été suffisante pour donner à la terre beaucoup de dureté, et si, pour les grandes pièces, les coups de feu n'ont pas toujours été évités, ils n'ont du moins jamais été très violents. Les profils de la plupart des vases ont une physionomie à part : au lieu d'être formés, comme la plasticité de la matière employée l'eût comporté, de courbes insensiblement reliées l'une à l'autre, ils se décomposent, suivant la hauteur, en parties soudées à angles vifs, comme cela a lieu dans des ouvrages de chaudronnerie ou de vannerie. L'ornementation, distribuée en zones horizontales, et parfois, dans les plus grands vases, divisée en plusieurs segments par des bandes verticales, fait songer à un panier consolidé par une armature en bois dont on aurait

voulu indiquer extérieurement la structure. La plupart des motifs de décor rappellent de même la sparterie : ils pourraient être exécutés en joncs ou en pailles de deux couleurs. Parmi ces motifs, le plus

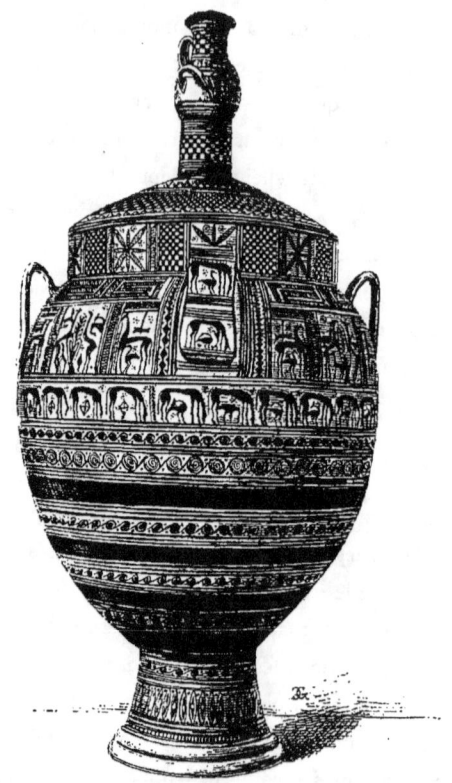

Fig. 18. — Chytra trouvée à Curium. (Musée de New-York.)

employé et le plus remarquable est le méandre : il se trouve sur toutes les pièces importantes, et la fantaisie du peintre s'applique à en varier à l'infini le tracé. C'est surtout au cou des grands vases et à la partie inférieure de leur panse que ses combinaisons se développent ; mais quelquefois il est prodigué à satiété, et compose presque à lui seul, du haut en bas, toute la décoration. Le motif de la répétition duquel il dérive, la croix gammée ou *swastika*, comme l'appellent les Indiens, apparaît aussi quelquefois isolément, soit au milieu de l'ornementation, soit

dans le champ des scènes à figures. Des lignes horizontales, en général doubles ou triples, des colliers de grènetis, de petits losanges accolés l'un à l'autre et ayant chacun un point au centre, des dents de loup et des rangées de triangles, des espèces de feuilles lancéolées, des rosaces et des séries de cercles concentriques, complètent la liste des ornements les plus employés. Au milieu de ces motifs géométriques s'intercalent souvent des animaux, surtout des oiseaux aquatiques, des chevaux, des bouquetins ou des antilopes; parfois de grands espaces sont réservés à des compositions où se pressent de nombreux personnages.

Toute la surface des vases est couverte d'une glaçure très résistante. Les fonds sont clairs; les ornements, peints avec soin et d'ordinaire à l'aide d'un pinceau très fin, sont d'un brun noirâtre tirant au rouge brique dans les parties qui ont reçu un coup de feu.

Le général de Cesnola a découvert un fort beau vase de ce style dans les souterrains du temple de Curium, à Chypre (fig. 18), et il a été si frappé de la complète différence d'aspect existant entre lui et les autres vases trouvés dans les tombes cypriotes qu'il n'hésite pas à le considérer comme importé [1]. Quoique nous n'en ayons pas d'autre exemple, des importations de ce genre ont dû être assez fréquentes dans l'île, car un certain nombre de poteries dont l'origine indigène ne saurait être révoquée en doute nous montrent des imitations inhabiles de la décoration géométrique. D'autres vases de la même famille ont été trouvés tout à l'opposé du monde grec, dans la nécropole de Cære, et quelques fragments de genre analogue, mais d'une exécution fort grossière, ont été rapportés de la côte de Palestine, de Jérusalem, voire même de Kouyoundjik en Assyrie. Mais c'est dans les îles et sur les côtes de la mer Égée qu'ont été trouvés le plus grand nombre. Bory de Saint-Vincent en a découvert plusieurs dans ses fouilles de la nécropole de Mésa-Vouno, dans l'île de Théra; Milo en a donné quelques-uns, la région du Laurion, à la pointe de l'Attique, d'autres

1. Général Palma di Cesnola, *Cyprus, its ancient cities, tombs, and temples.* Londres, 1877, pl. XXIX et p. 332. C'est aussi l'avis de M. Murray. (Ibid., p. 401.)

encore, et M. Fr. Lenormant a constaté que le sol de l'acropole de Mégare était rempli de tessons semblables.

Aucune de ces trouvailles n'égale, néanmoins, en importance celles qui ont été faites à Athènes même ; déjà au commencement de ce siècle, notre compatriote Fauvel et l'Anglais Burgon avaient découvert plusieurs vases de la famille qui nous occupe, le premier à l'ouest de la ville, le second dans des tombeaux situés sur la pente même de l'Acropole et sur les collines au Sud, c'est-à-dire dans un espace qui a été de très bonne heure enfermé dans l'enceinte de la cité, et où, par conséquent, on a cessé très anciennement d'inhumer[1]. Tout récemment des débris du même genre ont été trouvés, dit-on, au pied même du mur méridional de la citadelle, à une grande profondeur[2]. En 1870, M. Conze pouvait dresser une liste d'une soixantaine de vases à décor géométrique, la plupart athéniens[3]. Deux années après, ce nombre était triplé. En 1871, en effet, un des chercheurs d'antiques les plus expérimentés d'Athènes, Joannis Paléologos, entreprenait des fouilles sur un terrain situé du côté sud de la rue du Pirée, presque à l'angle de la place Louis et en face de l'orphelinat Katzi-Kostas, c'est-à-dire dans la partie de l'ancien Céramique extérieur située juste sous le mur de la ville, au nord-est du Dipylon[4]. Après avoir successivement rencontré plusieurs étages de tombeaux helléniques, puis une couche épaisse de coquilles de murex, brisées pour l'extraction de la pourpre, il parvint à des tombes dont la disposition était toute nouvelle pour lui. Au fond de grandes fosses creusées dans le sol, sans revêtement de pierre, sans orientation fixe, étaient couchés des cadavres, ceux-ci brûlés, ceux-là ensevelis sans crémation, les uns et les autres ayant uniformément auprès d'eux une lourde épée à poignée de bois, un couteau effilé et deux pointes de javelots : toutes ces armes en fer doux, les

[1]. Burgon, *Transactions of the Royal Society of literature*, t. II, p. 258.
[2]. *Bullettino dell' Instituto archeologico*, 1875, p. 137.
[3]. Conze, *Zur Geschichte der Anfænge griechischer Kunst* (Sitzungsber. d. K. Akad. der Wiss. de Vienne, 1870, p. 505; 1873, p. 221).
[4]. G. Hirschfeld, *Vasi arcaici ateniesi* (*Annali dell' Instituto archeologico*, 1872, p. 138; *Monumenti*, t. IX, pl. XXXIX et XL).

épées ployées sur le genou pour être mises hors d'usage. Des bandes d'or estampées, décorées tantôt de zigzags, tantôt de cortèges d'animaux passants, lions, panthères, cerfs, beaucoup plus rarement de combats entre des guerriers, avaient été cousues sur les vêtements des morts ou attachées autour de leur tête. A côté des cadavres, quelques vases de petite dimension avaient dû contenir des aliments et du vin. Au dessus de chaque fosse, entassés en pile, étaient les débris d'un grand vase qui, après avoir servi aux cérémonies funèbres, avait été brisé à dessein, à coups frappés du côté intérieur au moyen d'un instrument contondant, comme serait une hache de pierre.

Ces vases du Céramique, tant à cause de leur nombre et de leur beauté relative que des circonstances bien connues dans lesquelles ils ont été trouvés, méritent une étude attentive. La terre est, dans tous, parfaitement préparée, débarrassée de toute impureté, réduite en une pâte ductile et consistante qui a reçu aisément toutes les formes, et qui, malgré l'énormité de quelques pièces, a cuit sans se déjeter ni se fendre et a pris au four une grande dureté. Le tournassage a été fait avec une adresse consommée : quoique le galbe soit souvent compliqué, que les dimensions aillent parfois jusqu'à près d'un mètre de diamètre, la régularité est parfaite ; dans les vases de petite et de moyenne grandeur, les parois sont partout extrêmement minces. C'est seulement dans les plus grands que l'on constate, par places, des différences d'épaisseur sensibles.

Les formes sont variées et recherchées. De grandes jarres, dont la panse arrondie, terminée par une base étroite, est surmontée d'un cou très haut et très large, rappellent un type fréquent à Chypre. Des espèces de supports cylindriques, semblables à des tours et ajourés d'ouvertures rectangulaires pareilles à des fenêtres, font songer à ces bases de cratères, ὑποκρητήρια, ἐπίστατα, que nous trouvons mentionnés parmi les œuvres les plus antiques de l'industrie grecque du bronze et du fer. D'autres formes, peu à peu perfectionnées avec cette attention patiente, cette prudente ténacité que les Hellènes ont apportées à toutes choses, ont traversé les siècles : ainsi des marmites

rondes, à deux anses et à col bas, montées sur un pied évasé à sa partie inférieure, sont les prototypes du *chytropous*, des coupes profondes celui du *skyphos*, des vases à verser munis d'une grande anse et d'un bec étroit celui de l'*œnochoé* et du *prochoos*, des gobelets à une seule anse celui du *monôton,* des boîtes rondes, larges et basses, celui de la *pyxis*. A côté de cela, des détails singuliers, comme l'usage de placer sur les couvercles, en guise de boutons, soit de tout petits vases, soit des chevaux, isolés ou groupés en attelage (fig. 21); ou bien encore la soudure à la panse de ce qui devrait former le couvercle : en sorte que le vase ne peut être empli ou vidé que par un trou percé à travers le fond du petit vase dont il est surmonté.

La couleur de la terre, le galbe et l'ornementation ne sont d'ailleurs pas toujours identiques, même dans ces vases trouvés si près l'un de l'autre, dans un terrain dont l'étendue n'est pas d'un demihectare. Dans les uns, la pâte céramique est d'un jaune très clair, légèrement rosâtre, les peintures d'un brun violacé qui est devenu rouge lorsqu'il a subi une cuisson excessive; l'intérieur est barbouillé de brun rouge étendu à grands coups de pinceau. Dans un second groupe, le ton rosé de la terre est plus prononcé encore; les ornements, quoique beaucoup plus foncés, sont dans la même gamme; la couleur générale est intermédiaire entre celle du beurre et celle de la chair de saumon fumé. Dans un troisième groupe, et le plus nombreux, celui où se rencontrent les formes les plus voisines des modèles usités à l'époque suivante, la terre est d'un jaune très clair, semblable au tuf du sous-sol de Paris, et présente une surface poussiéreuse; les ornements sont d'un noir violacé. Enfin une dernière classe est faite d'une terre rougeâtre, ferrugineuse, très dure et gardant dans la cassure des arêtes vives. L'intérieur est complètement peint en noir; l'extérieur est couvert d'une ornementation compliquée, très sèche de dessin, où les cercles concentriques et les dents de loup se répètent à profusion. Il est évident que dans cette seule trouvaille sont confondus les produits de plusieurs ateliers, établis dans des régions où la terre n'était pas la même, où les

traditions artistiques différaient, et que, de plus, certains de ces ateliers sont restés en activité pendant une longue suite d'années.

Quelques-uns des grands vases du Céramique sont apparentés d'assez près à celui que M. de Cesnola a découvert à Curium : on y retrouve les damiers, les rosaces, et, à la partie inférieure, les grandes bandes noires et les postes qui décorent celui-ci. Sur deux autres, dont l'ornementation ne présente, au contraire, nulle part de postes et se compose en majeure partie de méandres grands et petits, le cou, très élevé, nous montre une bande d'antilopes paissant semblables à celles qui décorent la panse du vase de Curium : ces antilopes sont un motif purement oriental, et qui, joint aux sujets analogues qui décorent les bandes d'or estampées trouvées dans les mêmes tombeaux, trahit l'influence de la Phénicie. Mais ce sont là des exceptions, et presque tous les animaux figurés sur les poteries du Céramique existent en Grèce même. Les oiseaux d'eau ou de grèves, canards sauvages et échassiers, sont de beaucoup les plus fréquents : le cheval se montre souvent, la chèvre apparaît de loin en loin, le bœuf et le mouton jamais. C'est à cela et à quelques feuilles dessinées non sans adresse que se réduit, dans l'ornementation de la plupart de ces poteries, la part de la nature vivante. Mais une dizaine des grands vases du Céramique lui font une place infiniment plus large et même prédominante : l'homme y apparaît en troupes nombreuses, et comme acteur dans des scènes compliquées.

Les huit ou dix vases auxquels je fais allusion ont été fabriqués spécialement pour figurer dans les cérémonies des funérailles : je dis figurer, parce que plusieurs d'entre eux, tous peut-être, étaient sans fond et ne pouvaient par suite servir que d'objets de parade. Aussitôt après l'ensevelissement du mort, ils ont été brisés à dessein, et leurs débris amoncelés sur la tombe. L'usage tout particulier auxquels ils étaient destinés explique que, sur tous, la zone principale, beaucoup plus haute que les autres, soit occupée par une scène funéraire. Le dessin inséré à la page 27, et qui est emprunté à un vase acquis par le Louvre, reproduit la partie centrale d'une de ces scènes :

l'exposition du mort, ou πρόθεσις, rite qui s'est perpétué pendant toute l'époque classique. Sur un lit de parade couvert d'un tapis quadrillé, le cadavre est étendu, entièrement nu à ce qu'il semble. Autour du lit, dessous, dessus, partout où il existait une place disponible, le peintre a disposé des personnages, les uns assis, les autres

Fig. 19. — Fragment d'un vase d'Athènes. (Musée du Louvre.)

debout, tous portant leurs mains à leur tête comme pour s'arracher les cheveux. Rien de plus enfantin que le dessin de toute cette partie : Le mort, qui devrait être couché sur le dos, montre ses deux jambes et ses deux bras, comme s'il reposait sur le côté gauche; le tapis semble placé dans le sens vertical. Les personnages assis au dessus, des femmes peut-être, mais on ne saurait l'affirmer, n'ont chacun qu'une jambe; sur leur visage la saillie du nez et celle du menton se confondent en une seule pointe, qui ressemble à un bec d'oiseau. Il en est de

même de ceux qui sont à côté du lit. Les quatre que l'artiste a placés dessous, faute de savoir faire comprendre qu'ils étaient en avant, au premier plan, ont des têtes moins rudimentaires : la barbe qui prolonge leur menton les fait reconnaître pour des hommes. Mais chez ceux-là non plus, les yeux ne sont pas indiqués, les mains pas davantage, les deux bras sont des bâtonnets d'épaisseur presque uniforme. Dans tous, le buste, présenté de face sur des corps de profil, est triangulaire, la taille serrée à l'extrême ; les jambes sont interminables ; de vêtements, il n'y a point trace : non que tous ces gens doivent être nus, mais l'artiste n'a pas osé affronter la difficulté d'indiquer les formes sous la draperie. Le procédé de peinture n'est pas plus habile que le dessin : on a timidement barbouillé les corps avec un pinceau à pointe effilée, sans parvenir à étendre les teintes d'une manière égale. L'espace resté vide entre les personnages a été rempli, du mieux qu'on a pu, de chevrons superposés, d'ornements formés de deux triangles opposés au sommet, d'étoiles à rayons nombreux, d'ovales et de ronds entourés d'un cercle de points.

A droite et à gauche du lit de parade sont des chars à deux chevaux et à quatre roues, sur chacun desquels sont montés un cocher et un guerrier. Le cocher est nu ; le guerrier semble porter une cuirasse, avec laquelle se confond un bouclier, échancré comme les boucliers béotiens. Un panache incliné en arrière semble implanté dans la tête même, le casque n'étant point distingué du crâne ; dans les mains sont deux longs javelots. Sans doute ces chars, dont la suite se prolonge de l'autre côté du vase, se préparent à quelque course en l'honneur du mort, comme celle qui, dans l'*Iliade*, fait partie des jeux célébrés autour du bûcher de Patrocle.

Le vase du musée d'Athènes, de même forme, mais plus petit, nous montre dans sa partie conservée le second acte des funérailles, le transport du mort au lieu de sa sépulture (ἐκφορά). Le lit funèbre est placé sur un chariot. Tout autour de nombreux personnages se lamentent, avec la même exagération de gestes et la même gaucherie d'attitude ; mais ici les deux sexes sont distingués : de petits traits qui

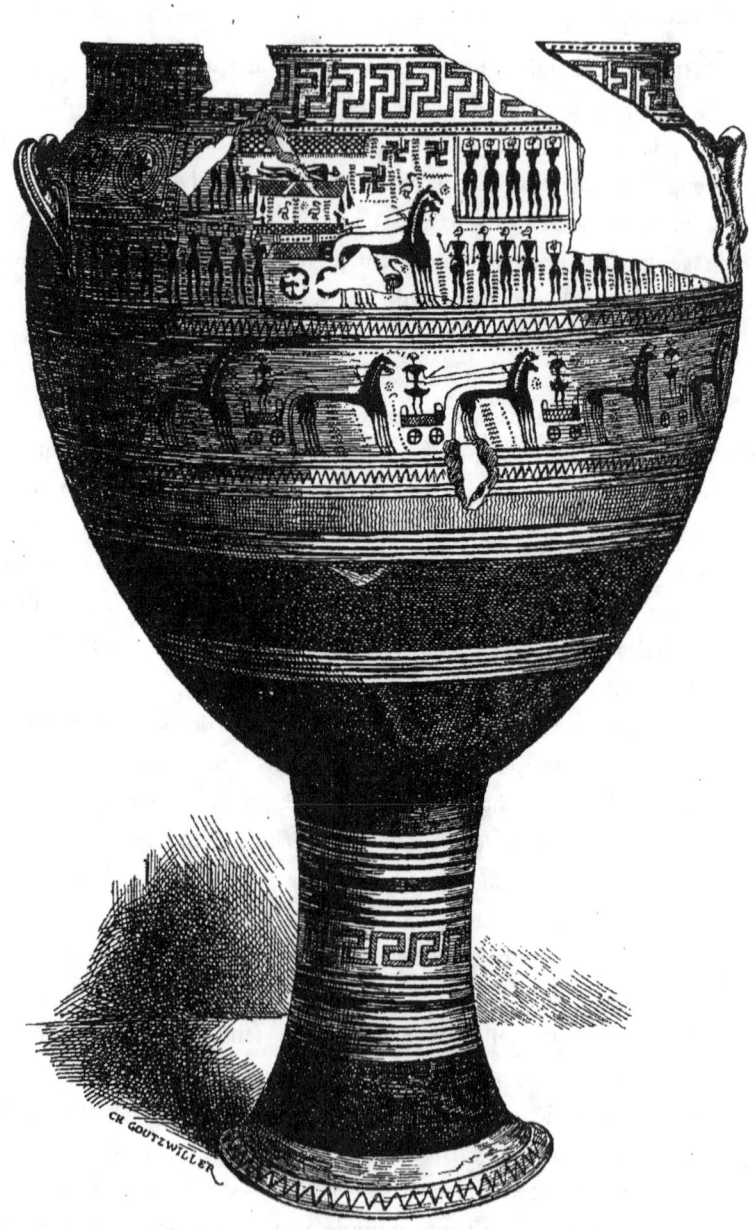

Imp. A. Lemercier, Paris

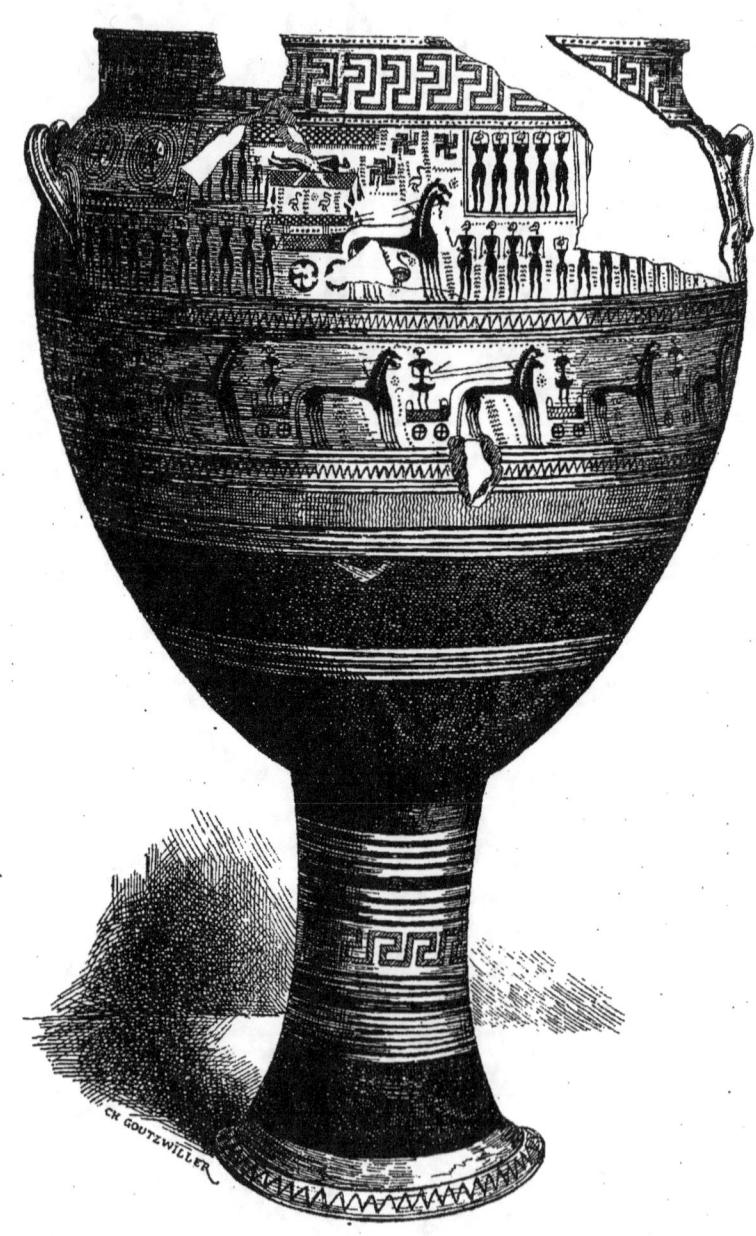

D'après les Monumenti inediti t IX pl 39 40

Imp A Lemercier Paris

dépassent le contour de la poîtrine simulent les seins des femmes; les hommes ont des poignards à la ceinture. Enfin les yeux sont indiqués. Le champ est de même semé d'ornements de toutes formes, et les blancs plus larges sont remplis de rosaces, de figures de palmipèdes et de croix gammées (pl. I).

Au dessous de ce registre, sur le vase d'Athènes, il s'en trouve un second, qui est occupé par une série de chars montés chacun par un

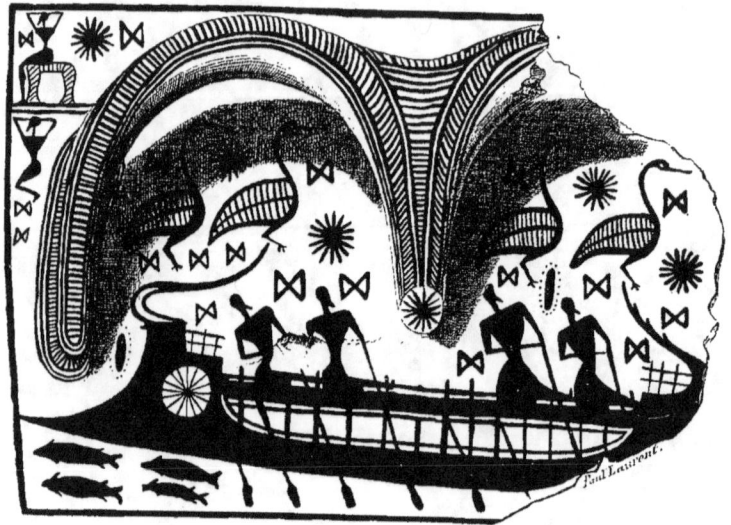

Fig. 20. — Fragment du même vase. (Musée du Louvre.)

seul homme. Nous retrouvons pareillement des chars au-dessous du sujet principal sur les vases du Louvre. Mais plusieurs de ceux-ci ont eu deux registres décorés, outre celui de la scène funéraire, et, dans ces bandes inférieures, aussi bien qu'au-dessous des anses, une place est laissée à des représentations d'un genre tout différent : ce sont des scènes de navigation et des batailles navales. On y voit des bateaux de formes très variées et dont la construction atteste déjà une grande habileté. L'un est une longue pirogue à proue et à poupe très élevées, à coque étroite et non pontée, manœuvrée par une double file de rameurs. Celui que nous reproduisons ici (fig. 20) est un vaisseau

de guerre, court et trapu; sa proue, munie d'écubiers ronds et surmontée d'un gaillard, porte un éperon aigu. Son pont, très ras sur l'eau, est surmonté d'un spardeck où, pour le moment, sont assis les rameurs et où, sans doute, les guerriers se tenaient pendant la bataille. Sur d'autres navires, dont aucun malheureusement n'est conservé en totalité, les deux ponts superposés sont encore mieux indiqués, et l'on voit les deux rangées de rameurs qui les garnissent : ce sont des *dières aphractes*. Voilà le premier exemple fourni par un monument figuré de la superposition des rameurs dans les vaisseaux de guerre antiques, superposition que les marins avaient à l'envi déclarée impossible en dépit des textes qui l'affirmaient[1]. Deux rames à large palette, placés des deux côtés du gaillard d'arrière, font l'office de gouvernail. Quelques bateaux enfin ont, à mi-longueur, un mât avec une grande voile carrée.

Ces navires si variés, le peintre les connaît fort bien, et c'est là certainement l'objet qu'il représente avec le plus d'intelligence et d'exactitude. Il nous les montre tantôt voguant à la voile ou à la rame dans la haute mer, indiquée par des poissons, tantôt s'entre-choquant de l'éperon, s'accrochant l'un à l'autre ; et alors les guerriers qui les montent, debout sur les gaillards d'avant, s'attaquent de la lance, tandis que des archers, placés derrière eux, échangent une grêle de flèches. Les morts tombent sur le pont ou sont précipités à la mer. Le dessin des personnages reste enfantin, mais, même sous cet enfantillage se montre, et déjà bien plus nettement, cette audace à s'attaquer à la nature dont nous avions surpris les premières manifestations dans les essais grossiers de Théra, d'Ialysos et de Mycènes.

En dépit de la gaucherie du dessin, les vases à décor géométrique n'en révèlent pas moins un art dont le principe est d'une remarquable

1. Voy. A. Cartault, *la Trière athénienne*. In-8. Paris, 1881. — M. Cartault se propose de publier une étude spéciale sur les navires des vases du Louvre.

originalité, dont les règles sont bien fixées et la physionomie accusée de la manière la plus franche. D'où vient cet art, qui ne se rattache à ce qui précède que par un petit nombre d'emprunts, cet art qui semble sortir de terre tout développé, qui a une vitalité si grande, qui se répand sur un espace si considérable et qui laissera dans les productions des âges suivants des traces si profondes?

M. Conze l'a considéré comme aryen d'origine, comme frère de l'art des peuples de l'Europe centrale, et a donné aux poteries qui en sont les monuments le nom de poteries pélasgiques. MM. Brunn [1] et Gustave Hirschfeld se sont rangés à cette opinion; M. Helbig au contraire l'a très vivement combattue [2]. Les cinq ou six fragments trouvés en Assyrie et en Palestine lui paraissent suffire à prouver que le berceau de la décoration géométrique a été l'Asie. M. Dumont adopte résolument l'avis de M. Helbig [3].

Je me refuse absolument, pour ma part, à croire à une origine aussi lointaine. Une demi-douzaine de tessons trouvés, ceux-ci à Kouyoundjik, ceux-là à Jérusalem ou dans l'intérieur de la Syrie, ne me semblent pas pouvoir être considérés comme les vestiges d'un art indigène. Les vases d'où ils proviennent ont pu être portés là par des voyageurs, par des mercenaires, ou par quelqu'une de ces bandes de captifs que l'on employait aux plus durs travaux. Parmi ces captifs, il y a eu sans nul doute des Philistins, et les Philistins étaient originaires des îles et probablement apparentés aux populations helléniques. Nous avons nombre de monuments en pierre de l'art chaldéen et assyrien, nous ne sommes pas dépourvus de tout renseignement sur l'art araméen et phénicien. Or, nulle part, ni à Babylone, ni à Ninive, ni en Syrie ou en Phénicie, nous ne rencontrons sur ces monuments un seul des éléments fondamentaux de la décoration géométrique. Nous ne trouvons pas non plus en Égypte les plus caractéristiques d'entre

1. Brunn, *Probleme in der Geschichte der Vasenmalerei*. Munich, 1871.
2. W. Helbig, *Osservazioni sopra la provenienza della decorazione geometrica* (*Annali*, 1875, p. 221).
3. A. Dumont, *Du style géométrique sur les vases grecs*. (*Bull. de Corr. hell.*, 1883, p. 374.)

eux, la croix gammée et le méandre. C'est seulement dans les peintures du tombeau de Rekhmara que l'on voit représentés des vases ayant quelque analogie avec ceux décrits plus haut : mais ces vases sont apportés comme tribut par des vaincus, et, parmi ces vaincus, les hiéroglyphes nous disent qu'il y a des gens « des îles de la mer ».

Sans aller aussi loin vers l'Orient que l'a fait M. Helbig, on pourrait songer à attribuer l'invention du décor géométrique aux Cariens, que nous savons avoir été à plusieurs reprises les maîtres de la mer Égée, et avoir même créé des établissements sur la côte occidentale de cette mer, particulièrement à Athènes et à Mégare, deux des gisements de la poterie qui nous occupe. Une des circonstances de la trouvaille d'Athènes serait favorable à cette conjecture : dans les tombes du Céramique, les morts avaient à côté d'eux leurs armes : or, c'est aux armes déposées en terre avec le cadavre que les Athéniens, lorsqu'ils purifièrent Délos, distinguèrent les sépultures cariennes[1]. Certains des motifs du décor et des détails des peintures s'expliqueraient aussi fort bien par cette origine. Ainsi le nom que les Grecs donnaient à l'ornement qui joue dans ces vases le rôle principal, le méandre, est le nom du grand fleuve de la Carie. C'est aux Cariens que l'on attribuait l'invention des panaches : la tête des guerriers de nos vases est surmontée de panaches. Les chants de deuil de leurs pleureuses étaient célèbres, et, précisément, sur nos vases sont figurées des lamentations funèbres. Ils étaient de hardis marins, des pirates redoutés, et un poète, Critias, les a appelés « les trésoriers de la mer », Κᾶρες ἁλὸς ταμίαι. Or les scènes de navigation et les batailles navales sont, sur nos vases, au nombre des sujets les plus fréquents. Enfin l'attribution de cette céramique à un peuple étranger à la Grèce et qui n'en a possédé quelques parties que d'une manière temporaire expliquerait bien l'apparition brusque et la disparition presque aussi soudaine de la poterie géométrique.

Certes il y a là un ensemble de coïncidences qui s'impose à l'attention et qui est faite pour rendre perplexe. Mais aucune de ces

1. Thucydide, I, 8.

coïncidences ne me semble constituer une preuve. L'usage d'ensevelir les morts avec leurs armes était, à l'époque de Thucydide, particulier aux Cariens, mais il pouvait fort bien avoir existé chez les Hellènes primitifs, qui marchaient toujours armés, ainsi qu'il nous l'apprend lui-même. Et de fait, les tombeaux de Mycènes renferment également des épées et des pointes de javelots. L'habitude de laisser au mort ses armes s'est d'ailleurs conservée fort longtemps chez d'autres peuples de race aryenne, les Germains et les Celtes par exemple. Le Méandre est bien le grand fleuve du pays carien ; mais quel est le peuple qui lui a donné le nom par lequel les Grecs l'ont désigné ? Sont-ce vraiment les Cariens ? Ne seraient-ce pas plutôt leurs prédécesseurs dans la même contrée, les Lélèges, Aryens comme les Grecs ? Le nom du moins a une physionomie aryenne. Je veux bien qu'Hérodote ait eu raison de regarder la mode des panaches comme originaire de Carie; mais elle a pu se répandre de bonne heure chez les Hellènes; elle était universelle chez eux dès l'époque où fut composée l'Iliade, c'est-à-dire dès le neuvième siècle, et peut-être son introduction était-elle bien antérieure. Les Cariens n'ont pas eu le monopole des lamentations funèbres : ces lamentations étaient aussi bien d'usage chez les Grecs et chez les peuples italiotes. Enfin, s'ils étaient bons marins, les Grecs ne l'étaient pas moins, l'expédition contre Troie, la colonisation de la mer Égée, de la côte d'Asie, de la Cyrénaïque, de l'Italie méridionale, en sont les preuves.

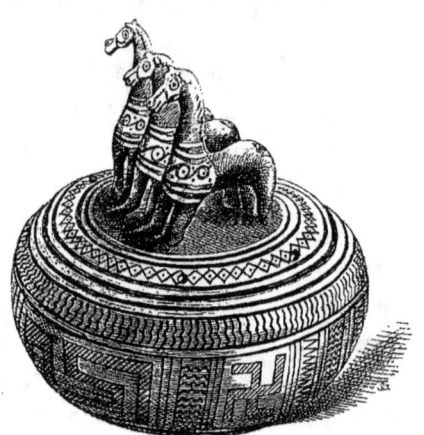

Fig. 21. — Pyxis du Céramique.
(Athènes, Musée de la Société archéologique.)

Il y a d'ailleurs un argument péremptoire contre cette hypothèse de l'origine carienne. Nous connaissons maintenant quelques monu-

ments authentiques de l'art carien. Si peu nombreux qu'ils soient, ils nous prouvent que cet art était analogue à celui de la région centrale de l'Asie Mineure, et pareillement issu, par l'intermédiaire des Hittites, de l'art chaldéen. Il ne ressemble en rien, ni comme inspiration, ni comme motifs de détail, à celui des poteries à décor géométrique. Le *swastika* et ses dérivés lui sont tout à fait étrangers.

La croix gammée et le méandre se rencontrent au contraire très fréquemment dans les pays habités par des peuples de race aryenne[1]. On les trouve dans l'Inde, d'où ils ont passé en Chine; le *swastika* est même, pour les Indiens, un symbole religieux, un signe qui assure la protection divine aux objets sur lesquels il est tracé. La croix gammée existe sur un grand nombre de vases et de bijoux trouvés dans les pays germaniques, en Allemagne, dans le Danemark, en Suède et en Norwège; on la rencontre également chez les Celtes et chez les Slaves. Les populations septentrionales qui se sont glissées le long de la côte orientale de la mer Égée la connaissaient, car elle existe sur les fusaïoles de Hissarlik, et elle est l'origine du triskèle et du tétraskèle de la Lycie. Elle a aussi été fréquemment employée par les populations primitives des deux versants de la partie orientale des Alpes, ainsi que de la haute Italie, et c'est même dans cette contrée que nous trouvons les poteries les plus analogues à celles que nous étudions actuellement. Il existe dans la basse vallée du Pô, dans la Romagne et le Modénais, plus loin au Sud jusque dans la haute Toscane, au Nord jusque dans le Trentin, un grand nombre d'anciens cimetières, dont l'exploration et l'étude sont dues en grande partie au zèle d'un savant bolonais, M. Gozzadini. Ces sépultures, le fait ne semble pas douteux, appartiennent à une race venue du Nord et dont l'immigration est antérieure à l'arrivée des Étrusques. Or, non seulement les vases de terre et de bronze qui y sont déposés sont couverts d'une ornementation géométrique où se rencontrent presque tous les éléments que nous venons de voir en

1. L. Müller, *Det Saakaldte Hagekors's Anvendelse og Betydning i Oldtiden*. Copenhague, 1877.

Grèce[1], mais la disposition du décor et les formes mêmes des vases révèlent, comme dans les poteries du Céramique, l'imitation d'ouvrages de vannerie.

Ces analogies dans les motifs de décoration, ces ressemblances dans la technique, ne sauraient être des coïncidences produites par le hasard. Elles prouvent que l'ornementation géométrique appartient en propre à la race aryenne, qu'elle existait, dès une antiquité très reculée, chez toutes les tribus de cette race et qu'elle a été portée par ces tribus dans tous les pays où elles se sont établies. C'est là un point que l'on est, je crois, en droit de considérer comme acquis.

Il faut donc chercher les origines de la poterie géométrique grecque sur le sol même de la Grèce et parmi les couches de populations aryennes qui ont successivement recouvert ce sol. Mais dans l'état actuel de nos connaissances, il est dangereux d'aller plus loin. Les Pélasges et les Achéens doivent, à mon sens, être écartés : Orchomène, Mycènes et Tirynthe nous font connaître leur art, et nous avons vu qu'il était fort différent. Restent les Lélèges et les trois véritables tribus helléniques, Doriens, Éoliens, Ioniens. Les Lélèges ont habité, à notre connaissance, ou ont pu habiter, à peu près tous les points où nos poteries se trouvent; et malheureusement ni de leur art, ni de leur industrie, nous ne savons absolument rien : leur race même n'a nulle part conservé son individualité jusqu'aux époques où il y a eu de véritables historiens. Elle s'est fondue, partie au milieu des Ioniens et des Doriens, partie au milieu des Cariens. Jusqu'à plus amples renseignements, nous ne pouvons donc les éliminer. Il semble cependant peu probable qu'une race qui a eu si peu de vitalité ait eu un art aussi caractérisé; et d'instinct, je préférerais attribuer la paternité de cette curieuse céramique aux Hellènes, et principalement aux Ioniens, dont la capitale, Athènes, paraît en avoir été la fabrique la plus importante.

Si cette question d'origine reste fort obscure, celle de date l'est un peu moins. L'époque à laquelle commence notre poterie paraît bien être celle de l'établissement en Attique des tribus ioniennes.

1. Voyez par exemple, fig. 2?, un vase trouvé à Villanuova.

Les bandes d'or trouvées dans les tombeaux d'Athènes, qu'elles aient été importées par le commerce ou, comme cela est plus probable, que la fabrication en ait eu lieu sur place d'après des modèles étrangers, procèdent de l'art phénicien de la seconde époque, de celui qui est tout imprégné d'éléments assyriens. Et, d'autre part, le fait que cette influence assyrienne ne s'est pas encore propagée des bijoux à la poterie prouve qu'elle était de date récente. Cela nous reporte au douzième ou au onzième siècle. Deux ou trois cents ans de fabrication ne sont pas de trop pour rendre compte du nombre de vases à décor géométrique que l'on a découverts d'un bout à l'autre du monde grec. L'industrie céramique, exercée comme elle l'était dans une multitude de petits ateliers, ne devait point être facile aux innovations. La poterie peinte, d'ailleurs, trouvait dans les cérémonies religieuses un de ses principaux emplois, et la religion a pu concourir à faire durer sur certains points les mêmes habitudes de technique, longtemps après qu'aux alentours s'étaient développés des goûts nouveaux. A Athènes en particulier, où la loi ordonnait de ne se servir pour les sacrifices que de vases faits en Attique, il ne serait nullement étonnant que la production de la poterie à décor géométrique ait persisté jusqu'à la fin du septième siècle, sinon plus tard.

Dans les pays où cette fabrication s'est ainsi attardée, elle n'a pu, on le comprend sans peine, fermer entièrement les yeux à ce qui se faisait autour d'elle; il lui a fallu subir l'influence des nouveaux procédés qui s'emparaient de la vogue, et admettre bien des éléments, non seulement étrangers, mais même contraires à son principe. Aussi quelques-uns de ses derniers produits ne se rattachent-ils plus aux premiers que par des analogies fort lointaines, et sont-ils d'un style tellement hybride que l'on ne sait où les classer. Du nombre est le vase dont la figure 22 reproduit une partie. C'est une sorte d'*oxybaphon*, qui a été trouvé à Cæré, et qui, des mains de M. Castellani, a passé dans les vitrines du Musée étrusque du Capitole[1]. S'il

1. Fœrster, *Annali*, 1869, p. 157. — *Monumenti*, t. IX, pl. 4. — Klein, *Griechischen Vasen mit Meistersignaturen*, p. 14.

est de fabrique cæritane, il est forcément antérieur au milieu du septième siècle, époque de l'établissement dans la ville d'une colonie corinthienne; mais il me semble beaucoup plus probable qu'il a été apporté par le commerce et qu'il a été fabriqué soit en Grèce, soit dans l'une des colonies grecques de l'Italie méridionale. La forme, les couleurs employées pour le décor, le dessin des figures rappellent la céramique primitive d'Athènes. La signature qu'il porte, Ἀριστόνοφος ἐποίσεν, ne contient aucune particularité caractéristique

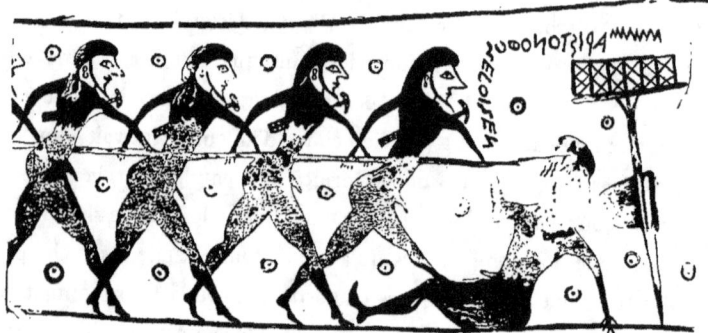

Fig. 22. — Polyphème aveuglé par les compagnons d'Ulysse. Vase trouvé à Cæré.
(Rome, Musée étrusque du Capitole.)

d'un dialecte[1]. Les formes des lettres qui s'y trouvent semblent appartenir à un alphabet ionien, voire même à l'alphabet de Chalcis, la métropole des villes grecques de la côte campanienne. M. Fœrster considère ce vase comme de date assez tardive : il y voit un pastiche étrusque du style archaïque grec. Ni M. Klein ni moi ne partageons en aucune façon cette manière de voir, et n'apercevons rien qui puisse empêcher de rapporter ce monument à l'époque dont il paraît être, c'est-à-dire au milieu du septième siècle.

L'ornementation du vase est partagée en trois zones : la première, de beaucoup la plus haute, est remplie par deux scènes diffé-

1. Le vase a été trouvé brisé en un grand nombre de fragments et a subi une restauration complète. Je ne puis assurer que l'inscription n'ait pas été altérée. Au lieu de Αριστόνοφος, qui n'a point de sens, on s'attendrait à lire Ἀριστόνομος ou Ἀριστόλοφος. La forme ἐποίσεν est de même inquiétante.

rentes. D'un côté, Ulysse et ses compagnons enfoncent dans l'œil unique de Polyphème une longue barre de bois qu'ils ont taillée en pointe; la violence du choc renverse le Cyclope à terre. Sur l'autre face est un combat entre deux navires, plus trapus que ceux des vases du Céramique, mais de construction analogue. Dans l'une et l'autre de ces scènes le dessin est également de la dernière naïveté; les nez des personnages sont énormes, leur chevelure ressemble à une crinière; la gracilité de leurs bras contraste avec l'épaisseur de leurs cuisses; leurs pieds sont d'une petitesse excessive. Parfois le potier commet d'étranges oublis : il n'a donné qu'une jambe à Polyphème.

Au-dessous de cette large zone est une bande plus étroite, décorée d'un damier de cases alternativement noires et blanches. Avec les cercles ornés d'un point au centre qui garnissent le champ des deux sujets d'au-dessus, ce damier est le seul reste qui subsiste ici du système géométrique. Les espèces de roseaux ou de feuilles d'eau qui décorent la bande inférieure sont au contraire l'imitation maladroite d'un motif égyptien, et annoncent la transformation nouvelle dont nous allons maintenant retracer l'histoire.

Fig. 23. — Vase à ossements de Villanuova.

Fig. 24. — Peinture d'un vase de Mélos. (Athènes, ministère de l'instruction publique.)

CHAPITRE III

L'INFLUENCE ORIENTALE
DANS
LA GRÈCE ASIATIQUE ET DANS LES ILES

ès le milieu du dixième siècle, les diverses tribus helléniques se sont fixées à demeure dans le canton choisi par elles, les États se sont constitués entre des limites presque toujours indiquées par la nature même et qui ne changeront guère, et des villes dignes de ce nom s'élèvent de toutes parts. Trois ou quatre générations plus tard, la Hellade ne suffit déjà plus à contenir les Hellènes. Ils essaiment de tous côtés. En moins d'un siècle, le littoral de l'Asie Mineure est à eux, depuis l'Hellespont jusqu'à la Lycie; la côte de Thrace au Nord, celle de Libye au Sud, sont couvertes de leurs colonies, et tout à l'heure la Sicile presque entière et une grande partie de l'Italie méridionale deviendront aussi grecques que la Grèce.

Ce prodigieux mouvement d'expansion met les Hellènes en relations continues, intimes, avec tous leurs voisins. Des barbares de l'Ouest ils n'avaient rien à apprendre, mais il en était tout autrement

des populations du Sud et de l'Est. L'Égypte qui, sous la vingt-sixième dynastie, ouvre pour la première fois ses ports aux navires de Milet, de Rhodes, de Samos, de Phocée, qui remplit ses armées de mercenaires de la Grèce asiatique, qui permet aux Ioniens de fonder un grand comptoir sur le Nil, à Naucratis, l'Égypte les fait assister au spectacle d'un renouveau des arts. La Phénicie, qui trouve chez eux, chaque jour en plus grand nombre, des acheteurs capables d'apprécier les produits de ses fabriques et assez riches pour les payer, les inonde de marchandises de tout genre, non plus seulement de bijoux et d'objets en matières rares ou précieuses, mais de menus ustensiles et surtout d'étoffes teintes, brochées et brodées. Lorsque Homère parle d'une riche tenture ou d'un beau péplos, il le donne toujours comme l'ouvrage des femmes de Sidon. Plus près d'eux, la Lydie, devenue sous la dynastie des Mermnades un État prospère et puissant, leur envoie également des étoffes et surtout de ces tapis au tissu moelleux, aux vives couleurs, que l'on fabriquait avec la laine des moutons des plateaux phrygiens, et qui jouirent dans l'antiquité de la même vogue qu'aujourd'hui les tapis de Koulah, d'Ouchak et de Yordiz, tissés dans le même pays.

Les objets que le commerce faisait ainsi affluer sur les marchés de la Grèce étaient naturellement loin d'avoir tous le même aspect. Ceux qui venaient de l'Égypte conservaient encore dans toute sa pureté le système décoratif en usage dans ce pays depuis l'antiquité la plus reculée. Ceux qui sortaient des ateliers de la Phénicie étaient de ce style mélangé qu'explique la succession dans ce pays de la domination des Pharaons et de celle des rois de Ninive; plus la lourde main des Sargonides s'appesantissait sur la Syrie, plus la part de l'art assyrien tendait à y prédominer. Plus assyrien encore était le caractère des tapis de la Lydie, car les souvenirs laissés dans tout le centre de l'Asie Mineure par la domination des Hittites préparaient ce pays à accepter plus aisément l'influence du puissant empire établi dans le bassin de l'Euphrate et du Tigre.

L'ornementation de tous ces tissus, qu'ils vinssent du fond du pays d'Assour ou qu'ils fussent fabriqués dans les ateliers de Sardes, de Tyr ou de Sidon, était tantôt disposée en bandes étroites telles que les donne un métier très simple, tantôt formée d'un motif central encadré dans une bordure. Les sujets qu'y brodait l'aiguille ou qu'y tissait la navette étaient le plus ordinairement religieux ou symboliques : on y voyait toute la série de ces dieux bizarres, auxquels chaque ville, pour ainsi dire, donnait des noms différents, mais qui, d'un bout à l'autre du monde sémitique, cachaient, sous des étiquettes infiniment variées, les mêmes types divins : Nisrok ou Nouah, aux quatre ailes éployées; Anat. Ischtar ou Aschtoreth, ailée comme lui et tenant par le cou ou par la queue tantôt deux oiseaux, tantôt deux animaux féroces; Mardouk ou Dagan, avec sa parèdre Dercéto ou Atergatis, l'un et l'autre au corps terminé en queue de poisson; enfin tout un cortège d'animaux consacrés à ces divers dieux et auxquels les religions sémitiques attribuaient un caractère allégorique : le lion, qui exprimait l'idée du feu céleste; le bouc, qui évoquait celle de la fécondité ; le taureau, qui représentait les eaux; les oiseaux, qui rappelaient l'air. Les fabriques phéniciennes ajoutaient à ces sujets asiatiques des motifs égyptiens, tels que le sphinx mâle et femelle et l'oiseau à tête humaine qui, d'image de la déesse Nephthys, est devenu la Sirène. Au milieu de tout cela, des semis de fleurs à corolle étoilée, destinés à remplir le champ, et qui sont restés un des principaux motifs du décor des tapis persans.

Depuis la fin du neuvième siècle jusqu'au milieu du septième, les familles riches de la Grèce firent venir d'Égypte, de Phénicie et de Lydie les objets nécessaires à leur luxe. Elles s'habillèrent d'étoffes égyptiennes ou phéniciennes, couvrirent le sol de leurs maisons de tapis de Sardes, burent et mangèrent dans de la vaisselle de métal fabriquée à Tyr ou à Sidon; et, lorsque l'industrie commença à se développer en Grèce même, les premiers ateliers, et ceux des potiers entre autres, n'eurent d'autre ambition que d'imiter ces pro-

duits étrangers qui jouissaient d'une telle vogue[1]. Suivant la direction des courants commerciaux, certains de ces ateliers s'inspirèrent de l'Égypte, certains autres de la Phénicie ou de la Lydie, mais les produits de tous peuvent être englobés sous une désignation commune, celle d'objets de style oriental.

Nous ignorons si, parmi les marchandises apportées en Grèce par le commerce de Sidon et de Tyr, il se trouvait des vases de terre, sur lesquels les potiers grecs pussent prendre directement modèle. Cette question restera sans réponse jusqu'à ce que des fouilles méthodiques, entreprises sur la côte de Syrie, nous aient fait connaître ce qu'était au juste la céramique phénicienne. Néanmoins, si cette importation a eu lieu, il est peu probable qu'elle ait été considérable, et l'aspect des vases grecs de style oriental, à quelque fabrique particulière qu'ils appartiennent, indique plutôt que leur ornementation a été empruntée à des tissus.

C'est, comme on devait s'y attendre, l'influence de l'Égypte ou de la Phénicie encore dominée par l'Égypte qui se fait sentir d'abord. A y regarder de près, on trouverait déjà les premiers indices de cette influence dans la conception, sinon dans l'exécution même, de ces scènes de batailles navales qui s'introduisent, sur les grandes *chytræ* athéniennes, au milieu du décor géométrique. Les antilopes du vase de Curium et de deux des vases de la trouvaille de Ioannis Paléologos sont un signe déjà plus manifeste de l'infiltration de l'art étranger. Sur trois autres produits de la fabrique d'Athènes, les motifs égypto-phéniciens ont pris une place encore plus importante. Un *skyphos* du musée de Copenhague montre, sur une de ses faces, au milieu de scènes à personnages, deux lions dévorant un homme; ces animaux, juchés sur de hautes pattes, avec d'énormes gueules hérissées de longues dents, sont dessinés de la manière la plus inexacte. Un autre skyphos, découvert par Burgon et aujourd'hui

[1]. La bordure d'un péplos consacré par Alkisthénès de Sybaris dans le temple de Héra Lacinia portait d'un côté les animaux sacrés des Perses, de l'autre ceux des Susiens. (Aristote, *de Mir. Ausc.*, 99. — Athénée, XII, 58).

à Londres, est également décoré, sur un de ses côtés, de deux lions affrontés, la gueule ouverte, la patte étendue, et qui, pour l'ignorance du dessin, ressemblent beaucoup aux précédents. L'énormité des mâchoires, les longues canines, la langue tirée, sont les traits qui ont le plus frappé le peintre. Ni l'auteur de ce vase, ni celui du skyphos de Copenhague n'avaient évidemment jamais vu les animaux qu'ils figuraient; ils ne les connaissaient que par

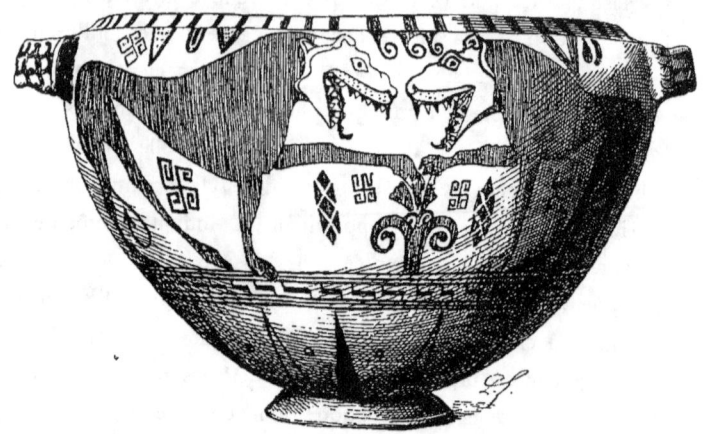

Fig. 25. — Skyphos trouvé à Athènes. (Londres, British Museum.)

des dessins [1]. Sur le skyphos du British Museum, les swastikas, les dents de loups, les postes et les triangles semés dans le champ, le méandre rudimentaire qui le termine en bas, sont presque les seuls restes du style géométrique, et déjà au milieu de ces motifs connus de nous s'introduit une sorte de chapiteau à volutes, ornement dont le panache du dattier a donné l'idée, et qui, nous le voyons par les monuments, est originaire de la Mésopotamie et de la Syrie. Le dernier de ces vases athéniens de transition est une grande amphore trouvée sur les flancs de l'Hymette et acquise, en 1880, par le musée de Berlin. Le fond est du même jaune

1. Le lion n'a jamais existé en Grèce. Le mythe du combat d'Héraclès contre le lion de Némée a été emprunté à l'Orient.

grisâtre et les ornements du même brun que dans les vases du Céramique, mais les têtes des animaux et des personnages, ainsi que quelques détails, sont indiquées par des engobes d'un blanc jaunâtre approchant du café au lait; c'est le premier exemple que nous rencontrions de ce procédé de peinture. L'ornementation du vase est divisée en bandes superposées; de chaque côté du cou est un couple de guerriers combattants; sur le haut de la panse, devant et derrière, l'espace entre les anses est occupé par un guerrier monté sur un char à deux chevaux et suivi d'un cavalier; puis vient une bande étroite décorée d'une série d'ornements dont l'origine asiatique est hors de doute, des palmettes renversées; au-dessous de ce cercle de palmettes, et sur un registre beaucoup plus haut, qui occupe la partie la plus convexe de la panse, sont cinq combats singuliers de guerriers armés de lances et protégés par des casques à aigrette, des boucliers ronds et des cnémides. L'influence orientale reparaît dans le dernier registre, sur lequel est une suite de lions passants, toujours aussi gauchement représentés.

Dans ces dernières années, la recherche des figurines en terre cuite a fait entreprendre des fouilles considérables sur le littoral de l'Asie Mineure, aux environs de Cymé, de Myrina et de Phocée. Dans ces fouilles ont été trouvés quelques vases qui doivent être à peu près contemporains de ceux que je viens de décrire, mais dont l'aspect est assez différent: l'ornementation en est très simple et se compose d'ordinaire de bandes horizontales d'un brun foncé. Mais quelques-uns ont en outre, sur chacun de leurs deux côtés, une sorte de médaillon orné d'une figure[1]. Nous donnons ici, d'après le dessin de M. Ramsay[2], un de ces médaillons: il repré-

1. MM. Pottier et Salomon Reinach, de l'école française d'Athènes, en ont découvert plusieurs à Myrina, dans des tombeaux d'époque romaine. Lorsque les fouilleurs de tombes (τυμβωρύχοι) avaient pillé une sépulture, ils vendaient tout ce qu'ils y avaient trouvé, et souvent les vases de terre étaient achetés par les pauvres gens qui s'en servaient pour rendre les derniers devoirs à de nouveaux morts. Pareille chose pouvait arriver lorsque, comme cela s'est produit au moins une fois à Myrina, une série de tombes anciennes et n'ayant plus de propriétaires connus était expropriée par l'autorité publique.

2. Ramsay, Journal of hellenic studies, 1881, p. 304.

sente une tête de femme vue de face, encadrée de longs cheveux, et qui rappelle de fort près la tête des sphinx sculptés à l'entrée du palais d'Euyuk, l'un des plus anciens monuments du centre de l'Asie Mineure. Au-dessus sont trois bandes décorées d'arbres ; ceux des deux bandes supérieures semblent être des cyprès[1]. Le vase rapporté par M. Ramsay a donc un aspect tout à fait indigène ; c'est, à ce qu'il semble, un produit de l'industrie lydienne. Sur un autre vase, trouvé à Myrina, et dont M. Reinach a bien voulu me communiquer un croquis, on voit la tête de profil et le buste d'un homme levant les deux bras, dans une attitude qui, chez certains peuples de l'Asie Mineure, était celle de la prière. Une zone de méandres placée au-dessus de ce médaillon, des swastikas et des carrés semés dans le champ, sont, dans ce vase, la part de la

Fig. 26. — Détail d'un vase de Phocée.
(Londres, British Museum.)

décoration géométrique, tandis que la tête même de l'homme, avec son nez busqué, son crâne allongé, ses yeux en amandes, a un caractère sémitique très prononcé. La peinture est en brun rougeâtre, relevé çà et là d'engobes d'un rouge plus intense[2].

Ces deux monuments et quelques autres du même style, par

[1]. Dans le catalogue de la collection Albert Barre, vendue en mai 1878, M. Frœhner a publié un vase très analogue comme couleur, comme disposition des sujets, et comme motifs de décor, à celui que nous donnons ici. On y voit entre autres une rangée de cyprès. Peut-être ce vase était-il de même provenance. (*Collection de M. Albert B.*, p. 11, n° 79).

[2]. Ce vase, donné par l'École française d'Athènes au Musée du Louvre, sera publié en couleurs dans le *Bulletin de correspondance hellénique*, 1884, pl. VII.

exemple un fragment trouvé à Pitané et représentant un bouquetin[1], nous font entrevoir une fabrique locale fort ancienne, dont les produits se retrouveront sans doute en assez grand nombre dès qu'on les cherchera avec soin. L'œnochoé à panse basse et évasée, dont le cul-de-lampe de ce chapitre reproduit un morceau, est de date beaucoup plus récente et les motifs orientaux y prédominent sans conteste, réduisant au rôle d'accessoires les éléments primitifs. Elle provient de Phanagoria, ville fondée par les habitants de Téos, sur la côte orientale du Bosphore Cimmérien, peu après 546, et peut avec vraisemblance être regardée comme un spécimen de ce qu'était la céramique dans les cités grecques du littoral de l'Asie Mineure au milieu du sixième siècle. La hauteur de la panse est divisée en trois bandes. Notre dessin donne un morceau de la plus haute; sur la seconde sont deux chiens chassant deux lièvres; sur la troisième deux autres chiens poursuivant des bouquetins. Le champ reste encore parsemé des croix gammées du style géométrique, mais les animaux qui forment l'élément principal de l'ornementation sont d'un caractère tout à fait phénicien. La manière conventionnelle et purement décorative suivant laquelle ils sont dessinés prouve que le potier les a copiés, non sur la nature, mais sur des œuvres d'art. L'animal qui, dans le fragment reproduit, est placé entre la panthère et le taureau, mérite aussi de fixer l'attention. C'est un chacal : or, le chacal n'existe pas en Grèce, il n'y a pas une seconde œuvre grecque où il soit représenté ; il pullule au contraire en Égypte et en Syrie, et même occupe dans la mythologie égyptienne une place fort honorable.

Il serait singulier que cette influence de l'art égypto-phénicien, si puissante sur les ateliers des villes de la côte ionienne, ne se

[1]. Salomon Reinach, *Revue archéologique*, 1883, p. 122.

dans la Grèce asiatique et dans les îles. 47

fût pas fait sentir encore plus fortement dans les îles du sud de la mer Égée, Rhodes et Mélos particulièrement, qui avaient possédé des établissements phéniciens considérables et auxquelles leur position géographique, jointe à ces souvenirs, permettait d'entretenir avec l'Égypte et la côte de Syrie d'intimes relations commerciales.

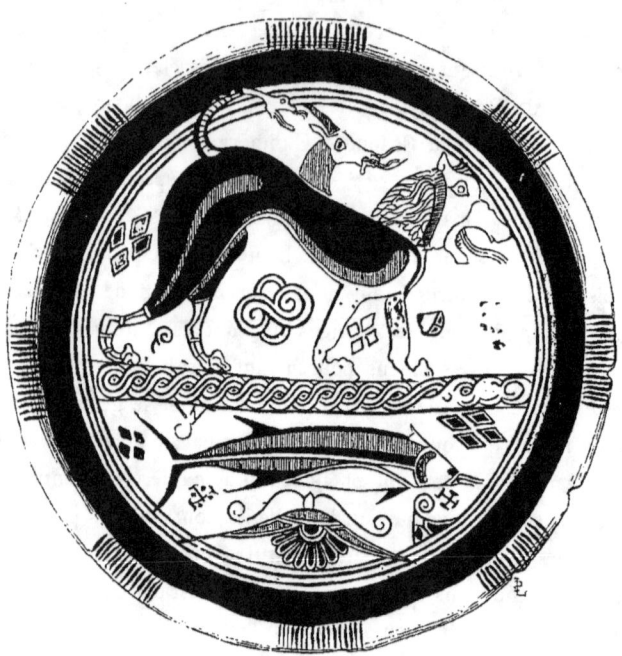

Fig. 27. — Pinax de Camiros. (Musée du Louvre.)

Grâce aux fouilles considérables exécutées par A. Salzmann dans la nécropole de Camiros, l'une des anciennes colonies phéniciennes de l'île de Rhodes, nous possédons un grand nombre de monuments de la céramique rhodienne aux huitième, septième et sixième siècles[1]. Ce sont surtout des plats (πίνακες, δίσκοι), à peu près de la même forme que nos assiettes, et des vases à verser, de formes pansues, d'un galbe un peu lourd. Sur tous ces objets, le fond est d'un

1. A. Salzmann : *La nécropole de Camiros.* — V. aussi de Longpérier, *Musée Napoléon III.* La plus grande partie de la collection réunie par Salzmann est au British Museum, presque tout le reste au Louvre.

jaune très clair et légèrement grisâtre. Sur quelques-uns, la couleur employée pour les ornements est encore uniquement le brun foncé, mais, sur le plus grand nombre, le potier, jaloux d'égaler la richesse d'aspect que les épaisses broderies de pourpre donnaient aux étoffes sur lesquelles il prenait modèle, a multiplié les engobes argileuses; il a surtout une prédilection pour celle d'un rouge vineux; ce n'est que plus rarement qu'il en emploie deux autres, l'une d'un brun clair, la seconde d'un blanc jaunâtre. Il est arrivé ainsi à la variété et à l'éclat qu'il cherchait, mais c'est aux dépens de la solidité de la peinture, car ces couleurs d'engobe, appliquées après la cuisson à grand feu, fixées seulement par une chaleur moyenne et formant une couche saillante, s'effacent assez vite par le frottement.

Sur les vases, l'ornementation est distribuée en bandes; sur les plats, la forme circulaire du champ invitait plutôt à peindre un sujet unique, mais la force de l'habitude a été telle que presque toujours la surface a été divisée en deux parties par un ornement rectiligne. La partie supérieure, plus grande que l'autre, contient d'ordinaire un animal, et l'on remarque que dans les pinax à décor monochrome cet animal est presque toujours un de ceux que les Égyptiens aimaient à représenter et auquel ils attribuaient un caractère sacré; sur l'un, par exemple, est un taureau retournant la tête et dressant la queue, qui rappelle les représentations d'Apis; sur un autre, un bélier marchant: or le bélier est consacré à Ammon; sur un troisième enfin est un sphinx. Sur le pinax reproduit à la page 47, et qui, d'après l'importance des engobes rouges, semble être un des plus récents, apparaît un monstre dont la légende nous ramène plus près de la Grèce, en Lycie : c'est une Chimère, avec sa tête et son corps de lion, sa queue terminée par une tête de serpent et son dos surmonté d'une tête de chèvre. Un plat du British Museum représente un autre être fabuleux qui a encore plus complètement droit de cité dans la mythologie hellénique : une Gorgone, au visage grimaçant et hideux.

Dans la partie inférieure des plats, séparée de la première le plus

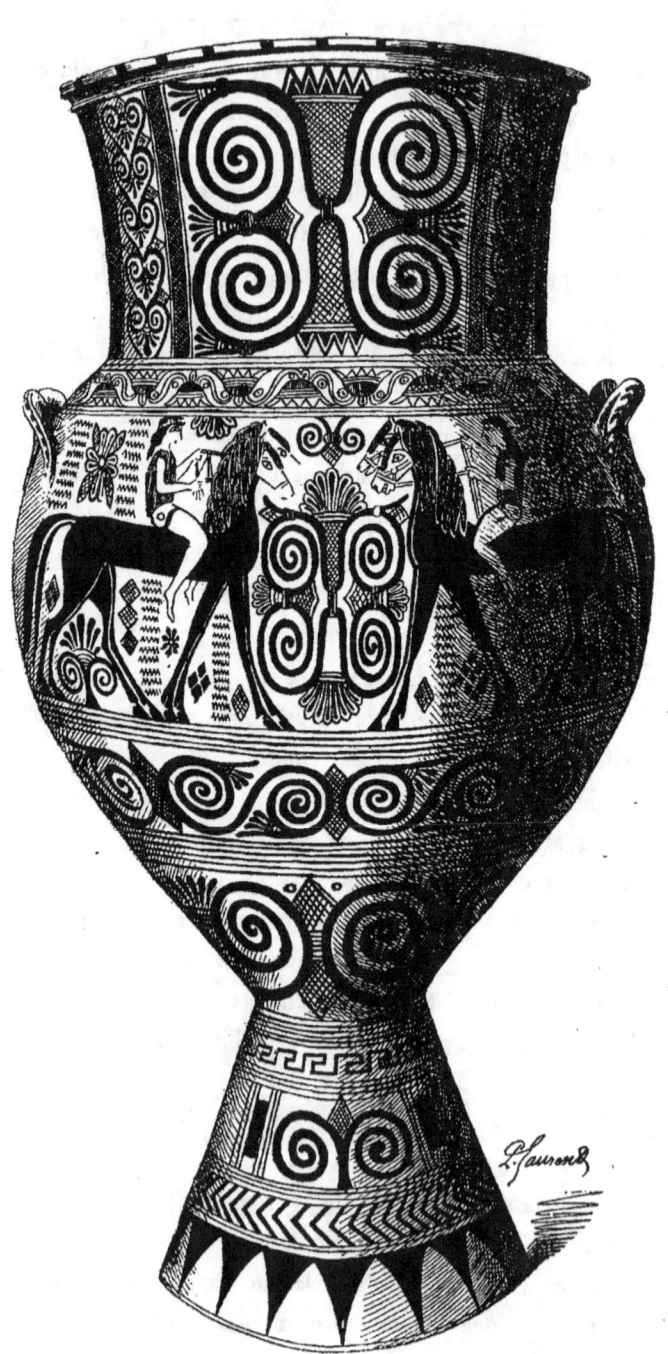

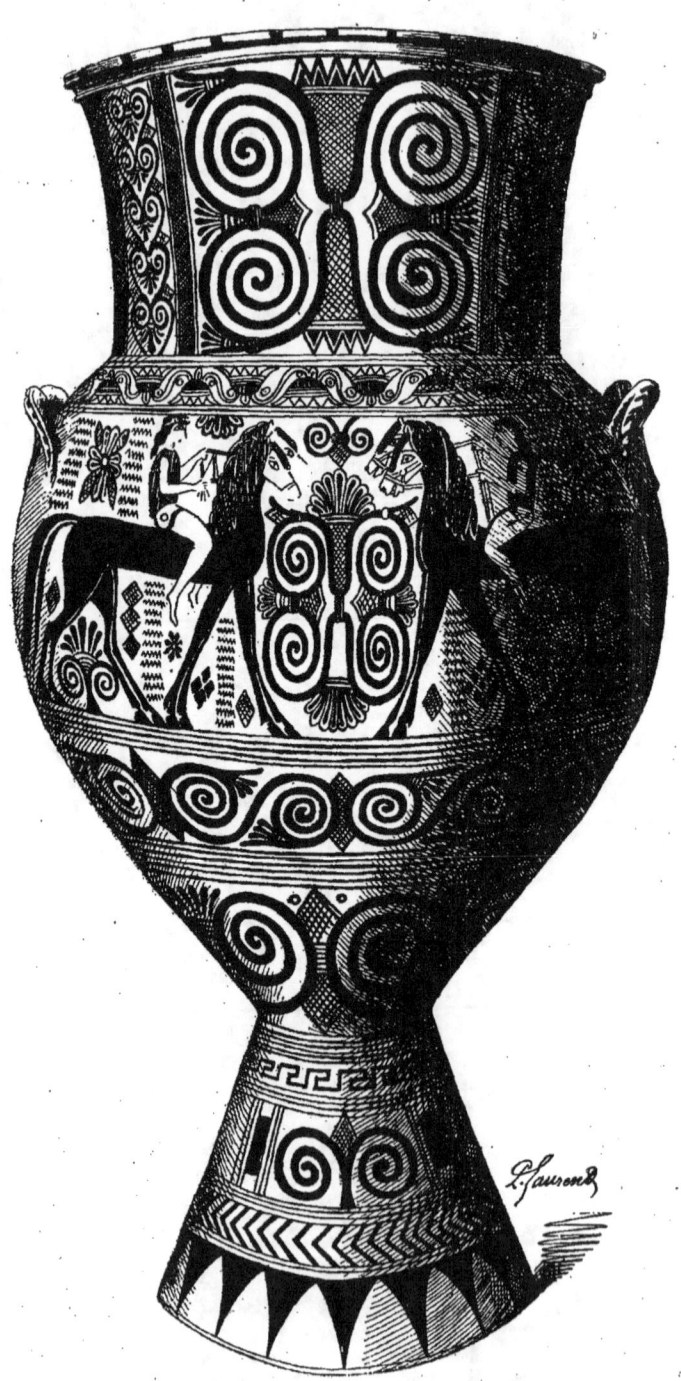

souvent par un méandre, quelquefois, comme dans le pinax de la Chimère, par une torsade, est d'ordinaire un ornement radié, apparenté aux palmettes assyriennes. Il est rare que cette sorte d'exergue

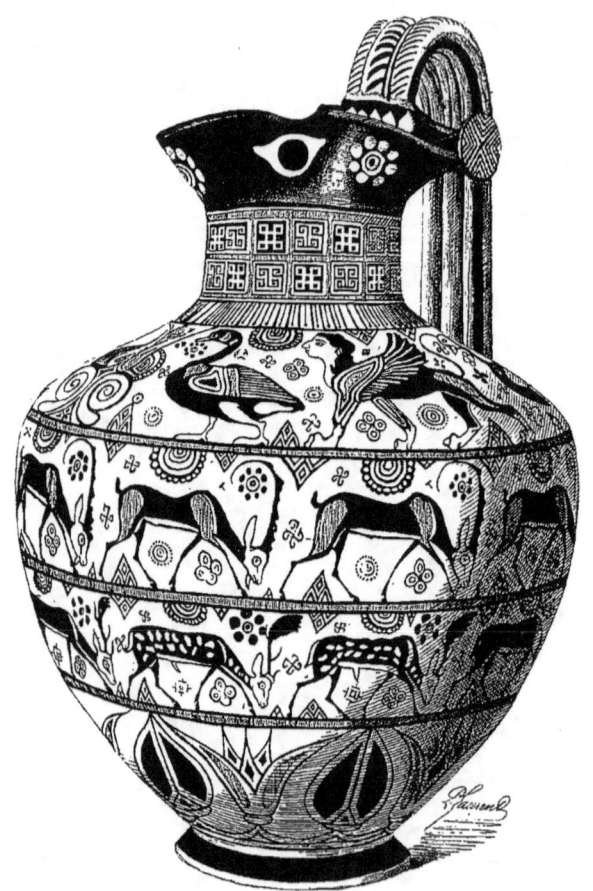

Fig. 28. — Œnochoé de Camiros. (Musée du Louvre.)

contienne un nouveau sujet; c'est pourtant ce qui a lieu dans le plat de la Chimère, où le bas du champ est occupé par un espadon.

Un pinax beaucoup plus grand et plus riche de ton que les autres, plus récent aussi suivant toute vraisemblance, nous introduit en pleines légendes helléniques : il représente le combat

d'Hector et de Ménélas sur le cadavre du Troyen Euphorbe *(Iliade,* chant XVII). Les noms des trois héros sont écrits à côté d'eux, celui d'Hector de droite à gauche, les deux autres de gauche à droite. Les formes des lettres, entre autres celle du *lambda*, qui est caractéristique (⊢), appartiennent à l'alphabet argien et donnent une confirmation inattendue à la légende d'après laquelle les Doriens qui colonisèrent l'île de Rhodes venaient d'Argos [1].

Les ornements semés dans le champ, sur ce plat comme sur tous les autres, offrent l'aspect le plus incohérent. La palmette phénicienne s'y mêle aux croix gammées, aux points disposés circulairement, aux cercles concentriques de la décoration géométrique, et à un autre ornement qui rappelle la forme de certains cristaux de neige et qui procède lui aussi d'éléments linéaires. Le même mélange se retrouve dans les vases. Les formes les plus fréquentes parmi ceux-ci sont celle de l'œnochoé, et, à un moindre degré, de l'hydrie et de l'aryballe. L'œnochoé reproduite page 49 est une des plus belles. Les yeux placés des deux côtés du bec de l'embouchure trilobée sont un dernier reste de cette comparaison du vase avec le corps humain que Hissarlik et Santorin nous ont rendue familière. L'ornementation du cou se compose d'éléments géométriques. Celle de la panse est divisée en quatre zones : dans celle du haut sont des canards et un sphinx ailé, de tournure plus phénicienne qu'égyptienne ; dans la seconde, des bouquetins ; dans la troisième, des élans mouchetés, d'une variété qui est également représentée sur une coupe phénicienne découverte à Préneste ; dans la zone la plus basse, enfin, est un motif d'origine égyptienne incontestable : des fleurs de lotus, les unes en boutons, les autres déjà épanouies. Dans le champ de ces diverses bandes nous retrouvons, à côté de la palmette, l'éternel swastika, les triangles, les cercles et les étoiles.

Ce style composite, dans lequel l'art oriental occupe maintenant la place d'honneur, semble avoir été répandu d'un bout à l'autre de la mer Égée, et c'est une île située fort loin de Rhodes,

1. A. Salzmann, *Nécropole de Camiros*, pl. 53.

presque en vue de la côte péloponésienne, l'île de Mélos, qui en
a fourni les plus beaux spécimens. A Athènes, au Ministère des
cultes et de l'instruction publique, dans le cabinet du surintendant
ou éphore des antiquités, sont enfermées trois grandes amphores,
hautes d'environ trois pieds, qui proviennent de cette île[1]. La déco-
ration de la première se compose, en haut et en bas, d'enroulements
et de palmettes, au milieu, d'un couple de chevaux placés en face
l'un de l'autre. Sur la seconde, reproduite planche II, le cou, divisé
en segments par des bandes verticales et décoré d'enroulements et
de palmettes d'un dessin riche et original, nous fait songer à l'Asie,
mais la première des quatre zones entre lesquelles est divisée la
panse nous rappelle vers l'Égypte par ses fleurs de lotus alterna-
tivement tournées vers le haut et vers le bas. Le grand registre
qui règne sur la partie la plus convexe du corps du vase porte,
d'un côté, deux cavaliers dirigeant chacun deux chevaux, de l'autre
deux chevaux libres. Entre les chevaux, sur une face comme sur l'au-
tre, est un entrelacs compliqué d'un caractère assyrien très prononcé,
tandis que ce qui domine dans le champ, ce sont les ornements
du style géométrique : chevrons superposés, losanges, rosaces,
fleurs étoilées. Dans les deux registres du bas de la panse repa-
raissent les volutes et les palmettes, tandis que la base, conique
comme celle des vases du Dipylon, ajourée pareillement, est ornée,
en même temps que de palmettes, de bandes circulaires, de méandres,
de chevrons et de dents de loup.

Le troisième vase était de beaucoup le plus beau, mais il est
malheureusement brisé en pièces et n'a pu être reconstitué tout
entier. Sur la face antérieure du cou, au lieu de simples ornements,
se développait la scène reproduite en tête de ce chapitre : au centre,
deux hoplites s'attaquent de la lance, auprès d'un trophée d'armes.
De chaque côté, et par delà une bande verticale, deux femmes
assistent au combat et font des gestes de stupeur. Sur la face prin-
cipale de la panse, au-dessous d'une bande occupée par un défilé

1. A. Conze, *Melische Thongefæsse*. Leipzig, 1862.

de canards bruns, d'une espèce commune en Asie Mineure, est un sujet de mythologie grecque. Sur un char traîné par quatre chevaux ailés est un dieu qu'à sa lyre et malgré sa barbe on reconnaît aisément pour Apollon. Derrière lui, deux femmes richement vêtues, la tête ceinte de la stéphané des déesses, ne peuvent guère être que deux Muses. Devant le char, et se dirigeant vers lui, est Artémis, l'arc et le carquois sur l'épaule, une flèche dans la main gauche; elle saisit de la droite, par la ramure, le cerf, son compagnon ordinaire, qui ne paraît point se complaire à cette preuve d'affection. Les chevaux du char d'Apollon sont des bêtes chimériques, dessinées sans aucun souci de la nature, uniquement au point de vue décoratif; mais le contour en est tracé d'une main très ferme et la tournure en est très fière et très belle. Les quatre divinités sont beaucoup plus gauchement représentées : ici l'artiste ne trouvait plus de modèle. Les nez sont pointus et énormes, comme dans les personnages des vases du Dipylon; les yeux, obliquement placés, affleurent au contour du front; les mentons sont en retrait, les cous démesurés. Le champ est semé d'ornements, palmettes entre les jambes des chevaux, étoiles, ronds et swastikas de toutes formes dans le reste de la composition (pl. III).

Les ornements et la plus grande partie des figures sont d'un brun presque noir. Il est fait un grand emploi des engobes : le rouge surtout est d'un ton très vif et couvre de grandes surfaces.

Le British Museum possède un vase non moins remarquable que ceux-là; il a été trouvé à Santorin, et si la nature de la terre dont il est fait rend difficile de le regarder comme sortant d'un atelier théréen, il n'en est pas moins probable qu'il appartient à la fabrique des îles. C'est un prochoos, de la beauté duquel le dessin au trait de la page 53 ne donne pas une idée suffisante. La panse, presque sphérique, est coupée, un peu au-dessus de la mi-hauteur, par une bande horizontale qui, sur le devant, est décorée d'une torsade et, par derrière, d'un méandre. Au-dessous, une première zone d'ornements formés chacun d'une petite palmette et de

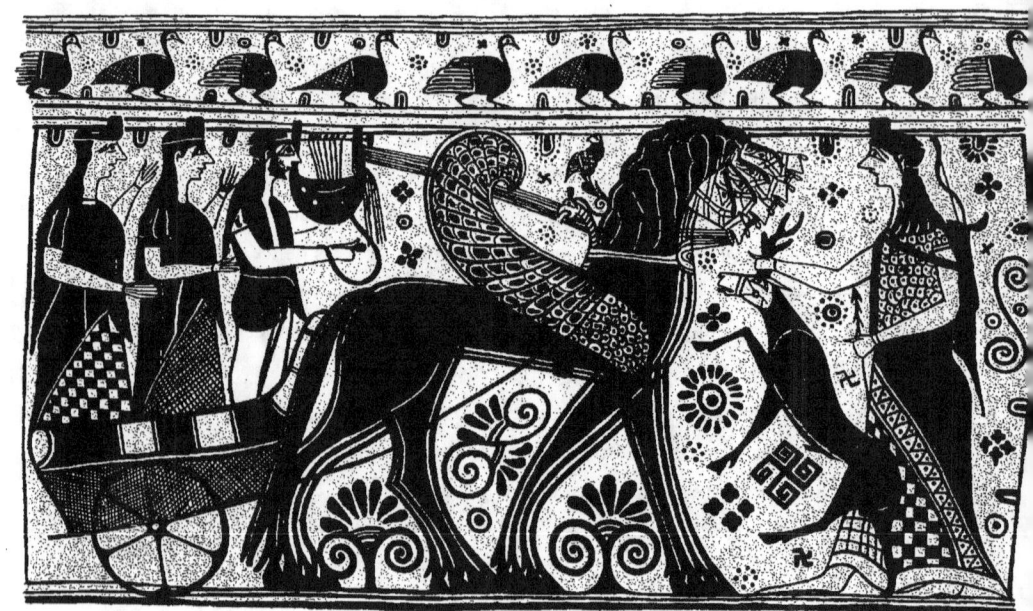

APOLLON ET ARTÉMIS

Peinture d'une amphore trouvée à Milo.

(Athènes, Ministère de l'Instruction Publique)

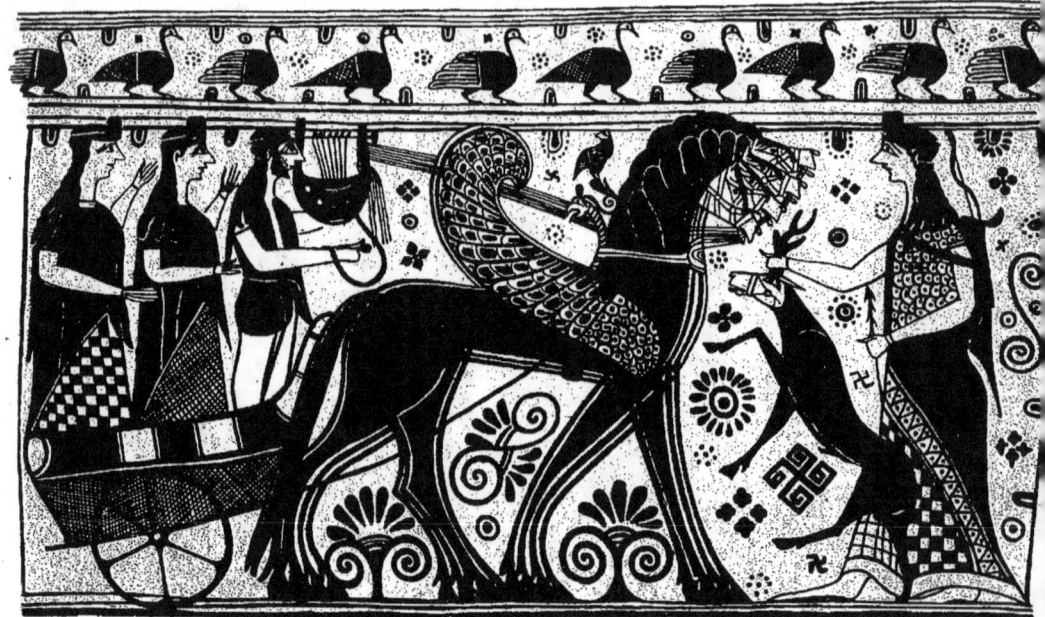

APOLLON ET ARTÉMIS

Peinture d'une amphore trouvée à Milo.

(Athènes, Ministère de l'Instruction Publique)

deux volutes, puis une seconde de dents de loup. Au-dessus, dans des compartiments séparés, divers animaux : des chevaux paissant, un lion dévorant un cerf. Le cou, peint avec beaucoup de recherche,

Fig. 29. — Prochoos trouvé à Théra. (Londres, British Museum.)

est surmonté d'une tête d'aigle, le bec largement ouvert, du plus grand caractère[1]. C'est là une pièce de maîtrise, qui a été faite en partie à l'ébauchoir et qui a exigé une main fort habile; la forme n'en serait pas explicable si l'on n'admettait que le potier a eu

1. Fœrster, *Annali*, 1869, p. 172; *Monumenti*, IX, pl. 5.

pour modèle un vase en métal de fabrication phénicienne; c'est là aussi ce qui rend compte de la disparition presque complète des motifs purement nationaux.

Tels sont les plus beaux produits de la céramique insulaire du septième et du commencement du sixième siècle, art qui déconcerte un peu le regard par le mélange d'éléments hétérogènes, qui disperse l'attention par la multiplicité des ornements, par le nombre de petites taches éparpillées également au milieu des fonds clairs auxquels il se plaît; mais aussi qui, par la variété des motifs qu'il emploie, par l'aspect clair et les couleurs vives de ses œuvres, est une vraie fête pour les yeux; art de décorateur exclusivement, mais de décorateur fort habile et qui va s'instruire à la meilleure école, dans ce monde oriental qui semble, à toutes les époques, avoir eu le privilège de l'imagination inépuisable, de la fantaisie toujours gaie et du sens exquis des couleurs.

Fig. 30. — Détail d'une œnochoé trouvée à Phanagoria.
(Pétersbourg, Ermitage impérial.)

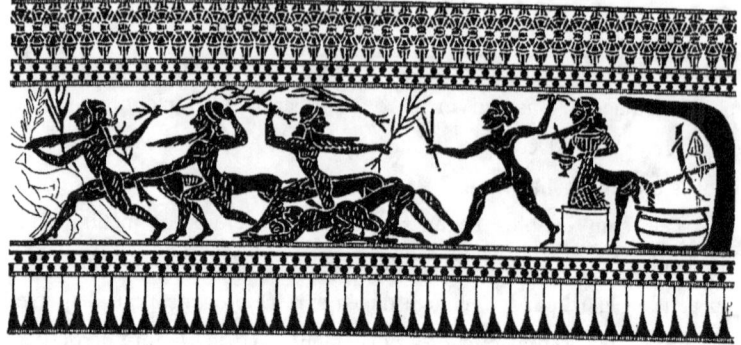

Fig. 31. — Héraclès et les Centaures, peinture d'un skyphos corinthien.
(Paris, collection de l'auteur.)

CHAPITRE IV

L'INFLUENCE ORIENTALE

EN BÉOTIE ET A CORINTHE

IL faut bien se garder de croire que tous les objets trouvés dans une nécropole, même de date très ancienne, soient forcément les produits de l'industrie locale; certains d'entre eux peuvent avoir été apportés de fort loin et venir de provenances très diverses. C'est ce qui arrive pour la nécropole de Camiros. A côté des vases décrits au chapitre précédent, et qui sortent certainement d'ateliers rhodiens, elle en renferme un petit nombre d'autres dont l'aspect tout différent trahit une origine étrangère. Ceux-ci sont presque exclusivement, soit des *aryballes* à panse sphérique, à cou très court, à embouchure entourée d'un large rebord plat, à anse de très faibles dimensions, soit des *bombyles* en forme de poires, dont l'embouchure est faite de même et dont l'anse est tellement petite qu'elle n'a pu servir qu'à passer une ficelle [1].

[1]. Le plus grand nombre de ces bombyles et de ces aryballes sont d'une très faible capacité. C'était de ces vases que l'on se servait dans les gymnases pour les frictions

La terre de ces vases contient plus de carbonate de chaux que celle des vases précédents; elle a pris au feu une dureté si grande qu'elle peut résister à un choc assez violent. La surface en est d'un jaune légèrement verdâtre, les cassures laissent voir un grain uni et conservent des arêtes vives; l'eau transsude à peine à travers les parois. Comme dans les poteries dont nous nous occupions tout à l'heure, l'ornementation est d'un caractère tout asiatique; on y voit les mêmes animaux fantastiques, les mêmes grands félins inconnus à l'Europe. Mais dans cette faune de caractère conventionnel et quelque peu héraldique, le sphinx et la sirène viennent seuls de l'Égypte, et, à côté d'eux, on trouve, ce que nous n'avions pas encore vu, des images divines empruntées sans altération à la mythologie sémitique.

Dans le personnage ailé de l'aryballe dessinée page 57, un habitant de l'Assour ou de l'Aram eût reconnu sans hésitation le dieu Nizrok, alors qu'un Grec eût peut-être hésité beaucoup à y retrouver Borée. Une déesse aux épaules munies de quatre ailes, qui se tient debout, serrée dans sa robe, et soulève de ses deux mains, en les empoignant solidement par le cou ou par la queue, soit deux lions, soit une panthère et un oiseau, est l'image exacte de l'Anata des bords du Tigre ou de l'Aschtoreth de la Phénicie. Un dieu et une déesse au corps terminé en queue de poisson n'eussent nullement étonné un Cananéen d'Ascalon : c'étaient, en effet, les divinités de sa ville natale, Dagon et Dercéto. Pour un Hellène, au contraire, si le dieu pouvait passer pour Triton ou Glaucos, la déesse restait étrange et sans nom. Ce dernier n'eût pas compris davantage une sorte d'entrelacs aux dispositions variées à l'infini, dont les bas-reliefs ninivites nous permettent seuls de découvrir le prototype : l'arbrisseau aux branches entourées de bandelettes sacrées qui est, chez les Assyriens, le symbole de la vie.

Les motifs semés dans le champ sont aussi d'un genre tout

d'huile; leur large rebord plat, appuyé contre la peau, empêchait le liquide de se répandre, en sorte qu'avec une très petite quantité d'huile on pouvait s'oindre le corps tout entier.

DÉCOR D'UN ALABASTRON CORINTHIEN
(Musée de Berlin)

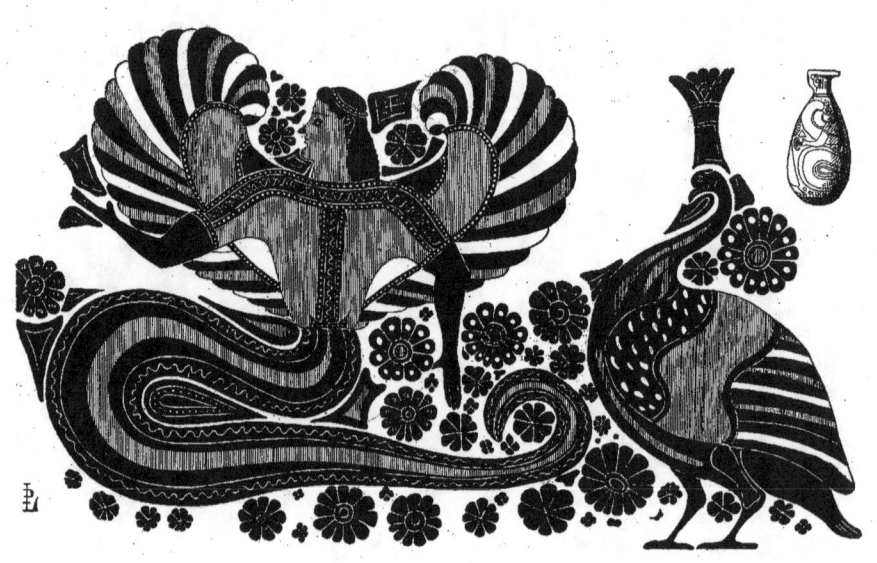

DÉCOR D'UN ALABASTRON CORINTHIEN
(Musée de Berlin).

nouveau pour nous : les croix gammées, les triangles, les losanges et les étoiles ont complètement disparu ; à leur place s'est introduit un ornement, toujours le même, une sorte de marguerite des prés à la corolle étalée, tantôt dessinée avec soin, tantôt tracée avec tant de hâte qu'elle est à peine reconnaissable. Cette fleur envahit tous les vides et ne supporte pas de partage.

Sur les poteries de ce style découvertes à Camiros, les éléments de décoration ne sont pas distribués comme sur les vases de tout à l'heure. La disposition en zones est maintenant l'exception, et d'ordinaire la partie la plus en vue de la panse, celle qui est à l'opposite de l'anse, porte une seule figure, divinité ou animal, qui l'occupe tout entière, et ne laisse, à droite ou à gauche, de place que pour des motifs secondaires.

Fig. 32. — Aryballe trouvée à Camiros.
(Musée du Louvre.)

Toutes ces peintures sont d'un noir très brillant ; elles sont de plus presque toujours rehaussées d'engobes d'un rouge foncé. L'intensité du noir employé ne permettait plus d'indiquer les détails intérieurs par une différence de teinte ou par un trait au pinceau ; il a fallu recourir à des sillons creusés à la pointe et qui, déchirant la mince couche de noir, font reparaître au travers le ton pâle de la terre. Cette vigueur des noirs, jointe à l'importance de certaines figures et à l'envahissement du champ par des semis de fleurs qui ne laissent aucun vide de quelque étendue, donne aux vases un aspect sombre et triste, quoique non sans grandeur.

Il est facile de déterminer, sinon exactement de quelle contrée, du moins de quelle direction sont venus les modèles auxquels ce système de décoration a été emprunté. L'Égypte n'offre rien de pareil ; rien non

8

plus ne permet de supposer que jamais des divinités du genre de Dagon et de Dercéto aient été adorées en Lydie. C'est donc, soit vers l'Assyrie même qu'il faut chercher, soit vers le pays araméen, soit encore vers la Phénicie du Nord, restée toujours entièrement sémitique, et soumise, de meilleure heure et plus complètement que la partie sud du pays, à la prépondérance assyrienne. D'autre part, il n'est pas possible que ces vases soient des importations; ils ont été faits en Grèce même et par des Grecs; mais dans quelles parties de la Grèce? Cette dernière question est fort embarrassante. On en trouve dans un grand nombre de localités très éloignées les unes des autres. A Rhodes ils sont assez rares; la côte d'Étrurie, celle de Campanie, en ont donné davantage et de plus grands; la plupart enfin viennent de Béotie, de Thèbes, de Thespies, de Platées, et surtout de Tanagra. Entre tous, quelle que soit leur origine, la ressemblance de la terre, de la facture et du décor est telle qu'il est impossible, même à un œil exercé, de faire des distinctions. L'aryballe dessinée page 57 vient de Camiros, et pourrait aussi bien être citée comme un spécimen de celles de la Béotie. Serait-ce donc de ce pays que toutes ces poteries proviennent? L'affirmer serait bien hasardeux, mais, ce qu'il est du moins permis de dire, c'est que là a existé un centre de fabrication très important, et, en présence de ce fait, il est impossible de ne pas se rappeler que la Béotie a été, d'après les légendes, colonisée par les Phéniciens.

Que Corinthe ait été, elle aussi, à l'origine, une colonie phénicienne, c'est ce qu'aucun texte d'auteur n'affirme et ce dont les Grecs ne paraissent avoir gardé aucun souvenir. Mais le nom même de la ville, issu du phénicien *Qarth* ou *Qiriath* (forteresse), l'ensemble des cultes sémitiques que l'on y trouve, celui du soleil (Baal-samim) sur la montagne, de Mélicerte (Melk-qarth) dans l'isthme, et d'Aphrodite Noire (Aschtoreth) dans la ville même, les prostitutions sacrées qui sont le détail le plus caractéristique de ce dernier culte comme de celui de Mylitta ou d'Astarté, enfin certains noms géographiques de la Corinthie, comme celui de Cenchrées, du Mont

Phœnicéon, etc., sont des indices plus probants qu'un témoignage. Même lorsqu'après le retour des Héraclides, la ville fut devenue politiquement dorienne, il est probable que l'ancien fond de population sémitique, sauvé de la destruction ou de l'expulsion par sa docilité à se soumettre et par l'utilité dont il pouvait être aux vainqueurs, aura continué d'exister et d'exercer les industries qu'il avait introduites dans le pays. De ces industries, les deux principales étaient celle du bronze et celle de la poterie. On sait la célébrité que les vases, les miroirs et tous les ustensiles en bronze de Corinthe devaient, tant à l'introduction, dans l'alliage dont ils étaient faits, d'une proportion parfois assez forte d'or et d'argent, qu'à l'habileté avec laquelle ils étaient façonnés. Pour l'industrie de la poterie, Corinthe était particulièrement favorisée de la nature; les falaises qui dominent au Sud la grande plaine à l'extrémité orientale de laquelle la ville est bâtie, sont, sur une longueur de plus de vingt kilomètres, composées de haut en bas d'une argile blanche, onctueuse au toucher, formant, lorsqu'elle est détrempée, une boue homogène et tenace, et qui contient juste assez de carbonate de chaux et de silice pour constituer, sans mélange, une pâte céramique excellente. A l'est de la plaine, ces argiles s'étendent jusqu'au rivage, lequel fournit, de son côté, le sable fin nécessaire pour la glaçure. Aussi la fabrication des briques et des pots occupait-elle à Corinthe un grand nombre d'ateliers, et, après avoir fourni à la consommation locale, alimentait-elle une exportation considérable[1]. Athènes même, si active qu'y fut l'industrie céramique, employait parfois pour ses monuments des tuiles peintes de la Corinthie.

La célébrité des vases de terre corinthiens était telle que lorsque, en 46 avant Jésus-Christ, Jules-César entreprit de relever la ville, où L. Mummius n'avait laissé debout que les temples, et d'y établir une

[1]. Barth, *Corinthiorum commercii et mercaturæ historiæ particula*, Berlin, 1844, p. 16. — Büchsenschütz, *Die Hauptstætten des Gewerbfleisses im klassischen Alterthume*, Leipzig, 1869, p. 17. — H. Blümner, *Die gewerbliche Thætigkeit der Völken der klassischen Alterthums*, Leipzig, 1869, p. 73.

colonie romaine, les vétérans et les affranchis envoyés par lui, au lieu de se mettre à cultiver les champs qui leur étaient attribués, trouvèrent plus facile et plus lucratif de chercher les sépultures antiques, de les piller et de vendre ce qu'ils y avaient recueilli. « En remuant les ruines et fouillant les tombeaux, dit Strabon, ils trouvèrent une foule de vases de terre et beaucoup d'objets de métal. Étonnés de la beauté de ces objets, ils ne laissèrent aucune tombe inexplorée, firent une ample récolte, la vendirent à grand prix et remplirent Rome de *necrocorinthia*, car c'est ainsi que l'on appela les objets trouvés par eux, et surtout ceux en terre. Au début, ces poteries furent estimées à d'aussi hauts prix que les bronzes, ensuite la mode en passa, les trouvailles devenant plus rares et les pièces exhumées moins remarquables [1]. »

Ce fut un engouement subit, et Cicéron en parle deux fois dans ses *Paradoxes des stoïciens*, publiés précisément l'année de la fondation de la *Colonia Laus Julia Corinthus*. Dans un de ces deux passages, il se demande, avec une crudité de langage dont les délicats de son temps ne s'effarouchaient pas, « ce que dirait L. Mummius, lui qui n'avait tenu aucun compte de Corinthe entière, s'il voyait un de ces collectionneurs tournant et retournant avec amour entre ses doigts un de ces pots de chambre corinthiens [2] ». Les railleries à l'adresse des archéologues ne datent pas, on le voit, de la *Grammaire*. Mais l'indignation, sincère ou non, de l'orateur, n'y fit rien ; la manie des *necrocorinthia* persista, et les plus graves personnages l'encouragèrent par leur exemple. Auguste, grand amateur de toutes les œuvres archaïques, la poussait si loin que plusieurs personnes avaient, disait-on, été proscrites par lui uniquement à cause des collections qu'elles possédaient. Une nuit, on écrivit sur la base de sa statue : « Mon père était argentier, moi je suis corinthier ; *pater argentarius, ego corinthiarius* [3]. » En dépit de

1. Strabon, VIII, xi, 23.
2. Cicéron, *Paradoxes*, V.
3. Suétone, *Auguste*, 70.

Strabon, la mode durait encore du temps de Tibère, qui se plaignait au Sénat des prix fous atteints par les vases de Corinthe [1].

Les colons de César ont fait adroitement leur besogne : aux environs immédiats de la ville on ne trouve plus rien ; mais nombre de tombeaux situés un peu loin ont échappé à leurs recherches, et les vases qui y sont contenus, quoiqu'ils soient sans doute moins beaux que n'étaient ceux renfermés jadis dans les riches sépultures groupées auprès des portes, justifient néanmoins pleinement le renom de la céramique corinthienne. Comme solidité, comme régularité de forme, ils n'ont point de rivaux parmi les vases grecs, malgré le peu d'épaisseur de leurs parois, et comme beauté, jusqu'au commencement du cinquième siècle ils ont mérité le prix.

Avec un peu d'habitude, on distingue aisément les vases de Corinthe des vases de style asiatique provenant d'autres contrées ; la terre en est plus légère à la pesée, la couleur plus blanche, la surface plus poussiéreuse, le grain plus doux au toucher, la cassure plus sujette à s'effriter sur les bords. Les formes ordinaires sont différentes : le bombyle ne se trouve pas, et je ne connais que trois exemples de l'aryballe à panse sphérique sans base ; en revanche, la pyxis ventrue, l'œnochoé à panse très basse et à embouchure trilobée, vases qui ne se rencontrent pas en Béotie, abondent dans les tombeaux corinthiens ; quelques autres formes coexistent, au contraire, dans les deux pays, le skyphos, par exemple. Les couleurs employées sont les mêmes, mais il y a une grande différence dans l'usage qui en est fait ; à Corinthe, les noirs sont plus francs et se détachent mieux sur des fonds plus clairs ; les engobes rouges sont d'un ton plus vif. Les éléments de la décoration sont, comme en Béotie, les animaux fantastiques, les entrelacs, les fleurs, les divinités ailées, mais rarement un de ces sujets occupe une place aussi considérable que dans les vases béotiens. L'artiste corinthien n'aime pas à donner aux animaux ou aux personnages de grandes dimensions : s'il a une

1. Suétone, *Tibère*, 34. Il faut remarquer toutefois que dans ces deux passages les vases de terre et de bronze ne sont pas distingués.

vaste surface à décorer, il préfère la diviser, comme son collègue de Camiros, en un grand nombre de bandes, sur chacune desquelles il peint une longue série de figures. La précision avec laquelle sont tracées ces figures, l'adresse dans l'emploi du noir et des engobes, le soin apporté à indiquer par des traits creusés à la pointe les divisions intérieures, les détails de la musculature et des vêtements, frappent au premier coup d'œil. Les espaces vides sont aussi plus nombreux qu'en Béotie, le fond clair de la terre est plus souvent visible entre les figures et les semis de fleurs, et le vase est, par suite, d'un aspect moins sombre et plus gai; enfin les représentations empruntées aux légendes de la Grèce s'introduisent de meilleure heure qu'à Thèbes ou à Tanagre parmi les motifs orientaux, et, comme pour attester que Corinthe est la première cité grecque où l'écriture soit devenue d'usage commun, nous rencontrons pour la première fois, au milieu des personnages, un grand nombre d'inscriptions, écrites, les unes en lignes qui se recourbent à leur extrémité pour reprendre en sens contraire, *en tournant comme un bœuf qui laboure* (βουστροφηδόν), les autres alternativement de droite à gauche, suivant le sens de l'écriture phénicienne, et de gauche à droite, suivant la direction que prendra plus tard uniformément l'écriture grecque. Ces inscriptions nous font connaître les formes les plus archaïques de l'alphabet corinthien, l'*epsilon* B, l'*iota* ≷ et ≶, le *bêta* Z, le *sigma* M, le *gamma* ᚠ, le *koppa* ϙ, le *mu* M, le *digamma* F, pour citer seulement les plus caractéristiques.

La planche V reproduit de beaux spécimens de deux types de vases qui se rencontrent fréquemment dans les tombeaux de Corinthe. Le premier est une œnochoé dont l'embouchure trilobée a conservé son couvercle, et dont la panse, basse et large, porte deux zones d'animaux; sur la zone supérieure, on remarque entre autres une sirène; sur la zone inférieure, au milieu des motifs ordinaires, se trouve un cavalier. Le vase placé au-dessous de celui-là peut être regardé comme un skyphos muni d'un couvercle; mais ses dimensions sont telles qu'au lieu d'un vase à boire on pourrait aussi bien y voir une

soupière ou *chytra*. La bande ornée qui entoure le corps du vase présente une particularité digne d'être notée : le peintre a eu l'idée de rajeunir le thème habituel en groupant plusieurs animaux. La figure 33 complète la série des formes les plus usuelles ; elle reproduit deux types de pyxis, celui de droite fort commun, celui de gauche très rare. Il sera question un peu plus loin de la coupe qui surmonte ce groupe, et qui est un peu moins ancienne. Quant à la petite aryballe

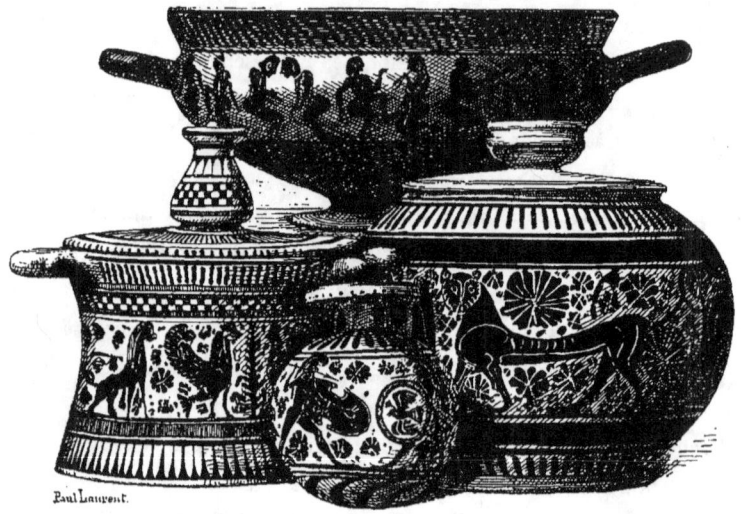

Fig. 33. — Vases de Corinthe. (Paris, collection de l'auteur.)

qui est placée en avant, elle nous fait saisir sur le fait, dans la fabrique de Corinthe, la même transformation que nous avons déjà remarquée à Camiros et à Mélos, c'est-à-dire l'invasion au milieu du décor oriental des sujets empruntés aux légendes grecques. Sur la face antérieure du vase sont deux héros qui s'attaquent de la lance ; leurs noms, Ajax et Hector, sont gravés à la pointe, celui d'Ajax à l'intérieur du bouclier, celui d'Hector sur la cuisse, ce dernier avec une orthographe qui ne fait guère honneur à la science du potier.

C'est encore à un vase de Corinthe, à un skyphos, qu'est empruntée notre tête de chapitre, et sur ce vase également la place d'honneur

appartient à un mythe purement grec : il s'agit de l'hospitalité donnée à Héraclès par le roi des Centaures arcadiens, Pholos, dans son antre du mont Pholoé[1]. Le vieillard ouvre, en l'honneur de son hôte, un *pithos* de vin que lui avait jadis donné Dionysos, et qu'il gardait soigneusement bouché. Les autres Centaures, attirés par l'odeur, accourent pour réclamer leur part du rare breuvage, et Héraclès est forcé de les repousser. Cette aventure avait fourni matière à une comédie d'Épicharme, et elle était représentée sur le trône d'Apollon à Amyclæ, sur l'architrave du temple d'Assos, et sur un monument célèbre de l'art corinthien, le coffre incrusté d'ivoire que Cypsélos avait consacré à Olympie. Ici, comme sur ce coffre, sur les bas-reliefs d'Assos, et sur une plaque de bronze découverte à Olympie, les Centaures sont figurés sous leur forme primitive; leurs jambes de devant sont des jambes humaines, leur corps est couvert de longs poils et leurs seules armes sont des branches de sapin. Notons encore, comme particularité à rapprocher de celle que nous a déjà offerte la chytra de la planche V, l'essai de groupement des personnages et leur disposition sur plusieurs plans.

Une pyxis trouvée près du hameau de Mertési, et qui, achetée à Corinthe par le savant voyageur anglais Dodwell, est aujourd'hui à Munich, réunit les deux genres d'ornementation, le grec et l'asiatique[2]. Sur la panse sont deux bandes d'animaux; sur le couvercle, dont la figure 34 donne le dessin, est représentée une chasse au sanglier, sans doute quelque variante locale et nouvelle pour nous de la légende étolienne. Les noms des chasseurs, soigneusement peints à côté d'eux, diffèrent en effet complètement de ceux que nous trouvons dans les récits de la chasse de Calydon : ce sont Andrytas, Pacon ou Lacon (avec un *koppa*), Philon, Thersandros. Un couple de sphinx d'une part, un oiseau de l'autre, séparent le premier groupe d'un second,

1. Ce skyphos a été reproduit en couleurs et commenté par M. Sidney Colvin, *On representations of Centaurs in greek vase painting* (*Journal of hellenic studies*, 1880).
2. Dodwell, *A classical and topographical tour through Greece*, Londres, 1819, t. II, p. 197, avec 2 planches. — O. Jahn, *Beschreibung der Vasensammlung Kœnig Ludwigs*, Munich, 1854, n° 211.

VASES CRINTHIENS
(Paris, Collection de l'auteur).

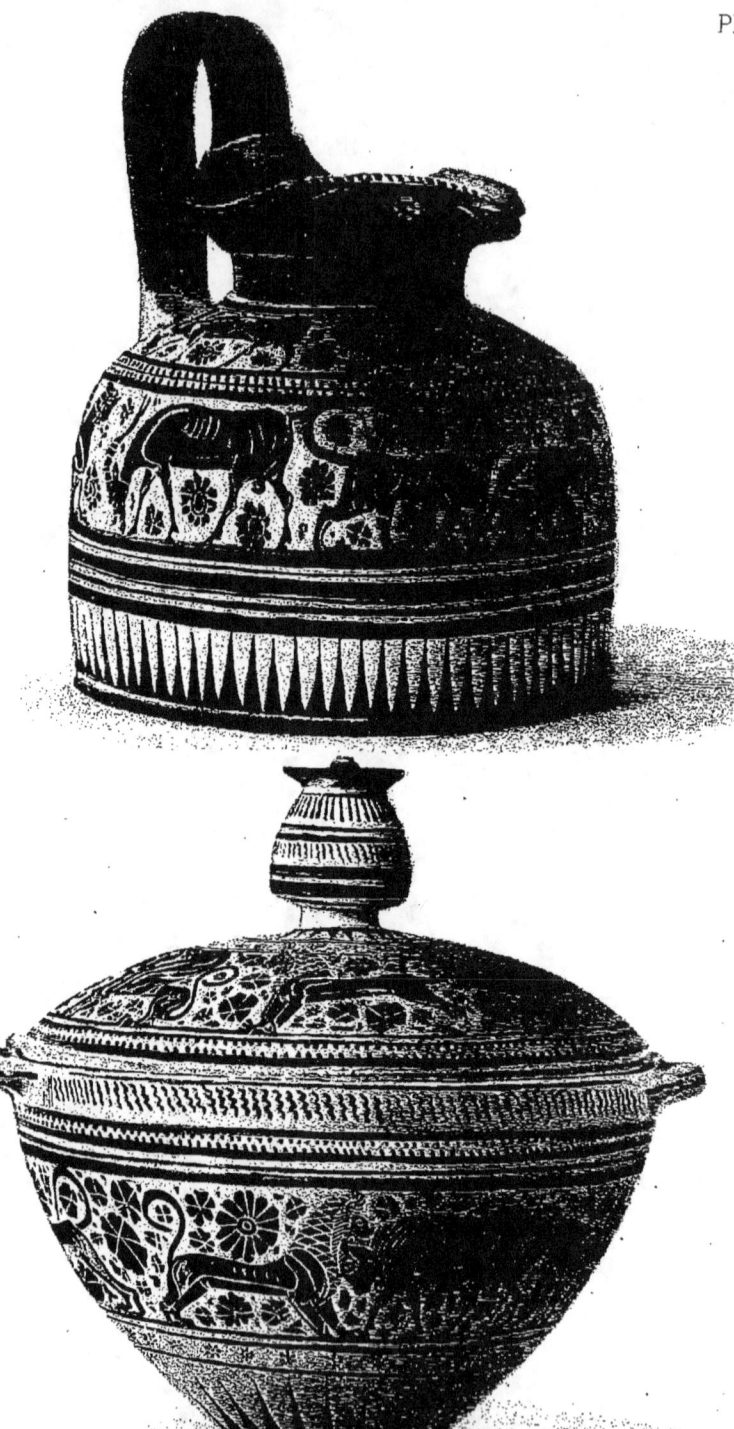

VASES CORINTHIENS
(Paris, Collection de l'auteur).

dans lequel on voit Agamemnon tenant un caducée et faisant un geste de congé, une femme, Alca, qui paraît dire adieu au jeune Dorimachos, prêt à partir, et une seconde femme, Sakis, qui semble accompagner de ses vœux les chasseurs déjà aux prises avec la bête.

Le baron de Witte possède une autre pyxis, sur laquelle les inscriptions sont encore plus nombreuses, quoique la peinture, d'un brun pâle et sans engobes, paraisse un peu plus ancienne [1]. Le sujet

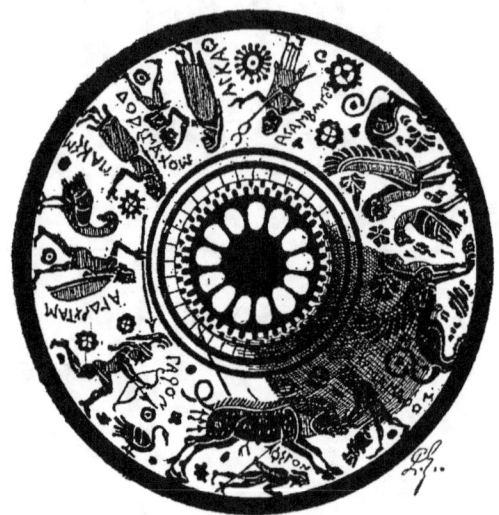

Fig. 34. — Couvercle d'une pyxis corinthienne, dite vase Dodwell. (Munich, Alte Pinakothek.)

est un groupe de héros du cycle troyen, Palamède, Nestor, Protésilas, Patrocle, Achille, Hector, Memnon. Les chevaux même ont leurs noms : Podarge, Balios, Orion, Xanthos, etc.; enfin, une dernière inscription nous fait connaître le peintre : ΧΑΡΒΜΜΒΓΡΑΨΒ, Χάρης μ' ἔγραψε, « Charès m'a peint ». Ce curieux petit vase a malheureusement été nettoyé à l'acide chlorhydrique et mal lavé ensuite, de sorte que l'action continue de l'acide resté dans les pores de la terre achève peu à peu de faire disparaître personnages et inscriptions.

La tendance des sujets tirés des légendes nationales à revendiquer

1. *Rev. Arch.*, nouv. série, t. VIII, p. 273. — *Arch. Zeit.*, 1864, p. 153.

la place la plus importante s'accuse de plus en plus à mesure que l'on approche de la fin du sixième siècle. Tandis que sur les vases communs les éléments asiatiques, les cortèges d'animaux surtout, continuent encore à composer presque tout le décor, sur les vases de fabrication soignée ils disparaissent presque entièrement, en sorte qu'entre les beaux vases de la fabrique corinthienne à la veille des guerres médiques et les vases plus anciens d'un siècle ou deux, il ne subsiste plus qu'un certain air de parenté facile à reconnaître mais malaisé à définir, et qui ne tient plus qu'à l'emploi des mêmes couleurs et à la persistance de certaines habitudes de main-d'œuvre. Ainsi, par exemple, sur une aryballe du musée d'Athènes, inventoriée comme provenant de Carystos en Eubée, mais certainement corinthienne d'après les inscriptions qu'elle porte, les seuls sujets figurés sont un hoplite, désigné par le mot ἱπποβάτας, (ΜΑΤΑΖΟ⊓⊓3Ө), écrit de droite à gauche, et son écuyer, ἱπποστρόφος (ΜΟΦΟꟼΤΜΟ⊓3Ө), qui, resté à cheval, tient en laisse la monture de son maître [1].

Vers les dernières années du sixième siècle apparaît, dans la céramique de Corinthe, un genre de coupes particulier, dont la vogue paraît avoir été tout de suite très grande et dont la fabrication s'est poursuivie pendant tout le siècle suivant : c'est une cylix, très basse sur son pied, et dont la partie supérieure, au lieu de présenter en section une courbe elliptique continue, se divise nettement, suivant la hauteur, en deux parties : une panse renflée et profonde et un rebord très redressé. Cette cylix qui présentait pour les buveurs, sur la cylix ordinaire, l'avantage d'une capacité plus grande et d'une assiette plus solide, est peut-être celle que les poètes comiques du cinquième siècle et de la première moitié du quatrième vantent si fréquemment, et dont ils attribuent l'invention au potier corinthien Thériclès [2]. Un bel exemple de coupe de cette forme appartient à Mme Koromilas, d'Athènes [3]. Sur une zone qui occupe, à l'exté-

1. Heydemann, *Griechische Vasenbilder*, Berlin, 1870, pl. VII, n° 3.
2. Athénée, XI, 41.
3. Michaelis, *Annali*, 1862, p. 56 et tav. d'agg. B.

rieur, presque toute la hauteur de la panse, est représenté, de chaque côté, un combat singulier : d'une part, celui d'Ajax (MAꟻƷA) et d'Énée (MAꙄMƷA); de l'autre celui d'Achille (AXɆΓΓƂOYM) et d'Hector (ꟼOTꟻꟻꙄ). Le peintre, qui n'a sans doute songé à aucun passage particulier des poèmes du cycle troyen, a groupé autour de ces quatre héros des personnages auxquels il a donné au hasard les noms que ses souvenirs lui ont fourni : Dolon, Sarpédon (écrit Sarpadon), Phœnix, un second Ajax et Hippoclès. Le groupe de notre figure 33 est dominé par une coupe de même forme, montrant d'un côté une course de cavaliers, de l'autre une danse obscène, genre de représentation assez fréquent sur les cylix de cette espèce. A l'intérieur, au fond de la coupe, est une tête de Gorgone d'un superbe caractère.

Avec cette coupe, nous sommes parvenus jusque près du milieu du cinquième siècle. Mais il faut descendre bien davantage pour arriver à la fin de la fabrication des vases de style asiatique en Corinthie. A quoi bon jeter le trouble parmi les acheteurs, en changeant un style de décor qui n'avait pas cessé de leur plaire? On continua donc jusqu'à la fin du cinquième siècle, jusqu'au quatrième et peut-être plus longtemps encore, à produire des vases décorés de peintures noires relevées d'engobes. Le dessin des figures garda le caractère archaïque autant que la main des artistes parvint à le conserver. Mais la tâche était difficile, et des moments d'oubli laissent l'habileté transparaître sous la gaucherie et sous la raideur voulues. Les couleurs non plus ne sont pas celles des vases anciens : les noirs sont moins bistrés, sans atteindre à l'intensité et au brillant du noir des vases attiques; souvent ils ont des reflets verdâtres; les engobes rouges sont plus claires, plus pauvres de ton; enfin la terre n'est plus la même. Le potier a fait taire ses scrupules d'imitateur devant le désir de rivaliser avec la couleur chaude et si flatteuse à l'œil de la poterie athénienne. Il s'est servi d'une argile rouge, et il a poussé à un feu plus vif la cuisson des pièces, en sorte que leurs parois ont pris une dureté extrême et résonnent comme une cloche.

Cette fabrication pseudo-archaïque nous a surtout laissé des

coupes profondes, à bords aussi relevés, mais à panse moins évasée et à pied plus haut que celles dont j'attribuais tout à l'heure l'invention à Thériclès. Ross en a publié un bon spécimen : c'est une coupe trouvée près de Khiliomodi, dans le voisinage de l'ancienne Ténéa, et dont l'intérieur représente Héraclès, le Centaure Nessos et Déjanire. La scène est encadrée dans une bordure formée de deux rangs de gouttelettes noires, très allongées et disposées à angle aigu : on dirait un rameau de myrte dont on aurait représenté sommairement les feuilles lancéolées, en supprimant la tige [1]. Mais la plus belle coupe de ce style est encore inédite : elle appartient à M. Kanellopoulos, de Corinthe, et porte à l'extérieur une frise étroite sur laquelle est figurée un combat entre de nombreux guerriers : sans doute, dans la pensée du peintre, quelque bataille de la guerre de Troie.

1. Ludwig Ross, *Archæologische Aufsætze*, II, p. 344, et pl. II. Leipzig, 1861.

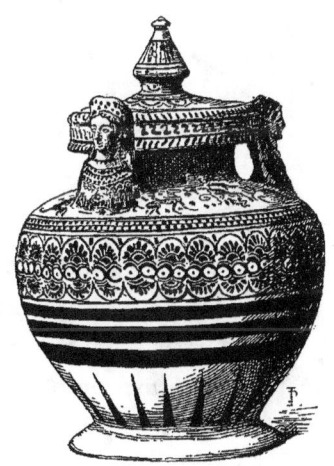

Fig. 35. — Chytra corinthienne. (Londres, British Museum.)

Fig. 36. — Le suicide d'Ajax, détail d'un vase de Cæré. (Musée du Louvre.)

CHAPITRE V

LES ATELIERS CORINTHIENS
EN ITALIE

ORINTHE est située beaucoup plus près du golfe auquel elle a donné son nom que du golfe Saronique. C'est sur le premier de ces deux golfes que s'ouvrait son port principal, le Léchæon, et c'était surtout du côté de l'Ouest que s'étendaient ses relations commerciales. L'établissement d'une colonie à Corcyre, dès le milieu du huitième siècle, la rendait maîtresse du débouché de l'Adriatique; une autre colonie, Syracuse, assurait à ses navires un point d'accostage sur la côte de Sicile et près du détroit qui donne accès à la moitié occidentale de la Méditerranée. Ce détroit, les marchands corinthiens prirent de bonne heure l'habitude de le franchir; ils allèrent échanger, jusque sur les

côtes de la Tyrrhénie, les produits manufacturés de leur ville contre le bronze excellent fabriqué dans le pays.

Un fait, sur lequel les historiens les plus graves de la Grèce et de Rome sont d'accord, s'explique par ces anciennes relations et montre quelle en était l'intimité. Au milieu du septième siècle, une révolution eut lieu à Corinthe. Cypsélos souleva le bas peuple contre l'aristocratie des Bacchiades et établit, sous son autorité absolue, un gouvernement égalitaire. Le chef des Bacchiades, Démaratos, entraînant avec lui toute la partie riche de la population corinthienne, s'embarqua, fit voile vers l'Italie, et aborda sur la côte tyrrhénienne, un peu au nord du Tibre, au port de la ville de Tarquinies (aujourd'hui Corneto). Les trésors que lui et les siens apportaient avec eux, leur supériorité à tous égards sur les habitants du pays, leur valurent un tel ascendant que Démaratos devint roi de Tarquinies. Le fils qu'il eut d'une femme indigène, Tarchnas, en latin Tarquinius, devint lui-même un peu après roi de Rome, et c'est avec son règne que commencèrent dans cette ville les premiers progrès de la civilisation.

Tout à côté de la ville où se fixèrent les Corinthiens de Démaratos, il s'en trouvait une autre, Agylla (maintenant Cervetri), dont la fondation était attribuée aux Pélasges, et qui, de toute antiquité, avait entretenu avec la Grèce des relations amicales. Les habitants d'Agylla étaient si bien reconnus comme des Grecs qu'ils participaient au culte d'Apollon Pythien et avaient obtenu l'autorisation de bâtir à Delphes un trésor destiné à renfermer leurs offrandes. Les Agylléens avaient entre leurs mains le commerce de toute la côte tyrrhénienne, et dans plusieurs circonstances on les vit défendre avec énergie, soit contre les pirates, soit contre des rivaux, comme les Phocéens établis à Alalia dans l'île de Corse, à la fois la sécurité de la mer et leur propre prépondérance. Il n'est guère douteux qu'Agylla n'ait eu de bonne heure des rapports commerciaux avec Corinthe, et il n'est point invraisemblable qu'après l'arrivée en Italie de Démaratos et des Bacchiades, elle ait reçu dans ses murs un certain nombre de ces immigrants, ou du moins qu'elle ait subi leur influence, jusqu'au

moment où, à la fin du sixième siècle, elle fut prise par les Étrusques et changea son nom en celui de Cæré.

Malgré les témoignages formels et circonstanciés de Strabon, de Denys d'Halicarnasse, de Polybe, de Tite-Live, de Tacite, de Pline et d'autres encore, l'école critique qui, au commencement de ce siècle, a prétendu rééditier sur de nouveaux plans la moitié de l'histoire romaine, a énergiquement contesté l'existence de cet îlot hellénique sur la côte méridionale de l'Étrurie. Malheureusement pour Niebuhr et ses disciples, là, comme sur beaucoup d'autres points, les découvertes archéologiques de ces cinquante dernières années ont apporté aux traditions recueillies par les auteurs anciens la confirmation la plus éclatante. Tacite dit que les Étrusques reçurent les lettres grecques des Corinthiens de Démaratos [1]. Or, c'est bien de l'alphabet de Corinthe que dérive l'alphabet étrusque. Pline raconte que le chef des Bacchiades avait amené avec lui des potiers de sa ville natale, et il donne leurs noms, évidemment symboliques, Eucheir et Eugrammos, le « bon modeleur » et le « peintre habile », ainsi que Diopos, « celui qui perce le trou d'évent » dans les terres cuites [2]. Or, une grande partie des vases qui ont été trouvés depuis 1828 dans les nécropoles de Cæré et de Tarquinies présentent la plus frappante ressemblance avec les vases de Corinthe et portent des inscriptions en alphabet corinthien. Est-il possible d'imaginer une preuve plus irréfragable de la véracité d'une tradition qui, n'en déplaise à Niebuhr, n'avait par elle-même rien d'invraisemblable, et qu'un scepticisme sans raison lui faisait seul rejeter ?

Parmi les vases de style corinthien trouvés à Cæré et à Tarquinies, quelques-uns sont allés enrichir le Musée Grégorien du Vatican, d'autres, en petit nombre, se sont disséminés dans diverses collections particulières ; mais la plupart ont été exhumés dans les fouilles considérables faites à Cervetri par le marquis Campana, et appartiennent actuellement au Louvre. Dans le nombre, il en est quelques-

[1]. Tacite, *Annales*, XI, 14.
[2]. Pline, *H. N.*, XXXV, 152.

uns qui, par l'adresse du tournassage et la délicatesse de la peinture, rivalisent avec les vases d'origine corinthienne authentique, et que rien n'empêcherait de regarder comme importés de la métropole : par exemple, une coupe en forme de sein *(mastos)* du musée du Louvre, qui représente, d'un côté des cavaliers, de l'autre une danse grotesque, comme celle de la coupe de la figure 33. Mais c'est là une exception rare. La plupart des vases de Cæré et de Tarquinies se distinguent de ceux de Corinthe par leurs dimensions beaucoup plus considérables, qu'explique la grandeur des tombeaux pour lesquels ils étaient fabriqués, par la nature de la terre, plus riche en éléments calcaires, moins cohérente par suite et exigeant une plus forte épaisseur de parois, enfin par la plus grande lourdeur du dessin. Une particularité caractéristique de leur technique est l'habitude de cerner par un trait brun assez épais les contours des personnages. Lorsque, ce qui est rare, des traits de ce genre se voient sur des vases de Corinthe, ils sont toujours tracés d'une main beaucoup plus légère. Les engobes rouges et blanches sont aussi employées avec plus de prodigalité, et l'effet d'ensemble des peintures est plus sombre. Évidemment les ouvriers des ateliers corinthiens de l'Étrurie étaient moins habiles que ceux de la métropole. Ils n'avaient pas à lutter contre une concurrence aussi active, et parfois ils se négligeaient.

Un des plus beaux exemples de cette fabrication corinthienne transplantée en Italie est la petite amphore du Louvre sur laquelle est reproduite la légende de Tydée et d'Ismène [1]. La jeune Thébaine est couchée sur un lit au pied duquel est un chien. Son nom (ΑΝϟΜΜVΘ) est écrit à côté d'elle. Son amant Périclyménos (ΜΟΝϟΜVϞϞϟϟᒣ) s'enfuit, tandis que Tydée (ΜVϟΔVT), la saisissant à l'épaule, s'apprête à la percer de son épée. Pour indiquer la lâcheté de Périclyménos, l'artiste a peint son corps de la couleur réservée au corps des femmes, le blanc.

La forme la plus fréquente parmi les vases de style corinthien trouvés en Étrurie est celle de la *kélébé*, sorte de cratère à panse

[1]. Welcker, *Annali*, 1858, p. 35; *Monumenti*, t. VI, pl. 14.

HÉRACLÈS CHEZ EURYTOS
Peinture d'une Kélébé trouvée à Cervetri (Musée du Louvre).

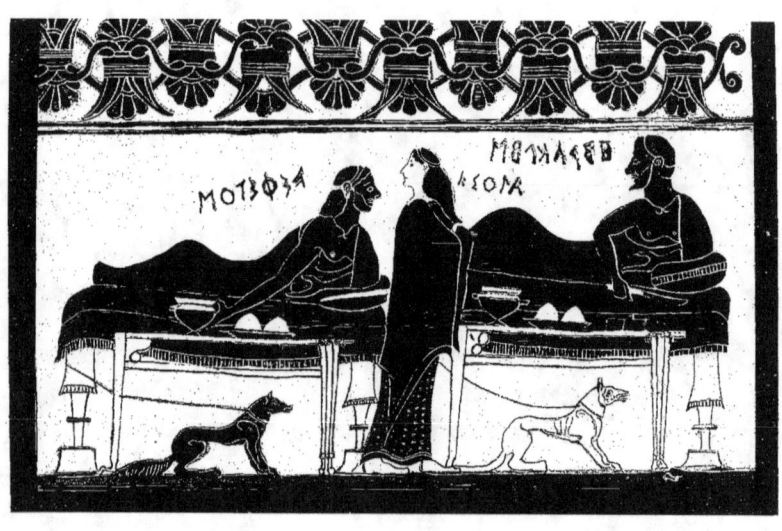

arrondie et dont l'embouchure se termine brusquement par un rebord plat. Le spécimen que donne de cette forme la figure 37 appartient au Musée Grégorien, au Vatican. L'ornementation est divisée en deux bandes, l'inférieure occupée par des animaux, la supérieure par des personnages, dieux ou rois, montés sur des chars et entourés d'une foule à pied.

[Fig. 37. — Kélébé de style corinthien trouvée à Cæré. (Rome, Musée Grégorien.)

Le Louvre possède deux vases de la même forme, aussi beaux, et plus intéressants pour les archéologues à cause des nombreuses inscriptions qu'ils portent. Sur le premier, la zone inférieure est de même décorée d'animaux, tandis que, sur la zone supérieure, est peint le départ d'Hector. Le héros, au moment de monter sur son char, que guide le cocher Kébrionas et que traînent les deux chevaux Corax et Kianis, prend congé de sa famille[1]. Autour de lui se pressent son père, le vieux Priam, sa mère Hécube, ses sœurs Polyxène et Cassandre.

1. Braun, *Monumenti ed Annali*, 1855, pl. 20 et p. 67. — De Witte, *Études sur les vases peints*, p. 12.

Plusieurs guerriers s'apprêtent à l'accompagner. La scène est bien composée, et les personnages dessinés avec beaucoup de soin et d'habileté. — Le second vase est de même divisé en deux bandes; sur l'inférieure sont des cavaliers lancés au galop; sur celle du haut est représenté le festin donné à Héraclès par le roi d'Œchalie, Eurytios ou Eurytos[1]. La planche VI reproduit un morceau de cette scène. Eurytios, ses quatre fils Toxos, Klytios, Didæon et Iphitos, enfin Héraclès, sont couchés sur de petits lits, ayant chacun devant lui une table chargée de mets. Sous les tables sont attachés les chiens, τραπεζῆες κύνες, dont l'office était d'entretenir la propreté de la salle en dévorant les débris jetés par les convives. La fille du roi, Iola, ou, suivant la prononciation corinthienne, Viola, qui ne peut, d'après les usages, manger avec les hommes, vient se montrer dans la salle; Héraclès se dresse pour la regarder, tandis qu'Iphitos (ou Viphitos), qui seul, tout à l'heure, appuiera la demande en mariage faite par l'étranger, se tourne vers lui et lui adresse la parole. Enfin, sous une des anses du vase sont des serviteurs occupés à dépecer les viandes; sous l'autre, un sujet qui n'a aucun rapport avec la scène principale : Diomède et Ulysse assistant au suicide d'Ajax (fig. 36).

Agylla resta une cité grecque jusqu'aux dernières années du sixième siècle, et Tarquinies demeura sous la domination des descendants de Démaratos quelques années encore après la révolution qui les avait chassés de Rome. Jusque-là, la fabrication corinthienne continua dans ces deux villes, produisant encore quelquefois des vases fort soignés; par exemple l'*olpé* dont la figure 38 reproduit la peinture : Persée délivre Andromède, non, suivant la tradition ordinaire, en tuant le monstre marin qui la menace, mais en détournant son attention et apaisant sa faim au moyen de petits gâteaux qu'il lui jette. Le monstre marin (κῆτος) a ici une physionomie inattendue : sa tête est intermédiaire entre celle du chien et du sanglier. Le mouvement de Persée est fort naïf, mais souple, et les proportions de la figure sont

1. Welcker, *Annali*, 1839, p. 243. — *Monumenti*, VI et VII, pl. 33. — De Longpérier, *Musée Napoléon III*, pl. 66, 71, 72.

bonnes : le contour épais qui cerne le visage et les bras d'Andromède est le seul défaut qui trahisse l'infériorité de la fabrique expatriée [1].

Mais il s'en faut que tous les produits des dernières années de prospérité des fabriques d'Agylla et de Tarquinies soient aussi beaux que celui-là. Les traditions se perdaient peu à peu ; les ateliers se remplissaient d'ouvriers étrangers, qui n'avaient ni le même goût ni la même adresse que les Grecs ; les maîtres potiers ne croyaient pas les

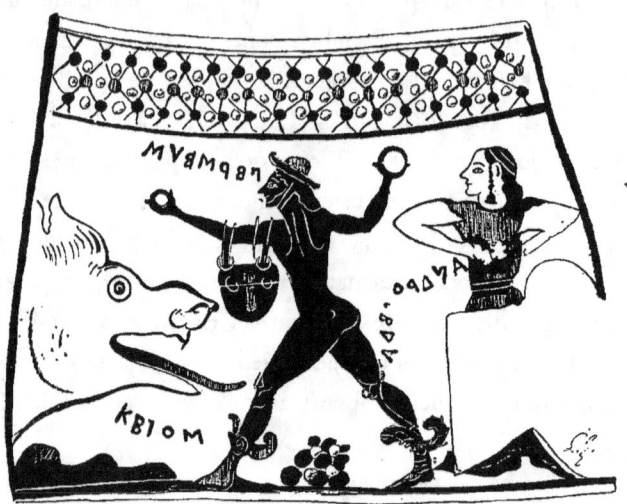

Fig. 38. — Persée et Andromède, peinture d'une olpé trouvée à Cære.
(Musée de Berlin.)

mêmes soins nécessaires pour des objets qui étaient en grande partie achetés par des barbares ; enfin dans les villes voisines, à Vulci, à Veies, en d'autres points encore, les produits des fabriques grecques étaient contrefaits tant bien que mal. De là le grand nombre de vases qui conservent à peu près les formes et les éléments de décor des vases corinthiens, mais où la facture devient de plus en plus maladroite, le galbe de plus en plus lourd, la peinture de plus en plus gauche et incorrecte, à mesure qu'on descend dans la suite du temps, ou que l'on s'éloigne des deux cités centres de l'industrie corinthienne. Peu à peu les mythes représentés se confondent les uns avec

[1]. Lœschke, *Annali*, 1878, p. 301 ; *Monumenti*, X, pl. 52, n° 1.

les autres; les inscriptions, copiées par des gens qui ne savent plus le grec, deviennent inintelligibles, et insensiblement les derniers souvenirs de l'art hellénique vont s'évanouissant.

Les signes de cette altération du style sont faciles à apercevoir sur une hydrie du Louvre : sur la zone unique dont la panse est entourée, on voit le cadavre d'Achille couché sur un lit de parade, entre les pieds duquel est une énorme tête de Gorgone, hideuse et tirant la langue; autour du lit se pressent les Néréides, les cheveux dénoués, en proie à la plus violente douleur[1]. La scène n'est point mal conçue, et on sent que le potier avait de bons modèles ; mais les proportions des figures sont lourdes, les corps gauchement dessinés, les contours cernés d'un gros trait ; il n'y a point d'air entre les personnages; enfin le fond est d'un jaune trop intense sur lequel les dessins, d'une coloration brun rougeâtre, ne se détachent pas assez.

L'empreinte grecque est encore plus effacée dans une autre kélébé du Louvre qui représente Apollon faisant marcher devant lui Hermès les mains liées derrière le dos, et ramenant les bœufs que le jeune dieu lui avait volés. La forme du vase, le sujet, sont bien helléniques; mais les mains qui ont copié la scène sont des mains tyrrhéniennes.

Dans le vase dessiné figure 39, et qui provient d'une tombe ouverte près de la Badia di Cervetri, il ne reste absolument de grec que la donnée première[2]. La forme, sa laideur l'indique suffisamment, est purement indigène. C'est une sorte de grosse marmite, montée sur quatre petits pieds, et dont la surface n'a reçu qu'une simple glaçure qui laisse transparaître, en l'avivant seulement un peu, le ton rouge de la terre. Les figures qui occupent toute la hauteur de ce pot vulgaire ont leur surface badigeonnée d'une teinte d'un blanc jaunâtre; elles sont de plus cernées, à peu de distance du bord extrême du contour, par un trait assez épais d'un brun rouge pareil à celui qui couvre les fonds; les détails intérieurs sont indiqués par des

1. Heuzey, *Recherches sur les lits antiques*, p. 8.
2. Fr. Lenormant, *Peintures de deux vases étrusques trouvés à Cæré* (*Gaz. Arch.*, 1881-1882, pl. 32, 33, 34).

traits de même couleur, mais de largeur variable. Sur l'une des faces sont deux lions, entre lesquels est un autel. Sur l'autre, le peintre a réuni deux mythes qui n'ont aucun lien l'un avec l'autre. A gauche, tout contre l'anse, il a résumé aussi succinctement qu'il l'a pu le mythe de la naissance d'Athéna : la déesse, toute petite, sort de la tête d'un

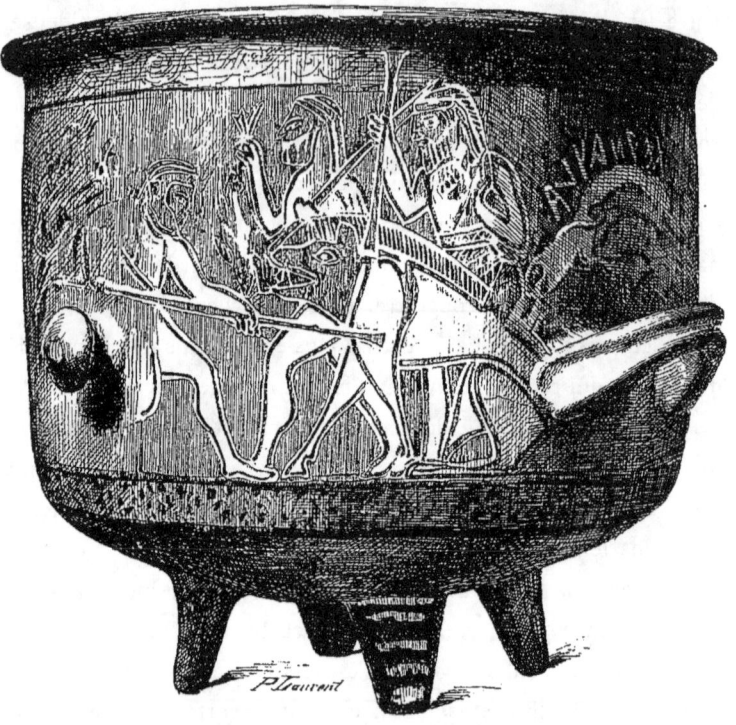

Fig. 39. — Chytra étrusque trouvée à Cæré.
(Musée du Louvre.)

Zeus assis, d'aspect tout à fait barbare; Héphæstos tenant un coq, et Hermès, le pétasos sur la tête et le caducée à la main, s'approchent du maître de l'Olympe. Immédiatement à la suite, vient une scène de chasse au sanglier, évidemment inspirée par la vue d'une représentation de la chasse de Calydon. Mais le sanglier et les chasseurs sont du dessin le plus enfantin, dessin sous l'inexpérience duquel ne se sont pourtant pas effacés tous les caractères du style grec archaïque;

et, pour achever de montrer que nous sommes ici en présence d'une œuvre d'un atelier barbare, au-dessus d'une des anses on lit une inscription étrusque, *Kasnailise*, écrite de droite à gauche, et dans laquelle il faut sans doute reconnaître un nom propre.

Ces trois vases sont des essais de copie évidemment très anciens. Mais la tradition corinthienne survécut à la destruction des derniers ateliers grecs. Elle se manifeste dans toute une suite d'amphores à ventre rebondi, à petites anses, et dans des œnochoés à panse en forme de poire, à embouchure évasée, à anse décorée de petites rondelles peintes appliquées par pastillage. Amphores et œnochoés sont divisées en très nombreux registres, sur lesquels se répètent avec une désespérante monotonie les défilés d'animaux. Les couleurs sont assourdies et maussades, les fonds tirent sur le gris verdâtre, les figures sont d'un brun enfumé plutôt que noires, les engobes ont des tons sombres et ternes; le dessin des animaux, fait par routine et d'une main ennuyée, est un à peu près lourd et mou. On trouve ces vases un peu partout sur la côte d'Étrurie, et jusque sur celle de la Campanie. Il serait bien difficile de dire quand la fabrication en a pris fin.

Fig. 40. — Œnochoé trouvée en Italie. (Musée du Louvre.)

Fig. 41. — Fond d'une coupe du Musée du Louvre.

CHAPITRE VI

L'INFLUENCE ORIENTALE

DANS LE RESTE DE LA GRÈCE

UR un territoire aussi peu étendu que celui dont les Grecs étaient maîtres, et où la mer rendait les relations aussi faciles entre les diverses cités, un perfectionnement technique, un système nouveau de décor, ne pouvaient être adoptés dans les ateliers d'une ville sans que l'influence ne s'en fît tôt ou tard sentir dans toutes les fabriques voisines. Entre l'ornementation géométrique, employée en Attique et dans une partie des îles, l'ornementation égypto-phénicienne propagée jusque sur les côtes de l'Asie Mineure ainsi que dans les Sporades et les plus méridionales des Cyclades, et l'ornementation assyro-phénicienne qui dominait sans conteste à Corinthe et à Thèbes, il devait forcément y avoir, et il y eut en effet, une pénétration réciproque. Nous

saisissons sur le fait cette pénétration dans un certain nombre de monuments du septième et de la première moitié du sixième siècle, monuments qui ont tous un trait de caractère commun, leur physionomie hybride, mais qui appartiennent à des ateliers très divers, le plus souvent fort difficiles, parfois même impossibles à distintinguer sûrement les unes des autres.

Cette physionomie hybride est très frappante dans une œnochoé trouvée à Tanagre, et qui porte deux fois, sur la panse et à l'intérieur du cou, le nom du potier qui l'a faite, Gamédès :

ΓAMEΔEΣ EΡOEΣE

Tanagre, située à l'extrémité orientale de la Béotie, sur la route qui reliait les deux cités ioniennes d'Athènes et de Chalcis, avait avec ces deux villes des relations pour le moins aussi suivies qu'avec Thèbes, et son industrie a dû forcément s'en ressentir. Dans l'œnochoé de Gamédès, l'alpha, le delta et le pi appartiennent à l'alphabet béotien et sont des signes certains de fabrication tanagréenne. Mais la forme du vase n'a rien d'oriental ; la panse, composée de deux parties soudées à angle vif, le long cou cylindrique, l'anse plate qui, pour plus de solidité, se relie au cou par un tenon placé à mi-hauteur, tout cela rappelle trait pour trait la fabrique géométrique d'Athènes. Même incohérence dans le décor : les entrelacs qui entourent le cou sont un motif asiatique, de même que les imbrications du haut de la panse et les rosaces semées dans le champ. La peinture principale, qui se développe sur une bande circulaire, procède au contraire uniquement, et par le sujet et par l'exécution, des traditions indigènes. On y voit un personnage costumé en berger, Hermès, sans doute, qui pousse devant lui tout un troupeau d'animaux parmi lesquels un taureau et plusieurs béliers. Homme et bêtes sont dessinés d'une manière également enfantine (fig. 42).

Pareillement mixte est le style de toute une famille de vases dont le Louvre et le Cabinet des médailles se partagent les plus curieux

spécimens[1]. La coupe reproduite à la figure 43 a été trouvée à Vulci et a passé de la collection Durand au Cabinet des médailles[2]. C'est une cylix profonde, à forme nerveuse et un peu sèche, montée sur un pied assez haut. A l'extérieur, elle est décorée de plusieurs séries de godrons, dans quelques-uns desquels on reconnaît aisément des imitations d'ornements égyptiens, notamment de la fleur de lotus. L'intérieur, revêtu d'une couche d'un blanc jaunâtre, est orné de figures noires que rehaussent des engobes d'un rouge orangé et d'un bleu vif. Le sujet représenté est divisé en deux parties par une ligne horizontale. Dans la partie supérieure, de beaucoup la plus étendue, la scène se passe, à ce qu'il semble, sous une tente dont on aperçoit à gauche les

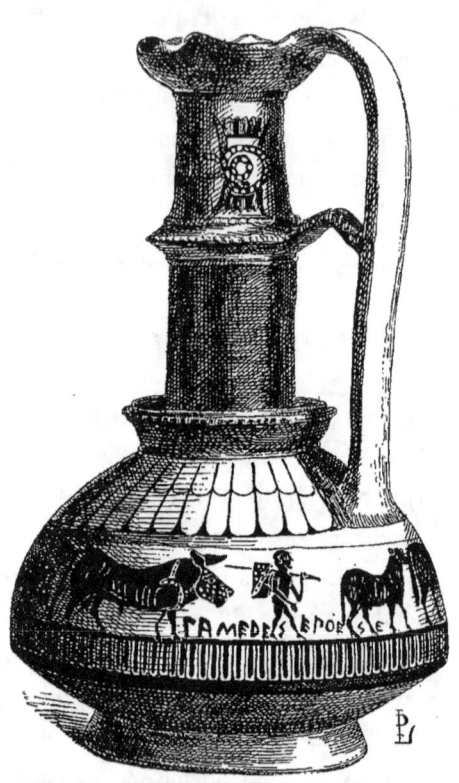

Fig. 42. — Œnochoé de Gamédès trouvée à Tanagra.
(Musée du Louvre.)

cordes de soutien, et qui est ouverte vers la droite. A gauche, sur un tabouret pliant (ὀκλαδίας) entre les pieds duquel est attaché un guépard, est assis un personnage vêtu d'une tunique talaire et drapé dans un riche manteau, la tête couverte d'un pétasos à coiffe pointue et la main appuyée sur un sceptre que termine

1. O. Puchstein, *Kyrenaische Vasen (Arch. Zeit.,* 1881, p. 215, pl. 10-13). — Brunn, *Probleme in der Geschichte der Vasenmalerei.* Munich, 1871, n° 16.

2. De Witte, *Cabinet de M. le chev. Durand.* Paris, 1836, n° 422. — De Luynes, *Annali,* 1833, p. 55; *Monumenti,* I, pl. 47. — Welcker, *alte Denkmæler,* III, p. 488.

une sorte de fleur de lotus. Les cheveux de ce personnage sont extrêmement longs et tressés avec soin; sa barbe est taillée en pointe, à la grecque. Évidemment, c'est un roi, et auprès de son visage est écrit son nom, Arcésilas. Devant l'entrée de la tente, une grande balance, [στ]αθμός, est suspendue à une pièce de bois horizontale. Autour de la balance s'agitent un groupe de gens occupés à peser une matière blanchâtre, floconneuse et très légère, car on en met sur les plateaux autant qu'ils en peuvent contenir. Sur le sol sont deux tas de la même matière, et, entre les mains de quelques-uns des peseurs, des mannes en jonc tressé à larges mailles qui servent à la transporter. Un des personnages se tourne vers le roi et paraît lui adresser la parole : auprès de lui on lit le mot ἰ (?) όφορτος, qui ne présente point de sens. Le commencement du mot étant sur un repeint, peut-être y avait-il ἰσόφορτος, « charge égale ! ». A l'extrémité opposée de la scène, un des peseurs, Σλιφόμαχος (sans doute pour Σιλφόμαχος), lève la tête et montre de la main gauche le fléau de la balance qui se tient à peu près horizontal. Il avance la main droite vers l'ouverture d'une manne qu'un autre homme, ἰρμοφόρος, « le porteur de mannes », tient devant lui; près de la main, en lettres rétrogrades, le mot ὀρύξω, « en retirerai-je ? ». Enfin, des deux derniers personnages, l'un regarde le plateau de gauche de la balance, l'autre emporte une couffe pleine.

Sur la pièce de bois à laquelle est fixée la balance sont perchés un singe et trois gros oiseaux. Une grue part à tire d'aile dans les airs. Derrière le roi est un gros lézard, de l'espèce des geckos.

Au-dessous de cette scène, dans l'espèce d'exergue formé par la ligne horizontale qui constitue le terrain, on voit d'abord, à gauche, un petit personnage debout, enveloppé dans un manteau. C'est un gardien, φύλακος. Après lui viennent deux hommes qui courent à toutes jambes déposer les deux couffes qu'ils portent auprès de trois autres qui sont étendues à l'extrémité droite du tableau. Derrière l'un est une inscription effacée, εἱρμοφόρος peut-être, devant l'autre un mot bien lisible et complet, mais incompréhensible : μαεν.

On a vu jusqu'ici, dans le sujet de cette coupe, la représentation

d'une vente. Cela ne peut être, puisque les deux plateaux de la balance sont chargés de la même matière. Il s'agit, non d'un troc, mais d'un partage par moitié de quelque produit agricole entre le roi Arcésilas et ses sujets. Mais où l'action a-t-elle lieu? Quel est le roi qu'elle met

Fig. 43. — Le roi Arcésilas assistant au pesage de la laine.
Cylix trouvée à Vulci. (Cabinet des médailles.)

en scène? La tente indique un pays chaud, le guépard apprivoisé, l'énorme gecko, le singe surtout, qui semble être un cynocéphale, désignent l'Afrique, et le style des ornements de l'extérieur de la coupe, les imitations de la fleur de lotus que l'on y trouve à plusieurs reprises, et entre autres dans l'ornement terminal du sceptre et du chapeau du roi, nous engagent à porter nos recherches vers la partie de l'Afrique la plus voisine de l'Égypte.

Or au milieu du septième siècle, une colonie envoyée par les habitants de Théra, mélange eux-mêmes de Lacédémoniens et de Béotiens, était venue, sous la conduite de Battos, chercher fortune en Libye. Elle avait fondé, près de la côte, dans une position admirable, la ville de Cyrène, et cette ville avait atteint très vite un haut degré de prospérité. Deux noms reparaissent sans cesse dans la suite des rois de Cyrène de la dynastie des Battiades, ceux de Battos et d'Arcésilas. Arcésilas Ier, fils du fondateur de la dynastie, est des premières années du sixième siècle; Arcésilas II, tyran avide et cruel, régna au milieu de ce siècle; Arcésilas III exerça le pouvoir entre 530 et 514. Enfin, un quatrième roi de ce nom, vainqueur aux jeux de Delphes en 466, est célébré par Pindare dans sa IVe et dans sa Ve Pythique.

Il n'est pas douteux que l'Arcésilas de notre coupe ne soit un de ces quatre princes. Le quatrième est trop récent pour le style du monument. C'est à l'un des trois premiers qu'il faut songer. Je suis très disposé, à l'exemple de M. Puchstein, à préférer le deuxième, tyran très redouté, et auquel ses exactions et sa rigueur avaient fait donner le surnom de χαλεπός, le dur, le méchant. L'artiste l'aurait représenté levant sur ses sujets une de ces contributions exorbitantes sous le poids desquelles il les écrasait.

Les deux grands produits de la Cyrénaïque étaient le silphium recueilli dans les plaines du littoral et la laine des troupeaux de moutons des Libyens nomades. La marchandise à la pesée de laquelle la coupe nous fait assister n'a nullement l'apparence du silphium, à aucune des phases de sa préparation. Son aspect floconneux, sa couleur blanchâtre, son faible poids sous un grand volume, indiquent plutôt de la laine. C'est donc un droit de pacage qu'Arcésilas serait occupé à prélever.

L'idée de représenter cette scène de mœurs locales n'a guère pu venir à l'esprit que d'un potier du pays. Les traces d'influence égyptienne que nous avons notées dans la décoration extérieure de la coupe rendent plus probable encore son origine cyrénéenne. L'examen des inscriptions qu'elle porte change cette probabilité en certitude.

Il se rencontre dans ces inscriptions une lettre tout à fait caractérisque, le sigma à cinq branches, ⌇. Cette forme de sigma n'existe que dans l'alphabet laconien : or les colons amenés par Battos étaient, nous l'avons vu, en partie d'origine laconienne [1].

M. Puchstein a rassemblé, dans les diverses collections de l'Europe, une trentaine de coupes et de vases qui pour le style du décor, l'emploi des couleurs, la manière réaliste et parfois bizarre de disposer un sujet et de rendre la forme humaine, présentent de grandes analogies avec la cylix d'Arcésilas. Une seconde coupe, qui fait partie également du Cabinet des médailles, représente les compagnons d'Ulysse crevant l'œil de Polyphème ; celle que nous donnons, fig. 41, appartient au Louvre : on peut y reconnaître soit Prométhée et le vautour envoyé pour lui ronger le foie, soit Zeus et son aigle, soit simplement un devin interrogeant le vol des oiseaux. Le Louvre en possède encore une autre, où est figuré le combat de Cadmus et du dragon gardien de la source sacrée d'Arès, à Thèbes. Au Louvre encore est un *deinos*, à panse arrondie et sans pied, dont l'ornementation est divisée en deux bandes : sur celle d'en haut se développe le combat d'Héraclès et des Centaures. Ceux-ci ont des jambes humaines, comme sur le scyphos corinthien reproduit en tête de notre chapitre IV. Le Musée Grégorien, au Vatican, a une coupe sur le fond de laquelle sont représentés Prométhée attaché au sommet du Caucase et Atlas supportant le ciel [2]. Citons encore une belle hydrie du British Museum ; sur une des bandes qui en décorent la panse est un long défilé d'oiseaux qui ressemblent à des poules sultanes.

Il suffit d'examiner la position d'Égine au milieu du golfe Saro-

[1]. La constatation de l'emploi du sigma laconien force à donner à tous les autres caractères employés la valeur qu'ils ont dans l'alphabet de Lacédémone; le ψ est donc un χ et le Χ un ξ; de là les lectures Σιλφόμαχος au lieu de Σιλφόμαψος, et de ὀρύξω au lieu de ὀρύχω.

[2]. Gerhard, *Auserlesene Vasenbilder*, II, pl. 86.

nique, à égale distance d'Athènes et de Corinthe, en communication facile avec toutes les autres îles de la mer Égée, pour s'attendre à trouver dans la céramique éginétique des traces de l'influence des trois fabriques entre lesquelles elle s'est développée. Moins célèbres

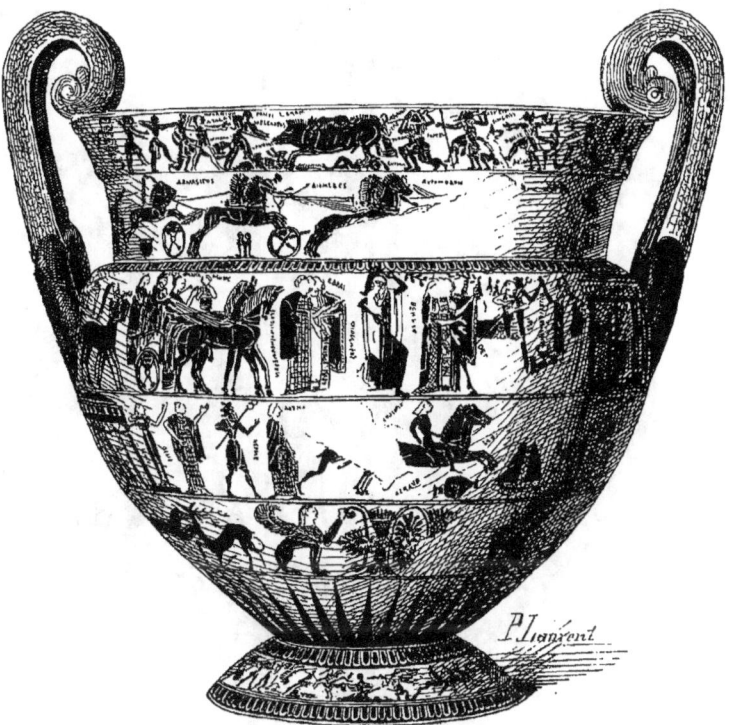

Fig. 44. — Crater trouvé à Chiusi, dit vase Alessandro François.
(Florence, Musée étrusque.)

que ceux de Corinthe, les vases d'Égine étaient pourtant fort estimés. La fabrication a dû en être active, favorisée comme elle l'était par l'extension d'un commerce maritime avec lequel celui de Corinthe et de Samos pouvaient seuls rivaliser. Peut-être possédons-nous, sans le savoir, dans nos musées un assez grand nombre de produits des ateliers de l'île. Mais ceux dont l'origine est connue avec certitude sont fort rares, et jusqu'à présent le monument le plus remarquable

de la poterie éginétique consiste en quelques fragments qui ont été trouvés au sud de la capitale de l'île et qui ont été acquis par le musée de Berlin. Le vase d'où ils proviennent était une sorte de chytra à panse évasée, munie de deux grandes anses[1]. Au bas de la panse règne

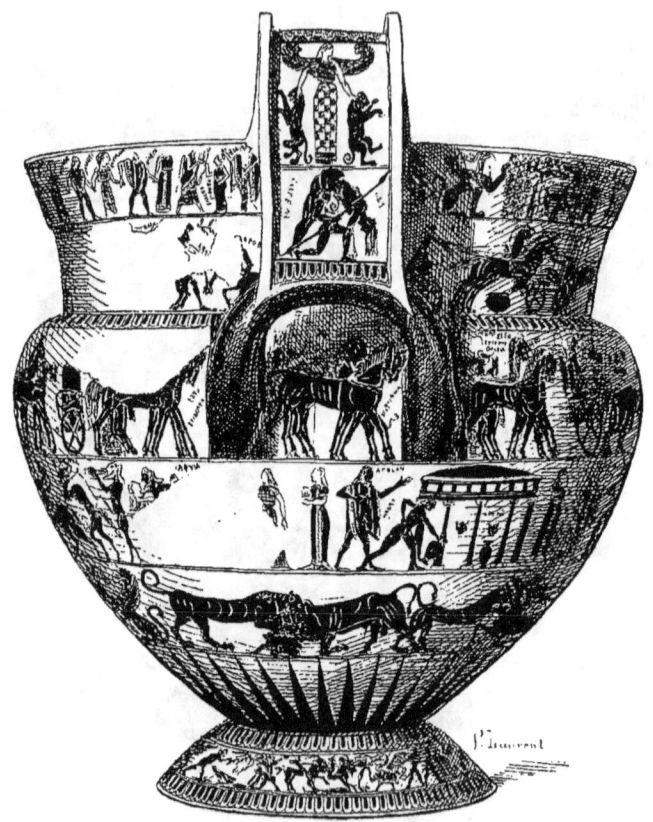

Fig. 45. — Vue latérale du vase Alessandro François.
(Florence, Musée étrusque.)

une bande d'entrelacs. Au-dessus de celle-ci, au-dessous de l'attache des anses, une seconde bande circulaire est décorée d'animaux, parmi lesquels des chevaux paissant. Plus haut, entre les anses, sont deux tableaux, un de chaque côté. Sur l'un est figuré Persée, qui, encouragé par Athéna, s'élance à travers les airs; sur l'autre, les deux Harpyes

1. Furtwængler, *Schüssel von Ægina* (*Arch. Zeit.*, 1882, p. 138, pl. 9 et 10).

qu'il poursuit s'enfuient en s'aidant de leurs ailes¹. Des bandes de méandres disposés en diagonale délimitent ces deux tableaux, et, avec les chevrons, les étoiles, et les éléments de méandre disséminés dans le champ, rappellent la poterie géométrique. Les torsades qui décorent les anses évoquent au contraire le souvenir de la céramique des îles, tandis que les entrelacs du registre inférieur sont empruntés à l'ornementation corinthienne.

Le musée de Berlin a acquis dernièrement, comme provenant de Corinthe, un tout petit aryballiscos sur lequel est représentée la lutte d'Héraclès et des Centaures². L'anse de ce vase, large et plate, est décorée de torsades; sur le haut de la panse s'étalent des entrelacs. Aucun des vases trouvés certainement en Corinthie ne nous montre rien de semblable, tandis que l'analogie est frappante avec la décoration du vase précédent. Je serais donc fort tenté de ranger ce petit aryballiscos parmi les produits de la fabrique d'Égine. En revanche, je retirerais à cette fabrique une coupe qui a été, dit-on, trouvée dans l'île et qui appartient aujourd'hui à la collection Fontana, à Trieste³; à l'intérieur on y voit Héraclès luttant contre le lion de Némée; à l'extérieur, d'un côté, Silène et un personnage drapé, de l'autre un joueur de flûte et deux danseurs. Les noms des personnages, ainsi que la signature, Ἐργότιμος ἐποίεσεν, sont en lettres attiques, et indiquent que, si ce vase a été vraiment trouvé à Égine, c'est qu'il y avait été apporté par le commerce.

Le nom d'Ergotimos se lit encore, associé à celui d'un autre artiste, Clitias, sur un des monuments les plus importants de la céramique grecque au sixième siècle, un grand vase trouvé en 1844 à Fonte Rotella, près de Chiusi, par un fouilleur dont la sagacité, la persévérance et, on peut le dire, le courage, ont rendu à l'archéologie les plus grands services, Alessandro François⁴. La tombe où il était

1. Voir la lettre ornée du chapitre.
2. Furtwængler, *Kentaurenkampf und Lœwenjagd auf zwei archaische Lekythen* (*Arch. Zeit.*, 1883, p. 153 et pl. 10, n° 1).
3. Gerhard, *Auserlesene Vasenbilder*, pl. 238.
4. Lettre d'Alessandro François et article de Braun, *Annali*, 1848, p. 299 à 382;

enfermé avait été pillée dans l'antiquité, le vase brisé, les fragments dispersés; les plus patientes recherches n'ont pu les faire retrouver tous. Assurément, cette maîtresse pièce n'est pas de fabrication locale : les nombreux spécimens parvenus jusqu'à nous de la céramique de l'antique cité ombrienne de Camars, conquise par les Étrusques et appelée par eux Clusium, sont d'un art tout différent et très grossier. Elle ne saurait non plus être prise pour un produit des ateliers de Corinthe ou de Cæré, quoique l'ornementation en soit pareillement

Fig. 46. — Retour de Thésée, détail du vase François.

disposée en bandes, et qu'on y retrouve les animaux, les sphinx, les déesses ailées, si fréquemment figurés sur les vases corinthiens. La terre dont il est fait est plus ferrugineuse, et les fonds sont par suite plus rougeâtres; les noirs sont plus francs, les engobes plus discrètement employées; le dessin, très soigné, pousse la précision presque jusqu'à la sécheresse. Comme sur la coupe d'Ergotimos mentionnée ci-dessus, les inscriptions sont toutes en dialecte et en lettres attiques; quelques-unes des scènes représentées sont aussi tirées des légendes particulières d'Athènes. Je suis donc très porté à considérer le vase comme sortant d'un atelier athénien. Quoi d'étonnant, d'ailleurs, à ce que les potiers d'Athènes aient emprunté certains principes de technique à leurs voisins de Corinthe?

Le vase Alessandro François est un premier essai de ce qui deviendra le *crater*. Des deux parties dont se compose essentielle-

Monumenti, t. IV, pl. 54 à 58. — Weizsäcker, *Neue Untersuchungen über die Vase des Klitias und Ergotimos* (*Rheinisches Museum*, 1877, p. 28; 1878, p. 364; 1880, p. 350).

ment le cratère, une sorte de cupule et un tronc de cône évasé, à arêtes paraboliques, la première est encore de beaucoup la plus importante, le tronc de cône qui la surmonte n'occupant qu'environ le quart de la hauteur totale. Au cinquième et au quatrième siècle, les anses seront, suivant les fabriques, soit disposées dans un plan horizontal et attachées sur la cupule, soit placées verticalement et enroulées à leur partie supérieure en volutes qui viennent en se recourbant s'appliquer sur les lèvres du vase. Ici le potier n'a pas encore fait son choix entre ces deux systèmes. Il les a gauchement combinés, en fixant une anse verticale sur une anse horizontale.

Toute la place disponible, jusqu'aux anses et au pied, a été couverte de peintures tracées d'une main très sûre d'elle-même, déjà très instruite des formes et des mouvements des hommes aussi bien que des animaux, soucieuse avant tout de l'exactitude.

Deux bandes sont superposées sur la partie supérieure du vase. Sur la plus voisine des lèvres, qui est en même temps la plus étroite, l'un des côtés représente un des faits les plus célèbres de l'histoire mythique d'Athènes, le retour de Thésée, vainqueur du Minotaure. Les jeunes gens et les jeunes filles que le héros ramène sains et saufs sont montés sur un bateau non ponté, à carène peu profonde et à extrémités pointues, tout à fait semblable aux *Traîtes* dont se servent aujourd'hui les pêcheurs de l'Archipel. Le bateau accoste en culant sur la grève sablonneuse de Phalère; l'eau est peu profonde, et il faut beaucoup de précaution pour ne pas toucher trop rudement. Les rameurs sont assis à leurs bancs et dénagent; Thésée debout, le bras étendu vers ses compagnons, la tête tournée vers la plage, surveille la décroissance du fond et commande la manœuvre; le timonier fait signe de voguer doucement. Une partie des jeunes gens embarqués est debout et s'agite, impatientée de cette lenteur nécessaire; n'y tenant plus, un homme s'est déjà jeté à l'eau et gagne la terre à grandes brassées. La scène est composée de la manière la plus amusante, et chaque personnage est dessiné avec ce sentiment de la vérité des attitudes et des gestes qui n'abandonne

jamais les artistes grecs. Tout à côté, par une de ces conventions nécessaires et constamment observées dans les peintures de vases, le potier a figuré la scène qui, d'après la tradition, suivit le débarquement : les jeunes gens et les jeunes filles célèbrent leur délivrance et leur heureux retour en formant un chœur de danse. Ce chœur est l'origine de la fête des Skirophories.

De l'autre côté, sur le même registre, est la chasse du sanglier de Calydon. L'énorme bête a déjà étendu à terre un des chasseurs, Antæos, et éventré le chien Orménos. Deux autres chiens, Rorax et Marpsas, sautent sur elle, tandis qu'un peu plus loin d'autres accou-

Fig. 47. — La chasse de Calydon, détail du vase François.

rent, Égertès et Méthépon en tête. Les héros, rangés deux par deux, entourent le monstre ; d'un côté sont Pélée et Méléagre, puis Mélanion et Atalante, de l'autre Castor et Pollux suivis d'Acastos et d'Asmétos. D'autres groupes viennent ensuite, et, comme dans un combat bien ordonné, les archers Euthymachos, Kimmérios, Toxamis, avec leur costume scythe, sont rangés vers les extrémités de la composition.

La bande placée au-dessous de celle-ci représente, sur une des faces du vase, la course des chars aux funérailles de Patrocle, sur l'autre le combat des Centaures et des Lapithes aux noces de Pirithous. Au milieu des Lapithes est Thésée. Les Centaures portent des noms qui expriment leur nature brutale : Agrios « le sauvage », Hylæos « celui qui habite les bois », Pétræos « celui qui vit dans les rochers », Hasbolos « celui qui lance de la fumée », etc. Il manque malheureusement de ce côté plusieurs morceaux.

La panse, séparée du col par un ruban d'ornements imbriqués, est divisée en trois registres. Le premier est le plus haut de tous, et

c'est sur lui que se développe, faisant tout le tour du vase, la représentation principale : le mariage de Pélée et de Thétis. Thétis, voilée, suivant l'usage, est assise dans l'intérieur d'un palais d'ordre dorique. Devant l'entrée de l'édifice est un autel, auprès duquel se tient debout Pélée, qui serre la main du centaure Chirön. Vers la demeure des deux époux s'avance le long cortège des grands dieux, montés sur des quadriges, et accompagnés des divinités moins importantes, qui marchent modestement à pied. D'abord viennent sur la même ligne Hestia et Déméter, avec Chariclo, sœur de Thétis et épouse de Chiron, puis Dionysos, barbu, vêtu d'une tunique talaire, une lourde amphore sur l'épaule, et derrière lui les trois Ὡραι ou Saisons. Après cette avant-garde, commence la série des quadriges : dans le premier sont Zeus, les rênes et le fouet dans une main, le foudre dans l'autre, et à ses côtés Héra ; dans le second Poseidon et Amphitrite, Arès et Aphrodite dans le troisième. A côté de ces chars marchent les Muses, Uranie et Calliope d'abord, puis Melpomène, Clio, Euterpe, Thalie, Polymnis, Érato et Stésichoré. Ici manque un grand morceau, qui contenait sans doute les chars d'Apollon et d'Artémis, d'Athéna et d'Héraclès. Vient alors le quadrige d'Hermès et de Maia, qu'accompagnent les Μοῖραι, les Parques des Latins. Le cortège est fermé par Okéanos, au corps terminé en forme de monstre marin, et par Héphæstos, monté sur son mulet, et qui n'a pas oublié de prendre avec lui ses tenailles (fig. 48).

Le registre qui vient ensuite, sur le commencement de la rentrée de la panse, est divisé en deux sujets. D'une part, Achille, assisté d'Athéna, d'Hermès et de Thétis, s'élance à la poursuite de Troïlos et de Polyxène, venus pour chercher de l'eau à la fontaine derrière laquelle il s'était embusqué. Troïlos s'enfuit de toute la vitesse de son cheval, Polyxène laisse tomber son hydrie. Plus loin, auprès des murs de Troie, Priam regarde cette scène, et Hector et Politès s'élancent d'une des portes pour aller au secours des deux jeunes gens. En pendant avec ce sujet est le retour d'Héphæstos dans l'Olympe. Le dieu, monté sur son mulet, s'approche des trônes sur lesquels sont assis

Zeus et Héra, entourés des autres divinités. Héphæstos est accompagné de Dionysos, qui traîne derrière lui son cortège ordinaire, des Silènes lutinant des Nymphes.

Le dernier registre n'est décoré que de figures d'animaux et de sphinx, traitées comme dans les vases corinthiens. Mais sur le pourtour du pied est représentée une nouvelle scène mythologique : des Pygmées, les uns à pied, les autres montés sur des boucs, combattant contre des grues. Les anses sont divisées chacune en deux comparti-

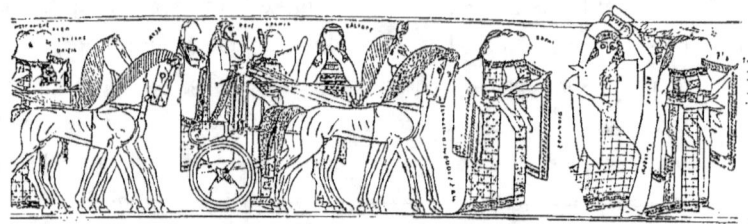

Fig. 48. — Les dieux aux noces de Pélée et de Thétis, détail du vase François.

ments. Dans le plus haut, d'un côté et de l'autre, est une Anaïtis ailée tenant sur l'une des anses deux lions, sur l'autre un cerf et une panthère. Pour le second compartiment, l'imagination du peintre semble s'être trouvée à court, et les deux fois il a répété le même sujet, Achille portant sur ses épaules le cadavre d'Ajax. Enfin, à l'intérieur des deux anses est une figure de Gorgone.

Sur la plupart de ces scènes, les noms des personnages sont soigneusement écrits : il y en a plus de cent quinze dans les parties conservées, et les fragments perdus devaient en contenir au moins une vingtaine. Même les objets les plus reconnaissables ont leur nom; ainsi l'autel βο[μός], auprès duquel Pélée et Chiron se donnent la main, le siège de Priam, θᾶκος, l'hydrie que laisse échapper Polyxène, υδρία, la source, κρένε, où les Troyens vont chercher de l'eau. Ces inscriptions sont écrites tantôt de droite à gauche, tantôt de gauche à droite.

La signature des auteurs du vase était répétée en deux endroits. Tout en haut, à côté d'une des anses, à gauche du bateau de Thésée,

on en lit encore la fin. Elle est restée complète sur le registre principal; derrière le groupe des trois Heures, en écrit :

ΕΡΓΟΤΙΜΟΣΕΡΟΙΕΣΕΝ

entre Pélée et Chiron, au-dessus de l'autel,

ΚLΙΤΙΑΣΜΕΛΡΑΦΣΕΝ

« Ergotimos a fait. Klitias m'a peint. »

Nous ne connaissons, et c'est grand dommage, aucune autre œuvre de Clitias. Quant à Ergotimos, nous avons déjà vu son nom, et l'atelier dont il était propriétaire a eu une longue prospérité, car il existe au British Museum, à Berlin, et dans une collection particulière de Sarteano près de Chiusi, trois coupes signées du nom de son fils :

ΕΥΧΕΡΟΣ : ΕΠΟΙΕΣΕΝ ΗΟΡΛΟΤΙΜΟ ΗΥΙΗΥΣ

« Eucheiros a fait, le fils d'Ergotimos [1]. » Cet homonyme du potier que, suivant la tradition, Démarate aurait amené de Corinthe en Italie, ne se recommande d'ailleurs pas à nous par des œuvres comparables à celles de son père : deux des coupes que nous avons de lui ne sont décorées que d'une seule figure; de la troisième, il ne subsiste que quelques fragments.

1. Klein, *Die griechischen Vasen mit Meistersignaturen*, p. 33.

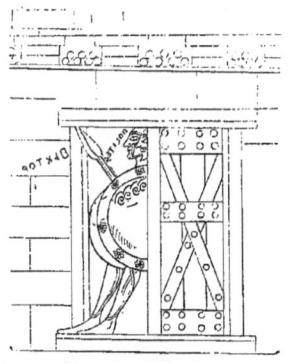

Fig. 49. — Hector et Politès sortant de Troie,
détail du vase François.

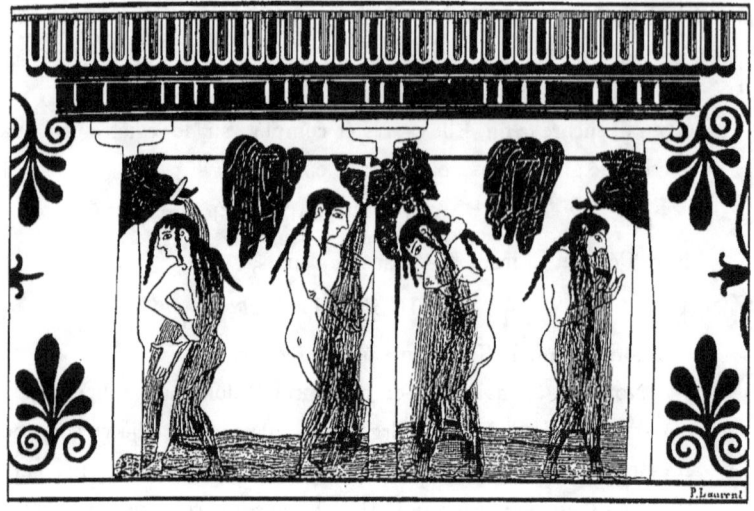

Fig. 50. — Bain de femmes. Amphore trouvée à Vulci. (Musée de Berlin.)

CHAPITRE VII

L'UNIFICATION DES STYLES

LA

FABRIQUE D'ATHÈNES AU VIᵉ SIÈCLE

N progrès continu de la facilité des communications, le merveilleux essor du commerce, avaient, vers la fin du premier tiers du sixième siècle, amené, d'un bout à l'autre de la Grèce, une sorte de parité dans le développement des industries artistiques. Pour la céramique en particulier, s'il existe, et nous avons cherché à le montrer, de nombreuses différences entre les poteries de Camiros, de Corinthe, de Thèbes et d'Athènes, ces différences portent soit sur la nature de la terre, soit sur des détails d'ornementation dont l'importance n'est pas assez grande pour faire méconnaître les liens de parenté des produits de ces diverses fabriques. C'est une certaine ressemblance générale

que l'on aperçoit tout d'abord ; les différences ne deviennent sensibles qu'après un examen attentif. Assurément, ni les formes usuelles, ni le caractère du dessin, ni la part faite dans la décoration aux sujets indigènes et à tel ou tel ordre de motifs orientaux, ne sont, en deux endroits différents, exactement les mêmes ; mais partout l'ornementation est divisée en bandes, partout les figures et les ornements se détachent en vigueur sur un fond clair ; partout enfin les engobes blanches et rouges sont employées avec prodigalité ; presque partout enfin une impuissance enfantine à se borner, à sacrifier ce qui est inutile, à résumer sa pensée, a porté l'artiste à multiplier sans mesure le nombre des personnages ou des animaux qu'il représente : cela aux dépens de la grandeur et, par suite, de l'intérêt de chaque figure.

La céramique corinthienne en resta là : à quoi bon se tourmenter à chercher du nouveau, puisque ce qu'elle était habituée à faire trouvait toujours des acheteurs empressés ? A vouloir modifier les habitudes existantes, n'y avait-il pas chance de plus mal faire, certitude d'augmenter le prix de production, risque de dérouter et d'éloigner le client ? Corinthe d'ailleurs, à partir du milieu du sixième siècle, commence une lente décadence. Avec la dynastie des Cypsélides finit l'ère de tranquillité profonde qui avait permis à son industrie de se développer. En même temps, Égine et Athènes lui disputent le commerce maritime de l'Est, tandis que ses colonies émancipées, Corcyre et Syracuse, lui enlèvent celui de l'Ouest.

Les potiers corinthiens ne firent donc aucun effort pour corriger les défauts de leur technique. Ils ne cherchèrent ni à donner de l'air aux formes ramassées de leurs vases, ni à réchauffer la froide pâleur de leurs pâtes céramiques, ni à ramener à une concision sans laquelle il n'est point de grandeur la prolixité fatigante de leur ornementation, ni à résorber dans l'originalité de l'art national cet afflux désordonné d'inventions orientales ; ils s'endormirent dans leur vieille routine, et lorsqu'ils se réveillèrent, en voyant que la

vogue les abandonnait, il était trop tard pour relever leurs affaires : leur clientèle avait pris un autre chemin.

Ceux qui les supplantèrent furent les Athéniens. Grâce à l'influence des lois de Solon et à la domination intelligente de Pisistrate, la ville, jusqu'alors petite et pauvre, atteignit, au milieu du sixième siècle, un haut degré de prospérité. L'exploitation du plomb argentifère du Laurion mit entre les mains de ses habitants de grandes quantités d'argent, et cette richesse nouvelle donna un rapide essor à l'industrie et au commerce. La population libre demanda à l'industrie et à la marine les ressources que la stérilité du sol lui refusait, et qu'elle ne voulait pas chercher dans le pénible travail des mines. De toutes parts se fondèrent des fabriques de meubles, d'armes, d'étoffes, de vases surtout. Athènes devint et resta désormais une cité manufacturière, et la conquête de Salamine, une guerre victorieuse contre les Éginètes, lui permirent de lancer sans crainte sur la mer Égée des navires, chargés d'aller répandre au loin les produits de l'activité de ses ateliers. Avec la richesse vint le goût du luxe et des arts; la grande fête des Panathénées, célébrée avec un éclat tout nouveau, attira à ses concours musicaux les poètes de la Grèce entière et fut l'origine d'un admirable épanouissement littéraire. La construction d'un grand nombre d'édifices, les temples d'Apollon Pythien et de Zeus Olympien, l'Odéion, les deux gymnases du Lycée et de l'Académie, permirent à une école d'architectes de se former et attirèrent de toutes parts, des Cyclades et de Sicyone surtout, nombre d'artistes de mérite, dont la réunion fut le point de départ du brillant développement de la sculpture athénienne.

Parmi les industries qui devaient ressentir le plus vite les heureux effets de cet essor des arts, en première ligne venait la céramique. La fabrication des vases était déjà ancienne en Attique, et, dans le chapitre précédent, nous avons constaté à quel degré d'habileté elle était arrivée entre 600 et 560. Mais jusqu'à cette dernière date elle ne fait que suivre les exemples de la fabrique

corinthienne. Peu après, nous la voyons s'émanciper tout à coup et essayer avec succès de réaliser tous les perfectionnements devant lesquels les ateliers de Corinthe s'étaient arrêtés.

Le plus nécessaire de ces perfectionnements était l'amélioration des formes. Celles qu'avaient créées les ateliers corinthiens, et qu'ils avaient conservées sans modifications importantes, avaient pour elles la stabilité, mais elles l'obtenaient par un excès de largeur relative, par l'écrasement, et par suite par la lourdeur. Il fallait donner plus de hauteur aux formes, emprunter aux vases de bronze leurs belles courbures et la division nette de leurs diverses parties, faire jaillir plus allègrement du pied l'évasement de la panse, allonger et amincir le cou, développer hardiment les anses, réunir, en un mot, la dignité architecturale des lignes à la grâce et à la légèreté du galbe. C'est pour répondre à ces besoins esthétiques que sont inventées les formes nouvelles de l'hydrie, du stamnos, de l'amphore, si majestueuses à la fois et si élégantes, et que les âges suivants perpétueront sans presque les modifier.

Mais ce n'était pas assez que d'embellir les formes des vases, il fallait également en rendre la matière plus gaie de couleur, plus flatteuse à l'œil. Pline attribue à un potier de Corinthe, Dibutades, l'idée de donner un ton chaud à la terre en y mêlant des oxydes de fer. Peut-être le polygraphe latin a-t-il mal compris l'auteur grec qu'il copiait, et s'agissait-il dans le texte original des engobes rouges, dont les ateliers de Corinthe ont, en effet, presque dès leur origine fait un si grand usage : du moins l'aspect d'aucun vase archaïque dont l'origine corinthienne soit authentique ne confirme son allégation, telle que je viens de la traduire. Cléones a fabriqué, dès une époque reculée, des vases très rouges de ton. Mais Corinthe est restée, jusqu'au milieu du cinquième siècle, fidèle à l'argile blanche, qu'elle trouvait si abondammentt à sa portée. Les argiles de l'Attique, celles particulièrement de la plaine d'Athènes, étaient, au contraire, teintées d'oxyde de fer; on ne pouvait, avec elles, obtenir la couleur claire des vases corinthiens; les fonds

étaient forcément rougeâtres; la seule ressource qui s'offrît aux potiers était précisément d'exalter la vigueur de ces fonds en ajoutant à la terre de nouvelles quantité d'oxyde. L'argile de la pointe Coliade, à l'extrémité est de la baie de Phalères, près des bourg d'Æxone et d'Halimonte, était réputée entre toutes pour la facilité avec laquelle elle se prêtait à ce mélange et le beau ton qu'elle prenait; les meilleurs ateliers s'en servirent, et dès lors les vases attiques demeurèrent sans rivaux pour l'éclat fauve et doux de leurs parties claires.

Ce n'était pas tout encore : le décor corinthien, dont on s'était jusque là inspiré, reproduisait sans cesse les mêmes combinaisons et n'échappait pas à une fatigante monotonie d'aspect. Dans les vases communs, c'étaient toujours les mêmes lions, les mêmes léopards, les mêmes bouquetins, les mêmes oiseaux d'eau; et si, dans les vases plus soignés, les scènes mythologiques s'étaient peu à peu emparées de la place d'honneur, la division en bandes étroites était toujours conservée : il y avait six de ces bandes sur le vase François. De là l'allongement à l'extrême des scènes représentées, l'abus des personnages accessoires, la dispersion forcée de l'attention sur une foule de figures minuscules papillotant devant le regard, avec leurs détails minutieusement indiqués et les petites taches blanches et rouges dont les pailletaient les engobes multipliées à l'excès. Pour que les scènes représentées devinssent vraiment intéressantes, pour que l'œil pût les embrasser tout entières et que l'esprit comprît sans peine quel en était le sujet, il fallait élaguer tous les personnages inutiles, restreindre la composition à ce qu'elle avait d'essentiel, et, grâce à cette simplification, augmenter les dimensions des figures conservées et leur donner ainsi l'importance à laquelle elles avaient droit. Une scène sur chacune des faces du vase, avec un petit nombre d'acteurs, telle était la disposition que la logique demandait. Cette scène devait occuper presque toute la hauteur de la panse; si, au-dessus ou au-dessous, on mettait d'autres représentations, celles-ci ne

devaient plus être qu'une décoration accessoire et pouvaient tout au plus réclamer pour elles une bande relativement très étroite : pour ce rôle subordonné, on prendrait plus volontiers des représentations d'intérêt médiocre et dont la répétition symétrique accuserait nettement leur office de simple décor : par exemple des suites de chars courant dans l'hippodrome. Mais mieux valait encore se contenter de simples ornements qui ne pussent distraire, même un instant, le regard, par exemple faire courir, sur toutes les surfaces restées vides, des rinceaux ou des palmettes qui les garnissent suffisamment sans leur donner trop de richesse; ou mieux encore peindre toute la surface du vase en noir et réserver seulement, sur chacune des faces, deux tableaux sur le fond clair desquels les figures s'enlèveraient en vigueur. Ces tableaux, on les encadrerait dans une ornementation très simple, des guirlandes de feuilles de lierre, des alternances de palmettes et de fleurs d'eau, comme on en brodait sur les bords de la khiton ou du péplos. Enfin, dans ces tableaux même, les personnages, devenus moins nombreux et plus grands, seraient dessinés d'une façon plus simple; on diminuerait le nombre de ces accessoires dont la fabrique corinthienne ne sacrifiait pas un seul; on grouperait les figures de manière à placer au centre, bien en vue, les personnages importants, et on leur donnerait une dignité plus grande en augmentant la valeur des noirs et étendant les engobes sur un petit nombre de larges surfaces, au lieu de les disséminer et de les multiplier à l'infini.

Cette transformation des principes de la décoration céramique dut se faire très rapidement, car les vases qui représentent la transition d'un mode à l'autre sont en petit nombre. Un des plus curieux, en même temps qu'un des plus vieux en date, est un skyphos trouvé, dit-on, à Tanagre, mais que l'aspect de la terre et le choix des sujets représentés indiquent plutôt comme de fabrication attique : on y voit d'un côté Thésée perçant de son épée le Minotaure, en présence d'Ariadne et des quatorze victimes

destinées au monstre, sept jeunes gens et sept jeunes filles, en deux rangées superposées; de l'autre, Dédale, les épaules munies d'ailes, s'enfuit à travers les airs, tandis qu'un cavalier le poursuit en vain au galop[1]. La peinture est bien plus grossière que dans le vase François, et assurément est l'œuvre d'un artiste beaucoup moins habile, mais la scène se développe sur toute la hauteur

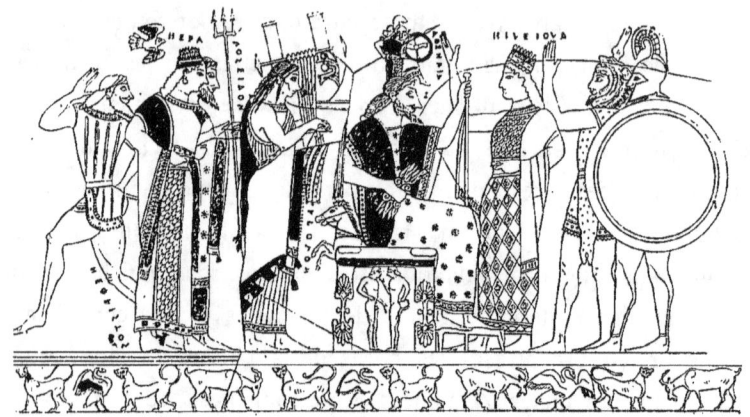

Fig. 51. — Naissance d'Athéna.
Détail d'une amphore trouvée à Vulci. (British Museum.)

du vase, les personnages sont de grandes dimensions, et la lutte de Thésée contre le Minotaure constitue un groupe intelligemment disposé.

La révolution dut être achevée et le système nouveau entièrement constitué vers 560 ou 550. Cette date est celle qu'indique assez clairement un magnifique vase du British Museum : c'est une amphore de forme ventrue, trouvée à Vulci[2]. Elle est tout entière à fond rouge. La panse est décorée d'une bande qui en occupe presque toute la hauteur et qui est encadrée entre deux autres bandes très étroites : dans celle du haut est une rangée de

1. O. Rayet, *Thésée et le Minotaure. La fuite de Dédale.* (*Gazette archéologique*, 1884, p. 1 et pl. 142).
2. Lenormant et de Witte, *Élite des Monuments céramographiques*, I, pl. 65 A. — Henzen, *Annali*, 1842, p. 90, et *Monumenti*, III, pl. 44 et 45. — Hawkins, *Catalogue of the greek and etruscan vases in the British Museum*, n° 564.

palmettes, dans celle du bas une série d'animaux et d'oiseaux du style asiatique. Les anses, au-dessous de chacune desquelles est un entrelacs, divisent naturellement le registre principal en deux parties. D'un côté est la naissance d'Athéna, sujet national pour les Athéniens, et que, au milieu du siècle suivant, Phidias devait représenter sur le fronton oriental du Parthénon. Au centre, Zeus est assis sur un *diphros*, ou tabouret carré à pieds droits; au milieu de l'intervalle compris entre les pieds, est un cinquième support, formé de deux statues d'athlètes; une tête de cheval, qui paraît sortir de la tablette du siège, orne sans doute la monture de l'un des deux coussins placés latéralement, en manière de bras, comme dans la chaise curule des Romains : l'artiste aura représenté cette tête de profil parce qu'il ne se sentait pas capable de la dessiner de face. Le maître de l'Olympe, vêtu, avec un luxe encore tout asiatique, d'une tunique talaire parsemée d'étoiles (κατάστικτος χιτών) et d'un himation de pourpre enrichi d'une bordure brodée, appuie la main gauche sur son sceptre et tient dans la droite son tonnerre. Comme dans l'hymne homérique, Athéna bondit tout armée de l'entaille faite à son crâne, le bouclier au bras et brandissant la lance :

ἐσσυμένως ὤρουσεν ἀπ' ἀθανάτοιο καρήνου
σείσασ' ὀξὺν ἄκοντα.

Mais l'artiste, obligé de revêtir les choses d'une forme tangible, a, par un scrupule de logique, représenté la déesse comme toute petite. Les immortels auraient vraiment eu le cœur bien facile à émouvoir si cette figurine leur avait inspiré le respectueux effroi dont parle le poète :

σέβας δ' ἔχε πάντας ὁρῶντας
ἀθανάτους.

Autour de Zeus s'empressent les autres dieux. A droite, debout, coiffée d'une mitre, Ilithye (HIΛEIΘVA) dont le ministère est aussi nécessaire à cet accouchement qu'à tous les autres; derrière elle,

Héraclès et Arès, fort étonnés tous les deux ; à gauche, derrière Zeus, Apollon, encore barbu, comme dans le vase de Milo de la planche III, charme des sons de sa cithare les douleurs de son père ; puis vient Poseidon, son trident à la main, Héra, fort peu émue, à ce qu'il semble, de cette usurpation de ses fonctions d'épouse, et enfin Héphæstos, qui s'enfuit tout effrayé du merveilleux effet de son coup de hache. Toutes ces divinités avaient leurs noms écrits à côté d'elles : l'absence de ceux d'Héraclès et d'Arès provient de ce que le vase est brisé, que des morceaux manquants ont été remplacés par du plâtre, et ces restaurations dissimulées sous des repeints.

L'autre côté du vase nous ramène sur la terre. Nous avons sous les yeux un char attelé de quatre chevaux, et sur lequel sont montés deux hommes : un cocher, vêtu de la traditionnelle robe blanche, la tête coiffée d'un bonnet conique, la *pelta* attachée sur le dos, et un guerrier le corps revêtu de la cuirasse, la tête couverte d'un casque à haut panache, le grand bouclier rond sur l'épaule gauche, et dans la main droite la lance. Près de sa face vole un oiseau à tête humaine, personnification sans doute de son désir, de sa volonté, φάτις, ou de son âme, ψυχή, et qui semble s'élancer en avant, impatiente d'arriver sur le champ de bataille. Le nom de l'hoplite, Callias (ϟΑΙͶΑϟ), est écrit auprès du bord de son bouclier. A la tête des chevaux, assis sur un tabouret pliant, ou *ocladias,* est un vieillard richement vêtu, la tête nue : c'est sans doute le père qui assiste au départ de son fils ; enfin, au second plan, derrière les chevaux de l'attelage, apparaissent les têtes de deux guerriers qui vont faire partie de l'expédition, et un dernier personnage, âgé et sans armes, qui adresse à Callias un salut d'adieu.

Cette scène est fort commune sur les vases peints, et les archéologues lui donnent le nom de « Départ du guerrier ». Mais ce qui en fait ici l'intérêt, c'est le nom du possesseur du char. Il est évident que c'était un homme fort riche : entretenir un

attelage de quatre chevaux et se faire suivre de deux hommes pesamment armés n'était point le fait d'un pauvre. L'orthographe des inscriptions nous prouve qu'il était d'Athènes, et le caractère de la peinture du vase sur lequel il est figuré montre qu'il nous faut le chercher vers le milieu du sixième siècle.

Or il existe une grande famille athénienne dans laquelle les noms de Callias et d'Hipponicos se répètent avec une alternance invariable pendant à peu près deux siècles. La fortune de cette famille date de la réforme faite, avant 460, par Solon, dans le régime de la propriété agraire. Hipponicos, son plus ancien membre connu de nous, s'enrichit dans le bouleversement qui en résulta. A la génération suivante, Callias fils de Phænippos, et sans doute neveu d'Hipponicos, était un des hommes les plus riches et les plus considérés d'Athènes. Nous savons qu'il eut pour l'élève des chevaux le goût dont le choix de noms comme Phænippos et Hipponicos atteste la tradition dans la famille. Il remporta aux jeux pythiques le prix de la course de quadriges, fut, peu après, à Olympie, le second pour le même concours, et y obtint en 564 la victoire à la course de chevaux montés (κέλητες ἵπποι). Son opulence et la gloire acquise dans les grands jeux lui permirent de jouer un rôle politique considérable. Il fut l'opposant le plus acharné que Pisistrate rencontra dans ses entreprises, et lorsque le tyran eut été exilé, il osa seul se porter acquéreur de ses biens mis à l'encan[1].

L'amphore du British Museum ne fait allusion ni à la victoire de Delphes ni au rang honorable obtenu à Olympie : Callias part soit pour la guerre, soit pour les Panathénées, les seuls jeux où existât un concours de chars de guerre; mais, quoi qu'il en soit, il ne peut avoir été ainsi figuré à sa gloire sur un vase que sa forme classe certainement parmi les vases *agonistiques*, c'est-à-dire donnés en prix dans les concours, que soit avant l'établissement du pouvoir de Pisistrate, c'est-à-dire avant 560, soit pendant un

1. Scholies d'Aristophane, *Oiseaux*, v. 283. — Hérodote, VI, 121, 122.

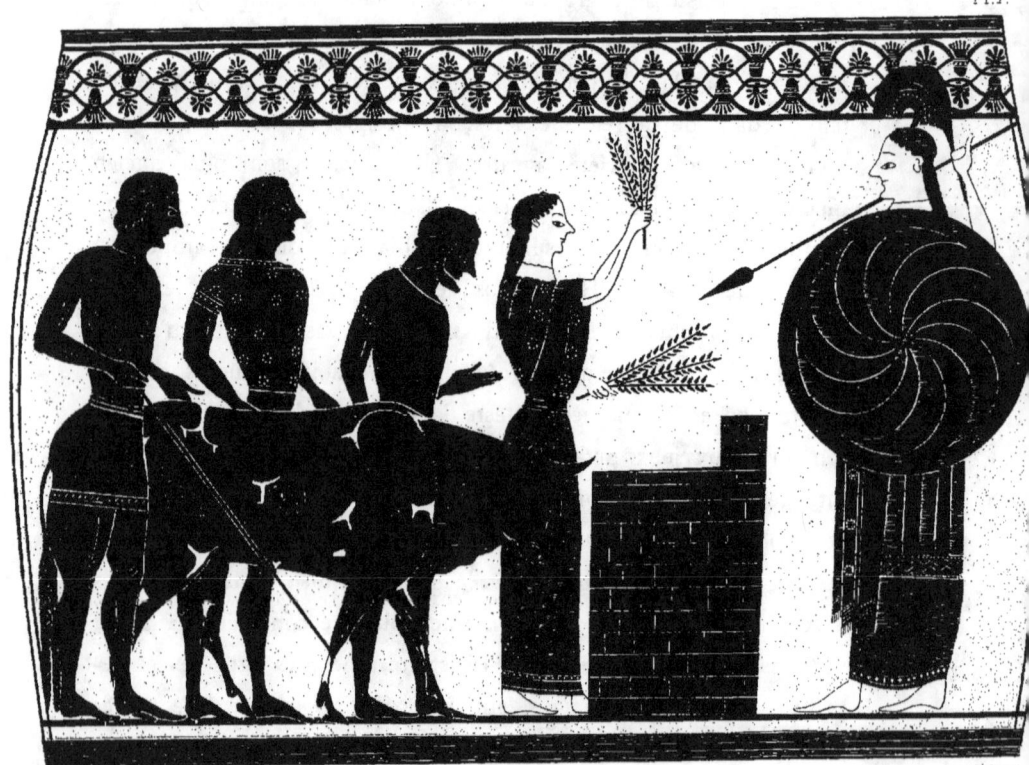

SACRIFICE À ATHÉNA
Peinture d'une amphore trouvée à Vulci (Musée de Berlin)

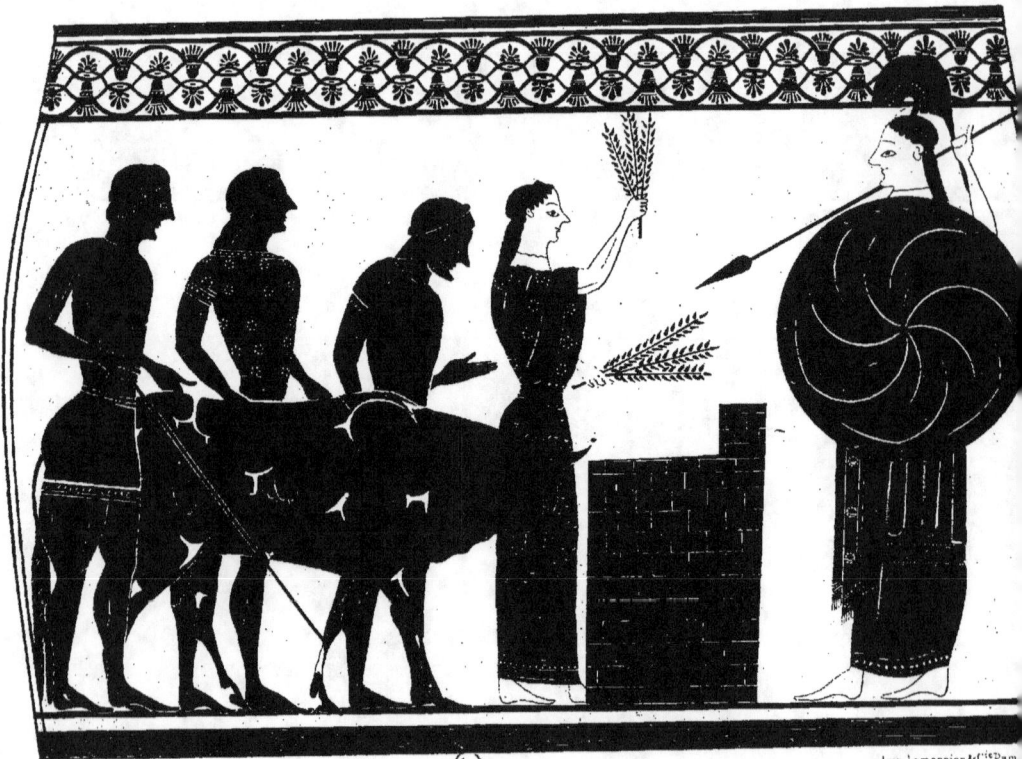

SACRIFICE À ATHÉNA

Peinture d'une amphore trouvée à Vulci (Musée de Berlin)

des deux exils du tyran, exils dont la date est mal connue, mais dont le second prit fin en 537. C'eût été chose impossible pendant les dernières années de Pisistrate et pendant les dix-huit ans du gouvernement de ses fils. Callias mourut avant le rétablissement de la démocratie, et il est peu probable que le vase ait été peint après son décès. Il n'est donc nullement chimérique de le regarder comme un témoignage de ce que savaient produire les meilleurs ateliers d'Athènes presque exactement au milieu du sixième siècle.

Il n'est point possible d'affirmer d'une manière aussi confiante l'origine athénienne de la belle amphore trouvée à Vulci et conservée au musée de Berlin, dont la planche VII reproduit la peinture principale [2]. Gerhard n'a cependant pas hésité à y reconnaître une scène empruntée à la fête des Panathénées, et si son hypothèse n'est pas absolument démontrée, elle est, il faut en convenir, fort séduisante. Le fond du vase est noir, et l'ornementation divisée en deux tableaux. L'un nous montre un sacrifice à Athéna. La déesse casquée, le bouclier au bras gauche, brandissant sa lance de la main droite, se tient debout, dans une attitude d'une raideur impassible. Devant elle est un autel dont s'approche un groupe de personnages : d'abord la prêtresse, tenant dans chacune de ses mains des rameaux de myrte et levant le bras droit, adresse à la déesse une prière; puis un homme barbu, la tête respectueusement inclinée, la main gauche étendue et ouverte, manifeste son adhésion aux pieuses paroles que les rites ne lui donnent sans doute pas le droit de prononcer lui-même; enfin deux jeunes gens conduisent une génisse, victime destinée au sacrifice; l'un d'eux la tient par une corde attachée à l'une de ses pattes. Sur le tableau opposé sont quatre musiciens, marchant vers la droite. Les deux premiers jouent de la double flûte, les deux suivants de la cithare. Tous les quatre portent le somptueux costume qui appartient à leur profession presque sacerdotale : la tunique talaire

2. Gerhard, *Etruskische und kampanische Vasenbilder des K. Museums zu Berlin*, pl. 2 et 3.

et le riche manteau brodé et frangé. Dans les intervalles qui les séparent sont des inscriptions fictives, où revient sans cesse le groupe de lettres EIO ou XEIO.

Athéna et la prêtresse ont les chairs blanches; leurs yeux, peints en brun rouge, avec un globe blanc, sont obliquement placés et fendus en amande. Les hommes, dont les chairs sont noires, ont des yeux beaucoup plus courts et la pupille indiquée par un cercle; le développement exagéré de leurs cuisses rappelle les œuvres de sculpture du milieu ou de la seconde moitié du sixième siècle, l'Apollon de Ténéa, par exemple. Les engobes rouges, étendues par larges plaques, ont un ton très brillant.

Ces deux modes de décoration, les tableaux réservés sur le fond noir du vase et les deux sujets se détachant sur un fond général rouge, conquirent rapidement la vogue; leur emploi se répandit très vite d'Athènes dans tout le monde grec et devint presque universel; aussi les vases de cette famille sont-ils nombreux dans les musées. Dans la plupart des cas, rien ne nous permet de reconnaître dans quelle ville ils ont été fabriqués. A quel pays rapporter, par exemple, une belle amphore de Vulci conservée au musée de Berlin, et qui représente d'un côté Néoptolème tenant le petit Astyanax par une jambe et s'apprêtant à égorger Priam assis sur l'autel de Zeus Herkeios, et de l'autre Achille poursuivant Troïlos et Polyxène [1] ? A quelle fabrique attribuer encore une autre amphore de Vulci, aujourd'hui à Berlin comme la précédente, et qui nous montre une des scènes les plus intimes de la vie privée des Grecs, l'intérieur d'un bain de femmes [2] ? Dans une salle dont le plafond est supporté par des colonnes doriques, quatre femmes prennent à la fois une douche et un bain de jambes. Elles sont entièrement nues; les vêtements sont posés sur une barre de fer horizontale; l'eau ruisselle sur elles de bouches en forme de mufles

1. Gerhard, *Etruskische und Kampanische Vasenbilder d. K. Museums zu Berlin*, pl. 20 et 21.
2. Gerhard, *même ouvrage*, pl. 30, 3° 3.

d'animaux, et forme sur le dallage une nappe dans laquelle leurs jambes plongent jusqu'au milieu du mollet. Il faut voir avec quel plaisir elles tendent leurs épaules, leurs dos et leurs mains à cette ondée rafraîchissante. L'esprit de la composition, la souplesse déjà remarquable du dessin et une certaine élégance de formes qui transparaît sous les exagérations conventionnelles de l'art archaïque, reportent ici encore notre souvenir vers les Athéniens. Mais il serait téméraire de s'arrêter à cette idée. Aussi bien l'esprit n'était pas en Grèce le monopole d'Athènes, et peut-être ce joli vase sort-il d'un des ateliers des colonies chalcidiennes de la Campanie, voire même d'une des fabriques de quelque cité dorienne de la Sicile ou de la grande Grèce. Au sixième siècle, l'industrie céramique a certainement été florissante à Tarente, à Métaponte, à Sybaris, à Crotone et à Locres, aussi bien qu'à Syracuse, à Sélinonte, à Agrigente et à Cumes. Quelques-uns des vases du style que nous étudions portent d'ailleurs des inscriptions doriennes.

Une fois à la mode, ce style ami des chaudes couleurs ne céda point sans résistance la place au style plus sévère qu'inventa le commencement du cinquième siècle. Il était riche, d'effet varié, gai à l'œil, et longtemps il conserva des amateurs dont les potiers n'eurent garde de dédaigner les préférences. La puissance de l'habitude chez les ignorants, et, chez les gens instruits, l'admiration systématique pour les histoires, les mœurs et les œuvres de l'antiquité, devaient encourager certains artistes à rester volontairement en retard sur leur époque et à demeurer autant que cela leur était possible fidèles aux traditions techniques des âges précédents. Dans la céramique comme dans la sculpture, le pastiche de l'archaïsme n'a pas cessé d'avoir ses fauteurs et ses adeptes. Je ne puis par exemple regarder comme appartenant à l'époque dont elle paraît être l'œnochoé

de Vulci, aujourd'hui à Berlin, qui porte la signature de Colchos, +OL+OSMEΓOIESEN[1]. Au dessus d'une étroite bande d'animaux est représenté le combat d'Héraclès et d'Arès sur le cadavre du fils de ce dernier dieu, Cycnos (écrit KVKTOS), qu'Héraclès vient de tuer. Héraclès est, comme d'ordinaire, assisté d'Athéna, et Zeus se tient auprès d'Arès, dans une attitude où se révèle le désir de réconcilier ses deux fils. Cependant les chars des deux adversaires s'éloignent pour les laisser combattre à pied, celui d'Héraclès conduit par Iolaos, celui d'Arès par Phobos. Au second plan, derrière les chars, et formant avec leur direction générale une de ces oppositions de lignes contrariées pour lesquelles les artistes grecs ont toujours eu tant de goût, on aperçoit Apollon et Poseidon, qui se précipitent vers l'endroit de la lutte. Enfin, à l'une des extrémités de la scène, est Dionysos, à l'autre Nérée, le vieillard de la mer, HALIOSΛEPON. Le dessin pousse la précision jusqu'à l'extrême sécheresse et trahit dans certaines parties, les chars par exemple, une souplesse de main que la recherche systématique de la raideur ne parvient pas à dissimuler, et une habileté de combinaison de lignes qui contraste avec la naïveté voulue du geste de certains personnages. Ce vase ne peut pas être plus ancien que le milieu du cinquième siècle.

Je ne crois pas davantage à la réalité de l'archaïsme de toute une série de coupes profondes, à formes anguleuses, à pied élevé, dont le Vatican, et surtout le musée d'Athènes, possèdent de belles suites, et parmi lesquelles celles dont l'origine est grecque proviennent toutes de la Corinthie. Ces dernières surtout forment un groupe bien caractérisé et auquel on n'a pas jusqu'à présent accordé assez d'attention : la terre, mêlée d'une forte proportion d'ocre et de silice, paraît aux fouilleurs et aux marchands d'antiquités de Corinthe provenir des environs de Cléones; elle est rêche, un peu spongieuse malgré le soin avec lequel on l'a triturée; elle a pris à la cuisson une grande dureté, et rend quand on

1. Gerhard, *Auserlesene Vasenbilder*, II, pl. 122, 123.

la frappe un son métallique. La couleur des fonds est d'un rouge brique; les figures s'enlèvent en noir lustré et verdâtre par places, et sont rehaussées d'engobes d'un rouge vineux assez vif et d'un blanc très franc; le dessin est d'une raideur, d'une maigreur, évidemment cherchées. L'ensemble est d'un aspect sec et déplaisant.

On peut prendre pour type de cette classe de poteries une

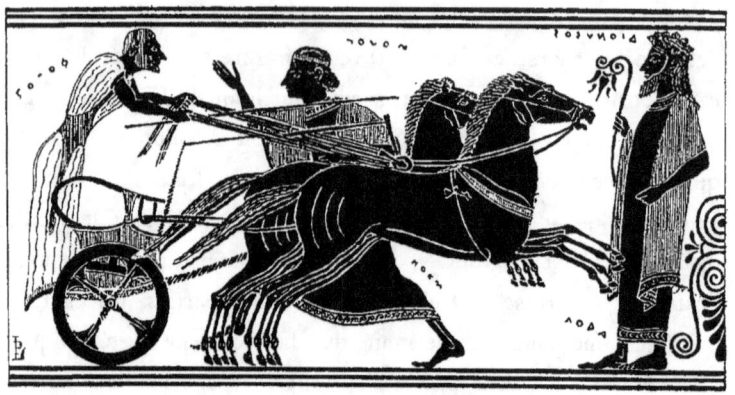

Fig. 52. — Détail d'une œnochoé de Colchos. (Musée de Berlin.)

cylix trouvée à Khiliomodi, près de l'ancienne Ténéa, et aujourd'hui au musée d'Athènes[1]. A l'intérieur, Héraclès tue le Centaure Nessos, non pas d'une flèche, comme le raconte la tradition ordinaire, mais d'un coup de massue; Déjanire, les mains étendues vers son époux, implore son pardon ou lui rend grâces. Le dessin est d'un archaïsme si outré qu'il éveille immédiatement l'idée d'un pastiche. Une coupe de même fabrique, mais beaucoup plus grande et plus belle, appartient à M. Canellopoulos, de Corinthe; à l'extérieur, sur une frise étroite, est peinte, avec une extrême délicatesse de pinceau, une mêlée de nombreux guerriers : sans doute, dans la pensée de l'artiste, quelque bataille de la guerre de Troie.

1. L. Ross, *Archæologische Aufsætze*, Leipzig, 1861, t. II, p. 344 et pl. 2.

Mais parmi ces poteries systématiquement retardataires, les plus remarquables à coup sûr sont celles qu'a produites la fabrique de Nicosthènes. La signature ΝΙΚΟϚΘΕΝΕϚ ΕΠΟΙΕϚΕΝ se lit, d'après M. Klein, sur 44 petites amphores, 17 coupes, 12 vases divers, et sans doute plus d'une collection particulière, plus d'une boutique de marchand, contient encore d'autres vases portant le même nom et restés jusqu'à présent inaperçus des archéologues[1]. Sur les 73 pièces inventoriées par M. Klein, 21 viennent certainement et 20 autres très probablement de Cære, 1 d'Agrigente, dit-on, 1 certainement de l'Acropole d'Athènes, le reste, suivant toutes vraisemblances, de diverses parties de l'Étrurie. La fabrique était donc sans doute établie à Cære ou aux environs; elle devait occuper un très grand nombre d'ouvriers et avoir des relations commerciales non seulement avec toute la Grèce italienne, mais même avec la Grèce propre.

Les vases et les coupes de Nicosthènes ont des formes toutes métalliques, avec des divisions nettes entre les diverses parties et de petits annelets saillants qui rappellent les bourrelets dont sont recouvertes des rivures. Ces amphores se distinguent en outre par leurs fortes anses plates. La terre en est légère et résistante, les dimensions restent dans les mesures les plus commodes pour l'usage, les formes sont maniables et solides, enfin le décor est assez simple et, d'ordinaire, assez lâché pour que les vases aient pu être vendus à un prix modique; de là sans doute leur grand succès commercial et les nombreuses imitations qui en ont été faites par des fabriques concurrentes.

L'amphore que nous insérons en cul-de-lampe donne une idée exacte de ses quarante-trois sœurs. L'embouchure en est évasée, le cou large; les anses, plates et attachées tout au haut de la panse, ne craignent pas les chocs; la suture des deux moitiés de la panse est recouverte par un bandeau plat bordé par deux filets saillants et orné de palmettes; la panse est décorée de grandes palmettes

1. Klein, *Die griechischen Vasen mit Meistersignaturen*, Vienne, 1883, p. 24, 34, 87.

doubles entremêlées de fleurs d'eau, et s'enfonce lourdement dans un pied de forme massive. La seule partie de la décoration qui ait quelque intérêt sont les sujets figurés sur les anses et sur le haut du corps du vase; sur les anses, deux femmes nues, peintes en blanc suivant l'usage; sur le haut du vase, des sphinx accroupis. D'autres fois il n'y a rien sur les anses, et un sujet est peint de chaque côté du vase, à mi-hauteur, sur le registre occupé ici par les grandes palmettes. Qu'ils soient placés ici ou là, ces sujets sont toujours petits et très simples : un Héraclès terrassant le lion de Némée, un combat de deux guerriers, une course d'athlètes ou bien une danse de Satyres, de Silènes ou de Ménades, parfois un groupe obscène. Les coupes ont en général à l'extérieur un tout petit sujet composé d'un ou deux personnages, trois au plus, et encadré entre deux grands yeux placés à côté des anses; la peinture de l'intérieur n'a pas non plus, d'ordinaire, beaucoup d'importance : souvent c'est un simple motif ornemental, comme une tête de Gorgone vue de face; parfois cependant cette peinture est plus soignée et plus curieuse. C'est le cas, par exemple, d'une coupe du Louvre, qui, par la diligence du dessin, par la franchise des noirs et la belle couleur fauve des fonds, est peut-être la plus jolie de celles sur lesquelles se lit le nom de Nicosthènes. Du côté intérieur, au centre, est une Gorgone courant vers la droite, avec ce pli à angle droit des genoux par lequel l'art archaïque cherchait à donner l'impression de la rapidité de l'allure. Ce premier sujet est encadré dans un ornement imbriqué. L'espace qui reste entre cet ornement et les lèvres de la coupe représente une vigne : des grappes de raisins pendent de tous côtés. Au milieu de la vigne est assis Dionysos. Derrière le dieu, un Satyre joue de la flûte, tandis que de l'autre côté deux Ménades et deux Satyres s'avancent en dansant et en portant un canthare et une outre pleine. Une autre coupe, qui appartient au musée de Berlin, présente à l'intérieur une série de scènes agricoles, disséminées sur le fond rouge du champ : on y voit trois laboureurs conduisant des arères rudimen-

taires, un semeur et divers animaux, des daims, une sauterelle, une tortue, un lézard [1].

La signature de Nicosthènes est écrite sur deux vases à peintures rouges sur fond noir, et sur deux coupes dans lesquelles l'intérieur et l'extérieur sont peints, l'un sur fond noir et l'autre sur fond rouge; sur l'une de ces dernières elle est associée à celle d'Épictétos. Malgré l'archaïsme très accusé, trop accusé pour être sincère, des peintures dont il a décoré ses vases, malgré le soin avec lequel il a conservé l'emploi exagéré des engobes, tel qu'il était en honneur au milieu du sixième siècle, Nicosthènes est donc un homme de la seconde moitié du cinquième siècle seulement.

1. Gerhard, *Trinkschalen und Gefæsse d. K. Museums zu Berlin*, pl. 1.

Fig. 53. — Amphore de Nicosthènes.
(Musée du Louvre.)

Fig. 54. — Athéniennes à la fontaine Callirhoé.
Peinture d'une hydrie trouvée à Vulci. (British Museum.)

CHAPITRE VIII

LES VASES A FIGURES NOIRES

ers la fin du sixième siècle, il se produisit un changement complet dans les rapports du monde hellénique avec le monde oriental. La prise de Sardes par Cyrus en 546, la soumission de tout le littoral de l'Asie Mineure par les satrapes Mazacès et Harpagos, puis, quelques années plus tard, la conquête par Cambyse de la Phénicie et de l'Égypte, amenèrent aux portes de la Grèce de nouveaux voisins, les Perses. A des États affaiblis par leur morcellement, endormis dans le repos, et avec lesquels étaient nouées depuis longtemps des relations faciles et même cordiales, se substituait un empire militaire dont la puissance et les allures conquérantes soulevaient les défiances, excitaient la haine de l'ensemble des Hellènes. A partir de ce moment, un état d'hostilité sourde paralysa le commerce

sur la mer Égée, et la Grèce dut prendre l'habitude de se suffire plus complètement à elle-même.

Cette rupture vint à point pour l'industrie grecque. Elle était maintenant assez instruite pour n'avoir plus aucun besoin des leçons de l'étranger. Elle avait commencé depuis longtemps à couper les liens qui la rattachaient à l'industrie orientale; en la forçant à achever brusquement la séparation, à apprendre à ne plus chercher ses inspirations qu'en elle-même, la fortune la servit merveilleusement.

C'était l'époque où se produisait dans l'esprit et les mœurs des Grecs un changement des plus remarquables. Le système philosophique de Pythagore s'était propagé de Crotone, où il régnait en maître, sur toute l'étendue de la grande Grèce; la révolution de 509, qui dispersa l'institut pythagoricien, n'eut d'autre effet que de répandre dans tout le monde grec des prédicateurs rendus plus enthousiastes par les souffrances endurées, et d'entourer la doctrine elle-même du prestige que vaut à toute croyance une persécution. En même temps, les idées orphiques, apportées du nord de la Grèce et bien transformées sur la route, pénétraient peu à peu la religion d'Éleusis et ajoutaient à l'attrait dramatique des mystères des deux déesses la séduction des espérances mystiques. L'initiation était de plus en plus ambitionnée et tout le peuple athénien suivait la torche du Dadouque lorsqu'il cherchait Coré à travers la plaine rharienne.

Or, si éloigné que fût le point de départ de ces deux doctrines, quelques différences qu'elles présentassent dans le détail, elles avaient un trait commun : leur tendance ascétique. L'une et l'autre exigeaient impérieusement de leurs sectateurs la pureté morale et la pureté physique; l'une et l'autre condamnaient tout manque de mesure, toute superfluité, tout tapage. Elles imposaient le calme dans la pensée, la réserve dans le langage, la dignité dans la conduite; et, comme signe de soumission à cette discipline, comme symbole de l'absence de toute tache sur l'âme comme sur

le corps, elles prescrivaient à leurs adeptes le port de vêtements blancs.

Il ne semble pas qu'il y ait eu dans les mystères éleusiniens ce que l'on appelle proprement un enseignement moral; mais ils n'en ont pas moins exercé, à partir des dernières années du sixième siècle, une influence morale immense, et c'est assurément bien plus à leur action qu'à celle de l'établissement en 510 d'institutions démocratiques que doit être attribué le goût de simplicité, d'austérité même, qui succéda dans Athènes au luxe et à la mollesse des mœurs de l'âge précédent. Les hommes cessent de tresser artistement leurs cheveux et de les rattacher sur le sommet de la tête au moyen de *cigales* d'or; ils quittent pour la tunique blanche et l'himation uni les riches costumes brodés par l'éclat desquels ils rivalisaient avec les femmes, et Callias le *Lakkoploutos* ne se distingue plus de son voisin pauvre que par la finesse de la laine dont il s'habille, par la correction avec laquelle il se drape, par la tranquille dignité qu'il garde dans son attitude et dans son geste.

Cette épuration des mœurs, cette transformation dans la manière de se vêtir, ne pouvaient rester choses indifférentes aux décorateurs de vases, dont les ouvrages étaient si intimement associés à la vie journalière. Dès la fin du sixième siècle, ils furent entraînés par le mouvement général. Eux aussi proscrivirent dans leurs peintures l'excès du luxe; ils recherchèrent dans le décor la simplicité, de même que les gens qu'ils coudoyaient dans la rue en faisaient la règle de leur manière d'être; ils firent un usage de plus en plus sobre des engobes, gaies d'aspect, il est vrai, mais peu solides, de même qu'autour d'eux les hommes renonçaient aux chamarrures de leurs manteaux; et, au lieu de continuer à étendre ces engobes sur de larges surfaces, ils les réduisirent à souligner certains détails; ils s'efforcèrent enfin de donner à leurs personnages cette dignité d'attitude que l'on s'habituait à regarder comme le signe d'une bonne éducation et d'un esprit

bien équilibré. Les gestes devinrent plus sobres, les lignes plus faciles à suivre pour le regard et plus harmonieuses; les sujets se resserrèrent, se concentrèrent en des groupes moins nombreux et mieux massés; les ornements accessoires diminuèrent d'importance et furent réduits à quelques motifs courants qui suffisaient à garnir les places vides sans trop attirer l'attention : méandres, feuilles de lierre, palmettes, fleurs d'eau. Enfin, le travail de perfectionnement des formes fut poursuivi avec persévérance, et les vases devinrent plus légers d'aspect, tout en gagnant encore en fermeté architecturale.

L'hydrie du British Museum, à laquelle est emprunté l'en-tête de ce chapitre, indique un grand pas fait dans cette voie[1]. La peinture y forme un tableau réservé sur la face antérieure du vase, à l'opposite de l'anse, et encadré entre des guirlandes de lierre et une rangée de palmettes alternées avec des fleurs d'eau. Le sujet représenté nous transporte sur l'agora même d'Athènes et indique clairement où le vase a été fait. A gauche est une fontaine, la fameuse fontaine Callirhoé, KAΛIPE KPENE, voisine de l'Éleusinion, et dont l'eau était la seule qu'il fût permis d'employer dans les cérémonies religieuses. La fontaine est un petit édifice : sur le mur du fond, vraisemblablement formé par le téménos même de l'Éleusinion, sont les mufles de lion d'où l'eau s'écoule; en avant est un portique dorique. Les historiens athéniens attribuent aux Pisistratides cet embellissement de la fontaine, à laquelle on prit peu à peu l'habitude de donner, à cause des neuf bouches dont elle fut désormais munie, le nom d'Ennéacrounos. Six femmes viennent chercher de l'eau : la première, Simylis, regarde son hydrie se remplir; une de ses compagnes, le vase plein déjà posé sur la tête, l'attend pour faire route avec elle; Événé, qui arrive, s'arrête pour causer un instant avec Cyané et Choroniké, qui se mettent déjà en marche vers le logis. Epératé, prête à partir elle aussi, s'attarde pour les écouter (fig. 54). Les

1. Gerhard, *Auserlesene griechische Vasenbilder*, t. IV, pl. 307.

noms sont écrits en lettres attiques. Tout en haut du champ est l'inscription : HIΠOKPATES KALOS. « Hippocrate est beau ». On rencontre sans cesse sur les vases, depuis le sixième siècle jusqu'à la fin de la fabrication, des formules de ce genre. En les traçant dans le champ de la composition, le peintre de vases ne songeait

Fig. 55. — Combat d'Héraklès contre Géryon.
Peinture d'une amphore d'Exékias. (Musée du Louvre.)

sans doute qu'à imiter les inscriptions que l'on charbonnait sur les murs dans tous les endroits fréquentés des villes antiques. C'était l'habitude des amants de faire ainsi connaître au public l'objet de leur affection, et les noms des plus beaux éphèbes de l'Académie ou du Lycée devaient être répétés cent fois le long des rues qui conduisaient à ces gymnases. Les désœuvrés écrivaient de même les noms de ceux qui, à quelque titre que ce fût, par l'élégance de leurs formes, leur faste, l'illustration de leur naissance, par quelque victoire dans les concours sacrés ou bien par

l'importance de leur rôle dans les assemblées, fixaient l'attention publique, et lorsque, sur nombre de vases du cinquième siècle, nous trouvons, par exemple, les noms d'Alcibiade et d'Andocide suivis de l'épithète obligée, il n'est peut-être pas aussi téméraire qu'il semble de penser qu'il s'agit des deux hommes d'État qui ont porté ces mêmes noms. Le beau Léagros, dont la mention revient sans cesse sur les coupes d'Euphronios, n'est peut-être pas un autre que le stratège qui commandait en Thrace en 465. L'hydrie du British Museum est à peu près datée par le fait qu'elle représente la fontaine avec les embellissements qu'elle reçut des Pisistratides, et que, cependant, elle lui conserve son ancien nom : ce nom n'avait donc pas eu le temps de tomber en oubli. Cette coïncidence nous conduit à la regarder comme fabriquée entre 520 et 500, et c'est aussi la date qu'engage à lui assigner la comparaison du type très allongé et très élégant des figures avec les œuvres de la sculpture attique des dernières années du sixième siècle. Or à cette époque il y avait à Athènes un homme politique fort en vue, qui portait le nom d'Hippocratès. Il était de l'illustre famille des Alcmæonides, frère du fameux Clisthènes, et fut un de ceux qui travaillèrent avec le plus d'énergie à l'expulsion d'Hippias et au rétablissement des institutions démocratiques.

Que l'on admette ou que l'on rejette l'indication chronologique tirée de ces considérations un peu hypothétiques, je l'avoue, nous n'en saisissons pas moins, dans l'hydrie du British Museum, la transition du style riche du sixième siècle au style sévère, et même un peu triste, mais d'une saisissante grandeur, auquel on peut donner le nom de style à figures noires. Ce style s'imposa à tous les ateliers pendant le premier tiers du cinquième siècle. Les rouges d'engobes y sont déjà distribués d'une main discrète, les attitudes des personnages sont graves, et leurs gestes contenus dans les limites tracées par un décorum rigoureux.

Nous pouvons suivre cette transformation de style jusqu'au

moment où elle est complète, en passant en revue les produits de l'atelier d'Exékias (Ἐξηκίας). C'était un atelier célèbre, car des neuf vases qui, à notre connaissance, en sont sortis, l'un a été trouvé à Athènes; les huit autres viennent de Vulci et de Cervetri, et parmi ces derniers l'un, dont le col seul subsiste, porte, à la suite de la signature de l'artiste, écrite en lettres attiques, une inscription en alphabet sicyonien [1].

ΣΓΑΙΝΕΤΟΜ^ΨΣΔΟΚΣΝ+ΑΡΟΓΟΙ

« Épainetos m'a donné à Charopos. »

Le premier des vases d'Exékias, une amphore trouvée à Vulci et acquise par le musée de Berlin, appartient à la même étape de l'art que l'hydrie de la fontaine Callirhoé. D'un côté l'artiste a peint Héraclès étouffant le lion de Némée, en présence de sa protectrice Athénaïa et de son compagnon Iolaos; de l'autre sont deux héros athéniens, Démophon et Acamas, le casque en tête, le bouclier sur le dos et les deux javelots sur l'épaule, marchant à côté de leurs chevaux Phalios et Calliphora[2]. La crinière du lion, la barbe et les boutons des seins d'Héraclès et d'Iolaos, le cimier et les cnémides d'Acamas et de Démophon, la queue du cheval Phalios, sont peints en rouge, ainsi que le diploïdion d'Athéna, son cimier et son bouclier. La figure et le bras droit de la déesse sont blancs, de même que les boucliers de Démophon et d'Acamas; les engobes jouent donc encore ici un rôle assez important. L'effet est néanmoins fort simple, et les tons noirs dominent de beaucoup. Les proportions des personnages, des hommes du moins, sont bonnes, leurs mouvements déjà aisés, leur musculature correctement indiquée, avec la même exagération que dans les statues en marbre des années voisines de l'an 500. Seule, Athéna est encore dessinée avec toute la gaucherie de

1. Brunn, *Bull. dell' inst. Arch.* 1865, p. 241.
2. Gerhard, *Etruskische und kampanische Vasenbilder d. k. Museums zu Berlin*, pl. 12.

l'époque archaïque. Sur le pourtour de l'embouchure est l'inscription :

E+SEKIASEΛPAΦSEKAΠOESEEME

« Exékias m'a peint et m'a fait. »

Ces mots sont écrits en dialecte et en lettres attiques. L'une des légendes représentée est aussi purement athénienne : Démophon et Acamas sont deux fils de Thésée ; le premier a été roi d'Athènes, le second a donné son nom à une des tribus instituées par Clisthènes, l'Acamantide. Tout concourt donc à rendre fort probable que l'atelier d'Exékias était établi à Athènes.

Les engobes sont déjà plus rares et le style du dessin plus sévère sur une amphore de Vulci longtemps conservée dans la collection Roger et acquise il y a quelques mois par le Louvre [1]. Sur l'un des côtés, Exékias a peint le combat d'Héraclès contre Géryon. Le héros, vêtu d'une tunique sur laquelle la peau de lion est jetée comme un manteau, a un carquois sur l'épaule et une courte épée à la main. Géryon est figuré, comme toujours, sous la forme de trois hoplites placés côte à côte; tous trois ont le bouclier rond, le casque argien, les cnémides et, à la main, la lance. L'un, grièvement blessé, détourne la tête et renonce au combat; les deux autres luttent encore. Au milieu, le berger Eurytion tombe à terre et, s'appuyant sur le coude gauche, va rendre le dernier soupir. La scène est bien composée, équilibrée suivant les exigences du goût archaïque, et le dessin des personnages pousse la précision jusqu'à la sécheresse. A gauche, derrière le dos d'Héraclès, est la signature du peintre ; à droite, le nom du beau Stésias. Enfin, de l'autre côté du vase, est un char monté par le guerrier Archippos et traîné par les chevaux Calliphora, Callicomé, Pyrocomé et Sémos. Par une liberté d'orthographe dont on trouve à cette époque des exemples jusque sur les inscriptions en marbre, le peintre a écrit KALIϘOME avec un *coppa* et ΠVPOKOME avec un *cappa*.

1. Gerhard, *Auserlesene griechische Vasenbilder*, t. II, pl. 107.

L'emploi des engobes est encore plus sobre et restreint à quelques détails sur le plus beau des vases d'Exékias, une amphore de galbe très ferme et très simple qui est un des joyaux

Fig. 56. — Athéna et Poseidon.
Peinture d'une amphore d'Amasis. (Cabinet des Médailles.)

du musée Grégorien [1]. Le fond du vase est noir et n'a d'autres ornements qu'un collier de palmettes doubles, au bas du cou, et, au bas de la panse, une rangée de dents de loup, ressortant en noir d'une bande à fond rouge. Les anses, à section rectangulaire, ont sur les tranches des guirlandes de lierre. L'un des deux tableaux qui occupent la partie la plus convexe de la panse

[1]. Panofka, *Annali* VII, p. 228; *Monumenti*, II, pl. 22.

représente les Dioscures : à gauche, Polydeucès joue avec un chien; à droite, Castor, tenant par la bride son cheval Kyllaros et portant la lance sur l'épaule, s'apprête à partir. Sa mère, Léda, lui fait un geste d'adieu, tandis que Tyndare caresse de la main les naseaux du cheval; devant Tyndare est un petit garçon portant sur la tête un tabouret. Sur l'autre tableau sont deux héros, assis en face l'un de l'autre sur des pierres carrées et jouant à un jeu installé entre eux sur une troisième pierre Leurs noms sont écrits à côté de leurs têtes, au génitif, ΑΧΙΛΛΕΟΣ, ΑΙΑΝΤΟΣ. Leur position penchée en avant marque l'application que le jeu exige, et leurs mains aux doigts allongés semblent pousser des pièces trop petites pour qu'on ait jugé utile de les figurer. Près de la figure d'Achille est écrit le mot « quatre » ΤΕΣΑΡΑ, près de celui d'Ajax le mot « trois » ΑΙΨΤ. Ni ces inscriptions, ni le geste ne conviennent à aucun jeu d'osselets ou de dés. La partie engagée est sans doute une des variétés de la *pettie*, sorte de mérelle que l'on jouait avec neuf pierres et dans laquelle on pouvait se prendre des pions; la partie n'était gagnée que quand un des deux joueurs était réduit à deux pièces [1]. Dans le champ est la signature du potier et le nom du bel Onétoridès (fig. 58).

Il n'y a certainement aucun autre vase à figures noires où le dessin soit aussi soigné. Chaque broderie des manteaux d'Ajax et d'Achille, chaque ornement de leurs boucliers, chaque boucle de leurs cheveux, sont indiqués avec une attention que rien ne lasse et une finesse de gravure qui ne recule devant aucun tour de force de minutie. L'excès de précision des contours et de scrupule à n'omettre aucun détail insignifiant produit même une maigreur et une sécheresse désagréables au regard. Et ce n'est cependant pas encore là l'œuvre d'Exékias où ces défauts sont le plus accusés. Ils sont encore plus choquants dans une coupe du musée de Munich [2], à l'intérieur de laquelle est représenté le mythe de

1. Becq de Fouquières, *Les Jeux des anciens*, ch. xviii.
2. Gerhard, *Auserlesene griechische Vasenbilder*, I, pl. 49.

Dionysos et des Tyrrhéniens. Le dieu est à demi couché au milieu d'un navire dont la proue est décorée d'une tête de poisson et dont le mât se couvre de pampres; les pirates tyrrhéniens ont déjà sauté à la mer et, métamorphosés en dauphins, escortent à travers les flots le dieu dont ils avaient voulu s'emparer.

Cet amour immodéré de la délicatesse, cette propension à la maigreur, défauts contre lesquels les sculpteurs athéniens de second ordre ne savent pas non plus toujours se défendre, se retrouvent pareillement dans les œuvres du potier Amasis. On ne sait si l'on a devant soi les productions d'un art qui n'ose point encore ou d'un art dont la sève est, au contraire, épuisée.

Le nom, vraisemblablement sémitique, d'Ahmès, Amasis en grec, a été porté par deux pharaons égyptiens, l'un de la XVIIIe dynastie, l'autre de la XXVIe. Ce dernier mérita d'être appelé le philhellène [1]. Il épousa une Grecque de Cyrène, Ladiké, contribua par un don de 1 000 talents d'alun aux frais de reconstruction du temple de Delphes, après l'incendie de 548, consacra de riches offrandes dans l'Héræon de Samos et dans le temple d'Athéna à Lindos, s'entoura de mercenaires ioniens, et enfin concéda aux marchands grecs, sur une des bouches du Nil, un emplacement pour s'y construire une ville qui, sous le nom de Naucratis, fut une cité entièrement grecque et devint un centre d'industrie et un marché très considérable. Le potier Amasis était-il un affranchi ou un métèque d'origine égyptienne, ou un de ces Grecs de Naucratis revenu dans son pays après la conquête de l'Égypte par Cambyse, ou encore quelque Cyrénéen qui aura reçu de ses parents le nom du roi du pays voisin? Mais est-il impossible qu'en Grèce même un enfant ait alors reçu le nom si célèbre du pharaon? L'origine de notre artiste reste donc pour nous un mystère impénétrable; nous ne savons non plus en quelle ville il travaillait: les inscriptions de ses vases sont en écriture attique, et pourtant une des formes qu'il affectionne est la forme dorienne de l'*olpé*.

1. Hérodote, II, 78.

Nous connaissons trois amphores et cinq olpés portant le nom d'Amasis. Peut-être faut-il joindre à cette liste une coupe dont il ne subsiste plus que des fragments, mais l'inscription qui se lit sur l'un d'eux est incomplète et la restitution n'en est point certaine [1]. Le plus beau peut-être de ces vases, celui où la sécheresse est poussée le moins loin, est une amphore trouvée à Vulci, et qui, avec le reste de la collection du duc de Luynes, est venue enrichir le Cabinet des médailles [2]. Sur le haut de la panse, au bas du col, est une suite de groupes de guerriers combattant. Sur la panse elle-même, d'un côté Athéna et Poseidon debout, Poseidon appuyé sur son trident, vêtu des longs vêtements que lui donne l'art archaïque, Athéna casquée, l'égide sur la poitrine, la lance dans la main droite, la main gauche levée et ouverte, comme si elle adressait au dieu placé devant elle une salutation ou une prière; entre ces deux figures l'inscription Ἄμασις μ' ἐποίεσεν « Amasis m'a fait ». La pose des deux divinités est raide, les détails intérieurs, les broderies des vêtements surtout, ont captivé l'attention du dessinateur, et sont gravés à la pointe avec une patience sans limites (fig. 56). De l'autre côté de l'amphore est une peinture plus rapidement faite, et par suite moins mesquine : à gauche, Dionysos debout tient un canthare; deux ménades s'approchent de lui en dansant et lui apportent l'une un lièvre, l'autre un faon.

C'est encore à Paris, mais au Louvre cette fois, que se trouve une des plus jolies olpés d'Amasis. On y voit quatre divinités, debout et causant ensemble : Athéna, dont le bouclier est décoré d'une chouette, Poseidon, Hermès et Héraclès. Ici se retrouve la minutie du vase précédent.

A côté de cette école de céramistes sans inspiration véritable, et dont tous les soins se portent sur la perfection de la technique et sur le rendu des plus petits détails, d'autres vases, dont l'exé-

1. Duc de Luynes, *Description de quelques vases peints*, pl. 44.
2. *Ibid.*, pl. 1, 2, 3.

cution est moins patiente, mais plus large et plus souple, montrent que les ateliers de potiers ne restaient pas tous indifférents au brillant essor que la plastique et la peinture prirent après 480. La période comprise entre cette date et 460 environ

Fig. 57. — Lutte d'Héraclès contre Triton. (Hydrie du Musée de Berlin.)

est en effet le plus beau moment de la fabrication des vases à figures noires. Je citerai par exemple une superbe amphore du Louvre, l'un des très rares vases de grande dimension qui proviennent de la Grèce même. Elle a été trouvée sur la voie par laquelle on allait du Dipylon à l'Académie, voie que bordaient presque d'un bout à l'autre des monuments funèbres élevés aux frais de l'État. C'est une amphore agonistique, c'est-à-dire donnée en prix dans des jeux; et une réparation faite dans l'antiquité même, au moyen d'attaches de plomb scellées à la chaux, montre combien ce monument d'une victoire était précieux à ses posses-

seurs. Sur la face principale de la panse, car les grands vases ont toujours un côté mieux décoré, est représenté Héraclès se rendant dans l'Olympe sur un char à quatre chevaux dans lequel sa protectrice Athéna lui a fait prendre place et qu'elle conduit elle-même. Hermès, Apollon, d'autres divinités, se pressent autour du char. Les chairs des déesses et la robe d'un des chevaux sont d'un beau blanc crémeux. Sur le côté opposé sont deux cavaliers de face, entre un hoplite et une femme.

Cet exemple de l'héroïsme récompensé par l'apothéose était un des meilleurs sujets que l'on pût trouver pour la décoration d'un objet destiné à être donné en prix; aussi est-il reproduit sur un grand nombre de vases, et l'uniformité des grandes lignes de la composition indique-t-elle que tous les potiers se sont inspirés du même modèle, quelque peinture peut-être ou quelque bas-relief dont la mention n'est pas parvenue jusqu'à nous. Notre planche 8 reproduit un second exemple de la même scène, emprunté à une amphore de Vulci, aujourd'hui conservée au musée de Berlin, et qui ressemble beaucoup à l'amphore athénienne, quoique le style n'en soit ni aussi sévère ni tout à fait aussi ferme[1]. Héraclès est déjà sur le char; il est vêtu de sa peau de lion, dont le mufle lui sert de casque, et a sa massue sur l'épaule. Athéna, coiffée du casque à haut cimier, monte à son tour et saisit les rênes. Hermès se tient à la tête des chevaux, prêt à remplir son rôle d'avant-coureur, et au second plan, derrière l'attelage, l'artiste a représenté Apollon jouant de la lyre, et auprès de lui Dionysos et deux déesses.

Cette existence de modèles courants empruntés à des œuvres d'art est encore prouvée par la ressemblance qu'offrent dans toutes leurs parties essentielles les nombreuses représentations d'un autre exploit du demi-dieu, sa lutte contre Triton. Prenez par exemple l'hydrie du Louvre signée du nom de Timagora[2], et celle du musée de Berlin, dont il a semblé préférable de repro-

1. Gerhard, *Etruskische und kampanische Vasenbilder*, pl. 18.
2. De Witte, *Études sur les vases peints*, p. 71.

duire ici la peinture, parce que la scène y est expliquée par des inscriptions [1], et vous ne pourrez hésiter à reconnaître que ces deux compositions procèdent du même prototype. Dans l'une et dans l'autre, Triton a la tête, les épaules et les bras d'un homme et le corps terminé en queue de poisson. Dans l'une et dans l'autre, Héraclès a sauté sur son adversaire et l'enlace dans une étreinte que Triton cherche en vain à desserrer. Sur l'hydrie de Berlin toutefois, l'action est plus énergiquement exprimée : Triton se tord avec un mouvement plus puissant, et Héraclès, penchant la tête en avant, fait un effort plus marqué (fig. 57). Du reste, dans les deux vases, le style est large et vraiment grand.

Les exploits d'Héraclès sont d'ailleurs un des sujets favoris de cette époque, âge héroïque de la Grèce, inauguré par Marathon, Salamine et Platées, enivré d'orgueil patriotique, et animé d'une noble ardeur pour les luttes sanglantes du champ de bataille comme pour celles plus innocentes qui ajoutaient à l'éclat de toutes les fêtes religieuses. On voit encore fréquemment sur les vases de la première moitié du cinquième siècle soit Héraclès ramenant Cerbère, soit la lutte du héros contre le lion de Némée, ou sa dispute avec Apollon pour la possession du trépied delphique, ou son combat contre l'Amazone. Fréquemment encore les sujets des peintures sont choisis dans la légende de Thésée, cet Héraclès athénien, ou bien parmi les innombrables combats racontés dans les poèmes du cycle troyen; tandis que, sur les vases de petite dimension, ce sont des épisodes de la vie du gymnase, des lutteurs, des pugilistes ou des pancratiastes, des pentathles lançant le javelot ou le disque, ou sautant avec des haltères. A côté de ces peintures héroïques, le culte de Dionysos fournit de nombreux motifs pour la décoration des cratères, des canthares et des œnochoés. A mesure que l'on descend le cours du temps, ce second ordre de sujets prend peu à peu la prépondérance : il finit par supplanter complètement les scènes d'une nature plus grave.

1. Gerhard, *Etruskische und kampanische Vasenbilder*, pl. 16, n° 5.

Il est impossible de dire à quelle époque la peinture à figures noires disparut complètement; le grand nombre de vases d'un faire tout à fait lâché qui sont parvenus jusqu'à nous montre que, par un phénomène dont nous avons déjà vu et dont nous verrons encore des exemples, elle s'éternisa, elle se survécut à elle-même. Quoiqu'un procédé bien supérieur, trouvé au milieu du cinquième siècle, ait revendiqué pour lui la décoration des plus beaux vases, il ne parvint pas à enlever complètement les poteries communes au procédé antérieur, moins coûteux et plus à la portée d'ouvriers d'une adresse médiocre. Pendant toute la fin du cinquième siècle et toute la durée du quatrième, on employa encore fréquemment les figures noires dans la décoration courante; l'usage, ainsi que nous allons le voir, s'en conserva même plus longtemps encore, jusqu'à la fin du troisième siècle, pour certains vases à destination religieuse, et dont le caractère sacré imposait le respect de la tradition.

Fig. 58. — Achille et Ajax jouant à la pettie.
Peinture d'une amphore d'Exékias. (Rome, Musée Grégorien.)

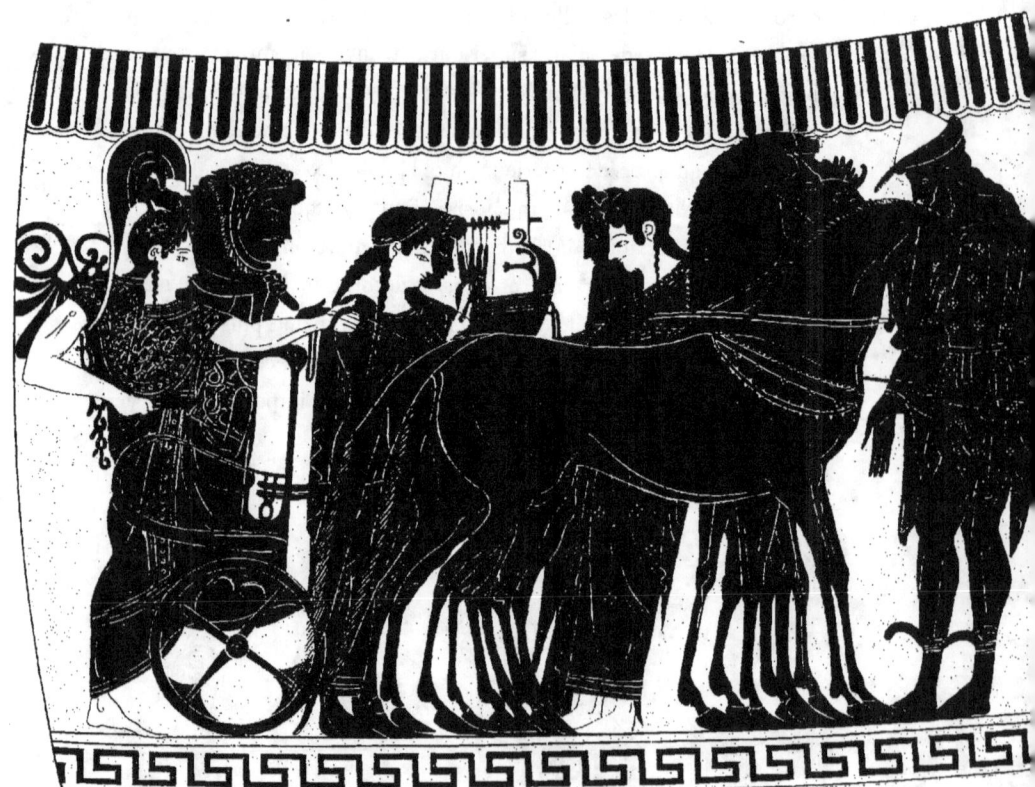

HERACLÈS CONDUIT DANS L'OLYMPE PAR ATHENA

Peinture d'une amphore trouvée à Vulci (Musée de Berlin)

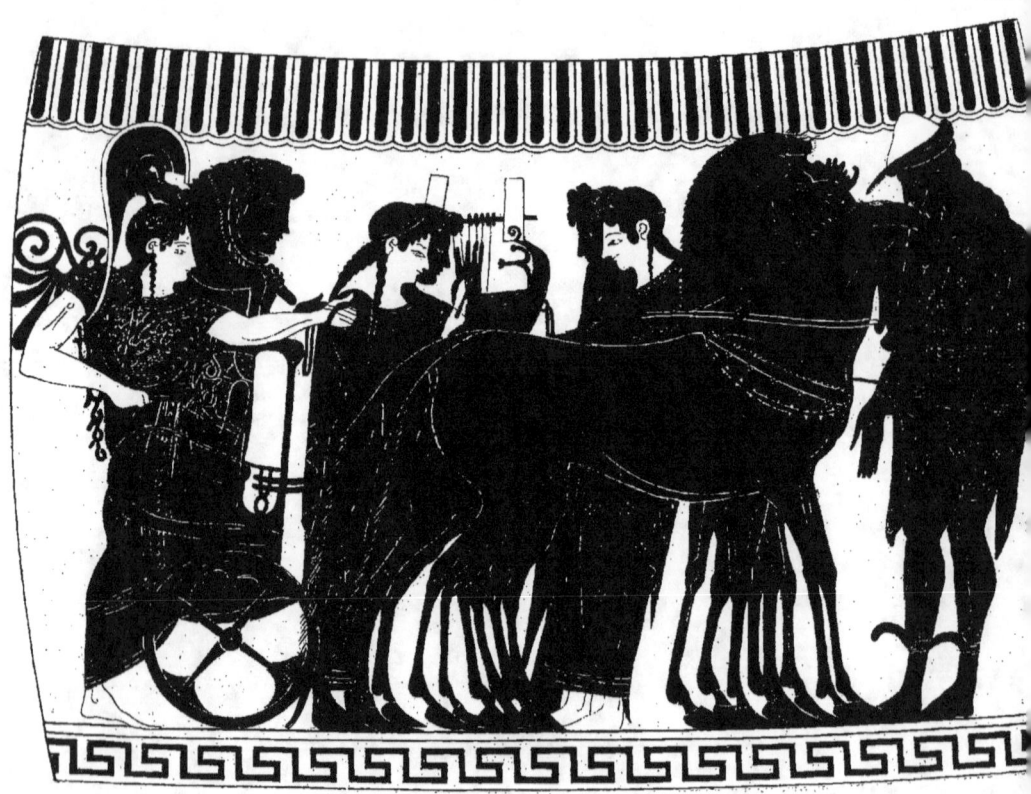

HÉRACLÈS CONDUIT DANS L'OLYMPE PAR ATHÉNA
Peinture d'une amphore trouvée à Vulci (Musée de Berlin)

Fig. 59. — Stadiodromes. — Revers d'une amphore panathénaïque.

CHAPITRE IX

LES AMPHORES PANATHÉNAÏQUES

ES Athéniens célébraient la fête de leur grande déesse, Athéna Polias, dans la dernière décade du mois Hécatombæon, c'est-à-dire un peu après la mi-juillet. Une procession solennelle, dont les magistrats et les prêtres prenaient la tête et à laquelle se joignait la population tout entière, se formait au Céramique, et, traversant l'Agora, gravissant la rue des Éponymes, allait porter à l'Érechthéion le nouveau péplos que les Errhéphores avaient passé toute l'année à broder. Cette parure était destinée à revêtir la vieille idole de bois que la tradition disait être tombée du ciel, et, à cette occasion, on sacrifiait à la déesse une hécatombe, aux frais de laquelle

devaient participer, avec la cité elle-même, toutes ses colonies et toutes les villes soumises à son hégémonie; la prudence politique faisait même à ses alliés un devoir d'apporter eux aussi quelque offrande.

Telle était la fête des Panathénées. L'institution en était attribuée à Thésée même, c'est-à-dire que l'origine s'en perdait dans la nuit des temps. Dès une époque très reculée, des luttes gymniques avaient été adjointes à cette fête comme à beaucoup d'autres. Au milieu du sixième siècle, sous le gouvernement de Pisistrate, un concours de rhapsodes y fut ajouté, et, sans doute pour rivaliser avec les jeux d'Olympie, de Delphes, de Némée et de l'Isthme, on décida de donner plus d'éclat aux quatrièmes Panathénées, c'est-à-dire à celles qui tombaient la troisième année de l'olympiade. Ce furent les Grandes Panathénées, Παναθήναια τὰ μεγάλα, dont la composition, dans ce qu'elle avait d'essentiel, ne différait pas de celle des Panathénées ordinaires, mais où le sacrifice était plus somptueux, la pompe plus belle et les jeux donnés avec plus d'appareil. Enfin, en 456, après les premiers succès de sa politique conquérante, Périclès fit compléter l'ensemble des concours musicaux, μουσικὸς ἀγών, par l'introduction de citharistes, de joueurs de flûte et de chœurs, pour les auditions desquels fut construit l'Odéion.

Les prix donnés aux vainqueurs des divers concours n'étaient pas de même nature. Pour les concours gymniques et pour ceux de l'hippodrome, ils consistaient en une certaine quantité d'huile extraite des olives des oliviers sacrés de l'Académie (μορίαι), arbres qui passaient pour provenir de boutures prises sur l'olivier sacré de l'Érechthéion, celui-là même qu'Athéna avait fait surgir du sol lors de sa querelle avec Poseidon au sujet de la possession de l'Attique. Hôtes du peuple athénien, les athlètes étrangers jouissaient du privilège, qui n'était pas de mince valeur, d'exporter sans payer de droits de sortie l'huile reçue par eux en prix. Cette huile était renfermée dans des amphores décorées. Pindare fait

mention de ces vases dans sa dixième *Néméenne* lorsque, rappelant une victoire panathénaïque de son héros, l'Argien Théæos, il dit que, grâce à lui, « le fruit de l'olive fut porté chez le vaillant

Fig. 60. — Amphores panathénaïques.

peuple de Héra dans des vases de terre cuite enrichis de peintures variées [1] »,

γαία δὲ καυθείσα πυρὶ καρπὸς ἐλαίας
ἔμολεν Ἥρας τὸν εὐάνορα λαὸν ἐν ἀγγέων ἕρκεσιν παμποικίλοις.

Une inscription athénienne mutilée, que la forme des lettres indique comme étant de la seconde moitié du quatrième siècle, nous fait connaître le nombre des amphores d'huile sacrée don-

1. *Néméennes*, X, 35. Cf. la Scholie.

nées en prix à deux des trois catégories de combattants dans les concours gymniques, les παῖδες ou jeunes garçons, les ἀγένειοι ou adolescents [1]. La partie de la liste relative aux ἄνδρες, aux hommes faits, manque malheureusement.

Pour la course du stade entre les jeunes garçons, concours tenu en grand honneur, le premier prix est de 50 amphores, le second de 10; pour le pentathle, le vainqueur reçoit 40 amphores, le second compétiteur 8; pour la lutte, le pugilat, le pancration, le premier prix est de 30 amphores, le second de 6. Pour les ἀγένειοι, le prix du stade est de 60 amphores, 12 sont remises au second; pour la lutte, le pentathle et le pugilat, 40 amphores étaient donnés au vainqueur, 8 à l'athlète classé le second. Les hommes faits devaient naturellement, pour les mêmes exercices, obtenir des prix plus importants encore. Dans les concours de l'hippodrome, le possesseur du char attelé de jeunes chevaux qui arrivait en première ligne recevait 40 amphores, le second 8. 140 étaient attribuées au premier char attelé de chevaux adultes, 40 au second. Pour les courses de chevaux en harnais de guerre, le premier prix était de 16 amphores, le deuxième de 4; le char de guerre arrivé le premier recevait 30 amphores, le second 6.

Il est facile, grâce à ce texte, de se faire une idée du nombre d'amphores décorées à la distribution desquelles chaque célébration des Panathénées donnait lieu. Ces vases étaient naturellement un titre d'honneur pour ceux qui les avaient obtenus; on les emportait avec orgueil, on les conservait religieusement dans la famille du vainqueur, et il n'était pas d'offrande plus précieuse à faire à un mort que d'en mettre un dans sa tombe; aussi en a-t-on trouvé dans les sépultures de presque toutes les parties du monde hellénique, et si c'est surtout dans la nécropole de Cyrène et, en Italie, dans celle de Vulci, que les découvertes ont été nombreuses, ce fait ne doit être imputé qu'à la construction particulièrement solide et aux vastes dimensions des hypogées de ces deux contrées.

1. Kœhler, *Corpus inscriptionum atticarum*, II, 2ᵉ partie, n° 965.

Les amphores panathénaïques nous disent elles-mêmes ce qu'elles sont. Les plus grandes portent une inscription qui s'est perpétuée longtemps sous sa forme archaïque :

TON AΘENEΘEN AΘLON

« τῶν Ἀθηνηθὲν ἄθλων », c'est-à-dire « des prix donnés à Athènes », ou bien encore « des jeux d'Athènes ». Celles qui n'ont pas d'inscription présentent avec celles qui en portent un air de parenté qui ne permet pas d'hésiter un seul instant à les reconnaître. Ce n'est pas à dire toutefois que les unes et les autres n'aient pas varié de forme suivant les époques : les plus anciennes sont très pansues et les anses en sont petites et attachées très haut ; les plus modernes sont, au contraire, très élancées et sont munies d'anses bien développées et d'un couvercle en forme de chapeau chinois. La capacité des vases est loin d'être constante; elle a dû varier suivant les temps, peut-être aussi suivant les circonstances. Néanmoins le plus grand nombre des amphores peuvent être réparties en deux classes : les grandes, dont la hauteur est de 62 à 66 centimètres; les petites, qui ont de 21 à 54. Cette différence ne correspond pas d'ailleurs, comme on pourrait être au premier abord tenté de le croire, à celle des grandes et des petites Panathénées, car parmi celles des grandes amphores qui sont datées, il n'y en a pas la moitié qui portent le nom de l'archonte d'une des années de grandes Panathénées. Peut-être y avait-il des vases de capacité différente suivant le plus ou moins d'importance qu'il avait paru juste de donner aux prix, ou bien les vases remis, en quelque sorte à titre de consolation, au concurrent classé le second, étaient-ils plus petits que ceux attribués au vainqueur.

Toutes ces amphores, les grandes comme les petites, sont noires et portent sur la panse deux tableaux à fond rouge dans lesquels sont peintes des figures noires. Sur l'un de ces deux tableaux est Athéna, dans l'attitude guerrière qui convient à la

déesse comme présidente du concours. Elle est debout, les deux pieds écartés, comme l'hoplite dont parle Tyrtée; elle porte la tunique et l'égide, et, dans la main droite, brandit la lance; à son bras gauche est son bouclier rond. A droite et à gauche de la déesse sont deux petites colonnettes isolées, sur lesquelles sont posés assez fréquemment deux coqs, les oiseaux sacrés du génie de la lutte, Agon, d'autres fois des sphinx, des panthères, des sirènes, des vases, ou même des sujets plus ambitieux, par exemple Triptolème sur son char et la Victoire debout sur une proue de vaisseau; les peintres n'ont même pas toujours reculé devant l'idée de faire figurer sur une de ces colonnes, en présence de l'Athéna vivante et agissante du milieu du tableau, la propre image de la déesse sous l'aspect des anciens ξόανα.

Le revers des amphores panathénaïques représente l'un des concours compris dans l'ensemble des jeux, sans doute celui-là même pour lequel le vase a été donné en prix[1]. Sur plusieurs, on voit des groupes de pugilistes, de pancratiastes ou de lutteurs, en présence de l'agonothète qui préside aux jeux; souvent, dans ces scènes, à côté des combattants se tient un homme nu, immobile : c'est l'ἔφεδρος, auquel le tirage au sort a donné l'avantage d'attendre l'issue de la lutte entre une première paire d'athlètes pour combattre, frais et dispos, contre le vainqueur fatigué.

Les représentations du pentathle se reconnaissent aux disques, aux haltères ou aux javelots que les athlètes tiennent à la main. Celles de la course sont fréquentes, et le dessin placé en tête de ce chapitre en montre précisément une. Dans le champ, un des possesseurs du vase, sinon l'athlète même qui l'a reçu du peuple athénien, a gravé à la pointe ces mots :

ϚΤΑΔΙΟΑΝΔΡΟΝΝΙΚΕ
« Victoire du stade des hommes. »

La course armée est plusieurs fois figurée. Les concurrents y

[1]. Voy. une suite de ces revers dans Gerhard, *Etruskische und kampanische Vasenbilder.* Pl. add A et B. — Cf. *Monumenti*, t. II, pl. 21 et 22.

ont le casque en tête et le bouclier à la main : c'est l'attirail guerrier qu'ils conservèrent jusqu'à l'époque des successeurs

Fig. 61. — Athéna Promachos.
Peinture de la face du vase Burgon. (British Museum.)

d'Alexandre. Les courses de chevaux et de chars sont des représentations relativement plus rares.

La plus ancienne, et de beaucoup, parmi les amphores panathénaïques, est celle qui a été trouvée, en 1813, à Athènes, au nord de la ville, en dehors de la porte de Négrepont (Égribos-Capouçi), dont l'emplacement correspond à peu près à celui de l'ancienne porte d'Acharnes. Elle est aujourd'hui au nombre des monuments antiques dont le British Museum peut à meilleur droit s'enorgueillir [1]. La dimension en est très grande, 61 centimètres de hauteur. Sa forme lourde et ramassée, la gaucherie du dessin, la prodigalité des engobes, la mauvaise préparation du vernis, qui est terne et taché de reflets verdâtres, la rangent parmi les vases que nous avons étudiés au chapitre VIII, et la font par suite remonter jusqu'au milieu du sixième siècle. D'un côté est Athéna, debout, tournée vers la gauche. Elle est vêtue d'une tunique talaire rouge, décorée en bas d'une bordure brodée et divisée verticalement par une autre bande, plus large, décorée de méandres. Sur le buste est le diploïdion, enrichi également de broderies. Elle a le casque sur la tête, brandit la lance dans sa main droite, et tient, passé au bras gauche, un bouclier rond dont l'épisème est un dauphin peint en blanc. Cette attitude si simple, dont le modèle était donné par toute une série de statues consacrées sur l'Acropole, a pourtant dû embarrasser fort le peintre du vase Burgon : la position relative des jambes et le mouvement des reins sont si mal indiqués qu'il faut un effort d'attention pour se convaincre que la déesse porte en avant son côté gauche en nous montrant son dos, et que c'est bien dans sa main droite qu'est la lance. Au-dessus de la déesse est une sirène les ailes éployées ; dans la partie gauche du champ, en avant du bouclier, sont écrites, en ligne verticale et en lettres disposées de droite à gauche, les mots :

Τον Αθενεθν *(sic)* αθλον εμι,

c'est-à-dire, en langue classique, Τῶν Ἀθηνηθὲν ἄθλων εἰμί, « Je suis un des prix d'Athènes ».

1. Millingen, *Ancient unedited Monuments*. Pl. I, II, III ; *Monumenti*, t. X, pl. 48 i.

De l'autre côté du vase est un char à deux chevaux (συνωρίς), tourné vers la droite et lancé au galop. Le char est d'une forme des plus singulières. Les jantes des roues, au lieu d'être maintenues par des rayons espacés régulièrement autour du moyeu, sont supportées par une forte traverse, composée de pièces tournées et évidemment en métal, au centre de laquelle un trou a été ménagé pour recevoir l'extrémité de l'essieu. Deux autres traverses, plus petites et sans ornement, s'ajustent sur la première et achèvent de consolider la roue. C'est là une disposition dont les vases ne nous fournissent qu'un autre exemple; encore dans celui-ci s'agit-il d'une simple charrette et non d'un char de course [1]. La caisse du char du vase Burgon est formée d'une banquette horizontale, rectangulaire, et garnie de deux côtés de galeries soutenues par quatre montants. Le cocher qui, dans les centaines d'exemples de chars que nous fournissent les vases, se tient toujours debout sur la plate-forme du char, est ici, au contraire, tout simplement assis sur la banquette, les pieds posés sur le timon; de la main droite il tient les rênes, de la gauche une longue gaule dont l'extrémité, munie de deux poires en plomb, devait frapper d'une manière bien plus cruelle que ne le fait un fouet (fig. 63).

Dans le champ, au-dessus du char, est une chouette, les ailes éployées, la tête tournée de face, comme sur les décadrachmes d'Athènes et sur les tétradrachmes d'avant les guerres médiques.

Les amphores panathénaïques conservèrent presque sans altération, pendant tout le cours du cinquième siècle, les formes pansues du vase Burgon. Les peintures y restent noires sur des tableaux à fond clair, et Athéna garde le même aspect; elle est toujours tournée vers la gauche, toujours dans l'attitude du combat; la seule différence est l'addition, à droite et à gauche, des deux colonnettes dont j'ai parlé plus haut, et que n'avait point le vase Burgon. Peu à peu, à mesure que l'on descend la suite des

[1]. Micali, *Monumenti per servir alla storia degli antichi popoli italiani*. Pl. IX.

années, les proportions de la déesse s'agrandissent et s'allongent, si bien qu'elles finissent par dépasser le cadre qui leur avait été réservé, et que la tête d'Athéna finit par être peinte sur le cou du vase. Le dessin change aussi de caractère, mais il ne suit point le progrès général des arts graphiques; il est même en retard sur l'art qui se manifeste dans la représentation du revers. C'est que les amphores panathénaïques étaient d'un usage essentiellement religieux, que la tradition s'imposait à leur décoration avec la même force qu'aux rites des cérémonies du culte, et qu'un pieux scrupule défendait de modifier en quoi que ce soit l'attitude et le type consacrés. Aussi, quelle que soit, dans la manière dont est dessinée la déesse, la part de la fantaisie ou de l'adresse plus ou moins grande du peintre, elle conserve toujours tout ce qu'il était possible de conserver du style de l'art archaïque : rester fidèle aux principes de cet art est la grande préoccupation du décorateur d'amphores, et son zèle de pasticheur est tel qu'il en arrive à outrer le caractère archaïque et à donner à la déesse, en plein troisième siècle, une pose encore plus rigide, une physionomie encore plus hiératique que celles qu'elle a dans les statues de la fin du sixième siècle. Cette manie va s'exagérant de plus en plus, et si l'on compare à l'Athéna de la figure 62, empruntée à une amphore du musée de Leyde, qui est de la fin du cinquième siècle ou des toutes premières années du quatrième, l'Athéna de l'amphore placée au milieu de notre figure 60, laquelle date de 333, on sera assurément frappé de voir que la plus ancienne est, des deux, la plus libre d'allure, la plus souple de mouvement, et que la plus récente est celle qui a, de beaucoup, l'aspect le plus ancien.

Parmi les modifications que l'on note dans la suite de cette fabrication, la mode n'intervient d'ailleurs sans doute pas seule, et lorsque l'on voit, à partir de 336, l'Athéna, qui jusqu'alors avait toujours été tournée à gauche, faire tout à coup face à droite, rester dans cette position jusqu'en 313, puis reprendre son ancienne direction,

il est difficile de ne pas attribuer ces évolutions à des instructions officielles données, nous ne pouvons deviner pourquoi, aux fabricants auxquels étaient faites les commandes de la cité.

Les grandes amphores du cinquième siècle et du commen-

Fig. 62. — Athéna Promachos.
Peinture d'une amphore panathénaïque. (Musée de Leyde.)

cement du quatrième n'ont encore qu'une seule inscription, presque semblable à celle du vase Burgon, **ΤΟΝΑΘΕΝΕΘΕΝΑΘΛΟΝ** « des prix d'Athènes ». Cette inscription est écrite à côté d'une des colonnes entre lesquelles se tient Athéna. Tantôt elle forme une ligne placée verticalement, tantôt elle est disposée en colonne, lettre sous lettre, κιονηδόν Les petites amphores n'ont aucune inscription.

On sait que l'écriture ionienne, qui distinguait les voyelles longues des brèves, se répandit à Athènes à la fin du cinquième siècle et devint d'usage officiel à partir de l'archontat d'Euclide, en 403. Mais sur les amphores panathénaïques, le respect de la tradition fit conserver pendant longtemps encore, dans la formule obligée, l'orthographe consacrée par le temps. C'est seulement en 333, sous l'archontat de Nicocratès, que nous voyons l'orthographe classique se substituer à l'ancienne.

A partir de 367, c'est-à-dire peu d'années après le moment où l'intitulé des décrets du peuple athénien devient tout à fait régulier, et où le nom de l'archonte y passe en première ligne comme servant à dater l'acte, une seconde inscription commence à faire face à la précédente sur ces amphores panathénaïques : elle est disposée comme l'autre, mais l'orthographe usuelle de l'époque, l'orthographie ionique, y est de prime abord en usage; elle donne le nom de l'archonte au nominatif, tantôt précédé, tantôt suivi, du mot ἄρχων : par exemple Πολύζηλος ἄρχων, ἄρχων Νικοκράτης. En 336, le participe est remplacé par la troisième personne de l'imparfait, comme dans les inscriptions chorégiques du milieu du quatrième siècle, dans celle, par exemple, du monument consacré par Lysicrate en 334. Πυθόδηλος ἦρχεν. A partir de ce moment, le participe alterne avec l'imparfait. On connaît ainsi, entières ou réduites à quelques fragments, quatorze amphores panathénaïques, datées par les noms des dix archontes suivants [1] :

Nom de l'Archonte.	Date.	Lieu de trouvaille.	Emplacement actuel.
Polyzélos.	367-366.	1. Teucheira.	British Museum.
Thémistoclès.	347-346.	1. Athènes.	Société archéologique.
		2. Athènes.	Société archéologique.
Pythodèlos.	336-335.	1. Cæré.	British Museum.
		2. Cæré.	British Museum.

1. La plupart de ces renseignements sont extraits d'un excellent article de M. de Witte sur les *Vases panathénaïques*, inséré dans les *Annali* de 1877, p. 294 et suivantes, et complété par une nombreuse série de planches dans les *Monumenti*, t. X.

Nicocratès.	333-332.	1. Benghazi.	British Museum.
Nicétès.	332-331.	1. Capoue.	British Museum.
		2. Cyrénaïque.	Paris, Feuardent.
Euthycritos.	328-327.	1. Teucheira.	British Museum.
Hégésias.	324-323.	1. Benghazi.	Perdue.
		2. Benghazi.	Musée du Louvre.
Képhisodoros.	323-322.	1. Benghazi.	Musée du Louvre.
Archippos.	321-320.	1. Benghazi.	Musée du Louvre.
Théophrastos.	313-312.	1. Benghazi.	Musée du Louvre.

Aucune amphore portant une date postérieure à 313 n'est parvenue jusqu'à nous. En 307, Démétrius devint maître d'Athènes. Disputée entre les divers princes macédoniens, entraînée par eux dans toutes leurs querelles, tyrannisée et dépouillée par les tyrans qu'ils lui imposaient, la ville tomba bientôt au dernier degré de l'humiliation et de la misère. La conquête romaine, apportant un régime plus régulier mais aussi oppressif, n'améliora pas beaucoup sa situation, et lorsqu'elle reprit une nouvelle prospérité, au commencement de l'ère impériale, les vieilles traditions de l'industrie céramique n'existaient plus. Les prix des Panathénées de ce temps durent être donnés sous une autre forme, peut-être tout simplement sous celle d'une somme de monnaie, ou bien encore dans des vases en métal.

Il n'est aujourd'hui douteux pour personne que les amphores panathénaïques soient de pure fabrication attique. Si, jusqu'à ces dernières années, le vase Burgon était le seul exemplaire trouvé à Athènes, le fait s'explique par la négligence avec laquelle les recherches archéologiques ont été longtemps conduites en Grèce. On connaît, il est vrai, des imitations d'amphores panathénaïques, mais il est impossible de les confondre avec les vases donnés en prix aux vainqueurs. Le musée du Louvre a acquis en 1881 trois petites amphores trouvées aux environs d'Athènes, et qui ne mesurent pas plus de 0m,09 de diamètre[1]. Sur l'une d'elles on voit Athéna, debout entre deux colonnes surmontées d'un coq;

1. De Witte, *Bulletin de la Société des antiquaires de France*, 1881, p. 209.

le revers offre un petit éphèbe nu et courant L'autre montre au revers la représentation de la course aux flambeaux (λαμπαδηφορία), qui ne se rencontre sur aucune des grandes amphores connues jusqu'à présent. Ces vases sont de véritables jouets d'enfants, et on est tenté de croire que les petits Athéniens parodiaient les concours panathénaïques. Peut-être les amphores du Louvre ont-elles été décernées en prix à des bambins de huit ans par leurs compagnons de jeux.

Fig. 63. — Revers du vase Burgon. (British Museum.)

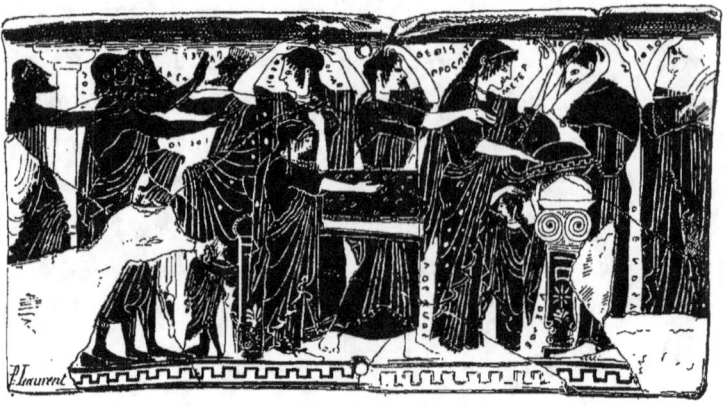

Fig. 64. — Exposition du mort et lamentation funèbre.
Plaque de terre cuite peinte provenant d'Athènes. (Musée du Louvre.

CHAPITRE X

LES

PLAQUES DE TERRE CUITE PEINTES

VEC les amphores panathénaïques, nous n'avons pas terminé l'étude des diverses applications de la peinture noire sur fond rouge. Il y a toute une classe de monuments céramiques où l'on peut suivre le développement de cette technique, depuis les plus anciens procédés usités dans les ateliers corinthiens jusqu'au grand style sévère du premier quart du cinquième siècle; ce sont les tablettes de terre cuite décorées de peintures, qui forment une série déjà longue [1].

Dès le sixième siècle, l'idée vint aux potiers grecs de faire servir les procédés de la peinture de vases à la décoration de petits tableaux (πίναχες, πινάκια) découpés dans des galettes d'argile.

[1]. Voir O. Benndorf, *Griechische und sicilische Vasenbilder,* livraison I^{re}, p. 9 et suivantes, 1869. Cf. A. Dumont, *Peintures céramiques de la Grèce propre,* p. 29.

Percées de trous de suspension, ces tablettes pouvaient aisément être accrochées, en guise d'ex-voto, aux murs d'un temple, aux parois d'un tombeau ou aux branches des arbres d'un bois sacré. Les peintures de vases nous renseignent sur l'usage auquel elles étaient destinées. Sur une amphore de Munich, on voit un athlète vainqueur tenant une de ces tablettes, sur laquelle est représenté un coureur, et s'apprêtant à la consacrer en souvenir de sa victoire. Ailleurs, des tablettes votives sont suspendues aux branches du laurier sacré du sanctuaire de Delphes, ou placées près d'une ontaine, comme une offrande à la divinité de la source. C'est sans doute à des images votives de ce genre qu'Eschyle fait allusion dans un passage des *Suppliantes :* les filles de Danaos, qui implorent l'hospitalité du roi d'Argos, le menacent, s'il les repousse, de dénouer leurs larges ceintures et de se pendre aux statues des dieux, pour les « orner de tablettes d'un nouveau genre »,

νέοις πίναξι βρέτεα κοσμῆσαι τάδε [1].

Les plus anciennes des plaques d'argile peintes aujourd'hui connues appartiennent au style corinthien du sixième siècle. En 1879, un paysan du petit village de Pendé-Skouphia, situé au sud-ouest de l'Acrocorinthe, découvrit plusieurs centaines de ces plaques, pour la plupart à l'état de fragments, et portant des peintures et des inscriptions en lettres corinthiennes du sixième siècle. Elles furent transportées à Néa-Korinthos, puis à Athènes, et les hasards de la vente les dispersèrent dans les principales collections européennes. Le Louvre en possède une douzaine, tandis que la série acquise par le musée de Berlin ne compte pas moins de six cents numéros [2].

Les dimensions de ces tablettes sont très variables : les plus

1. Eschyle, *Suppliantes*, vers 463.
2. Sur les plaques du Louvre, voir O. Rayet, *Gazette archéologique*, 1880, p. 101-107; Max. Collignon, *Monuments grecs*, nos 11-13, 1882-1884. Sur les plaques de Berlin, voir Furtwaengler : *Vasensammlung im Antiquarium*, sect. IX, nos 347-955. Cf. *Antike Denkmæler her vom arch. Institut*, t. Ier, 1886, pl. 7 et 8.

petites ont 0m,04 de largeur sur 0m,06 de hauteur; d'autres devaient mesurer, quand elles étaient intactes, jusqu'à 0m,20 de largeur. Si l'on peut observer des différences pour la qualité de la terre, le plus souvent celle qui a été employée est cette argile d'un jaune clair, légèrement verdâtre, que la Corinthie fournissait en abondance, et dont les potiers corinthiens du sixième siècle ont fait grand usage; rarement le ton plus rouge de la terre indique une date plus récente. Quant aux sujets, ils sont tracés avec une couleur brune, un peu rougeâtre. Tantôt c'est une simple silhouette à contours pleins, sans retouches, dessinée avec une extrême négligence; tantôt des engobes rouges et blanches rehaussent la peinture; d'autres fois certaines parties sont seulement dessinées au trait, sans que le potier ait entièrement rempli les contours.

La plupart des tablettes portent des trous de suspension, et ce détail suffirait seul à en accuser le caractère votif. Au reste, les formules de dédicace à Poseidon, qu'on lit sur un grand nombre de fragments, ne laissent pas de doute sur ce point[1]. On s'explique moins facilement la présence de ces objets en un lieu où l'on n'observe ni traces de four à poteries, ni vestiges d'édifices antiques. Il n'est guère vraisemblable que ces tablettes soient des rebuts de fabrication; il est plus légitime de supposer qu'elles ont été suspendues soit aux murs d'un temple de Poseidon, soit dans un bois sacré, et que plus tard elles ont été jetées hors du sanctuaire, comme des objets sans grande valeur, pour faire place à de nouveaux ex-voto.

Parmi les sujets figurés sur les plaques corinthiennes, le plus fréquent est la représentation de Poseidon, le dieu auquel étaient dédiés ces témoignages de la dévotion populaire. Nous reproduisons ici une des tablettes du Louvre, où l'on voit le dieu debout, tourné vers la droite, vêtu d'un chiton blanc et d'un himation

[1]. Ces inscriptions ont été réunies par M. Rœhl, *Inscriptiones græcæ antiquissimæ præter atticas in Attica repertas*, III, 20, nos 1 et suivants.

rouge; il est armé du trident, et tient de la main droite une couronne (fig. 65). A gauche on lit, tracé verticalement, le nom du dieu, avec la forme dorienne : ΝΑΔΖΕΤΟΠ; de l'autre côté, c'est la formule de dédicace habituelle mentionnant le nom du donateur : Σſ[ρ]ΟΝΜΑΝΒΘΒΚΒ « Igron m'a consacré »[1]. Ailleurs, le sujet se complique : à Poseidon est associée Amphitrite, qui fait face à son époux, telle qu'on la voit sur un fragment du Louvre dessiné en tête de lettre au commencement de ce chapitre. Ailleurs encore, les deux divinités sont réunies sur un char dont Poseidon tient les rênes, et qu'accompagne quelquefois Hermès.

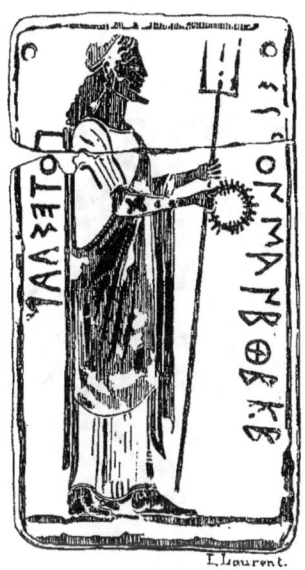

Fig. 65. — Poseidon.
Plaque corinthienne du musée du Louvre.

D'autres scènes, et non des moins intéressantes, ont trait aux occupations de la vie quotidienne; elles font directement allusion aux actes sur lesquels les dévots de Poseidon ont appelé la protection du dieu. Un grand nombre de peintures retracent des scènes empruntées à la vie industrielle, et surtout à la fabrication des vases, qui constituait, comme on l'a vu plus haut, une des sources de la richesse de Corinthe. Voici, par exemple, sur une tablette du Louvre, un potier travaillant dans son atelier. Assis sur un escabeau, en face d'une roue qu'il fait mouvoir de la main droite, il est fort occupé à tournasser, à l'aide d'un ébauchoir, un aryballe qu'il termine; d'autres vases sont accrochés au mur, et dans un coin sont entassées des mottes d'argile déjà pétries (fig. 66). C'est encore au Louvre qu'appartient une plaque où est représentée la cuisson des vases. Un potier, Sordis

[1]. Rayet, Gazette archéologique, 1880, p. 104. Le même nom figure sur une tablette du musée de Berlin : Furtwaengler, Beschr. der Vasensammlung, n° 373.

(Σύρδις), se tient debout devant un four à poterie d'où s'échappe une longue flamme, tandis que du bois brûle devant l'entrée; avec le ringard terminé en forme de croc qu'il élève de la main droite, il s'apprête à activer le feu du fourneau; mais ce n'est pas trop de l'intervention de Poseidon pour que les vases sortent du four intacts et sans coups de feu. Une plaque de Berlin, que nous reproduisons à la fin de ce chapitre (fig. 67)[1], montre des ouvriers travaillant dans une carrière, et occupés sans doute à extraire l'argile destinée à la fabrication des vases. L'un d'eux attaque à coups de marteau la paroi de la tranchée, et un autre apporte une corbeille qu'il va remplir des mottes détachées par son camarade; un troisième soulève à deux mains une corbeille déjà pleine et la tend à un de ses compagnons penché sur le bord de la tranchée. La grande

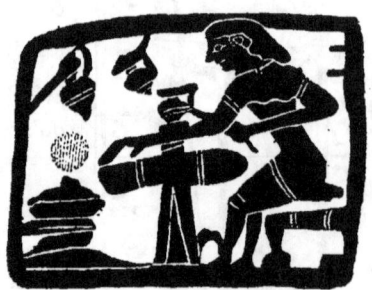

Fig. 66. — Potier fabriquant un vase. Plaque corinthienne du musée du Louvre.

amphore fermée d'un couvercle qu'on voit suspendue dans le champ contient la boisson des travailleurs. Enfin, toute une série de plaques nous a conservé le témoignage de la dévotion superstitieuse des marins corinthiens. Sur ces petits tableaux, où sont peints des navires de guerre ou des bâtiments de commerce, quelques-uns portant leur cargaison de vases, on lit des inscriptions qui formulent des prières comme celle-ci : « Donne-nous un heureux retour! » D'autres fois, ce sont des actions de grâces pour une bonne traversée : « Nous arrivons du Pirée » (Περαειόθεν ἵκομες).

Plusieurs de ces ex-voto sont d'une exécution assez soignée : il est naturel que les potiers qui les ont fabriqués aient été tentés de les signer. Ainsi une plaque du musée de Berlin porte le nom

1. Furtwaengler, *Beschr. der Vasensammlung*, n° 871. J'en ai donné une description et un croquis, *Annales de la Faculté de Bordeaux*, n° 1, 1882.

d'un peintre céramiste déjà connu par un vase en forme de bouteille allongée trouvé à Cléones. Sur l'une des faces, montrant un chasseur accompagné de son chien, on lit la signature suivante : « Timonidas, fils de Bias, m'a peint » (Τιμωνί[δας] ἔγραψε Βία). Une plaque du Louvre a été à la fois peinte et consacrée par Milonidas : ΜΣΗΟΝΣΔΑΜΒΓ ΡΑΨΒΚΑΝΒΘΚΒ (Μιλωνίδας ἔγραψε κ(αὶ) ἀνέθηκε)[1]. Mais le plus souvent ces tablettes sont d'une facture rapide et lâchée, qui les mettait à la portée des plus humbles bourses; aussi bien c'est parmi les classes populaires, marins, potiers, ouvriers et paysans, que paraît s'être recrutée la clientèle la plus assidue du sanctuaire de Poseidon.

Une autre série de plaques d'un style plus récent nous ramène à Athènes. La technique de ces tableaux suit en effet les progrès de la peinture de vases, et il n'est pas surprenant que les potiers athéniens du premier quart du cinquième siècle aient appliqué à ce genre de produits céramiques les procédés de la peinture noire de style sévère. Comme les plaques corinthiennes, celles d'Athènes n'ont été étudiées que depuis peu de temps. Quand M. Benndorf dressait pour la première fois le catalogue des plaques attiques à figures noires, il en comptait onze exemplaires[2]; ce chiffre est aujourd'hui dépassé : il faut, en effet, joindre à la liste donnée par M. Benndorf seize plaques à l'état de fragments, de dimensions relativement considérables, puisqu'elles mesurent 0m,37 de hauteur sur 0m,43 de large. Trouvées en 1872 à Athènes, derrière l'Orphelinat, elles ont été acquises par le musée de Berlin[3]. Il est fort possible que ces tableaux aient servi à décorer les

1. *Monuments grecs*, nos 11-13, années 1882-1884 (1886).
2. O. Benndorf, *Griech. und sicilische Vasenbilder*, livr. Ire, p. 16.
3. M. Furtwaëngler en a donné la description, *Beschreibung der Vasensammlung*, nos 1811-1826.

parois d'un tombeau; ce qui est certain, c'est qu'on peut les rapprocher, comme les dalles d'une frise, et y reconnaître un même thème que le peintre a développé en une série d'épisodes.

Les sujets sont empruntés aux cérémonies des funérailles. C'est d'abord, sur quatre fragments, malheureusement bien incomplets, l'exposition funèbre, ou πρόθεσις, du corps d'une femme morte, couchée sur un lit de parade. Plus loin, c'est la scène de la lamentation; puis, sur une plaque qu'on a pu restituer en grande partie, un épisode qui semble se passer dans l'intérieur de l'appartement des femmes. Les parentes de la morte sont réunies dans le gynécée. Au milieu, une femme, sans doute la mère, est assise dans une attitude de douloureux recueillement, le menton appuyé sur la main; son himation richement brodé est ramené sur sa tête. Trois autres femmes, également assises, l'entourent et semblent partager sa douleur. Au second plan, une servante porte dans ses bras un enfant qu'une de ses compagnes prend à deux mains pour le remettre à une troisième suivante, qui étend son manteau pour le recevoir, avec un geste de tendre sollicitude. Viennent ensuite les préparatifs du transport du corps; comme sur un canthare à figures noires du Cabinet des Médailles, le char est attelé de mulets, et l'un des animaux est désigné par son nom, Phalios (ΦΑΛΙΟΣ). Enfin, les autres fragments montrent le cortège funèbre, composé de femmes et d'hommes à pied, de chars et de cavaliers.

Au même ordre de sujets appartient la représentation de l'exposition du mort, figurée sur la plaque que reproduit notre figure 64. Elle a été trouvée en Attique, près du cap Colias, et, après avoir fait partie de la collection de Photiadès-bey, elle a été acquise par le musée du Louvre[1]. Ici, les inscriptions peintes dans le champ, près des personnages, ajoutent un précieux com-

[1]. Benndorf, *Griechische und sicilische Vasenbilder*, pl. I. Depuis la publication de M. Benndorf, on a retrouvé un nouveau morceau qui complète l'angle supérieur de droite.

mentaire à la scène retracée par l'artiste; elles viennent confirmer ce que les textes nous apprennent sur la législation des funérailles. On sait, en effet, qu'à Athènes la loi fixait par des règlements minutieux le détail des cérémonies funèbres. Celles-ci constituaient une sorte de drame en trois actes : l'exposition du mort (πρόθεσις), le transport du corps (ἐκφόρα) et la mise au tombeau [1]. Un décret de Solon sur les funérailles donnait à l'exposition du corps un caractère obligatoire; elle devait avoir lieu le jour même de la mort. A Ioulis, dans l'île de Céos, une loi, dont le texte nous est parvenu [2], exigeait que le nombre des vêtements laissés au mort n'excédât pas le chiffre de trois, et, pour prévenir un déploiement de luxe exagéré, elle stipulait que le prix des étoffes ne devait pas dépasser cent drachmes. Les prescriptions légales limitaient aussi le nombre des personnes admises à la cérémonie de la lamentation funèbre, et visaient surtout les femmes. Seules, les parentes les plus rapprochées, jusqu'aux cousines issues de germains, et les femmes âgées de soixante ans, pouvaient entourer le lit du mort et faire entendre les plaintes que commandait le cérémonial, suivant l'usage qui s'est conservé dans les *Myrologues* de la Grèce moderne.

La plaque du Louvre confirme de tout point le témoignage des textes. Le mort, strictement enveloppé d'une couverture (ἐπίβλημα) et vêtu d'une tunique (ἔνδυμα), est étendu sur un lit de parade. Debout à la tête du lit, la mère (μετερ) tient la tête de son fils; c'est le geste obligé, en vertu des rites funèbres, et Andromaque, dans l'*Iliade*, l'accomplit aux funérailles d'Hector :

Ἕκτορος ἀνδροφόνοιο κάρη μετὰ χερσὶν ἔχουσα.

Six autres femmes, rangées autour du lit, sont désignées

1. Voir O. Rayet, *Monuments de l'art antique*, vol II, *Convoi funèbre, plaque estampée en terre cuite*. Cf. A. Pottier, *Étude sur les lécythes blancs attiques à représentations funèbres*, p. 11 et suivantes. Cf. notre étude sur *Les cérémonies funèbres en Attique* (*Annales de la Faculté des Lettres de Bordeaux*, 1879).
2. Koehler, *Mittheilungen des deutschen arch. Institutes in Athen.* I, p. 138.

par des inscriptions comme étant les parentes du mort ; c'est d'abord la sœur (αδελφε), petite fillette de dix à douze ans, qui accomplit de son mieux la mimique funèbre imposée par les bienséances; puis trois parentes, tantes ou aïeules, auprès desquelles on lit le mot ΘΕΟΙϚ (θηθίς); au pied du lit une jeune fille, et derrière le mort une autre femme, peut-être la nourrice (ΘΕΘΕ). Toutes témoignent de leur douleur par des gestes violents : elles portent les mains à leur chevelure, comme pour l'arracher, ou bien, les bras étendus, semblent interpeller le mort. C'est le moment où éclatent les sanglots et les cris aigus que traduisent les inscriptions οἴμοι (hélas) et ὀλολυτός [1]. Les hommes sont groupés plus loin, auprès de la colonne indiquant que l'intérieur de la maison est le théâtre de la scène. Ce sont les frères et le père du mort; ils accompagnent de leurs lamentations les gémissements des femmes, et leur douleur plus virile s'accuse par des gestes plus mesurés. En dépit d'une certaine raideur dans le style, la scène est d'un grand effet. La sobriété avec laquelle sont posées les engobes, la simplicité du dessin, le rythme de la composition, tout contribue à donner à cette peinture une sorte de dignité austère, et met l'exécution en parfaite harmonie avec la gravité du sujet. Comme les plaques du musée de Berlin, celle du Louvre appartient à la belle époque de la peinture noire; toutefois, cette dernière accuse un style déjà plus avancé, et l'on ne se tromperait guère en l'attribuant à la période qui s'étend entre les années 480 et 460.

Les sujets des plaques à figures noires ne sont pas exclusivement funéraires. Quelques-uns représentent des scènes mythologiques qui permettent de les classer dans la catégorie des ex-voto. Telle est, par exemple, la plaque signée du nom de Skythès, et représentant Athéna sur un char devant lequel marche Hermès. Il faut aussi remarquer que l'usage de ces tableaux peints s'est

[1]. Une autre inscription, où M. Benndorf reconnaissait le nom d'une joueuse de flûte, ne donne aucun sens appréciable. On lit seulement : O. ΕΛΟΣΑ.

152 *Les plaques de terre cuite peintes.*

continué alors que la technique des vases a subi un grand changement par l'emploi du procédé nouveau qui remplace la peinture noire. C'est ce que prouve un beau fragment du musée de Berlin, trouvé par Fauvel au commencement de ce siècle, et qui a été longtemps le seul spécimen connu des plaques de terre cuite peintes : on y voit le buste d'Athéna, au-dessous d'une sorte de fronton, sur le bandeau duquel est peinte une dédicace [1]. Mais ce monument, au point de vue de la technique, n'a plus rien de commun avec les vases signalés jusqu'ici ; il appartient à un style nouveau, dont il est temps d'aborder l'étude.

1. Benndorf, *ouvrage cité*, pl. IV, n° 2.

Fig. 67. — Ouvriers travaillant dans une carrière.
Plaque corinthienne du musée de Berlin.

Fig. 68. — Combat d'Héraclès et d'Antée.
Peinture d'un cratère d'Euphronios. (Musée du Louvre.)

CHAPITRE XI

LES VASES A FIGURES ROUGES

I. EUPHRONIOS

E désir de suivre jusqu'à son dernier terme l'histoire de la fabrication des vases à figures noires nous a contraints à dépasser de beaucoup les limites chronologiques auxquelles nous nous étions arrêtés dans les chapitres précédents. Il nous faut maintenant revenir sur nos pas, reprendre nos quartiers au point où nous en étions restés dans notre chapitre VIII, et repartir de là, c'est-à-dire des environs de 470, pour recommencer notre marche en avant. La période de quinze ou vingt années, dont cette date de 470 marque le milieu, est en effet pour la Grèce l'aurore de son plus beau jour. A ce moment commence le plein développement de toutes les forces vitales des Hellènes, l'épanouissement de tout cet ensemble de qualités si fines et si nobles qui appartenaient en propre à cette race merveilleusement douée. La durée de cette période de brillante floraison fut bien courte, hélas! quarante à cinquante ans à peine,

mais l'éclat de cet été de moins d'un demi-siècle fut incomparable. Pendant ces jours bienheureux, la Grèce ne se sentit menacée d'aucun danger : les armées du roi de Perse étaient bien loin, et rien ne permettait de croire que leur retour fût jamais possible; les derniers vaisseaux phéniciens n'osaient plus s'aventurer hors du voisinage de leurs ports. Les flottes athéniennes, aidées par l'assistance d'alliés auxquels la république imposait durement l'obéissance, maintenaient avec rigueur la paix sur toute la surface de la mer Égée et sur la côte de l'Asie Mineure. De temps en temps, la Béotie et la Phocide voyaient bien passer quelques bataillons de lourds hoplites de Lacédémone, ou quelque petite armée, agile et allègre, descendre des montagnes derrière lesquelles était Athènes. Quelques centaines de cadavres restaient dans les vignes de Tanagra ou dans les champs de blé de la plaine de Coronée; mais on était si accoutumé à ces querelles de ville à ville que ces passes d'armes, où aucun des deux États, rivaux depuis hier à peine, n'engageait encore toutes ses forces, ne suffisaient pas à inquiéter sérieusement les esprits. Aussi, grâce à la sécurité du présent, aux promesses que semblait faire l'avenir, l'activité industrielle et commerciale s'accroît-elle alors rapidement dans toutes les villes de la Grèce, et naturellement surtout à Athènes, dont les ateliers voyaient, à chaque victoire de l'armée ou de la flotte, s'ouvrir un débouché nouveau. L'extrême rapidité avec laquelle la ville fut reconstruite après la bataille de Platées; l'importance que prit en quelques années le nouveau port du Pirée; l'extension promptement acquise par l'exploitation des mines du Laurion, sont les principales manifestations de ce prodigieux développement de l'activité travailleuse et de l'accroissement de richesse qui en fut la conséquence.

Mais ce ne sont pas seulement l'industrie et le commerce qui tirèrent avantage de la victoire de l'hellénisme. Les arts lui durent cette sérénité des esprits, ce progrès du luxe et du goût, sans lesquels l'activité des artistes n'eût pu trouver ni stimulant, ni

emploi. Rien, si ce n'est le rêve enchanteur que fit l'Italie entre 1470 et 1520, ne peut donner une idée de l'éblouissement que dut éprouver en Grèce, de 470 à 430, tout homme ayant une âme capable de s'émouvoir à la vue du beau. C'est le moment où de toutes parts s'élevèrent de nouveaux temples, autrement grands que les anciens, construits avec les splendides marbres blancs de l'Attique et des îles, et offrant dans l'ensemble de leurs lignes cette tranquille majesté, cette harmonie, cette perfection, dont ils sont restés les modèles éternellement admirables. Autour des places publiques des villes, pour lesquelles un plan nouveau, le plan rectangulaire des Ioniens, est presque partout adopté, se développent de vastes portiques où prennent place les tribunaux et tous les services publics. L'œuvre de l'architecte appelait celle du sculpteur et du peintre; il fallait peupler ces monuments de statues, décorer de figures en marbre les frontons de ces temples et leurs frises de reliefs, égayer par des peintures les murs nus de leurs vastes salles. C'est ainsi qu'à Athènes, par exemple, les deux grands peintres Polygnote de Thasos et Micon couvrent de compositions à innombrables personnages les murs des édifices construits sous l'influence de Cimon et de Périclès, le temple de Thésée, celui des Anakes et le portique construit sur l'Agora par Peisianax, et désigné depuis dans l'usage courant sous le nom de Pœcile. De Micon, on admirait au Pœcile le combat des Athéniens et des Amazones, à l'Anakeion le retour des Argonautes, au Théséion une autre bataille contre les Amazones, un combat des Centaures et des Lapithes et la reconnaissance de Thésée par Poseidon et Amphitrite. De la main de Polygnote, Athènes possédait des œuvres nombreuses : au Pœcile, un jugement d'Ajax, à l'Anakéion l'enlèvement des Leucippides, à la Pinacothèque de l'Acropole le sacrifice de Polyxène. Mais ce n'était pas seulement à Athènes que la peinture était en grande faveur : le chef-d'œuvre de Polygnote était l'ensemble des deux grandes compositions peintes par lui dans la *lesché* des Cnidiens à Delphes :

la prise d'Ilion et Ulysse aux enfers. Le temple élevé par les Platéens à Athéna Areia, en action de grâces pour la victoire remportée près de leur ville par les Grecs, était aussi décoré de peintures, parmi lesquelles se trouvait encore une œuvre considérable du maître thasien, un massacre des prétendants par Ulysse.

Vouloir reconstituer par l'imagination quelqu'une de ces grandes peintures murales serait une ambition tout à fait chimérique. Tout ce que les témoignages, souvent fort brefs, des auteurs nous permettent d'en dire, c'est que, dans ces chefs-d'œuvre, ce que l'on admirait le plus c'étaient la sévérité de l'ordonnance, la simplicité des lignes, la justesse du dessin. Les scènes s'y étendaient en longueur; les personnages étaient disposés sur un très petit nombre de plans et présentés le plus souvent de profil; quelquefois, fort rarement, ils se faisaient voir tout à fait de face, presque jamais dans des positions obliques. Les visages étaient dessinés d'après des traditions docilement suivies, et sans aucune recherche de l'individualité; ils rentraient dans un petit nombre de types, comme les masques dont on se servait au théâtre. L'artiste se préoccupait déjà de faire exprimer à ses personnages quelques-unes des passions les plus simples, comme la colère, la douleur ou la joie, mais il y parvenait en variant l'attitude générale, le vêtement, le port des cheveux, en inclinant ou en redressant la tête, plutôt qu'en modifiant les traits eux-mêmes; l'infinie mobilité du visage troublait encore sa timidité. Enfin, les couleurs primordiales employées se réduisaient à quatre. Avec ces quatre couleurs et les teintes intermédiaires qu'on pouvait obtenir en les mélangeant, le peintre disposait d'une gamme de tons tout juste suffisante, et dont le peu d'étendue donnait à l'œuvre une sévère tenue, une grande unité d'aspect.

Les écrivains de toute l'antiquité, romains aussi bien que grecs, nous disent l'émotion profonde que causaient l'austère gravité des peintures de Micon, le faire déjà plus libre, le coloris plus éclatant de celles de Polygnote. Comment les peintres de vases

eussent-ils fermé les yeux à ce qu'avaient d'imposant ces vastes compositions? Il est d'usage de regarder ces céramistes comme de simples ouvriers, strictement enfermés dans la pratique de leur métier. Nous nous imaginons les voir, avec leur humble costume de travail, souillés de terre, assis sur leur petit escabeau, devant leur tournette, ou tenant sur leurs genoux le vase qu'ils achèvent de décorer. Sans doute, c'est bien ainsi qu'étaient les manœuvres qui faisaient dans chaque atelier la besogne courante. Mais ceux qui signaient de leur nom les beaux vases du cinquième et du quatrième siècle, beaucoup même de ceux qui, plus modestes, omettaient d'inscrire le leur, ceux-là étaient d'une autre condition sociale et avaient une autre instruction. Les maîtres mêmes des grandes fabriques, quoique occupés plutôt des opérations techniques du tournage et de la cuisson des vases, étaient le plus souvent bien informés de l'art de les décorer et capables de les peindre eux-mêmes. Les uns comme les autres avaient assurément fait de sérieuses études; ils avaient reçu des leçons, soit des anciens de la fabrique, soit de véritables artistes, et ils étaient au courant de ce qu'accomplissaient la peinture et la sculpture dans les temples ou sur les places publiques d'Athènes, de Corinthe, d'Argos, de Thèbes, de Delphes et de Platées. Comment ces maîtres d'une industrie artistique entre toutes n'eussent-ils pas conçu l'ambition de transporter sur les produits de leur atelier le plus qu'ils pourraient prendre de la composition si savamment combinée, de la magistrale beauté, du tranquille et majestueux aspect de tapisserie de ces décorations murales qui se multipliaient de tous côtés? Ils n'eussent point eu l'instinct indispensable au décorateur s'ils n'avaient point senti la nécessité de s'inspirer de ces grandes frises si sobrement peintes, où le brun brique des ocres, associé au bleu caressant du silicate de cuivre et au rouge gai du minium, détachaient si nettement en vigueur les personnages sur les teintes grisâtres de fonds systématiquement laissés nus.

Mais la peinture à figures noires, la seule en usage jusque vers 470, ne se prêtait à aucun progrès de ce genre. Elle rappelait les applications ou les incrustations d'ornements et de figures en bronze sur les vieux coffres de bois conservés dans les temples; elle ne donnait que des silhouettes plates, nettement détachées du fond, mais d'un aspect monotone et dur; sur ces surfaces au ton lugubre, on ne parvenait d'ailleurs que d'une manière très imparfaite à indiquer la musculature des nus et les détails du costume. Évidemment il n'y avait pas à hésiter : la route suivie jusque-là ne menait pas au but; il fallait chercher dans une autre direction, renoncer à cette méthode ingrate que l'esprit des artistes s'épuisait en vain à perfectionner, renverser le système traditionnel et lui substituer quelque chose d'entièrement nouveau. Comment? D'une manière bien simple : au lieu de parsemer de figures noires un fond roux, il fallait jeter, au contraire, sur un fond noir des personnages qui conserveraient le ton clair de la terre cuite; ils attireraient ainsi tout d'abord le regard et le retiendraient par leur beau ton si chaud et si doux. Sur les figures restées claires, rien de plus simple que d'indiquer, soit par un coup de pinceau discret, soit par une légère engobe rouge ou par un trait d'encre noire finement tracé à la plume, les contours des paquets de muscles, la forme des menus détails anatomiques, la disposition et jusqu'aux plus petits plis du costume. Grâce à cela, les scènes peintes sur les vases acquerraient un charme tout nouveau pour la masse et un intérêt bien plus grand pour ceux qui réfléchissent et qui apprécient.

Telle est, simple dans la conception, d'une complication extrême dans la pratique, la révolution qui eut lieu dans les ateliers des céramistes vers 470 ou 460. L. Ross a cru pouvoir déterminer d'une manière plus précise la date de l'adoption du procédé nouveau [1]. Dans la partie orientale de l'Acropole, à l'est

1. L. Ross, *Archæologische Aufsætze*, I, p. 138 à 142, et pl. IX et X. — Klein, *Euphronios*, p. 39.

et un peu au sud-est de la façade principale du Parthénon, le rocher se dérobait par une pente brusque. En cet endroit, sur un espace assez étendu, le sol est formé d'un remblai de cendres et de petits morceaux de braise; ce remblai forme une terrasse destinée à agrandir de ce côté la surface plane disponible et supportée par un mur de soutènement : dans cette masse épaisse de terre rapportée, on trouve un grand nombre de menus morceaux de bronze, restes de vases et d'objets consacrés, ainsi que de nombreux tessons de poteries. Parmi ces tessons, quelques-uns sont décorés de peintures rouges sur fond noir. Ross a publié notamment un petit scyphos avec la représentation d'une chouette, un débris de pinax à l'intérieur duquel était une scène d'orgie : le morceau conservé nous montre un homme ivre qui, chancelant sur ses jambes, s'appuie sur son bâton, et, la tête renversée en arrière, chante quelque chanson bachique. Le dessin de ce morceau est d'un beau style, non sans souplesse, quoique plus sévère que le sujet.

Il était bien séduisant de chercher dans ces trouvailles une indication chronologique. On adopta d'enthousiasme celle qui flattait le plus la curiosité : cette terre, où les charbons sont mêlés aux débris de bronze, fut regardée comme provenant du nettoyage de l'Acropole après la rentrée des Athéniens en 479. C'était donner aux vases signalés par Ross une noblesse bien ancienne; mais, en réalité, cette hypothèse ne soutient pas l'examen : la construction du mur méridional de l'Acropole et le remblaiement des parties nouvelles que cette construction enfermait dans l'enceinte sacrée sont deux travaux connexes qui se rattachent à un plan d'agrandissement destiné à préparer l'édification du Parthénon. L'œuvre a été commencée sous Cimon; Périclès en a trouvé faite la partie préparatoire, la partie ingrate. Ramassés aux alentours, menus débris de vases de métal, tessons brisés, ont été pendant des années jetés dans la gênante dépression qui se creusait à l'est du terrain réservé pour le futur temple, jusqu'à ce qu'elle ait été remplie. Peut-être même le remblai n'était-il pas fini en 446, lorsque

commencèrent les travaux de construction du nouveau monument consacré par la piété d'Athènes. La date la plus récente possible du pinax et du scyphos de Ross se trouve donc abaissée d'une trentaine d'années; mais cette trouvaille n'en pose pas moins un jalon sur cette route que nous suivons péniblement, et où les moindres points de repère sont utiles. Il y a des vases à figures rouges sensiblement plus archaïques que ceux-là, et si nous mettons entre les uns et les autres une vingtaine d'années de différence, nous retrouvons pour les plus anciens à peu près la date à laquelle nous nous étions provisoirement arrêtés.

Si radicale que fut cette révolution artistique, elle s'est d'ailleurs faite très vite. Les vases qui marquent la transition entre les deux styles sont fort peu nombreux, et on peut les diviser en deux classes. La première ne compte jusqu'à présent qu'un nombre infime de vases, sur lesquels les figures, encore noires, sont simplement gravées sur un fond également noir; des engobes blanches distinguent les chairs des femmes. Le seul intéressant de ces vases est une hydrie de la collection de la princesse Dzialynska[1]; le vase est entièrement noir. D'un côté, sur le renflement de la panse, est Sappho (ΦΣΑΦΟ), tenant une lyre. La figure est exactement du même ton que le fond; le contour du corps est gravé d'un trait résolument creusé, de même que les détails du costume. Le visage, les mains et les pieds sont peints en blanc; le dessin est d'un archaïsme de bon aloi, et indique une date très voisine de l'an 500. Peut-être cette hydrie est-elle le plus ancien témoignage de la préoccupation de faire du nouveau qui commençait à troubler les céramistes. — Dans la seconde classe, au contraire, les peintures de l'intérieur et celles de l'extérieur sont des deux systèmes opposés, et le nouveau procédé est pratiqué avec autant de sûreté de main que l'ancien. Même des vases signés présentent cette décoration incohérente, entre autres trois coupes où le nom

[1]. De Witte: *Description des Collections d'antiquités conservées à l'hôtel Lambert*. Paris, 1886, pl. III.

d'Épictétos est associé à celui d'Hischylos, et une quatrième signée du même Épictétos et de Nicosthènes. Ces vases ne sont pas très anciens ; ils sont déjà de la seconde moitié du cinquième siècle, et l'emploi partiel des figures noires n'y est que la survivance des habitudes antiques.

Aussitôt que les fabriques les plus intelligemment dirigées commencèrent à mettre en vente des vases à figures rouges, la vogue de ces produits nouveaux fut si grande que même les petits ateliers durent suivre l'exemple, et que l'industrie céramique travailla dans toute la Grèce avec une extrême activité. Ses efforts furent d'ailleurs stimulés par l'engouement nouveau des Grecs pour un jeu importé de Sicile et qui devint l'accompagnement obligé de tout festin, le jeu du *Cottabos*. Ce jeu se jouait dans l'espèce d'orgie (συμπόσιον) qui suivait forcément le dîner; il consistait à laisser dans la coupe, après chaque rasade bue, une petite quantité de vin, à prendre alors la coupe en passant un doigt dans l'une des anses, à lui imprimer ainsi une sorte de mouvement de fronde, et à lancer la gorgée de vin gardée au fond, soit vers la muraille opposée de la salle du banquet, soit vers un but déterminé. Pendant ce temps on pensait, voire même on prononçait à haute voix, le nom de la personne que l'on aimait, et suivant la précision avec laquelle le liquide, le λάταξ, atteignait le but proposé, suivant le bruit plus ou moins plein qu'il faisait en retombant, le joueur croyait reconnaître si cette personne le payait de retour ou n'avait pour lui qu'indifférence. Sur cette donnée primitive, l'imagination des buveurs inventa cent combinaisons diverses. Le cottabe eut un ordonnateur, un *roi*, il devint une sorte de concours, eut ses vainqueurs et ses prix, même ses mises et ses amendes. Le latax fut lancé en mesure, aux sons de la flûte; le but devint une balance dont il s'agissait de faire basculer les plateaux, ou tout un échafaudage d'objets dont l'un, atteint par le latax, entraînait toute une cascade de chutes successives.

Le cottabe devint et resta pendant plus d'un siècle la fureur

d'Athènes, de Corinthe, de Thèbes, de toutes les villes où l'on aimait le plaisir et où l'on se targuait d'élégance. Pas de festin bien ordonné qui ne fût égayé par ce jeu; on se piquait d'avoir pour cela les coupes les plus riches et les plus belles, et des coupes encore plus luxueuses pouvaient servir à former les prix. Aussi la production des grandes cylix superbement décorées fut-elle pour les fabriques la source de riches bénéfices, et pour l'habileté des meilleurs peintres céramistes l'emploi préféré. C'est en effet surtout sur des coupes que se lisent les noms des Euphronios, des Brygos, des Sosias, des Doris, des Chachrylion, des Panphaios, ainsi qu'un peu plus tard, celui de Hiéron.

De ces artistes, les premiers sont, à très peu de chose près, contemporains. Ils ont vécu côte à côte, et il n'est pas sans exemple qu'ils se soient associés. Travaillant à une époque où, dans toutes les branches de l'art, le style se modifiait avec une rapidité surprenante, ils ont eu chacun leur moment de rudesse archaïque, leur moment de grandeur simple et sévère, leur période de souplesse et d'élégance. Ces différences entre leurs œuvres successives rendent fort difficile de dater leur carrière; les écrivains anciens ne se sont jamais occupés d'eux, et l'on ne trouve dans aucun texte même le simple nom d'aucun de ceux que nous avons énumérés. Qu'est-ce d'ailleurs au juste que la période de production d'un artiste? Elle se prolonge longtemps pour certains, pour d'autres elle ne dure que quelques années; il faut donc renoncer à toute tentative de classement chronologique. Tout au plus peut-on essayer de distinguer, non pas même quelques écoles, mais quelques groupes dont les membres ont subi les mêmes influences artistiques et ont ainsi contracté une certaine ressemblance de physionomie.

Des artistes énumérés tout à l'heure, le premier qui ait le droit de nous occuper est Euphronios[1]. Huit coupes et deux vases portent son nom, et non seulement, sur ces dix pièces, quelques-unes comptent parmi les plus anciens exemples de la décoration à figures rouges, mais sur plusieurs d'entre elles la peinture atteint une grandeur et une beauté auxquelles ne parvient aucun autre monument de la céramique athénienne.

L'une des plus archaïques, parmi les œuvres d'Euphronios, est une admirable cylix trouvée à Cervetri et acquise en 1871 par le musée du Louvre[2]; elle est brisée en un grand nombre de morceaux, mais les surfaces sont bien conservées et les repeints sur les cassures ont été discrètement faits; le diamètre est de 0m,40, et l'intérieur et l'extérieur sont également décorés de peintures. La scène représentée à l'intérieur (fig. 69) est tirée d'une des vieilles légendes nationales d'Athènes, légende rapportée notamment par Hygin et Pausanias[3].

Lorsque Thésée alla conduire en Crète les sept jeunes hommes et les sept jeunes filles qui devaient être livrés au Minotaure, Minos eut une querelle violente avec lui au sujet d'une des jeunes captives dont la beauté l'avait séduit; dans la dispute, le roi de Crète contesta au jeune Athénien qu'il fût le fils de Poseidon, et le défia de prouver la réalité de cette origine divine en rapportant du fond de la mer un cachet qu'il y jeta. Thésée plongea aussitôt, fut guidé par des dauphins auprès des divinités marines, et reparut bientôt, portant, en même temps que le cachet, une couronne d'or qu'il avait reçue d'Amphitrite. La réception de Thésée par Amphitrite avait été peinte par Micon, en 469, sur le mur du fond de la cella du temple de Thésée. Nul doute que ce ne soit le même sujet que nous retrouvons au centre de notre coupe;

1. W. Klein, *Euphronios, eine Studie zur Geschichte der griechischen Malerei*. In-8. Vienne, 1886.

2. De Witte, *Monuments grecs publiés par l'Association pour l'encouragement des études grecques*, 1872, pl. I.

3. Hygin, *Poem. astron.*, II, 5. — Pausanias, I, XVII, 3.

il semble même à M. de Witte fort probable qu'il faut voir dans l'œuvre du céramiste, non pas sans doute une copie fidèle, mais un souvenir de la partie centrale de la grande composition du peintre. A droite, Amphitrite, assise sur un siège carré sans dossier (δίφρος), est tournée vers la gauche. Elle est vêtue de la tunique talaire et du diploïdion à petits plis, et a sur la tête et sur les épaules un voile qu'elle a entr'ouvert et rejeté en arrière pour découvrir son visage; ses cheveux, maintenus par une bandelette, sont divisés en petites boucles frisées. Elle étend en avant la main droite grande ouverte. Devant elle, le jeune Thésée se tient debout; un dieu marin, Triton, barbu, le corps terminé en queue de poisson, se glisse sous lui et lui soutient les pieds. Le jeune héros est vêtu seulement d'une fine tunique, ses jambes et ses bras sont nus, ses cheveux sont peignés et nattés avec un soin minutieux; il a au côté sa courte épée, et, étendant la main droite, s'apprête à recevoir à son doigt l'anneau que lui tend Amphitrite; de la main gauche il fait un geste d'admiration.

Entre Thésée et Amphitrite, au second plan, Athéna se tient debout; elle a 0m,28 de haut. Elle est casquée, vêtue de la longue tunique talaire en fine étoffe de lin, du diploïdion et de la chlamyde; sur sa poitrine et ses épaules s'étale l'égide à surface couverte d'écailles et à bordure formée de têtes de serpent; au milieu est le gorgonion à tête grimaçante. Dans sa main droite elle tient une chouette exactement semblable à celle des monnaies athéniennes, et elle appuie sa main gauche sur le haut de la hampe de sa longue lance; elle se tourne vers Amphitrite et, inclinant la tête, semble la remercier. Des dauphins semés dans le champ indiquent que la scène se passe au milieu des eaux.

Le dessous de la coupe porte des représentations qui n'ont pas un caractère moins attique que la grande composition de l'intérieur : ce sont encore des exploits de Thésée. De chaque côté, entre les anses, sont deux groupes : on voit ainsi, sur un des côtés, Thésée saisissant le brigand Skiron par les jambes, et le

jetant dans la mer du haut des fameuses roches sur l'escarpement desquelles était entaillé le sentier conduisant de Mégare à Corinthe; puis le héros athénien achevant un second brigand, Procroustès,

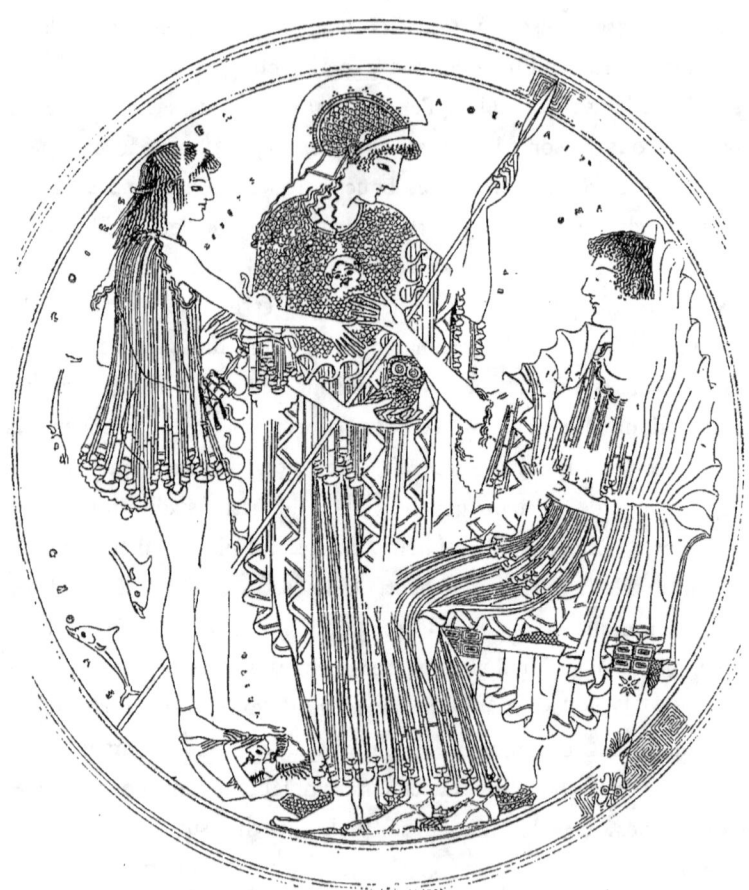

Fig. 69. — Thésée recevant d'Amphitrite l'anneau de Minos.
Peinture d'une coupe d'Euphronios. (Musée du Louvre.)

déjà tombé sur ses genoux et faisant d'inutiles gestes de supplication. Sur l'autre moitié est d'abord la lutte de Thésée et de Cercyon; ils se sont pris à bras le corps, et Thésée qui a déjà forcé son adversaire à baisser la tête et à courber l'échine va

évidemment être vainqueur. Enfin vient la lutte moins périlleuse dans laquelle le fils d'Égée dompta le taureau de Marathon et lui lia les pattes pour le porter à l'Acropole et l'y sacrifier à Athéna.

Dans le champ de la composition intérieure, à gauche, derrière Thésée, est la signature :

EVΦRO [υιος ε] ΠΟΙΕΣΕΝ

Les dimensions de cette peinture sont telles qu'elles permettent d'apprécier aisément les caractères distinctifs du talent d'Euphronios. De même que les légendes auxquelles il a emprunté ses sujets appartiennent à la religion athénienne, de même le style de son œuvre est exactement conforme à la tradition attique. Ce qui frappe tout d'abord dans ce style, c'est l'élégance simple et facile de la composition, le soin consciencieux appliqué aux moindres détails, l'exquise pureté des contours, l'étonnante finesse du trait. La figure et le corps presque nu de Thésée sont des modèles de grâce juvénile et de chasteté.

Une intelligence déjà très grande du mouvement de la vie, combinée avec un reste de la routine archaïque reconnaissable encore dans les petits plissements des tuniques, des chlamydes et des manteaux, ainsi que dans la position oblique des yeux, la saillie du nez et le demi-sourire des lèvres, tout ce mélange de gaucherie naïve et de sens inné du beau rappelle bien ce que les écrivains anciens nous disent du maître qui, jusqu'au milieu du cinquième siècle, maintenait, au moment même de la révolution suscitée par le puissant génie de Phidias, les vieux principes de l'école de sculpture attique. Ce qu'ils nous apprennent de la *Sosandra* de Calamis, de son sourire grave et discret, de la pudeur répandue sur ses traits, de l'élégance et de la décence avec lesquelles elle était vêtue, de l'harmonie, de la délicatesse et du charme de ses formes, ainsi que de la correction savante de tous ses mouvements, tous ces éloges peuvent également s'appliquer aux figures féminines de la coupe de *Thésée auprès d'Amphitrite*.

C'est également aux premières années de l'activité artistique d'Euphronios que remonte une sorte de *psykter*, ou, plus exactement, de *chytropous*, qui a passé de la collection Campana au musée de l'Ermitage [1]. Des scènes héroïques, ce vase nous fait passer aux joyeusetés les plus franchement bachiques. Sur une bande circulaire qui occupe la plus grande partie du renflement de la panse, est représentée une réunion de courtisanes, à demi couchées sur ces petits lits (κλῖναι) dont on se servait dans les festins, les épaules ou l'un des coudes appuyés sur des oreillers élégamment brodés. Toutes ces femmes sont absolument nues : l'*opisthosphendoné*, sorte de foulard roulé un peu lâche, dont la partie large soutient par derrière les cheveux et dont les extrémités sont agrafées sur le sommet de la tête, est la seule pièce d'étoffe qui les touche, et l'artiste, dans son scrupule d'exactitude, n'a cru pouvoir rien cacher.

Ces femmes sont des buveuses : la couronne d'ache, qui passait pour rendre l'ivresse plus lente à venir et plus douce à supporter, est posée autour de leur tête. Elles égayent la fin de leur orgie en jouant ensemble le jeu à la mode. Une musicienne, Sekliné, (le nom est écrit de droite à gauche), leur donne la mesure avec la double flûte. Smikra (la petite), un skyphos dans la main gauche, s'appuie du coude gauche sur son oreiller et se tient à moitié dressée. Elle a l'index de la main droite passé dans l'anse d'un second skyphos, et, détournant les yeux, s'apprête à lancer le reste du contenu du vase. A côté de son bras droit sont écrits les mots qu'elle prononce

OSSAT AƎΔΜΑΤΜΙΤ
ꟼΛΑƎꟼ

Τὶν τανδὲ λατάσσω, Λέαγρ [ε. C'est-à-dire : « C'est pour toi que je lance ce latax, Léagros! » A gauche de Smikra, ΠΑΛΑ dont

1. *Compte rendu de la commission impériale archéologique de Saint-Pétersbourg.* 1869, p. 219, et pl. 5.

le nom doit sans doute être restitué Ἀγάπ [ημα, (baiser), tient de même deux skyphi. De l'autre côté, à droite, Aliasto (M. Klein lit Palaisto), tournant la tête de face, boit à longs traits dans son skyphos, tandis que de sa main gauche elle tient une cylix. Près de la buveuse Aliasto, est, en deux lignes : la signature Εὐφρόνιος ἔγραφσεν : Euphronios a peint. Il faut l'avouer : l'impression laissée par la vue de ce vase diffère beaucoup de celle que cause la cylix de Thésée. Rien de moins gracieux que les femmes nues dont Euphronios s'est évidemment proposé de nous faire admirer la beauté : car penser qu'il ait eu une intention satirique serait, je crois, se méprendre sur la tournure d'esprit des Athéniens de son époque. Mais l'idéal de la beauté féminine, telle qu'il la voyait en imagination, était toute autre chose que ce que nous concevons aujourd'hui. L'art ionique connaissait déjà, à cette époque, toutes les mollesses de contour qui font le charme du corps féminin. Mais l'art attique était resté fidèle à l'austère tradition des anciens jours : il donnait à la femme les mêmes formes énergiques et la même raideur musculaire qu'à l'homme. Aussi les courtisanes peintes par lui sont-elles maigres, anguleuses, et ont-elles presque un aspect viril. Les inscriptions sont dans le dialecte dorien le plus pur : mais celui qui les a composées, en employant pour les écrire l'alphabet attique, a trahi lui-même sa supercherie. Le nom de Léagros, suivi de l'épithète καλός, se trouve d'ailleurs sur d'autres coupes d'Euphronios, où écriture et langue sont attiques ; il se lit encore sur des coupes de Chachrylion, un maître athénien lui aussi.

Toute différente de ce vase, et d'un art beaucoup plus avancé, est une coupe de Cæré que Gerhard a publiée lorsqu'elle faisait encore partie de la collection du prince de Canino[1]. C'est une cylix décorée à l'intérieur et à l'extérieur. Des trois scènes qui y sont peintes, deux sont certainement des épisodes de la légende d'Achille et de Troïlos. La troisième peut être sans trop d'effort

1. Gerhard, *Auserlesene griechische Vasenbilder*, t. III, pl. 224, 225, 226.

rattachée au même sujet. Celle-ci, qui occupe une des moitiés de l'extérieur de la coupe, représente quatre guerriers occupés à s'armer. Deux sont âgés et barbus; ceux-là, gens rompus à la guerre, ont presque terminé leurs préparatifs : l'un est complètement équipé, non seulement il est casqué et cuirassé, mais il a déjà son manteau sur ses épaules, et décroche son bouclier; l'autre a, lui aussi, déjà le casque en tête, et, se tenant debout en équilibre sur sa jambe droite, il est en train de mettre ses cnémides; toutefois il n'a pas encore endossé sa cuirasse, et sa tunique finement plissée couvre seule son corps; ses cheveux tombent en longues tresses sur ses épaules; près de lui sa lance est plantée en terre.

Auprès de ces deux hoplites, hommes faits et bons donneurs de coups de lance, sont deux beaux éphèbes, vêtus l'un et l'autre d'une courte et élégante chlamyde, la tête découverte et les jambes nues. L'un passe sur son épaule le baudrier qui soutient sa courte épée; l'autre, la main gauche appuyée sur le rebord d'un grand bouclier rond, prend de la droite le casque qu'il va mettre sur sa tête.

Tout à gauche de la composition est un casque posé de face sur un escabeau. Jaloux de ne pas faire perdre au spectateur le beau contour que présente un casque vu de profil, le peintre a dédoublé le cimier, et nous le montre à la fois avec l'aspect qu'il aurait s'il était vu successivement par un des côtés et par l'autre. C'est là sans doute un des plus récents exemples d'un procédé fréquemment employé sur les vases du septième et du sixième siècle.

Gerhard a vu dans cette scène un armement des Myrmidons, et cette hypothèse est vraisemblable. Si on l'admet, toute la décoration de la coupe ne forme plus qu'un ensemble d'une parfaite unité : c'est en effet un exploit du chef même des Myrmidons, d'Achille, que représente la seconde des peintures extérieures. A droite de la composition est un autel rectangulaire, construit au pied d'un palmier, et à côté duquel est un trépied; le palmier et

le trépied indiquent que cet autel est consacré à Apollon, et les auteurs nous apprennent que le dieu dont il s'agit dans les circonstances présentes est celui de Thymbra. A gauche de l'autel, Achille, casqué et cuirassé, son bouclier et sa lance dans la main gauche, saisit de la main droite par son épaisse chevelure un jeune garçon sans armes et vêtu d'une simple tunique : à côté est écrit le nom de l'un des fils de Priam, Troïlos. Troïlos ainsi surpris tombe en arrière en étendant son bras droit et sa main ouverte pour supplier son ennemi. Il a lâché les longes avec lesquelles il conduisait ses deux chevaux, et ceux-ci s'enfuient au galop avec des mouvements désassemblés qui sont admirablement surpris sur la nature.

A l'intérieur de la coupe est le dernier acte de cette cruelle tragédie. Troïlos a sans doute essayé de s'échapper et de s'asseoir sur l'autel, où il eût été inviolable. La pose de son corps est celle de la course; mais Achille l'a de nouveau saisi aux cheveux, et le malheureux enfant cherche en vain avec sa main gauche à desserrer la fatale étreinte, tandis que de la main droite étendue et ouverte il implore encore sa grâce. Mais son vainqueur, impitoyable dans sa colère, raidit sa jambe droite en avant, et brandissant de son bras droit levé sa courte épée, renversant légèrement en arrière la tête de son prisonnier, il s'apprête à lui trancher la gorge d'un formidable coup de taille.

Tout archaïsme n'a pas encore disparu de cette belle peinture. Dans le soin exagéré apporté à reproduire les moindres plis de la tunique, dans certaines particularités de la forme des jambes, l'étranglement du genou, l'indication trop ressentie et un peu sèche des muscles, se retrouve la vieille tradition. Mais l'artiste sait déjà poser ses personnages dans nombre d'attitudes diverses, les montrer dans toutes les variétés du trois quarts, aussi bien que de profil ou de face, et donner à tous leurs membres un jeu parfaitement libre. L'éphèbe ceignant son épée, que nous avons signalé plus haut, est un exemple de cette souplesse et de cette science

anatomique. Mais la figure la plus remarquable est celle d'Achille, sur la peinture du fond de la coupe. Non seulement elle frappe par l'originalité de l'attitude, par la fierté du contour, par l'énergie du mouvement, mais la physionomie y est plus vivante

Fig. 70. — Achille tuant Troïlos. Fond d'une coupe d'Euphronios.

que dans aucune des peintures que nous avions étudiées jusqu'ici. Les yeux grands ouverts, fixés sur le point à frapper, la bouche distendue par un cri de rage satisfaite, le nez au vent et les lèvres frémissantes d'une joie féroce, il y a dans tout cela une intensité de vie que l'on ne retrouve peut-être à si haut degré sur aucun autre vase grec; tandis que le visage convulsé par la peur, le suprême effort du malheureux Troïlos, inspirent à qui les voit une émotion poignante. Ajoutez que la vigueur, la fougue même de l'exécution, rappellent ces admirables statues de bronze

dont Pythagoras, Hagéladas et Myron couvraient alors les places publiques des villes et l'Altis d'Olympie. Le jour où Euphronios a peint ce fond de coupe, il semble qu'un souffle myronien ait passé par lui.

Euphronios fait bonne figure au Louvre. Notre musée possède en effet de lui, outre la coupe de Thésée et Amphitrite, un grand cratère trouvé à Cæré et acquis avec la collection Campana [1]. Ce cratère est un des plus beaux qui existent : il a pour lui le mérite de dimensions considérables, d'une grande pureté de galbe et d'une superbe décoration peinte. D'après le style, ces peintures, qui occupent toute la hauteur de la partie cylindrique du vase, doivent être à peu près contemporaines de la coupe du *Meurtre de Troïlos;* peut-être cependant leur sont-elles postérieures d'un petit nombre d'années, car le dessin de certaines parties témoigne d'une fermeté de main encore plus grande.

Le corps du cratère d'Euphronios porte deux représentations : sur le revers, une sorte de concert, où un jeune homme, Polyclès, vêtu des longs vêtements dont les musiciens avaient emprunté l'usage à leur patron Apollon Citharède, les deux flûtes dans les mains, s'apprête à égayer ses compagnons en leur jouant quelque morceau : peinture négligée et médiocre. A l'opposite, sur la face principale, est la lutte d'Héraclès contre le géant libyen Antæos, lequel, nul ne l'ignore, reprenait sans cesse ses forces et restait invincible tant qu'il s'appuyait sur la Terre, sa mère. Au centre de la composition sont les deux adversaires : Antæos, reconnaissable à son type barbare et à ses cheveux roux, est à demi couché à terre; de la main droite, il s'efforce de saisir, pour les tordre et les briser, les doigts du pied droit d'Héraclès. Celui-ci a entouré de ses bras les épaules du géant, et les genoux en terre, le poussant en avant de tout l'effort de ses cuisses gonflées et de ses jambes raidies, il essaye de se glisser sous lui pour le soulever de terre, l'épuiser en le privant

1. *Monumenti,* 1855, pl. 5.

du secours qui faisait sa force, et l'étouffer dans une dernière étreinte.

Le corps d'Héraclès et celui d'Antée donnent, malgré la complication du mouvement, deux lignes droites très obliques par rapport à la ligne du sol et qui forment avec celle-ci un triangle isocèle très bas et très allongé, semblable à celui que donne le groupe des figures décorant le fronton d'un temple. Tous les détails du modelé des bras et des jambes, toute la division de la poitrine et du torse en méplats bien distincts, sont rendus avec la science anatomique la plus exacte. A gauche et à droite de cette partie, d'un aspect si frappant de décoration architecturale, les vides du champ sont remplis de figures ou d'objets d'intérêt médiocre et qui ne jouent que le rôle de simples accessoires : ainsi, à gauche, sont la peau de lion et la massue d'Héraclès, et de plus une femme qui étend le bras d'un air suppliant; à droite, deux autres femmes s'enfuient avec des gestes de terreur et de désespoir.

Au-dessus des deux lutteurs est l'inscription :

ΕVΦΡΟΝΙΟS ΕΛΡΑΦSΕ

Il resterait à parler ici d'une autre coupe qui porte le nom d'Euphronios et dont les peintures, faites en plusieurs couleurs, se détachent sur un fond d'un blanc crémeux. Mais comme cette cylix se range, par le procédé technique suivant lequel elle a été faite, dans un groupe de poteries auquel un chapitre entier sera consacré, il semble préférable de ne faire pour le moment qu'en noter l'existence et d'en différer l'étude.

La *collection du roi Louis*, au rez-de-chaussée de la vieille Pinacothèque, à Munich, possède une grande et belle coupe,

trouvée dans les fouilles du prince de Canino, et sur laquelle le nom d'Euphronios est associé à celui d'un autre artiste, Chachrylion. On lit, en effet, sur le pied :

+A+PVLION EΠOIESEN EΛΦPONIOS EVPAΦSEN
Chachrylion a fait. Euphronios a peint[1].

A l'intérieur, au centre, est un jeune cavalier. A l'extérieur, les peintures des deux côtés ont trait au mythe d'Héraclès et de Géryon : sur l'une, Héraclès, après avoir tué le chien à deux têtes Orthros et le berger Eurytion, combat, en présence de sa protectrice Athéna, le géant au triple corps Géryon, maître de l'île d'Érythie. Sur l'autre, quatre des compagnons du héros grec emmènent le troupeau de vaches pour la conquête duquel l'expédition avait été faite : expédition sous les épisodes légendaires de laquelle se cache un mythe purement astronomique, car Héraclès n'est autre chose que le soleil dans son plein, qui poursuit jusque dans le *pays rouge*, c'est-à-dire jusque dans les profondeurs du couchant empourpré, ce que le Zend-Avesta appelle pareillement les vaches, c'est-à-dire les étoiles, et les ramène par le pays noir et mystérieux de Libye, c'est-à-dire par-dessous la terre, au point où elles doivent reparaître le soir du jour suivant.

Le style de ces peintures est fort beau; c'est la même simplicité d'arrangement, la même dignité des lignes, le même sentiment de la vie que dans les coupes signées d'Euphronios seul. Et c'est en effet à Euphronios, d'après le texte même de la signature, qu'appartient le mérite de cette composition. Chachrylion ne revendique pour lui que l'exécution matérielle de l'œuvre commune, la fabrication et la cuisson de la coupe.

Ce n'est pas que Chachrylion ne fût également un peintre[2].

1. De Witte, *Nouvelles annales, publiées par la section française de l'Institut archéologique*, 1838, t. II, p. 107. — *Monuments publiés*, etc., pl. 16 et 17. — O. Jahn, *Vasensammlung K. Ludwigs*, n° 337.

2. Klein, *Die griechischen Vasen mit Meistersignaturen*, p. 124. — Georg Loeschcke, *Uber die Lebenszeit des Vasenmalers Chachrylion*, dans Helbig, *Die Italiker in der Poebene*, p. 125 à 130.

Son nom figure seul sur un plat et sur treize coupes. La plupart de ces vases sont d'importance beaucoup moindre que la coupe d'Héraclès et de Géryon. Les coupes n'ont en général qu'un sujet peint à l'intérieur, sujet qui ne met en scène qu'un petit nombre de personnages, et très souvent qu'un seul. Le British Museum en

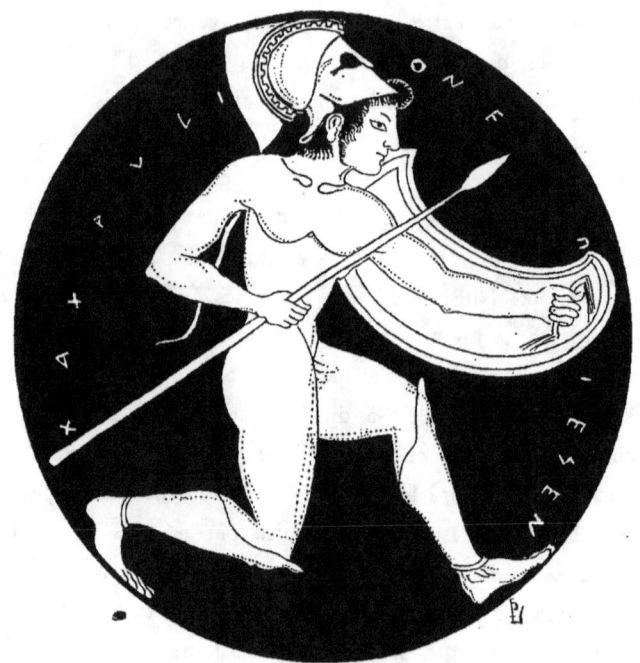

Fig. 71. — Peltaste courant.
Fond d'une coupe de Chachrylion (à M. O. Rayet).

possède cependant une dont la dimension est plus grande et la décoration plus riche [1]. Deux peintures ornent l'extérieur. Sur l'une, Thésée emmène, sur un char à quatre chevaux, Antiopeia, la reine des Amazones, qu'il soutient du bras gauche. La jeune femme, vêtue du costume oriental, avec la mitre et les anaxyrides, se détourne chastement de lui et regarde en arrière, comme

[1]. Hawkins, *Catalogue of the greek and etruscan Vases in the British Museum*, I, n° 827.

pour dire un dernier adieu au pays loin duquel on l'entraîne. Derrière le char de Thésée marchent son inséparable compagnon Peirithoos et son ami Phorbas. Sur l'autre peinture sont les adieux des Dioscures à Tyndare et à Léda. L'ensemble de cette décoration est faite d'une main très habile; l'enlèvement d'Antiope surtout est un chef-d'œuvre de délicatesse.

Ma modeste collection d'antiques contient une coupe de Chachrylion de dimensions moyennes, n'ayant de sujet peint qu'à l'intérieur; encore ce sujet se réduit-il à un seul personnage [1] : un homme nu, le casque sur la tête, aux jambes les cnémides, une lance dans la main droite, et au bras gauche un bouclier échancré à droite, de manière à laisser au maniement de la lance plus de liberté. Cette coupe a le même caractère artistique que les autres vases de Chachrylion : le dessin y est, comme toujours, d'une élégance un peu maigre, et, dans la figure, comme dans toutes celles qu'il a peintes, l'étroitesse des hanches, le développement de la musculature des bras et des jambes, rappellent les traditions archaïques et forment avec la liberté des poses et la souplesse des mouvements le même contraste que dans les compositions d'Euphronios; Chachrylion, ici comme ailleurs, se montre élève docile de ce maître.

Deux détails donnent un intérêt particulier à cette petite coupe. D'abord, tandis que toutes les autres œuvres de Chachrylion proviennent d'Italie, et presque exclusivement de la région de Vulci, celle-ci a été trouvée en Grèce même, à Velanidèza, sur la côte nord de l'Attique. Elle est seule restée près de la cité dans les ateliers de laquelle elle avait été faite. Ensuite, brisée en plusieurs fragments sur le bûcher du mort, elle a été recollée, sans que la peinture ait subi aucune de ces retouches dont les restaurateurs italiens sont si prodigues. Grâce à cette intégrité parfaite, on peut y constater un détail presque toujours invisible sur les vases venus d'Italie : les traces de l'esquisse faite

[1] *Bulletin de la Société nationale des antiquaires de France*, 1878, p. 47.

par l'artiste. Chachrylion a *cherché* son personnage sur la coupe même, simplement dégourdie et encore un peu molle : le crayon dont il se servait, en même temps qu'il traçait des traits, écrasait légèrement la terre à peine séchée, et la *brunissait* en quelque sorte sur son passage : de là des lignes brillantes que l'on distingue en éclairant la peinture à jour frisant, et que l'on s'est efforcé d'indiquer au moyen d'un pointillé dans le dessin à la plume ici inséré. Il est donc évident que Chachrylion ne copiait pas un modèle : il improvisait, il inventait ses sujets sur les vases mêmes qu'il avait à décorer; il est, de plus, intéressant de noter que, dans les tâtonnements successifs de l'ébauche, et, plus tard, dans le tracé définitif à la couleur noire, il a constamment engraissé les contours et assoupli les lignes; il y a là un curieux effort pour corriger un défaut naturel de « voir maigre » dont il se rendait parfaitement compte.

Les autres coupes de Chachrylion ont, comme celle-ci, des sujets très simples, souvent des sujets bachiques ou des épisodes de banquets : un Silène portant un canthare sur son dos, un danseur jouant des crotales. Le dessin a toujours la même finesse de trait, la même élégance, bien près parfois de devenir mesquine. Chachrylion, quand il travaille seul, semble procéder du sculpteur Calamis, comme Euphronios procédait des artistes à tempérament plus vigoureux, les Critios et les Myron. Sauf cette nuance, il y a certainement entre ces deux hommes une étroite parenté.

C'est encore à cette même école, à l'école purement attique par les goûts et par les procédés, qu'appartiennent Hischylos et Épictétos. Hischylos a signé six coupes, sur une desquelles son nom figure seul, tandis que sur les cinq autres il est associé à celui d'un autre artiste; trois fois on trouve la double signature : Épictétos a peint, Hischylos a fait. De ces coupes, tant de celles qu'il a faites en collaboration que de celles qu'il a faites seul, plusieurs réunissent les deux systèmes de décoration à figures

rouges et à figures noires. Ce sont d'ailleurs des œuvres d'intérêt médiocre; les sujets sont sans importance, et dans la manière de les traiter rien ne dépasse ce qu'on peut attendre d'un bon ouvrier.

Épictétos mérite de fixer un peu plus longtemps notre attention : non qu'il soit, pour le talent de peintre, notablement supérieur à Hischylos, mais parce que nous avons de lui un beaucoup plus grand nombre d'œuvres. Il n'y a pas moins de vingt-sept pièces qui portent son nom suivi du mot ἔγραψεν, qui, par une singulière bizarrerie d'orthographe, est écrit plusieurs fois ἔγρασφεν. Sur ce nombre de vases, il y a dix plats et une douzaine de coupes. Plusieurs de ces coupes, notamment deux sur les trois faites en collaboration avec Hischylos, portent des peintures des deux systèmes. Quelques-unes des coupes et tous les plats n'ont de sujet peint qu'à l'intérieur, et le sujet est le plus souvent d'intérêt fort médiocre : des Dionysos, des Satyres, des Ménades, ou des scènes de banquet, ou bien encore une Amazone ou un archer Scythe. Le dessin est soigné, moins fin toutefois que dans les vases de Chachrylion, et souvent il paraît plus raide, plus gauche. Il y a d'ailleurs à cet égard, dans les produits des mains d'Épictétos, une certaine variété. La période pendant laquelle il a travaillé a pu être longue, et peut-être y avait-il en lui une certaine insouciance du beau qui le rendait plus docile à l'influence de ses émules et aux caprices de la mode.

L'inconstance du style et un certain abandon paresseux sont également les caractères des œuvres de Doris. Nous avons de cet artiste vingt et une coupes et deux vases, toutes ces pièces, sauf une seule, signées Δορις ἔγραφσεν. L'une des coupes, de beaucoup la plus belle, est aujourd'hui au musée du Louvre[1]. A l'extérieur sont peints deux combats, celui de Ménélas contre Alexandre, celui d'Ajax contre Hector. A l'intérieur est représenté Héos tenant entre ses bras le cadavre de Memnon. C'est une peinture austère,

1. Frœhner, *Choix de vases grecs*, pl. 2, 4. — *Musées de France*, pl. 10.

d'une rigidité toute archaïque, d'un caractère brutal et d'une expression tragique vraiment saisissante. Dans le champ est la double signature « Doris a peint, Caliadès a fait [1] ». A voir cette coupe, on la croirait des plus anciennes parmi les poteries à figures rouges. Deux autres qui, si l'on classait par ordre de mérite les coupes de Doris, viendraient immédiatement après celle-là, sont d'un faire beaucoup plus assoupli et ont l'aspect d'œuvres posté-

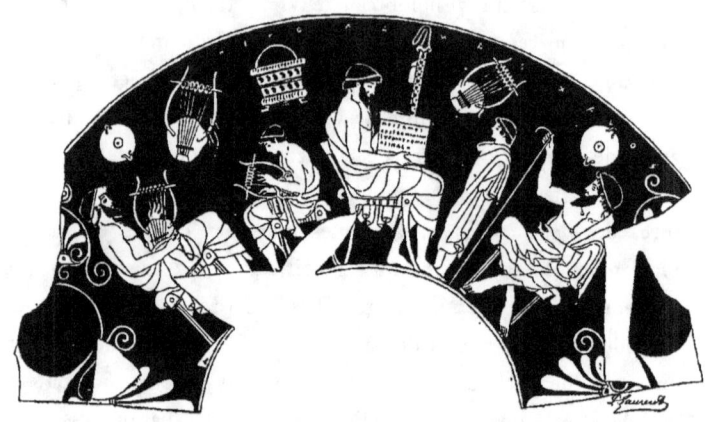

Fig. 72. — Intérieur d'école.
Peinture d'une coupe de Doris. (Musée de Berlin.)

rieures à la précédente. Sur celle de ces coupes trouvée à Cære et possédée par le musée de Berlin, la décoration extérieure représente une série de scènes se rapportant à l'instruction des jeunes gens : nous voyons chaque fois un enfant ou un jeune homme, debout (un seul est assis) devant un maître qui lui apprend soit à jouer de la lyre ou de la double flûte, soit à écrire ou à chanter. L'un de ces maîtres déroule même devant son disciple un rouleau de papyrus sur lequel on lit des essais de vers, imitation ou réminiscence peu exacte de quelque début de poème [2]. Sur celle du

1. J'avoue que le nom de Caliadès m'inspire de grandes craintes. Mais je n'ai pu examiner la coupe d'assez près pour avoir à ce sujet une conviction tout à fait établie.
2. Michaelis, *Arch. Zeit.*, 1873, p. 1 et pl. 1.

British Museum, les scènes sont toutes empruntées au mythe de Thésée : à l'intérieur, le héros, vêtu en éphèbe, le corps couvert d'une simple tunique et le pétasos attaché sur le dos, va percer de son épée le Minotaure. A l'extérieur, deux groupes de chaque côté : sur une face, Thésée aux prises avec Sinis et avec la laie de Crommyon, sur l'autre le héros athénien jetant Skiron à la mer et luttant avec Cercyon[1]. Dans toutes ces peintures, et surtout dans la dernière, Doris rachète un peu de négligence et de précipitation dans le dessin par un sentiment vraiment attique de la grâce des mouvements et de l'élégance des formes.

1. Gerhard, *Auserlesene Vasenbilder*, t. III, pl. 234.

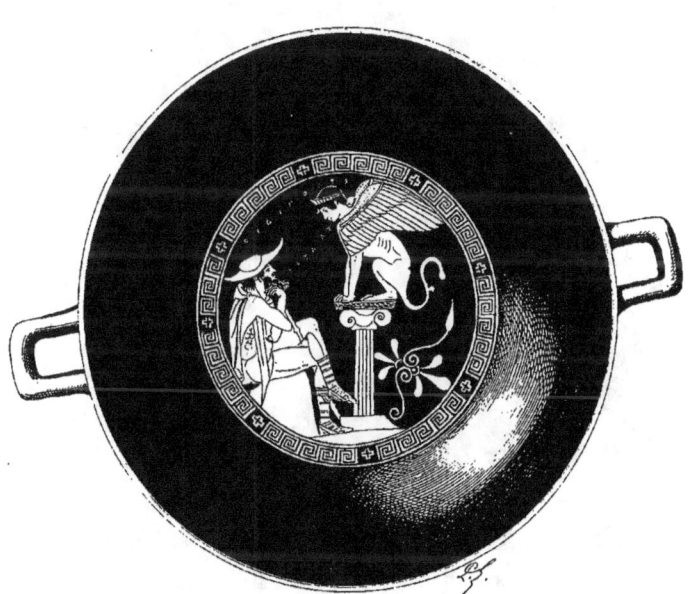

Fig. 73. — Œdipe et le Sphinx.
Cylix du Musée grégorien au Vatican.

Fig. 74. — Réunion de divinités.
Fragment d'une coupe de Sosias. (Musée de Berlin.)

CHAPITRE XII

LES VASES A FIGURES ROUGES
II. SOSIAS, BRYGOS, PANPHAIOS

ALGRÉ l'inégalité du mérite et une certaine différence de goût dans le choix des sujets, il y a entre Euphronios et Chachrylion, entre ces deux artistes et Épictétos ou Doris, une indéniable parenté. Tous sont bien, par le sentiment, de vrais Athéniens. Ils suivent docilement la tradition de la sculpture attique. Cette tradition vient de loin : elle se révèle dès une haute antiquité dans l'Athéna assise d'Endœos et dans nombre de fragments trouvés sur l'Acropole et dans le Céramique; elle se manifeste encore à la fin du sixième siècle dans les *tyrannoctones* d'Anténor; enfin elle se précise et se développe dans la première moitié du cinquième siècle avec Calamis. C'est cette tradition qui traverse tout le cinquième siècle,

qui se continue sous les yeux mêmes de Phidias, avec Alcamènes, qui révèle sa persistance dans la frise de la Victoire Aptère et dans les Caryatides de l'Érechtheion, qui inspire encore, vers la fin du cinquième siècle, le sculpteur de la balustrade entourant la terrasse dont le temple de la Victoire occupait le milieu; c'est elle enfin qui conduit tout droit l'art athénien à Praxitèle et qui trouve son expression suprême dans le *Satyre au repos*, l'*Apollon Sauroctone* et l'*Aphrodite* de Cnide. Le groupe de céramistes que nous avons passé en revue au chapitre précédent suit exactement la même route : la recherche de la grâce, de l'élégance, est ce qui les intéresse avant tout; la pureté et la finesse du dessin sont les qualités préférées par eux : et même s'ils s'attaquent à des sujets du caractère le plus tragique, ils en voient surtout l'aspect extérieur. Rarement, ils se laissent entraîner par les passions des héros qu'ils mettent en scène : Euphronios ne l'a fait qu'une fois. D'ordinaire ils prennent surtout plaisir à la variété des attitudes, à l'harmonie que peut conserver le mouvement des membres dans les situations les plus violentes, à la beauté de lignes que l'homme bien doué par la nature ne perd dans aucune circonstance. Enfin ils n'ont que faiblement le sentiment pictural de la diversité infinie, de l'intérêt puissant que peut prendre la distribution des masses dans une composition à nombreux personnages, non plus que des effets que peuvent produire sur les groupes les flots de lumière jetés obliquement et les masses d'ombre qui s'y opposent. Ils sont avant tout élèves des fondeurs de bronze et des tailleurs de marbre.

Mais toute la masse de sculpteurs qui travaillait à Athènes n'était pas dominée par ces manières un peu vieillottes et mesquines de comprendre le rôle de l'art. A côté de ceux qui portaient leur attention sur le détail, qui professaient avant tout dans leurs œuvres l'amour de la perfection du morceau, il y en avait d'autres, à l'imagination plus poétique, au cœur plus prompt à s'émouvoir, à l'esprit plus capable de s'élever aux hautes pensées : ceux-là

s'affranchissaient des leçons reçues, et voulaient faire passer dans leurs œuvres ce qu'il peut y avoir de plus élevé, de plus grand, de plus poignant dans l'âme humaine. Le chef de ces fougueux, de ces ardents, de ces penseurs, tous nos lecteurs l'ont déjà nommé : c'était Phidias. Mais il n'était pas seul; ceux qui sculptaient à côté de lui les métopes et la frise du temple faussement appelé le Théseion, et même, loin d'Athènes, Pæonios et ses élèves, lorsqu'ils taillaient d'un ciseau si énergique le fronton Est et plusieurs des métopes du temple d'Olympie, tous ceux-là étaient animés d'inspirations pareilles et marchaient vers le même but. Et, pour passer de ces considérations théoriques à la pratique du métier, puisqu'il s'agissait de faire parler au marbre un langage nouveau, tous, et Phidias plus hardiment et avec plus de sûreté de goût qu'aucun autre, ils étaient allés demander conseil aux peintures des Aglaophon et des Polygnote, et leur avaient emprunté cet emploi des jeux d'ombre et de lumière, cette distribution des figures en groupes savamment liés, cette perpétuelle préoccupation de l'effet à distance par lesquels ces maîtres renouvelaient l'aspect de la peinture et conquéraient l'admiration de tous.

Parmi les céramistes du milieu du cinquième siècle quelques-uns éprouvèrent des impressions semblables. Au spectacle de ce qu'ils voyaient accomplir autour d'eux par la peinture et la sculpture transformées par les maîtres Thasiens, ils sentirent naître en eux l'ambition de faire faire à leur art les mêmes progrès, d'étoffer les compositions un peu trop simples et trop ajourées d'Euphronios, de remplacer le lien ordinaire entre les diverses figures, un simple croisement des bras ou des jambes, par des groupements plus serrés, de rapprocher les personnages, de les faire résolument passer les uns derrière les autres, de multiplier ainsi les choses à voir, de manière à donner plus complète satisfaction à la curiosité. Et si cela ne suffisait point encore, on enrichirait de détails la scène représentée, on couvrirait les acteurs de costumes luxueux, on mettrait autour d'eux des accessoires,

coffrets, tabourets, corbeilles, vases, objets suspendus contre un mur imaginaire; on rendrait aux engobes une faible partie du rôle qu'elles jouaient jadis; on ne craindrait même pas d'ajouter, de temps en temps, au rouge une touche de bleu; et même, car on était sous l'impression toute fraîche des chefs-d'œuvre que produisait la statuaire chryséléphantine, de la Parthénos d'Athènes, de la Héra d'Argos et du Zeus d'Olympie, on irait jusqu'à poser, discrètement, quelques paillettes d'or sur la représentation d'un bijou, sur les feuilles de la stéphané d'une déesse, ou sur le bouclier d'un héros.

Les plus anciens des céramistes chez lesquels se manifestent ces tendances sont Sosias et Brygos. Le musée de Berlin possède de Sosias une grande coupe trouvée à Vulci [1]. Cette coupe est malheureusement brisée et incomplète; mais même en l'état déplorable où elle est, elle n'en est pas moins un des plus beaux monuments de la céramique du cinquième siècle.

La représentation unique qui couvre tout le pourtour de l'extérieur est une réception des dieux et des déesses par Zeus et par Héra. Ceux-ci, dont il ne subsiste plus que la moitié inférieure, sont assis côte à côte, adossés à l'une des anses, sur des sièges carrés, sans dossiers (δίφροι). Le diphros de Zeus est recouvert d'une peau de lion. Les deux divinités tendent leurs phiales, dans lesquelles Niké, debout devant elles, verse le liquide contenu dans une œnochoé. Puis viennent trois groupes, formés chacun d'un dieu et d'une déesse, assis à côté l'un de l'autre sur des sièges couverts de peaux de lion : Poseidon tenant son trident, et Amphitrite, un gros poisson dans sa main gauche; après eux, un couple malaisé à dénommer, mais qui se compose sans doute d'Héphæstos et d'Aphrodite, puis enfin Dionysos, reconnaissable à sa couronne de lierre, et à côté de lui Coré.

Ce groupe de divinités assises, toutes tendant leurs phiales,

1. Lenormant et de Luynes, *Annali*, 1830, p. 232. — *Monumenti*, I, pl. 24 et 25. — Gerhard, *Trinkschalen*, 6 et 7. — *Antike Denkmæler*, I, 1886, pl. 9 et 10.

remplit un des côtés de la coupe. De l'autre côté de l'anse est un cortège de personnages divins dans un ordre moins officiel : d'abord les trois Ὥραι ou Saisons, tenant des rameaux couverts de feuilles et de fruits, puis deux déesses assises, dont l'une

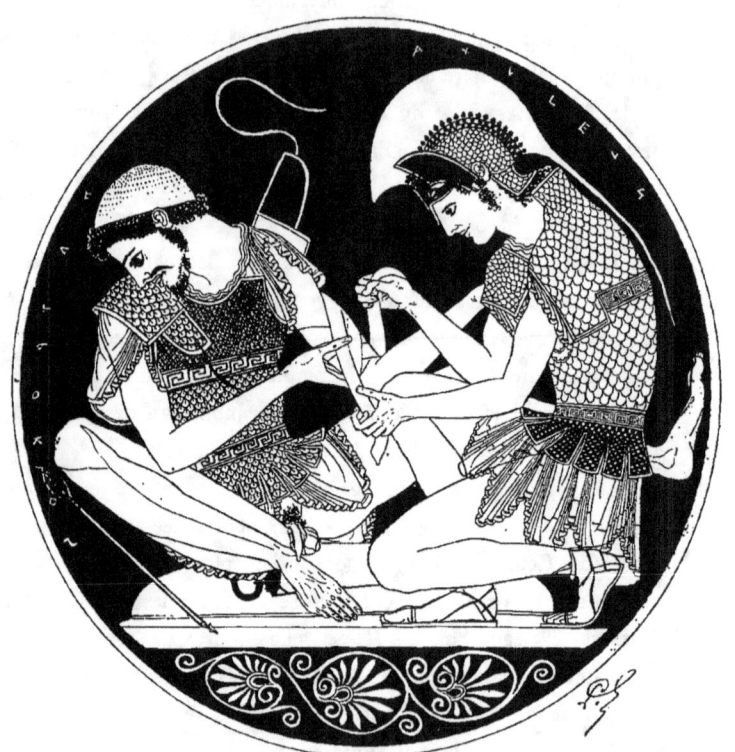

Fig. 75. — Achille bandant le bras de Patrocle. Intérieur d'une coupe de Sosias.
(Musée de Berlin.)

est Hestia, et dont l'autre a auprès d'elle le nom d'Αοφιτριτε (Amphitrite), le peintre ayant sans doute oublié qu'il avait déjà figuré la déesse de la mer de l'autre côté, à sa place légitime, auprès de Poseidon. Derrière ces deux déesses, quatre figures debout et marchant : Hermès, sa chlamyde sur les épaules et de superbes endromides aux pieds, le caducée à la main, porte en le serrant des deux bras contre sa poitrine un agneau qui n'est

pas loin de passer au rang des béliers. Le dieu se retourne vers Artémis, qui tient une lyre, et à côté de laquelle marche la biche, sa compagne ordinaire; puis vient Héraclès, la massue sur l'épaule et le carquois au côté, et derrière lui une femme armée d'une lance dans laquelle il est bien douteux qu'il faille, avec M. de Witte, reconnaître Hébé. Les noms de la plupart des personnages étaient écrits à côté d'eux, souvent d'une manière très fautive et quelquefois en abrégé; ils sont d'ailleurs aujourd'hui assez difficiles à lire.

La figure 74 reproduit cette seconde moitié du pourtour de la coupe. Si ce morceau a été préféré pour la reproduction, ce n'est pas qu'il soit le plus beau : le groupe des divinités assises en présence de Zeus était certainement d'une composition encore plus grandiose; mais, de ce côté, il n'y a qu'une seule figure, celle de la Niké, qui soit à peu près complète. La troupe d'arrivants attardés, dont Hermès fait partie, donne d'ailleurs dans son groupement serré, dans la série de plans sur laquelle elle se presse, une idée suffisamment précise du caractère de cette vaste composition.

L'intérieur de la coupe est décoré d'un groupe de deux figures seulement, celles-là, par bonheur, tout à fait intactes. La scène représentée, quoique concernant deux des principaux héros grecs de la guerre de Troie, n'est point empruntée à l'*Iliade*. Sans doute elle est prise dans quelqu'un des nombreux poèmes moins importants relatifs au cycle troyen, par exemple celui d'Arctinos. A gauche, Patrocle, assis à terre, encore couvert de sa cuirasse et son carquois sur l'épaule, tend son bras nu à Achille, qui, le casque en tête, lui aussi, accroupi sur ses genoux, panse, en la serrant dans un bandage, la blessure de son ami. L'attention d'Achille, toute empreinte de tendresse, se peint dans son œil fixe et bien ouvert, dans son attitude où le mouvement de tous les membres concourt si parfaitement avec l'action des mains. Le blessé, lui aussi, n'a pas une attitude moins expressive : appuyé

sur sa cuisse droite, il raidit sa jambe gauche, comme pour se
raffermir par cet effort contre la douleur, et, tout en aidant
Achille, il incline la tête sur son épaule droite et détourne ses
regards de l'aspect odieux de sa blessure. La pose contournée de
son corps indique une connaissance très sûre de l'anatomie du
corps humain et des lois de la perspective. A ces deux points de
vue, l'intérieur de cette coupe n'a point été surpassé dans la suite
des chefs-d'œuvre des maîtres potiers d'Athènes.

La signature de Sosias, « Sosias a fait », est peinte en lettres
noires autour du pied de la cylix. Chose étrange et incompréhen-
sible : il n'y a qu'un autre objet où cette signature se lise, et
c'est un objet sans aucun intérêt, aujourd'hui à Berlin : un simple
couvercle, peut-être même tout bonnement un dévidoir en terre,
sur la rondelle supérieure duquel est un Satyre accroupi[1]; à côté,
« Sosias a fait ».

Huit coupes portent le nom d'un homme qu'une singulière
ressemblance artistique unit à Sosias, Brygos : Βρύγος ἐποίεσεν[2].
M. de Witte a rapproché ce nom de celui d'une tribu de la
haute Macédoine, reste d'une population primitivement très nom-
breuse, et dont la plus grande partie passa en Asie Mineure et
y forma la nation phrygienne. Peut-être, dit-il, Brygos est-il
originaire des confins septentrionaux de la Grèce, et M. Klein,
fervent adepte de la théorie de Brunn sur l'art de la Grèce du
Nord, témoigne à cette hypothèse toutes ses sympathies : on
aurait ainsi pour la céramique, en la personne de Brygos, ce que
l'on avait déjà en Polygnote de Thasos pour la peinture, et en

1. De Witte, *Catalogue de la Collection Paravey*, n° 74. — *Gazette archéolo-
gique*, 1878, pl. 25.
2. Urlichs, *Der Vasenmaler Brygos*. In-folio. Würzburg, 1875. — Klein. *Die
griechischen Vasen mit Meistersignaturen*, p. 175.

Pæonios de Mendé pour la sculpture. L'art de la Grèce du Nord serait reconstitué au complet dans toutes ses parties.

Toutes ces conjectures sont séduisantes en vérité, mais à quel fil ténu sont-elles attachées! Si l'on trouve dans Brygos, et ceci paraît incontestable, des traces de l'influence de Polygnote, est-ce à Thasos que cette influence a pu être exercée? Non assurément : c'est à Athènes que Polygnote a passé la plus grande partie de sa vie; c'est à Thèbes, à Platées, qu'il a donné le reste de son temps. Thasos n'a pas eu une seule de ses grandes œuvres. De même, quels liens ont subsisté entre Pæonios et Mendé sa patrie? C'est dans le Péloponèse qu'il a travaillé; c'est à Olympie qu'étaient ses chefs-d'œuvre.

Quoi qu'il en soit, les caractères que Brygos emploie dans les inscriptions tracées sur ses œuvres indiquent clairement qu'il avait son atelier à Athènes, et même nous fournissent un bon moyen de déterminer sa date. On sait que, vers l'année 445, le sigma à trois branches \lessgtr a pour successeur, dans les inscriptions athéniennes, le sigma à quatre branches Σ. Or les diverses coupes de Brygos ne sont pas plus toutes du même style que ne le sont toutes les peintures de Raphaël. D'après leur aspect seul, on peut les mettre à leur rang dans un classement chronologique; et, dans celles qui se placent au milieu de la série ainsi constituée, on remarque une incohérence d'écriture, la juxtaposition des deux formes successives du sigma, qui ne s'explique que par l'incertitude amenée dans la calligraphie privée par cette petite révolution dans la calligraphie officielle. Brygos aurait donc, en cette année 445, parcouru à peu près la moitié de sa carrière. C'est bien, d'ailleurs, la date qu'indique le style de ses œuvres.

La plus archaïque des coupes de Brygos a fait partie de la collection Campana [1]. A l'intérieur est Artémis, son arc à la main, son carquois sur l'épaule, son cerf auprès d'elle. Elle

1. De Witte, *Le Jugement de Pâris, cylix de Brylus*. (*Annali*, 1856, p. 81-86.) — *Monumenti*, 1856, pl. 14.

semble dire adieu à un personnage où l'on a cru reconnaître Apollon, mais qui me paraît plutôt être féminin et prendrait, s'il en était ainsi, le nom de Latone. A l'extérieur se développent deux scènes séparées par les anses. D'un côté, on reconnaît aisément le *Jugement des trois déesses.* Pâris, assis sur les rochers de l'Ida, au pied d'un palmier, ne songe guère au troupeau qu'il a sous sa garde. Fils de roi, il porte le costume des gens de la bonne société, et, la tête en l'air et les yeux perdus dans le bleu du ciel, il chante en s'accompagnant de la cithare. Hermès amène devant lui les trois déesses rivales, dont la première seule, Aphrodite, est restée à l'abri du piquetage produit par l'humidité. De l'autre côté est une scène dont il a été donné diverses explications, toutes également peu satisfaisantes. M. de Witte y découvre le départ des trois déesses; M. Klein prend un parti plus prudent : il renonce à y rien voir. Le dessin de ce côté de la coupe est en effet fort lâché, et si les personnages ont de la vie et de l'expression, l'artiste n'a malheureusement donné à presque aucun d'eux ses attributs. Sans aucun signe distinctif, il est vraiment par trop malaisé de les reconnaître.

Il est encore bien plus difficile d'expliquer la coupe de l'Institut Städel, à Francfort[1]. Gerhard, Welcker et M. de Witte l'ont tour à tour tenté, et aucun des systèmes d'interprétation proposés par eux ne s'appuie sur des arguments précis et n'arrive à des conclusions claires; tout au plus peut-on, sans trop d'imprudence, voir, avec M. Klein, dans la peinture intérieure, Poseidon poursuivant une femme, peut-être Amymone. A l'extérieur, d'un côté on reconnaît nettement Triptolème sur le char ailé qu'il avait reçu de Déméter pour son voyage sur toute la surface de la terre. Derrière lui Niké tenant une phiale, puis une jeune femme, Perséphonè peut-être, portant deux torches. Au milieu sont deux colonnes doriques, indication d'un temple ou d'un palais. Entre les deux colonnes, deux femmes debout. A droite, un personnage

1. Gerhard, *Trinkschalen und Gefässe.* I, pl. A, B.

barbu, richement vêtu, roi ou dieu, assis sur un trône et tendant une phiale. Il s'agit évidemment d'une légende éleusinienne; mais est-ce du départ de Triptolème, comme le pense M. Klein, ou de son retour auprès du vieux Kéléos, lorsque, enorgueilli du succès de son voyage, il vient lui demander de lui céder son autorité royale? Kéléos serait le personnage assis à droite, les deux femmes debout entre les colonnes seraient ses deux filles; et de l'autre côté l'on aurait Triptolème, celui-ci reconnu depuis longtemps, Niké, Déméter tenant les deux torches, qu'elle porte sur les peintures des vases aussi souvent que Perséphonè. Vaille que vaille, voilà une explication nouvelle. Vaut-elle mieux que les autres? A vrai dire, je n'en sais rien; mais n'était-ce pas un devoir de confraternité envers mes devanciers que de m'exposer à mon tour aux coups de férule? Sur l'autre côté de la coupe, au centre, est une colonne. A gauche, une femme debout, étendant les mains, et derrière elle deux hommes assis, un vieux et un jeune; à droite de la colonne, deux femmes s'enfuyant vers la gauche avec l'attitude d'une profonde terreur, et derrière elles, les poursuivant, un énorme serpent, la tête dressée et la gueule grande ouverte. Gerhard et Welcker reconnaissent dans ce tableau les deux filles de Kéléos poursuivies par un dragon et se réfugiant au palais, auprès de leur père et de leur mère Métaneira. Cela est fort possible, mais point sûr. La peinture de cette coupe est d'ailleurs assez médiocre; elle a eu de plus la male chance d'être fort négligemment reproduite dans la planche annexée à l'étude de Gerhard.

Ce qui est très reconnaissable, au contraire, c'est le sujet d'une grande coupe conservée à Würzburg et publiée, pour un de ses jubilés, par la docte *Julius-Maximilians-Universitæt* de cette ville [1]. Au centre, une jeune, très jeune femme, vêtue du frais costume des danseuses, joueuses de flûte et autres personnes

1. Urlichs, *Der Vasenmaler Brygos und die Rulandsche Münzsammlung*. In-folio. Würzburg, 1875.

légères, c'est-à-dire un fin diploïdion sur une tunique talaire non moins fine, soutient la tête d'un jeune homme à l'estomac duquel le vin de Thasos ne convient pas. A l'extérieur, tout un cortège de personnages avinés : gens à barbe d'hommes graves qui marchent en essayant des danses et paraissent trouver que leur himation est bien chaud. Ils portent encore la couronne d'ache dont les feuilles leur rafraîchissaient le front dans l'orgie d'où ils sortent. Le groupe le plus intéressant, parce qu'il renseigne sur certains détails du jeu du cottabe, est celui dont le personnage principal est un jeune homme richement vêtu, qui marche d'un pas plus assuré que les autres convives, et tient dans la main gauche, étendue en avant, une très grande cylix, dans la main droite abaissée un bâton noueux. Il se retourne, dresse la tête et semble tout disposé à user de son sceptre de roi du jeu pour défendre contre quelques importunités une jeune femme qui le suit, vêtue d'un riche costume et portant, elle aussi, une gigantesque coupe. Une peinture de cette espèce nous paraît un peu osée ; mais les Grecs, nous en voyons, sans quitter la céramique, des centaines de preuves sur les vases, n'avaient point sur la pudeur les mêmes idées que nous. Le dessin de cette coupe est d'ailleurs beau, quoiqu'un peu lourd, si l'on en juge par la lithographie en couleurs qu'en donne M. Urlichs. Il y a encore un reste d'archaïsme dans les types des hommes, mais les contours sont très purs, les poses très justes, les mouvements très bien saisis sur la nature. C'est une bonne pièce d'une bonne fabrique.

Si Brygos n'avait fait que ces trois coupes, il n'aurait parmi les céramistes du cinquième siècle qu'un rang modeste : il irait prendre place à l'arrière-plan, dans le voisinage d'Épictétos et d'Hischylos. Heureusement pour sa gloire, les deux coupes dont nous avons encore à parler marquent, dans des genres différents, un très grand progrès sur les précédentes, et, heureusement pour notre pays, c'est au Louvre que se trouve maintenant, après avoir longtemps été le trésor de la collection de M. Joly de

Bammeville, celle des deux qui est de beaucoup la plus belle[1]. Le format du présent ouvrage rendant impossible de la reproduire tout entière, le devoir s'impose de la décrire en détail.

La coupe est décorée sur ses deux faces. A l'intérieur, encadré d'un méandre circulaire, est un groupe de deux personnages. A droite, un vieillard à cheveux blancs est assis sur un siège muni d'un dossier et recouvert d'un riche coussin. La beauté de son himation, décoré d'une bordure, le long bâton qu'il porte, le diadème dont sa tête est entourée, indiquent un prêtre ou un magistrat. Il n'est autre, en effet, que Briseus, roi et prêtre de la ville de Lyrnessos. De sa main droite il tend une phiale, dans laquelle une jeune fille, debout devant lui, Briséis (son nom est écrit derrière elle), s'apprête à verser le contenu d'une œnochoé. L'épée de Briseus et son bouclier, qui a pour épisème un taureau, sont suspendus dans le champ entre le vieillard et sa fille.

La décoration de l'extérieur de la coupe est naturellement plus importante : l'espace plus grand dont on disposait exigeait qu'il en fût ainsi. Chose assez rare au cinquième siècle, c'est la même scène qui remplit les deux côtés : l'artiste s'est si peu soucié de la séparation causée par les anses, qu'il a fait sans hésiter passer derrière l'une d'elles la lance d'un guerrier. La pointe de cette lance reparaît de l'autre côté. Le sujet est emprunté à l'un des poèmes du cycle troyen, sans doute à la *Petite Iliade* de Leschès ou à la *Destruction de Troie* de Stésichore. C'est dans la cour du palais du roi Priam que Brygos nous transporte. D'un côté le roi lui-même, assis sur l'autel de Zeus Herkeios, tend ses mains suppliantes vers Néoptolème, qui s'avance vers lui, tenant par une de ses jambes un jeune garçon déjà mort ou évanoui, et qu'il semble se proposer de jeter soit sur l'autel, soit sur le malheureux vieillard qui y a cherché refuge. Derrière Priam, de l'autre côté de l'autel, Acamas entraîne Polyxène, qui retourne la tête vers son père.

1. H. Heydemann, *Iliupersis auf einen Trinkschale des Brygos*. Berlin, 1866.

Fig. 76. — Le massacre des Priamides. Coupe de Brygos.
(Musée du Louvre.)

La scène de carnage se continue de l'autre côté de la coupe. Là, un guerrier grec, Opsimé [nès? don?], la courte épée à la main, se précipite sur un guerrier troyen qui, déjà blessé à mort, est tombé à la renverse, et, la tête rejetée en arrière, exhale son dernier soupir. Derrière celui-ci, Andromaché accourt, animée d'une héroïque fureur, et menace le guerrier grec d'un pilon à broyer le grain qu'elle a saisi des deux mains et qu'elle brandit par-dessus sa tête. Après Andromaché est Astyanax qui s'enfuit; derrière Opsiménès, est de même une jeune femme, sans doute quelque fille de Priam, qui, échevelée et faisant des gestes de terreur, se précipite également hors de cette scène de massacre. Vient ensuite, plus près de l'anse, un groupe d'un guerrier grec achevant un Troyen tombé (fig. 76). Toute cette composition est une pure œuvre de fantaisie. L'artiste semble connaître fort mal les poèmes du cycle troyen, car il ne semble pas que, dans aucun, le massacre de la famille de Priam ait été raconté comme il nous le montre. Il a constitué les groupes simplement d'après ce que lui fournissait son imagination. Il a donné aux personnages, au hasard, les noms que de vagues souvenirs présentaient à son esprit; à plusieurs il a donné des noms inventés par lui de toutes pièces, Andromachos et Opsiménès, par exemple. Mais la fertilité de l'invention, le brio avec lequel les personnages sont jetés comme au hasard, la variété des combinaisons pour les mêler les uns aux autres, et surtout l'art de donner plus d'entrain et d'énergie aux mouvements, ce sont là des mérites que personne ne contestera à Brygos. La vie est répandue à pleines mains dans son œuvre, l'air y circule librement, et, en regardant cette peinture on oublie presque, en faveur de l'art avec lequel elle est faite, l'horreur du massacre qu'elle représente.

C'est que Brygos est, en effet, par nature, un peintre plein de bonne humeur et aimant à voir les choses par leur bon côté. Il voudrait bien corriger ce défaut de monotonie qui attristait les productions du procédé à figures rouges. Il a un instinct de

coloriste, un instinct si fort qu'il y cède et compose à son usage une toute petite palette; il se dit qu'après tout, il y avait du bon dans les procédés de l'ancienne école, que l'emploi qu'elle faisait des engobes n'était pas une idée si sotte, et lui aussi relevait volontiers certains détails par quelques fines touches de rouge; il aimait cette belle couleur châtain mordoré ou blond vénitien, qui était prisée entre toutes par les dames grecques, et il en revêtait les cheveux des femmes. Et pourquoi s'arrêter là, et renoncer à trouver encore mieux? Pourquoi n'essayerait-on pas de poser çà et là des points d'or? Et Brygos aussitôt de peindre en engobes dorées les ornements du casque et de la cuirasse d'Opsiménès, les boutons d'attache des épaulières de la cuirasse de Néoptolème, et un pendant d'oreille de ce jeune garçon innommé dont le fils d'Achille, aussi cruel que son père, brandit le cadavre en guise de massue.

Cet emploi de l'or est fait avec plus de confiance, presque avec prodigalité, sur la coupe admirablement conservée que possède le British Museum et qui provient de Capoue [1]. D'un côté Dionysos barbu, revêtu de son riche costume d'aspect oriental, la couronne sur la tête, est debout auprès d'un autel entouré de rameaux de lierre. Il s'appuie de la main gauche sur un sceptre et tient dans sa main droite un canthare. Ainsi posé, il regarde, avec des yeux où M. Matz découvre beaucoup de pensées dont j'avoue humblement ne pas apercevoir la plus faible trace, une petite scène d'un genre auquel son tumultueux entourage l'avait de longue date habitué : de l'autre côté de l'autel, c'est-à-dire à droite, deux Silènes se précipitent sur Iris et, la saisissant par les bras, l'empêchent de s'envoler. Un troisième Silène, qui était derrière le dieu, passe sans façon devant lui, bondit sur l'autel et de là va, d'un nouveau saut, venir à l'aide de ses camarades.

Sur l'autre face de la coupe les personnages se divisent en deux

[1]. Matz, *Tazza capuana di Brygos* (*Annali*, 1872, p. 294, et *Monumenti*, t. IX, pl. 46.)

groupes; à droite sont trois divinités. Héra est au milieu, prête à s'en aller vers la droite, mais se retournant pour faire de son bras étendu un geste de menace. Elle a sur elle tous les vêtements dans lesquels s'enveloppaient avec une science raffinée les élégantes d'Athènes : tunique talaire aux mille petits plis, diploïdion d'un tissu encore plus fin, himation à riche bordure brodée. Elle a sur la tête une stéphané d'or surmontée d'un rang de feuilles, et au poignet droit un bracelet en forme de serpent enroulé. En avant, et, dans la pensée de l'artiste, presque à côté d'elle, reculé seulement un peu vers la droite pour ne pas la masquer entièrement, est Héraclès; il est vêtu du costume le plus complètement oriental dont on puisse trouver un exemple sur les vases grecs du cinquième siècle : tunique à longues manches rayées dans le sens de la longueur, anaxyrides collantes, rayées de même sur leur partie antérieure, ornées par derrière d'espèces de fleurons; autour du corps, sur la tunique, une peau de lion aussi savamment coupée, aussi bien ajustée sur les formes que pourrait l'être aujourd'hui une jaquette du tailleur le plus à la [mode. Le dieu accourt de toute la vitesse de ses jambes, tenant dans sa main droite une massue toute dorée, et dans la main gauche son arc et une flèche toute prête; un carquois est suspendu à son côté. Mais le zèle qu'il témoigne n'aura pas à s'exercer, car devant Héra se tient Hermès, debout sur ses deux pieds dans une attitude tout à fait naturelle et sans effort, le pétasos sur la tête, le kérykion à la main, aux pieds de superbes endromides. Il pérore tranquillement, faisant de la main droite un geste habituel aux orateurs antiques et est sûr du résultat qu'obtiendra son éloquence. En face de lui est un groupe de quatre Silènes, aussi nus que leurs congénères de l'autre côté de la coupe, animés à l'égard de Héra des mêmes projets que ceux-ci à l'égard d'Iris. Ne craignez rien toutefois pour la puissante déesse : si l'éloquence d'Hermès ne suffisait pas, l'arc et la massue d'Héraclès seront bien capables de la défendre (fig. 77.)

A l'intérieur de la coupe est une scène à deux personnages : un guerrier, Chrysippos, est assis sur un diphros; il est cuirassé et casqué, et tient sa lance de la main gauche; de la droite étendue il présente une phiale à une jolie jeune fille, Zeuxo, qui l'a déjà déchargé de son bouclier et qui, maintenant, va remplir sa coupe du contenu d'une œnochoé qu'elle tient.

Un signe matériel montre que cette coupe est la plus récente

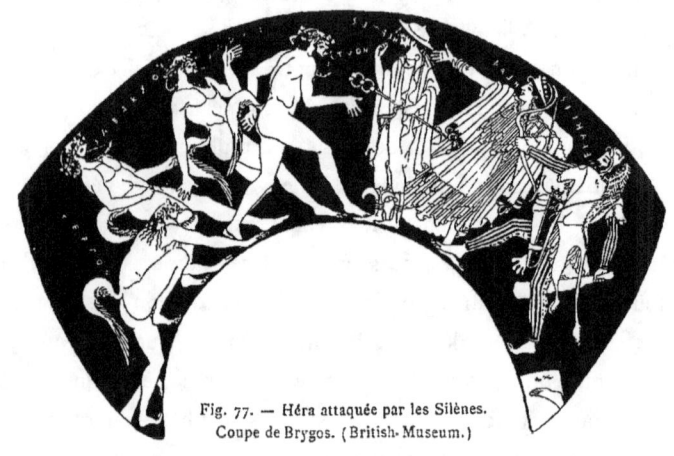

Fig. 77. — Héra attaquée par les Silènes.
Coupe de Brygos. (British-Museum.)

des œuvres de Brygos parvenues jusqu'à nous. Le sigma y a toujours sa forme ionique, à quatre branches, qui, nous l'avons vu tout à l'heure, n'apparaît dans les inscriptions athéniennes qu'après 445. Quoique nous n'ayons pas de vases grecs assez exactement datés pour qu'il nous soit possible de déterminer les époques des modifications successives dans la forme des lettres employées par les peintres céramistes, l'impression instinctive des épigraphistes sera, je crois, que les inscriptions de notre coupe sont encore un peu plus récentes et doivent avoir été tracées vers 430 ou 420. C'est d'ailleurs le moment où le drame satyrique a eu le plus de vogue, et peut-être est-ce dans quelque pièce jouée à l'ancien théâtre d'Athènes, que Brygos a trouvé le sujet

de la coupe du British Museum. On ne fait pas d'ordinaire assez attention à la période de 425 à 415, où les Athéniens, enorgueillis de leurs victoires, satisfaits d'avoir abattu, plus complètement que les historiens anciens ne le disent, la puissance de Lacédémone, s'abandonnent à la joie que leur apporte la tranquillité retrouvée et rêvent après boire à cette folle expédition qui devait, pensaient-ils, leur donner presque sans lutte la Sicile, et où s'engouffrèrent leurs forces, leur argent et leur bon courage. Le sujet de la coupe du British Museum conviendrait bien à l'état d'esprit dans lequel ils se trouvèrent pendant ces dix années.

Le caractère artistique de la peinture est également celui que nous pouvons nous attendre à trouver à ce moment. L'esprit, la légèreté de main, l'élégance parfois un peu facile, font songer à la frise du temple de la Victoire Aptère, qui est des premières années après 425. L'emploi presque indiscret de l'or, or sur la coupe que tient Chrysippos, or sur le bracelet, la couronne et les boucles d'oreilles de Héra, or sur la massue d'Héraclès, tout ce luxe poussé à l'outrance s'expliquerait aisément par l'engouement qu'inspirait alors aux Athéniens la splendeur de l'Athéna Parthénos, dont la dédicace avait été faite en 438, et dont les parures et les vêtements d'or n'étaient pas encore ternis. En plaçant la carrière de Brygos entre 450 et 420 ou 415, on tiendrait donc, je crois, un compte assez juste des différences entre ses diverses œuvres, de ses qualités et de ses défauts.

C'est un peu au hasard que je place ici Panphaios. Cet artiste apporte jusque dans sa signature une telle négligence, que son nom a pu être lu Panphaios, Phanphaios, Pamaphaios, Panphanos, Panthaios. La première forme est certainement la vraie. Panphaios a travaillé deux fois avec Épictétos, et employé

indifféremment les deux procédés de peintures à figures noires et à figures rouges; il s'est servi du premier pour deux hydries et trois coupes; dans une quatrième coupe, les deux procédés sont simultanément mis en usage; il a employé l'autre procédé sur dix-sept coupes. Enfin, il n'a pas non plus dédaigné d'imiter Nicosthènes, et a multiplié, comme lui, les engobes sur deux amphores et un stamnos. Saisir le style propre de ce céramiste

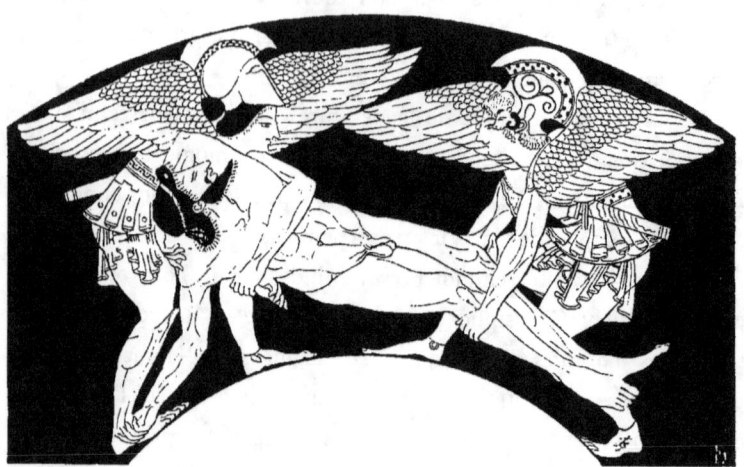

Fig. 78. — Hypnos et Thanatos emportant le cadavre de Sarpédon.
(British Museum.)

à goûts sans cesse changeants est chose qui ne peut se faire que par à peu près. Néanmoins, si c'était un homme peu convaincu, toujours disposé à s'associer aux autres ou à les pasticher, il n'avait point la main maladroite, et deux ou trois de ses œuvres sont intéressantes, par exemple les deux amphores de style nicosthénien qui sont au Louvre : sur l'une est, d'un côté, Chiron tenant le petit Achille, et, de l'autre, Ménélas, l'épée à la main, poursuivant Hélène; sur l'autre sont des scènes bachiques et satyriques. Le cou est, dans ces deux vases, orné de palmettes très belles, et l'ensemble de la décoration est conçu avec une grande richesse d'imagination et une extrême adresse de main.

La beauté d'une coupe trouvée à Vulci, et aujourd'hui possédée par le British Museum, est d'un ordre plus sévère [1]. A l'intérieur, simplement un Satyre, le kéras à la main, dansant un pas animé. A l'extérieur deux scènes différentes. Sur l'une, un groupe de sept figures, deux Amazones vêtues du costume oriental, et cinq autres guerriers ayant l'armure grecque et dont il n'est pas facile de dire à quel sexe ils appartiennent. De l'autre côté est un épisode de la légende de la guerre de Troie : Hypnos (le Sommeil) et Thanatos (la Mort)[2], sous la forme de deux jeunes guerriers casqués, cuirassés et de plus munis d'ailes éployées, enlèvent pour le porter à travers les airs, jusqu'en Lycie, le cadavre de Sarpédon. A droite et à gauche deux femmes : l'une, tenant un caducée à la main, est peut-être Iris. Elles ont l'aspect archaïque qui est resté aux représentations de femmes plus longtemps qu'à celles des hommes. Quant au groupe des trois figures centrales, il est bien composé et dessiné d'une manière remarquable. Le cadavre de Sarpédon surtout est superbe par la rigidité de ses lignes (fig. 78.)

1. Gerhard, *Auserlesene Vasenbilder*, t. III, pl. 221 et 222.
2. Robert, *Thanatos*. Berlin, 1879. Thanatos est, chez les Grecs, un génie mâle; il est figuré armé.

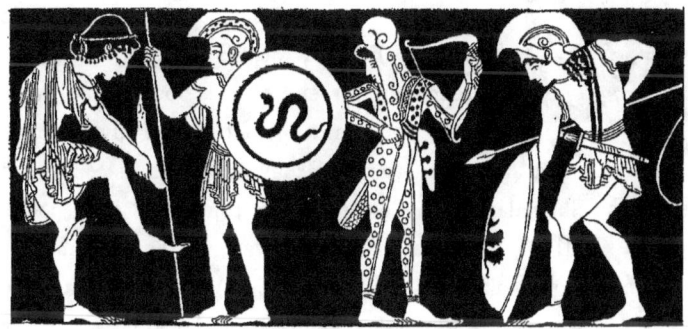

Fig. 79. — Grecs et Amazones. Peinture d'une coupe de Pauphaios.
(British Museum.)

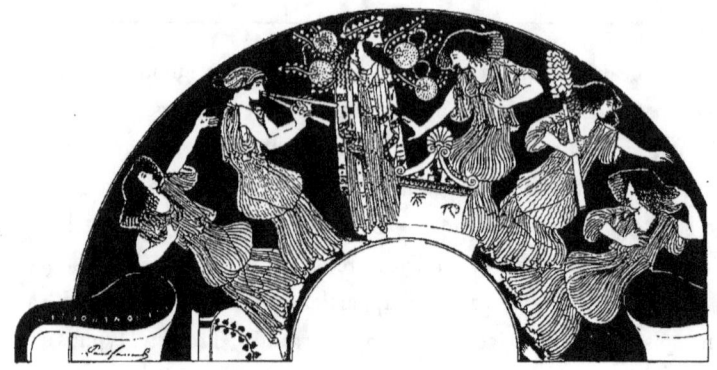

Fig. 80. — Danse de Bacchantes autour de l'autel de Dionysos.
Coupe de Hiéron. (Musée de Berlin.)

CHAPITRE XIII

LES VASES A FIGURES ROUGES

III. MACRON, HIÉRON

A famille des Spinelli possède à Acerra, en Campanie, un domaine qui contient dans ses limites la place où s'élevait l'ancienne ville de Suessula. Elle a, depuis plusieurs années, entrepris en cet endroit des fouilles archéologiques, consistant surtout dans l'ouverture de tombeaux. A vrai dire, les poteries découvertes dans les sépultures des anciens Suessulans sont d'ordinaire fort communes et d'époque assez basse. Il n'y a guère qu'un seul vase où l'on reconnaisse au premier coup d'œil les signes distinctifs de l'art de la belle époque : celui-ci est un grand skyphos à figures rouges, sur les deux faces duquel sont peintes deux scènes empruntées à la légende de Ménélas et d'Hélène, telle qu'elle était développée dans les

poèmes de second ordre du cycle troyen, par exemple dans les Κύπρια[1].

La première face de ce skyphos représente l'enlèvement d'Hélène. Celui des fils de Priam que nous appelons Pâris, mais auquel les vases du cinquième siècle donnent toujours, comme c'est ici le cas, le nom d'Alexandros, marche vers la gauche, d'un pas rapide. Il est coiffé du grand casque argien, a sur le corps deux fines tuniques et sur les épaules un grand himation de voyage. Il tient dans la main droite une longue lance, et, de la main gauche, serre le poignet d'Hélène qui le suit, les yeux baissés, la marche indécise, dans une pudique attitude d'indécision, de tristesse. Elle a son voile sur la tête, à la manière des jeunes filles et des fiancées; Aphrodite, debout derrière elle, travaille des deux mains à arranger savamment les plis de ce voile et encourage sa protégée à partir allégrement. Éros, figuré dans les airs sous la forme d'un jeune enfant ailé, cherche, lui aussi, en lui montrant la route, à l'entraîner en avant. Quelques simples figurants achèvent de remplir la scène : derrière Aphrodite, Peitho (la Persuasion), qui semble, comme la déesse dont elle est la fidèle compagne, parler à Hélène et la confirmer dans sa résolution. Devant Pâris, un jeune guerrier, Énée, la tête nue, les cheveux légèrement bouclés, le pétasos suspendu derrière le dos, deux javelots dans la main droite, et dans la gauche un bouclier rond décoré de l'image d'un lion; cet ami fidèle de Pâris a l'air de trouver que l'on s'attarde, et, tournant la tête vers ses compagnons, il paraît les exciter à aller vite. Enfin, tout à fait à droite de ce groupe de six personnes, dans le petit espace laissé vide par l'anse de la coupe, est un homme jeune et beaucoup plus petit que les autres personnages, et qui fait un geste d'étonnement.

Sur l'autre face est Ménélas, retrouvant dans le palais de

[1]. De Witte, *L'Enlèvement d'Hélène, Hélène et Ménélas à la prise de Troie* (*Gaz. arch.*, 1880, p. 57, et pl. 7 et 8. — Kekulé, *Ueber einige Vasen des Hieron* (*Arch. Zeit.*, 1882, p. 1 à 18).

Priam, après la prise de Troie, son épouse infidèle, et tirant son glaive pour la tuer. Hélène s'enfuit vers Aphrodite, et celle-ci, par un geste d'une singulière audace, enlève rapidement l'épais himation dans lequel Hélène était enveloppée, et tandis qu'elle remet ainsi sous les yeux du roi de Sparte les charmes qui avaient jadis exercé sur lui une si irrésistible séduction, son attitude impérieuse, sa tête levée, ses yeux regardant bien en face, son bras droit étendu, commandent à Ménélas une réconciliation à laquelle on sent bien que ce faible roi n'aura pas l'énergie de se refuser. Trois figures de remplissage encadrent ce groupe d'une composition ingénieuse et très vivante : à gauche la jeune prêtresse Kriseis, suivie de son père Kriseus ; à droite, Priam, assis sur un diphros (fig. 82).

Les noms des personnages sont tracés d'une façon assez irrégulière ; le dialecte et les formes des lettres sont attiques.

Une double signature nous apprend que deux artistes ont collaboré à l'exécution du skyphos de Suessula. Sur la face de l'*Enlèvement d'Hélène*, derrière la figure de Peitho, sont tracés au pinceau ces mots : « Macron a peint. » Sur l'une des anses est un graffite : « Hiéron a fait. »

Quel est ce Macron, qui a joué, dans l'œuvre commune, le rôle le plus intéressant, celui du décorateur ? Aucun autre vase ne porte son nom. Son écriture, malgré la forme archaïque de quelques lettres, ressemble à celle dont on se servait de 450 à 440. C'est également cette époque qu'indique le caractère du dessin. Peut-être même un examen attentif de la façon dont Macron manie le crayon, puis le pinceau, pourra-t-il nous en apprendre un peu plus long sur lui. Son œuvre a, en effet, au milieu des vases du cinquième siècle, une physionomie à elle, d'une originalité reconnaissable au premier regard. Dans la manière sensuelle de rendre la forme humaine, la forme virile aussi bien que la féminine, dans le goût des contours arrondis et des carnations d'une voluptueuse plénitude, il y a un sentiment qui n'est nullement conforme à la

tradition attique. L'élégance provocante avec laquelle les femmes sont vêtues, la finesse de leur chiton, si léger qu'il est transparent, la manière un peu lâche dont elles se drapent dans leur manteau, la recherche extrême qu'elles mettent dans l'arrangement de leur coiffure, tous ces traits évoquent le souvenir des mœurs de l'Ionie plutôt que celles de la Grèce continentale. La figure de l'Aphrodite défendant Hélène contre Ménélas est, à tous les égards, caractéristique. Le corps audacieusement redressé, les reins bien cambrés, les jambes raidies, toutes les saillies résolument accentuées, font songer aux gracieuses filles de Chios et de Milet, si habiles à la danse et à tous les jeux dont s'égayait la fin d'une orgie. La tête, d'une expression quelque peu bestiale, avec de grands yeux effrontément ouverts, la bouche venant en avant, entre des lèvres épaisses, le nez très fort, les joues pleines, contient de ces beautés qui parlent moins à l'esprit qu'aux sens.

On connaît aujourd'hui un assez grand nombre d'œuvres de sculpture, exécutées en pierre ou en marbre par une école d'artistes dont l'autorité a dominé, pendant le sixième siècle et jusqu'au commencement du cinquième, sur toute la côte d'Ionie, d'Éolide et de Carie, ainsi que dans la traînée des Sporades orientales. L'influence de cette école s'est propagée dans les pays où s'étaient fondées des colonies ioniennes, comme sur la côte de Thrace, et même jusque sur celles de Macédoine et de Thessalie. Les débris d'anciennes sculptures provenant du premier temps d'Éphèse, la statue de Héra rapportée de Samos au Louvre par M. Paul Girard, la stèle funéraire de Philis[1], et la série de bas-reliefs décoratifs que notre Musée doit aux recherches faites à Thasos par M. Miller, et enfin les quatre grands bas-reliefs d'un tombeau de Xanthos en Lycie, forment une famille de monuments où les liens de parenté sont marqués de la manière la plus nette; or les traits distinctifs des œuvres de ce groupe, nous les retrouvons

1. Frœhner, *Musées de France*, pl. 39.

tous dans l'*Hélène poursuivie par Ménélas*. L'analogie est surtout frappante entre l'Aphrodite du skyphos et la tête de Philis. A la ressemblance qu'accusent l'épaisseur des lèvres, la force du nez, la grosseur des yeux, s'ajoute même un détail particulier : la coiffure que porte Aphrodite, une sorte de foulard noué autour de la tête et laissant sortir par derrière une touffe de cheveux, se retrouve exactement dans la stèle de Philis.

Il n'y a d'ailleurs dans cet apparentage rien qui doive nous surprendre. Depuis la conclusion de l'alliance des Athéniens avec les Grecs de la côte d'Asie et les insulaires, en 477, surtout depuis la grande victoire remportée par Cimon à l'embouchure de l'Eurymédon, en 466, les escadres athéniennes ne cessèrent de croiser le long de la côte d'Asie, et plus d'une garnison fut laissée par elles dans les villes dont la fidélité ne paraissait pas sûre. Plus tard, en 440, une armée considérable vint s'emparer de la ville de Samos, et les colons reçurent des terres dans l'île. Pendant ces croisières et ces descentes à terre, les Athéniens purent se familiariser avec l'architecture et la sculpture décorative des Ioniens. L'ordre intérieur des Propylées, et un peu plus tard l'Érechthéion et le temple de la Victoire Aptère, montrent à quel point leurs architectes avaient été séduits par les grands monuments d'une beauté calme et douce, comme l'étaient l'Artémision d'Éphèse ou l'Héræon de Samos. Et parmi les sculpteurs, Calamis n'avait-il pas ajouté à la grâce attique quelques touches empruntées à la voluptueuse mollesse de la sculpture ionienne? Pourquoi serait-on surpris que certains ateliers de céramique aient ressenti, eux aussi, cette pénétration de l'art de la côte d'Asie? Macron d'ailleurs, même si c'est à Athènes qu'il a travaillé, était-il un Athénien d'origine? Combien de métèques ont dirigé des fabriques à Athènes!

Mais laissons là ces problèmes, que l'on se pose à la première minute de réflexion, mais à la solution desquels la possession d'un seul document ne saurait suffire. Passons au collaborateur

de Macron, dont la signature est, dans le vase de Suessula, modestement reléguée sur l'anse, à Hiéron.

En outre du skyphos qu'il a fait avec Macron, nous possédons de Hiéron trois autres vases et dix-sept coupes. Dans cette série d'une fort respectable longueur, une seule pièce rappelle quelque peu le faire si personnel du grand skyphos de l'histoire d'Hélène : c'est une coupe trouvée à Vulci et conservée maintenant au musée de Berlin[1]. A l'intérieur est Dionysos debout, et, devant lui, un Silène qui joue de la double flûte; dans le champ, un grand pampre chargé de grappes[2]. L'extérieur de la coupe est, comme d'ordinaire, plus richement décoré (fig. 80.) Le peintre y représente une danse sacrée de Bacchantes autour de l'autel de Dionysos. La statue du dieu est une sorte de terme, en pierre ou en bois, du genre de ces ξόανα qui passaient pour des images tombées du ciel et auxquelles étaient réservées les fêtes les plus saintes et les hommages les plus dévots. Le xoanon est pourvu d'une tête conforme au type archaïque que les artistes du cinquième siècle attribuaient encore au dieu : les cheveux sont longs, et les boucles soigneusement frisées qu'ils forment tombent sur la nuque et sur les épaules; la barbe est longue également et taillée en pointe. Autour de la tête est une couronne de lierre. Naturellement, le corps, ou pour mieux dire le tronc équarri qui le remplace, est habillé de riches vêtements : une longue et fine tunique talaire, qui forme une multitude de petits plis parallèles et parfaitement droits, et, par-dessus, un riche himation posé sur les deux épaules à la façon d'un châle; cet himation est décoré sur son pourtour d'une bordure brodée, et la surface en est semée de figures ou de

1. Gerhard, *Trinkschalen und Gefässe d. Berl. Mus.*, pl. 4 et 5.
2. Voir la gravure de la lettre ornée en tête de ce chapitre.

petits sujets, par exemple des dauphins peints en noir, et qui doivent reproduire soit des appliques de métal, soit des broderies fortement saillantes. De derrière les épaules du dieu sortent, en divergeant en tous sens, des rameaux auxquels on a attaché des rayons de miel et des grappes de raisin. Devant le xoanon est l'autel rectangulaire, décoré de chaque côté de deux petits frontons élégants; le sommet de ces frontons est orné d'une palmette, les acrotères sont enroulés en volutes, et le tympan est décoré d'une petite figure qui paraît être en métal et appliquée sur le fond.

Derrière la statue du dieu est une joueuse de double flûte. En face de lui, devant l'autel, est une femme dans une attitude où semblent être réunis l'élan de foi de la prière, l'admiration pour quelque objet placé sur l'autel et le mouvement d'une danse extatique. Neuf autres bacchantes achèvent de remplir le pourtour de la coupe; elles dansent des pas orgiastiques. L'une tient un thyrse dans sa main droite, et dans sa main gauche étendue un jeune faon qu'elle soutient en le serrant par le milieu du corps; une autre secoue des crotales; une autre porte un skyphos décoré de figures en noir; plusieurs agitent des thyrses. Toutes ces femmes ont le costume le plus étrange. Il se compose de deux fines tuniques dont l'une tombe, à la manière ordinaire, jusqu'à la hauteur des chevilles, et dont l'autre, plus courte et comme frisée, est retroussée de manière à former au-dessous de la ceinture une masse bouffante et ondulante. Sous ces deux tissus transparents les formes des hanches et du haut des jambes sont nettement visibles. Sur les épaules et le torse est jeté un très court diploïdion, qui ne descend même pas jusqu'à la ceinture. La coiffure n'est pas moins singulière. La joueuse de flûte a, comme l'Aphrodite de la peinture de Macron, une sorte de foulard brodé serré autour de la tête et laissant passer en arrière une touffe de cheveux; les cheveux des autres bacchantes sont divisés en longues et fines mèches dont l'extrémité a été ondulée avec une patience extrême; ils forment autour de la tête et sur les épaules une masse d'un volume énorme.

Maintenant quel jugement faut-il porter sur cette coupe? Pour les archéologues, elle est sans nul doute fort instructive. Elle intéressera peut-être moins les artistes. Tout au plus y trouveront-ils une connaissance suffisante des formes et des mouvements du corps, une habileté moyenne de main. Ce qui les touchera peut-être davantage, c'est une certaine *allegria* qui pique l'attention et l'amuse un moment. Mais je doute qu'aucun d'eux reconnaisse là une œuvre de premier rang.

Avec un skyphos trouvé non loin de Suessula, à Capoue, et aujourd'hui conservé au British Museum (pl. IX[1]), nous nous éloignons de Macron et nous rentrons dans la tradition attique. La scène figurée est un épisode du mythe éleusinien : c'est le départ de Triptolème pour la grande mission dont Déméter l'avait chargé, et dont le but était la propagation, dans le monde entier, de la doctrine sacrée. Le héros éleusinien est déjà assis sur le char merveilleux, muni d'une paire d'ailes et traîné par deux serpents, que Déméter elle-même lui avait donné pour faciliter son long voyage. La tête couronnée de myrte, les cheveux divisés en minces boucles frisées qui tombent sur les épaules, le corps couvert de riches vêtements, il ne paraît point s'inquiéter beaucoup des dangers qu'il va courir, et tend fort tranquillement de la main droite à Phérophatta, debout devant lui, une phiale de métal, d'argent sans doute, décorée d'ornements en repoussé. Dans l'autre main, il porte la glane de blé, symbole de son saint ministère. Phérophatta lui verse de la main droite le vin du départ, contenu dans une belle œnochoé côtelée, en argent sans doute comme la phiale. Dans la main gauche elle tient la torche, symbole de son caractère de souveraine du monde infernal. Déméter se tient debout derrière le char, tendant dans ses mains une torche et des épis, comme pour mieux indiquer à son missionnaire qu'elle le suivra du regard dans ses longues pérégrinations et qu'elle veillera sur sa vie. Elle est vêtue d'un costume splendide et dont le dessin, fait avec une

1. *Bullettino dell' Inst. arch.*, 1872, p. 41, et *Monumenti*, IX, pl. 43.

DÉPART DE TRIPTOLÈME

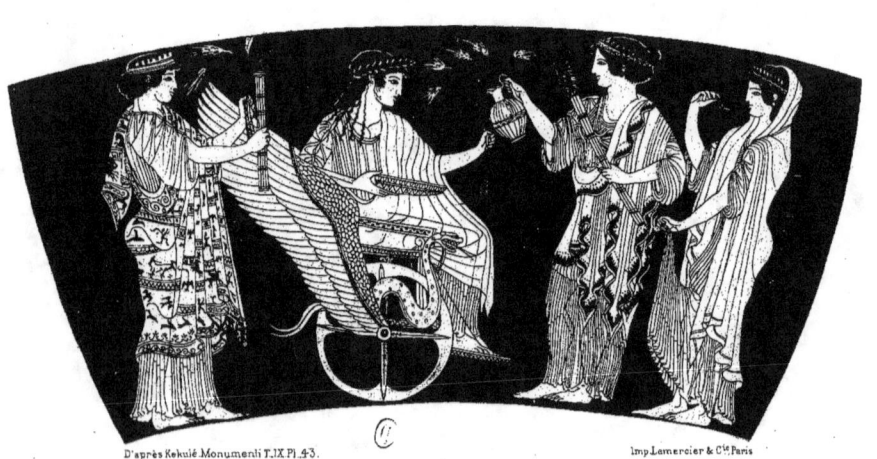

DÉPART DE TRIPTOLÈME

Peinture d'un Skyphos trouvé à Capoue (British Museum).

extrême minutie, est un document des plus curieux pour l'histoire de l'art de se vêtir chez les Grecs. L'himation est divisé en bandes, bordées de larges broderies, et décorées de figures peintes en noir, qui simulent sans doute des appliques en métal ou des broderies d'une haute saillie : ce sont des génies ailés volant dans les airs, des dauphins nageant au milieu des vagues, des oiseaux, des chars lancés au galop. Sur la tête de la déesse est une couronne tourelée. La scène est complétée par une femme qui se tient derrière Phérophatta en faisant de la main droite un geste de salutation, en soulevant légèrement de la main gauche, suivant la coutume des Grecques élégantes, les plis de sa tunique talaire. Elle a son nom écrit à côté d'elle : c'est Éleusis, l'héroïne protectrice de la cité sainte.

Le côté opposé du skyphos est peint d'une manière plus hâtive et plus indifférente. On y voit une rangée de dieux, les uns assis, les autres debout. A la droite est Poseidon qui, sans se lever de son diphros, retourne la tête pour regarder, et derrière lui Amphitrite debout. Les deux divinités tiennent l'une et l'autre un dauphin, comme signe de leur domination sur les mers. Puis viennent Dionysos, qui marche appuyé sur un bâton surmonté de rameaux de lierre, Zeus, avec son sceptre et son tonnerre, et Eumolpos, qui lui aussi reste, comme Poseidon, assis sur un diphros et se borne à tourner la tête. En vérité, cette seconde peinture n'a pas coûté un grand effort d'imagination, et la manière dont elle a été exécutée ne laisse pas que de trahir une certaine indifférence qu'un artiste ne doit jamais avoir. Les figures y sont pour la plupart épaisses de forme et alourdies par la masse de leurs vêtements.

Il y a peu à dire, au point de vue de l'art, d'un skyphos du Louvre où l'on voit d'un côté Agamemnon, accompagné du héraut Talthybios et de Diomède, et emmenant Briséis, de l'autre Achille sans armes, assis dans sa tente, et devant lui Ulysse (Ὀλυττεύς) et Ajax, venus pour chercher à l'apaiser. Derrière

Achille est Phœnix, qui se tient debout, écoute et semble réfléchir [1]. Il n'y a pas beaucoup plus d'intérêt à prendre à une coupe de Saint-Pétersbourg dont l'intérieur montre Aethra remettant à Thésée les armes de son père et lui faisant prêter serment, et à l'extérieur, Ulysse et Diomède ayant chacun dans ses bras un palladion et se querellant au milieu des chefs grecs au sujet de l'authenticité de la statue que chacun d'eux porte [2]. Singulière façon de comprendre les légendes de la guerre iliaque!

C'est un spectacle fastidieux à la longue que cette série de représentations mythologiques mal comprises et exécutées avec la nonchalance qu'entraîne la monotonie d'un travail toujours semblable. Nous retrouvons heureusement dans une coupe du musée de Berlin, et qui, d'après l'élégance un peu mièvre du dessin, doit être une des œuvres les plus récentes de Hiéron, quelque chose de cette gaieté et de cet esprit qui nous charmaient dans certaines des peintures décrites au début de notre étude [3]. Il s'agit de nouveau d'une des légendes du cycle troyen, et cette fois encore, comme le skyphos fait avec Macron, les principaux personnages sont Aphrodite et Hélène. Un des côtés de la coupe nous montre le jugement de Pâris. Le fils de Priam, appelé ici, comme dans tous les monuments du sixième et du cinquième siècle, Alexandros, est assis, les jambes pendantes, sur un groupe de rochers qui, dans l'intention du peintre, est sans doute le mont Ida. Le troupeau de chèvres qu'il garde broute ou folâtre auprès de lui, tandis que, insouciant comme un berger d'idylle il chante en s'accompagnant de la cithare. Devant le jeune Troyen arrivent les trois déesses; elles sont précédées d'Hermès, celui-ci coiffé d'un pétasos rond d'une forme presque grotesque et les pieds protégés par d'élégantes chaussures ailées. La première des déesses est Athéna, un casque des plus coquets sur la tête, dans la main

1. *Monumenti*, VI, VII, 19.
2. *Ibid.*, VI, 22.
3. Gerhard, *Trinkschalen und Gefasse d. Berl. Mus.*, I, pl. 11 et 12.

Fig. 81. — Jugement de Pâris. Coupe peinte par Hiéron.
(Musée de Berlin.)

droite une fleur, et dans la gauche une lance mince et fine. Sur ses épaules, la fille de Zeus a l'égide sans gorgonion, garnie d'une bordure de serpents. Des bracelets en forme de serpents enroulés ornent ses poignets, et son bras droit, gracieusement replié, est du galbe le plus pur. Puis vient Héra, sévère dans son costume, presque sans parure, appuyée sur un sceptre terminé par une palmette. Aphrodite arrive la dernière, le voile sur la tête comme le portaient les jeunes filles. Autour d'elle voltigent quatre jeunes Amours : l'un lui apporte un bracelet, l'autre un collier, le troisième un rameau fleuri; l'offrande du quatrième a disparu dans une cassure.

On sait à quel prix Aphrodite s'était assuré la décision favorable de Pâris. L'autre côté de la coupe nous fait voir l'exécution de la promesse faite par elle au fils de Priam. Sept personnages remplissent ce côté. Le premier est Alexandros, chaudement vêtu d'une tunique presque aussi longue que celle des femmes, et de plus d'un himation. Il a son pétasos attaché sur le dos et tient de la main droite deux javelots; de la main gauche il serre le poignet droit d'Hélène. Celle-ci le suit, le voile posé sur la tête, le visage un peu incliné, avec l'attitude d'une pudique hésitation. Un compagnon du ravisseur, qui vient ensuite avec sa chlamyde attachée sous le cou et tombant sur son dos, et à la main droite les deux javelots que les peintres de vases donnent si souvent aux éphèbes, dit adieu à une femme, Timandra, tout en la détournant par un geste d'essayer de le suivre. Derrière Timandra est une jeune femme, Évopis, qui se tourne de l'autre côté et semble occupée à raconter l'événement à deux vieillards, Icarios et Tutaréos (sans doute Tyndare). Ceux-ci, par la grimace de leur figure et par leur main ouverte, manifestent l'indignation que leur cause ce scandale.

Le dessin dans ces deux peintures n'est pas serré de fort près, mais il est élégant, souple, quelquefois spirituel, et la morale pourrait accepter sans trop froncer le sourcil les quelques insi-

nuations comiques qui se laissent deviner de çà et de là. Malheureusement la scène de l'intérieur, un homme fait et un éphèbe qui tient avec une laisse un lièvre apprivoisé, devait évoquer chez les Grecs des pensées beaucoup plus grossières.

Ce n'est pas d'ailleurs la seule œuvre de Hiéron où la liberté souvent poussée à l'excès des mœurs grecques s'étale sans aucune vergogne. La plupart des coupes qu'il a faites représentent deux ordres de sujets, où la licence est à peu près égale. Sur les unes sont des scènes bachiques, avec leur accompagnement obligé : ébats de Satyres, de Silènes, danses lascives de Ménades. Sur les autres s'étalent des spectacles d'un degré encore plus bas, parce que les acteurs en sont non plus des êtres nés d'une inspiration fantaisiste et ennoblis par les chants des poètes, mais des hommes et des femmes comme on en rencontrait dans les rues d'Athènes : cortèges titubants d'hommes sortant d'une orgie, dialogues d'éphèbes et de vieillards, danseuses et joueuses de flûte, demi-nues sous leur tunique « d'air tissu », simple « nuage de lin ». Ce sont là les motifs préférés par Hiéron. Ils donnent en vérité une triste idée de sa valeur morale aussi bien que de celles de ses clients. Toutes ces polissonneries, d'ailleurs, sont arrangées avec une désespérante monotonie, et sont peintes d'une main lâchée qui semble avoir elle-même le dégoût de ce qu'elle fait.

Athènes souffrit beaucoup et longtemps dans sa moralité de tous les bouleversements d'existence et de fortune amenés par la guerre du Péloponèse, de l'effondrement de la plupart des grandes maisons et de l'arrivée à une position dominante d'hommes des classes inférieures. C'est le moment où le théâtre appartient aux pièces de bas étage, aux drames satyriques et aux mimes. Aussi ces peintures de Hiéron durent avoir un grand succès; le fabricant, qui se faisait le professeur de débauche, dut remplir ses coffres de beaux tétradrachmes sonnants. Il accrut sans cesse la production de ses fours et inonda de vases de pacotille la Grèce et tous les pays hellénisés. Sans doute c'est surtout du côté de la

Grèce italienne, alors devenue la plus riche, que l'exportation de la fabrique fut dirigée; qui sait même si après le désastre d'Aegos-Potamoi et la prise d'Athènes par Lysandre, il ne se décida pas à transporter ses ateliers dans quelqu'une de ces villes si prospères de la Campanie, à Cumes, par exemple? Cela permettrait de comprendre comment plusieurs des œuvres où il a mis son nom proviennent de ces régions, et expliquerait la parenté facile à reconnaître entre ceux de ces vases qui sont le moins soignés et toute la fabrication gréco-italienne du quatrième siècle.

Fig. 82. — Ménélas et Hélène. Skýphos de Macron et Hiéron.
(Collection Spinelli.)

Fig. 83. — Peinture d'un lécythe à fond blanc.
(Musée de la Société archéologique d'Athènes.)

CHAPITRE XIV

LES VASES A FOND BLANC

IL nous a paru nécessaire de réserver pour un chapitre spécial l'étude des vases à fond blanc. L'emploi de ce procédé ne se limite pas à une courte période, et il faut en rechercher l'origine bien au delà de l'époque où nous ont conduits les chapitres précédents. Dès le sixième siècle, on eut l'idée de chercher un jeu de couleurs plus varié que celui qui résultait de l'application de la peinture noire sur le fond rouge de la terre. Les vases provenant de la Cyrénaïque, et dont la coupe d'Arcésilas nous offre le spécimen le plus remarquable, présentent déjà une couverte d'un blanc jaunâtre, servant de fond aux figures tracées en noir. Au cinquième siècle, les exemples de cette technique

se multiplient, et les ateliers d'Athènes la mettent en pratique ; M. Loeschcke a même pu supposer que Nicosthènes a été un des premiers à la populariser [1]. Quel que soit l'auteur de cette innovation, destinée à une prompte et rapide fortune, le point de départ n'en est pas douteux; les peintres céramistes cherchent ainsi à rajeunir les procédés de l'ancienne peinture noire sur fond rouge, tombée en désuétude dans le second quart du cinquième siècle. Cette méthode dérive directement de celle que connaissaient déjà les potiers de la Cyrénaïque; seulement elle est appliquée par des artistes plus habiles, et qui savent profiter des progrès généraux auxquels les arts du dessin doivent une si vigoureuse impulsion [2].

Il y a toute une série de vases, composée surtout de lécythes, où l'on peut suivre le développement de la peinture sur fond blanc. La forme de ces lécythes est souvent renflée, et se rapproche du type qu'on désigne sous le nom de *lécythe aryballisque*. La couverte, très résistante et bien cuite, est d'un grain serré et offre un ton d'un blanc jaunâtre; les figures sont tracées à l'aide d'une couleur tantôt noire et très brillante, tantôt moins sombre et se rapprochant du jaune doré. Pendant longtemps, on a accepté pour ces lécythes la dénomination de *vases de Locres* [3], parce que les nécropoles de l'Italie méridionale, et celles de Locres en particulier, en ont fourni un grand nombre d'exemplaires; mais on les trouve également à Athènes, à Camiros, en général sur tous les points du monde ancien, et il n'est pas douteux que la majeure partie de ces produits soit de fabrication purement grecque.

1. *Archæologische Zeitung*, 1881, p. 34 et suivantes. — Cf. *Mittheilungen des deutschen arch. Institutes in Athen*, 1880, p. 380. On connaît des exemples de cette technique dans des vases du style de Nicosthènes ; ainsi dans une coupe à *omphalos*, trouvée à Capoue, actuellement au British Museum (*Arch. Zeitung*, 1881, pl. 5). Mais ces indices ne sont pas suffisants pour attribuer à Nicosthènes tout l'honneur de l'invention.

2. C'est ce qu'a très justement indiqué M. E. Pottier, *Gazette archéologique*, 1885, p. 283.

3. Cf. Dumont, *Peintures céramiques de la Grèce propre*, 1874, p. 52. M. Dumont a donné dans ce mémoire un catalogue des vases de ce style qui se trouvent dans les collections d'Athènes.

Il faut certainement considérer comme étant les plus anciens ceux de ces vases où les figures se détachent en silhouettes et où les contours ont été remplis de couleur noire, suivant le procédé familier à l'ancienne peinture. Notre figure 83, placée en tête de ce chapitre, reproduit un spécimen de cette série : c'est un lécythe du musée de la Société archéologique d'Athènes, sur lequel es peint, à contours pleins, un génie ailé, sans doute Éros, tenant une lyre d'une main, de l'autre une patère, et s'envolant sur un fond décoré de rinceaux d'un style très élégant [1]. Certaines parties, telles que les ailes et la patère, sont simplement peintes au trait, comme si le vase appartenait déjà à une époque de transition; on reconnaît à ces indices l'annonce d'une technique nouvelle qui prévaut dans les vases de style plus récent.

Les peintres ne tardent pas, en effet, à mettre en pratique, dans la peinture sur fond blanc, les habitudes contractées dans la fabrication des vases à peintures rouges. Au lieu de détacher lourdement les figures en silhouettes, pourquoi ne pas en évider les contours et ne pas les peindre au trait noir, quitte à indiquer ensuite au pinceau la musculature et le détail des accessoires? Si l'on était tenté de méconnaître la marche toute naturelle de cette évolution, il suffirait de regarder dans l'une des vitrines du Louvre deux lécythes à fond blanc provenant du même atelier. Sur le premier, qui représente des danseuses, les figures sont à contours pleins; sur le second, deux guerriers armés, jouant à la *pettie* au pied d'un palmier, sont dessinés au trait; et pourtant la similitude de forme et de décoration disent assez que ces deux vases ont pu sortir du même atelier. C'est encore au Louvre qu'appartient le beau lécythe reproduit sur notre planche X (fig. 1), et qui offre un intéressant spécimen de cette seconde manière. Une femme, peut-être une muse, les cheveux serrés dans une coiffe richement brodée, promène ses doigts sur les cordes d'une lyre; le buste seul de la musicienne est représenté, et il se détache sur une sorte

1. Dumont et Chaplain, *Les Céramiques de la Grèce propre*, pl. XI.

de façade architecturale composée de trois colonnes doriques qui soutiennent un entablement de fantaisie, décoré d'une grecque en guise d'architrave[1]. Le vase provient de la Grèce propre, et il est sans doute de fabrication attique. Le type de la joueuse de lyre, avec le nez allongé, le menton plein et fort, rappelle, en effet, celui d'Athéna sur la série des monnaies attiques antérieures à 430; on ne se tromperait guère en plaçant avant l'année 460 l'exécution du lécythe du Louvre. La sévérité du style, la sobriété avec laquelle des touches noires et rouges rehaussent le dessin, nous avertissent que nous avons sous les yeux un des plus anciens exemples de la peinture au trait noir sur fond blanc.

Pendant la brillante période qui s'étend entre 460 et 430, alors que les maîtres de la céramique signent les belles coupes étudiées dans les chapitres précédents, la peinture sur fond blanc fait de nouveaux progrès. On ne se contente plus des seules ressources qu'offre le dessin au trait; la préoccupation d'emprunter à la peinture une technique plus riche et plus variée apparaît dans toute une série de vases, parmi lesquels les coupes à fond blanc sont en majorité, et où le dessin est relevé par une polychromie discrète[2]. Le brun, le jaune, le noir, le violet, le rose avec toutes ses nuances jusqu'à la teinte pourpre, tels sont, outre l'emploi de la dorure, les tons qui composent le plus souvent la palette du peintre. Ainsi conçue, la décoration admet un jeu de couleurs d'une harmonie austère et d'autant plus sobre que la coloration procède par teintes plates, sans rien enlever à la valeur du dessin au trait. Il est aisé de comprendre quel a été le point de départ de cette évolution; entre la technique des vases polychromes à fond blanc et celle de la peinture murale, l'analogie est

1. M. Winter a réuni plusieurs exemples de vases ainsi décorés de bustes ou de têtes : *Arch. Zeitung*, 1885, p. 187 et suivantes.

2. Un catalogue de ces vases a été donné par M. Heydemann, *Annali dell' Instituto*, 1877, p. 287. Cf. Klein, *Euphronios*, p. 247, 248. Un fragment de coupe trouvé à Naucratis, et conservé au British Museum, procède de la même technique.

évidente : la première dérive directement de la seconde. Que la matière employée par les peintres du cinquième siècle fût le bois, le marbre ou un revêtement de stuc posé sur la pierre, le fond du tableau était naturellement fourni par la teinte du marbre, ou par l'enduit blanc (λεύκωμα) qui recouvrait les panneaux de bois. C'est sur ce ton clair que se détachaient les fresques de Polygnote, de Micon ou d'Onasias. Alors même que l'usage des tableaux de chevalet devient prépondérant, et que les progrès de la peinture, avec Apollodore *le Skiagraphe*, permettent une virtuosité plus grande dans l'emploi des couleurs, l'ancienne manière, si simple et si grande en dépit de l'exiguïté de ses ressources, n'est pas complètement abandonnée. Zeuxis peint des monochromes sur fond blanc [1]. Bien plus, des peintures au trait noir ou bistre, exécutées suivant la même méthode, et découvertes en 1879 dans les ruines d'une maison romaine au bord du Tibre, sur l'emplacement des jardins de la Farnésine, prouvent qu'à la fin de la République des artistes grecs conservaient encore cette tradition [2].

Les coupes à fond blanc nous fournissent d'importantes indications pour la date où cette technique a été en vigueur dans les ateliers d'Athènes. Dans les inscriptions qu'elles portent, on trouve encore l'alphabet antérieur à l'archontat d'Euclide, et caractérisé par l'absence des lettres H et Ω. D'autre part, l'habitude fréquente de décorer l'extérieur suivant les procédés de la peinture à figures rouges, en réservant la couverte blanche pour l'intérieur, ne permet pas de faire remonter la fabrication de ces vases bien au delà de 450. Ils sont donc contemporains des belles coupes à figures rouges de style sévère, et se répartissent sur une période assez courte, qui correspond à la seconde moitié du cinquième siècle. D'ailleurs, une précieuse coupe, portant une inscription d'artiste, nous offre un point de repère chronologique : elle est

1. Pline, *Nat. Hist.*, XXXV, 64. « (Zeuxis) pinxit et monochromata ex albo. »
2. *Gazette archéologique*, 1883, pl. 15 et 16, art. de Fr. Lenormant.

signée par Euphronios, dont la période de production peut être placée vers cette même époque [1].

Trouvée en 1835 dans les ruines des thermes de Vulci, la coupe d'Euphronios appartient aujourd'hui au musée de Berlin [2]. Le revers, décoré de figures rouges, montre d'un côté trois jeunes cavaliers concourant pour le prix de la course, et passant au galop devant des colonnes, de l'autre le vainqueur arrivant premier d'une longueur de cheval, et s'arrêtant devant le juge du concours. C'est pour l'intérieur qu'Euphronios a réservé le fond blanc : c'est là aussi qu'il a placé sa signature (EV)ΦPONIOΣ : (E)ΓOIEΣEN. Une jeune fille en costume athénien, vêtue d'un himation et d'une fine tunique attachée sur les bras par des agrafes dorées, se tient debout devant un jeune homme assis sur un *ocladias;* la lance que ce dernier tient à la main, le manteau négligemment drapé qui laisse son torse à nu, la patère qu'il tend vers sa compagne, lui prêtent une sorte de dignité héroïque; il s'apprête à recevoir la libation que va lui verser la jeune fille. Celle-ci était désignée par une inscription aujourd'hui à demi effacée, et où Otto Jahn propose de lire le nom de Diomédé. Quel est le sens de la scène? Faut-il, avec M. Klein, reconnaître ici Achille et Diomédé, et supposer qu'Euphronios s'est encore une fois inspiré de la grande peinture, en reproduisant un épisode d'une *Ilioupersis?* L'interprétation n'a rien que de plausible; il faut seulement remarquer que cette scène de la libation est traitée avec une singulière prédilection par les peintres de vases du cinquième siècle, tantôt avec un sens mythologique, tantôt comme une simple scène de genre, dont les acteurs sont une femme et un guerrier prêt à partir pour le combat. Quel que soit le sujet, Euphronios s'est montré jaloux de faire œuvre de peintre. L'himation de la jeune fille et celui de son compagnon sont recou-

1. Une autre coupe à fond blanc porte une signature d'artiste, malheureusement fort incomplète [Σθέ]νις ου [Χίο]νις μεπόησεν. (*Annali,* 1877, p. 286.)
2. Gerhard, *Trinkschalen und Gefæsse,* pl. XIV. — Cf. Klein, *Euphronios,* p. 240.

Pl. 10.

MUSE
Peinture d'un lécythos trouvé à Athènes.

APHRODITE
Peinture d'une coupe trouvée à Camiros.

MUSE
Peinture d'un lécythos trouvé à Athènes

APHRODITE
Peinture d'une coupe trouvée à Camiros

verts d'un ton brun, que rehausse l'or des bordures; tandis que les figures sont dessinées au trait noir, les détails sont repris à l'aide d'une couleur d'un jaune doré, qui a aussi servi à peindre les dessous de la chevelure dans les deux personnages. De cet assemblage de tons, empruntés à la même gamme, résulte une harmonie sévère; mais d'autre part le style, plus libre que dans la majeure partie des coupes d'Euphronios, permet de reconnaître ici une des dernières œuvres de l'artiste.

Nous serions bien tenté de rattacher au cycle d'Euphronios la coupe du British Museum trouvée à Camiros, que reproduit notre planche X [1]: tout au moins il est fort possible que l'acclamation « Glaucon est beau » (ΛΛΑΥΚΟΝ ΚΑΛΟΣ), qui se lit à la fois sur la coupe de Camiros et sur la partie extérieure de celle du musée de Berlin, se rapporte au même personnage. Le vase qui nous fait ainsi connaître un nouvel hommage rendu à la beauté de Glaucon est une merveille de goût et de délicatesse. Sur un fond d'un blanc jaunâtre se détache la figure d'Aphrodite enlevée par un cygne. La déesse, désignée par l'inscription ΑΦΡΟΔΙΤΕΣ, tient de la main droite une tige fleurie, transformée en un rinceau de forme conventionnelle; assise sur sa monture ailée, le buste droit, les jambes rassemblées, Aphrodite accomplit son voyage aérien. Aucun détail accessoire ne précise le sens de la scène, et c'est seulement par hypothèse qu'on peut reconnaître ici Aphrodite nouvellement née, et portée par le cygne au-dessus des flots de la mer qui lui a donné naissance [2]. Aussi bien le type de la déesse est tout juvénile. Les traits fins et purs de son visage, les contours délicats de son bras et de sa gorge naissante, lui donnent l'aspect d'une jeune fille, presque d'une adolescente, et la timidité naïve de l'attitude ajoute encore à la grâce chaste et réservée dont toute la figure est empreinte. Le peintre s'est

1. Salzmann, *Nécropole de Camiros*, pl. 60.
2. Cf. Kalkmann, *Aphrodite auf dem Schwann*. (*Jahrbuch des arch. Instituts*, 1886.)

bien gardé de surcharger d'une polychromie indiscrète cette exquise composition. Le ton brun de l'himation et des bordures de la robe semble n'avoir d'autre objet que de faire valoir l'étonnante pureté du dessin, les lignes charmantes de la figure et le détail si précis des plumes de l'oiseau. C'est à peine une hypothèse que d'attribuer cette œuvre si fine à un potier athénien, et d'autre part la présence du sigma sous sa forme ionienne nous avertit qu'elle est postérieure à l'année 445.

Nous ne pouvons passer sous silence un des spécimens les plus remarquables de la peinture sur fond blanc, à savoir l'admirable coupe trouvée à Nola, que le British Museum compte parmi ses richesses[1]. A l'intérieur est figurée la naissance de Pandore. « Héphaistos, dit Hésiode, par l'ordre de Zeus, modela avec de la terre une figure semblable à une belle jeune fille, et Athéna lui donna pour parure une robe éclatante... Elle plaça sur sa tête une couronne d'or, ouvrage d'Héphaistos, qui l'avait achevée pour plaire à Zeus. » Le peintre a suivi de tous points le récit du poète béotien. Pandore, désignée ici par une variante de son nom, Nésidora (celle qui accumule les dons), se tient debout, vêtue d'une robe brune semée d'étoiles blanches. Athéna, sans casque, armée seulement de l'égide, achève d'ajuster le vêtement de la jeune femme, qui la regarde, toute droite, les mains pendantes, avec l'attitude rigide d'un corps que le souffle de la vie vient seulement d'animer. Héphaistos, tenant encore son marteau, semble contempler son œuvre. Comme dans la coupe d'Euphronios, les tons sont simples et d'une harmonie très apaisée. Sommes-nous autorisés à retrouver ici un souvenir de quelque grande peinture décorative ? Nous savons seulement que Phidias avait traité le même sujet sur la base de la statue de la Parthénos ; mais nous connaissons trop mal l'histoire de la peinture du cinquième siècle pour désigner le modèle dont le peintre de la coupe a pu s'inspirer.

[1]. Gerhard, *Festgedanken an Winckelmann*, pl. I. — Cf. *Élite des monuments céramographiques*, t. III, pl. 44.

Dans les exemples que nous venons de signaler, les potiers ont réservé pour l'intérieur du vase la peinture sur fond blanc [1]. C'est le procédé le plus général, et il s'explique sans peine par la

Fig. 84. — Hermès apportant Dionysos enfant à Silène.
Cratère à fond blanc. (Musée Grégorien.)

ragilité de la couverte blanche. Aussi est-ce par exception qu'ils se sont risqués à user de la méthode inverse, comme on le voit sur une coupe du musée de Gotha, trouvée en Attique, près du

[1]. Le Louvre possède une curieuse coupe dont l'intérieur, à figures rouges sur fond noir, représente une scène amoureuse; le fond est cerné par un large rebord blanc. C'est un intéressant exemple d'une tentative faite pour varier l'emploi de la couverte blanche.

promontoire d'Haghios Cosmas[1]. Tandis que l'intérieur est décoré suivant la technique habituelle, à l'extérieur, des peintures sur fond blanc représentent deux personnages couchés sur des coussins. Mais ce qui n'est qu'une dérogation aux habitudes courantes sur la coupe de Gotha devient une nécessité quand il s'agit de décorer des vases autres que des coupes, par exemple des œnochoés, des cratères ou des pyxis. On peut prendre pour type de cette classe de poteries le superbe cratère du musée Grégorien reproduit par notre figure 84[2]. Ici, toute la partie extérieure du vase, entre l'attache des anses et le rebord, est revêtue d'un enduit blanc, et ce fond clair est limité par une double rangée de palmettes et par une grecque. Le sujet est emprunté au mythe de l'enfance de Dionysos[3]. A peine le jeune dieu est-il sorti de la cuisse de Zeus, qu'Hermès, sur l'ordre de son père, l'emporte pour le confier à Silène et aux nymphes de Nysa. Le messager de Zeus vient de pénétrer dans la grotte de Nysa, et présente avec respect à Silène, assis sur un rocher, le petit dieu enveloppé de ses langes. Celui-ci tourne la tête et regarde avec une curiosité enfantine l'étrange père nourricier qui va le recevoir dans ses bras. Aussi bien la barbe blanche de Silène, son nez camard, son corps entièrement velu, qui rappelle le χορταῖος χιτών dont s'affublait au théâtre l'acteur chargé du rôle du Papposilène, sont bien faits pour provoquer l'étonnement. Mais Dionysos ne tardera pas à se familiariser avec Silène et à prendre avec lui les privautés dont parle Calpurnius[4] :

> *Cui deus arridens, horrentes pectore setas*
> *Vellicat, aut digitis aures astringit acutas.*

Deux jeunes filles, deux nymphes de Nysa, assistent à la présen-

1. Heydemann, *Una tazza di Coliade*. (*Annali*, 1877, *Monumenti inediti*, vol. X, pl. XXXVII *a*).
2. *Museum etruscum Gregorianum*, t. II, pl. XXVI.
3. Voir sur ce mythe Heydemann, *Dionysos' Geburt und Kindheit; Zehntes Hallisches Winckelmannsprogramm*, 1885.
4. *Eclog.* X, vers 31.

tation, et au revers une autre nymphe, entourée de deux de ses compagnes, joue de la lyre pour faire accueil au nouvel arrivant. A ne considérer que le sujet, on songe immédiatement à l'art du quatrième siècle, qui l'a traité avec prédilection. Faut-il rappeler que Képhisodote, le père de Praxitèle, avait représenté Hermès portant Dionysos enfant, et que les fouilles d'Olympie nous ont rendu le groupe original où Praxitèle s'était inspiré de la même donnée? D'ailleurs le style du cratère du Vatican a toute l'aisance et la liberté des peintures du quatrième siècle; on sent que l'influence des Zeuxis et des Nicias a passé par là.

Jusqu'à quelle date l'usage du décor sur fond blanc pour les vases de luxe a-t-il prévalu dans les ateliers de l'Attique? Il est difficile de le dire avec précision. Cette technique est encore appliquée à des vases de toilette qui accusent tous les caractères du style céramique du commencement du quatrième siècle. On peut citer comme exemple la jolie pyxis du Louvre représentant Persée tuant la Gorgone, et où le trait bistre est relevé de quelques touches de pourpre [1]. Mais ce procédé, d'application délicate, est détrôné au cours du quatrième siècle par la peinture à figures rouges rehaussée de dorures et de couleurs : il n'est conservé que pour une classe spéciale de vases, de fabrication purement attique, et dont le caractère funéraire explique cette persistance d'une tradition ancienne : ce sont les lécythes attiques à fond blanc.

On trouve dans les tombeaux de l'Attique des lécythes à couverte blanche dont le rôle funéraire n'est pas douteux [2].

[1]. A. Dumont, *Monuments grecs publiés par l'Association pour l'encouragement des études grecques*, 1878, pl. 2.

[2]. Ces vases ont été étudiés par M. Pottier dans une excellente monographie que nous n'avons guère qu'à résumer ici : *Étude sur les lécythes blancs attiques à représentations funéraires*, Paris, 1883.

Aristophane y fait allusion dans le passage bien connu de l'*Assemblée des femmes*, où il parle du potier « qui peint les lécythes pour les morts » :

Ὅς τοῖς νεκροῖσι ζωγραφεῖ τὰς ληκύθους,

le scholiaste de Platon nous apprend que ces vases faisaient partie du mobilier funéraire [1]. Les peintures dont les lécythes sont décorés en témoigneraient elles-mêmes au besoin, et ce n'est pas le moindre intérêt de ces vases que de nous renseigner sur l'usage auquel ils étaient destinés. Quand le mort, lavé et parfumé, était couché sur le lit de parade, on plaçait auprès de lui des lécythes remplis de parfums (μύρον) qui devaient combattre les lourdes émanations de la chambre mortuaire. Ces vases l'accompagnaient dans son tombeau. Aux jours qui ramenaient près de la tombe les parents et les amis du défunt, les lécythes blancs jouaient encore leur rôle; des mains pieuses les déposaient sur les degrés de la stèle, ou les attachaient au monument à l'aide de bandelettes [2].

L'étroite relation qui existe entre la destination des lécythes blancs et les rites funéraires des Athéniens suffirait seule à démontrer que ces vases sont exclusivement de provenance attique. Si l'on en trouve quelques exemplaires en Italie, en Sicile, à Rhodes, ce fait ne s'explique que par les hasards de l'exportation; mais c'est là une exception, et l'Attique seule pouvait offrir aux fabricants de lécythes blancs une clientèle assurée. En outre, dépourvus de tout caractère d'usage, employés seulement à titre de vases de parade ou d'objets d'offrande, ils présentent des particularités de fabrication qui permettent de les distinguer au premier coup d'œil des vases à fond blanc mentionnés au commencement de ce chapitre.

1. *Aristophane, L'Assemblée des femmes*, vers 996. — Scholiaste de Platon, *Hippias major*, p. 368 C.

2. Voir, pour les exemples, Heydemann, *Griechische Vasenbilder*, pl. XII, 11, et Stackelberg, *Graeber der Hellenen*, pl. 45, 1.

Des différences essentielles distinguent les lécythes attiques des lécythes du soi-disant type de Locres. Tandis que dans ces derniers la couverte est très cuite et offre un ton légèrement jaunâtre, ici elle est d'un blanc très pur, de couleur laiteuse; on s'explique aisément la plaisanterie d'Aristophane comparant à un lécythe les joues fardées de blanc de céruse d'une vieille coquette[1]. Cet enduit, cuit à très petit feu, est extrêmement friable et s'écaille facilement. Il recouvre la partie cylindrique de la panse du vase et la gorge; le col, l'anse et le pied sont, au contraire, revêtus d'un vernis noir très brillant.

Comme la fabrication des lécythes athéniens a duré longtemps, du cinquième au troisième siècle, il faut s'attendre à y observer des variétés de style et de technique. On y retrouve, en effet, toutes les phases du développement de la peinture sur fond blanc que nous avons étudiées plus haut; ces analogies permettent par suite de proposer pour les lécythes blancs un classement chronologique fort vraisemblable[2]. Les plus anciens sont ceux où l'on constate l'application des procédés usités dans la peinture au trait noir sur fond blanc. Les figures sont tracées à la couleur noire, à l'aide d'un pinceau large donnant des contours très gras, et la décoration est exclusivement monochrome. Dans cette série, les scènes de la vie ordinaire sont assez fréquentes, témoin un lécythe du musée de Berlin, représentant une femme tenant une couronne, ayant une perdrix posée sur ses genoux, et causant familièrement avec un personnage barbu[3]; chose rare sur les lécythes attiques, on lit dans le champ des inscriptions (ὁ παῖς καλός, Ὀλύνπιχος καλός), alors que dans le style plus développé cet usage disparaît complètement. Bientôt, et sans doute dans la seconde moitié du cinquième siècle, les potiers emploient pour tracer les contours des figures une couleur plus claire, plus délayée, d'un ton jaune

1. Φρύνην ἔχουσαν λήκυθον πρὸς ταῖς γνάθοις. (*Assemblée des femmes*, vers 1101.)
2. Voir les remarques de M. Furtwaengler, *Archæologische Zeitung*, 1880, p. 136. M. Pottier admet une autre classification, *Étude sur les lécythes blancs attiques*, p. 103.
3. *Archæologische Zeitung*, 1880, pl. 11.

doré et à reflet brillant; en même temps les scènes de la vie ordinaire font place aux sujets funéraires, traités souvent avec une grande négligence [1]. Peu à peu, l'emploi du vernis noir ou jaune, délayé ou non, est abandonné, et les peintres usent d'une couleur mate, rouge, brun rouge, quelquefois gris sombre; la polychromie devient plus riche, plus variée, le style gagne en finesse; c'est à cette période qu'appartiennent les beaux lécythes du quatrième siècle. Notre planche XI reproduit un spécimen de cette technique : c'est un lécythe polychrome trouvé au Pirée et appartenant au musée du Louvre. Suivant une habitude qui devient alors constante, la couverte blanche monte jusqu'à l'épaule du vase, décorée de palmettes, et une grecque noire cerne la partie supérieure de la panse. Les figures, tracées au trait rouge, sont rehaussées par une polychromie très discrète, consistant en de larges touches rouges ou bleues posées avec un pinceau fortement appuyé. Le goût public finit-il par se lasser de ce style d'une élégance si simple? On serait tenté de le croire en voyant les peintres de lécythes se hausser jusqu'à des ambitions plus grandes et essayer de véritables imitations de la peinture murale telle que nous la connaissons par les fresques de la Campanie. Le musée de Berlin possède deux grands lécythes, trouvés dans la région de l'ancien dème d'Alopèce, et qui sont entièrement revêtus d'un enduit blanc [2]. Le peintre a recouvert d'un ton brun rouge ou jaunâtre les parties nues des personnages, et, usant d'un procédé tout nouveau dans la céramique, il les a modelées à l'aide de hachures plus sombres. Cette particularité, jointe à la médiocrité du style, nous avertit que nous touchons déjà à une basse époque : les deux lécythes de Berlin représentent la dernière période de la fabrication.

Quelles que soient d'ailleurs les variétés du style, les peintures

[1]. Voir par exemple Benndorf, *Griechische und sicilische Vasenbilder*, pl. XXIV.

[2]. Furtwaengler, *Beschreibung der Vasensammlung im Antiquarium*, n°s 2684, 2685.

A.Housselin.pinx.t　　　　　　　　　　　　　Imp Lemercier & Cie Paris.

des lécythes attiques ont un caractère commun qui en fait l'originalité. Sauf un nombre relativement restreint de vases où les sujets sont empruntés à la vie quotidienne ou à la mythologie, les scènes qui les décorent sont en relation directe avec le rituel funéraire des Athéniens, avec le culte des morts; elles reflètent les croyances qui avaient cours sur le mystérieux voyage accompli par le mort dans les régions d'outre-tombe. A ce titre, elles comptent parmi les documents les plus précieux qui puissent nous révéler quelle idée l'Athénien se faisait de la mort, quelles émotions elle éveillait en lui, quelle destinée il croyait réservée à ceux qui, suivant l'énergique expression homérique, avaient souffert, c'est-à-dire vécu (οἱ καμόντες).

Sur tous ces graves problèmes, la religion officielle, on le sait, restait muette. Si la philosophie offrait à quelques esprits d'élite des doctrines consolantes, et si les mystères d'Éleusis provoquaient dans les âmes des espérances mystiques, la masse du peuple vivait sur des croyances traditionnelles, dont le fond n'avait guère changé depuis Homère. Que la foi dans l'immortalité de l'âme fût un des traits essentiels de cette doctrine populaire, cela n'est pas douteux : les inscriptions funéraires en témoignent formellement. « L'éther a reçu les âmes, et la terre le corps de ces hommes, » dit l'inscription gravée sur le cénotaphe des Athéniens tués en 432 devant Potidée[1]. Personne n'hésitait à croire que l'âme s'échappait du cadavre pour lui survivre. Mais si l'on acceptait sans peine les légendes de l'Hadès, Charon et sa barque et la traversée de l'Achéron par les ombres, la conscience populaire se refusait à penser que tout fût fini pour le corps enseveli sous le tertre du tombeau. Pour l'Athénien, le mort vivait encore d'une existence souterraine, obscure, mal définie. Entretenir cette ombre de vie, la rendre aussi agréable que possible pour le défunt, c'était là la principale préoccupation; elle créait aux sur-

[1]. Hicks et Newton, *Ancient greek inscriptions in the British Museum*, part. I, *Attica*, XXXVII.

vivants d'impérieux devoirs [1]. C'est cette conception de la vie future qui inspire les peintures des lécythes attiques; les potiers du Céramique la partagent avec leurs plus humbles clients, et sans se soucier d'une philosophie dont les hautes spéculations leur restent étrangères, ils traduisent à leur manière des croyances profondément enracinées dans l'âme de la foule.

L'image de la mort dans toute sa réalité, l'ensevelissement, la descente dans l'Hadès, les rites accomplis autour du tombeau, tels sont les principaux thèmes dont s'inspirent les peintres. Neuf lécythes blancs, jusqu'ici, montrent la scène de l'exposition du mort. Au point de vue de la composition, ces tableaux ne diffèrent pas sensiblement des plaques peintes athéniennes du cinquième siècle; rien n'est changé, en effet, ni dans les prescriptions légales, ni dans les usages. Ce sont encore des femmes qui, sur un beau lécythe polychrome du musée de l'Art et de l'Industrie à Vienne, entourent le lit funèbre [2]. L'une d'elles, vêtue d'un chiton vert clair et d'un himation brun foncé, fait des gestes de désolation auxquels s'associe une de ses compagnes; une troisième tient un éventail, pour défendre contre les mouches le cadavre de la morte, une jeune femme aux traits délicats, dont la poitrine ornée d'un collier est un peu découverte et dont le corps est caché sous une couverture verdâtre. Il faut seulement noter ici un détail nouveau. Dans le champ du vase, trois petites figures ailées, très fluettes, dessinées en quelques coups de pinceau à l'aide de touches brunes, voltigent autour du lit et semblent ramener une de leurs mains vers leur visage avec un geste de douleur. On a pu discuter sur le sens de ces figures; mais l'interprétation la plus simple, et aussi la plus généralement adoptée, c'est que les peintres figurent ainsi l'εἴδωλον du mort, c'est-à-dire l'image d'une chose impalpable, du souffle de la vie qui s'exhale des lèvres du mourant. Sans trop se préoccuper du nombre de

1. Voir E. Pottier, *Étude sur les lécythes blancs attiques*, p. 80-87.
2. Benndorf, *Griechische und sicilische Vasenbilder*, pl. XXXIII.

ces figures, les peintres les multiplient parfois dans le champ des vases, alors même que la logique n'en exigerait qu'une seule, comme dans la scène du lécythe de Vienne. Mais pourquoi chercher ici une rigueur qui n'est nullement dans l'esprit de ces peintures rapidement enlevées par un pinceau souvent hâtif?

Cependant le jour des funérailles est venu, et le cortège

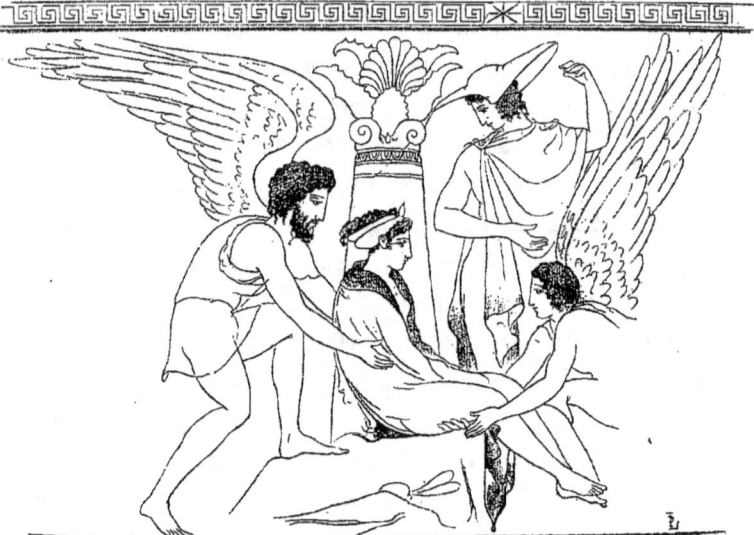

Fig. 85. — Hypnos et Thanatos déposant au tombeau le corps d'une jeune femme.
(Musée de la Société archéologique d'Athènes.)

funèbre s'achemine vers la nécropole. La scène de la déposition au tombeau figure sur un petit nombre de lécythes, cinq au plus; mais dans le nombre est un pur chef-d'œuvre : à savoir, l'admirable lécythe du musée de la Société archéologique d'Athènes, dont nous donnons le dessin [1]. Au pied d'une stèle élégante, couronnée de feuilles d'acanthe, deux génies ailés vont déposer dans la fosse ouverte le corps d'une jeune femme. Le plus jeune, imberbe, soutient les jambes de la morte : c'est le Sommeil, Hypnos, celui que, par une poétique conception, les poèmes homé-

[1]. Dumont et Chaplain, *les Céramiques de la Grèce propre*, pl. XXVII-XXVIII.

riques appellent le frère de la mort (κασίγνητος Θανάτοιο). L'autre, plus âgé et barbu, est Thanatos, le génie de la mort, fils de la Nuit, comme son frère cadet[1]. Dans Hésiode, il a « une âme de fer et un cœur d'airain », et sur les plus anciens vases l'épée qu'il porte au côté est le signe de son redoutable ministère. Mais ici il a dépouillé tout caractère lugubre. Voyez avec quelles précautions délicates, avec quelle pieuse sollicitude les deux génies portent leur fardeau, avec quel soin ils le soutiennent pour le déposer doucement au pied de la stèle. Aussi bien ce n'est pas un corps rigide et inerte que tiennent Hypnos et Thanatos : la jeune femme semble vivante. Pensive et recueillie, le regard rêveur, elle s'abandonne avec une grâce pudique et chaste aux mains des deux porteurs; les lignes de son corps ont toute la souplesse de la vie. L'artiste a écarté tout ce qui aurait pu accuser brutalement l'horreur de la mort, et l'éphèbe qui, debout près de la stèle, abaisse son regard vers la morte, semble assister à quelque vision idéale plutôt qu'à une scène de deuil.

Les lécythes où est figurée la descente aux enfers ont surtout l'intérêt de nous montrer quelle place tenait, dans les croyances populaires, la légende du nocher funèbre et du passage de l'Achéron dans la barque de Charon. Une vingtaine de lécythes montrent Charon debout à l'avant de sa barque, coiffé le plus souvent d'un bonnet à bords retroussés, et prêt à passer les ombres qui l'attendent sur le rivage[2]. Quelquefois le peintre a curieusement combiné des motifs empruntés aux différentes scènes qui constituent son répertoire. Ainsi, sur quelques lécythes, la barque de Charon arrive presqu'au pied de la stèle sur les degrés de laquelle le mort est assis; la séparation va avoir lieu sous les yeux des vivants qui apportent l'offrande au tombeau. Un lécythe du musée de Berlin nous offre un exemple digne d'attention, et

1. Voir sur Hypnos, Winnefeld, *Hypnos, ein archæologischer Versuch*, 1886, — sur Thanatos, C. Robert, *Thanatos, programm zum Winckelmannsfest*, Berlin 1879.
2. Voir E. Pottier, *Études sur les lécythes blancs attiques*, chap. III, p. 34-50.

unique jusqu'ici, de ces combinaisons[1]. La barque de Charon, à demi cachée par des roseaux, accoste au pied d'une stèle ; devant le monument se tient debout une jeune femme, tenant une corbeille remplie de pommes de grenade. L'offrande était sans doute réservée à la morte, qui s'avance derrière sa compagne, vêtue d'un manteau constellé de guirlandes de lierre ; mais l'heure de la séparation est venue, et c'est Charon qui s'empare du contenu de

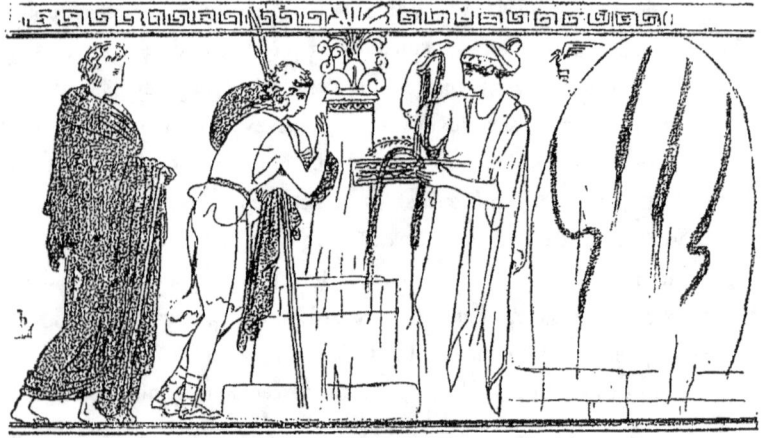

Fig. 86. — L'offrande au tombeau.
(Lécythe blanc du musée du Louvre.)

la corbeille. Le peintre a mêlé ainsi deux sujets habituellement distincts : la barque infernale et l'offrande au mort, qui occupe une très large place parmi les différents épisodes du culte du tombeau.

La religion des morts avait, chez les Athéniens, une trop grande importance pour que l'usage, d'accord avec le sentiment, ne fît pas aux survivants une loi de venir, à des époques fixées, déposer sur la tombe des offrandes, honorer le défunt, lui adresser jusque dans son tombeau des paroles de respect et d'affection. Soit pendant la période de deuil (τὰ τρίτα, τὰ ἔνατα), qui durait

[1]. Von Duhn, *Arch. Zeitung*, 1885, p. 20, pl. III.

un mois, soit au jour anniversaire de la mort, les parents se réunissaient, ornaient la stèle, apportaient des offrandes qui devaient encore réjouir celui auquel elles s'adressaient. Ces scènes, qui se passaient dans des nécropoles ouvertes, sous les yeux des passants, étaient familières à tous; mais est-ce à dire que les peintres de lécythes n'aient eu qu'à les regarder pour les reproduire? En aucune façon. Il est bien rare qu'ils recherchent le côté épisodique, comme dans un curieux lécythe du British Museum, où un éphèbe poursuit à coups de pierres un lièvre passant devant une stèle. Presque toujours les scènes sont conçues dans le sens le plus général : les personnages, éphèbes, hommes âgés, jeunes femmes, ont le même caractère typique, et nullement individuel, que ceux des stèles funéraires attiques. Sur le lécythe du Louvre, encore inédit, que reproduit notre figure 86, ces trois catégories de personnages se trouvent réunies, et l'exemple que nous choisissons nous dispensera d'insister sur les autres. Au centre est la stèle, couronnée d'une palmette et posant sur trois degrés. Est-ce à la même sépulture qu'appartient le tertre ovale figuré à droite, et sur lequel sont déposées des bandelettes? On serait tenté de le croire et de chercher ici le commentaire des textes qui distinguent, pour un même tombeau, la stèle (στήλη) et le tertre (χώμα).

Στήλῃ καὶ λεπτῷ χώματι τοῦδε ταφοῦ[1].

C'est d'ailleurs autour de la stèle que s'empressent les assistants. Une jeune femme, vêtue du costume des femmes athéniennes, les cheveux serrés dans une coiffe d'étoffe, tient la corbeille (κανοῦν) contenant les offrandes destinées au mort : une guirlande de feuillage et des bandelettes rouges. En face d'elle, un jeune homme, s'appuyant sur les deux lances qui constituent l'armement habituel des éphèbes athéniens, l'himation rejeté sur le bras, ramène sa main droite vers son visage, pour faire le geste

1. *Anthologie Palatine*, VII, 24.

consacré de la prière et de l'adoration. Enfin, un homme plus âgé, complétement enveloppé d'un manteau sombre, s'appuie sur un bâton, et, l'air recueilli, semble s'associer aux pieuses pensées des deux jeunes gens. Que ces témoignages de souvenir et d'affection parviennent jusqu'au mort et l'émeuvent dans sa tombe,

Fig. 87. — Scène du culte des morts. Lécythe athénien.
(Musée du Louvre.)

cela n'est pas douteux; car voici, dans le champ, l'εἴδωλον du défunt qui voltige autour des vivants, comme pour se mêler à eux, et renouer, ne fût-ce qu'un instant, les liens rompus par la mort.

Avec une singulière hardiesse de conception, les peintres de lécythes n'hésitent pas à supprimer parfois les limites du réel et du surnaturel et à montrer, au milieu de ses parents et de ses amis, le mort avec toutes les apparences de la vie. Sur un lécythe du Louvre (fig. 87) [1], deux personnages sont venus rendre au

1. Pottier, *Étude sur les lécythes blancs attiques*, pl. IV. — Cf. *Catalogue de la collection O. Rayet*, n° 145.

défunt les hommages habituels : l'un d'eux, un homme d'âge mûr, appuyé sur un bâton dont l'extrémité est placée sous l'aisselle gauche, a le type et l'attitude que la frise du Parthénon a popularisés dans l'art industriel; l'autre, un éphèbe, en chlamyde, le pétasos suspendu aux épaules, les deux lances dans la main gauche, tient au bout des doigts une perdrix, sans doute l'oiseau familier que le mort s'amusait à nourrir. Mais, en dépit de la présence de l'εἴδωλον, c'est le défunt lui-même que le peintre a placé au pied de la stèle, sous les traits d'un jeune garçon jouant de la lyre [1]. Veut-on un exemple encore plus caractéristique? Il nous sera fourni par le beau lécythe représenté figure 88, qui offre avec certaines stèles funéraires de frappantes analogies [2]. Tous les archéologues connaissent la scène dite de la *toilette,* qui figure sur les bas-reliefs des tombeaux attiques; on sait que le type le plus parfait de cette série est l'admirable stèle de la nécropole du Céramique, où une jeune femme, Hégéso, est occupée à se parer et puise dans un coffret à bijoux que lui présente une suivante. Mais voyez comment la peinture, autorisant une liberté plus grande, a permis au potier athénien de réaliser une fiction pleine d'un euphémisme charmant : l'image de la morte s'est détachée de la stèle et revit au milieu des vivants [3]. Une jeune femme, nonchalamment assise sur un siège à dossier et à pieds courbes (κλισμός), vêtue d'une tunique collante d'étoffe sombre sur laquelle est passé un chiton sans manches, relève de la main gauche les plis de son voile et tient sur le revers de la main droite deux oiseaux familiers. Des suivantes

1. Même scène sur un lécythe publié par M. Furtwaengler, *Collection Sabouroff,* pl. LX, n° 2.

2. Dumont et Chaplain, *Les Céramiques de la Grèce propre,* pl. XXV-XXVI.

3. Sur un lécythe récemment trouvé à Érétrie, dans des fouilles faites par la Société archéologique d'Athènes, on voit un curieux exemple de la représentation de la morte encore étroitement associée à la stèle. Sur la plate-forme supérieure d'une stèle sans couronnement, le peintre a placé la morte assise, et présentant un objet à un jeune homme accroupi à ses pieds. A droite et à gauche deux vivants, de dimensions beaucoup plus grandes. (Ἐφημερὶς ἀρχαιολογική, 1886, pl. 4.)

s'empressent autour de leur maîtresse. L'une d'elles apporte un alabastron rempli de parfums et un vase muni d'un couvercle à bouton, sans doute une plémochoé; une autre, coiffée d'une sorte de mouchoir noué sur le devant de la tête (ὀπισθοσφενδόνη), tient un éventail de plumes monté sur un manche orné de palmettes

Fig. 88. — La morte auprès de la stèle. Lécythe athénien.
(Musée du Louvre.)

et de volutes; enfin une troisième, qui ne figure pas sur notre dessin, apporte la corbeille employée pour l'offrande au tombeau, et le sens de la scène est ainsi discrètement indiqué. Néanmoins, grâce à ce mélange d'idéal et de réel, la composition flotte entre ciel et terre, et emprunte à son caractère indéterminé un charme infini.

Tous les lécythes attiques sont loin d'offrir un style aussi achevé et aussi parfait. Il y en a un grand nombre dont l'exé-

cution très lâchée n'a pas dû coûter cinq minutes au potier. La clientèle peu fortunée se contentait de ces vases qu'on lui livrait à bon compte, et qui d'ailleurs n'étaient pas destinés à un long usage. Mais, même dans les plus soignés, la technique commandait une certaine rapidité de main. Une fois l'esquisse sommairement arrêtée à l'aide d'un crayon bleu ou gris, il fallait procéder sans hésitation et sans retouches, dessiner d'une main ferme et sûre les contours des personnages, les enlever comme un croquis. Pour y réussir, ce n'était pas trop d'une forte éducation artistique; aussi bien, malgré leur humble condition, ce sont de véritables artistes qui ont su dessiner d'un trait si sobre et si pur, avec un sentiment si profond de la grâce, ces charmantes figures d'éphèbes, et faire deviner, sous la transparence des vêtements, ces corps féminins aux silhouettes élégantes. A regarder ces exquises productions de l'art attique, on sent que le goût du beau avait pénétré dans les plus modestes ateliers ; ils sont bien de pure race attique ces potiers du Céramique, qui ont comme l'instinct inné de la noblesse des formes et de la grâce aristocratique.

Fig. 89. — Lécythe blanc d'Athènes.

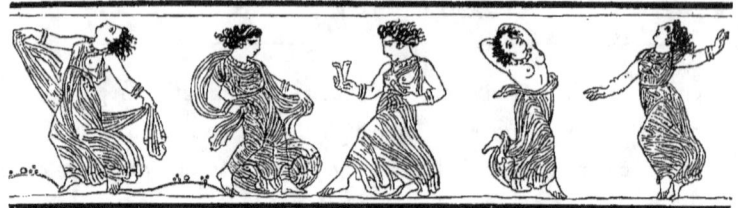

Fig. 90. — Ménades dansant. Peinture d'une pyxis d'Athènes.

CHAPITRE XV

LES VASES A FIGURES ROUGES

DU QUATRIÈME SIÈCLE

VASES A DORURES ET A COULEURS

OUR l'industrie céramique comme pour les autres branches de l'art, les dernières années du cinquième siècle marquent le début d'une période nouvelle. Ce n'est pas que la technique de la peinture rouge, telle qu'elle a été étudiée dans les chapitres précédents, subisse de profonds changements; la peinture des vases est en possession de procédés qui ne varieront plus jusqu'au déclin de la céramique grecque. Le style seul se modifie graduellement, sous l'influence de causes très complexes. Il faut certainement faire la part du goût nouveau qui se manifeste d'une manière générale dans l'art grec du quatrième siècle, et dont la jeune école attique donne la formule la plus brillante. Mais certaines causes ont agi plus directement sur la céramique, et peuvent expliquer les changements que l'on observe dans la peinture des vases au cours de la période dont nous abordons l'étude.

Tout d'abord, les dernières années du cinquième siècle amè-

nent un ralentissement marqué dans la production céramique d'Athènes. Après la désastreuse expédition de Sicile, et la prise d'Athènes par Lysandre, les industries de luxe sont fortement atteintes, et, plus tard, les huit années de guerre qui précèdent la paix d'Antalcidas coïncident avec un état de trouble qui ne favorise guère l'exportation des produits attiques. D'autres causes, plus anciennes, avaient déjà fait perdre au commerce athénien quelques-uns de ses plus importants débouchés. Entre les années 445 et 424, la conquête de la Campanie par les Samnites avait certainement porté un coup sensible à l'exportation des vases attiques [1]; et il est remarquable que, dans la seconde moitié du cinquième siècle, l'Étrurie semble rechercher avec moins de faveur les belles coupes où les maîtres de la céramique athénienne avaient déployé tout leur talent [2]. Il n'est pas téméraire d'admettre que ces faits, d'ordre économique, ont eu leur contre-coup dans la fabrication des vases. On s'explique ainsi que certaines formes de vases se trouvent moins fréquemment; les coupes deviennent plus rares; l'ancienne amphore, à la panse allongée, aux contours si fermes, n'apparaît plus que par exception, et est remplacée par la péliké. Il semble que les potiers athéniens s'attachent à modifier les anciennes formes, qui ne répondent plus au goût des nouveaux acheteurs.

Pourtant, il est difficile de constater à cette époque une transformation brusque dans le style des vases. Les poteries fabriquées pendant la période comprise entre les années 440 et 400 [3] montrent que les céramistes connaissent encore les traditions des Brygos et des Hiéron. De même que la sculpture décorative continue, après la mort de Phidias, à s'inspirer des modèles du Parthénon, la céramique subit toujours l'influence des maîtres, au delà du terme de leur période d'activité. Seulement, il semble que la personnalité des artistes, si énergiquement accusée dans la période précédente,

1. Cf. Winter, *Die jüngeren attischen Vasen*. Berlin et Stuttgart, 1885, p. 3.
2. Cf. Ross, *Archæologische Aufsaetze*, t. I^{er}, p. xvii.
3. Voir le catalogue dressé par M. Winter, *ouvr. cité*, p. 5o et suivantes.

tende à s'effacer. Chose curieuse, les signatures d'artistes deviennent très rares dans les dernières années du cinquième siècle. On ne peut guère citer que quelques noms, comme ceux d'Épigénès, dont le Cabinet des médailles possède une coupe représentant le départ d'Achille [1]; de Polygnotos, d'Hégias, de Sotadès, qui a signé un dépas appartenant à la collection Czartoryski [2]. Encore, dans le style de ces peintres, ne retrouve-t-on plus les caractères très personnels qui accusaient la manière de leurs prédécesseurs; l'habileté, la finesse du trait, l'art de grouper les personnages, deviennent des qualités communes, et les différences de manière se fondent dans une sorte d'uniformité. C'est à cette période d'unification des styles qu'on peut attribuer un grand nombre d'amphores trouvées à Nola, et qui, suivant toute vraisemblance, sont encore de fabrication attique. Ces vases, au col ramassé, à la panse élancée, souvent munis d'anses tournées en forme de corde, sont caractérisés par les figures d'éphèbes enveloppés dans leur manteau qui décorent le revers. Parmi ceux qui peuvent donner une idée assez exacte du style qui prévaut dans les ateliers céramiques vers la fin du cinquième siècle, nous nous bornerons à citer l'amphore de Nola, du musée de Berlin, représentant Circé changeant en porc un des compagnons d'Ulysse [3], et celle du musée de Naples, montrant l'Aurore poursuivant Képhalos [4].

Entre le style de la fin du cinquième siècle et celui du quatrième, la transition se fait donc graduellement. Cependant il est impossible que la peinture céramique échappe au mouvement qui entraîne les arts du dessin vers une évolution nouvelle. Les sculptures de la frise du temple de la Victoire Aptère, celles de la balustrade du même édifice, qui ne sont pas postérieures à l'année 407, montrent bien à quel point l'art incline vers la recherche de

1. Klein, *Die griechischen Vasen mit Meistersignaturen*, p. 186.
2. De Witte, *Description des collections d'antiquités conservées à l'hôtel Lambert*, pl. XXVI.
3. *Arch. Zeitung*, 1876, pl. XIV.
4. *Compte rendu de la commission de Saint-Pétersbourg*, 1872, pl. V, fig. 5-6.

la grâce et de la finesse. Dans la technique du bas-relief, les sculpteurs s'écartent déjà de la tradition de Phidias; ils espacent la composition, et répartissent les personnages sur un fond moins rempli; ils font flotter au vent les draperies et les refouillent curieusement; enfin, ils introduisent dans les attitudes un mouvement et un élan qui font pressentir l'art passionné et sensuel de Praxitèle et de Scopas. Les peintres céramistes suivent la même voie, et quand la fabrication attique reprend son essor, dans le premier quart du quatrième siècle, ils s'y engagent résolument.

Un des caractères les plus saillants du nouveau style, c'est un effort marqué pour assouplir les procédés de composition encore un peu rigides des peintres de la période précédente. Nous ne pouvons pas mentionner d'exemple plus intéressant qu'un très beau cratère du Louvre, trouvé en 1880, à Orvieto, dans les fouilles de l'ingénieur Mancini, et qui est certainement de fabrique athénienne[1]. Bien que la composition ne se scinde pas en deux parties au point d'attache des anses, le sujet, comme l'a reconnu M. C. Robert, est emprunté à deux légendes différentes. D'un côté, des héros sont groupés sur le versant d'une montagne, autour d'Athéna et d'Héraclès, les uns debout, les autres assis ou à demi couchés; suivant une interprétation vraisemblable, ce sont les Argonautes, réunis au moment du départ. Sur l'autre face, on voit une des plus anciennes représentations du meurtre des Niobides. Le lieu de la scène est le mont Sipyle, où la tradition attique, suivie par les logographes, avait localisé la légende. Sur la pente de la montagne, Apollon et Artémis accomplissent l'œuvre cruelle de la vengeance de Latone; l'un décoche une flèche, tandis que l'autre tire un trait de son carquois. Autour des deux divinités, les fils et les filles de Niobé, blessés à mort ou déjà expirants, sont disséminés sur les flancs rocheux du Sipyle. Des lignes blanches dessinent les accidents du terrain, et l'artiste en a profité pour cacher

[1]. *Monumenti inediti*, t. XI, pl. 38-40. Cf. C. Robert, *Annali*, 1882, p. 272.

à demi, derrière une saillie du roc, le corps d'une des Niobides. Cette préoccupation d'introduire la perspective dans le groupement des figures, de les disposer sur plusieurs plans, en un mot, d'emprunter à la peinture des procédés de composition plus libres, est chose toute nouvelle ; c'est une rupture complète avec l'ancienne méthode. L'exemple fourni par le cratère du Louvre offre d'autant

Fig. 91. — Thésée combattant contre les Amazones.
Aryballe trouvé à Cumes. (Musée de Naples.)

plus d'intérêt, que le caractère pictural de la composition s'y allie encore avec le style sévère de la grande époque. Le dessin énergique et accusé des figures, le type conventionnel des visages vus de face ou de trois quarts, font penser au style du cinquième siècle. Le cratère d'Orvieto est donc une œuvre de la période de transition, et il est possible de le dater, avec M. C. Robert, des premières années du quatrième siècle [1].

[1]. M. Helbig (*Bullettino*, 1881, p. 276) a proposé de le placer vers le milieu du quatrième siècle, date qui paraît trop basse. D'autre part, on ne peut guère souscrire à l'opinion de M. Winter, qui le place beaucoup plus tôt, vers 430. (*Jüngeren attischen Vasen*, p. 44).

Une fois connu, ce procédé de composition devient d'un usage fréquent. Il est surtout appliqué dans les scènes où les personnages sont nombreux; les céramistes y trouvent cet avantage d'introduire plus de variété dans les lignes et dans les attitudes, et de disposer d'un champ plus étendu pour y répartir les figures. On s'en rendra facilement compte en comparant aux vases de la période précédente celui que reproduit notre figure 91. C'est un aryballe trouvé à Cumes, mais de pur style attique, et qui occupe une place d'honneur parmi les richesses céramiques réunies au musée de Naples [1]. Sur le pourtour de la panse se développe une scène très mouvementée, dont notre dessin ne donne qu'une partie. Thésée et ses compagnons sont aux prises avec les Amazones, et la lutte se poursuit sur un terrain accidenté. Le chef des Grecs, Thésée (ΘΗSεΥS) combat contre une Amazone dont le nom ne se déchiffre pas avec certitude, mais qui paraît être Antiané; celle-ci recule en se défendant contre le héros athénien qui l'assaille en se couvrant de son bouclier. A droite, une autre guerrière, Klyméné, fuit en descendant en toute hâte une pente rapide, et cherche à parer le coup de lance que lui porte le héros éponyme d'un des dèmes attiques, Phaléros. Le combat se continue au même niveau entre Monichos et Aristomaché. Au premier plan, Créusa (ΚΡΕΟSΑ), armée à la grecque, est tombée dans sa fuite, et Phylakos va la frapper de sa courte épée, sans se soucier des traits que fait pleuvoir sur lui une des compagnes de Créusa, dont le nom a été emporté par une cassure du vase. Enfin, à droite, Astyochos, la lance en arrêt, s'avance contre Okyalé, qui se défend à coups de flèches, et derrière elle, Tithras, blessée, est assise auprès d'un bouquet de lauriers. Le même sujet, on le sait, avait été traité par Phidias, sur le bouclier de la Parthénos, et les copies conservées nous montrent que Phidias avait adopté le même parti pitto-

[1]. Fiorelli, *Raccolta dei vasi rinvenuti a Cuma*, pl. VIII; *Bullettino archeologico napoletano*, nouvelle série, V, 8; Heydemann, *Vasensammlungen des Museo Nazionale zu Neapel*, Racc. Cumana, n° 239.

resque dans le groupement des figures. Est-ce à dire que l'auteur de l'aryballe de Cumes se soit inspiré de l'œuvre du maître athénien? Nullement. Ces attitudes violentes, ces oppositions dramatiques, ces proportions allongées qui donnent aux figures un aspect élancé, montrent assez qu'il est un adepte du style nouveau. Les Grecs et les Amazones du vase de Cumes font déjà pressentir ceux de la frise du mausolée d'Halicarnasse, et le sens du pathé-

Fig. 92. — Nymphes du cortège de Dionysos.
Peinture d'un aryballe attique. (Musée de Berlin.)

tique qui éclate dans la composition nous avertit que nous avons déjà franchi les premières années du quatrième siècle.

Nous plaçons à une date un peu plus récente un vase qui, pour la finesse de l'exécution et l'élégance du style, trouve peu de rivaux. Les qualités charmantes qui distinguent, entre tous, les produits attiques de 380 à 350 apparaissent à un haut degré dans un aryballe trouvé en Attique, à Trachonès, en 1872; après avoir passé successivement dans les collections Sotiriadès et Sabouroff, ce vase appartient aujourd'hui au musée de Berlin[1].

[1]. Il a été dessiné par M. Chaplain pour l'ouvrage de M. A. Dumont, *Les Céramiques*

Comme dans l'aryballe de Cumes, dont le vase de Trachonès se rapproche beaucoup pour le style, les figures sont disposées sur plusieurs plans; mais ici c'est une scène riante que le peintre a représentée. Assis sur un tertre fleuri, Dionysos assiste aux danses des nymphes qui forment son cortège habituel. L'attention du dieu et de ses compagnons se concentre sur une figure qui occupe le milieu de la composition. Phanopé, l'une des nymphes, danse au son du tympanon dont joue une de ses compagnes, Périklyméné. Debout sur la pointe des pieds, les bras étendus, le buste cambré, Phanopé se livre à une de ces danses dont la tradition n'est pas encore perdue en Orient, et qui consiste en mouvements vifs et rapides, exécutés presque sans changer de place. Si peu violente qu'elle paraisse, cette danse n'en provoque pas moins une certaine ivresse : témoin cette autre nymphe, Naïa, qui, tout étourdie et défaillante, a laissé échapper son thyrse et tomberait privée de sentiment si Nymphé ne la retenait dans ses bras. A droite et à gauche sont répartis, dans des attitudes pleines d'une grâce nonchalante, les spectateurs de la scène. Derrière Dionysos c'est Komos, un Silène au nez camard; puis Choro, une nymphe, étendue au milieu des fleurs, les bras repliés sous sa tête ; enfin Kalé, accoudée sur un rocher et regardant la danseuse avec une attention naïve. De l'autre côté, Makaria, Anthé et Silène sont groupés avec un art infini, et, un peu à l'écart, Khrysis, tenant à la main une double flûte, converse gravement avec Kisso, qui l'écoute dans une attitude pensive. Toute la scène est conçue avec un goût parfait, et l'esprit, la verve aisée et gracieuse dont le céramiste a fait preuve, n'ont d'égal que la merveilleuse délicatesse du style. Ajoutez que des touches discrètes de dorure, posées sur les bracelets, les boucles d'oreilles et les couronnes des personnages, rehaussent çà et là le dessin au trait et font encore valoir le beau ton rouge de la terre. Avec l'aryballe de

de la Grèce propre, pl. XII, XIII. Une reproduction en couleurs a été donnée par M. Furtwaengler, *Collection Sabouroff*, pl. LV.

Trachonès, nous sommes arrivés à la période la plus brillante du beau style du quatrième siècle [1] : la céramique attique ne produira rien de plus achevé.

Le cycle de Dionysos a également inspiré le sujet de la pyxis attique reproduite en tête de ce chapitre [2]. Mais combien cette scène diffère du tableau paisible que nous avons décrit! Ici les danseuses sont emportées par un mouvement violent. C'est avec une sorte de délire que les Ménades se livrent à toute l'ivresse de la danse bachique; l'une d'elles a même laissé tomber le haut de son chiton, et, le buste nu, la tête renversée, le regard perdu dans l'extase, elle s'abandonne avec volupté à la passion qui transporte tout son être. Oubliez les petites dimensions du vase : vous serez tenté de reconnaître dans cette composition comme un reflet du grand art. Ne songe-t-on pas à la Ménade déchirant un chevreau, où Scopas avait rendu avec tant de bonheur tous les caractères physiques du délire bachique?

Ces exemples montrent assez que, pour la manière de comprendre les sujets mythologiques, les céramistes de la nouvelle école suivent le mouvement général de l'art. Comme les sculpteurs dont ils sont contemporains, ils cherchent à y faire prévaloir le côté gracieux ou sensuel. Mais la mythologie n'est pas leur unique préoccupation : ils abordent volontiers des sujets moins ambitieux, empruntés tout simplement à la vie intime et familière. Au reste, les artistes de la fin du cinquième siècle leur avaient déjà frayé la voie. On connaît en particulier une série de vases dont la destination commandait des sujets d'un ordre tout spécial : ce sont les belles amphores à panse élancée, à col allongé, désignées sous le nom de *loutrophores*, et qui jouaient un rôle aussi bien dans le rituel funéraire que dans les cérémonies du mariage [3].

1. M. Furtwaengler place ce vase vers 400 (notice de la planche LV de la *Collection Sabouroff*). Il nous paraît plus récent d'une vingtaine d'années.
2. Stackelberg, *Græber der Hellenen*, pl. XXIV.
3. Hésychius : Λουτροφόρος· ἐπεὶ ἔπεμπον εἰς τοὺς γάμους λουτροφόρους, καὶ τοῖς ἀγάμοις ἀποθανοῦσι τὸ αὐτὸ ἐποίουν. Cf., sur les loutrophores, Herzog, *Arch. Zeitung*, 1882, p. 131.

Au beau temps de la peinture rouge, les loutrophores sont ordinairement décorées de scènes relatives au mariage. Le musée de Berlin en possède une qui peut dater du début du quatrième siècle, et où sont retracés avec un sentiment exquis deux épisodes de la cérémonie nuptiale [1]. D'un côté est figuré le départ du nouveau couple pour sa demeure. L'époux, un tout jeune homme couronné de myrte, a pris dans ses bras sa jeune femme et va la déposer sur le char attelé de mulets que conduit le *parochos*, choisi parmi les amis du fiancé; à côté d'eux se tient un des enfants chargés de faire la conduite à l'épousée (προπέμπειν). Dans une autre partie, séparée de la première par une colonne dorique, le père et la mère de l'époux, celle-ci tenant les torches nuptiales (δᾷδες νυμφικαί), accueillent les mariés au seuil de la maison paternelle.

A une époque où le goût public incline de plus en plus vers l'observation de la vérité individuelle, où l'on voit se développer dans la sculpture le genre du portrait, avec Léocharès, Silanion, Démétrios d'Alopèce, cette source d'inspiration devait solliciter le talent des peintres céramistes. La peinture des vases du quatrième siècle fait une large place aux scènes d'intérieur, dont le charme intime et familier répondait aux prédilections des acheteurs. Ces sujets sont d'ailleurs en rapport étroit avec la nature des vases qu'ils décorent. Ils conviennent à merveille aux vases de petites dimensions, aryballes, pyxis, œnochoés, destinés à figurer sur la table de toilette des femmes élégantes. Ils règnent sans partage dans toute une classe de vases qui ont la forme d'une amphore à couvercle et à anses doubles, portée sur un pied conique, et où il faut reconnaître un accessoire obligé de la toilette féminine [2]. Les scènes sont toujours empruntées à la vie d'intérieur et sont caractérisées par la présence des Eros et des génies féminins ailés qui se mêlent aux occupations des femmes.

1. Furtwaengler, *Collection Sabouroff*, pl. LVIII, LIX.
2. Voir par exemple *Monumenti inediti*, X, 34, 2; *Catalogue des vases d'Athènes*, n° 508; C. Robert, *Arch. Zeitung*, 1882, p. 151, pl. VII; *Antiquités du Bosphore Cimmérien*, pl. XLIX.

Une pyxis du British Museum, dont notre figure 93 ne reproduit qu'une partie, nous offre un exemple charmant de ces compositions [1]. Des femmes sont réunies dans le gynécée; à gauche est la porte qui donne accès au *thalamos*, et deux grands vases de la forme que nous venons de signaler sont posés sur le seuil. Près de là, deux jeunes femmes, Pontomedeia et Doso, conversent ensemble, tandis que plus loin Thaleia, assise, les cheveux épars

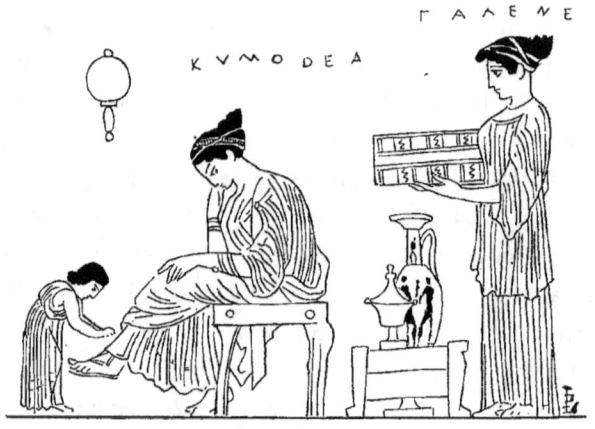

Fig. 93. — Scène de toilette.
Peinture d'une pyxis attique. (British Museum.)

sur les épaules, procède à sa toilette : Glaucé lui apporte un collier, et Cymodocé lui présente un alabastron et un coffret à bijoux. Plus loin encore, Cymodea, assise sur un escabeau, la joue appuyée sur sa main, dans une attitude nonchalante, tend son pied à une petite fillette qui y ajuste une sandale; une grande amphore, un vase muni de son couvercle, un coffret, sont placés derrière elle, et les accessoires de la toilette sont complétés par le coffret que tient Galéné. Ces noms bien connus éveillent l'idée des Néréides; mais l'artiste a-t-il prétendu retracer une scène mythologique? A la vérité, les jeunes femmes ainsi occupées de

1. Dumont et Chaplain, *Les Céramiques de la Grèce propre*, pl. IX.

32

leur toilette n'ont de commun que le nom avec les filles de Nérée. En leur donnant ces noms gracieux, le peintre n'a pas eu d'autre objet que de prêter un caractère poétique à cette scène d'une simplicité exquise. Par la pureté du style et le charme sévère de la composition, la pyxis de Londres accuse une date très rapprochée des premières années du quatrième siècle; c'est ce que confirment l'alphabet des inscriptions aussi bien que le rendu des draperies; on y retrouve encore la largeur et la sobriété qui caractérisent le style céramique de la fin du cinquième siècle.

La peinture d'une œnochoé appartenant à une collection particulière d'Athènes relève de la même inspiration familière; elle nous fait pénétrer dans l'intimité de la vie grecque, et place sous nos yeux une scène d'intérieur au gynécée[1]. Le milieu de la composition est occupé par une sorte de tablette munie de pieds, peut-être tout simplement un tabouret, suspendue au plafond de la chambre à l'aide de trois cordelettes. Une femme, tenant un petit objet rond qui ressemble à un vase à parfums, est occupée à y empiler des vêtements soigneusement pliés; près de là, d'autres vêtements, jetés à la hâte sur un siège à dossier, attendent leur tour. De l'autre côté, une femme vêtue d'une robe de fine étoffe et d'une courte tunique, sans manches, couverte de broderies, est absorbée dans une opération qui provoque au plus haut point la curiosité d'un jeune garçon; elle verse le contenu d'une œnochoé sur des objets réunis en tas et où il faut peut-être reconnaître des pièces d'étoffe. Rien de plus terre à terre, en apparence, que ce sujet; et pourtant voyez comme le peintre en a rehaussé l'intérêt par la grâce et la noblesse du dessin. Le style est des plus fins, et montre quelle merveilleuse dextérité de main ont acquise les céramistes athéniens.

Nous savons malheureusement fort peu de chose sur les maîtres potiers qui maintiennent ainsi au quatrième siècle les brillantes traditions de l'industrie attique. Pour cette période, les signatures

[1]. Dumont et Chaplain, *Les Céramiques de la Grèce propre*, pl. VIII.

d'artistes nous font presque complètement défaut. On ne peut guère relever que les noms de Mégaclès, l'auteur d'une pyxis de l'ancienne collection Barre [1], de Xénophantos, dont il sera question dans le chapitre suivant, et de Midias, qui a signé une belle hydrie du British Museum (ΜΕΙΔΙΑΣ : ΕΠΟΙΗΣΗΝ) [2]. Le sujet principal, l'enlèvement des filles de Leukippos par les Dioscures, se développe sur la face antérieure de la panse. C'est une com-

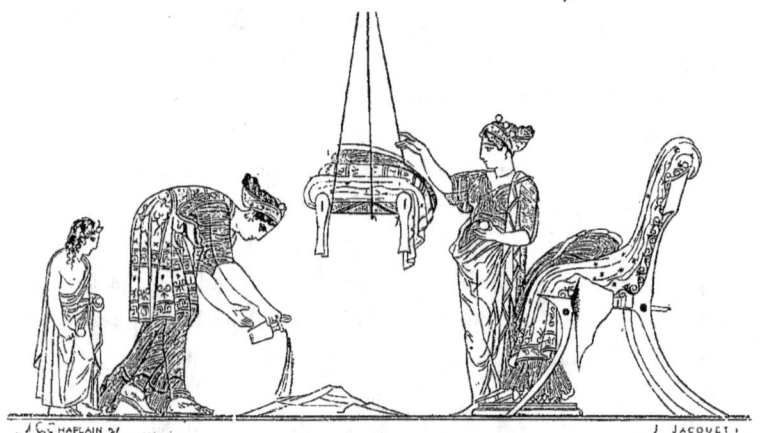

Fig. 94. — Scène d'intérieur au gynécée.
(Collection particulière d'Athènes.)

position savamment conçue, où la recherche de la symétrie s'allie au procédé plus libre qui consiste à disposer les figures sur plusieurs plans. De chaque côté d'une idole archaïque sont les chars des Dioscures : Pollux a déjà pris place sur le sien avec une des Leukippides, Hilaira. Au premier plan, Castor entraîne Ériphyle, en présence de Zeus et d'Aphrodite qui paraissent s'émouvoir fort peu de cet acte de violence, tandis qu'Agavé, Peitho et Chryséis manifestent, par leur attitude, les sentiments divers qui les agitent. Au-dessous court une frise enveloppant

1. Klein, *Vasen mit Meistersign.*, p. 205.
2. *Catalogue of the greek and etruscan vases in the Br. Mus.* II, n° 1264. — — Gerhard, *Akad. Abhandl.*, pl. XIII, XIV.

tout le vase, et représentant Héraclès au jardin des Hespérides et des personnages héroïques. Midias est, à n'en pas douter, un maître de la nouvelle école; comme ses contemporains, il sait rendre, par des traits d'une extrême finesse, les plis légers des étoffes translucides, présenter les figures de trois quarts, et tirer habilement parti du champ offert à son pinceau pour multiplier les personnages. Les caractères des inscriptions, aussi bien que le style du dessin, permettent de placer son œuvre vers 350. C'est le moment où, par ses qualités de délicatesse et de goût, la fabrication attique tient le premier rang et l'emporte sans peine sur les produits gréco-italiens.

La supériorité des ateliers d'Athènes apparaît surtout dans une série de délicates poteries ornées de dorures, qui semblent avoir été très recherchées dans les différentes parties du monde grec. On en a trouvé plusieurs dans les tombeaux de Corinthe, à Mégare, en Béotie, et les hasards du commerce les portaient jusqu'en Acarnanie. L'origine attique de ces vases n'est pas douteuse : les formes, le style du décor, la perfection du style, voilà autant de marques de fabrique. Un des types les plus fréquents est celui des petits vases à panse renflée, surmontée d'un goulot analogue à celui des lécythes, et décorée d'oves et de godrons; la figure 95 en reproduit deux exemples. On trouve aussi, mais plus rarement, des lécythes à la panse allongée, reproduisant la forme d'un gland dans sa capsule. Quelquefois l'imitation est poussée plus loin, et la partie inférieure de la panse, couverte de points en relief, offre tout à fait l'aspect de la capsule du gland [1].

[1]. Voir par exemple un lécythe du musée de la Société archéologique d'Athènes, trouvé en 1854 au Pirée par les marins d'un navire de guerre français. (*Catalogue des vases d'Athènes*, n° 566.)

Des palmettes d'une élégance très raffinée décorent le revers de ces vases et achèvent de leur donner un caractère tout particulier.

Lorsque M. de Witte, en 1863, et Otto Jahn, en 1865, dressaient la liste des vases à dorures [1], le chiffre en était fort restreint. Il est aujourd'hui plus considérable; encore faut-il tenir compte des exemplaires où la dorure a disparu, ce qui s'explique par l'extrême fragilité de cette décoration. Voici, en effet, comment

Fig. 95. — Lécythes aryballisques et œnochoé de fabrique attique.

le potier procédait : partout où devaient être posées les touches d'or, il en indiquait la place par des bossettes en relief, et figurait ainsi les accessoires, colliers, bijoux, diadèmes, fruits, pour lesquels ce genre de décoration était le plus souvent réservé; l'or, battu en feuilles très minces, était ensuite fixé sur ces saillies à l'aide d'une barbotine jaunâtre qui provoquait l'adhérence. Alors même que la dorure a disparu, ces points en relief montrent clairement qu'elle avait existé.

L'idée de rehausser la peinture par l'emploi de l'or n'était pas, à vrai dire, une nouveauté. Brygos, Euphronios, et l'auteur

[1]. De Witte, *Revue archéologique*. nouv. sér., t. VII, 1863, p. 1-11; Otto Jahn, *Ueber bemalte Vasen mit Goldschmuck*, 1865.

anonyme de la coupe de Nésidora, avaient déjà usé de ce procédé. Mais ce qui n'était qu'une exception devient la règle pour les vases attiques qui nous occupent. Les plus beaux, ceux où le dessin a le plus de finesse et de charme, sont aussi ceux où la dorure est appliquée avec le plus de discrétion. Nous avons déjà cité l'aryballe de l'ancienne collection Sotiriadès; nous trouverons encore un spécimen accompli de ce style dans un lécythe en forme de gland du musée de Berlin, dont la peinture représente une scène d'amour, sujet favori des potiers du quatrième siècle [1]. Au centre, une jeune femme, le buste nu, le bas du corps couvert d'une fine étoffe transparente, les cheveux serrés par un diadème, est assise sur un siège élégant. Cette demi-nudité suffirait à nous avertir que la jeune femme ne fait pas profession d'austérité; aussi bien la présence d'un Eros, figuré comme un jeune garçon muni de longues ailes, et qui échange avec elle un baiser, est tout à fait significative. Voici, en outre, deux suivantes apportant des cadeaux : l'une d'elles, une jolie jeune fille richement vêtue d'une tunique constellée de croix et d'un himation, porte un calathos rempli de raisins et de poires; l'autre tient une lyre et un oiseau perché sur le bout de ses doigts. Cette charmante composition nous éclaire sur les goûts voluptueux et sensuels des contemporains de Praxitèle. Il n'y a pas à chercher ici d'allégorie mythologique : le peintre a simplement glorifié l'amour et la beauté sans prétendre donner une leçon de morale. La scène qui décore un lécythe à dorures de la collection Rampin, à Paris, est d'une nature un peu plus grave : c'est une offrande à une divinité, peut-être à Héra Téléia [2]; mais la fantaisie reprend ses droits sur le charmant lécythe de l'ancienne collection Sabouroff montrant des jeunes filles au bain dans un lieu planté d'arbustes, et qui tient dignement sa place dans cette série d'œuvres du plus pur atticisme [3].

1. Koerte, *Arch. Zeitung*, 1879, p. 93, pl. X.
2. Max. Collignon, *Revue archéologique*, 1875, nouv. sér., t. XXX, p. 1 et 73, pl. XX.
3. *Collection Sabouroff*, pl. LXII.

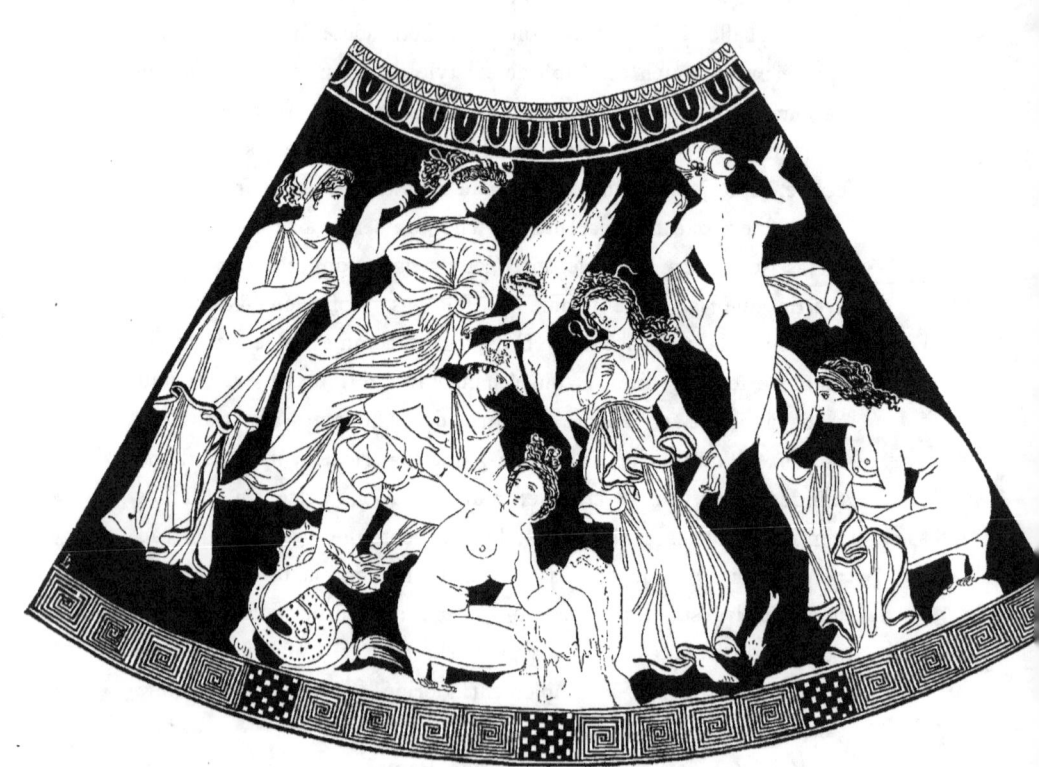

Fig. 96. — Thétis et Pélée. Péliké de Camiros. (British Museum.)

L'emploi de la dorure conduit bien vite à la polychromie. Ce n'est pas assez de faire jouer sur le ton rouge et chaud de la terre l'éclat brillant de l'or; il faut déployer les ressources d'une palette plus riche, revenir à l'usage des engobes, revêtir d'une couleur blanche les chairs des personnages féminins et des Eros, et user de tons clairs, roses, rouges ou verts pour la décoration des vêtements. Cette évolution est rapidement accomplie. Parmi les petits vases à panse renflée, un grand nombre sont relevés de couleurs vives qui s'allient à la dorure; tel est le joli lécythe aryballisque publié par M. de Witte, et montrant Pâris coiffé d'un bonnet phrygien, vêtu d'une tunique et d'anaxyrides où l'on observe des traces de couleur rouge, et assis sur un tertre planté d'arbustes chargés de fruits dorés. Devant lui se tient Eros, le corps peint en blanc, les ailes dorées, figuré avec les formes pleines et arrondies qui caractérisent le type le plus récent du dieu [1].

A mesure que l'on avance dans le quatrième siècle, cette technique devient plus générale. Elle s'applique à des vases de dimensions plus grandes, témoin l'hydrie du musée de Carlsruhe, représentant le jugement de Pâris [2]; témoin encore une péliké du British Museum, trouvée par Salzmann dans un tombeau de Camiros [3] (fig. 96). La scène figurée est celle de l'enlèvement de Thétis par Pélée. Surprise à la sortie du bain, la déesse tient un himation de couleur verte, orné d'une bordure blanche à dessins rouges, dont elle n'a pas eu le temps de se revêtir. C'est en vain qu'un monstre marin attaque Pélée et le mord cruellement à la jambe pour défendre la divinité; Pélée l'a saisie et va triompher, grâce à la complicité d'Aphrodite et d'Eros, qui dépose une couronne sur le pétase doré du héros. Effrayées, les Néréides

1. De Witte, *Revue archéologique*, 1863, t. VII, pl. I. — Cf. les vases du musée de Berlin publiés par Fraenkel (*Arch. Zeitung*, 1878, pl. XXI, XXII et XXIII) et les vases de la collection Rampin (*Revue archéologique*, 1875, pl. XVII, XIX.
2. E. Braun, *Il Giudizio di Paride*, 1838, pl. I.
3. Salzmann, *La nécropole de Camiros*, pl. 58.

contemplent la scène avec stupeur, et l'une d'elles s'enfuit, son himation à la main. Le style des figures, l'emploi de la couleur blanche pour les chairs nues, enfin l'arrangement de la composition, indiquent une date assez avancée dans le quatrième siècle. La péliké de Camiros est, en effet, un exemplaire très soigné d'un type de vases que la fabrique d'Athènes produit en abondance dans la seconde moitié du siècle, et où apparaissent souvent

Fig. 97. — Khrysos, Niké et Ploutos. Œnochoé attique
(Musée de Berlin.).

des traces de négligence et de routine. Ainsi les tombeaux de Kertch, dans la Russie méridionale, ont fourni une série de pélikés et d'hydries rehaussées d'or, tout à fait semblables pour le décor et pour le style à celle du British Museum, mais d'une exécution souvent très lâchée [1]. C'étaient des vases faits pour l'exportation, et destinés à des acheteurs plus attentifs à la richesse de l'ornementation qu'au fini du travail. Au reste, les qualités de délicatesse et de goût qui caractérisent la céramique au milieu du quatrième siècle ne tarderont pas à s'altérer; le moment est proche où vont apparaître les premiers symptômes de la décadence.

Parmi les vases décorés d'or et rehaussés de couleurs blanches

[1]. *Antiquités du Bosphore Cimmérien*, pl. LIV, LXII.

et rouges, il en est sur la destination desquels on ne saurait guère se tromper. Ils affectent en général la forme de petites œnochoés, hautes de 8 à 10 centimètres; la nature des sujets qui les décorent montre bien que c'étaient de véritables jouets d'enfants (παίγνια)[1]. Les acteurs des scènes figurées sont eux-mêmes des enfants, et alors même que l'artiste s'inspire de la mythologie, ce qui est rare, il prend soin de prêter aux personnages un caractère enfantin. Tel est le cas pour une charmante œnochoé du musée de Berlin, qui compte parmi les plus soignés des vases de ce type[2] (fig. 97). Autour du col court une élégante guirlande de lierre avec des baies dorées; sur la panse se développe une peinture allégorique dont le sens n'est pas facile à déterminer. Au milieu, la Victoire (Niké) est représentée sous les traits d'une petite fillette ailée, montée sur un char, l'aiguillon à la main, et conduisant un attelage de quatre chevaux blancs munis d'ailes dorées. Le char se dirige vers un trépied analogue à ceux que les vainqueurs aux Dionysies recevaient en prix. Derrière Niké s'avance un enfant vêtu d'un riche costume oriental, et tenant une œnochoé : c'est Khrysos, la personnification de l'or. Enfin, un autre enfant, Ploutos, ou la richesse, se dirige vers Niké, la main droite étendue comme s'il voulait arrêter près du trépied le char de la déesse. Comment expliquer cette composition? Est-ce une allusion aux concours des Dionysies et aux victoires remportées par les chorèges? Peut-être faut-il y voir simplement une apothéose de la richesse et un développement ingénieux de l'idée que la fortune entraîne la victoire.

Le plus souvent, les peintres qui décorent ces petits vases se mettent moins en frais d'invention; ils empruntent leurs sujets

1. On en trouve non seulement en Attique mais en Italie. M. Piot (*Gazette archéologique*, 1878, p. 55) en signale une riche série au musée de Bologne. Voir les exemplaires de provenance italienne publiés par M. Heydemann (*Griechische Vasenbilder; Hilfstafel*, n°s 3 à 8.

2. Stackelberg, *Graeber der Hellenen*, pl. XVII. — *Élite céramographique*, t. Ier, pl. XCVII. — Furtwaengler, *Vasensammlung im Antiquarium*, n° 2661.

aux jeux mêmes de l'enfance. Les personnages qu'ils mettent en scène sont des enfants d'un type souvent conventionnel, aux formes grasses et potelées, parfois bouffis à l'excès, et qui offrent l'aspect de petits hommes obèses; ils portent autour du buste un cordon auquel sont attachées les amulettes (περίαπτα ou περιάμματα) que les défendent contre le mauvais œil[1]. Rien d'amusant comme le spectacle très varié des jeux auxquels se livrent ces bambins. Les vases où leurs propres occupations sont ainsi retracées paraissent avoir été un de leurs jouets de prédilection, et figurent presque toujours dans ces petits tableaux de genre. Ainsi, sur un exemplaire de provenance attique[2], un enfant accroupi contemple avec une gravité comique l'œnochoé qu'il a garnie de fleurs et placée sur une sorte de coffre; ailleurs un autre, sur la tête duquel un oiseau familier s'est perché sans façon, se traîne à plat ventre vers son jouet. Un objet qui contribue aussi à égayer les petits Athéniens est un chariot très rudimentaire, pourvu d'un long manche; on le voit aux mains d'une petite fillette qui le traîne triomphalement. Ici, un enfant a abandonné vase et chariot, et, debout sur la pointe des pieds, les bras étendus, il essaye un pas de danse. Voici, sur un autre vase, un petit garçon fort en peine : il cherche à placer hors des atteintes d'un gros chien un gâteau qu'il tient à deux mains, et, avec un effarement plaisant, il s'enfuit sans quitter du regard l'agresseur. Enfin, la gravure de la lettre placée en tête de ce chapitre est empruntée à un vase attique du cabinet de M. E. Piot[3], et montre un jeune garçon monté sur un chariot attelé de deux chiens loups, et conduisant son attelage avec l'habileté d'un cocher consommé.

Malgré le caractère parfois très sommaire du dessin, toutes ces

1. Voir sur cet usage Otto Jahn, *Berichte der sæchs. Gesellschaft*, 1855, p. 40.
2. Heydemann, *Griechische Vasenbilder*, pl. XII, n° 9. Voir les autres numéros de la même planche. Cf. Stackelberg, *Græber der Hellenen*, pl. XVII; Benndorf, *Griechische und sicilische Vasenbilder*, pl. XXXVI, n°s 1, 2, 5; *Catalogue des Vases d'Athènes*, n°s 413-432; C. Robert, *Arch. Zeitung*, 1879, p. 78, pl. 6.
3. *Gazette archéologique*, 1878, pl. 7.

scènes de la vie des enfants sont traitées avec beaucoup de verve et d'esprit; il semble que le peintre s'amuse lui-même à les retracer. Ces vases étaient d'ailleurs d'un débit très courant, et c'est seulement sur les plus soignés qu'on observe des traces de dorures. Néanmoins, par le choix des sujets, par le style des ornements, souvent même par l'éclat du vernis noir, ils se rattachent encore à la série des produits céramiques du quatrième siècle.

Fig. 98. — Eros tenant une couronne.
(Lécythe du musée de Berlin.)

Fig. 99. — Alphée et Aréthuse.
Vase en forme de double tête. (Musée du Louvre.)

CHAPITRE XVI

LES VASES ORNÉS DE RELIEFS

ET

LES VASES EN FORME DE FIGURINES

 u cours du quatrième siècle, les produits céramique de l'Attique sont recherchés dans tout le monde grec comme un véritable article de luxe. Athènes exporte partout ces poteries qui n'ont pas de rivales pour leur légèreté, leur délicate ornementation, et pour la belle qualité de la terre. Mais c'est surtout au nord du Pont-Euxin qu'elle trouve, à partir de 393, une clientèle assidue. Sur la côte orientale de la Chersonèse Taurique et sur les bords du canal qui donne accès au lac Mæotide, s'élevaient des villes prospères, fondées par d'an-

ciens colons ioniens; c'étaient Panticapée, construite à la pointe orientale de la presqu'île des Taures; plus au Sud, Théodosia; en face de Panticapée, sur l'autre rive du Bosphore Cimmérien, Phanagoria, ancienne colonie de Téos. Ces villes, grecques d'origine, avaient fini par perdre leur indépendance, et reconnaissaient l'autorité de dynastes indigènes, qui, pour leurs sujets barbares, Taures ou Maïtes, prenaient le titre de rois de Bosporos, et pour leurs protégés grecs s'intitulaient « archontes de Bosporos et de Théodosia ». Athènes avait tout intérêt à entretenir des rapports de bonne amitié avec ces princes, maîtres des régions méridionales de la Scythie d'où elle tirait pour une bonne part ses approvisionnements de blé [1]; elle n'y manqua pas. Déjà sous Satyros, le fils de Spartocos Ier, l'influence athénienne est prépondérante dans le royaume du Bosphore. Sous Leucon (393-353), sous ses fils Spartocos et Pairisadès, qui lui succédèrent en 353, sous Eumélos et Spartocos IV, les Athéniens sont à peu près les maîtres du marché de la Scythie et de la Chersonèse Taurique; leurs vaisseaux ont le privilège de charger le blé avant tous les autres, et sont exemptés des droits de sortie. Par contre, les Athéniens comblent d'égards les rois du Bosphore, et pour reconnaître de tels avantages, ils décernent à ces utiles amis des honneurs publics qui ne leur coûtent pas grand'chose [2].

En échange des céréales et des pelleteries qu'ils achetaient dans les ports du Bosphore Cimmérien, les Athéniens y importaient les produits de leurs manufactures. Les vases, en particulier, constituaient un élément important du fret de leurs vaisseaux de commerce. A en juger par le grand nombre de vases attiques découverts dans les tombeaux de Kertch, l'industrie attique trouva là, entre 350 et 300, un de ses plus précieux débouchés. Peut-être même, à l'exemple des négociants athéniens qui avaient ouvert des comp-

1. Cf. G. Perrot, *Revue historique*, t. IV.
2. Voir le décret des Athéniens en l'honneur des fils de Leucon : Hicks, *Manual of greek historical inscriptions*, n° 131.

toirs à Panticapée, plus d'un maître potier fut-il tenté de transporter ses ateliers au centre même de ce marché si productif. Tel est sans doute le cas de l'artiste qui a signé l'admirable aryballe du musée de l'Ermitage, trouvé dans un tombeau de Kertch, que nos figures 100 et 101 reproduisent sous deux aspects différents [1].

Autour de la gorge du vase court une inscription en relief et en lettres dorées, donnant la signature de l'artiste : « Xénophantos, Athénien, a fait ».

ΞΕΝΟΦΑΝΤΟΣ ΕΓΟΙΕΣΕΝ ΑΗΘΝ
Ξενόφαντος ἐποίησεν Ἀθην(αῖος).

Or, d'habitude, les peintres de vases n'indiquent pas le nom de leur patrie. Si Xénophantos a dérogé à l'usage, n'était-ce pas parce qu'il s'était établi dans le Pont? Et cette mention de sa qualité d'Athénien n'avait-elle pas pour objet de rehausser, aux yeux de ses clients, la valeur des produits de son atelier?

Pour la forme, et pour le style de la partie du décor qui est peinte, l'aryballe de Kertch est de la même famille que les vases à dorures étudiés dans le précédent chapitre; mais il montre l'application d'un procédé que nous n'avons pas encore rencontré jusqu'ici, à savoir l'emploi de figures en relief, modelées à part, et se détachant comme une frise sur les parois du vase. La décoration de l'aryballe de Xénophantos comporte deux frises de cette nature. L'une d'elles, la moins importante, est placée à la gorge du vase, et représente, répété trois fois, un groupe composé de Niké conduisant son char et d'un héros tirant de l'arc; dans les intervalles sont figurés Athéna combattant contre un Géant, et deux héros luttant contre un Centaure. C'est sur l'autre frise, celle de la panse, que l'artiste a reporté tout l'effort de son invention. Le champ du tableau est partagé verticalement par deux hautes colonnes, peintes en blanc, surmontées de trépieds dorés, et ornées

[1]. *Antiquités du Bosphore Cimmérien*, pl. XLV-XLVI. — *Compte rendu de la commission arch. de Saint-Pétersbourg pour 1866*, pl. IV et p. 144.

de larges feuilles épanouies qui leur donnent l'aspect de plantes arborescentes; au milieu est un palmier, et de chaque côté on voit des pousses de laurier avec des baies dorées. Des scènes de chasse forment le sujet de la composition, qui se divise en groupes de deux ou trois personnages, tous revêtus du costume asiatique, mitre, tunique et anaxyrides. Au centre, et dans la partie supérieure, un cavalier désigné par le nom de Darius (ΔαΡΕΙΟΣ) s'apprête à frapper un animal renversé sous les pieds de son cheval, et dont il ne reste plus que la silhouette. Au-dessous, un autre Asiatique, Abrokomas, monté sur un char, attaque un sanglier à coups d'épieu. Dans la partie gauche du registre supérieur, un chasseur, Cyros, donne des ordres à un valet qui retient à grand'peine un énorme chien, impatient d'échapper à la laisse, et que suit un personnage armé d'une bipenne, ce dernier simplement exécuté suivant les procédés habituels de la peinture rouge. A droite, un des compagnons de Darius portant un nom grec, Euryalos, secondé par Klytios, va donner le coup mortel à un sanglier coiffé par un chien.

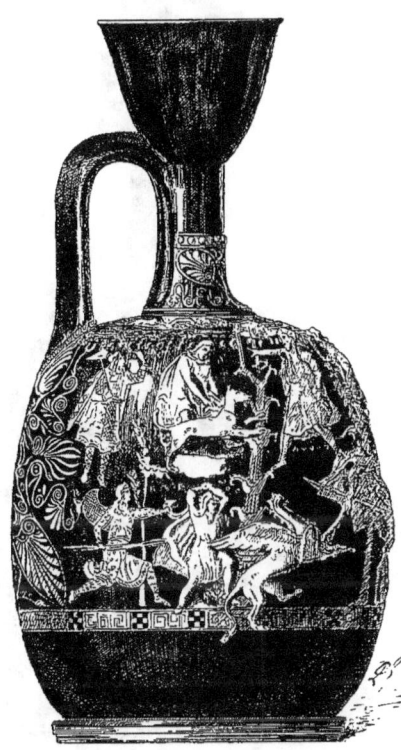

Fig. 100. — Aryballe à reliefs trouvé à Kertch.
(Musée de l'Ermitage, à Saint-Pétersbourg.)

D'autres scènes de chasse se mêlent à celles-ci; mais cette fois les chasseurs sont aux prises avec des animaux fantastiques, avec

des griffons ailés à corps de lion. L'un d'eux, Artamis, brandit sa bipenne pour frapper un des monstres dont la tête est celle d'un aigle; d'autre part Seisamès et un de ses compagnons, tous deux en costume oriental, ont pour adversaire un griffon à tête de lion muni de cornes dorées. On n'a aucune peine à reconnaître les habitants légendaires des régions hyperboréennes, les Arimaspes, combattant contre leurs ennemis habituels, les griffons, gardiens jaloux de l'or des monts Riphées. La présence de ces deux scènes, empruntées à la légende, exclut, pour les précédentes, toute interprétation historique. A coup sûr il serait tentant de reconnaître, avec le duc de Luynes, le fils d'Artaxercès Mnémon dans le Darius du vase de Kertch[1]. Mais Xénophantos a-t-il eu l'ambition de s'inspirer de l'histoire? Il a simplement combiné deux sujets, la légende des Arimaspes et une chasse orientale, motif que les broderies des tapis perses avaient depuis longtemps rendu familier aux Grecs; en désignant les chasseurs par les noms de Perses célèbres, il n'a pas eu d'autre objet que de prêter plus d'intérêt à la scène.

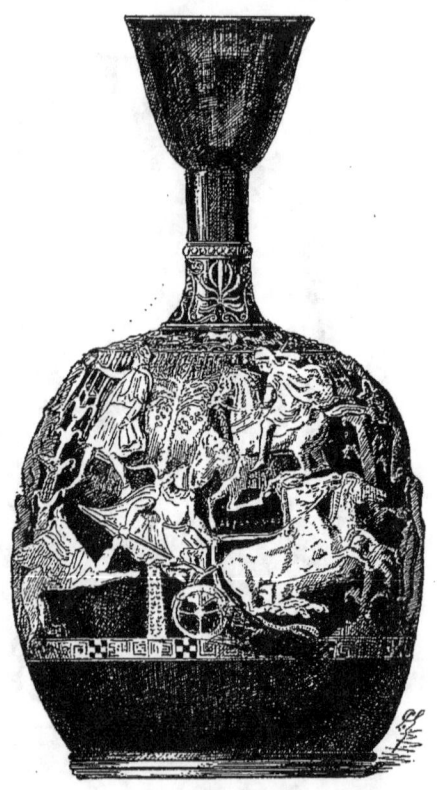

Fig. 101. — Aryballe à reliefs trouvé à Kertch.
(Musée de l'Ermitage, à Saint-Pétersbourg.)

L'aryballe de Kertch, qu'on peut dater du milieu du quatrième

1. Duc de Luynes, *Bulletin archéologique de l'Athenæum français*, 1856, p. 17.

siècle, est le type le plus achevé d'une série encore peu nombreuse de vases du même style. A la même fabrique, évidemment attique, se rattache l'aryballe dont la décoration en relief représente Andromaque assise sur le tombeau d'Hector, assistée d'Hécube, et recevant le petit Astyanax que lui apporte sa nourrice [1]; citons encore celui de l'ancienne collection Blacas, aujourd'hui conservé au British Museum, et montrant Dionysos et Ariadne escortés de deux Bacchantes [2]. Tous ces vases sont contemporains des aryballes et des lécythes à dorures et à peintures rouges et blanches; mais le principe du décor est totalement modifié. C'est à l'art du métal, et non plus à la peinture, qu'il est emprunté. Les figures moulées sont, en effet, des imitations des appliques en relief qui décoraient les vases de métal et les boîtes de miroir en bronze; à l'habileté du peintre se substitue celle du modeleur.

L'imitation de la technique du métal est encore plus frappante dans une série de grands vases en forme d'hydries ou d'œnochoés, où la décoration peinte disparaît complètement pour faire place à l'emploi exclusif de la dorure et du relief, combiné avec celui du vernis noir. C'est aussi au musée de l'Ermitage que nous en trouverons le plus beau spécimen, dans la célèbre hydrie de l'ancienne collection Campana, trouvée à Cumes [3]. Ce vase passe à juste titre pour une des merveilles de la céramique grecque. Haut de soixante-cinq centimètres, il est décoré autour de l'orifice d'une rangée d'oves dorés. Tout le vase est revêtu d'un vernis noir, et la panse est côtelée, à part une bande étroite, ménagée à mi-hauteur, qui sert de fond à une petite frise en relief représentant des

1. Raoul Rochette, *Monuments inédits*, pl. XLIX, 3. — *Catalogue Durand*, n° 1379.

2. Panofka, *Musée Blacas*, pl. III. Voici d'autres exemples : aryballe du musée de la Société archéologique d'Athènes, représentant Hermès et Maïa (*Catalogue des vases d'Athènes*, n° 578); aryballe de la collection Rendis, à Corinthe : femme assise avec une suivante (Dumont, *Peintures céramiques*, p. 49).

3. Stephani, *Vasensammlung der K. Ermitage*, n° 525. — *Compte rendu de la commission arch. de Saint-Pétersbourg*, 1862, pl. III. — *Bull. arch. napoletano*, 1855, t. III, pl. VI. Cf. O. Rayet, *Gazette des Beaux-Arts*, t. XXIV, 1881, p. 471.

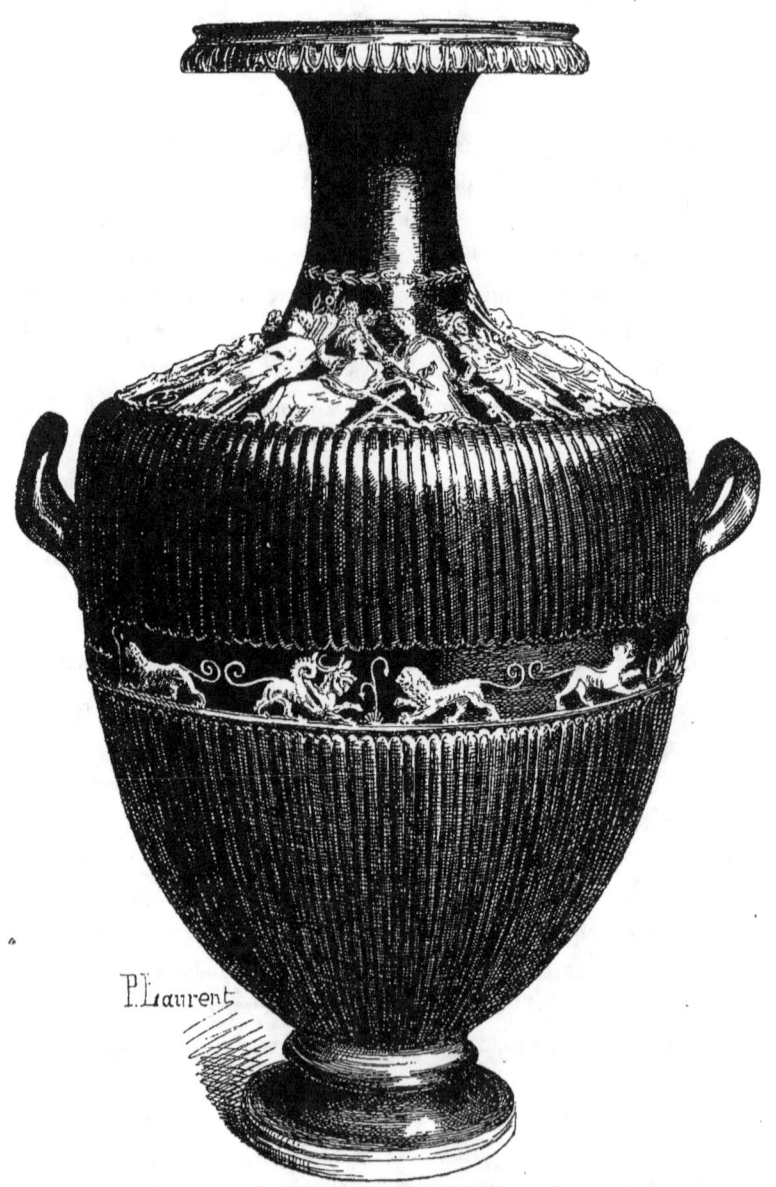

Fig. 102. — Hydrie à reliefs trouvée à Cumes.
(Musée de l'Ermitage, à Saint-Pétersbourg.)

animaux, griffons, lions et panthères. Sur la gorge se développe une composition également en relief, qui comprend dix figures, et dont le sujet est emprunté aux mythes éleusiniens. Aucune inscription n'accompagne les personnages, mais on reconnaît facilement au centre le groupe des deux divinités éleusiniennes : Déméter assise sur un rocher carré qui figure la *pierre triste* (ἀγέλαστος πέτρα) d'Eleusis, et près d'elle Coré debout, les cheveux flottants, et tenant une torche. Entre les deux déesses est placé un petit autel allumé, au-dessus duquel se croisent deux bâtons ornés de feuillages (βαχχοί) comme en portaient les initiés. A droite de ce groupe figurent quatre personnages; d'abord un homme jeune et imberbe portant deux βαχχοί, et tenant le petit cochon de lait (ὀρθαγορίσκος) destiné au sacrifice : on y a reconnu tantôt Kéléos, le père de Triptolème, tantôt le héros Euboulcus; peut-être est-ce simplement un sacrificateur. Plus loin Athéna assise, armée de la lance, puis Hécate tenant deux longues torches, enfin Aphrodite assise, un sceptre fleuronné à la main, le voile ramené sur la tête. A gauche de Déméter, c'est d'abord Iacchos en costume féminin, appuyé contre un haut trépied, et s'entretenant avec Triptolème, assis sur son char ailé attelé de deux serpents; à gauche encore, un personnage tenant une torche, peut-être un dadouque, et près de lui Rhéa, la tête surmontée d'un calathos richement orné de perles. Bien qu'on ne puisse pas attribuer à l'hydrie de Cumes une date plus ancienne que le dernier quart du quatrième siècle, elle n'en occupe pas moins une place d'honneur dans la série des vases à reliefs. Nulle part on ne retrouve au même degré cette touche libre et souple, et cette étonnante finesse de modelé qui apparaît sous la dorure.

Faut-il faire honneur à la fabrication attique de cette admirable pièce, unique jusqu'ici? Le lieu de la provenance, l'imitation évidente des hydries campaniennes en bronze, fournissent de sérieux arguments pour l'attribuer au contraire à un atelier de Cumes. On sait d'ailleurs combien cette technique était familière aux potiers

campaniens. Une superbe série de vases noirs côtelés ou lisses, rehaussés de dorures, que possède le British Museum, et qui proviennent de Capoue, ne laisse aucun doute sur ce point. On y retrouve les formes élégantes et fièrement découpées des vases de bronze [1], et la dorure, appliquée sur de très légères saillies, y est répandue avec une richesse qui va souvent jusqu'à la profusion. Un des plus dignes d'attention est la magnifique œnochoé à panse cannelée, portant en relief une Bacchante devant un hermès de Dionysos. Ailleurs, sur un cratère à panse lisse, des guirlandes de feuillage, des ornements en forme de colliers et de pendeloques forment une décoration brillante et luxueuse qui contraste avec le goût sobre des céramiques attiques.

Au reste, les ateliers de Cumes et de Capoue n'ont pas eu le monopole de ce genre de poteries. On en trouve à Rhodes [2], en Attique et dans la Cyrénaïque. C'est même de cette dernière région que provient une œnochoé appartenant à M. Carabella, et qui nous apprend quels noms les potiers grecs donnaient eux-mêmes à ce genre de vases [3]. Le pied porte l'inscription suivante, gravée à la pointe : Μίκρα· Λεῖα ἐννενήκοντα. Ῥαβδωτά ἐννενήκοντα. Comme l'a reconnu A. de Longpérier, c'est un memento pour une commande de vases. Le mot λεῖα désigne les vases à panse lisse, et le mot ῥαβδωνά les vases à panse côtelée.

Si la Grèce n'a fourni, comparativement à l'Italie, qu'un petit nombre de ces poteries, on est en droit de penser qu'elles étaient fabriquées à peu près partout. On peut cependant attribuer à la fabrique d'Alexandrie une classe restreinte de vases qui sont des imitations lourdes et sans grâce des céramiques à reliefs et à dorure. Le musée de la Société archéologique d'Athènes possède une amphore à anses cordées, à panse cannelée, revêtue d'un

1. Cf. l'œnochoé de bronze du Cabinet des Médailles publiée par F. Lenormant (*Gazette archéologique*, 1875, pl. 23).
2. Le musée de Berlin en possède plusieurs exemplaires provenant d'Haghios Sidéros, et qui ont fait partie de la collection Biliotti.
3. A. de Longpérier, *Œuvres complètes*, t. III, p. 331.

vernis noir et mat, et qui est décorée de petits reliefs obtenus à l'aide d'un timbre [1]. Un autre exemplaire, tout à fait semblable, provient du même pays, c'est-à-dire de Crète [2], et une amphore du même style, ornée de reliefs et de peintures blanches, a été trouvée à Alexandrie [3]. Ici, le procédé est purement mécanique; l'usage du timbre et du moule supprime la personnalité de l'artiste. On prévoit déjà le moment où cette technique, d'application facile, détrônera la peinture de vases.

Nous revenons au quatrième siècle avec les vases en forme de figurines. L'idée d'associer à la forme du vase des éléments empruntés à la figure humaine est fort ancienne. Les céramiques primitives, on l'a vu, nous en montrent l'application rudimentaire. Plus tard, dans les îles orientales de la Méditerranée, on fabrique des vases en forme de petites bouteilles, surmontées d'une tête de femme à longues tresses, de type asiatique [4]. A toutes les époques de la céramique grecque, on trouve des vases dont le récipient imite la tête humaine; il en sera question plus loin. Mais il faut faire une place à part à toute une classe de poteries en forme de têtes ou de figurines, dont les caractères sont nettement accusés [5]. La technique est celle des terres cuites, et n'emprunte presque plus rien aux procédés habituels de la peinture céramique. Elle comporte l'emploi d'une couverte d'un blanc laiteux, tout à fait semblable à celle des terres cuites, et qui sert de fond à la polychromie et à la dorure. Un goulot et une anse analogues à ceux

1. *Catalogue des vases d'Athènes*, n° 685.
2. *Collection Sabouroff*, pl. LXXIV.
3. *The american Journal of archæology*, 1885, pl. I. Le Louvre possède plusieurs spécimens de cette série.
4. Dumont et Chaplain, *Les Céramiques de la Grèce propre*, ch. XIII.
5. Georg Treu : *Griechische Thongefæsse in Statuetten-und Büstenform, Programm zum Winckelmannsfest*, Berlin, 1875.

des lécythes rappellent seuls la destination de ces vases délicats et fragiles, qui ne pouvaient guère servir qu'à contenir des parfums. Ces poteries de luxe ont été trouvées sur différents points du monde grec, à Athènes, à Corinthe, à Mégare, à Tanagra, dans les

Fig. 103. — Aphrodite. Vase à parfums trouvé à Kertch.
(Musée de l'Ermitage, à Saint-Pétersbourg.)

tombeaux de Panticapée; mais on n'a pas de peine à y reconnaître des produits de l'industrie attique. Elles appartiennent d'ailleurs à une période très limitée, qui correspond à la seconde moitié du quatrième siècle et aux premières années du troisième.

Le type le plus simple est celui des vases en forme de buste. Le Louvre en possède un bon spécimen, à savoir un buste d'Aphrodite dont la chevelure est surmontée d'une haute stéphané

ornée de perles [1]. Mais cette forme peut se développer à tel point que la plastique y joue le rôle prépondérant, comme dans l'admirable vase reproduit par notre figure 103. Cette belle pièce, un des joyaux de l'Ermitage, a été trouvée, en 1869, dans un tombeau de femme de la presqu'île de Taman, non loin de l'emplacement de l'ancienne Phanagoria [2]. D'une coquille entr'ouverte sort le buste d'Aphrodite Anadyomène; les flots de la mer, figurés à la base, rappellent l'écume marine qui, suivant Hésiode, « caresse la chair immortelle » de la déesse nouvellement née. Aphrodite est richement parée d'un collier et d'un cordon de perles croisé sur le sein : une stéphané semée de rosettes dorées couronne sa chevelure aux boucles capricieusement enroulées. Le type du visage, qui rappelle tous les caractères de l'art praxitélien, a une grâce infinie que rehausse encore la coquetterie de la parure. Ajoutez qu'une polychromie d'un goût exquis souligne tous les détails : le bleu sombre des prunelles, l'or de la stéphané, des colliers et de la chevelure, le rouge dont l'intérieur de la coquille est revêtu, font valoir l'éclat nacré des chairs blanches, avivé par un léger glacis rose.

Du même tombeau provient un sphinx à buste de jeune femme, auquel s'adaptent un goulot et une anse de lécythe [3] (fig. 104). Il est absolument contemporain du vase précédent. Vous retrouvez les mêmes caractères d'art dans l'agencement raffiné et souple des boucles de la chevelure, dans le type du visage, auquel le léger sourire de la bouche, le regard caressant des yeux, prêtent une singulière expression de vie. La polychromie relève également le ton rosé des chairs; des touches bleu pâle ou bleu sombre accusent les nervures des ailes, et l'or jette sa note brillante dans cet ensemble de couleurs harmonieusement fondues. On peut rapprocher du sphinx de l'Ermitage un autre vase de forme analogue

1. Treu, *ouvr. cité*, pl. I, nos 1-3.
2. *Compte rendu de la commission arch. de Saint-Pétersbourg pour 1870-1871*, pl. I, fig. 3 et 4. Cf. p. 11.
3. *Compte rendu de la commission arch. de Saint-Pétersbourg pour 1870-1871*, pl. I, fig. 1 et 2.

trouvé en 1872 à Santa Maria di Capua, et qui a passé de la

Fig. 104. — Vase en forme de sphinx. (Musée de l'Ermitage, à Saint-Pétersbourg.

collection Castellani au British Museum [1]. Mais ici le style est plus sévère, notamment dans la tête, simplement coiffée d'un cécry-

[1]. Helbig, *Bullett. dell' Inst.*, 1872, p. 42. — Cf. Murray, *Journal of hellenic studies*, 1817, pl. LXXII. M. Murray propose pour ce vase la date de 440.

phale d'un rouge très éclatant; en outre, le col du vase, décoré de peintures rouges, s'évase comme celui des rhytons. Le sphinx de Capoue est donc un prototype un peu plus ancien de celui de l'Ermitage; ce dernier, véritable merveille de goût et de coquetterie, reste le spécimen le plus accompli de ce genre de technique.

On s'éloigne encore plus de la forme primitive du vase avec la charmante figurine du musée de Berlin, trouvée à Mégare, que reproduit la lettre de ce chapitre [1]. C'est une danseuse, en costume très léger, car elle est vêtue seulement d'une sorte de caleçon (*perizôma*), et faisant la pirouette avec une habileté consommée. Le peu d'assiette de la base, la découpure très accentuée de la silhouette qui comporte de fortes saillies, enlèvent à ce joli vase tout caractère d'usage : c'est la création fantaisiste d'un potier en veine de caprice. Le plus souvent, quand le sujet du relief est compliqué, les personnages sont adossés à un fond dont le revers est plat, et qui donne plus de consistance au vase. Nous ne pouvons choisir un spécimen plus élégant qu'un lécythe du musée de Berlin, trouvé à Corinthe, et décoré de figures en très haut relief [2] (fig. 105). Dans une sorte de niche, dont le contour reproduit la forme d'une valve de coquille, deux amants, peut-être Aphrodite et Adonis, se tiennent étroitement enlacés. Assise sur les genoux de son compagnon, la jeune femme a familièrement passé le bras gauche autour de son cou; tous deux semblent goûter le repos dans un recoin plein d'ombre et de fraîcheur. Au pied du rocher qui sert de siège au jeune homme, s'épanouit une végétation de plantes aquatiques, aux larges feuilles aiguës et recourbées; des rosaces appliquées sur les parois du rocher rappellent les larges pétales des fleurs d'eau. Tout le bas-relief était recouvert d'un enduit blanc, et la draperie jetée sur les genoux

1. G. Treu, *ouvr. cité*, pl. II, fig. 2.
2. Voir notre notice dans *Les Monuments de l'art antique*, publiés par O. Rayet, t. II. Autres exemplaires : *Collection Sabouroff*, pl. LIX, LXXI. Treu, *ouvr. cité*, pl. II, fig. 4, 5, 6.

du jeune homme porte des traces de bleu. Le reste de la polychromie a malheureusement disparu. Mais c'est à peine une hypo-

Fig. 105. — Aphrodite et Adonis.
Vase à figurines. (Musée de Berlin.)

thèse que de restituer à la chevelure des deux personnages leur couche de dorure, et aux feuillages leur teinte vert pâle.

Il est impossible de méconnaître le caractère attique de ces

œuvres charmantes. L'esprit, la distinction du style, les nuances discrètes de la polychromie, la délicatesse du travail, sont des indices qui ne trompent pas. Ajoutez que, dans des pièces telles que le sphinx et l'Aphrodite Anadyomène, on reconnaît l'influence directe des maîtres de la sculpture attique du quatrième siècle. Par contre, on fabriquait à peu près partout, aussi bien dans l'Italie méridionale qu'en Grèce, des vases en forme de tête humaine ou même de figurines, peints avec les mêmes couleurs qu'on employait pour la décoration des vases. Il n'y a pas de limites précises à assigner à cette fabrication, d'autant plus que les potiers ont souvent, à une époque récente, pastiché le style archaïque. Certains types se reproduisent très fréquemment, par exemple celui de l'Éthiopien à la face noire, aux lèvres rouges, épaisses et saillantes. Le Louvre possède jusqu'à quatre répliques, très inégales comme valeur d'art, d'un vase en forme de double tête, montrant la tête du fleuve Alphée adossée à celle de la nymphe Aréthuse (fig. 99). Le visage du dieu fluvial s'épanouit dans un joyeux sourire : sa barbe touffue, ses oreilles d'animal, les petites cornes qui soutiennent sur son front bas une épaisse couronne de feuillage, rappellent le type des divinités fluviales sur les anciennes monnaies de Sicile; au contraire, le visage de la nymphe Aréthuse, au profil noble et pur, fait songer aux beaux médaillons de Syracuse frappés entre 406 et 367. Ces analogies, jointes à la finesse de l'exécution, ne permettent pas de faire descendre bien bas dans le quatrième siècle le vase du Louvre [1].

Le rhyton (ῥυτὸν) appartient aussi à la série des vases en forme de tête. Il comporte un col large et évasé, décoré de peintures ou de reliefs, auquel s'ajuste une tête d'animal, munie d'une anse qui la rattache au col [2]. Le vase offre ainsi une forme effilée à l'extrémité, et souvent une courbure très ressentie accuse encore

1. Cf. De Witte, *Études sur les vases peints*, p. 99.
2. Voir Panofka, *Die griechische Trinkhœrner; Abhandlungen der kœnigl. Akad. der Wissenschaften.* Berlin, 1850, p. 1-38. Cf. Birch, *Ancient Pottery*, p. 365.

la ressemblance avec une corne de bœuf. Tantôt le rhyton est percé à son extrémité inférieure d'un trou par où s'écoulait le liquide : on buvait alors à la régalade, ou bien, comme on le voit sur des peintures de vases, on recevait le jet de vin dans une coupe. Tantôt, et le cas est fréquent, le rhyton n'a pas d'ouverture postérieure ; il devient alors une sorte de gobelet. Dépourvu de pied, et par suite très instable, il était destiné à passer de main en main, et jouait surtout son rôle dans les banquets.

Il est facile de reconnaître, dans le rhyton, l'imitation de la corne à boire (κέρας) dont l'usage s'était conservé chez les populations barbares : au temps de Xénophon, les Thraces offraient encore à leurs hôtes des cornes de bœuf pleines de vin [1]. Toutefois cette forme de vase n'apparaît que tard dans la céramique grecque. Est-ce à Alexandrie, au temps de Ptolémée Philadelphe, comme le pense Panofka, que le rhyton aurait reçu sa forme définitive? Il est bien difficile de proposer une date précise; mais il est intéressant de remarquer que le principe du rhyton apparaît déjà, au cinquième siècle, dans des vases en forme de tête d'animal, supportés par un pied. Tel est, par exemple, un vase à tête de bélier du musée de Berlin, portant, gravée à la pointe, en lettres attiques du cinquième siècle, une dédicace à une divinité égyptienne inconnue, Eléphantis : on y observe déjà tous les éléments du rhyton [2]. Ce qui est certain, c'est que les peintures qui décorent le col de la majeure partie des rhytons ne sont pas antérieures au troisième siècle. Aucun de ces vases ne porte de signature d'artiste ; l'inscription où Panofka a cru lire le nom de Didymos, sur un rhyton du musée de Naples, est tout à fait illisible [3].

Le Louvre, le British Museum, le musée de Naples, possèdent de riches séries de rhytons à têtes d'animaux. Celui que re-

1. Xénophon, *Anabase*, l. VII, 2.
2. *Collection Sabouroff*, pl. LXX, 1. Cf. un vase analogue, De Witte, *Collections d'antiquités conservées à l'hôtel Lambert*, pl. XXXI et XXXII.
3. Heydemann, *Vasensam. des Mus. naz. zu Neapel*, n° 2961.

présente notre cul-de-lampe, et qui appartient au Louvre, se termine par une tête de vache, modelée avec une grande précision, et recouverte d'un vernis noir. D'autres affectent la forme de tête de biche, de sanglier, de lion, de cheval; un très beau rhyton du British Museum montre une tête de mulet tout harnaché, où les moindres détails, comme les saillies des veines, sont rendus et soulignés avec une étonnante justesse. C'est d'ailleurs par la valeur du travail plastique que se recommandent surtout les rhytons; l'exécution négligée des peintures du col contraste avec l'habileté dont le modeleur a fait preuve.

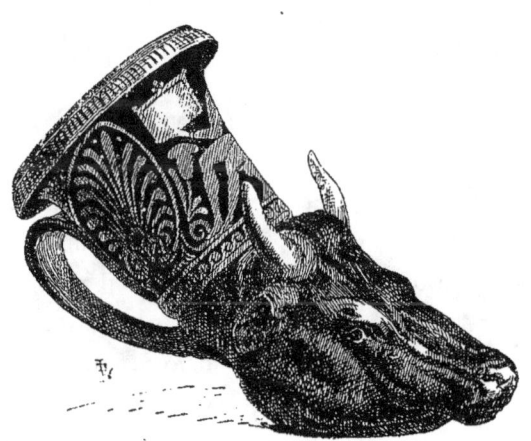

Fig. 106. — Rhyton en forme de tête d'animal.
(Musée du Louvre.)

Fig. 107. — Le char de Dionysos.
Péliké provenant de la Cyrénaïque. (Musée du Louvre.)

CHAPITRE XVII

LES VASES A FIGURES ROUGES
DE L'ÉPOQUE MACÉDONIENNE
FABRIQUES DE LA GRÈCE PROPRE

ÉTERMINER, avec une parfaite rigueur, la date à laquelle la peinture céramique prend fin dans la Grèce propre, est chose bien difficile en l'état actuel de nos connaissances. Il n'est pas beaucoup plus aisé de fixer le moment où commence la décadence. Les indices font trop souvent défaut pour le classement chronologique des vases : pas de signatures d'artistes qui nous fournissent des points de repère; les inscriptions, dont les céramistes étaient autrefois si prodigues, deviennent fort rares. Aussi le style plus ou moins négligé des peintures est-il encore l'élément le plus certain dont nous puissions disposer pour reconnaître les vases exécutés dans la dernière période de l'industrie céramique, c'est-à-dire pendant le dernier quart du quatrième siècle et une partie du troisième.

Pour suivre d'aussi près que possible l'histoire des fabriques purement grecques, reportons-nous à la date qui marque, dans le quatrième siècle, l'époque la plus brillante de la peinture de vases en Attique. Vers 350, l'art athénien est dans tout son éclat. Praxitèle, en pleine période d'activité, exécute l'*Eros de Thespies* et le *Satyre de la rue des Trépieds*. Si, à l'extérieur, la puissance macédonienne paraît déjà menaçante pour des esprits clairvoyants, Athènes peut encore se bercer de rêves glorieux. C'est seulement dix-huit ans plus tard que la bataille de Chéronée dissipera brutalement ses illusions. Mais la perte de son indépendance politique a-t-elle pour Athènes des conséquences immédiates, au point de vue de la prospérité matérielle? Entraîne-t-elle subitement la ruine de son industrie? Tout ce qu'on sait de l'histoire de l'Attique à cette époque prouve le contraire. Sous Alexandre, et pendant la paix de dix ans qui coïncide avec l'administration de Démétrius de Phalère, jusqu'en 307, Athènes reste le foyer de la vie artistique et intellectuelle. Les étrangers y sont nombreux et son commerce est florissant. Si l'on en juge par le grand nombre des vases attiques trouvés dans les nécropoles de la Crimée, et appartenant à la période comprise entre les années 350 et 300, les relations commerciales avec le Bosphore continuent, aussi suivies que par le passé. Les ateliers d'Athènes sont encore le principal centre de la fabrication grecque. Toutefois, les événements qui suivent la reprise d'Athènes par Démétrius Poliorcète (296) semblent avoir rudement atteint la prospérité de la ville. Après la guerre dite de Chrémonide, elle perd toute importance et végète obscurément jusqu'à la conquête romaine. C'est donc vers le début du troisième siècle que l'industrie attique commence à décliner.

Les vases attiques contemporains d'Alexandre montrent l'application des principes mis en vigueur par les artistes de la première moitié du quatrième siècle. Dans les grandes compositions, on a tout à fait renoncé à disposer les personnages par zones,

Fig. 108. — Le combat des dieux et des Géants. — Amphore trouvée à Milo.
Musée du Louvre.)

suivant la méthode qui avait duré si longtemps. Désormais les personnages sont répartis sur plusieurs plans. Les céramistes se préoccupent surtout de grouper le plus grand nombre possible de figures, et pour cela ils empruntent à la peinture sa perspective, ils étagent les personnages, ils les font passer les uns devant les autres et offrent ainsi à l'œil des compositions très pleines et très serrées. En outre, l'usage des engobes blanches, appliquées sur les chairs des femmes et des Eros, sur les accessoires tels que les bijoux et les parures, est devenu général et persistera jusqu'au déclin de la peinture de vases.

Le Louvre possède un fort beau vase où tous ces caractères se trouvent réunis : c'est une amphore à anses cordées, munie d'un couvercle à bouton, et mesurant dans son entier 81 centimètres de hauteur[1]. Sur tout le pourtour de la panse se développe, sans interruption aucune, une vaste composition offrant un luxe inusité de personnages : elle ne compte pas moins de 47 figures. Nous ne pouvons ici la décrire en détail; notre figure 108, qui reproduit une des faces de l'amphore, suffit à montrer avec quelle verve et quelle ampleur le peintre a traité un sujet familier entre tous aux artistes grecs, le combat des dieux contre les Géants. Le milieu de l'espace compris entre les deux anses détermine le centre de la scène. A cette place est représenté Zeus debout, le sceptre dans la main gauche et tenant de la droite le foudre, dont il va frapper un jeune Géant qui cherche en vain à parer le coup en levant vers le dieu son bras gauche entouré d'une peau de panthère. De chaque côté de Zeus sont des groupes disposés avec une recherche visible de la symétrie. D'une part, le char du dieu, conduit par Niké, est attelé de quatre chevaux auxquels le peintre a alternativement donné une teinte blanche, ou laissé la couleur rouge de la terre; plus loin, Apollon, tenant son arc et brandissant une torche. A droite de Zeus, et entraînés vers une

1. Ravaisson, *Monuments grecs publiés par l'Association des études grecques*, 1875, pl. I et II.

direction tout opposée, sont Dionysos, debout sur son char attelé de deux panthères, et Poseidon, monté sur un cheval blanc. Dans la partie inférieure, mêlées aux Géants qui occupent le premier plan, Artémis et Athéna sont aux prises avec deux adversaires : la sœur d'Apollon, chaussée d'endromides, et vêtue d'une tunique de dessus richement brodée, est armée, comme son frère, d'un arc et d'une torche, tandis qu'Athéna combat avec la lance. Viennent ensuite Héraclès, qui a posé sur le sol sa lourde massue et s'est agenouillé pour décocher une flèche, dans l'attitude que lui prêtent les monnaies de Thasos, et enfin Hermès, le pétase aux épaules, une courte épée à la main. Au revers de l'amphore, les combattants divins sont Arès et Aphrodite, tous deux montés sur un char auprès duquel le petit Eros lutte vaillamment, agenouillé sur le dos d'un des chevaux de l'attelage; puis deux divinités féminines, peut-être Déméter et Coré et les deux Dioscures. Quant au personnage tirant de l'arc, placé entre Arès et Poséidon, il faut sans doute y reconnaître une Amazone alliée des Géants.

Est-il besoin d'insister sur le caractère pictural de la composition? L'influence de la peinture décorative apparaît partout, dans le groupement très libre des figures, dans l'art avec lequel l'artiste a su relier les personnages du second plan à ceux du premier. On sent que ces procédés sont depuis longtemps pratiqués dans les ateliers, et que la main des potiers y est rompue. Quant au style, malgré quelques incorrections et une tendance fâcheuse à alourdir les proportions, il ne manque ni de souplesse ni de vigueur. Le type attribué aux Géants dans cette scène de gigantomachie nous fournit d'ailleurs, pour dater le vase du Louvre, d'utiles indications. Les adversaires des dieux n'ont pas encore la forme de monstres anguipèdes que leur donnent, vers le début du second siècle, les sculpteurs de la frise de Pergame[1]. Sur l'am-

[1]. Elle apparaît seulement sur les vases de la dernière époque, par exemple sur une œnochoé de la collection Castellani. (Heydemann, *Zeus im Gigantenkampf*, Halle, 1876.)

phore du Louvre, comme sur un vase du musée de Naples qui s'en rapproche beaucoup pour le style [1], les Géants n'ont rien de monstrueux. Quelques-uns d'entre eux portent même, suivant la vieille tradition grecque, des pièces d'armure, le casque et le bouclier; ceux qui combattent à l'aide de quartiers de rocs et de brandons enflammés ont le type juvénile dans toute sa beauté. L'amphore du Louvre peut donc être considérée comme contemporaine du règne d'Alexandre, au plus tard. L'artiste inconnu qui l'a exécutée appartient bien à cette génération qui voit déjà poindre les tendances de l'art alexandrin, à savoir la recherche des oppositions violentes, le goût de l'effet dramatique et de la mise en scène théâtrale. La provenance du vase est connue : il a été trouvé dans l'île de Milo. Mais nous n'hésitons pas à le rattacher à la fabrique attique.

Pour apprécier avec quelque certitude le style de la céramique attique au temps d'Alexandre et de ses successeurs immédiats, c'est à coup sûr dans les salles du musée de l'Ermitage, à Saint-Pétersbourg, qu'il faut chercher des exemples. La plupart des vases trouvés dans les nécropoles de Panticapée présentent, pour la forme et le décor, des caractères qui dénotent clairement leur origine attique; on y observe le même style souple et facile, dont les principes se laissent encore entrevoir, malgré la mollesse et la négligence de l'exécution, sur les vases de la décadence.

Nous choisissons, comme un des meilleurs spécimens, une lékané de l'Ermitage provenant du tumulus de Iouz-Oba, près de Kertch; c'est une coupe à deux anses, très basse sur pied, munie d'un couvercle [2] (fig. 109). Les vases de cette forme servaient aux usages de toilette; aussi sont-ils décorés presque exclusivement de sujets empruntés à la vie des femmes, scènes de bain et de jeux, concerts, entretiens galants; des Eros voltigent

[1]. *Mon. inediti*, vol. IX, pl. 6. — *Annali*, 1869, p. 185.
[2]. *Compte rendu de la Commission archéologique de Saint-Pétersbourg pour 1860*. 1861, pl. I.

autour des personnages, et leur présence donne à ces compositions une sorte de caractère idéal. C'est une série de scènes de toilette que le peintre a représentées sur le couvercle du vase, en se bornant à décorer le pourtour d'une rangée de palmettes. La

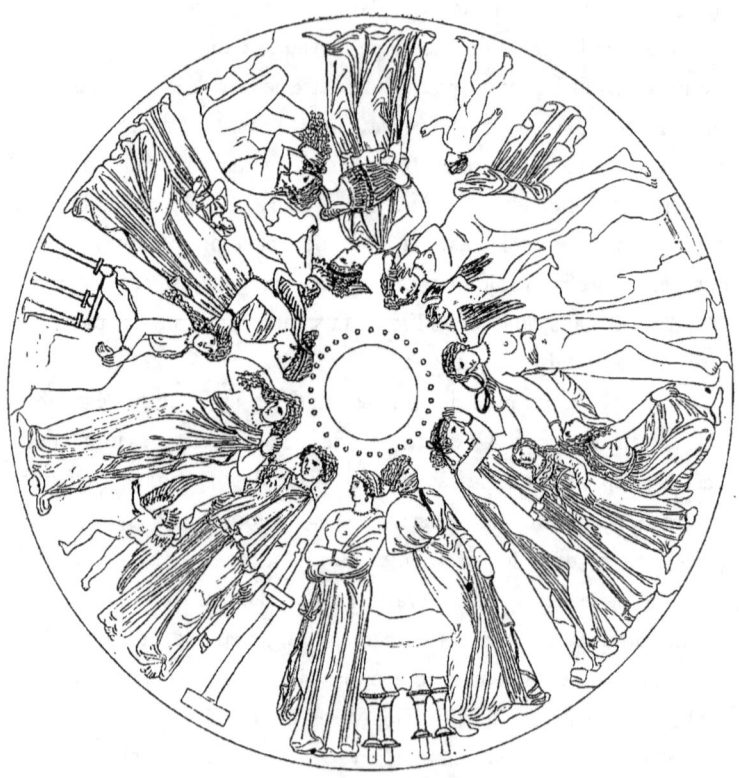

Fig. 109. — Scènes de toilette.
Lékané trouvée à Kertch. (Musée de l'Ermitage, à Saint-Pétersbourg.)

composition, moins chargée de figures que dans une autre lékané de même provenance et de même style[1], est encore d'un goût très pur, et les groupes y sont heureusement agencés. Ici, une femme déjà parée, vêtue de l'himation de sortie qui lui couvre le

1. *Compte rendu de la Commission archéologique de Saint-Pétersbourg pour 1861*. 1862, pl. I.

bas du visage, comme dans les figurines de Tanagra et de la Cyrénaïque, attend sa compagne, fort occupée à étudier dans un miroir l'effet de sa coiffure. Plus loin ce sont des femmes sortant du bain, groupées avec des suivantes et des Eros. Ailleurs, une jeune femme accroupie prend plaisir à recevoir sur sa chevelure flottante l'eau parfumée contenue dans une œnochoé. Une autre, assise sur un diphros, les mains croisées sur les genoux, dans une attitude résignée, a livré sa chevelure aux mains d'une suivante, tandis que sa voisine a pris le parti d'ajuster elle-même ses longues boucles soigneusement peignées. Enfin deux autres femmes, debout près d'un pilier, assistent paisiblement à ces scènes, où la coquetterie féminine se révèle sous des aspects si variés. La lékané de l'Ermitage peut être datée des dernières années du quatrième siècle; cette date semble confirmée par l'analogie que présentent les types de certains personnages avec ceux de la sculpture hellénistique. Ainsi dans la figure de la jeune femme accroupie, on reconnaît facilement une attitude que les sculpteurs du troisième siècle se plaisent à répéter, et dont l'invention dut suivre de près le coup d'audace de Praxitèle, représentant nue l'Aphrodite de Cnide : c'est l'attitude de l'Aphrodite de Vienne conservée au Louvre.

Le dessin est déjà plus lourd dans un grand cratère de l'Ermitage représentant le Jugement de Pâris, et auquel nous empruntons la figure 110 [1]. La scène est presque identique à celle qui décore un vase du musée de Carlsruhe [2] : les potiers se sont inspirés d'un original commun. Comme toujours, le lieu de la scène est le mont Ida, dont la silhouette se découpe dans le champ du vase, cachant en partie le char d'Athéna et celui de Héra, ainsi que trois personnages : Eris, la déesse des luttes et des discordes, Thémis et Zeus, les arbitres du jugement. Les deux

1. *Compte rendu de la Commission archéologique de Saint-Pétersbourg pour 1861.* 1862, pl. III.
2. Gerhard, *Apulische Vasenbilder*, pl. D.

figures que reproduit notre dessin, celles d'Hébé et d'Héra, occupent, au premier plan, la partie gauche du tableau; viennent ensuite Hermès et Pâris, ce dernier vêtu d'un costume oriental

Fig. 110. — Hébé et Héra.
Peinture d'un cratère représentant le Jugement de Pâris.
(Musée de l'Ermitage, à Saint-Pétersbourg.)

très bigarré; enfin Athéna, et Aphrodite accompagnée d'Eros. S'il est difficile d'attribuer, avec M. Stephani, le cratère de l'Ermitage aux dernières années du troisième siècle, on ne peut guère le placer avant le début du même siècle. L'abus des engobes

blanches, la surcharge des ornements dans les costumes, et surtout la négligence du dessin dans certaines parties, accusent d'inquiétants symptômes de décadence. Le pinceau des céramistes attiques a déjà perdu sa légèreté et sa finesse.

Parmi les débouchés ouverts au commerce athénien pendant la période qui nous occupe, il faut certainement compter les villes de la Pentapole cyrénaïque, Apollonie, Béréniké, Arsinoé, l'ancienne Teuchira, Ptolémaïs, autrefois appelée Barké, et la plus importante de toutes, Cyrène. L'ancienne colonie de Battos était devenue, sous l'aristocratie qui avait succédé aux Battiades, une ville riche et prospère. Malgré la fusion progressive de l'élément grec avec l'élément indigène, les mœurs helléniques n'avaient pas cessé d'y prédominer. Les Cyrénéens avaient un *trésor* à Olympie, et leurs offrandes comptaient parmi les ex-voto du sanctuaire de Delphes. Les nombreuses terres cuites trouvées dans la Cyrénaïque montrent bien que cette branche de l'industrie céramique y était florissante au temps des Ptolémées. Les nécropoles de Cyrène ont également livré une nombreuse série de vases peints, qui, pour la forme et le style du décor, sont étroitement apparentés à ceux des tombeaux de Panticapée. Comme en Crimée, les formes les plus fréquentes sont celles de la péliké et de l'hydrie.

Le Louvre et le British Museum [1] sont les musées les plus riches en vases de cette provenance : c'est là qu'on peut le mieux étudier une série d'autant plus intéressante qu'elle offre peu de lacunes et représente les différentes phases de la peinture céramique de la seconde moitié du quatrième siècle jusqu'à la déca-

[1]. Pour les vases de la Cyrénaïque du British Museum, voir : *Catalogue of the greek and etr. vases in the British Museum*, t. II, p. 249 : *Vases from the Cyrenaica*. Ceux du Louvre proviennent en grande partie des fouilles de Vattier de Bourville; cf. *Revue archéologique*, 6ᵉ année, 1849, p. 57.

dence. Les exemplaires les plus soignés paraissent être contemporains d'Alexandre; on est en droit, avec M. Heuzey, de proposer cette date pour la péliké du Louvre reproduite en tête de ce chapitre (fig. 107)[1]. La peinture qui décore la panse représente une scène unique jusqu'ici. Dionysos, monté sur son char, courbé sur les rênes qu'il tient à deux mains en même temps que son thyrse, dirige un attelage très disparate, composé d'un taureau, d'un griffon et d'une panthère, association étrange qui fait peut-être allusion à la triple nature de sa divinité. Par l'élégance et la finesse du décor, par la fermeté et l'aisance du dessin, la péliké du Louvre se classe parmi les meilleurs spécimens des vases de la Cyrénaïque.

Au même style appartient une œnochoé du Louvre, provenant de Benghazi, et représentant en caricature l'apothéose d'Héraclès[2]. Le héros est debout sur un char conduit par une Victoire presque difforme, et traîné par quatre Centaures au type burlesque, qui galopent de leur mieux, le mors à la bouche, les mains ramenées sur les reins. Un Satyre, portant le costume des acteurs de comédie, danse avec un entrain amusant en avant du char. Les traits déformés du visage d'Héraclès, son œil énorme et saillant, son nez court et relevé, la raideur plaisante avec laquelle il tient sa massue, accusent bien franchement le caractère de charge que l'artiste a voulu donner à sa peinture. Le dessin est d'ailleurs d'une facture habile et souple, et le décor, une guirlande de feuilles de laurier à baies dorées, est d'une grande finesse.

Lorsque les défaillances de style deviennent sensibles, on constate aussi l'abus des engobes blanches et des couleurs claires, roses ou bleues, sans que les formes et le décor subissent d'ailleurs aucun changement. Dans cette série, les sujets qui reviennent le plus fréquemment sont des scènes d'amour, des échanges de

1. Heuzey, *Monuments grecs de l'Association des études grecques*, 1879, p. 55-58, et pl. 3.
2. G. Perrot, *Monuments grecs*, 1876, pl. ?, p. 25-51.

cadeaux, surtout des combats entre Grecs et Amazones, entre les Arimaspes et les griffons; ailleurs c'est un personnage en costume oriental, Scythe ou Phrygien, monté sur un griffon, et devant lequel une femme s'enfuit. Très souvent la panse du vase est décorée d'une tête de femme, coiffée d'un voile ou d'un cécryphale, accostée d'Eros ou de figures féminines de plus petites dimensions [1]. Un type très particulier est celui que reproduit toute une série de peintures : entre un buste de cheval et un buste de griffon apparaît la tête d'un personnage coiffé d'une mitre orientale, et près de laquelle est souvent figurée la pointe d'une lance. Raoul Rochette y reconnaissait la Nuit, entre le cheval, symbole des ténèbres, et le griffon, symbole du jour [2]; mais cette interprétation a été réfutée par Welcker, qui a d'ailleurs trouvé plus prudent de ne proposer aucune solution [3]. Il n'est même pas facile de décider si cette tête à coiffure orientale appartient à un personnage viril ou féminin, à un héros phrygien ou à une Amazone [4].

Les vases trouvés dans les tombeaux de la Cyrénaïque sont-ils des importations attiques ou des produits d'une fabrique locale? A certains indices, la seconde hypothèse pourrait paraître assez plausible. Ainsi, sur l'œnochoé du Louvre trouvée à Benghazi, la Victoire, debout derrière le héros, a tous les traits du type libyen : le front fuyant, le nez épaté, la bouche lippue ; on serait tenté de croire que l'artiste travaillait à Cyrène et qu'il a reproduit ici les caractères physiques de la race indigène. Cependant, si l'on considère l'ensemble des vases de la Cyrénaïque, on constate des analogies

1. Cf. Heuzey, *Monuments grecs*, 1879, p. 58. — M. Frœhner a donné un catalogue des vases de ce type; il les rapproche d'une hydrie de Capoue, représentant un buste colossal de femme entre deux Satyres bêchant la terre. *(Musées de France*, p. 70.)
2. *Annali dell' Inst.*, 1847, p. 252 et suiv.
3. *Alte Denkmaeler*, II, p. 239.
4. M. Heydemann incline à croire que la tête est celle d'une femme. Sur une œnochoé du même style trouvée à Egine (*Mon. inediti*, t. IV, pl. XL, 4), c'est une tête féminine, coiffée à la grecque, qui apparaît entre le cheval et le griffon. (Heydemann, *Griech. Vasenbilder*, p. 7, notice de la pl. VII, fig. 2.) — M. Frœhner pense que ces têtes d'Amazones, flanquées de têtes de cheval et de griffons, sont des fragments de grandes compositions représentant la campagne des Amazones contre les griffons. *Musées de France*, p. 68, note 3.)

frappantes avec les vases attiques de la même époque trouvés à
Kertch et sur différents points du monde grec. Une péliké d'Athènes

Fig. 111. — Dionysos dans une scène de banquet.
Canthare béotien. (Musée de la Société archéologique d'Athènes.)

et une kélébé de Kythnos[1] montrent des Amazones combattant
contre des Grecs ou contre un griffon, et traitées dans le même

1. Péliké d'Athènes, *Coll. Sabouroff*, pl. LXVI. — Kélébé de Kythnos, Benndorf,
Griech. und sic. Vasenb., pl. LIV, 3.

style que sur les vases de Cyrène et de Ptolémaïs. Et même, le type si particulier de la tête coiffée à l'orientale entre un cheval et un griffon est aussi commun à Panticapée, le marché athénien par excellence, qu'en Cyrénaïque[1]. Des vases portant le même décor ont été répandus par le commerce dans les régions voisines de l'Attique, à Tanagra, à Mégare, à Égine, à Nisyros[2]. Ce sont, à n'en pas douter, des produits d'une fabrique de la Grèce propre, et toutes les présomptions sont en faveur d'Athènes. Nous croyons donc, avec MM. Birch et Murray[3], que les vases de la Cyrénaïque ont été, en majeure partie, exportés de l'Attique. Si l'on admet, au contraire, que des potiers athéniens se sont établis à Cyrène et y ont transporté leur industrie, ils n'ont fait que reproduire les formes et les types usités dans les ateliers de leur pays d'origine. Mais pourquoi recourir à une telle hypothèse, et supposer une émigration en Cyrénaïque d'artistes athéniens, alors que ces analogies s'expliquent plus simplement par l'importation de vases attiques?

La fabrique béotienne est représentée par un groupe de poteries trouvées à Thèbes, à Thespies, à Thisbé et à Tanagra; le musée de la Société archéologique d'Athènes et celui de Berlin s'en partagent les exemplaires[4]. La lourdeur et le ton rouge pâle de la terre, l'épaisseur des parois, la cuisson souvent maladroite du vernis noir, qui a tourné au rouge violacé, enfin la négligence des peintures, tels sont les caractères techniques qui distinguent les vases béotiens des produits attiques[5]. Les scènes traitées le plus fréquemment montrent Dionysos entouré de Silènes et de

1. Pour les vases de ce type trouvés à Kertch, voir *Mon. inediti*, t. IV, pl. 40, 3. — *Vasensammlung der Kaiserl. Ermitage*, n°° 2191, 2192, 2193, 2196.
2. Cf. Heydemann : *Griech. Vasenbilder*, VII, 2; *Catalogue des vases d'Athènes*, n°° 611, 616.
3. S. Birch, *Ancient Pottery*, p. 431. — Murray, *A guide to the exhibition galleries of the Brit. Mus.*, p. 173. Cf. Schlie, *Annali*, 1868, p. 320.
4. *Catalogue des vases d'Athènes*, n°° 545-563. — Furtwaengler, *Beschr. der Vasensamml. im Antiquarium*, p. 817.
5. Cf. Dumont, *Peintures céramiques*, p. 51.

Bacchantes ou recevant Ariadne. Notre figure 111 reproduit un des spécimens les plus soignés de cette fabrication : c'est un canthare du musée d'Athènes. Dionysos, couché sur un lit recouvert d'un tapis, près d'une table chargée d'offrandes, tient une cylix et un *kéras;* une femme lui apporte un calathos rempli de fruits. Dans la décoration du tapis orné d'une bande à figures d'animaux, dans l'agencement compliqué de la mitre qui couvre la tête du dieu, on retrouve le goût pour les costumes richement brodés à la mode orientale, dont les céramistes béotiens se plaisent à revêtir leurs personnages.

Les vases étudiés dans ce chapitre nous montrent les derniers efforts de la peinture céramique en Grèce. Une décadence irrémédiable va frapper l'art élégant et noble où les artistes grecs avaient déployé des qualités si rares : une merveilleuse fertilité d'invention, une étonnante sûreté de goût, un sens exquis de la forme et des couleurs. Les fautes de dessin deviennent fréquentes; le trait s'épaissit; le vernis noir qui cerne les contours est posé avec négligence et à la hâte; on sent que les potiers ne travaillent plus que par routine, d'une main nonchalante et ennuyée. Vers le milieu du troisième siècle, les vieilles traditions de la peinture céramique sont complètement perdues dans la Grèce propre; une industrie toute différente la remplace, celle de la poterie à reliefs, qui exige une autre technique, d'autres procédés, et à laquelle nous consacrerons une étude spéciale.

Toutefois, nous n'avons pas encore terminé l'histoire de la peinture de vases. Alors que la fabrication attique va déclinant, l'industrie céramique traverse encore en Italie une phase florissante; il s'y produit une sorte de renaissance, qui coïncide avec la décroissance de l'importation attique. Pendant toute la durée du cinquième siècle et la première moitié du quatrième, les ateliers d'Athènes étaient les maîtres du marché italien; ils répandaient leurs produits à profusion dans les villes italo-grecques; la fabrication locale ne pouvait lutter contre eux. Mais l'enseignement

donné par ces modèles n'a pas été perdu. A partir de la seconde moitié du quatrième siècle, les villes populeuses et riches de l'Italie méridionale, Tarente, Cumes, Capoue, possèdent des fabriques capables de rivaliser avec celles d'Athènes, et d'alimenter, au détriment de ces dernières, tout le commerce de la péninsule. Sans perdre son caractère hellénique, la peinture de vases italo-grecque acquiert cependant une physionomie très particulière; elle la doit au contact des populations de race helléniques avec les indigènes italiotes. Nous essayerons de le montrer dans le chapitre suivant.

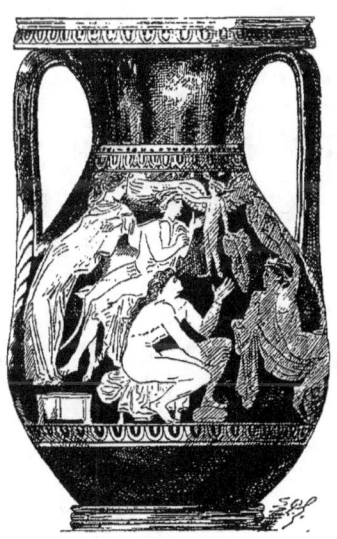

Fig. 112. — Péliké.
(Musée de l'Ermitage, à Saint-Pétersbourg.)

Fig. 113. — Héraclès furieux.
Peinture d'un cratère d'Asstéas, trouvé à Præstum. (Musée de Madrid.)

CHAPITRE XVIII

LES

VASES DE L'ITALIE MÉRIDIONALE

E principal centre de la civilisation hellénique dans la Grande-Grèce était Tarente. Sous le gouvernement d'Archytas, l'ancienne colonie laconienne fondée par Phalante était parvenue au plus haut degré de prospérité. Les villes grecques de la Grande-Grèce reconnaissaient sa suprématie. Après des luttes acharnées soutenues au cinquième siècle contre les populations indigènes de la presqu'île Iapygienne, Messapiens, Iapyges, Peucétiens, elle avait solidement établi sa suzeraineté sur toute la péninsule. Au Nord, l'Apulie subissait son hégémonie et se laissait docilement pénétrer par les influences

helléniques. Une puissante marine favorisait l'extension de son commerce et le développement de son industrie [1].

Riche et prospère, favorisée par son admirable situation géographique, Tarente était devenue le grand marché de l'Italie méridionale. Aucune ville n'était mieux placée pour reprendre à son profit les traditions de l'industrie hellénique et les faire refleurir dans la Grande-Grèce. Après les recherches de François Lenormant, on n'hésite plus à reconnaître que la production céramique y a été particulièrement active, et que les ateliers tarentins ont été les premiers à s'approprier les méthodes et les procédés des artistes de la Grèce propre. Toutefois, on ne saurait encore déterminer avec précision quand commence à Tarente la fabrication locale.

Les fouilles exécutées pendant ces dernières années dans les nécropoles tarentines, soit par des particuliers, comme MM. Diego Colucci et Io Lucco, soit par M. Viola au nom du gouvernement italien [2], n'ont fourni sur ce point que des renseignements négatifs. On n'a pas trouvé de vases peints appartenant au style du cinquième siècle ou de la première moitié du quatrième et pouvant être, avec certitude, attribués à la fabrique locale. Il faut donc admettre que, pour cette période, le territoire de Tarente et l'Apulie recevaient encore des produits céramiques exportés de l'Attique. Le fait n'a rien qui doive nous surprendre. Les Athéniens entretenaient des relations suivies avec leur colonie de Thurioi, et, avant la guerre du Péloponèse, leur commerce avec Tarente était très actif. Nous savons d'ailleurs que, dans la première moitié du quatrième siècle, leurs importations étaient encore considérables dans les villes de la côte apulienne. C'est par là qu'ont pu être apportés, dans le sud-est de la péninsule italique,

1. Voir, sur l'histoire de Tarente, Fr. Lenormant, *La Grande-Grèce*, t. Ier, 2e édit., p. 21 et suivantes.
2. Sur les fouilles de M. Viola, voir : *Notizie degli Scavi*, 1881, p. 377-436; Helbig, *Bullettino dell' Inst.*, 1881, p. 195-200; Fr. Lenormant, *Gazette archéologique*, 1881-1882, p. 150.

les vases de beau style attique trouvés dans les nécropoles de Ruvo et d'Altamura[1].

Mais laissons là un problème encore obscur et pour la solution

Fig. 114. — Oreste à Delphes.
Oxybaphon trouvé à Ruvo. (Musée du Louvre.)

duquel on ne peut présenter que des hypothèses. Ce qui paraît certain, c'est que, dès la seconde moitié du quatrième siècle, des fabriques locales se sont constituées sur le territoire de Tarente, et dans les villes apuliennes, telles que Rubi, aujourd'hui Ruvo,

[1]. Par exemple le vase publié par M. Heydemann : *Gigantomachie auf einer Vase aus Altamura*, Halle, 1881.

qui, au point de vue industriel et commercial, relèvent directement de Tarente. Les vases exécutés à cette époque ne sont d'ailleurs que des imitations des modèles grecs. Style, technique, sujets, procédés de composition, tout y révèle l'observation scrupuleuse de la tradition hellénique. A côté d'exemplaires d'une exécution souvent lâchée, on en trouve que n'auraient pas désavoués des maîtres potiers athéniens. Tel est, par exemple, un remarquable oxybaphon trouvé à Ruvo, aujourd'hui conservé au Louvre, et qui nous montre quel était, pour cette période, le niveau de l'art céramique dans les ateliers italo-grecs (fig. 114)[1].

La scène figurée est empruntée à la légende d'Oreste; l'artiste semble s'être inspiré de l'épisode mis en scène par Eschyle au début des *Euménides*. Après le meurtre de Clytemnestre, Oreste, poursuivi par les Euménides, s'est réfugié dans le temple d'Apollon, à Delphes. Tenant encore à la main son épée ensanglantée, il est assis, dans une attitude accablée, sur l'autel du dieu, près de l'*omphalos* de Delphes. C'est bien ainsi qu'il apparaît aux yeux de la Pythie, dans la pièce d'Eschyle. « Je vois, assis sur la pierre qui est le nombril du monde, un homme chargé du poids d'un sacrilège. C'est un suppliant. Ses mains dégouttent de sang ; il tient un glaive nu[2]. » Devant lui sont deux Erinyes qui sommeillent, lassées de leur poursuite; mais l'ombre de Clytemnestre va les éveiller, et déjà la troisième sœur, vue à mi-corps, semble surgir du sol. Cependant la puissante protection du dieu de Delphes est acquise au fugitif. Voici, derrière Oreste, Apollon debout, tenant d'une main une branche du laurier sacré et de l'autre la victime expiatoire, un jeune porc égorgé, dont le sang coule sur la tête du meurtrier pour le purifier. Plus loin, Artémis, armée de deux javelots, contemple gravement cette scène d'expiation. La composition est conçue avec une

1. *Monumenti inediti*, t. IV, pl. 48. Cf. de Witte, *Annali*, 1847, p. 413, et *Études sur les vases peints*, p. 108.
2. Eschyle, *Les Euménides*, vers 40-43.

sobriété parfaite qui la met en harmonie avec la grandeur tragique du sujet. Le style, aisé et souple, n'accuse aucune de ces négli-

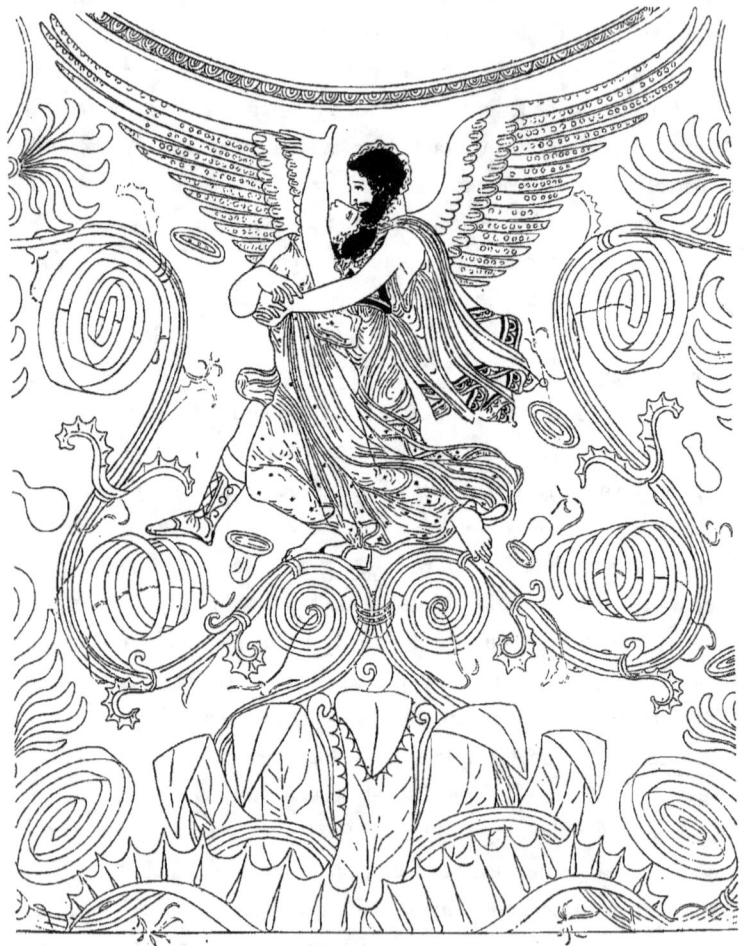

Fig. 115. — Borée enlevant Orithyie.
Œnochoé de l'Italie méridionale. (Musée du Louvre.)

gences trop fréquentes dans les vases italo-grecs. C'est un excellent spécimen de la fabrication locale dans l'Italie méridionale, au temps où les pures traditions grecques y sont encore suivies et respectées.

Les mêmes qualités se retrouvent dans un curieux vase du Louvre, que certaines particularités de forme et de décor désignent à notre attention (fig. 115)[1] : c'est une œnochoé munie d'un couvercle à bouton, dont le contour, découpé en forme de trèfle, s'adapte exactement à l'orifice trilobé du vase. Le sujet représenté, l'enlèvement d'Orithyie par Borée, se rattache aux légendes de l'Attique. Le dieu a saisi dans ses bras la jeune fille, qui se débat sous cette robuste étreinte, et il l'emporte au vol de ses deux larges ailes. La peinture est d'une grande beauté. Les lignes du corps d'Orithyie, que laisse entrevoir la fine étoffe de la robe constellée d'étoiles, sont d'un dessin ferme et souple; le mouvement des figures, le jeu des draperies flottantes, la puissante envergure des ailes de Borée, tout contribue à donner au groupe un superbe élan. A coup sûr l'artiste s'est inspiré de quelque modèle attique; il n'est pas jusqu'au type de Borée qui ne rappelle celui du Thanatos des lécythes athéniens. Mais si l'on considère le décor, aucun doute n'est possible sur l'origine italiote du vase du Louvre. A part l'espace réservé pour les figures, toute la partie antérieure de la panse est couverte d'enroulements de feuillages qui jaillissent d'une touffe d'acanthe, et dont les spirales vont se relier à d'élégantes palmettes. Cette décoration, d'une richesse extrême, est inconnue aux potiers de la Grèce propre; elle va, au contraire, se développer jusqu'à l'excès dans toute une série de vases, communément appelée *vases apuliens;* elle est l'élément caractéristique d'un nouveau style, qui appartient en propre aux ateliers de l'Italie méridionale.

Les nécropoles antiques de la Pouille et de la Terre d'Otrante, en particulier celles de Gnathia, de Celia, de Lupatia, aujourd'hui

1. G. Perrot, *Monuments grecs publiés par l'Association pour l'encouragement des études grecques,* 1874, pl. 2, p. 28-52.

PL. 12.

D'après les Monuments inédits, t.X. Pl. 20. Imp. A. Lemercier, Paris

Altamura, de Barium, de Rubi, et de Canusium, ont livré en grand nombre des poteries d'un style facilement reconnaissable [1]. Tout d'abord les dimensions de ces vases sont souvent considérables. Quelques-uns d'entre eux, comme une amphore d'Altamura conservée au musée de Naples, atteignent jusqu'à $1^m,47$ de hauteur : c'étaient des vases de luxe qui n'étaient destinés à aucun usage pratique. Une forme très fréquente est celle de l'amphore à large panse, enrichie par un luxe inusité d'ornements. Les anses se courbent en volutes massives, décorées de mascarons modelés en relief et peints, et souvent des têtes de cygne jaillissent près du point d'attache; ailleurs elles se découpent finement, et s'enrichissent de rotules et de rinceaux. Quelquefois la panse du vase s'allonge d'une façon démesurée et se termine par un col au profil grêle : dans ce cas, le vase prend la forme d'un brûle-parfums [2]. Le même goût exubérant se retrouve dans le décor, qui trahit la préoccupation sensible de viser surtout à la richesse, au détriment de la mesure et de la sobriété. Les figures sont prodiguées sur toute la surface du vase, au risque d'alourdir et de surcharger l'ornementation. Tantôt, comme sur les grandes amphores à mascarons, une composition unique occupe toute la panse; tantôt des zones tournent autour du col et du corps du vase. La décoration fleurie dont nous avons signalé plus haut la première apparition joue désormais un rôle important. Des têtes ou des bustes de femme surgissent au milieu des feuillages et des fleurs; les feuilles dentelées des acanthes se tordent en arabesques capricieuses et se marient à des tiges chargées de fleurs d'où se détachent des vrilles analogues à celles de la vigne. Pour souligner les détails, accuser les nervures des feuillages et rehausser le dessin des rosaces et des étoiles qui remplissent les intervalles entre les personnages, les peintres emploient le blanc, le jaune, le rouge violacé, et cette polychromie contribue encore à donner aux vases

1. Voir les exemplaires publiés par Gerhard : *Apulische Vasenbilder*, Berlin, 1845.
2. Voir Lau, *Griechische Vasen*, pl. XXXV, XXXVI, XXXIX.

un aspect à la fois lourd et riche. Décor et figures sont, il est vrai, exécutés avec habileté, mais ils trahissent trop souvent une facilité banale, une tendance fâcheuse à se contenter d'à peu près. On sent qu'ils sont l'œuvre de décorateurs exercés, plutôt que d'artistes soucieux de la perfection du dessin.

La dénomination de *vases apuliens* est généralement acceptée pour cette série de céramiques; mais elle a le tort de faire croire que ce style fleuri est d'origine apulienne. En réalité, comme l'a prouvé Fr. Lenormant, c'est à Tarente qu'il a pris naissance [1]. Tarente était le centre où l'on fabriquait ces grands vases de luxe, que le commerce portait soit en Apulie, soit dans les villes grecques du golfe tarentin, par exemple à Métaponte, où plusieurs spécimens du soi-disant style apulien ont été trouvés dans des tombeaux [2]. Que des ateliers locaux aient existé dans les villes d'Apulie, le fait n'est pas douteux; on en trouve la preuve dans les débris de fours à poteries découverts à Ruvo. Mais c'était encore le style tarentin qui prévalait dans ces ateliers, et on est en droit de supposer qu'ils étaient dirigés par des potiers grecs venus de Tarente. Attribuer à des fabriques proprement apuliennes l'invention de ce style est une hypothèse d'autant plus invraisemblable qu'on connaît aujourd'hui la céramique des populations indigènes de l'Apulie et de la Messapie : c'est une poterie grossière, que les paysans de la terre d'Otrante désignent aujourd'hui sous le nom de *trozzella*, et dont l'usage persistait encore à l'époque où la fabrication tarentine était dans tout son éclat. Elle consiste en vases à décor grossier, brun et rouge, à anses ornées de rotules qui ont peut-être inspiré aux potiers grecs de Tarente l'idée de certains éléments décoratifs [3]. Ces vases n'ont rien de commun

1. Fr. Lenormant, *Comptes rendus de l'Académie des Inscriptions*, 1879, p. 291. — *The Academy*, 10 janvier 1880. — *Gazette archéologique*, 1881-1882, p. 102 et 186. — *La Grande-Grèce*, t. Ier, p. 93. M. Helbig s'est rallié à cette théorie : *Bull. dell' Inst.*, 1881, p. 201.

2. Fr. Lenormant, *A travers l'Apulie et la Lucanie*, t. Ier, p. 356.

3. Cf. Fr. Lenormant, *Gazette archéologique*, 1881-1882, p. 107, et L. de Simone, *Note iapygo-messapiche*.

pour le style avec ceux qui nous occupent. Ces derniers relèvent, au contraire, de la tradition hellénique; ils prennent place chronologiquement après ceux que nous avons signalés au début de ce chapitre, et appartiennent au troisième siècle; ils représentent une fabrication grecque d'origine, mais émancipée, et transformée par le goût luxueux qui caractérise la civilisation tarentine.

Les sujets dont s'inspirent les potiers de Tarente sont en grande partie ceux que traitaient leurs confrères de la Grèce propre. Les aventures d'Héraclès, les fiançailles du héros avec Hébé, l'enlèvement d'Europe, le rapt de Chrysippos, les combats de Grecs et d'Amazones, la Centauromachie, les funérailles de Patrocle, l'expédition des Argonautes, telles sont, pour ne citer que quelques exemples, les scènes retracées sur les vases tarentins[1]. Parmi les vases à sujets mythologiques, un des plus dignes d'attention est celui que reproduit notre planche XII. Il a été trouvé à Ruvo et fait partie de la collection Jatta[2]. C'est une grande amphore à col évasé, dont la décoration consiste en zones enveloppant tout le pourtour de la panse. La zone principale, coupée en deux parties par les anses, présente, sur le devant, une scène empruntée à la légende thébaine, et dont le sens n'est pas douteux. On sait que le mythographe Hygin donne, au sujet de la mort d'Antigone, une version toute différente de celle qu'a suivie Sophocle[3]. D'après l'écrivain latin, Créon, furieux d'apprendre qu'Antigone a transgressé ses ordres et donné la sépulture à Polynice, commande à son fils Hæmon de la mettre à mort. Mais celui-ci, épris de la jeune fille, à laquelle il a été fiancé, lui sauve la vie, et de leurs amours naît un fils, qui, parvenu à l'âge d'homme, se présente aux jeux de Thèbes. Créon le reconnaît comme le fils d'Hæmon.

1. Voir de Witte, *Études sur les vases peints*, p. 114. Cf. Gerhard, *Apul. Vasenb.*, pl. XV, VII; *Elite céramographique*, II, pl. 103 B; *Monumenti inediti*, 1871, pl. 32-33, où sont reproduits quelques-uns des sujets que nous indiquons.

2. *Monumenti inediti*, t. X, 1876, pl. 26; Klügmann, *Annali*, 1876, p. 173-197. Cf. H. Heydemann, *Ueber eine nacheuripideische Antigone*, Berlin, 1868.

3. Hygin, *Fab.* 72.

En vain Héraclès intercède en faveur d'Hæmon; Créon ne se laisse pas fléchir, et Hæmon se tue après avoir frappé à mort Antigone. La peinture du vase de Ruvo est directement inspirée par cette légende. Au centre est Héraclès, debout sous un édicule à fronton et à colonnes ioniques, une main tendue vers Créon. Celui-ci, dont le nom est écrit KPAΩN, est vêtu d'un riche costume royal; appuyé sur son sceptre, il écoute, sans en être ému, les paroles du héros, qui l'invite à la clémence. Plus loin viennent un jeune homme et une femme en cheveux blancs; dans le champ est figurée Ismène, assise à l'écart, comme si elle ne jouait ici qu'un rôle secondaire. A gauche de l'édicule, un jeune homme armé garde Antigone captive, les mains liées derrière le dos, et Hæmon se tient à l'écart, le front appuyé sur la main, avec l'expression d'une poignante douleur. En dépit d'une exécution parfois un peu négligée, la scène est bien composée et ne manque pas de grandeur. Évidemment l'artiste s'est inspiré de la poésie dramatique; mais à quelle pièce a-t-il emprunté les éléments de ce tableau? Est-ce, comme le pense M. Heydemann, une tragédie postérieure à Euripide et dont l'auteur reste inconnu pour nous? Faut-il, au contraire, reconnaître ici, avec M. Klügmann, une scène de l'*Antigone* d'Euripide, dont quelques fragments sont, par malheur, seuls conservés? Cette seconde hypothèse paraîtra très plausible si l'on songe à la popularité des tragédies d'Euripide et à la vogue dont ont joui, auprès des peintres de vases, les mythes traités par le poète athénien [1].

Au revers, la zone supérieure offre un sujet plus simple, mais où l'artiste s'est efforcé de reproduire le même agencement. Une jeune femme, assise sous un édicule, est occupée à sa toilette, tout en conversant avec un jeune homme; des suivantes tiennent les accessoires habituels, éventail, calathos, alabastre à parfums. La zone intermédiaire, purement décorative, montre une tête de

[1]. Voir Vogel, *Scenen euripideischer Tragœdien in griech. Vasengemælden* Leipzig, 1886.

femme encadrée de rinceaux. Enfin, le registre inférieur est rempli

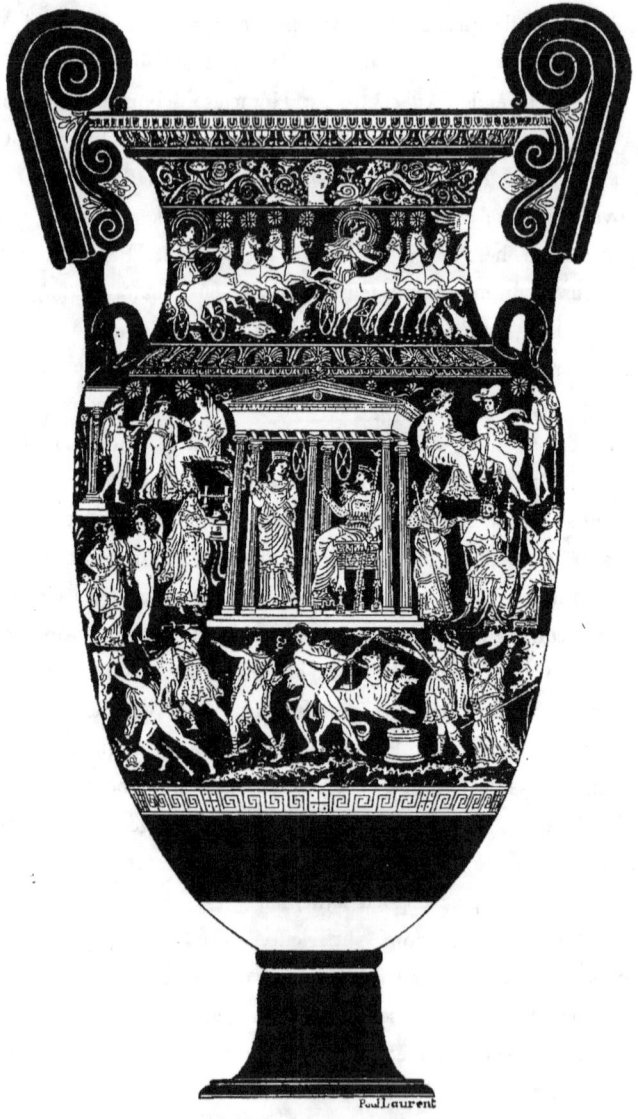

Fig. 116. — Le palais d'Hadès.
Amphore de Canosa. (Pinacothèque de Munich.)

par des épisodes du combat des Grecs contre les Amazones.

Comparée à la majeure partie des vases de provenance apulienne, l'amphore de la collection Jatta paraît un des meilleurs spécimens de la fabrication tarentine. Elle n'est pas postérieure aux premières années du troisième siècle.

A côté des sujets héroïques, les potiers de la Grande-Grèce font une large place aux scènes bien connues des archéologues sous le nom de scènes bachiques ou mystiques. Elles représentent le plus souvent Dionysos entouré de son cycle, et associé avec Ariadne [1]. L'étude de ces vases a donné naissance à des systèmes d'interprétation très compliqués, en vertu desquels il y aurait un rapport étroit entre ces peintures et les mystères dionysiaques, dont la doctrine comptait dans la Grande-Grèce de nombreux adhérents [2]. Nous n'avons pas ici à rouvrir le débat. Aussi bien, malgré les efforts des érudits, les mystères de la Grande-Grèce sont encore pour nous lettre close. Il n'est même nullement prouvé que les scènes soi-disant mystiques soient en relation directe avec les cérémonies des mystères. Tout nous porte à croire, au contraire, qu'elles nous montrent seulement la forme populaire de ces croyances, sans soulever, aux yeux des profanes, le voile du sanctuaire.

La même présomption s'impose pour une série, encore très peu nombreuse, de vases qui compte seulement sept exemplaires, conservés dans les musées de Munich, de Naples et de Carlsruhe. Avec des variantes de détail, ces vases offrent une scène identique pour l'idée d'ensemble et les grandes lignes de la composition : c'est le tableau des Enfers. La figure 116 en reproduit un des spécimens les plus soignés, à savoir une grande amphore, trouvée dans un tombeau de Canosa, et appartenant à la Pinacothèque de Munich [3]. Le col est orné d'oves, de rais de cœur, de pal-

1. Cf. Gerhard, *Apul. Vasenb.*, pl. I-IV.
2. Cf. de Witte, *Études sur les vases peints*, p. 111; Fr. Lenormant, *La Grande-Grèce*, t. I^{er}, p. 395 et suivantes.
3. Millin, *Description des tombeaux de Canosa*, pl. 3-6. Cf. *Vorlegeblætter* de Vienne, série E, pl. I. — Il faut rapprocher du vase de Munich celui du musée de

mettes, de feuillages encadrant une tête de femme, et d'une zone plus large où sont représentés l'Aurore et Hélios, tous deux montés sur leurs chars et franchissant l'espace au-dessus des flots de la mer. Le revers est occupé par une scène funéraire. Mais c'est sur le devant de la panse que se développe avec un grand luxe de personnages le sujet principal. Au centre est le palais d'Hadès, sommairement figuré par un portique que supportent six colonnes ioniques. Le dieu des Enfers est assis, le sceptre à la main, sur un trône très riche. Près de lui, Persephoné, debout, tient une torche, comme pour éclairer la nuit profonde qui règne autour du palais. A droite de l'édicule sont les trois juges infernaux, qu'aucune inscription ne désigne ici, mais qui, sur le vase d'Altamura, au musée de Naples, portent les noms de Triptolème, Eaque et Radamanthe. A gauche, Orphée, en costume phrygien, joue de la lyre et semble implorer par ses chants, en faveur d'Eurydice, la pitié d'Hadès. Il est plus difficile de déterminer les noms des trois personnages qui se tiennent derrière lui : un jeune homme avec une couronne de myrte, une femme et un enfant; peut-être faut-il reconnaître ici Hector, Andromaque et Astyanax. Les trois figures semblent d'ailleurs, comme celles qui occupent la partie supérieure du tableau, représenter les âmes des héros exempts des supplices infernaux et célèbres par leur légende. Ainsi nous retrouvons, au-dessus d'Orphée, le groupe de Mégara, l'épouse répudiée d'Héraclès, et de ses deux fils, qui figure aussi sur le vase d'Altamura. A droite, c'est un autre groupe, composé d'une femme tenant une épée et de deux jeunes gens, sans doute Médée, Thésée et Pirithoos. Le peintré a relégué dans la partie inférieure du tableau les scènes dont la légende plaçait le théâtre près des rives de l'Achéron; on aperçoit même les sinuosités du fleuve, sur les rives duquel s'ébattent des oiseaux aquatiques. Héraclès vient

Naples provenant d'Altamura. (*Mon. inediti*, t. VIII, 1864, pl. 9; Kœhler, *Annali*, 1864, p. 283-296. Cf. celui de Ruvo, à Carlsruhe : Welcker et Gerhard, *Arch. Zeitung*, 1843, p. 178-190; 193-202, pl. XI.

d'enchaîner Cerbère et l'entraîne loin d'une sorte d'autel, au-dessus duquel une Erinye, en costume de chasseresse, brandit deux torches allumées. Son exploit accompli, il se retourne vers Hermès, qui lui sert de guide et semble l'engager à le suivre en lui montrant la route. De chaque côté sont les criminels célèbres, condamnés aux peines infernales. D'une part Sisyphe, soulevant avec effort son rocher et cruellement stimulé par une Erinye qui brandit un fouet et une pique; de l'autre Tantale, en costume royal phrygien, le sceptre à la main, et regardant avec angoisse le rocher suspendu sur sa tête. A en juger par les analogies que présentent avec le vase de Munich ceux de Naples et de Carlsruhe, les peintres ont suivi un modèle commun. Mais faut-il croire, avec Fr. Lenormant[1], qu'ils s'inspiraient d'une sorte de tableau fixé par le rituel religieux, et reproduisant les scènes qui s'offraient dans les mystères aux yeux des initiés? A vrai dire, ces peintures ne semblent pas cacher un sens aussi mystérieux. Elles traduisent beaucoup plutôt la conception des Enfers telle que la tradition poétique l'avait faite. Elles offrent, groupées et coordonnées dans un tableau d'ensemble, les figures qui peuvent le mieux caractériser le monde infernal; elles résument, en un mot, tout le travail de la poésie et de l'art, *poetarum et pictorum portenta*[2].

Le choix de pareils sujets indique évidemment une destination funéraire. C'est aussi pour les plus riches sépultures que les potiers fabriquaient les grands vases à représentations funéraires, trouvés en abondance dans les nécropoles de la Grande-Grèce. Les compositions qui les décorent sont trop chargées de figures; mais les peintres se sont préoccupés d'y introduire la symétrie, en groupant les personnages autour d'un point central, qui est l'hérôon du mort. Telle est, par exemple, la disposition qu'on observe sur une amphore du musée de Berlin[3]. Au milieu du

1. *La Grande Grèce*, t. Ier, p. 414.
2. Cicéron, *Tusculanes*, I, 6.
3. Gerhard, *Apul. Vasenb.*, pl. XVI.

tableau est l'édicule funéraire, orné de colonnes ioniques et se détachant en blanc sur le vernis noir. Deux figures, également peintes en blanc, occupent le fond de l'hérôon : la morte, assise sur un chapiteau ionique, tient un coffret à bijoux, et près d'elle une suivante porte un éventail; c'est la scène de la toilette funèbre, conçue dans le même esprit que sur les lécythes athéniens. Autour de l'hérôon, les parents et les amis de la morte sont groupés sur plusieurs plans et tiennent les objets qui figurent d'habitude dans ces scènes du culte du tombeau, éventails, bandelettes, coffrets et corbeilles. Ailleurs, celui qui reçoit les offrandes des survivants est un éphèbe, debout auprès de son cheval, ou bien un citharôde prenant des mains d'un enfant la lyre, qui est l'attribut de sa profession. On retrouve dans ces peintures les caractères que nous avons déjà signalés : un décor très riche, l'emploi exagéré des couleurs vives, blanches, jaunes et rouges, un dessin facile et souvent lâché. Ces vases appartiennent en général aux premières années du troisième siècle. Néanmoins, leur fabrication peut encore se prolonger quelque temps après le moment où Tarente, assiégée par Papirius en 272, et prise par les Romains grâce à la défection de Milon et de ses troupes épirotes, reconnaît l'autorité de Rome en qualité de cité fédérée.

Un autre groupe, parmi les poteries de l'Italie méridionale, est formé par les vases trouvés dans les nécropoles campaniennes de la fin du quatrième siècle et de la première moitié du siècle suivant. Cumes, Nola, Capoue, Plistia, aujourd'hui Sant'Agata de'Goti, sont les principales provenances[1]. C'est sans doute à Cumes qu'il faut placer le centre de la fabrication. Les ateliers de cette ville donnaient le ton à ceux des autres cités campa-

1. Voir Otto Jahn, *Einleitung der Vasens. zu München*, p. LI.

niennes, comme les ateliers de Tarente aux fabriques de la Grande-Grèce. Les vases de la Campanie présentent d'ailleurs de grandes analogies avec ceux de l'Apulie. Même emploi des engobes et des couleurs brillantes, mêmes procédés de composition, même dessin aisé et souple, avec les négligences qu'entraîne une facilité peu exigeante. Toutefois, les potiers campaniens restent plus fidèles que leurs confrères de Tarente aux traditions du style grec. Leurs compositions sont plus sobres, leurs vases moins chargés d'ornements. Tout en partageant le goût, devenu général, pour la disposition picturale des figures, ils gardent encore une certaine mesure. On peut citer, comme un bon spécimen de la fabrique campanienne, un lécythe aryballisque trouvé en 1875 dans une tombe grecque de Capoue[1]. Le sujet figuré ne se retrouve, à ma connaissance, sur aucun autre vase : c'est la mort de Myrtilos, le cocher infidèle d'Œnomaos, dont la trahison assura la victoire à Pélops. L'artiste a représenté le moment où Pélops, traversant la mer à l'aide des chevaux que lui a donnés Poseidon, se débarrasse de son complice en le précipitant dans les flots. Le héros, vêtu d'un costume phrygien, avec une cuirasse blanche, est accompagné d'Hippodamie; il poursuit sa route et presse ses chevaux, sans plus se soucier de Myrtilos, qui tombe dans la mer les bras étendus. Dans la partie supérieure, une divinité ailée, l'épée à la main, personnifie la vengeance divine, à laquelle Œnomaos mourant a voué le coupable.

Il y avait, entre les villes de l'Italie du Sud, des relations commerciales assez fréquentes pour que les ateliers céramiques aient subi une sorte de pénétration réciproque. Ainsi dans la région de la Basilicate, l'ancienne Lucanie, on trouve des vases qui, bien qu'appartenant à une fabrique locale, sont étroitement apparentés à ceux de la Pouille. Les poteries du groupe lucanien se rencontrent surtout à Armento, à Anzi, l'ancienne Anxia, à Pisticci

1. Von Duhn, *Annali*, 1876, p. 34. — *Monumenti inediti*, t. X, 1876, pl. 25. Cf. Furtwaengler, *Vasensam. im Antiquarium*, n° 3072.

et à Pæstum, la Posidonia des Grecs. Cette dernière ville paraît avoir été le grand centre industriel de la région. Nous n'insisterons pas sur les vases de la Lucanie offrant des caractères analogues à ceux de la céramique apulienne[1]. On y reconnaît la forme bien connue des amphores à volutes et à rotules; les sujets eux-mêmes, par exemple les scènes funéraires, témoignent d'une parfaite communauté d'inspiration[2].

Toutefois, les vases lucaniens que leur exécution moins soignée permet d'attribuer à la date la plus récente, présentent des particularités dignes d'attention. La terre est souvent d'un rouge sombre; la couleur blanche est répandue avec profusion; les détails sont tracés à l'aide d'un ton jaune clair. En outre, certains détails de costume trahissent une influence étrangère à l'hellénisme. Ainsi, sur une série de vases dont la gravure, placée à la fin de ce chapitre, offre un spécimen[3] (fig. 120), on voit une scène fréquemment reproduite : des personnages avec l'équipement de guerre, recevant dans une patère la libation que leur verse une femme. Ces guerriers portent des casques empanachés et ornés, en guise d'aigrette, de trois grandes plumes; ils sont vêtus de tuniques très courtes, couvrant à peine le haut des cuisses, et décorées de rondelles de métal; quelques-uns tiennent en main des lances munies de banderoles. Quant au costume des femmes, il rappelle plutôt l'accoutrement des paysannes de la Terre de Labour et des Abruzzes, que le vêtement des Grecques. Ces types et ces costumes sont, à n'en pas douter, ceux des indigènes de la Lucanie, de ces populations de race sabellique qui partageaient, avec leurs ancêtres les Samnites, un goût décidé pour les costumes brillants et les couleurs éclatantes. Au reste, nous retrouvons les mêmes détails de costume dans les peintures des tombeaux de

1. François Lenormant signale à Pisticci une nécropole très étendue, où l'on a trouvé beaucoup de vases du même type que ceux de l'Apulie. *A travers l'Apulie et la Lucanie*, t. I^{er}, p. 336.
2. Cf. Genick, *Griechische Keramik*, pl. VIII-X.
3. Musée de Naples; Cf. *Annali*, 1865, pl. O.

Pæstum, exécutées au cours du quatrième siècle, et qui montrent un si curieux mélange de style grec et d'éléments purement lucaniens [1]. Les guerriers y portent également les casques à panaches (*galeæ cristatæ*), que Tite-Live signale comme une des pièces de l'armure des Samnites [2].

Ces vases de style mixte appartiennent aux derniers temps de la domination lucanienne, qui a duré un siècle et demi. Dans la seconde moitié du cinquième siècle, les Lucaniens s'étaient emparés de Posidonia; Grecs et Osques s'y étaient mêlés pacifiquement, sans que le caractère hellénique de la cité fût modifié par cette invasion de nouveaux habitants. Si les peintures murales que nous venons de signaler portent déjà l'empreinte du goût lucanien, elles n'en relèvent pas moins de l'art grec par l'inspiration et la technique. Bien plus, les monnaies posidoniates conservent les mêmes types et les mêmes légendes qu'au temps de l'autonomie, signe évident de la prépondérance que l'influence grecque n'a pas cessé de garder. C'est seulement à la fin du quatrième siècle que l'élément lucanien finit par prédominer, et que Posidonia échange son nom grec pour celui de Pæstum. Les vases postérieurs à cette date montrent bien toute la portée de l'évolution qui s'est accomplie : les mœurs et les habitudes lucaniennes prévalent désormais dans l'ancienne ville hellénique.

Devons-nous reconnaître dans les poteries de la Basilicate des produits de l'industrie indigène? Sont-elles l'œuvre de potiers lucaniens qui auraient adopté la technique des Grecs? L'hypothèse n'a rien que de plausible, si l'on songe que les peintures de Pæstum dénotent, de la part de leurs auteurs, une étonnante aptitude à s'assimiler le style et la manière des artistes grecs. En tout cas, cette industrie locale n'a pu survivre bien longtemps à la colonisation de Pæstum par les Romains. En 273, la ville devient

1. *Monumenti inediti*, vol. VIII, pl. 21. Cf. Helbig, *Annali*, 1865, p. 262-295. Héron de Villefosse, *Gaz. Arch.* 1883, p. 335.
2. Tite-Live, IX, 40.

une colonie de droit latin, et, au contact des Romains, les anciens habitants se latinisent promptement.

Les signatures d'artistes sont très rares sur les vases de l'Italie méridionale. Nous ne connaissons que trois peintres céramistes, qui paraissent contemporains, à quelques années près. L'un d'eux, Lasimos, a signé une grande amphore du Louvre, trouvée, dit-on, dans un tombeau de Canosa [1]. Sur le col, on voit une tête de femme accostée de deux Eros et encadrée de fleurs. Sur le devant de la panse, la décoration est divisée en deux zones; la première montre l'Aurore sur un quadrige, la seconde, Eurydice, assise sur un trône auprès d'Amphiaraos, et tenant sur ses genoux le cadavre de son fils Archémoros, étouffé par un serpent dans la vallée de Némée. La signature de l'artiste (ΛΑΣΙΜΟΣ ΕΓΡΑΨΕ) se lit sur le registre supérieur. Au revers, une scène du culte du tombeau. Le caractère fleuri du décor permet de croire que Lasimos avait son atelier soit à Tarente, soit dans une ville d'Apulie. Python est l'auteur d'un cratère provenant de Sant'Agata de'Goti, conservé en Angleterre, à Castle Howard, et représentant l'apothéose d'Alcmène [2]. En présence de Zeus, d'Héôs et des Hyades, Amphitryon et Anténor s'apprêtent à allumer avec des torches un bûcher sur lequel est posé le sarcophage d'Alcmène; mais la mère d'Héraclès en sort triomphante, au milieu d'un nuage orageux que cerne un arc-en-ciel et d'où jaillit la foudre.

Cinq vases portent la signature d'Asstéas, dont le nom, par une particularité qu'explique sans doute l'usage d'un dialecte local, est constamment écrit avec deux *sigmas* (ΑΣΣΤΕΑΣ ΕΓΡΑΦΕ) [3].

[1]. Klein, *Vasen mit Meistersignat.*, p. 210. — Millin, *Vases peints*, II, pl. 37 et 38.
[2]. *Monuments publiés par la section française de l'Inst. arch.*, pl. 10. Cf. *Nouvelles Annales*, 1837, pl. B.
[3]. Klein, *Vasen mit Meistersignat.*, p. 206.

Le style d'Asstéas se rapproche de celui de Python; il accuse le même goût libre et pittoresque, la même manière aisée et brillante. Ces qualités apparaissent surtout dans un cratère du musée de Naples, montrant Phrixos et Hellé traversant l'Hellespont[1] (fig. 117). Au centre du tableau sont les deux enfants, montés sur le bélier à la toison d'or. Dionysos les suit, assis sur une panthère, et derrière lui apparaît le buste de Silène. A gauche, la mère de Phrixos et d'Hellé, Néphélé, vue à mi-corps, les suit du regard avec sollicitude, et étend sur eux les plis de son voile. Les rayons du soleil, figurés dans le champ, éclairent la scène, et, dans la partie inférieure, la mer est figurée par des monstres marins : un Triton, Scylla, un cheval de mer aux formes fantastiques. Le même sentiment pittoresque et décoratif caractérise les autres vases à sujets mythologiques peints par Asstéas : Héraclès au jardin des Hespérides, Cadmos engageant la lutte contre le dragon qui garde la fontaine de Thèbes.

Un des vases d'Asstéas, que reproduit la gravure placée en tête de ce chapitre (fig. 113), mérite une attention particulière : c'est un cratère trouvé à Pæstum et appartenant au musée de Madrid[2]. L'artiste s'est évidemment inspiré d'une tragédie ; l'action est celle-là même qu'Euripide a traitée dans l'*Héraclès furieux*, mais avec des détails étrangers à la pièce du poète athénien. Pris d'un accès de folie furieuse, Héraclès met à mort ses enfants, qu'il croit être ceux d'Eurysthée. Il a saisi dans ses bras un de ses fils, et s'apprête à le jeter, malgré ses supplications enfantines, dans un bûcher improvisé, où brûlent tous les objets qu'il a trouvés sous sa main : un siège à pieds courbes (κλισμός), un *diphros*, une table, un coffret à bijoux, des corbeilles, des vases de toutes formes. Son costume est étrange. Il porte un casque à panache et à aigrettes semblables à celui des Lucaniens, des cnémi-

1. *Bullett. archeol. napol.*, VII, 34. Cf. *Vorlegeblaetter* de Vienne, série B, pl. 2.
2. *Monumenti inediti*, t. VIII, pl. 10. — *Vorlegeblaetter* de Vienne, série B, pl. I. Cf. Hirzel, *Annali*, 1864, p. 323.

Fig. 117. — Phrixos et Hellé.
Peinture d'un cratère d'Asstéas. (Musée de Naples.)

des, une tunique laissant à nu les formes robustes de ses bras et de sa poitrine velue, et une légère chlamyde. A droite, sa femme Mégara, prise de terreur, s'enfuit vers une porte entr'ouverte. Le fond de la scène est occupé par une sorte de portique, soutenant une galerie divisée en quatre compartiments par des colonnettes. Sans trop se préoccuper de la perspective, le peintre y a placé trois personnages, spectateurs de la scène : une femme, Mania, personnifiant la folie, Iolaos, et enfin la mère du héros, Alcmène.

Le style de cette peinture a encore une saveur toute grecque; il nous permet de placer la période d'activité d'Asstéas avant le moment où commence la décadence, et où apparaissent les vases apuliens à décor fleuri. Mais dans quelle région avait-il établi son atelier? A ne considérer que la provenance de ses œuvres, on serait tenté de se prononcer pour la Lucanie ; sur cinq vases signés de lui, trois ont été trouvés à Pæstum. Cependant certains indices nous permettent de le rattacher beaucoup plutôt au groupe des céramistes tarentins. Les inscriptions de ses vases accusent l'emploi de l'alphabet en usage à Héraclée et à Tarente, après l'adoption de l'alphabet ionique [1]; ainsi l'*hêta* y a tantôt la forme ordinaire, tantôt la forme ⊢. Ajoutez qu'Asstéas est encore l'auteur d'un cratère offrant une représentation très fréquente dans la céramique tarentine, à savoir une scène de comédie; c'est une preuve de plus en faveur de notre hypothèse.

Les Tarentins goûtaient fort un genre de comédie bouffonne qui avait pris naissance dans leur propre ville. Les pièces appelées *phlyaques* (φλύακες) étaient des farces burlesques, qui ne reculaient pas, il est permis de le croire, devant les plaisanteries les plus grasses. Un Tarentin, Rhinton, à la fois poète et acteur, s'était acquis une véritable réputation dans ce genre de littérature. Sa *Phlyacographie* était célèbre. Il ne nous est parvenu aucun spécimen de ces pièces; mais on en trouve le reflet dans toute une série de

[1]. Voir l'alphabet tracé sur un vase de Misanello; C. Robert, *Bull. dell' Inst.*, 1875, p. 56.

vases peints, qui, à part deux exemplaires trouvés en Sicile, proviennent exclusivement de l'Italie méridionale. Sur cinquante-trois qui sont connus, la Campanie et la Basilicate en ont fourni une dizaine; les autres ont été découverts en Apulie, notamment à Ruvo, à Bari et à Fasano. Ces vases affectent le plus souvent la forme de cratères évasés (*vaso a campana*) ou d'œnochoés; l'unité de style y est telle qu'on peut les rattacher à une même fabrique. En raison de la provenance et des sujets, c'est à Tarente qu'on est en droit de placer le centre de cette fabrication [1].

Les acteurs des scènes figurées portent le costume de l'ancienne comédie attique. Ils ont des masques grotesques, plus grands que nature, et dont l'effet comique consiste surtout dans la déformation, poussée jusqu'à la charge, des traits du visage humain : c'est le caractère des masques de théâtre au temps d'Aristophane [2]. Les proportions du corps sont grossies, et mises d'accord avec celles du masque, à l'aide de maillots rembourrés (σωμάτια); les pièces qui couvrent le ventre et la poitrine (προγαστρίδια, προστερνίδια) donnent aux acteurs un embonpoint plaisant; un maillot collant, analogue aux anaxyrides des Asiatiques, couvre également les bras et les jambes. Une tunique étriquée, un petit manteau, complètent l'ajustement des *phlyaques*. Quant aux acteurs qui jouent les rôles de femmes, ils portent le costume féminin de la vie quotidienne, mais ajusté d'une façon grotesque. Ces analogies si étroites avec le costume de l'ancienne comédie permettent-elles de conclure que le répertoire des *phlyaques* était aussi puisé à cette source ? Il est permis d'en douter. Au troisième siècle, les comédies d'Aristophane et de ses contemporains n'étaient plus jouées; la vogue appartenait aux pièces des poètes plus récents, Ménandre, Philémon, Philippidès [3]. Il faut donc renoncer à éta-

1. M. Heydemann a publié sur ces vases un récent mémoire qui nous dispense de donner la bibliographie antérieure. (*Die Phlyakendarstellungen auf bemalten Vasen; Jahrbuch des deutschen arch. Instituts*, I, 1886.)
2. Pollux, IV, 143.
3. Cf. Koehler, *Mittheil. des arch. Inst. in Athen*, III, p. 118.

blir une relation entre les farces tarentines et la comédie attique du cinquième siècle.

Autant qu'on peut en juger par l'interprétation très libre des peintres de vases, les sujets des *phlyaques* sont empruntés, soit à légende mythologique, soit à la vie ordinaire. Les mythes divins,

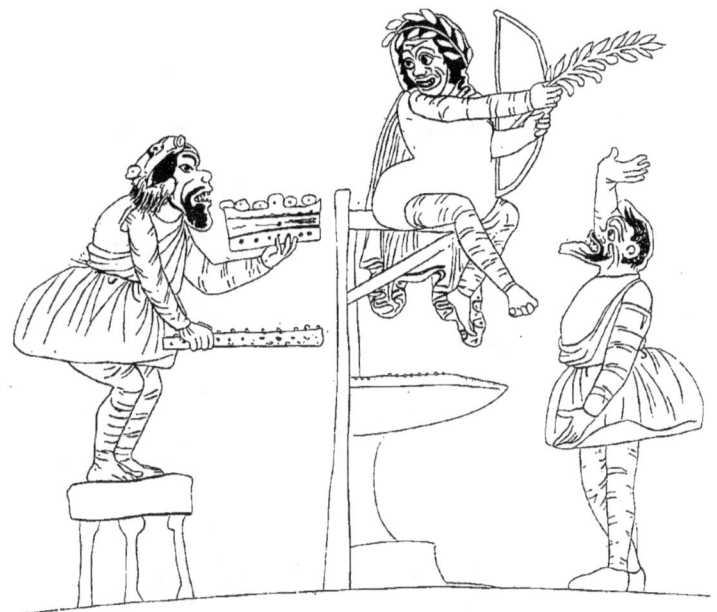

Fig. 118. — Héraclès à Delphes.
Scène de phlyaque sur un cratère de la Grande-Grèce.
(Musée de l'Ermitage, à Saint-Pétersbourg.)

les épisodes du cycle troyen, comme l'enlèvement du Palladion, et Ulysse chez Circé, sont parodiés avec une parfaite irrévérence. Ainsi, un vase publié pour la première fois par Winckelmann[1] montre Zeus escorté d'Hermès, dans une aventure galante : à la lueur de la petite lampe que tient son compagnon, le souverain de l'Olympe, accoutré grotesquement, s'apprête à appliquer une échelle contre la fenêtre où apparaît le buste d'une femme. Mais

1. Heydemann, *ouvr. cité*, p. 276, I.

le héros dont s'égaye le plus volontiers la verve des auteurs de phlyaques est Héraclès : la gloutonnerie, la stupidité, la sensualité grossière, que prêtait déjà au héros la comédie d'Épicharme, leur offrent un thème inépuisable. Voici, sur un cratère du musée de l'Ermitage, une scène qui se passe devant le temple d'Apollon à Delphes[1] (fig. 118). Après le meurtre de ses enfants, Héraclès

Fig. 119. — Scène de phlyaque.
Peinture d'un cratère de la Grande-Grèce.
(Musée du Louvre.)

est venu consulter l'oracle. Arrivé au temple, il a avisé sur la table des offrandes une corbeille de fruits, et, poussé par son formidable appétit, il s'en est emparé sans façon. Apollon, pris de terreur, s'est réfugié sur une des poutres du toit de son temple, au-dessus du bassin des lustrations; avec un effarement plaisant, il cherche à tenir hors de la portée de son redoutable visiteur son arc et le rameau sacré de l'olivier de Delphes. Son visage

3. *Monumenti inediti*, t. VI, pl. 35, 1.

trahit une frayeur comique, justifiée par l'étrange tableau qu'il a sous les yeux : Héraclès juché sur la table des offrandes, tenant sa massue d'une main, la corbeille de l'autre, le regard plein de convoitise, la bouche largement ouverte, et laissant voir des dents formidables, prêtes à tout broyer avec un bruit terrible de mâchoires, suivant l'énergique expression d'Épicharme : ἀραβεῖ δ' ἀ γνάθος, ψοφεῖ δ' ὁ γόμφιος[1]. Un troisième acteur, sans doute l'auteur de l'offrande volée par Héraclès, interpelle Apollon avec des gestes désespérés.

Le second vase dont nous donnons le dessin (fig. 119), un cratère du Louvre, représente, suivant toute vraisemblance, une scène de la légende d'Ulysse[2]. Le fils de Laërte vient d'aborder à l'île des Phéaciens ; on le reconnaît pour un voyageur à son bonnet de marin. En homme qui connaît les belles manières, il se présente d'un air avantageux, avec l'attitude chère aux jeunes élégants, le pied gauche ramené en arrière, le manteau savamment drapé sur l'épaule. A sa rencontre s'avance une puissante matrone, coiffée d'une stéphané : c'est Arété, la reine des Phéaciens ; ses gestes et l'empressement avec lequel elle accourt à grandes enjambées, sans aucun souci de sa dignité royale, témoignent du bon accueil réservé à l'étranger. Un troisième personnage, qui n'a pu trouver place dans notre gravure, est sans doute Alkinoos, le mari d'Arété, couronné comme elle d'une stéphané radiée. Si le sujet ne semble pas douteux, il est plus difficile de dire à quelle pièce la scène est empruntée. Peut-être, comme l'a conjecturé M. Heydemann, est-ce à l'*Ulysse naufragé* (ναυαγὸς Ὀδυσσεὺς σολοικίζων) d'un poète de la Grande-Grèce, Oinonas ou Oinopas.

Dans les représentations des phlyaques empruntés à la vie quotidienne, on retrouve la même gaieté un peu grosse ; scènes de galanterie, de bombance et de plaisir, tels sont les sujets les plus fréquents. Ici, c'est un amant montant par la fenêtre chez sa

1. Fragment de *Busiris*, dans Athénée, X, p. 411.
2. *Monumenti inediti*, t. VI, pl. 35, 2. Cf. Wieseler, *Annali*, 1859, p. 384.

maîtresse; ailleurs, un père grondeur gourmandant son fils; ailleurs encore des jeunes gens et des courtisanes écoutant un concert après boire. Un vase de la collection Caputi, trouvé à Ruvo en 1883, montre une véritable scène de gloutonnerie : un couple grotesque, Philotimidès et Kharis, mangeant à cœur joie devant une table, tandis qu'un esclave fripon, Xanthias, cache un gâteau qu'il a dérobé[1]. L'esclave occupe dans ces représentations une place importante. Ses vices, sa poltronnerie, ses ruses, défrayent la verve des auteurs de phlyaques. Sur un vase du Louvre[2], on voit un esclave recevant les ordres de son maître; son air stupide justifie le geste de son interlocuteur qui, le doigt levé, semble mettre beaucoup d'insistance à détailler ses instructions. Une scène amusante est celle du cratère peint par Asstéas[3]. Deux jeunes gens se sont introduits dans la demeure d'un vieil avare, Charinos; celui-ci, à la vue de ces intrus, s'est précipité sur son coffre-fort, et pour le mieux protéger, s'y est couché de tout son long. Il faut voir avec quel désespoir plaisant il essaye de résister aux deux voleurs, qui l'ont saisi l'un par les pieds, l'autre par son manteau. On devine quelque bon tour de l'esclave Carion : celui-ci, loin de secourir son maître, se tient à l'écart, feignant de trembler de tous ses membres, sans pouvoir dissimuler le large rire qui épanouit son visage grotesque. Non moins fréquentes sont les représentations où figure la courtisane; nous citerons en particulier un cratère de la collection Stevenson, à Glasgow, où l'on voit une jeune femme entre deux personnages grisonnants : elle déploie toutes ses grâces et présente à l'un de ses visiteurs un rhyton rempli de vin[4]. Toutes ces scènes, où éclatent la gaieté et la belle humeur, jettent un jour curieux sur le goût effréné des plaisirs que les Grecs n'avaient pas tout à fait tort de reprocher aux Tarentins.

Il ne faut pas chercher dans les vases à scènes de phlyaques

[1]. Heydemann, *Vase Caputi mit Theaterdarstellungen*, Halle, 1884.
[2]. *Arch. Zeitung*, 1885, pl. 5, 1.
[3]. Musée de Berlin; Wieseler, *Bühnenwesen*, pl. 9, 15; pl. 62.
[4]. Murray, *Journal of hellenic studies*, VII, pl. 62, 1, p. 54.

une exécution poussée qui serait en désaccord avec la nature des sujets. Les peintures, exécutées d'une main souple et rapide, sont enlevées avec entrain, et souvent avec bonheur. On y retrouve d'ailleurs les procédés qui caractérisent la fabrication tarentine au moment de son apogée : l'usage du blanc, du rouge et du violet, une tendance marquée à emprunter les conventions de la peinture. Grâce à tous ces indices, on peut les placer à la fin du quatrième siècle ou dans les premières années du troisième.

Fig. 120. — Peinture d'un vase lucanien.
Musée de Naples.

Fig. 121. — Intérieur d'une coupe profonde avec peintures et masque moulé. (Musée du Louvre.)

CHAPITRE XIX

LA FIN DE LA PEINTURE DE VASES
EN ITALIE

l'époque où nous a conduits le précédent chapitre, c'est-à-dire vers la seconde moitié du troisième siècle, la peinture à figures rouges est en pleine décadence. Les vases de cette période montrent un étrange affaissement du goût, un oubli de plus en plus marqué des principes du style. On peut voir dans les vitrines du Louvre une série de poteries provenant de la collection Campana, et qui présentent tous les caractères d'une céramique presque barbare. Ce sont des vases à une seule anse, à col redressé et taillé en biseau; le système du décor est toujours grec, mais le vernis noir a un ton

faux et sale, accusant dans la cuisson une extrême négligence; les palmettes du revers sont tracées lourdement; le style des figures est absolument grossier[1]. Tous ces vases ont été trouvés dans l'Italie méridionale, sans qu'on sache à quelle fabrique les rattacher. Nous ne nous attarderons pas à ces derniers produits d'une technique condamnée à disparaître bientôt après une existence de près de trois siècles. Mais il nous faut tout au moins signaler des imitations du style grec qui appartiennent à cette même époque de décadence, à savoir les vases des fabriques locales de l'Étrurie.

On sait quel avait été dans ce pays le succès des vases attiques. A mesure que l'importation athénienne décroissait en Italie, dans la seconde moitié du quatrième siècle, elle cédait la place aux produits des ateliers italiotes, surtout à ceux de la Campanie. Peut-être même, grâce à l'apport incessant des vases de cette région dans l'Étrurie méridionale, des fabriques locales s'y étaient-elles constituées avec le concours d'ouvriers campaniens[2]. Quoi qu'il en soit, les vases qu'on pourrait attribuer à une fabrication ainsi hellénisée sont en proportion très minime, en regard de ceux qui montrent l'imitation de sujets grecs faite dans le goût étrusque. Il suffit d'un coup d'œil pour les reconnaître. Le ton jaune pâle de la terre, la mauvaise qualité des couleurs, la lourdeur du dessin, sont des indices qui ne trompent pas[3]. Ajoutez que sur un nombre d'ailleurs assez restreint de vases des inscriptions en caractères étrusques désignent les personnages.

Tel est le cas pour un cratère du Cabinet des Médailles qui a fait partie de la collection Beugnot (fig. 122)[4]. Ce vase offre un curieux mélange d'éléments grecs et d'emprunts à la mythologie étrusque. Ajax, dont le nom est écrit en lettres étrusques

[1]. Cf. le spécimen donné par M. de Witte : *Études sur les vases peints*, p. 118.

[2]. Cf. Furtwaengler, *Annali dell' Inst.*, 1878, p. 81. — Koerte, *Arch. Zeitung*, 1884, p. 82.

[3]. Cf. J. Martha, *L'archéologie étrusque et romaine*, p. 100.

[4]. *Monumenti inediti*, t II, pl. 9. Cf. Raoul Rochette, *Annali*, 1834, p. 264.

(*Aifas*), a saisi par les cheveux un captif troyen, et lui plante dans la gorge sa courte épée; le sang coule en abondance de la blessure, et le visage contracté du mourant exprime la terreur. Mais voici un personnage qui n'a plus rien de grec, à savoir l'horrible figure grimaçante du Charon étrusque, *Charoun*. Armé

Fig. 122. — Ajax égorgeant un captif.
Peinture d'imitation grecque sur un cratère étrusque (Cabinet des Médailles).

d'un maillet, qui est son attribut habituel, le démon infernal se tient derrière le captif, guettant sa proie; son visage est d'une laideur repoussante; ses dents énormes, ses oreilles pointues lui donnent une physionomie tout à fait bestiale. Il apparaît également sur la peinture du revers, auprès de trois femmes voilées, faisant des gestes de douleurs, et dont l'une est désignée par une inscription comme étant Penthésiléa (*Pantasila*). Le vase est peint lourdement, à l'aide d'un pinceau fortement appuyé. Ces caractères

techniques, et la présence d'un type où l'on trouve si fortement marquée l'empreinte du génie national de l'Étrurie, font reconnaître ici un produit de l'industrie locale; le potier toscan a fait une sorte d'adaptation d'un modèle grec.

Ces vases d'imitation appartiennent à la dernière période de la peinture céramique et surtout au troisième siècle. Les plus récents ont un aspect barbare. Ainsi trois vases trouvés près d'Orvieto offrent des figures simplement tracées à grands coups de pinceau sur le fond gris jaunâtre de la terre, et relevées de teintes blanches répandues à profusion[1]. Les sujets sont empruntés à la représentation de l'enfer, et l'on y voit figurer les êtres fantastiques, les démons horribles qu'avait enfantés l'imagination des Étrusques. La grossièreté de la technique montre assez que l'industrie locale est en plein désarroi, et subit, elle aussi, le contre-coup de la décadence qui atteint les ateliers grecs de l'Italie méridionale. Au reste, ces imitations des vases grecs ne paraissent avoir été en faveur que dans une région assez limitée de l'Étrurie. C'est surtout dans les villes voisines du littoral, comme Vulci, Volaterræ, Vetulonia, que les potiers étrusques s'y sont essayés. Les fabriques de l'Étrurie du Nord restent fidèles aux traditions d'une industrie nationale, qui présente des caractères tout différents, celle de la poterie noire à reliefs.

A quelles causes faut-il attribuer la disparition de la poterie peinte? Suivant une opinion qui a longtemps trouvé des adhérents, elle aurait été provoquée en grande partie par le sénatus-consulte qui interdit la célébration des Bacchanales[2]. Les mystères de la Grande-Grèce s'étaient propagés jusqu'à Rome, sous le nom

1. *Monumenti inediti*, vol. XI, pl. 4-5. Cf. Koerte, *Annali*, 1870, p. 299.
2. Cette théorie a été émise par Gerhard : *Bull. dell' Inst. arch.*, 1829, p. 173. — *Apul. Vasenbilder*, p. 1. Cf. de Witte, *Études sur les vases peints*, p. 120.

de *Bacchanalia;* les pratiques de ce culte y donnaient lieu à des scènes de désordre, qui se passaient dans le bois sacré de Stimula, et qui avaient fini par mettre en rumeur certains quartiers de Rome. Un procès privé et la dénonciation d'une affranchie, Hipsala Fecenia, attirèrent l'attention des consuls sur la gravité de ces excès, dont Tite-Live a retracé le tableau[1]. En 186, par un sénatus-consulte dont le texte nous est connu par la table de bronze trouvée à Tiriolo, en Calabre, le Sénat défendit de célébrer les Bacchanales, et cette mesure fut étendue à toute l'Italie; elle atteignit ainsi les villes de la Grande-Grèce. Les érudits qui ont cru reconnaître un rapport étroit entre les vases à sujets mystiques et les mystères dionysiaques ont déduit de ce système une conséquence logique : c'est que le sénatus-consulte avait causé un arrêt soudain dans la fabrication de ces vases. Mais la corrélation sur laquelle est fondée cette théorie n'est nullement prouvée; et d'ailleurs une raison péremptoire nous défend d'y souscrire : en 186, la peinture de vases à figures rouges n'existait plus. La mesure d'ordre public prise par le Sénat est donc tout à fait étrangère à une décadence qui était déjà un fait accompli. La ruine de l'industrie des vases peints a d'autres causes : l'état de trouble où la seconde guerre punique jette toute l'Italie méridionale, la conquête par les Romains des principaux centres où cet art s'était développé, la prise de Capoue en 211, le sac de Tarente par Fabius en 209. Au commencement du deuxième siècle, on ne trouve plus de traces d'un art dont les traditions sont oubliées.

Ajoutez que pendant toute la seconde moitié du troisième siècle, et sous le coup des événements qui ont amené la présence des armées romaines dans la Grande-Grèce, les fabriques grecques donnent des signes non équivoques de défaillance. Nous en trouvons la preuve manifeste dans les tâtonnements que trahissent

[1]. Tite-Live, XXXIX, 8-18.

un changement de technique et l'apparition de vases décorés de peintures blanches, jaunes et rouges sur fond noir. Ces poteries ont été peu étudiées; elles font modeste figure à côté des beaux vases à figures rouges. Il y a cependant quelque intérêt à suivre, dans ce groupe de vases, les dernières applications de la peinture céramique.

Ce qu'on y observe tout d'abord, c'est le rôle capital désormais attribué au vernis noir. Il envahit tout le vase; des ornements blancs, rehaussés de jaune et de rouge vif, et posés sur la couverte, égayent seuls la teinte sombre du fond. Il y a là une tendance manifeste à réduire au minimum le travail du peintre, en même temps qu'un effort pour trouver encore du nouveau et rajeunir tant bien que mal la technique de la poterie peinte. Les vases de ce type ont été découverts d'abord sur l'emplacement de la ville apulienne de Gnathia, aujourd'hui Fasano; mais il n'y a aucune raison de leur conserver le nom de *vases de Gnathia*, sous lequel les marchands napolitains les ont longtemps vendus; on les rencontre en réalité dans toute la région est de l'Italie méridionale, de Canosa à Tarente[1]. Cette fabrication a été sans doute très active et très répandue, car on en connaît des spécimens provenant de Grèce, en particulier de Milo; MM. Pottier et S. Reinach en ont également recueilli dans les tombeaux de Myrina[2]. Mais nous n'hésitons pas à admettre comme très vraisemblable l'hypothèse de Fr. Lenormant, qui place à Tarente l'origine de la poterie à décors blancs.

Elle offre une parenté indéniable avec la céramique apulienne, ou, pour mieux dire, tarentine. Il suffit, pour s'en convaincre, d'examiner ceux de ces vases qui paraissent les plus anciens. Un lécythe du Louvre, de style soigné, nous fait voir comment s'est accomplie l'évolution. La silhouette du décor, un Éros volant au

1. Voir Fr. Lenormant, *Comptes rendus de l'Acad. des inscr.*, 1879, p. 289. — *Gaz. arch.*, 1881-1882, p. 102-103.
2. Birch, *Ancient Pottery*, p. 396 : Canthare trouvé à Milo. — E. Pottier et S. Reinach, *La nécropole de Myrina*, p. 228.

PL. 13

COUPE A GLAÇURE ROUGE

(Musée du Louvre)

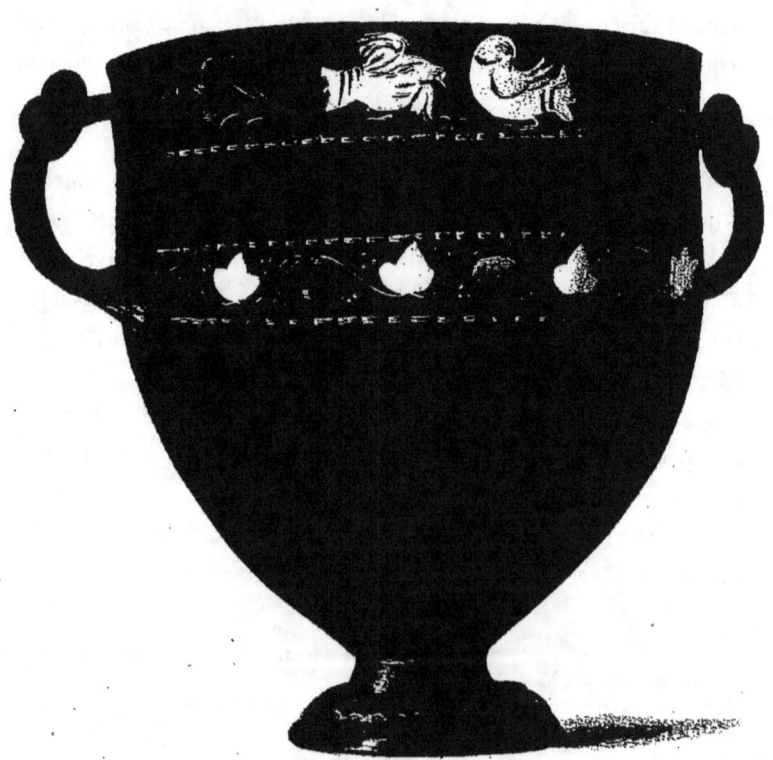

A. Housselin pinx.
2
Imp. A. Lemercier Paris.

SKYPHOS

(Musée du Louvre).

PL. 13

1
COUPE A GLAÇURE ROUGE
(Musée du Louvre)

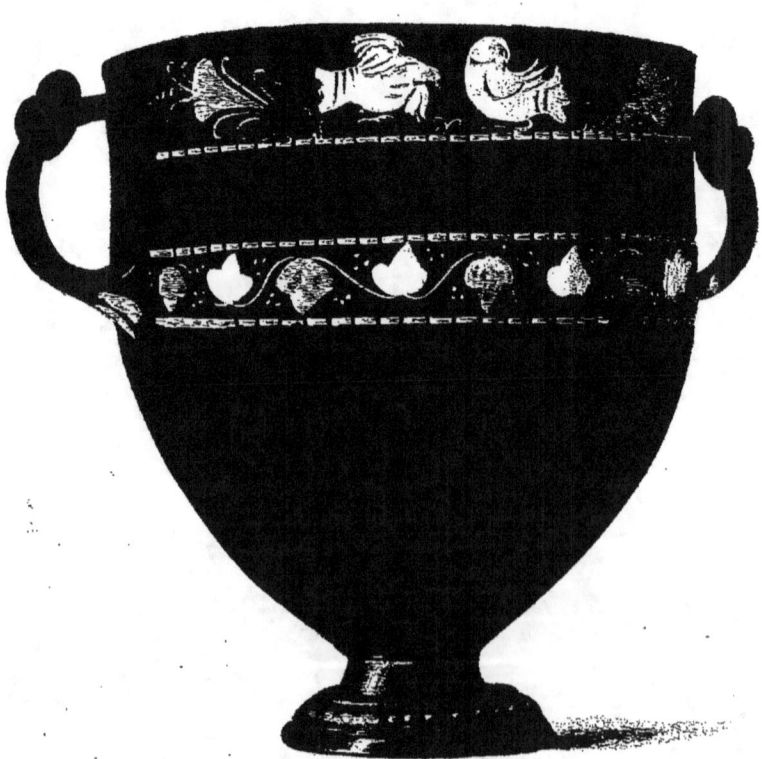

2
SKYPHOS
(Musée du Louvre)

milieu de rinceaux de style fleuri, est encore ménagée sur le fond de la terre; mais les touches blanches et le vernis noir y ont déjà une grande importance. Bientôt, on trouve plus simple de peindre directement les figures en blanc sur le fond noir, comme on le voit sur des lécythes du Louvre, de travail plus négligé, où des Eros et des Victoires s'encadrent entre des rinceaux très rapidement tracés. Enfin, les figures deviennent rares et cèdent la place à un décor ornemental, qui se marie aux cannelures imitées des vases en métal.

Les ornements consistent surtout en feuillages, pampres et guirlandes de lierre, auxquels sont souvent suspendus des masques scéniques; des oiseaux, et plus rarement des Amours, s'envolent au milieu de ces festons de verdure. Nous choisissons comme un bon spécimen de cette poterie une œnochoé du Louvre, à panse cannelée, provenant de Gnathia[1] (fig. 123). Le masque de théâtre et la guirlande qui décorent le col sont rehaussés de touches jaunes, et des teintes rouges relèvent çà et là l'éclat des fleurs

Fig. 123. — Œnochoé à peintures blanches. Provenant de Gnathia. (Musée du Louvre.)

[1]. Ancienne collection Durand. Ce vase porte le numéro d'inventaire N. 2113.

blanches qui ornent la zone unie ménagée sur la panse. Toute cette décoration est disposée avec un certain goût et enlevée d'une main légère. Un autre vase du Louvre, un skyphos reproduit en couleurs sur notre planche XIII (fig. 2) offre une décoration assez gracieuse. Autour du vase, court la guirlande de feuilles de lierre alternativement blanches et jaunes, qui est comme la marque de fabrique de cette classe de vases; les anses imitent une corde nouée. Sur la zone supérieure, au milieu de fleurs des champs, deux colombes se font face; l'une d'elles bat des ailes, l'autre retourne la tête pour gratter ses plumes du bec, par un mouvement très justement observé. C'est dans le même ordre de sujets que l'auteur d'une amphore de Fasano a trouvé la matière d'une scène humoristique, rendue avec une amusante fantaisie. Deux oiseaux de basse-cour, un coq et une oie, se rencontrent dans un champ, et des inscriptions traduisent le colloque naïf qui s'établit entre eux : « Tiens, c'est l'oie » (αἶ τὸν χῆνα), s'écrie le premier; sa commère répond en se dandinant : « Tiens, c'est le coq » (ὦ τὸν ἐλετρυγόνα) [1].

Ce genre de décor, d'un caractère rustique, n'est pas sans charme; il a une saveur agreste qui éveille je ne sais quelle idée de bucolique. Chose curieuse : les pampres, les masques scéniques, les oiseaux, les Amours se retrouvent beaucoup plus tard dans la décoration campanienne; on sait quel usage en on fait les peintres pompéiens. Est-ce une pure coïncidence, ou bien faut-il admettre que, sous l'influence de la poésie pastorale alexandrine, les céramistes grecs de la fin du troisième siècle ont comme effleuré cette source d'inspiration à laquelle puisera si largement la peinture gréco-romaine? Cette dernière hypothèse n'a rien que de fort vraisemblable.

On a vu que l'imitation des formes métalliques est déjà sensible dans la poterie à décors blancs et à cannelures. Elle s'accuse

[1]. Frœhner, *Musées de France*, pl. XIII, 5, p. 47.

avec non moins d'évidence dans les phiales à ombilic, dont le centre bombé se renfle en saillie sur le fond. C'est encore aux vitrines du Louvre que nous empruntons le spécimen ci-joint, où l'on peut constater un fait intéressant : l'association d'une forme empruntée à l'art du métal et de la décoration peinte (fig. 124).

Fig. 124. — Phiale à ombilic et à peintures.
(Musée du Louvre.)

Autour de l'ombilic, couvert de zones rouges et noires, court une bande décorée de rayons jaune clair. Dans le champ, des poulpes blancs alternent avec des dauphins peints à l'aide de cette même couleur jaune mat qui contient de fortes proportions de céruse [1]. Bien plus, les ornements moulés, caractérisant la poterie imitée du métal, apparaissent sur une coupe profonde du Louvre reproduite au commencement de ce chapitre [2] (fig. 121). Le fond est occupé

[1]. On observe le même décor marin sur un plat provenant de Capoue au musée de Berlin. Furtwaengler, *Vasensam. im Antiquarium*, n° 3607.
[2]. D'après une note manuscrite de O. Rayet, cette coupe proviendrait de Crète.

par une tête modelée en relief, où l'on retrouve le type des Satyres rustiques familier à l'art hellénistique : les traits épais, le front bas, les cheveux redressés en mèches rudes et rebelles. Ce masque est entouré d'un encadrement peint en rose vif; le rebord intérieur de la coupe est décoré de boutons de fleurs, sans doute des roses, alternant avec des bucrânes.

En résumé, cette fabrication, commune à toute l'Italie du Sud, représente le dernier effort de la peinture céramique, déjà combinée avec des éléments qui annoncent le développement prochain de la poterie moulée; elle prend place dans la seconde moitié du troisième siècle. Il est d'ailleurs fort possible que les spécimens les plus récents soient contemporains des vases à reliefs, d'imitation métallique. Savons-nous si, parmi les fabriques italiennes, des ateliers attardés n'ont pas continué à produire des poteries vulgaires où le décor blanc trouvait encore son emploi?

A la même technique appartient une série de vases encore fort rares, portant des inscriptions latines. On en connaît aujourd'hui quatorze exemplaires, sur lesquels dix proviennent des nécropoles de Vulci, de Corneto, d'Orte, et peut-être de Chiusi. Une coupe à l'état de fragments a été trouvée à Rome, sur l'Esquilin [1]. Ces poteries ont quelquefois la forme de petites urnes; le plus souvent ce sont des patères offrant une parfaite uniformité de style. L'intérieur est décoré d'une guirlande de lierre peinte en blanc jaunâtre sur un vernis noir d'aspect métallique; le fond est cerné par des cercles blancs entourant une zone brune. Sur plusieurs exemplaires, ce fond ne présente aucun décor; dans le cas contraire, le sujet est presque toujours un Amour. Une seule fois, sur une coupe du Louvre, on voit une tête de femme vue de face, abso-

1. Dressel, *Annali*, 1880, p. 289.

lument semblable, pour le style et la technique, à celles qui figurent, au milieu de rinceaux, sur les vases apuliens. Les figures sont peintes en blanc, avec des retouches à la couleur jaune clair, qui servent à leur donner un modelé sommaire.

La coupe reproduite par notre dessin (fig. 125) fait partie de

Fig. 125. — Poculum à peintures blanches.
Trouvé à Vulci.

cette série de vases; elle provient de Vulci [1]. Le sujet qui en occupe le fond est encore emprunté au thème favori du décorateur, à savoir les jeux des Amours. Ici, un petit Amour s'est hissé sur le dos d'un chien-loup, qu'il dirige à l'aide d'une bride et d'un aiguillon; il fait de son mieux pour se tenir en équilibre, tandis que sa monture improvisée s'avance à petits pas. Dans le champ,

[1]. Jordan, *Annali*, 1884, p. 5-20, pl. A. Cf. S. Reinach, *Gazette des Beaux-Arts*, 1886, t. XXXIV, p. 248.

on lit l'inscription suivante : **IVNONENES POCOLOM** (*Junonenes pocolom*), c'est-à-dire, en supprimant le redoublement dû à une inadvertance du peintre, et en rétablissant l'orthographe classique, *Junonis poculum* (coupe de Junon). La même forme de dédicace se retrouve sur les autres vases : le nom joint au mot *pocolum* est toujours celui d'une divinité, Saturne, Bellone, Vénus, Minerve, Esculape, voire même d'une divinité purement latine, comme *Æquitas* et *Cura*. Aucun rapport, d'ailleurs, entre la dédicace et le sujet figuré.

Les inscriptions permettent, en raison des particularités de l'orthographe, de fixer, à quelques années près, la date de ces vases : ils prennent place dans une période de temps fort restreinte, entre 260 et 240 environ, c'est-à-dire qu'ils sont contemporains de la première guerre punique. C'est aussi, on l'a vu, la date qu'il est permis d'assigner au début de la poterie à décors blancs. Mais à quel usage ces poteries étaient-elles destinées, et pourquoi ces inscriptions? La question demeure indécise. Comme les coupes portent d'habitude à l'ourlet du pied deux trous de suspension, M. Jordan y voit des vases funéraires, qu'on déposait dans les sépultures, pour placer le mort sous la sauvegarde de la divinité invoquée; l'explication est plausible, mais elle n'a que le caractère d'une hypothèse. Mêmes incertitudes au sujet de la fabrique, à coup sûr toute locale, d'où ces *pocula* sont sortis. Est-elle étrusque, ombrienne ou campanienne? Si les exemplaires connus proviennent en grande partie d'Étrurie, le fait ne prouve nullement une origine étrusque. Le style du décor, la présence très caractéristique de la guirlande de lierre, nous engagent beaucoup plutôt à désigner l'Italie méridionale, et probablement la Campanie. Un potier campanien a pu se faire une spécialité de ces vases à inscriptions romaines, destinés soit à l'exportation, soit à l'usage des habitants latins de la région.

Jointes aux autres poteries à décor blanc, les coupes portant l'inscription *pocolom* forment un groupe fort intéressant pour

l'histoire de la céramique. On y saisit une préoccupation évidente de rajeunir la technique ancienne, tombée en désuétude, et d'accommoder aux exigences d'un goût nouveau les procédés de la peinture. A partir de la seconde moitié du troisième siècle, la fabrication céramique traverse une période d'hésitations et de recherches impuissantes à conjurer une décadence manifeste. Nous en trouvons la preuve dans une curieuse phiale du British Museum, provenant de la collection Pizzati; c'est celle que reproduit la gravure placée en cul-de-lampe [1]. L'intérieur est occupé par des figures réservées en clair sur le fond noir : un jeune chasseur, peut-être Ganymède, assis dans une attitude pensive, la tête appuyée sur une main, tenant de l'autre deux épieux, et, auprès de lui, son chien qui retourne la tête et le regarde. La technique offre des particularités tout à fait rares [2] : le peintre a modelé les figures exactement comme on le ferait dans un dessin au crayon blanc et noir sur papier teinté; il a accusé les lumières par un frottis blanc, et les ombres par des hachures, sans réussir d'ailleurs à faire autre chose qu'une œuvre fort médiocre et d'un dessin très lourd. L'origine première de cette phiale est douteuse; M. Murray la croit campanienne. Quant à la date, il est bien difficile de la fixer avec précision. Nous ne croyons pas cependant qu'on puisse descendre plus bas que la fin de la seconde guerre punique.

On peut constater l'application d'un procédé analogue sur un vase trouvé à l'état de fragments dans un des tombeaux fouillés par le marquis Gualterio, entre Orvieto et Bolsena [3]. La peinture représente une course de chars attelés de quatre chevaux, et conduits par de petits Amours. Ceux-ci portent une sorte de petit casque à longue visière, tout à fait semblable à la casquette de nos

[1]. E. Curtius, *Arch. Zeitung*, 1870, pl. 28, p. 9-10.
[2]. M. Murray, conservateur des antiques au British Museum, veut bien m'en signaler un autre exemple : c'est un cratère de Fasano, appartenant au même musée et publié dans les *Annali dell' Inst.*, 1853, pl. E, p. 48.
[3]. Klügmann, *Annali dell' Instituto*, 1876, p. 10, pl. A.

jockeys, et dont on retrouve d'autres exemples dans les peintures pompéiennes. Le fond est couvert d'un vernis noir ; mais le peintre n'a pas pris la peine d'y réserver la silhouette des figures, comme sur la coupe du British Museum ; il les a peintes en rouge clair sur le vernis, et les a ensuite modelées à l'aide de retouches blanches et noires. Que cette technique ait été usitée dans des ateliers campaniens ou dans la Grande-Grèce, elle n'en est pas moins un témoignage nouveau du désarroi où est tombée la peinture de vases. Elle constitue, en réalité, un véritable trompe-l'œil, et vise à donner l'illusion d'un décor en relief. Mais si elle a pu avoir, dans l'Italie méridionale, son heure de succès, il ne semble pas que la vogue en ait été durable. Un tel compromis entre la peinture et le relief était condamné d'avance ; il ne faut y voir qu'un essai malheureux, comme il s'en produit aux époques de transition.

Au second siècle avant l'ère chrétienne, tout souvenir des méthodes et du style helléniques s'est évanoui. Il n'y a plus rien de commun entre l'art des potiers grecs et les vases ornés de reliefs estampés ou de figurines, avec application de couleurs vives, qui se rencontrent dans la Pouille, et notamment à Canosa. Ils ont souvent la forme d'une boîte dont le couvercle est décoré d'un relief obtenu à l'aide d'un moule, offrant de grandes analogies, pour le sujet et pour le style, avec certains miroirs de bronze [1]. Tout le vase a été passé au lait de chaux, suivant le procédé usité pour les terres cuites, et la part de la peinture est réduite à un décor assez pauvre, lignes géométriques, oves et postes, tracé avec des couleurs criardes, bleu, jaune, rose et vert, qui n'ont pas passé au feu. Une autre catégorie de vases, de la même époque, se trouve seulement à Canosa. Ces derniers affectent fréquemment une forme particulière, qui se rapproche de celle de l'ascos ; on peut en juger par le spécimen ci-joint,

1. Von Rohden, *Annali dell' Inst.*, 1884, p. 30-49, pl. E. — Biardot, *Terres cuites grecques funèbres*, pl. 47.

appartenant au Louvre (fig. 126)¹. Le col, très large, muni d'un rebord, s'attache sur le devant de la panse, et, par derrière, une anse plate recouvre la partie supérieure du vase. Le décor consiste en dessins, aujourd'hui très effacés, où le rose domine ; sur le col, des ornements imbriqués, peints au brun rouge, rehaussés de rouge vif et de rose. A l'aspect poudreux des couleurs, on reconnaît facilement qu'elles sont crues et ont été posées après la cuisson définitive. Au reste, ce bariolage ne joue ici qu'un rôle secondaire. La véritable ornementation consiste en figurines, modelées à part, et fixées sur le corps du vase au moyen de barbotine : sur la panse, un gorgonéion surmonté d'un Éros ; plus haut, deux Centaures imberbes, lancés au galop, et qui paraissent sortir de

Fig. 126. — Vase à reliefs et figurines. Provenant de Canosa. (Musée du Louvre.)

l'épaule du vase ; enfin, sur la partie plate de l'anse, une femme, dans l'attitude de la prière, flanquée de deux Nikés ailées. Reliefs et figurines ont d'ailleurs reçu, eux aussi, leur part de polychromie. Tout cela forme un ensemble pompeux et théâtral, où se révèle, à n'en pas douter, le goût italien.

Les vases à figurines sont les produits d'une fabrique italiote, dont le centre était sans doute à Canosa²; mais l'activité de ces

1. Jacquemart, *La Céramique*, p. 249. Cf. Biardot, *ouvr. cité*, pl. 42, 43. Les planches de Biardot donnent d'ailleurs une idée fausse de l'aspect des originaux ; les tons y sont beaucoup trop crus.
2. Voir Fr. Lenormant, *Comptes rendus de l'Acad. des Inscr.*, 1879, p. 287.

ateliers ne semble pas s'être soutenue pendant de longues années, et leurs relations commerciales se sont limitées à l'Apulie. Un fait curieux nous fournit une indication chronologique fort précise. En fouillant un grand tombeau de Canosa, très riche en vases de cette nature, on a trouvé l'inscription funéraire d'une femme, Medella, morte en l'année 67 avant Jésus-Christ, sous le consulat de Pison et d'Acilius Glabrio. Or, tout porte à croire qu'à cette date le tombeau, fermé depuis longtemps, fut rouvert pour l'ensevelissement de Medella. La fabrication des vases à figurines est donc antérieure à cette violation de sépulture; elle ne paraît pas s'être prolongée au delà du second siècle.

Fig. 127. — Ganymède.
Intérieur d'une phiale à peinture rehaussée de blanc.
(British Museum.)

Fig. 128. — Coupe à reliefs et à vernis noir,
Provenant de Mégare.
(Athènes, musée de la Société archéologique.)

CHAPITRE XX

L'IMITATION DU MÉTAL
ET
LA POTERIE MOULÉE

UAND la peinture de vases est définitivement abandonnée, l'usage de la poterie moulée se répand dans tout le monde ancien. Cette substitution, on le comprend sans peine, ne s'opère pas brusquement. Ce serait une grave erreur de croire qu'un procédé de fabrication succède à un autre dans un ordre chronologique tout à fait rigoureux. L'industrie qui décline et celle qui se développe sont encore contemporaines pendant la période de transition, c'est-à-dire pendant la seconde moitié du troisième siècle. Mais la poterie moulée offre trop d'avantages pour ne pas supplanter bientôt un procédé vieilli et dégénéré. L'imitation des vases métalliques, tel est le principe de la poterie moulée. On se rend facilement compte des

ressources que comporte cette technique. Rien de plus simple que de surmouler les beaux vases d'argent qui constituaient la vaisselle de luxe, et d'en obtenir ainsi des épreuves qu'on peut indéfiniment reproduire; bien plus, ces moules sont eux-mêmes des objets de commerce, et répandent dans les plus modestes fabriques d'élégants modèles. Par contre, la personnalité des artistes s'efface de plus en plus. Ce procédé mécanique supprime ce qui faisait l'originalité de la peinture des vases : il n'admet pas la fantaisie, l'invention spontanée, le travail direct qui ne souffre aucun intermédiaire entre la matière à décorer et le pinceau de l'artiste. Aussi n'avons-nous pas à entreprendre ici le même travail que pour la peinture céramique, à essayer d'établir des groupes et de retracer les caractères propres aux différents ateliers. Nous devons nous borner à étudier, d'une manière générale, les différentes phases par lesquelles passe cette industrie, jusqu'au moment où elle entre dans le domaine de l'art romain.

Le procédé que les potiers romains ont mis en pratique pendant toute la durée de l'Empire est, à n'en pas douter, d'origine grecque. Pour en retrouver les premières traces, il nous faut revenir à l'époque lointaine où les potiers grecs exécutaient les vases de style oriental étudiés dans nos chapitres III et IV. Avant le moment où les inscriptions commencent à apparaître sur les vases corinthiens, et sans doute dès le septième siècle, l'industrie hellénique connaissait l'usage d'un décor en relief obtenu à l'aide d'un cylindre gravé, appliqué sur la terre encore molle. Les nécropoles étrusques, surtout celles de Cæré, ont livré de grandes jarres, ou *pithoi*, faites d'une argile rougeâtre non vernissée, et offrant ce genre d'ornementation [1]. Le décor comporte tous les motifs familiers aux potiers corinthiens, frises d'animaux de type oriental, oiseaux d'eau, chevaux, Centaures dont les jambes de devant sont celles d'un homme. Bien qu'un bon nombre des

1. Ce sont les vases que S. Birch appelle *etruscan red ware*. (*History of anc. Pottery*, p. 455.)

exemplaires connus proviennent d'Étrurie, on ne saurait se méprendre sur le caractère hellénique de cette fabrication. On trouve des vases analogues en Sicile, à Tarente [1] et en Grèce. C'est sans doute dans une ville dorienne de la Sicile qu'il faut placer la fabrique d'où ces vases étaient exportés jusqu'en Étrurie; peut-être même est-on en droit de désigner, avec M. Loeschcke, la colonie corinthienne de Syracuse comme le centre de la fabrication [2]. Un fait tout au moins paraît certain. Les *pithoi* avec décor en relief sont imités des vases de bronze que Corinthe, à cette même époque, fabriquait activement et importait dans les colonies grecques de la Sicile. Ils représentent donc la plus ancienne période, dans les pays grecs, de la poterie imitée du métal.

Lorsque la peinture de vases se développe, les traces d'emprunt à l'art du métal ne disparaissent pas complètement dans la céramique hellénique. Une curieuse kélébé corinthienne, que M. Furtwaengler attribue au cinquième siècle [3], porte une décoration en relief représentant les exploits d'Héraclès. On sait déjà que Nicosthènes décore de figures moulées l'embouchure de ses vases et s'inspire de modèles métalliques. Plus tard, au quatrième siècle, l'aryballe de Xénophantos, avec sa frise de personnages en relief, trahit la même préoccupation. Toutefois, les procédés empruntés à l'art du métal sont encore subordonnés ici à la peinture céramique, et ne jouent qu'un rôle accessoire. La décoration peinte n'abdique pas ses droits.

Il en est tout autrement dans un pays où la poterie moulée prend le caractère d'une véritable céramique nationale et reste en usage pendant plusieurs siècles : nous voulons parler de l'Étrurie.

1. F. Lenormant, *Gazette archéologique*, 1881-1882, p. 182. Un fragment trouvé à Tarente porte une inscription (Σθεν...) en caractères corinthiens. Le Louvre possède un morceau d'un grand vase trouvé en Grèce, sur lequel sont représentées en relief deux femmes vêtues du costume archaïque. M. Pottier se propose de le publier prochainement dans les *Monuments grecs* publiés par l'Association des Études grecques.
2. Loeschcke, *Arch. Zeitung*, 1881, p. 44. Cf. A. Dumont et Chaplain, *Les Céramiques de la Grèce propre*, p. 192, note de M. E. Pottier.
3. *Collection Sabouroff*, pl. LXXIV, 3.

L'histoire de la céramique étrusque ne rentre pas dans le plan de cet ouvrage; cependant nous ne pouvons nous dispenser d'indiquer, au moins sommairement, le système de décor adopté par les potiers toscans. Les vases noirs à reliefs d'Étrurie, désignés en Italie sous le nom de *vasi di bucchero nero*, succèdent chronologiquement à la poterie grossière faite d'une terre brune mal pétrie, lustrée au polissoir, et décorée d'ornements géométriques incisés à la pointe, qu'on rencontre dans les plus anciennes nécropoles étrusques [1]. Ils sont fabriqués à l'aide d'une pâte noire, dont le procédé de coloration est encore imparfaitement connu; la hardiesse des formes, souvent très évidées, accuse l'imitation des vases de métal, et le caractère du décor ne laisse pas de doutes sur ce point. Dans la série de vases de *bucchero nero*, les plus anciens montrent encore l'emploi du décor incisé de style géométrique. Un peu plus tard, et vers le moment où les fabriques grecques de Sicile exportent les *pithoi* dont nous avons parlé, les vases noirs d'Étrurie sont décorés d'étroites zones de reliefs obtenus par l'impression d'un cylindre gravé, et reproduisant des motifs orientaux. Enfin, pendant toute une période qui correspond à la fin du sixième siècle, au cinquième et même au quatrième, les potiers toscans décorent leurs poteries de reliefs plusieurs fois répétés et poussés dans des moules au moment du tournassage du vase. Nous reproduisons ici un spécimen de cette technique (fig. 129) : c'est une œnochoé du Louvre, dont les anses sont ornées de rotules portant en relief une tête de cheval; sur la panse, on voit une suite de personnages armés d'une lance, d'un type franchement archaïque et qui rappelle les figures des vases peints corinthiens du sixième siècle. On retrouve d'ailleurs dans les vases de *bucchero nero* tous les éléments du style décoratif oriental, empruntés aux objets d'industrie que le commerce phénicien et

[1]. Voir, sur la poterie de *bucchero nero*, F. Lenormant, *Gazette archéologique*, 1879, p. 98-113. — A. Dumont et Chaplain, *Les Céramiques de la Grèce propre*, p. 188. — J. Martha, *L'Archéologie étrusque et romaine*, p. 94.

carthaginois faisait affluer en Étrurie[1]. C'est à la même source que puisent, au septième siècle et au commencement du sixième, les

Fig. 129. — Œnochoé étrusque en terre noire.
(Musée du Louvre.)

potiers de Rhodes et de Corinthe. Mais tandis que dans les pays grecs les sujets purement helléniques éliminent bientôt ce décor oriental, les Étrusques le conservent avec une singulière persévé-

[1]. Cf. Helbig, *Annali*, 1877, p. 398-405.

rance. La fabrication du *bucchero nero*, dont les centres les plus actifs paraissent avoir été à Clusium, à Vulci, à Volaterræ, s'immobilise dans un système invariable, même à l'époque où les Étrusques reçoivent des pays grecs les vases peints importés dans leur pays par le commerce. Dans les nécropoles toscanes, on trouve fréquemment la poterie noire à reliefs associée à des vases grecs à figures rouges du meilleur style; les fouilles entreprises à Orvieto par M. R. Mancini, depuis 1874, le prouvent de la manière la plus formelle [1], et d'après ces faits irrécusables, MM. Lenormant et Gamurrini ont pu fixer au troisième siècle la limite extrême où s'arrête la fabrication du *bucchero nero*. A cette date, et malgré l'attachement si marqué des Étrusques pour leur industrie nationale, la poterie noire à reliefs est supplantée dans leur pays par une autre fabrication, toute grecque de style et d'origine. Nous nous trouvons ainsi ramenés, après une courte digression, au moment où la peinture de vases commence à décliner dans les ateliers gréco-italiens; il ne nous reste plus qu'à étudier le développement d'une industrie destinée à la remplacer bientôt.

Dans les nécropoles étrusques de Chiusi, de Cervetri, de Corneto, de Bolsena, on trouve fréquemment des vases à vernis noir brillant, qui se distinguent au premier coup d'œil de la poterie de *bucchero*. Ces vases, dont le musée de Florence possède une fort belle collection, ont des formes tout à fait grecques : ce sont des canthares, des amphores, des cratères, des œnochoés [2]; mais les contours sont découpés avec une telle fermeté, le corps du vase jaillit avec tant d'audace d'un pied souvent très évidé,

1. Koerte, *Annali*, 1877, p. 95-184.
2. Voir *Gazette archéologique*, 1879, pl. 6, et l'article de M. Gamurrini, *Les vases étrusco-campaniens*, *ibid.*, p. 38-50.

enfin la saillie et la courbure des anses sont si énergiquement accusées, qu'on y reconnaît sans peine des imitations de modèles de bronze ou d'argent. La panse est tantôt lisse, tantôt cannelée, et des figures en relief masquent le point d'attache des anses. Le décor est très simple : outre les cannelures, il comporte des rangées d'oves aux lèvres du vase, quelquefois, sur la panse, des guirlandes de feuillage imprimées à l'aide d'un timbre, plus rarement une légère décoration végétale peinte en couleur sombre. En dépit de leur provenance étrusque, ces vases accusent le style hellénique le plus pur, et sont étroitement apparentés aux vases à vernis noir brillant et à dorures qu'on trouve à Cumes et à Capoue[1]. Nul doute que ce genre de fabrication ait son origine en Campanie. Le terme de *vases étrusco-campaniens*, sous lequel on désigne ces poteries, signifie simplement que les potiers étrusques les ont imitées[2] quand leur ancienne industrie nationale, celle du *bucchero nero*, tombe en discrédit et ne peut plus lutter contre l'importation campanienne.

A quelle date les vases noirs de la Campanie ont-ils ainsi conquis la vogue ? Les fouilles de M. Mancini à Orvieto et à Bolsena nous l'apprennent. On sait qu'Orvieto occupe l'emplacement de l'ancienne cité des Volsiniens, détruite en 264 par les Romains, qui transportèrent les habitants à *Bolsinium novum*, aujourd'hui Bolsena. Or, les vases étrusco-campaniens ne se trouvent à Orvieto que par exception, dans quelques tombes contemporaines des dernières années d'existence de la ville ; ils abondent, au contraire, dans les nécropoles de Bolsena, évidemment postérieures à 264. C'est donc au cours de la première moitié du troisième siècle que la fabrication campanienne prend une grande extension ; elle coïncide, on le voit, avec la période où l'industrie des vases peints donne les premiers symptômes de la décadence.

1. Voir ch. xvi, p. 269.
2. Suivant M. Gamurrini, c'est surtout à Tarquinies et à Volaterræ que les ateliers étrusques ont produit ces imitations (p. 46, *art. cité*).

Parmi les ateliers campaniens les plus actifs et les plus renommés, il faut compter ceux de Calès (aujourd'hui Calvi)[1]. Une des spécialités des potiers calènes était la fabrication de ces patères ou phiales, dont le British Museum possède un grand nombre de fragments, et qui sont décorées au centre de médaillons moulés[2]. Il y a là une imitation évidente des reliefs ou *emblemata* qui ornaient les coupes d'argent faites par les toreuticiens grecs, vaisselle de luxe dont l'usage avait commencé à se répandre sous les successeurs d'Alexandre. Pline parle d'une phiale d'argent, œuvre de Pythéas, dont les reliefs représentaient l'enlèvement du Palladion[3]; on retrouverait sans trop d'étonnement le même sujet sur une patère de Calès. Au reste, ces médaillons moulés accusent tous les caractères de l'art hellénistique, et le mot ΕΠΟΕΙ, qu'on lit sur une patère du musée de Berlin[4], ne laisse pas de doutes sur la part qui revient, dans la fabrication de Calès, à l'influence grecque. Les sujets sont ceux que l'art alexandrin a mis en faveur : des femmes auprès desquelles volent de petits Amours aux formes potelées; des Tritons avec une ceinture de feuillages, portant en croupe des Néréides. Un joli médaillon du British Museum[5] montre un jeune homme, sans doute Apollon, gracieusement appuyé sur l'épaule d'une Muse qui tient une lyre, sujet reproduit sur deux coupes du Louvre de la collection Campana et sur un exemplaire de la collection de M. Piot. De pareilles répliques ne sont d'ailleurs pas rares; elles s'expliquent par l'emploi du moule, et parfois les contours incertains des figures montrent que le potier s'était servi d'un moule déjà usé.

Un type très fréquent dans la poterie de Calès est celui de la

1. Sur les poteries de Calès, voir Frœhner, *Les Musées de France*, p. 48; Gamurrini, *Bullett. dell' Inst.*, 1874, p. 82.
2. Ces fragments proviennent de la collection Castellani; M. Benndorf en a reproduit plusieurs (*Griech. und sicil. Vasenb.*, pl. LVII-LVIII). D'autres exemplaires appartiennent à M. E. Piot.
3. Pline, *Nat. Hist.*, XXXIII, ch. LV.
4. Furtwaengler, *Vasensam. im Antiquar.*, n° 3881.
5. Benndorf, *ouvr. cité*, pl. LVII, n° 2.

phiale dite *à ombilic* (φιάλη ὀμφαλωτή ou μεσόμφαλος) [1], caractérisée par le renflement de la partie centrale, qui s'arrondit comme un large bouton. Cette forme de coupe, dont les plus anciens modèles métalliques semblent appartenir à l'industrie cypro-phénicienne, était depuis longtemps connue des Grecs; ils l'avaient adoptée de très bonne heure pour les usages du culte et les peintures de vases, les bas-reliefs votifs montrent fréquemment des divinités ayant à la main une phiale de bronze ou d'argent. Au cinquième siècle, Nicosthènes avait essayé déjà d'imiter cette forme métallique, et de l'introduire dans l'art céramique; mais sa tentative était restée un fait isolé [2]. Deux siècles plus tard, les potiers calènes mettent en vogue ce type de patère, qui, en raison de ses origines, se prête si bien à la décoration en relief. Nous choisissons comme spécimen une phiale trouvée à Corneto, dans les fouilles des frères Marzi; elle reproduit exactement le même sujet qu'un autre exemplaire provenant de Vulci, appartenant autrefois à la collection Durand et acquis par le musée de Berlin [3] (fig. 130). Une suite de reliefs disposés autour de l'ombilic, et formant une sorte de cadre rectangulaire, représente quatre épisodes des aventures d'Ulysse à son retour d'Ilion. La symétrie est parfaite, grâce à la répétition d'un même motif reproduit dans les quatre scènes; nous voulons parler du vaisseau d'Ulysse, un navire de guerre armé de son éperon, décoré d'yeux à la proue et d'aphlastes à l'arrière; sur les flancs, les rangées de rames sont indiquées tant bien que mal. En commençant par les figures qui, sur notre dessin, occupent la partie supérieure, on reconnaît sans peine Ulysse, arrivé en vue des rochers qu'habitent les Sirènes, et se faisant attacher par un de ses compagnons au mât de son vaisseau. Plus loin, le navire, poursuivant sa course, passe par le travers de ces rochers redou-

1. Cf. Athénée, XI, p. 501, D.
2. Cf. Loeschcke, *Arch. Zeitung*, 1881, p. 38.
3. *Annali dell' Inst.*, 1827, pl. N., art. de Klügmann, p. 290. — Cf., pour la phiale de Berlin, Furtwaengler, *Vasensam. im Antiquar.*, n° 3882.

tables où sont posées trois Sirènes au corps de femme et aux pattes d'oiseau ; Ulysse, seul sur le pont et attaché au mât, peut les écouter sans danger. Vient ensuite l'épisode de la lutte contre Scylla. Le monstre de mer a enlevé du pont du vaisseau un malheureux marin qui se cramponne de toutes ses forces à la proue; Ulysse lui décoche des flèches, et un de ses compagnons l'attaque à coups de trident. Enfin, on est arrivé à Ithaque; les matelots carguent les voiles et abaissent le mât; Ulysse débarque, déguisé en mendiant, et son chien Argos accourt près de lui. Chose curieuse, ce procédé de composition qui consiste à retracer les épisodes successifs d'un même récit, est celui que pratiquaient les orfèvres phéniciens dans la décoration de leurs coupes. A plusieurs siècles de distance, on le retrouve, par exemple, dans la coupe bien connue qui provient de Palestrina et représente une suite de scènes que M. Clermont-Ganneau a heureusement interprétée en y reconnaissant *la journée d'un chasseur* [1].

Plusieurs phiales à médaillon ou à ombilic portent la signature de potiers calènes. Celui dont le nom revient le plus fréquemment est L. Canoleios, qui fait souvent suivre son nom de l'ethnique *Calenus* (ᴸ. CANOᴸEIOS ᴸ. F. FECIT. CAᴸENOS, ailleurs ᴸ. CANOᴸEIVS. ᴸ. F. FECIT). Sa signature se lit sur neuf coupes ou fragments de coupes, parmi lesquels deux appartiennent au musée du Louvre [2]. Un exemplaire conservé à Saint-Pétersbourg, dans la collection de l'Académie des sciences, montre une procession bachique analogue à celles qui décorent des sarcophages romains. Les personnages y sont très nombreux, très serrés, et des rosettes remplissent les intervalles [3]. Il y a, au contraire, un sentiment beaucoup plus grec dans la patère trouvée à Corneto [4] qui représente l'Enlèvement de Coré par Pluton. Des personnages à pied, Athéna,

1. Voir G. Perrot et Chipiez, *Histoire de l'Art dans l'antiquité*, t. III, p. 758.
2. Le catalogue de ces signatures a été dressé par M. Fœrster, *Annali*, 1883, p. 66-75. Cf. Frœhner, *Musées de France*, p. 49.
3. Benndorf, *ouvr. cit.*, pl. LVI, 1.
4. *Annali*, 1883, pl. I.

Hermès, peut-être Arès, alternent avec les chars que conduisent d'autres divinités, à savoir Hadès tenant Coré dans ses bras, Déméter poursuivant le ravisseur de sa fille, enfin Enyo et Niké. Le relief a une certaine sécheresse et les proportions allongées des

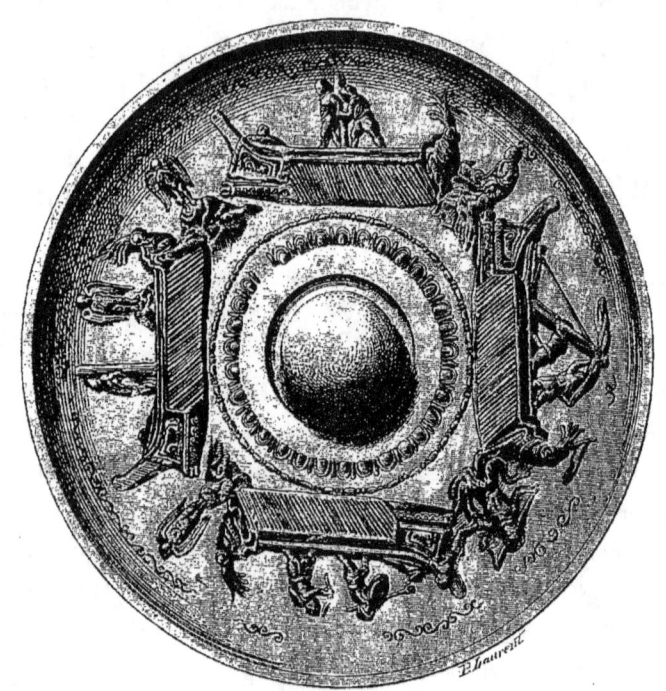

Fig. 130. — Les Aventures d'Ulysse.
Phiale à ombilic et à vernis noir. (Fabrique campanienne.)

figures, qui sont celles du canon de Lysippe, montrent que le modèle a été fourni par quelque original grec du troisième siècle. Entre ces deux œuvres du même potier il y a des différences de style très notables. Mais savons-nous quelle part revient à l'invention de l'artiste, et ce qu'il faut mettre au compte de l'imitation, voire même du surmoulage pur et simple ?

Citons encore, parmi les fabricants de Calès, Atilius et Retus Gabinio ou Gabinius, qui a signé une belle coupe ornée de

feuillages élégants (**RETVS. GABINIO. C. S. CALEBVS. FECIT**)[1]. En raison de certaines particularités d'orthographe, ces signatures fournissent des indices précieux pour établir la date de la période d'activité des potiers calènes. On y trouve la terminaison *us* tantôt avec sa forme classique, tantôt avec l'ancienne forme *os*, qui est en usage dans les inscriptions latines jusqu'à l'année 520 de Rome, c'est-à-dire jusqu'en 234 avant notre ère. Elles appartiennent donc à la période de transition, et en tenant compte des survivances de formes surannées qui ont pu se produire dans le dialecte campanien, il est impossible de descendre plus bas que l'année 200. C'est dans la seconde moitié du troisième siècle, et au temps où la peinture des vases n'est plus représentée que par la poterie à décors blancs, que les ateliers de Calès sont en pleine activité[2].

L'imitation des vases en métal précieux, que dénote si clairement la poterie campanienne à vernis noir, est encore poussée plus loin dans une autre classe encore peu nombreuse de produits céramiques. Nous voulons parler des vases dorés ou argentés, reproduisant non seulement la forme, mais encore l'aspect de pièces d'orfèvrerie. Tantôt ils sont recouverts de feuilles d'or ou d'argent très minces, collées sur la pâte argileuse qui n'a reçu ni couleur ni vernis; tantôt la couche de dorure a été appliquée au pinceau[3]; le vase tout entier, y compris les ornements en relief fixés sur la panse après le tournassage, était ainsi revêtu d'une couverte brillante, qui donnait l'illusion d'une pièce de haute valeur. Ce décor très délicat, sujet à s'altérer au contact des doigts, ne pouvait d'ailleurs convenir qu'à des vases dépourvus de tout caractère d'usage; aussi, parmi les exemplaires connus, en

1. Benndorf, *ouvr. cit.*, pl. LVI, 2.
2. Une phiale du Louvre (collection Campana, n° 3542) nous fournit la preuve irrécusable de cette concordance chronologique : elle porte au centre un médaillon moulé, et sur le bord une guirlande de feuillage peinte en blanc.
3. Athénée (XI, 480 E) parle de coupes qu'on fabriquait de son temps à Naucratis, et auxquelles on donnait, par un procédé particulier, l'aspect des vases d'argent (βάπτονται εἰς τὸ δοκεῖν εἶναι ἀργυραῖ). Mais il s'agit ici d'une technique différente.

trouve-t-on qui n'ont jamais eu de fond, preuve indéniable de leur destination purement décorative.

Les vases à dorures se rencontrent surtout dans l'Italie méridionale, à Armento et en Apulie. De cette dernière région provient une belle amphore, qui a fait partie successivement des collections Barone et Alessandro Castellani, et appartient aujourd'hui au British Museum [1]. Sous les anses sont des têtes d'Héraclès modelées en relief, et à la même hauteur court une frise représentant le combat des Grecs et des Amazones; malgré l'usure des contours, on y reconnaît sans peine l'imitation d'un modèle grec. Les vases argentés sont beaucoup plus rares, et c'est une heureuse fortune qui, vers 1869, en a fait découvrir une importante série dans deux tombeaux situés entre Bolsena et Orvieto, sur un terrain appartenant au marquis Gualterio. Dans le nombre figure une nouvelle réplique de l'amphore apulienne du British Museum; mais les pièces capitales sont trois phiales ornées sur le rebord de guirlandes de pampres, et offrant à l'intérieur des médaillons en relief [2]; les sujets sont empruntés à la légende d'Héraclès et montrent le héros combattant contre le lion de Némée, ou bien assis entre deux jeunes gens, ailleurs accompagné de Niké et d'Hébé. Le style est si franchement grec qu'on n'hésite pas à reconnaître ici des surmoulages de ces phiales d'argent (ἀργυρίδες φιάλαι) dont parlent Pollux et Athénée. Quant au centre de la fabrication, c'est sans doute dans la Grande-Grèce qu'il faut la placer; l'identité si formelle de l'amphore de Londres avec celle d'Orvieto permet de les attribuer à un même atelier et de reconnaître dans le groupe de vases trouvés en Étrurie des exportations d'une fabrique de la Grande-Grèce.

1. Minervini, *Bulletino arch. italiano*, I, p. 161, pl. I, 1. Une autre, tout à fait semblable, et provenant de la Grande-Grèce, se trouve au Louvre. *Catal. Campana*, cl. IV, sér. 12, n° 24, p. 41.

2. *Monumenti inediti*, vol. IX, 1870, pl. 26. Cf. Klügmann, *Annali*, 1870, pl. 1-27, et pl. A, B et C.

352 L'imitation du métal et la poterie moulée.

Au cours du troisième siècle, une évolution semblable à celle que nous avons vu se produire en Campanie s'accomplit dans les pays grecs; la poterie moulée y conquiert promptement la vogue. Il faut certainement attribuer une origine grecque à toute une classe de vases qui se distinguent sans peine de la poterie campanienne : ce sont des coupes de forme hémisphérique, sans pied ni anses, posant sur un fond légèrement aplati, et décorées de reliefs à l'extérieur. En général, elles sont revêtues d'un vernis noir, moins brillant que celui des vases campaniens; mais parfois elles n'ont aucune couverte. Le musée de la Société archéologique et celui du ministère des cultes et de l'instruction publique à Athènes, les collections privées athéniennes en possèdent un bon nombre d'exemplaires, qui proviennent surtout de Mégare [1] : de là le nom de coupes mégariennes qui leur est souvent attribué. Toutefois, on en trouve sur d'autres points du monde ancien, à Tanagra, à Milo et dans les autres îles grecques, sur les côtes d'Asie Mineure et en Italie [2].

Le décor de ces coupes est souvent très élégant; il comporte, outre les éléments habituels tels que les palmettes, les postes et les méandres, ces guirlandes de feuillages dont les poteries de Calès nous ont déjà montré des exemples; ainsi, sur la coupe dessinée en lettre de ce chapitre, une riche végétation de feuilles d'acanthe occupe tout le fond du vase. A ces motifs de pure décoration se joignent des frises de personnages estampées en relief, et reproduisant les sujets chers à l'art alexandrin : combats d'Ama-

1. M. Benndorf a publié plusieurs exemplaires des collections publiques d'Athènes (*Griech. und sicil. Vasenb.*, pl. LIX, LX, LXI. Cf. Dumont et Chaplain, *Les Céramiques de la Grèce propre*, pl. XXX, XXXI, XL.

2. En voici des exemples : Tanagra, *Catalogue des vases d'Athènes*, n° 772. — Crète, Furtwaengler, *Collection Sabouroff*, pl. LXXIII, n°ˢ 1 et 2. — Myrina, Pottier et Reinach, *La nécropole de Myrina,*, p. 237.

zones, Tritonides associées à des Amours, scènes dionysiaques. Notre figure 128 reproduit une coupe du musée de la Société archéologique d'Athènes, qui nous montre l'emploi, quatre fois répété, d'un même timbre [1] : au centre, un grand trépied ; de chaque côté, une Athéna dans l'attitude de la Promachos et portant l'écharpe terminée en queue d'aronde que lui attribue le style pseudo-archaïque ; enfin, un oiseau tenant dans ses pattes une couronne. Le dessous du vase est orné d'un médaillon offrant la tête d'Héraclès jeune, coiffé d'une peau de lion ; c'est le type bien connu des monnaies d'argent d'Alexandre, encore reproduit sur les monnaies d'Étolie frappées entre 280 et 146. D'autres indices viennent attester l'étroite parenté qui rattache les coupes dites de Mégare à l'art alexandrin. Certains motifs font penser à ceux que traitent les peintres de Pompéi et d'Herculanum ; tel est, par exemple, celui qui revient souvent sur les coupes à vernis noir : un cratère accosté de deux boucs dressés sur leurs pattes de derrière.

La nature des sujets et la fréquence des scènes dionysiaques, le style élégant des reliefs, la pointe d'archaïsme affecté qui dénote le pastiche, tout cela nous autorise à placer dans la seconde moitié du troisième siècle et dans le courant du siècle suivant la période la plus active de cette fabrication. Qu'elle soit d'origine grecque, cela ne paraît pas douteux. Plusieurs exemplaires portent la signature de potiers grecs, Asklépiadès, Dionysios, Ménémachos, Hérakléidès[2], et si des vases de cette nature se rencontrent en Italie avec des signatures latines, il faut seulement en conclure qu'à la suite d'importations fréquentes ils y ont été imités dans les ateliers italiens. C'est même dans ces imitations italiennes que M. Helbig reconnaît les *vases samiens*, dont les gens de

1. Benndorf, *ouvr. cité*, pl. LIX, 3a-c. Cf. Dumont et Chaplain, *ouvr. cité*, pl. XL, 1.
2. Benndorf, *Griech. und sicil. Vasenb.*, p. 117, et *Bullett. dell' Inst.*, 1866, p. 244. Cf. *Collection Sabouroff*, pl. LXXIV. Voir Büchsenschütz, *Die Hauptstätten des Gewerbfleisses*, p. 21.

condition modeste faisaient usage au temps de Plaute, tandis que de plus fortunés se servaient d'une riche vaisselle d'or et d'argent [1]. Quant à déterminer avec plus de précision le centre originaire de la fabrication, nous devons y renoncer. Le fait que beaucoup de ces coupes proviennent de Mégare, l'analogie qu'elles paraissent présenter, au point de vue de la forme, avec les vases à boire appelés γυάλαι par les Mégariens [2], ont pu donner crédit à l'hypothèse qui en attribue l'invention à l'industrie mégarienne. De tels indices sont bien insuffisants pour entraîner la certitude. Nous croyons, avec M. Furtwaengler [3], que la fabrication des coupes soi-disant mégariennes a pris naissance dans un des grands centres industriels de l'époque alexandrine plutôt qu'à Mégare; mais aller plus loin, désigner Alexandrie, Pergame, ou même Samos, ce serait assurément franchir les limites des hypothèses permises.

Quoique plus ancienne en date, la poterie dite de Mégare présente certaines analogies avec celle qu'on appelle, bien improprement, *poterie samienne*. On désigne d'habitude sous ce nom des vases d'un beau rouge corallin revêtus d'une glaçure brillante, qui paraît avoir été étendue au pinceau. On obtenait cette coloration en ajoutant du peroxyde de fer à une solution siliceuse très liquide [4]. La terre a subi une cuisson très forte, qui lui donne une sonorité remarquable. Mais quelle est au juste la valeur de ce terme de *vases samiens*, longtemps accepté sur la foi d'un écrivain du septième siècle de notre ère, Isidore de Séville [5]?

1. Helbig, *Bullett. dell' Inst.*, 1875, p. 176. Cf. Plaute, *Stichus*, V. 4 : « At nos samiolo poterio tamen vivimus. »
2. Athénée, XI, p. 467 C.
3. *Collection Sabouroff*, notice de la planche LXXIII.
4. Mazard, *Bulletin de la Société des antiquaires de France*, 26 novembre 1884.
5. Isidore de Séville, *Orig.*, 20, 4, 3.

Pline parle, il est vrai, des *vasa samia*[1] qui, au premier siècle après Jésus-Christ, constituaient la vaisselle de table d'usage courant. Mais il est clair qu'il se sert d'une expression purement conventionnelle, pour désigner un genre de poterie qu'on fabriquait partout; il énumère les fabriques les plus renommées : en Grèce, Samos et Cos; en Asie Mineure, Pergame et Tralles; en Italie, Arretium, Asta, Pollentia, Surrentum, Mutina; en Espagne, Sagonte. Il s'agit donc ici d'une industrie qui s'était répandue dans tout le monde ancien, et qui n'était pas plus particulière à Samos que la faïence italienne ne l'était aux ateliers de Faënza. En réalité, la prétendue poterie samienne n'est autre que la poterie romaine, dont l'usage persiste pendant les trois premiers siècles de notre ère. Nous n'en suivrons pas si loin l'histoire; nous nous bornerons à montrer quels liens rattachent encore, à l'origine, cette industrie toute romaine à l'industrie italo-grecque.

Dès la fin du second siècle avant notre ère, les ateliers de la ville toscane d'Arretium (aujourd'hui Arezzo) n'ont pas de rivaux pour la fabrication des vases à glaçure rouge, de ces *aretina vasa*, dont la réputation se soutient encore pendant tout le premier siècle après Jésus-Christ[2]. Martial y fait allusion dans une épigramme bien connue : « N'allez pas, je vous prie, mépriser ces vases arétins : telle était la vaisselle de luxe de Porsenna, »

> Aretina nimis ne spernas vasa monemus :
> Lautus erat tuscis Porsena fictilibus[3].

Des indices certains nous montrent la filiation qui rattache la fabrique d'Arezzo à celles de la Campanie. Au moment où celles-ci entrent en décadence, c'est l'Étrurie, alors tout à fait latinisée, qui en recueille l'héritage et c'est Arretium qui devient le centre de production le plus renommé. Les plus anciens vases arétins sont

1. Pline, *Nat. Hist.*, XXXV, 46 : « Samia etiamnunc in esculentis laudantur. » Cf. les autres textes dans Marquardt, *Handbuche der rœmischen Alterthümer*, VII, IIe partie, p. 661.
2. Fabroni, *Storia degli antichi vasi fittili Aretini*, 1841.
3. Martial, *Épigr.*, XIV, 98.

encore revêtus d'un vernis noir, à l'imitation de la poterie campanienne[1]; mais les vases à glaçure rouge, plus brillants, d'un aspect plus gai et plus flatteur pour les yeux, ne tardent pas à supplanter ces contrefaçons des vases campaniens, et sont désormais recherchés partout avec faveur.

Néanmoins, l'influence des modèles grecs continue à se faire sentir dans le caractère du décor et dans le style élégant des reliefs. On en jugera par un beau spécimen de la poterie d'Arezzo que nous empruntons aux vitrines du Louvre (fig. 131). C'est un cratère trouvé à Cæré, mesurant 22 centimètres de hauteur, avec les mêmes dimensions dans sa plus grande largeur. Un cordon d'oves cerne la panse au-dessous de l'attache des anses, et la partie inférieure est ornée de deux séries de figures en relief. D'un côté est figurée l'apothéose d'Hercule. Le dieu, jeune et imberbe, tenant sa massue de la main gauche, est assis sur un char de forme grecque que traînent deux Centaures barbus, les mains attachées derrière le dos. L'attelage est précédé d'un personnage qui le guide à l'aide d'une double longe nouée autour du buste des Centaures, et qui brandit un fouet. Au second plan, un personnage escorte le char, que suivent deux jeunes gens portant chacun, avec solennité, une massue et deux lances. Dans le champ est imprimée, à l'aide d'un timbre rectangulaire, l'estampille d'un potier déjà connu par les inscriptions figulines d'Arezzo, M. Perennius[2]. Le revers, qui porte la signature de Tigranes, offre un sujet différent, mais avec des emprunts évidents au même moule. Ainsi vous y retrouvez l'attelage de Centaures avec son conducteur; par contre, le personnage traîné sur le char est un homme barbu; c'est une femme qui l'escorte, et deux autres femmes, portant l'une un parasol, l'autre une ciste, ferment la marche. Il y a là un curieux exemple des combinaisons variées que permettait aux potiers l'emploi du

1. Dressel, *Annali*, 1880, p. 329.
2. Cf. Gamurrini, *Le Iscrizioni degli antichi vasi fittili Aretini*, p. 51, n°[s] 310-315, Rome, 1859.

moule. Le style des reliefs est d'ailleurs excellent; le modelé, délicat et souple, a une saveur bien hellénique; tout porte à croire qu'ils sont empruntés à quelque vase d'argent de travail grec.

C'est également au Louvre qu'appartient la jolie coupe à

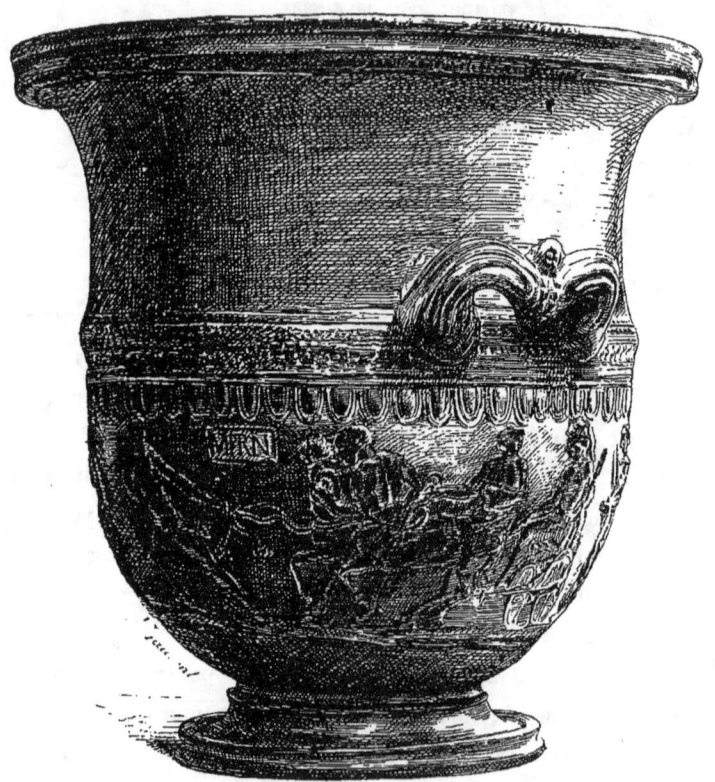

Fig. 131. — Cratère à reliefs et à vernis rouge.
Fabrique d'Arretium. (Musée du Louvre.)

glaçure rouge reproduite sur notre planche XIII (fig. 1). Des zones, simplement remplies de hachures obliques, soulignent les moulures supérieures; au-dessous, de petits masques simulent les anses. Le décor en relief qui occupe la partie hémisphérique de la panse montre uniformément une série de colonnettes torses à chapiteau corinthien, surmontées de masques bachiques, et reliées

entre elles par des guirlandes à chacune desquelles sont attachées deux sonnettes. Des Amours ailés, où l'on reconnaît deux types différents qui alternent, courent sur ces guirlandes; ils semblent se poursuivre et prendre plaisir à faire tinter les sonnettes au passage. Cet élégant décor, si gracieux et si léger, est du plus pur goût pompéien; Amours, guirlandes de feuillages, masques bachiques, voilà bien les emblèmes que les peintres sèment à profusion sur les murs des maisons de Pompéi et d'Herculanum. Chose curieuse, cette influence de l'art alexandrin, qui domine dans toute la poterie d'Arezzo, se propage même au delà des frontières de l'Italie, et se répand jusqu'en Gaule. Un médaillon de poterie romaine, trouvé dans la région du Rhône et conservé au musée de Nîmes, nous en fournit la preuve [1]. La scène qu'il représente, Hercule désarmé par les Amours et tenant un skyphos, se retrouve exactement sur plusieurs peintures de Pompéi (fig. 132).

Fig. 132. — Les Amours désarmant Hercule.
Médaillon de poterie romaine.
(Musée de Nîmes.)

Même au temps où les potiers romains ou gallo-romains s'inspirent de sujets historiques et représentent, par exemple, des scènes de la vie de Trajan[2], la mythologie hellénique ne cesse pas de leur fournir une sorte de répertoire courant. Des médaillons de poterie romaine trouvés à Orange montrent Prométhée enchaîné, Philoctète mettant le feu au bûcher d'Hercule. Mais les potiers prennent leurs précautions pour être compris d'un public peu familier avec les mythes grecs, et des légendes explicatives com-

1. Héron de Villefosse, *Gazette archéologique*, 1880, p. 178, pl. 30.
2. De Witte, *Gazette archéologique*, 1875, p. 93, pl. 25.

mentent les scènes figurées [1]. Nous ne nous attarderons pas à l'histoire d'une industrie qu'il nous faudrait suivre dans des régions bien éloignées de la Grèce. Aussi bien, dès le premier siècle avant notre ère, tous les pays soumis à l'influence romaine peuvent en revendiquer le privilège. Quel que soit l'intérêt que présente l'étude de la poterie romaine, nous n'entraînerons pas le lecteur sur un terrain qui n'est plus le nôtre.

L'emploi du moule se prête à des applications fort variées. Les Grecs en ont fait usage pour divers objets, tels que les tessères de terre cuite, les cônes portant des inscriptions qui se rencontrent fréquemment dans les tombeaux grecs. Bien que ces objets révèlent des particularités fort intéressantes pour l'histoire de la vie antique, ils n'ont aucune valeur d'art, et nous n'avons pas à nous en occuper ici. A la céramique proprement dite se rattache, au contraire, toute une classe de vases, d'un caractère usuel, qui méritent l'attention en raison des estampilles dont ils sont revêtus : ce sont les amphores de commerce, destinées au transport du vin, de l'huile et des autres denrées [2].

La fabrication de ces vases était naturellement en rapport avec l'activité commerciale des villes où ils étaient employés. Trois villes surtout, Thasos, Rhodes et Cnide, en ont fait un fréquent usage : c'est de ces trois ports que partaient les vaisseaux qui exportaient, dans le bassin de la Méditerranée, les vins renommés des îles grecques et de la côte d'Asie Mineure. Dans les ports du Pont-

1. Voir Frœhner, *Musées de France*, pl. XIV, 1-3; pl. XV-XVI.
2. Le travail le plus complet sur cette question est celui de M. Albert Dumont, *Inscriptions céramiques de Grèce* (*Archives des Missions scientifiques*, II⁰ sér., t. VI, 1871). Nous en extrayons la plupart de nos renseignements. M. Holleaux, ancien membre de l'École française d'Athènes, a, dans un mémoire encore inédit, étudié à l'aide de ces documents l'histoire du commerce des Rhodiens.

Euxin, les navires de Thasos échangeaient, contre des cargaisons de blé, des amphores pleines d'un vin blanc qui, au dire d'Athénée, acquérait toutes ses qualités en vieillissant [1]. Rhodes exportait son vin et son huile. Cnide, dont le territoire rocheux se prête mal à la culture de la vigne, était, en revanche, admirablement placée pour accaparer le commerce des îles voisines et des villes de la côte; elle expédiait partout les produits de Cos, de Lesbos, de Myndos et d'Halicarnasse, et surtout ces vins marinés (τεθαλλατώμενοι)

Fig. 133. — Amphores de Cnide, de Thasos et de Rhodes.

qu'on additionnait d'une certaine quantité d'eau de mer pour leur permettre de subir de longs transports.

Les amphores propres à chacun de ces trois grands centres commerciaux se reconnaissent à certaines particularités de forme et de technique. Celles de Cnide sont faites d'une terre rouge foncé, à gros grains et mal travaillée; la forme est allongée et très effilée à la partie inférieure. Les amphores de Thasos, dont la terre est également d'un rouge vif, affectent une forme plus arrondie : de chaque côté du col les anses s'attachent avec une courbe très accusée. Enfin, celles de Rhodes sont reconnaissables à l'aspect gris et poudreux de la terre, à leur panse ventrue et renflée par le bas, à l'angle droit que forme avec la partie longue de l'anse celle qui rejoint l'embouchure du col (fig. 133). Il est très rare de rencontrer des exemplaires intacts de ces amphores; le musée de

1. Athénée, I, 52.

la Société archéologique d'Athènes n'en possède qu'un d'origine thasienne, mesurant 78 centimètres de hauteur. Par contre, c'est par milliers que l'on compte dans les musées, en particulier dans celui d'Athènes, les fragments d'anses portant l'empreinte de sceaux appliqués à l'aide d'un moule.

L'étude de ces timbres nous apprend quelles précautions minutieuses étaient prises pour assurer la régularité des transactions commerciales. Ils portent, tantôt isolés, tantôt réunis, des emblèmes très

Fig. 134. — Timbres amphoriques de Cnide, de Thasos et de Rhodes.

variés et des inscriptions relatant les noms des magistrats éponymes de la cité. Le timbre de Cnide reproduit ci-joint (fig. 134-1) porte le nom de deux magistrats, dont le premier, Eukratès, est sans doute le phrourarque ou le démiurge en fonctions pendant l'année où l'amphore a reçu sa marque. Au-dessous, on lit le mot : Κνιδίον. A Thasos, le magistrat éponyme est l'archonte; notre spécimen (fig. 134-2) offre le nom de l'archonte Alkeidès accompagné de la mention Θασίων; l'emblème est un vase en forme de cratère. Sur les sceaux de Rhodes, l'emblème le plus fréquent est la rose (ῥόδον), qui, par un jeu de mots facile à comprendre, figure dans les « armes parlantes » de la cité. On la retrouve sur le timbre rhodien dont nous donnons le dessin (fig. 134-3); autour de la fleur, dans l'empreinte circulaire du sceau, on lit le nom du mois rhodien Sminthios. Quand les timbres de Rhodes portent un nom propre, c'est le plus souvent celui du magistrat éponyme, à savoir celui du prêtre d'Hélios. Quel était le rôle de ces timbres, dont les variantes multiples sont encore loin d'être

expliquées dans le détail ? Il est permis de croire qu'ils servaient surtout à garantir la contenance légale des amphores; c'étaient, en outre, de véritables marques, certifiant à l'acheteur la provenance du vin, et au besoin sa date, le nom du magistrat éponyme équivalant à la désignation de l'année.

Nous n'insisterons pas sur un autre genre de produits céramiques dont l'étude détaillée nous ferait dépasser les limites chronologiques où nous nous enfermons; nous voulons parler des lampes de terre cuite. A vrai dire, la majeure partie des lampes trouvées dans les pays grecs ne sont pas antérieures à l'époque impériale. Celles qui remontent à une date plus ancienne sont fort simples et sans ornement. Ainsi le musée de Berlin possède une lampe attique du cinquième siècle, analogue pour le type aux lampes votives qu'on a trouvées en grand nombre à l'Acropole d'Athènes [1]. Le corps de la lampe est très sobrement décoré de cercles concentriques, et sur le pourtour dix becs (μυκτῆρες) forment autant de saillies très accusées.

Au temps de l'Empire, l'influence romaine impose à la civilisation antique un caractère d'uniformité qui se fait sentir jusque dans les moindres productions industrielles. Qu'elles soient grecques ou romaines, les lampes de cette époque offrent le même type [2]. Le procédé technique est partout le même. Les potiers se servent de moules à deux pièces dont il n'est pas rare de retrouver des exemplaires; l'un des moules donne le corps de la lampe, l'autre le couvercle avec son anse; les deux pièces sont ensuite rajustées et soumises à la cuisson.

Les lampes d'origine grecque ont été peu étudiées jusqu'ici [3].

1. *Collection Sabouroff*, pl. LXXV, 1.
2. Pour les lampes romaines, voir S. Birch, *Ancient Pottery*, p. 505 et suivantes. Cf. Blümner, *Technologie und Terminologie der Gewerbe und Kunst*, II, p. 109, et toute la bibliographie citée par Marquardt, *Handbuch der rœmisch. Alterth.*, VII, II^e partie, p. 642.
3. M. Ch. Bigot a publié l'esquisse sommaire d'un travail sur les lampes grecques, *Bulletin de l'École française d'Athènes*, 1868, p. 33-47. Une étude d'ensemble reste encore à faire.

Un examen attentif permettrait cependant d'ajouter bon nombre de signatures à celles des potiers grecs déjà connus, et de constater plus sûrement la persistance de l'élément grec dans le choix des sujets qui décorent ces ustensiles. Sur les lampes signées de noms grecs, tels que Sposianos, Agathopous, et provenant de Grèce ou

Fig. 135. — Lampe grecque en terre cuite.
(Paris, collection E. Piot.)

d'Asie Mineure, on retrouve des sujets bien helléniques, par exemple Ulysse et les Sirènes[1], Pan et Écho, un Centaure percé d'une flèche ; d'autres représentent les divinités phrygiennes et alexandrines, Attis et Sérapis, dont le culte avait recruté des adeptes dans tout le monde ancien. Bien que le style de ces reliefs accuse trop souvent une basse époque, il en est dans le nombre dont la valeur d'art est réelle. On peut citer, parmi les exemplaires les plus dignes d'attention, la lampe du cabinet de M. E. Piot, reproduite par notre dessin (fig. 135). Cette lampe, qui provient d'Athènes, suivant une indication fournie par son possesseur, est décorée d'un

1. *Annali dell' Inst.*, 1876, pl. R.

buste d'Apollon, encadré entre une lyre et le trépied delphique. Le dieu est représenté avec la longue robe qui le caractérise comme le chef du chœur des Muses, et l'arbitre des concours musicaux ; l'agencement de sa chevelure, dont les boucles flottent sur ses épaules, ajoute encore à l'expression de douceur et de grâce presque féminine dont son visage est empreint. Le modelé, gras et ferme, est d'une grande souplesse, et la saillie très accusée du relief semble dénoter l'imitation de quelque ouvrage d'un toreuticien grec de l'époque hellénistique.

Fig. 136. — Lampe en terre cuite.
(Musée du Louvre.

Fig. 137. — Eros sur un canard.
Vase en terre émaillée trouvé à Tanagra. (British Museum.)

CHAPITRE XXI

LES
POTERIES VERNISSÉES ET ÉMAILLÉES

IEN des siècles avant que l'art grec eût pris son essor, les anciennes civilisations orientales avaient trouvé le secret de l'émail. Il est à peine besoin de rappeler les briques émaillées de l'Assyrie, et personne n'ignore que, dès l'époque des grandes dynasties thébaines, ce procédé était en Égypte d'usage courant. Les nécropoles égyptiennes livrent en abondance de petites figurines funéraires, faites d'une terre blanche d'aspect sableux, revêtues d'un enduit vitrifié dont la teinte est tantôt vert pâle, tantôt d'un bleu azuré très

doux ; la même technique est appliquée à la décoration des poteries. Ce sont là les produits désignés fort improprement sous le nom de porcelaines ou de faïences égyptiennes. En réalité, il faut y reconnaître de véritables terres vernissées, dont la technique est empruntée en partie à l'industrie du verrier. Elles comportent deux éléments très distincts : une pâte blanche sableuse, façonnée par le potier, et un enduit vitrifiable, composé de silice et soude, additionné d'une matière colorante, qui prend à la cuisson l'aspect et la consistance d'un émail [1].

En gens avisés, les Phéniciens comprirent bien vite quel débit trouveraient, chez les peuples de civilisation moins avancée, ces menus objets émaillés, figurines, flacons, vases à parfums, dont les couleurs gaies et claires, les reflets brillants, flattent agréablement la vue. Mais ils ne se bornèrent pas à répandre, dans les pays ouverts à leur commerce, les produits des manufactures égyptiennes : ils acclimatèrent chez eux cette industrie, et cela d'autant plus facilement qu'ils trouvaient à leur portée, à l'embouchure du fleuve Bélus, le beau sable fin et blanc auquel les verreries de Sidon devaient leur renommée [2]. Outre les verres multicolores et filigranés à la fabrication desquels ils ont excellé, les Phéniciens exportaient dans les îles grecques, et dans tout le bassin de la Méditerranée, des poteries vernissées.

En raison de sa situation géographique et des souvenirs qu'y avait laissés la domination phénicienne, l'île de Rhodes offrait, pour ce trafic, un sûr débouché. Dans les tombeaux de Camiros appartenant au huitième et au septième siècle, M. Salzmann a découvert, en même temps que des produits de la céramique indigène, des poteries vernissées dont l'origine phénicienne est incontestable. Ce sont d'abord des vases en forme de bouteille à large panse, ou des alabastres terminés en fuseau, à base étroite et

1. Voir Heuzey, *Figurines antiques du Louvre*, p. 6. — G. Perrot, *Histoire de l'art dans l'antiquité*, t. Ier, p. 820. — Maspero, *L'Archéologie égyptienne*, p. 252.
2. Strabon, XVI, 2, 25. — Cf. Frœhner, *Collection Charvet*, p. 42-44.

aplatie. Notre planche XIV en donne deux spécimens, empruntés au musée du Louvre [1]. Le ton rouge de la terre disparaît sous une couverte vitreuse dont le bleu a tourné au vert. On retrouve facilement dans le décor tous les éléments du style géométrique. Sur l'un de nos vases, il consiste en deux zones de points, en métopes encadrées de filets blancs et cernées par des lignes brunes, en pétales bruns et verts. Sur le second, des bandes verticales, du même ton vert, alternent avec des bandes blanches décorées de chevrons renversés. Cette poterie, d'aspect assez grossier d'ailleurs, ne s'est pas jusqu'ici rencontrée en dehors de Camiros, et peut-être n'a-t-elle eu qu'une vogue très éphémère. En revanche, on trouve, aussi bien à Camiros qu'en Grèce et en Italie, un autre genre de terres vernissées, qui paraît avoir été plus recherché : nous voulons parler de ces vases en forme d'alabastre, de gourde, d'œnochoé, dont le décor, entièrement emprunté à l'Égypte, est gravé à la pointe ou s'accuse par un relief très léger [2]. Cette fabrication, contemporaine de la dynastie saïte, a duré, avec ses caractères égyptisants, pendant le huitième et le septième siècle.

Les Grecs ont-ils fait usage de cette technique ? Ont-ils cherché à s'approprier un procédé qui leur était connu, grâce aux spécimens importés dans leur pays par le commerce phénicien ? Nous touchons ici à une question fort controversée. On trouve en Grèce et en Italie des vases de petites dimensions, en forme de tête ou de figurine, revêtus d'une glaçure analogue de tous points à celle des terres vernissées de l'Égypte [3]; mais ont-ils été importés ou fabriqués dans des ateliers grecs ? M. Kœhler se prononce en faveur de cette seconde hypothèse en publiant deux de ces vases émaillés trouvés à Égine [4]. Le dessin inséré ci-joint

1. Longpérier, *Musée Napoléon III*, pl. LI. — Cf. Perrot, *Histoire de l'art*, t. III, pl. 6, p. 681. — Dumont et Chaplain, *Céramiques de la Grèce propre*, ch. xiii, p. 103.
2. Voir Perrot, *ouvrage cité*, t. III, pl. 6, p. 682.
3. Voir Dumont et Chaplain, *Les Céramiques de la Grèce propre*, ch. xiii, p. 197.
4. Kœhler, *Mittheil. des arch. Inst. zu Athen*, 1879, pl. 19, p. 366. — Cf. Furtwængler, *Beschr. der Vasensam.*, n° 1289.

(fig. 138) met sous les yeux du lecteur un de ces vases, destinés à contenir de l'huile ou des parfums ; il a la forme d'un sphinx, dont le corps, à partir du buste, est celui d'une poule couveuse ; les plumes sont indiquées par des imbrications et par des traits à la pointe, gravés avant la cuisson sous la couverte jaune pâle. Mais faut-il reconnaître ici, avec M. Kœhler, un produit de l'industrie éginète? A vrai dire, les mouchetures brunes posées sur

Fig. 138. — Vase émaillé en forme de sphinx, provenant d'Égine. — Musée de Berlin.

le corps et sur les ailes, la nature de l'enduit vitreux, le style même de la figure, accusent une telle parenté avec les terres vernissées égypto-phéniciennes, que l'attribution à la fabrique d'Égine reste une pure hypothèse.

On constate au contraire les traces manifestes de l'influence grecque dans un curieux vase du Louvre, auquel M. Heuzey a consacré une savante étude[1] (fig. 141). Ce vase, trouvé à Corinthe, était recouvert d'un vernis bleu pâle ; il a la forme d'une tête casquée, à laquelle s'adaptent le goulot plat et l'anse courte des aryballes grecs. Le visage barbu du guerrier disparaît presque entièrement sous un casque à garde-joues mobiles, de type tout à fait hellénique, et semblable à ceux que portent les guerriers grecs sur les vases corinthiens d'ancien style. L'analogie n'est pas moindre entre le vase du Louvre et d'autres aryballes en forme de tête casquée, trouvés à Camiros et en Italie ; seulement ces derniers sont peints suivant le système usité en Grèce pour les vases[2]. Malgré cet apparentage évident et sa provenance

1. L. Heuzey, *Gazette arch.*, 1880, p. 145-163, pl. 28, 2. — Cf. Perrot, *Histoire de l'Art dans l'Antiquité*, t. III, p. 675 et suivantes.
2. Cf. exemplaire du Louvre, *Gazette arch.*, 1880, pl. 28, 3. Le British Museum en possède plusieurs exemplaires provenant de Camiros.

Pl. 14

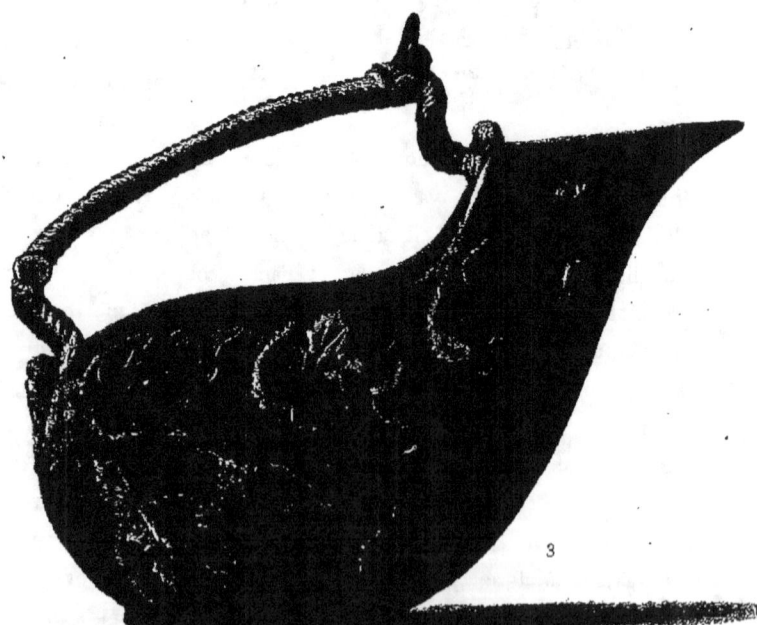

A. Housselin pinxt.　　　　　　　　　　　　Imp. Lemercier & Cie, Paris

POTERIES VERNISSÉES.
(Musée du Louvre)

Pl. 14

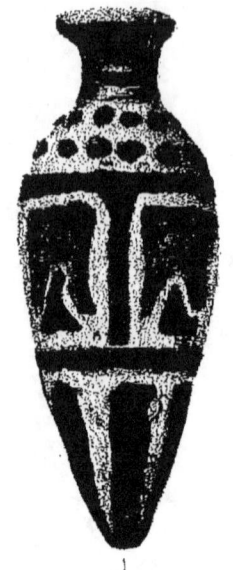
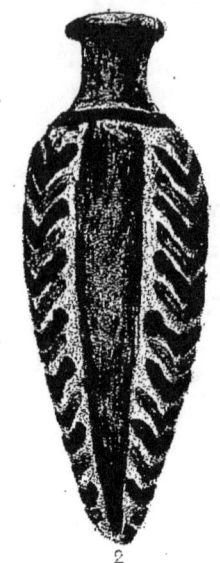
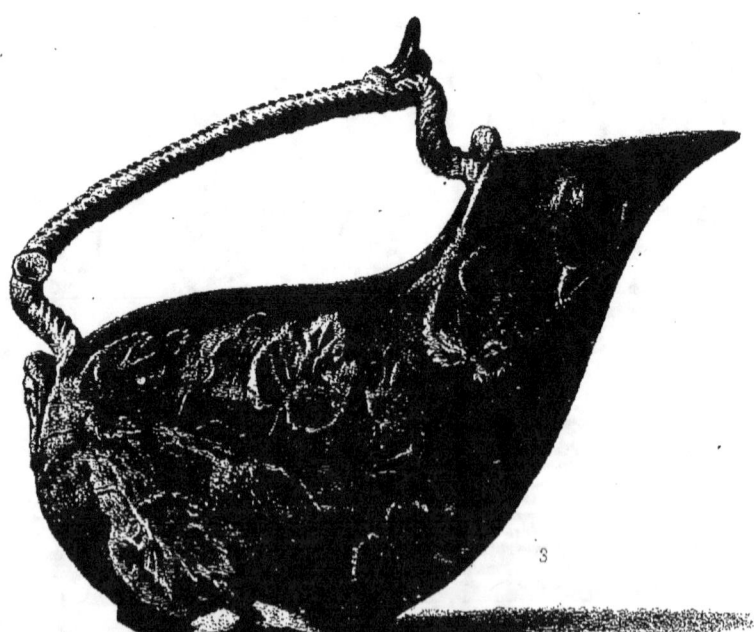

A. Rousselin pinxt. Imp. Lemercier & Cie. Paris

POTERIES VERNISSÉES.
(Musée du Louvre)

corinthienne, l'aryballe du Louvre porte, comme la marque d'une fabrication étrangère, un cartouche égyptien répété deux fois sur le timbre du casque : c'est celui du roi Ouhabra, l'Apriès des Grecs, qui régnait en Égypte de 599 à 569. Les caractères sont d'ailleurs tracés d'une main indécise, comme si le graveur n'en avait pas compris le sens. Cette curieuse particularité, certains détails du décor, enfin la nature de la technique, ont suggéré à M. Heuzey une ingénieuse explication, suivant laquelle l'aryballe du Louvre serait une œuvre phénicienne, empruntant son prototype aux aryballes fabriqués dans les pays helléniques, au sixième siècle. Mêmes caractères mixtes dans une série d'aryballes en forme de tête d'Héraclès, trouvés dans l'île de Cos, à Camiros, et en Attique [1]; la technique est égyptienne, mais le style semble indiquer une origine phénicienne.

Les monuments cités jusqu'ici n'apportent, on le voit, aucun indice certain, permettant d'attribuer aux Grecs la pratique des terres vernissées. Mais voici un fait plus caractéristique. Le British Museum possède un petit vase trouvé à Camiros, modelé en forme de dauphin, et du style grec le plus pur; ce vase porte, gravée à la pointe, sous l'émail bleu, l'inscription suivante, en caractères du sixième siècle [2] :

ΠΥΘΕΩ ΕΜΙ (Πυθέω εἰμὶ)

« J'appartiens à Pythès ».

Aucune raison plausible ne défend d'y reconnaître une œuvre grecque, surtout si l'on tient compte de la provenance. Rhodes, au temps d'Amasis, entretenait avec l'Egypte des relations très suivies, et il est fort légitime d'admettre que les fabriques rhodiennes ont pu connaître et pratiquer un procédé familier aux Égyptiens.

1. Heuzey, *art. cité*, p. 160, pl. 28, 1. — Cf. Fr. Lenormant, *Gaz. Arch.* 1878, p. 148.
2. *Synopsis of the British Museum*, second vase room, I, p. 70. — Cf. Heuzey, *Catalogue des figurines de terre cuite du Louvre*, p. 214. — Perrot, *Histoire de l'Art*, t. III, p. 680.

Nous trouvons des arguments plus décisifs encore dans les trouvailles faites à Naucratis, au cours de ces dernières années. On sait qu'à une date antérieure à l'année 670 des colons milésiens avaient fondé une factorerie sur la branche Canopique du Nil. Sous Psamétik Ier, l'établissement grec devient une véritable ville, et les Grecs y construisent, entre 650 et 630, un temple dédié à Apollon, la principale divinité de Milet. La cité hellénique prospéra si bien, que sous le règne d'Amasis elle était un des marchés les plus importants du monde ancien. Les fouilles dirigées par M. Flinders Petrie[1] ont montré quel développement l'industrie grecque avait pris à Naucratis. Or, à côté des poteries de style hellénique, on a trouvé, dans le téménos du temple d'Apollon, des figurines en terre vernissée sortant, à n'en pas douter, d'ateliers grecs : certains types, comme des statuettes d'Apollon, et des personnages jouant de la lyre ou de la double flûte, accusent la contrefaçon des modèles égyptiens[2]. Bien plus, les fouilles ont mis au jour toute une série de scarabées, qui paraissent l'œuvre d'ouvriers peu familiarisés avec les hiéroglyphes ; ils offrent ce même caractère d'imitation du style égyptien qu'on observe dans les scarabées découverts à Rhodes.

Il paraît donc certain que les Grecs de Naucratis avaient appris, sur les bords du Nil, à imiter les terres vernissées de l'Égypte, et que l'exportation de ces produits n'était pas restée le monopole des Phéniciens. Nous croyons volontiers que le même fait s'est produit à Rhodes, où la civilisation grecque était en contact si direct avec celle de l'Orient. Toutefois il serait imprudent d'étendre ces conclusions à tous les pays grecs. Rien ne prouve que cette fabrication se soit implantée dans la Grèce propre ; elle semble, au contraire, avoir été localisée à Naucratis et à Rhodes, sans se prolonger beaucoup au delà du sixième siècle.

1. Voir *Naukratis* (*Third memoir of the Egypt exploration fund*), par MM. W. M. Flinders Petrie, Cecil Smith, Ernest Gardner et Barclay V. Head; Londres, 1886.
2. *Ouvrage cité*, planche II, fig. 6-18.

Il faut descendre jusqu'au troisième siècle pour trouver la technique égypto-phénicienne appliquée à des œuvres purement grecques de forme et de style. C'est encore en Égypte que s'est produite cette innovation. Les Ptolémées poursuivaient avec trop d'ardeur, dans l'ordre politique et religieux, leur œuvre de fusion entre les mœurs grecques et les traditions nationales, pour que les conséquences ne s'en fissent pas sentir jusque dans l'art industriel. A Alexandrie, devenue un foyer puissant de civilisation, Grecs et Égyptiens vivaient côte à côte; l'hellénisme y revêtait une forme cosmopolite. Là, plus qu'ailleurs, l'industrie grecque devait se plier à des exigences nouvelles et chercher à renouveler ses vieilles traditions par des emprunts faits à l'art indigène. Ajoutez qu'au moment où l'hellénisme se développe en Égypte, les anciennes méthodes de la peinture céramique tombent peu à peu dans l'oubli et laissent le champ libre à toutes les audaces; il n'est donc pas surprenant que les céramistes grecs d'Alexandrie, en quête de nouveauté, aient jugé opportun de s'approprier des procédés familiers aux ateliers égyptiens. La technique des terres vernissées convenait d'ailleurs fort bien à cette poterie sans peinture, imitée du métal, dont la vogue commençait à se répandre, au troisième siècle, en Grèce et en Italie.

C'est à cette fabrication gréco-égyptienne, contemporaine de la domination des Lagides, qu'il faut attribuer une série, encore peu nombreuse, de vases à couverte vitreuse et de type tout à fait grec. Dans le nombre, trois exemplaires méritent une attention spéciale, car ils ont reçu, avant la cuisson, des inscriptions gravées à la pointe qui mentionnent des noms royaux; ils nous fournissent ainsi de précieuses indications chronologiques. Le plus célèbre est l'œnochoé trouvée à Benghazi, et publiée par son pos-

sesseur, M. Beulé[1] (fig. 139). Ce vase, haut de 30 centimètres, est revêtu d'un émail vert brillant, et décoré de reliefs où l'on voit encore des traces de dorure et de polychromie. Au centre est une femme, coiffée du diadème royal, tenant de la main gauche une corne d'abondance pleine de fruits et d'épis, et de la droite une patère, avec laquelle elle fait une libation sur un autel rectangulaire; sur une des faces de l'autel on lit l'inscription suivante : ΘΕΩΝ ΕΥΕΡΓΕΤΩΝ (autel des dieux Évergètes). Derrière la figure centrale se dresse un cône allongé, entouré de guirlandes d'olivier, sans doute une borne de stade ou d'hippodrome. Dans le champ, au-dessus de l'autel, est gravée une dédicace :

ΒΕΡΕΝΙΚΗC ΒΑCΙΛΙCCΗC
ΑΓΑΘΗC ΤΥΧΗC
« (Offrande à) la reine Bérénice, Bonne Fortune ».

Aucun doute n'est donc possible sur l'identification de cette figure, modelée sans doute d'après une statue, et qui, en raison de son type individuel très nettement accusé, a pour nous toute la valeur d'un portrait : elle nous offre les traits de Bérénice, fille de Magas, de cette reine au caractère impérieux et violent, qui a si énergiquement marqué sa place dans l'histoire de l'Égypte. Faut-il rappeler les dramatiques épisodes dont sa vie a été traversée? C'est elle qui, mariée presque enfant à Démétrius le Beau, surprend le secret des amours incestueuses de son mari et de sa mère Apama, et le fait tuer sous ses yeux; devenue libre, elle passe en Égypte et épouse son premier fiancé, Ptolémée III Évergète. On sait la tendresse passionnée qu'elle lui témoigne; son vœu de consacrer une tresse de sa chevelure à Aphrodite Zéphyritis, si Ptolémée revient vainqueur d'une expédition contre Antiochus II; la plate adulation de l'astronome Conon, qui découvre dans le ciel l'offrande disparue changée en constellation; enfin la mort violente qui, sur l'ordre de son propre fils, Ptolémée

1. *Journal des savants*, 1862, p. 163-172. — Cf. *Fouilles et découvertes*, p. 90-102.

Philopator, termine cette vie commencée par un drame sanglant.

Le vase de Bérénice peut être daté avec certitude. Benghazi occupe en effet l'emplacement de l'ancienne ville des Évespérites que Ptolémée III agrandit et embellit en 239, après la révolte de Cyrène, et à laquelle il donna le nom de sa femme, Béréniké. La reine y fut l'objet d'un culte tout particulier, et devint le génie protecteur, la « Bonne Fortune » de la ville qui portait son nom. Tout nous invite à croire que le vase où elle est représentée faisant une libation sur l'autel des dieux Évergètes a été exécuté de son vivant; il prend donc place entre 239 et 221.

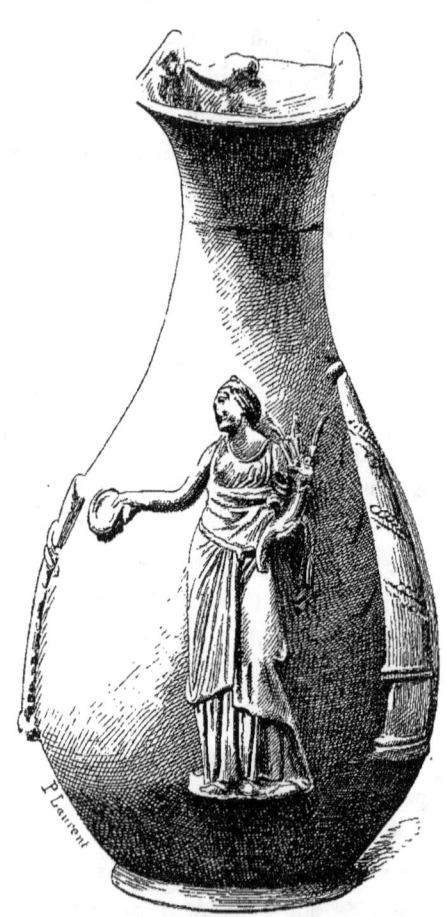

Fig. 139. — Le vase de la reine Bérénice.
Œnochoé provenant de Benghazi.
(Paris. Appartient à Mme Beulé.)

Une trouvaille récente nous a fait connaître un vase du même type, postérieur de quelques années seulement à celui de Bérénice : c'est une œnochoé découverte par un agent du génie anglais dans l'île de Chypre, à Épiscopi, sur l'emplacement de l'ancienne ville de Curium. Elle était décorée d'une guirlande de feuillage attachée à deux masques de Silène, et porte encore, gravé en

creux, le nom de Ptolémée Philopator, qui régnait de 221 à 204 (ΒΑCΙΛΕΩC ΠΤΟΛΕΜΑΙΟΥ ΦΙΛΟΠΑΤΟΡΟC)[1]. Enfin, une troisième œnochoé à émail vert, provenant de Canusium, et qui a passé de la collection Temple au British Museum, nous fait descendre jusqu'à la fin du second siècle avant notre ère[2]. Le sujet est le même que sur le vase de Benghazi : une reine divinisée faisant une libation sur un autel, auprès d'une *meta*. L'inscription est malheureusement très endommagée; mais si, comme le pense Fr. Lenormant, le nom gravé sur le vase est celui de la reine Cléopâtre IV Séléné, la seconde femme de Ptolémée II Soter, la date de la fabrication se placerait entre les années 117 et 107.

Ainsi répartis sur une période d'un siècle et demi environ, ces monuments prouvent bien que la technique des céramiques vernissées a été en vigueur, sous les Lagides, dans les ateliers gréco-égyptiens; ces poteries ont été certainement recherchées en dehors de l'Égypte, et le commerce les a portées jusqu'en Béotie. Un même tombeau de Tanagra en a livré deux spécimens : à savoir un élégant canthare à couverte bleue et à dessins bruns, appartenant au musée de Berlin[3], et le joli vase reproduit en tête de ce chapitre, que le British Museum a l'heureuse fortune de posséder[4]. Ce dernier a la forme d'un canard, sur le dos duquel s'ajuste un goulot muni d'une anse ronde. L'oiseau sert de monture à un Éros ailé, qui s'est campé derrière son cou, assis à califourchon. La tête haute et un peu infléchie vers la gauche, comme s'il obéissait à la pression d'un mors, le canard semble voguer paisiblement, guidé par son petit cavalier. La technique est d'une finesse extrême; sur le fond azuré de l'émail, qui a tourné au blanc jaunâtre, le détail des plumes est tracé à l'aide d'une couleur gris rose; la gorge et le haut des ailes sont

1. R. Mowat, *Bulletin de la Société des antiquaires de France*, 1886, p. 145, et *Bulletin épigraphique*, t. VI, 1886, p. 100.
2. Fr. Lenormant, *Revue arch.*, t. VII, 1863, p. 259-266, pl. 7.
3. Furtwaengler, *Collection Sabouroff*, pl. LXX, 3.
4. Voir *Gazette des Beaux-Arts*, 1887, t. XXXV, p. 393.

couverts d'imbrications, tandis que des rangées de chevrons dessinent les nervures des longues plumes ; le ventre est moucheté de points de même couleur. Ce décor, purement conventionnel et d'une régularité toute géométrique, n'en produit pas moins l'effet le plus heureux. Au reste, la nature du sujet, qui révèle une inspiration chère aux artistes alexandrins, le modelé très souple du petit Éros, ne laissent pas de doute sur la date de cette œuvre charmante : elle n'est pas antérieure au troisième siècle, et, en dépit de sa provenance tanagréenne, nous n'hésitons pas à l'attribuer à l'un des grands centres industriels de l'Égypte hellénisée, peut-être à Alexandrie.

La fabrication des terres vernissées s'est acclimatée dans d'autres régions du monde ancien, mais il est encore bien difficile, en l'état actuel de nos connaissances, d'en suivre l'histoire avec une parfaite certitude. Les travaux de M. Mazard[1] sur cete classe de céramiques ont permis tout au moins d'établir un fait incontestable : c'est que, à une date très rapprochée du premier siècle avant notre ère, l'industrie antique connaît et pratique le vernissage des poteries à l'aide d'un enduit à base métallique où le plomb est employé comme fondant; l'adjonction de matières telles que le minium, la litharge ou le protoxyde de cuivre permet d'obtenir les colorations jaunes, brunes ou vertes qui caractérisent ces poteries; elles sont d'ailleurs le plus souvent décorées de reliefs, suivant la méthode usitée pour la poterie moulée. Le lecteur en trouvera un spécimen reproduit, avec couleurs, sur notre planche XIV (fig. 2)[2]. C'est un petit vase en forme d'*ascos*, appartenant au musée du Louvre. Sur le corps du vase sont modelées en relief des branches de vigne, chargées de feuilles et de raisins, d'un style très élégant; l'anse, très menue, s'attache à la partie inférieure au-dessus d'un petit masque en relief, et figure

1. Mazard, *De la connaissance par les anciens des glaçures plombifères,* Paris, Morel, 1879 (extrait du *Musée archéologique,* 1879).

2 Mazard, *ouvr. cité,* pl. X, fig. 1.

une torsade évidemment imitée du métal. Le fond de la coloration est vert, avec des nuances brunes obtenues par le mélange des matières colorantes.

Sous l'action du temps et d'un séjour prolongé dans le sol, le vernis se décolore parfois et prend un aspect irisé. Tel est le cas pour un autre vase du Louvre, trouvé dans un tombeau de Cervetri (fig. 140)[1]. La forme, assez lourde, est celle de l'*olla*, et accuse une destination tout à fait usuelle ; le décor est d'ailleurs très simple : il comporte, sur les lèvres du vase, une série de bossettes en saillie régulièrement espacées comme des têtes de clou, et, sur la panse, quatre reliefs poussés au moule, de valeur fort inégale. D'un côté est une femme debout dans un édicule, entre une ciste et une table à offrandes *(mensa tripes)* chargée de pommes de pin et de fruits; à droite, sur la même face, est Dionysos jouant avec une panthère, groupe souvent reproduit par les coroplastes de l'Asie Mineure, et dont la nécropole de Myrina nous a livré des spécimens. Au revers, les reliefs sont empâtés et d'un style très négligé; ils montrent Hermès avec le caducée, et une divinité, peut-être Héraclès, tenant un animal par la queue. Tandis que le vernis vert de l'extérieur a perdu sa coloration, l'intérieur du vase, mieux conservé, garde encore son enduit jaune; l'*olla* du Louvre appartient donc à la série des terres vernissées.

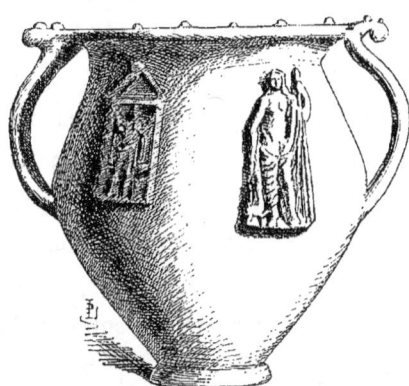

Fig. 140. — Olla trouvée à Cervetri.
(Musée du Louvre.)

L'étude de ces vases soulève nombre de questions qui attendent

1. Cf. Mazard, pl. IX, fig. 1.

encore une solution définitive. Des analyses minutieuses et répétées pourraient seules nous apprendre comment s'est fait le passage de la glaçure silico-alcaline à la glaçure métallique. D'autre part, nous ne savons guère mieux à quel centre industriel il convient d'attribuer la vulgarisation de cette technique. Des indices certains nous permettent toutefois d'affirmer que les ateliers grecs d'Asie Mineure en ont fait usage, et qu'elle y a joui d'une vogue réelle. En 1853, V. Langlois a recueilli à Tarse, parmi les fragments de terres cuites accumulées au Gueuslu-Kalah, des débris de poteries vernissées dont le Louvre s'est enrichi; l'élégance du décor en relief, l'éclat et la transparence du vernis plombeux, où dominent le vert et le jaune, attestent une fabrication soignée, et la nature des fragments montre que Tarse produisait surtout des vases de petites dimensions. Mais la fabrique de Tarse, qui n'a pas un passé bien ancien, et dont la période d'activité ne remonte pas au delà du premier siècle avant notre ère, n'a pas eu le monopole de cette technique; elle l'a sans doute empruntée à d'autres ateliers grecs. Sur la côte occidentale de l'Asie Mineure, les fabricants de terres cuites en ont fait usage pour revêtir leurs figurines d'une couverte jaune ou verte, à base métallique, témoin les spécimens trouvés près de Smyrne, sur le Pagus, et acquis par M. S. Reinach pour le musée du Louvre [1]; une autre figurine émaillée à couverte jaune, au même musée, provient de Cymé.

Il faut donc reconnaître que la fabrication des terres vernissées comptait, en Asie Mineure, plusieurs centres importants. Nous croyons volontiers, avec M. Mazard, que l'exportation de ces produits a été très active dans les pays méditerranéens, et qu'on peut attribuer une origine grecque aux élégantes poteries

[1]. S. Reinach, *Mélanges Graux*, p. 148. L'analyse chimique y a fait reconnaître la présence de l'oxyde de plomb (S. Reinach, *Bulletin de corresp. hellénique*, 1883, p. 78). J'en ai vu à Isbarta, en Asie Mineure, d'autres spécimens trouvés à Cibyra. On sait que des terres cuites de Pompéi offrent aussi une couverte analogue. — Cf. Von Rohden, *Die Terracotten von Pompeji*, p. 29. M. Heuzey a signalé également une statuette vernissée d'Hermès, signée du nom de P. Fabius Nicias, et trouvée à Angers (*Mémoires de la Soc. des Antiquaires de France*, t. XXXVII, 1876, p. 99).

vernissées à décor végétal dont le musée de Naples, le British Museum, le musée Borély, à Marseille, possèdent de beaux spécimens [1]. Elles accusent, en effet, une très grande unité de style, et le caractère du décor constitue une sorte de marque de fabrique. Mais cette industrie est-elle restée le privilège de l'Orient grec? Nous avons peine à l'admettre. La poterie vernissée semble avoir eu la même fortune que la poterie moulée, dont elle est contemporaine; tout porte à croire qu'elle a reçu droit de cité dans les principaux centres industriels du monde ancien. Des spécimens de cette technique, trouvés en France, dans l'Allier, prouvent que les potiers gallo-romains s'y sont exercés, d'ailleurs sans grand succès, et il serait difficile d'expliquer par des exportations grecques le grand nombre de poteries vulgaires vernissées qu'on rencontre un peu partout, jusque sur les bords du Rhin.

1. Voir Mazard, *ouvr. cité*, pl. XI.

Fig. 141. — Aryballe émaillé en forme de tête casquée.
(Musée du Louvre.)

Fig. 142. — Cymaise en terre cuite peinte, formant chéneau.
(Athènes, musée de l'Acropole.)

CHAPITRE XXII

LA
CÉRAMIQUE DANS L'ARCHITECTURE

'HISTOIRE de la peinture céramique ne serait pas complète si nous négligions de signaler la place qui lui revient dans la décoration des édifices grecs. On sait tout ce qu'il a fallu d'efforts pour triompher du préjugé qui refusait d'admettre l'usage de l'ornementation peinte dans l'architecture antique. Bien loin de démentir les théories émises par les partisans de la polychromie, les trouvailles faites à Olympie, en Sicile, et dans la Grande-Grèce, les ont confirmées de la manière la plus éclatante et la plus inattendue. Elles ont livré de nombreux spécimens d'une décoration très originale, qui nous montre les procédés de la peinture de vases appliqués à des revêtements en terre cuite. Elles prouvent, à n'en pas douter,

que pendant toute la période archaïque les architectes grecs ont employé la terre cuite peinte pour en recouvrir les parties hautes des temples et obtenir ainsi une ornementation polychrome d'une grande richesse.

Ce que nous savons de l'architecture primitive des Grecs explique et justifie la pratique d'une pareille méthode. Aux temps reculés où les temples grecs étaient construits en bois, il était nécessaire de protéger avec plus de soin, contre les intempéries des saisons, les parties hautes et saillantes, telles que la corniche et les frontons. Or, des revêtements de terre cuite convenaient à merveille à cet office; en admettant même qu'on recouvrît d'un enduit peint les autres parties de l'édifice, protégées par la saillie de l'entablement, un couronnement en terre cuite présentait de bien autres garanties de résistance et de solidité. Plus tard, quand les architectes mettent en œuvre le tuf calcaire, qui a fourni les matériaux des plus anciens temples doriques, les mêmes nécessités ne s'imposent plus avec autant de force; et pourtant les revêtements en terre cuite ne cessent pas d'être en usage. Est-ce par respect de la tradition? ou bien est-ce en raison de la facilité avec laquelle ils se prêtaient à la décoration polychrome? Les deux hypothèses sont également plausibles. Il en est tout autrement lorsque, au cinquième siècle, le marbre se substitue au calcaire poreux employé pendant la période archaïque. Les pays privilégiés qui, comme l'Attique, se procuraient sans peine un beau marbre blanc, dur et brillant, abandonnent promptement une technique désormais surannée; elle persiste seulement dans les régions où les matériaux de construction sont de qualité inférieure, en Sicile et dans la Grande-Grèce [1].

Parmi les spécimens de ce genre de décoration trouvés à

[1]. Ces questions ont été étudiées avec beaucoup de soin dans un mémoire rédigé MM. W. Dœrpfeld, F. Græber, R. Borrmann et K. Siebold : *Ueber die Verwendung von Terrakotten am Geison und Dache griechischer Bauwerke, Programm zum Winckelmannsfeste*, Berlin, 1881.

Olympie, un des plus dignes d'attention est l'acrotère colossal qui surmontait le fronton de l'Héraion [1]. Ce temple, on le sait, remontait à l'antiquité la plus vénérable; une colonne de bois, conservée dans l'opisthodome, rappelait encore au temps de Pausanias que l'édifice avait été primitivement construit en bois, et si, au cours de transformations successives, la pierre avait remplacé les plus anciens matériaux dans la colonnade dorique de l'extérieur, de nombreux fragments de terre cuite, trouvés sur l'emplacement du temple, permettent de croire qu'il avait toujours conservé son entablement de bois [2]. L'acrotère du fronton, reproduit en lettre de ce chapitre, est, en raison de ses dimensions inusitées, une pièce unique jusqu'ici : il ne mesure pas moins de 2m,24 de diamètre. Sa forme est celle d'un disque, dont la partie inférieure offre une échancrure permettant de l'adapter exactement à l'angle supérieur du fronton. Avec les fragments trouvés à Mycènes, à Orchomène et près de l'Héraion d'Argos, l'acrotère d'Olympie nous fournit le plus ancien exemple de l'emploi de la terre cuite peinte dans l'architecture. La décoration consiste en une couche de peinture brun noir, sur laquelle, après la cuisson, des ornements géométriques ont été gravés à la pointe, et coloriés ensuite à l'aide de tons plus clairs, rouge violacé, jaune orangé, et blanc. Nous retrouvons donc ici l'usage des engobes, procédé familier à la peinture de vases au temps de l'influence orientale.

La technique est déjà plus avancée dans les ornements en terre cuite provenant du Trésor des habitants de Géla. Cet édifice était le premier en date des douze Trésors qui s'alignaient au pied du mont Kronios, et témoignaient de la piété des villes grecques. Les habitants de Géla avaient donné l'exemple, et la construction de leur Trésor peut être placée au moment de la plus grande prospérité de la ville, vers 582, quand elle est assez populeuse et assez florissante pour fonder elle-même la colonie d'Akragas. Suivant les

1. *Ausgrabungen aus Olympia*, V, pl. XXXIV.
2. Voir Adler, *Funde von Olympia*, p. 34. — Boetticher, *Olympia*, p. 192.

habitudes du temps, l'édifice avait été bâti en pierre calcaire; au siècle suivant, on l'agrandit en y ajoutant un portique dorique orienté vers l'entrée du stade. Les terres cuites trouvées dans les fouilles appartiennent à la partie la plus ancienne; aussi offrent-elles un intérêt de premier ordre, en nous révélant un système de décoration tout à fait nouveau pour nous. Des études minutieuses auxquelles se sont livrés MM. Dœrpfeld et Borrmann, il résulte que toute la partie supérieure de l'édifice, à savoir la corniche et le cadre des frontons, avait reçu un revêtement formé de caissons de terre cuite soigneusement ajustés. Mieux que toute description, le spécimen reproduit par notre planche XV (fig. 1)[1] fera comprendre la disposition adoptée par l'architecte. Le lecteur a sous les yeux un fragment du revêtement de la corniche, sur une des faces latérales du Trésor. Ce revêtement se compose de deux parties. C'est d'abord une série de caissons formés de trois morceaux : un bandeau plat et deux pièces qui s'y rajustent à angle droit; ces caissons sont appliqués sur la partie saillante de la corniche qui s'y emboîte très exactement, et des clous de bronze servent à les y maintenir. Au-dessus est fixée, par le même procédé, une cymaise formant chéneau; des gargouilles, munies d'un large rebord circulaire, se projettent en saillie à des intervalles réguliers et facilitent l'écoulement des eaux de pluie. Sur le bandeau, le décor peint consiste en baguettes moulées en relief, encadrant une double rangée de tresses séparées par des palmettes; sur la cymaise, il comporte des palmettes renversées, des pétales de fleurs et une grecque. Telle est la richesse et l'harmonie du décor, qu'il faut quelque attention pour reconnaître la simplicité des moyens employés par le peintre. Trois couleurs composent toute sa palette : un ton jaune clair qui sert de fond, un beau rouge vermillon très intense et une couleur brun-rouge tirant sur le noir. Avec une gamme de tons aussi restreinte, il

1. Dœrpfeld et Borrmann, *mémoire cité*, pl. I. Cf. *Ausgrabungen aus Olympia*, V, p'. XXXIV.

a su pourtant composer un décor à la fois original et flatteur pour l'œil. Imaginez, en effet, ce revêtement polychrome couvrant toute la corniche sur les deux faces latérales; restituez sur les rampants et à la base des frontons une ornementation analogue, et vous aurez une idée des surprenantes ressources que l'architecture grecque du sixième siècle trouvait dans l'emploi de la terre cuite peinte.

L'architecte du Trésor de Géla était, suivant toute vraisemblance, un Sicilien; on est en droit de penser qu'il mettait en pratique, au pied du mont Kronios, les procédés usités dans son pays. Les faits recueillis par MM. Dœrpfeld et Borrmann prouvent, en effet, que cette technique a été surtout appliquée dans les villes grecques de la Sicile et de l'Italie méridionale, et cela pendant toute la durée de l'époque archaïque. Les ruines de Sélinonte, d'Akræ, de Syracuse, aussi bien que celles de Crotone et de Métaponte, en ont livré de nombreux spécimens, étroitement apparentés, pour le style, aux terres cuites du Trésor de Géla. C'est d'un temple de Sicile que provient le bandeau reproduit au milieu de notre planche XV, et conservé au musée de Palerme; or, la rangée de tresses et les baguettes en relief y constituent, comme dans les fragments d'Olympie, l'élément essentiel du décor.

La même ornementation doit être, avec toute certitude, restituée au plus grand et plus ancien des temples de l'acropole de Sélinonte; c'est celui auquel appartenaient les métopes archaïques conservées à Palerme, et que, faute d'une dénomination plus précise, nous continuerons à appeler le temple C[1]. Ici, le revêtement en terre cuite est appliqué à une corniche de vieux style dorique très nettement caractérisée par des mutules et par des gouttes. Aussi l'architecte s'est-il bien gardé d'en recouvrir toute la corniche; il l'a réservé pour la partie supérieure, qui disparaissait

[1]. M. Benndorf a proposé d'y reconnaître un temple d'Apollon (*Die Metopen von Selinunt*, p. 38).

sous une rangée de caissons affectant la forme d'une équerre. En outre, le bandeau n'est plus uniformément plat : il se termine par une cymaise décorée de métopes rouges et brun noir. Au-dessus de la corniche court un chéneau ajouré du style le plus original; il est formé par une suite ininterrompue de palmettes en relief, alternativement droites et renversées, réunies par un entrelacs, et laissant entre elles des jours qui font l'office de gargouilles (planche XV)[1]. Est-il besoin de faire remarquer combien ce décor est en progrès sur celui de l'acrotère de l'Héraion, à Olympie? Au style géométrique a succédé un style plus libre et plus souple, qui fait de larges emprunts à la décoration usitée, vers la même époque, dans la peinture de vases. La tresse, la palmette figurant une fleur de lotus épanouie, se retrouvent sur les vases de Rhodes et de Corinthe qui trahissent encore l'influence orientale; potiers et peintres de terres cuites puisent à la même source.

Il est difficile de déterminer exactement jusqu'à quelle date cette seconde technique reste en usage. Toutefois, il est peu probable qu'elle ait persisté bien au delà des premières années du cinquième siècle. Entre la polychromie de la terre cuite et la peinture de vases, l'analogie est trop étroite pour que les progrès réalisés par les peintres céramistes n'entraînent pas, chez leurs confrères, un changement de méthode. Nous connaissons, en petit nombre malheureusement, des exemples de revêtement en terre cuite décorés suivant le système des vases à figures rouges. Tel est le chéneau trouvé sur l'acropole d'Athènes que reproduit le dessin placé en tête de ce chapitre (fig. 142)[2]. Ici, les palmettes et la guirlande d'olivier se détachent en jaune clair sur le fond noir, et le décor est simplement rehaussé de quelques touches brun rouge. Même technique pour l'antéfixe fleuronnée (καλυπτήρ

1. Dœrpfeld et Borrmann, *mémoire cité,* pl. II et III.
2. Hittorff, *Restitution du temple d'Empédocle, ou l'architecture polychrome chez les Grecs,* pl. XIII, fig. 6.

DÉCORATIONS ARCHITECTONIQUES EN TERRE CUITE.

1_Chéneau et corniche du trésor de Géla à Olympie._2.Fragment de corniche
(Musée de Palerme)_3.Chéneau et corniche du Temple C à Sélinonte.

DÉCORATIONS ARCHITECTONIQUES EN TERRE CUITE

1. Chéneau et corniche du trésor de Géla à Olympie. _ 2. Fragment de corniche (Musée de Palerme). _ 3. Chéneau et corniche du Temple C à Sélinonte.

ἀνθεμωτός), provenant également d'Athènes, qui est dessinée plus loin en cul-de-lampe (fig. 145)[1]. Enfin, les fouilles exécutées par l'École française d'Athènes à Elatée, en Phocide, sur l'emplacement du temple d'Athéna Cranaia, ont mis au jour des terres cuites peintes dont le style, comme la technique, dénote une date assez avancée dans le cinquième siècle; un curieux fragment montre des palmettes et des rangs de perles s'enlevant en jaune clair sur un fond noir[2]. Si l'emploi du marbre à Athènes a détrôné de bonne heure celui de la terre cuite peinte, peut-être les Phocidiens, moins riches en matériaux de choix, sont-ils restés plus longtemps fidèles à ce procédé.

La plastique revendique de bonne heure sa place à côté de la peinture. Rien de plus commode, en effet, que de pousser dans des moules les tuiles faîtières, ou antéfixes, qui forment le couronnement de la corniche et sont destinées à n'être vues que d'un seul côté; le travail du peintre est simplifié d'autant, car il ne lui reste plus qu'à revêtir de teintes plates les parties saillantes. C'est surtout dans l'Italie du Sud que cette technique a été en vigueur; on trouve des antéfixes en relief rehaussées de couleur dans toute la Grande-Grèce, en Campanie, et jusque dans l'Étrurie du Nord; les fouilles du marquis Campana ont mis au jour de nombreux spécimens qui ont enrichi les galeries du Louvre. Le musée de Capoue n'est pas moins bien partagé, grâce aux trouvailles faites au *Fondo Patturelli*, dans le voisinage de Santa Maria di Capua[3]. Nous empruntons à la collection de Capoue le spécimen reproduit en couleurs sur notre planche XVI (fig. 1)[4]. Le centre est occupé par un gorgonéion de style archaïque, sujet traité avec prédi-

1. Hittorff, *ouvr. cit.*, pl. XIII, fig. 12.
2. P. Paris, *Bulletin de correspondance hellénique*, 1887, p. 60.
3. Voir Fr. Lenormant, *Gazette des Beaux-Arts*, t. XXI, p. 114-121 et 218-228.
4. Minervini, *Terrecotte del Museo Campano*, 1880, pl. XXX, fig. 2.

lection par les modeleurs d'antéfixes de la Campanie [1]; le visage grimaçant de la Gorgone, dont les traits sont rehaussés de touches rouges et noires, s'encadre au milieu d'un ornement en forme de coquille, et la base de l'antéfixe est décorée d'une grecque. Tandis qu'ici le relief est aplati et peu ressenti, il s'accuse énergiquement dans une admirable antéfixe trouvée en 1869 à Cervetri, et qui figure avec honneur dans les galeries du musée de Berlin (fig. 143) [2]. Le contour extérieur dessine une valve de coquille, richement ornée de palmettes et de fleurs de lotus en relief. Au milieu se détache une tête de femme, de grandeur demi-nature, offrant tous les caractères du beau style sévère. Elle est coiffée d'un polos entouré de rosettes, et sa parure est complétée par deux larges pendeloques dont la coloration jaune imite le ton de l'or; une draperie rouge recouvre la plus grande partie du cou. Tous ces tons, noir tirant sur le bleu, brun rouge, rouge clair, jaune doré, constituent une gamme de couleurs très riche, et font de l'antéfixe de Cervetri un exemple unique jusqu'ici d'une polychromie aussi variée. Avec le temps, la polychromie tend à disparaître, et le modelage l'élimine progressivement. Les moules d'antéfixe étaient d'ailleurs des objets de commerce, et l'on s'explique ainsi la présence de types identiques dans des régions de l'Italie méridionale très éloignées l'une de l'autre [3].

Alors même que la décoration peinte est encore en vigueur, et que les architectes appliquent le système des revêtements de terre cuite, certaines parties saillantes, comme les gargouilles des chéneaux, se prêtent naturellement au modelage en relief. Nous ne pouvons choisir un exemple plus digne d'attention que le remarquable chéneau de Métaponte, dont la libéralité du duc de Luynes a enrichi le Cabinet des médailles [4]. Ce monument

1. Voir les exemples recueillis par M. J. Six, *De Gorgone*, Amsterdam, 1885.
2. Adler, *Arch. Zeitung*, 1872, p. 1-2, et pl. 41.
3. Cf. Fr. Lenormant, *Gazette archéologique*, 1878, p. 176; 1881-1882, p. 81-85, 96.
4. Duc de Luynes, *Métaponte*, Paris, 1833, pl. VII. — La bibliothèque de l'École des Beaux-Arts en possède un autre exemplaire, donné par M. Debacq en 1884.

provient des fouilles exécutées en 1828 par le duc de Luynes, avec le concours d'un architecte, M. Debacq, sur l'emplacement des ruines antiques appelées dans le pays la *Chiesa di Sansone*. Les travaux, malheureusement interrompus par des infiltrations d'eau,

Fig. 143. — Antéfixe modelée et peinte trouvée à Cervetri.
(Musée de Berlin.)

mirent au jour les débris d'un temple grec dorique de la meilleure époque. Jusqu'à ces dernières années, on ne savait quel nom assigner à cet édifice, lorsque M. Lacava eut l'heureuse fortune de découvrir, non loin de là, une inscription du sixième siècle permettant de l'identifier [1]. Le temple retrouvé par le duc de Luynes était, à n'en pas douter, consacré à Apollon Lyceios, et s'élevait

1. *Notizie degli scavi*, 1880, p. 190, article de M. Comparetti.

dans le voisinage de l'agora de Métaponte. Par analogie avec les faits constatés à Sélinonte, il faut admettre que le temple de Métaponte avait également reçu un revêtement de terre cuite recouvrant la corniche; sur les faces latérales, celle-ci était surmontée de la cymaise dont le Cabinet des médailles et l'École des Beaux-Arts possèdent les fragments. La peinture consistait en palmettes du plus beau style, noires et rouges, en métopes divisées par des languettes, et en méandres rouges se détachant sur un fond jaune clair. Quant aux mufles de lion formant gargouilles, la planche XVI permet de juger par un exemple avec quelle surprenante perfection ils étaient modelés. L'artiste a rendu avec une singulière énergie l'expression de rage féroce qui éclate dans cette tête si vivante. Ajoutez que la polychromie complète heureusement son œuvre; les mèches de la crinière, courte et hérissée, ont reçu une coloration d'un jaune fauve; la langue que laisse pendre la gueule, largement ouverte, est peinte en rouge; un ton brun rouge recouvre l'ourlet des lèvres, qui se retroussent dans un grondement de colère, et mettent à nu des crocs formidables [1]. Rien, dans l'architecture antique, n'est plus fréquent que ce motif de décoration. Les fouilles d'Olympie [1], celles d'Elatée, en ont fourni de nombreux exemples. On connaît les tuiles-chéneaux en forme de tête de lion (κεραμίδες ἡγεμόνες; λεοντοκέφαλοι) provenant de l'arsenal du Pirée, construit entre les années 346 et 328 [2]. Mais entre tant de monuments de date et d'origine diverses, les terres cuites de Métaponte occupent certainement la place d'honneur.

Jusqu'ici, les terres cuites peintes ne nous ont offert qu'un style purement ornemental; les emprunts faits à l'industrie des vases se bornent aux éléments décoratifs et excluent la représentation des scènes à personnages. Celles-ci apparaissent, au contraire, dans une série de curieux monuments qui présentent un décor de tout point

1. Voir *Funde von Olympia*, p. XXXIX.
2. *Catalogue de la collection O. Rayet*, n[os] 104 et 105. — Cf. Choisy, *L'Arsenal du Pirée*, p. 23.

Pl. 16

Musée de Capoue

D'après Minervini

ANTÉFIXE CAMPANIENNE

D'après de Luynes.

Imp. Lemercier & Cie Paris.

CHÉNEAU DU TEMPLE D'APOLLON LYCEIOS
à Métaponte (Cabinet des Médailles)

Pl. 16

Musée de Capoue

D'après Minervini

ANTÉFIXE CAMPANIENNE

D'après de Luynes

Imp. Lemercier & Cie, Paris.

CHÉNEAU DU TEMPLE D'APOLLON LYCEIOS
à Metaponte (Cabinet des Médailles)

semblable à celui des vases peints. On trouve en Attique et en Béotie des terres cuites en forme de tuile dont la destination architecturale ne paraît pas douteuse [1]. Elles offrent l'aspect d'un cylindre, long d'environ 26 centimètres, qui aurait été coupé dans sa longueur par une section droite, supprimant à peu près un tiers de la superficie; il est fermé à une extrémité et légèrement évasé à l'orifice. La face supérieure est décorée d'ornements imbriqués,

Fig. 144. — Tuile peinte.
(Athènes, musée de la Société archéologique.)

et sur chacune des faces latérales est ménagé un tableau. Dans les exemplaires les plus anciens, ce tableau est occupé par des figures noires, et à l'extrémité de la tuile, sur la partie fermée, une tête de femme se détache en relief. Les plus récents présentent, au contraire, un décor à figures rouges; une tête peinte remplace la tête modelée, et des guirlandes d'olivier complètent l'ornementation. Notre figure 144 reproduit un spécimen de cette dernière technique, appartenant au musée de la Société archéologique d'Athènes [2]. Sur la face représentée dans notre dessin, on

1. Voir, sur ces monuments, Birch, *Ancient Pottery*, p. 197, — Benndorf, *Griech. und sicil. Vasenbilder*, p. 70. — Furtwaengler, *Coll. Sabouroff*, notice de la pl. LII, — Studniczka, *Jahrbuch des archæol. Instituts*, 1887, p. 69-72. On trouvera dans ce dernier article le catalogue des exemplaires connus jusqu'ici.

2. Dumont et Chaplain, *Les Céramiques de la Grèce propre*, pl. 20. — Cf. notre *Catalogue des vases d'Athènes*, nº 543.

voit un sujet qui revient fréquemment : une jeune femme, tenant une bandelette, s'entretient avec un éphèbe, et plus loin une autre jeune femme présente un alabastron à son compagnon. Sur l'autre face, le sujet est également emprunté aux scènes de la vie quotidienne; enfin, sur la partie fermée, est peinte une tête de femme à côté d'un rinceau.

À quel genre d'édifices étaient destinées ces tuiles d'une exécution si soignée? La question a été fort controversée. Remarquons tout d'abord que les sujets figurés ne sont pas de nature à éclaircir les doutes; scènes bachiques, Grecs et Amazones s'armant, scènes de toilette ou de conversation galante, offrandes de cadeaux, il n'y a rien là qui indique une destination particulière; ce sont les motifs courants de la céramique attique au cinquième siècle. Nous trouvons, au contraire, une indication précieuse dans ce fait que, à part quelques fragments provenant de l'Acropole d'Athènes, tous les exemplaires connus ont été trouvés dans des nécropoles. Il est donc très légitime de reconnaître ici, avec MM. Furtwaengler et Studniczka, de véritables tuiles faîtières, qui servaient à décorer des tombeaux. Quelques-unes sont percées de trous, comme si elles avaient été fixées au moyen de clous sur une charpente en bois. Il nous est malheureusement impossible de restituer avec certitude le type des tombeaux à fronton de bois recouvert de tuiles; mais c'est une hypothèse assez vraisemblable que de placer ces tuiles faîtières au sommet du fronton et d'y ajouter une acrotère destinée à en boucher l'orifice. Nous constatons donc, dans l'architecture funéraire, l'application d'un système analogue à celui des revêtements de terre cuite. Remarquons seulement que cet usage ne paraît pas s'être répandu hors de l'Attique et de la Béotie. En outre, les monuments connus jusqu'à présent appartiennent à une période très limitée; aucun d'eux n'est postérieur à la fin du cinquième siècle.

L'emploi de la terre cuite dans l'architecture a persisté jusqu'à l'époque romaine. Mais le rôle de la peinture diminue progres-

sivement à mesure que le modelage prend une importance plus grande. Au quatrième siècle, la décoration peinte ne comporte plus que de légers ornements, méandres ou palmettes, tracés sur des cymaises ornées de rinceaux en relief. Une riche série de monuments permet de suivre ce développement de l'élément plastique. Les dalles de frise italiennes, les terres cuites de Pompéi [1], méritent, à ce point de vue, une longue étude; mais nous ne pourrions l'entreprendre ici sans dépasser les limites de notre sujet. Nous avons seulement voulu montrer avec quelle originalité les Grecs ont transporté, dans le domaine de l'architecture, les procédés de la peinture céramique, et avec quel art ils ont su les approprier à cette destination.

[1]. Voir Von Rohden, *Die Terracotten von Pompeji*, Stuttgart, 1880.

Fig. 145. — Antéfixe en terre cuite peinte
(Athènes, musée de l'Acropole.)

ADDITIONS ET CORRECTIONS

Pages 80-85. Depuis que ces pages, écrites par Olivier Rayet, ont été rédigées, les fouilles faites à Naucratis par M. Flinders Petrie ont accru la série des vases à couverte blanche du type de la coupe d'Arcésilas. Les exemplaires trouvés dans les fouilles anglaises sont décrits par M. Pottier, qui a consacré à ce type de céramiques un chapitre complet, dans *Les Céramiques de la Grèce propre* de MM. Dumont et Chaplain (ch. xix, *Types des colonies grecques d'Afrique*). M. Pottier propose d'attribuer à la fabrique de Naucratis les vases à couverte blanche du sixième siècle. M. Cecil Smith pense cependant qu'il y a lieu de conserver jusqu'à plus ample information le nom de type cyrénéen (C. Smith, *The painted pottery of Naucratis*, dans *Naukratis, Third Memoir of the Egypt Exploration fund*, par W. M. Flinders Petrie, Londres, 1886).

Page 140. Au lieu de « orthographie », lire « orthographe ».

Page 158. Les découvertes faites sur l'Acropole d'Athènes, au cours des fouilles entreprises par la Société archéologique d'Athènes, ont remis en question la date du passage de la peinture à figures noires à la peinture de style plus récent, c'est-à-dire à figures rouges. Aux rares fragments publiés par Ross, s'ajoutent aujourd'hui de nombreux débris de vases à figures rouges, trouvés dans les remblais qui provenaient des ruines laissées sur l'Acropole par l'invasion des Perses. Il faut donc admettre qu'avant 480 le nouveau procédé était déjà mis en pratique. M. Studniczka a publié récemment un important article sur la date de la peinture à figures rouges (*Antenor und archaische Malerei*; iv. *Zur Zeitbestimmung der Vasenmalerei mit roten Figuren*, dans le *Jahrbuch des arch. Inst.* 1887, p. 159-168). L'auteur étudie avec soin les vases portant des noms de personnages suivis de l'acclamation καλός, tels que ceux de Léocratès, de Stésias,

d'Hippocratès, de Mégaclès, d'Hipparchos, de Glaucon. Développant cette théorie déjà souvent émise, que ces personnages sont réels et ont joué un rôle historique, il cherche dans la date de leur jeunesse un point de repère chronologique. Ainsi, Hipparchos, dont le nom se lit sur deux coupes d'Épictétos, ne serait autre que le fils de Pisistrate. M. Studniczka pense que, par suite, il faut reporter au temps des Pisistratides la période d'activité d'Épictétos. Les premiers essais de peinture rouge se placeraient vers la même époque, et la période de floraison du beau style sévère correspondrait à la première moitié du cinquième siècle, de 500 à 450. Cette démonstration est encore confirmée par le témoignage des inscriptions sur marbre trouvées à l'Acropole. On y lit les noms de peintres de vases connus : Néarchos, associé au sculpteur Anténor, l'auteur du groupe des *Tyrannicides;* Andokidès, Euphronios. Or, les caractères épigraphiques sont d'accord avec la chronologie adoptée par M. Studniczka. Si, comme nous le croyons, ces conclusions sont justes, il y a lieu de reculer d'environ trente ans les dates que nous avons proposées pour les vases à figures rouges.

Page 244. Note 1. Au lieu de : *Bullettino arch. napoletano,* lire *Bull. arch. napolitano.*

<div align="right">M. C.</div>

INDEX ALPHABÉTIQUE

INDEX GÉNÉRAL

A

Acerra (découvertes de vases à), 201.
Achéens, 2.
Achille dans des peintures de vases, 65, 67, 76, 199; départ d'Achille, 241; — poursuivant Troïlos, 170; — soignant la blessure de Patrocle, 186.
Acrotère en terre cuite de l'Héraion d'Olympie, 381.
Acrotiri (pointe d') à Santorin, 8, 9.
Adonis, 274.
Agamemnon (sépulture d') à Mycènes, 15; — dans des peintures de vases, 64; — emmenant Briséis, 209.
Agathopous, fabricant de lampes, 363.
Aglaophon, peintre, 183.
Agricole, (scènes de la vie), 111.
Agylla, ville d'Étrurie; ses rapports avec Corinthe, 70; — plus tard appelée Cæré, 71.
Aigle (tête d'), 53.
Ajax sur des vases peints, 67, 178; — combattant contre Hector, 63; — égorgeant un captif, 325; suicide d'Ajax, 74.
Alabastres en terre vernissée, 366.
Alafousos, auteur des fouilles de Thérasia, 8.
Alcmène (apothéose d'), 313.
Alexandrie, 375; vases d'Alexandrie, 270; vases émaillés d'Alexandrie, 371.
Alexandrin (rapports de l'art) avec les coupes de Mégare, 353; sujets de l'art alexandrin, 375.
Alphabet d'Argos, 50; — attique, 197;

219; changements survenus dans l'alphabet attique, 188; — béotien, 80; — laconien sur un vase de la Cyrénaïque, 85; — de Tarente, 316.
Altamura (vases d'), 301.
Alphée et Aréthuse, 276.
Amasis, peintre de vases; — son origine, 123.
Amazones sur des vases peints, 200, 290, 303, 351.
Ame (image de l') sur les lécythes attiques, 230.
Amours, 346; — au cirque, 335; Amour sur un chien, 353; jeux d'Amours, 358; les Amours désarmant Hercule, 358.
Amorgos (poteries d'), 12.
Amphitrite, 146, 163.
Amphores agonistiques, 125; — à anses cordées, 269; — de commerce, 309; — dites loutrophores, 247; — de Nicosthènes, 110; — panathénaïques, 128, 142.
Amphoriques, timbres. (Voy. Timbres.)
Anata, déesse assyrienne, 56.
Andromède, 74.
Andromaque, 266.
Andrytas, 64.
Annélides tubicoles sur des vases peints, 16, 17; — sur des vases de Rhodes, 14.
Animaux (zones d'), 62.
Antée, 172.
Antéfixes de terre cuite, 384.
Antigone, 303.
Antilopes sur des vases d'ancien style, 22, 25.

Aphrodite, 271; — Anadyomène, 272; — sur un cygne, 221; — et Adonis, 274.
Apollodore le *Skiagraphe*, peintre, 219.
Apollon, 52, 76, 346; — Lyceios (temple d'), à Métaponte, 387.
Apriès (cartouche d') sur un vase vernissé, 369.
Apulie (vases dits d'), leurs caractères, 301; — doivent être rattachés à la fabrique de Tarente, 302; — céramiques indigènes de l'Apulie, 302.
Arcésilas, roi de Cyrène, 82, 84.
Archers en costume scythe, 91.
Archémoros (mort d'), 313.
Architecture (la céramique dans l'), 379.
Archontes (noms d') sur les amphores panathénaïques, 140-142. — sur les timbres amphoriques de Thasos, 361.
Arezzo (poterie d'), 355.
Argent (vases recouvert de feuilles d'), 350.
Argent (vases d') imités dans la poterie moulée, 346.
Argile de l'Attique, 98; de Corinthe, 59; dégraissage de l'argile, v. — nature de l'argile des vases grecs. (Voy. Pâte céramique.)
Argonautes, 242, 303.
Argos (alphabet d') sur un vase de Rhodes, 50.
Ariadne. (Voy. Dionysos.)
Arimaspes combattant contre des griffons, 265.
Armento (vases d'), en Lucanie, 351.
Arretium (Voy. Arezzo), 355.
Artémis, 52.
Aryballiscos, 88.
Aryballisque, 216. (Voy. Lécythes.)
Aryens, pratiquent l'ornementation géométrique, 35.
Aschtoreth, divinité phénicienne, 41, 56.
Asiatiques (personnages), 264, 490.
Asklépiadès, potier, 353.

Asstéas, peintre de vases, 313.
Assyrie (influence de l') sur l'art et l'industrie des Phéniciens, 40, 41.
Atergatis, divinité sémitique, 41.
Athéna dans des peintures de vases, 7, 124, 151, 263; — sur des coupes de Mégare, 253; — sur des amphores panathénaïques, 133; — combattant contre un géant, 263; scènes de la naissance d'Athéna, 77, 102; sacrifice à Athéna, 105; — et Poseidon, 124.
Athènes (vases de style géométrique trouvés à), 23; fabrique d'Athènes au sixième siècle, 97; ralentissement de la fabrique d'Athènes après la guerre de Péloponèse, 240; exportations d'Athènes dans les villes du Bosphore Cimmérien, 262; — en Cyrénaïque, 288; décadence de la fabrique d'Athènes, 280.
Atilius, potier, 349.
Atrides, leur palais à Mycènes, 18.
Aurore (l') et Képhalos, 241.

B

Bacchanales (opinion qui attribue au sénatus-consulte des) la décadence de la peinture de vases, 327.
Bacchantes, 269; — auprès de l'autel de Dionysos, 206.
Bain de femmes, 106.
Bammeville (collection de), 191.
Banquet (scène de), 178.
Barre (ancienne collection), 251.
Barone (collection), 351.
Basilicate, voir Lucanie.
Bélier dans une peinture de vase, 48.
Benghazi, ancienne Béréniké, (amphores panathénaïques de), 141; vases à figures rouges trouvés à Benghazi, 289; vase émaillé représentant Bérénice trouvé à Benghazi, 372.
Benndorf, archéologue, 148.
Béotie (fabrique de), 58, 292.
Bérénice, son effigie sur un vase de Benghazi, 372.

Beulé, archéologue, 372.
Biliotti, auteur de fouilles à Ialysos, 13.
Birch, archéologue, IV, 292.
Bithyniens, 19.
Blacas (ancienne collection), 266.
Bolsena, ancienne ville étrusque de Bolsinium novum (vases trouvés à), 335; fouilles de Bolsena, 335.
Bombyle, 55.
Borée, enlevant Orithyie, 300.
Borrmann, architecte, 382.
Bory de Saint-Vincent, ses fouilles à Théra, 22.
Bouquetins sur des vases peints, 22, 46.
Bosphore Cimmérien (villes du), leur commerce avec Athènes, 262.
Briseus, 192.
Brunn, archéologue, 31; — sa théorie sur l'art de la Grèce du Nord, 187.
Brygos, peintre de vases, 187, 253.
Bucchero nero (vases de), 342.
Burgon, archéologue, 23, 42; amphore panathénaïque de Burgon au British Museum, 136.

C

Cæré, ville étrusque, aujourd'hui Cervetri, 22, 71; caractères particuliers des vases archaïques de Cæré, 72; vases trouvés à Cæré, 36, 76, 119, 119, 163, 172, 340; amphores panathénaïques de Cæré, 140; antéfixe moulée et peinte provenant de Cæré, 386.
Calamis, sculpteur, 166.
Calès, ville de Campanie (poteries de), 346.
Caliadès, fabricant de vases, 179.
Callias, fils de Phænippos, son nom sur une amphore attique, 103, 104, 115.
Callirhoé (fontaine), 116.
Calydon (chasse du sanglier de), 91.
Camars, ville ombrienne (céramique de), 89.
Camiros, ville de l'île de Rhodes (vases de la nécropole de), 47, 55, 221, 256; terres vermissées de Camiros, 366; fouilles de Camiros (voyez Salzmann).
Campana (le marquis): ses fouilles en Italie, 385; collection Campana, 172, 188, 266, 323, 346.
Campanie (vases de la), 309, 334.
Canards sur des vases peints, 26, 52; — monté par un Éros, vase émaillé du British Museum, 374.
Canellopoulos (collection), 109.
Canino (fouilles du prince de), 174; collection du prince de Canino, 168.
Cannelures (vases avec), 266, 267, 329.
Canoleios, potier, 348.
Canosa, ancienne ville apulienne de Canusium, 301, 313; vases à figurines de Canosa, 336; vase émaillé trouvé à Canosa, 374.
Canthare (essai primitif du), dans la poterie d'Hissarlik, 5.
Capitole (vase du musée étrusque du), 36.
Capoue, ville campanienne (vases de), 195, 309; amphore panathénaïque de Capoue, 141; vases à dorures de Capoue, 299; terres cuites architecturales de Capoue, 385.
Caputi (collection), XVI, 321.
Carabella (collection), 269.
Caricatures sur les vases peints, 289.
Cariens, ne sont pas les inventeurs du style géométrique, 33.
Carystos (vase de), 66.
Cassandre, 73.
Castellani (collection), 36, 273, 351.
Cavaliers (course de), 220.
Celia (vases de), 300.
Centaures sous la forme primitive, 61; — dans des peintures de vases, 88, 91, 289; — sur un vase à reliefs, 363; — sur une lampe, 363.
Cercles sur les vases de style géométrique, 25.
Cervetri (la Badia di), 76; Voy. Cæré.
Cesnola (général de), ses fouilles à Chypre, 22.

Chacal dans une peinture de vase, 46.
Chachrylion, peintre de vases, 174.
Chalcis (alphabet de), dans l'inscription d'un vase de Cæré, 37.
Charès, peintre de vases, 65.
Chasse au sanglier, 64, 77; scène de chasse au sanglier, 264. (V. Calydon.)
Charinos, sur un vase d'Assteás, 321.
Chariot, jouet d'enfant, 259.
Charon, 229; légende de Charon, 232, 233; le Charon étrusque, 325.
Chéneaux en terre cuite peinte, 382, 384.
Chevaux dans des peintures de vases, 17, 22, 25, 51, 53; — désignés par leurs noms à l'aide d'inscriptions, 65, 73, 119, 122.
Chèvres dans des peintures de vases, 12, 17, 26.
Chevrons, sur des vases, 28.
Chimère, 48.
Chiens, chassant, 46; — dans la chasse de Calydon, 91; — dans une scène de repas, 74.
Chiron et Achille, 199.
Chiusi, ancienne ville étrusque de Clusium (vases trouvés à), 88, 332.
Christomanos, auteur des fouilles de Thérasia, 8.
Chrysippos (rapt de), 303.
Chypre (poterie primitive de), 5, 6, 7; vases de Chypre, 24; fouilles à Chypre, 22; vase émaillé trouvé à Chypre, 373.
Chytra, 62.
Chytropous, 25.
Circé et Ulysse, 241.
Clermont-Ganneau, archéologue, 348.
Cléones (vases de), 98, 108.
Cléopâtre IV Séléné (vase portant le nom de), 374.
Cnide (amphores de), 359.
Cnossos (vases de), 12.
Colchos, fabricant de vases, 108.
Coliade (argile de la pointe), en Attique, 99.
Colombes sur un vase peint, 330.

Concert (scène de), 172, 321.
Conze, archéologue, 23, 31.
Copenhague (vase du musée de), 42.
Coq sur des amphores panathénaïques, 134, 141; — dialoguant avec une oie, 330.
Corœbos, inventeur légendaire du tour, VIII.
Coré (enlèvement de), 348.
Corne à boire. (Voy. Kéras.)
Corneto, ancienne ville étrusque de Tarquinies (vases de), IX, 332, 347. 348.
Cornets en terre cuite, 5.
Corinthe (alphabet de), 62; argile blanche de Corinthe, V, 59, 98; développement de la fabrique de Corinthe, 59; commerce de Corinthe avec l'Italie, 70; formes et technique des vases de Corinthe, 61; plaques de terre cuite peintes de Corinthe, XIV, XV, 144; vases trouvée à Corinthe, 274; vase en forme de tête casquée trouvé à Corinthe, 368; décadence de la fabrique de Corinthe, 56; exploitation des nécropoles de Corinthe par les Romains, 60.
Cos (vases de), 369.
Cottabe (jeu du), 162, 191.
Course, dans les cérémonies funèbres, 28; — de cavaliers, 220; — d'Amours (Voy. Amours).
Cratère (sa forme primitive), 89; — accosté de deux boucs sur des poteries de Mégare, 353; bases de cratère de bronze, imitées dans la céramique, 24.
Crète (poteries primitives de), 12; vases trouvés en Crète, 270.
Croix gammée, sur les vases de style géométrique, 21, 29, 34.
Cumes (vases trouvés à), 244, 266, 309.
Cuisson (opération de la), XII.
Curium (fouilles à), dans l'ile de Chypre, 22.
Cylindre (vases décorés de reliefs obtenus à l'aide du), 340.

Cylix (forme particulière de la) dans la céramique corinthienne, 66.

Cymaises en terre cuite peinte, 382, 384.

Cymé (vase de), 44; terres cuites de Cymé, 377.

Cyrène, colonie de Théra, 84, 132.

Cyrénaïque (vases archaïques à fond blanc de la), 85, 215; amphores panathénaïques trouvées dans la Cyrénaïque, 141; vases à figures rouges de la Cyrénaïque, 269, 288; origine attique des vases à figures rouges de la Cyrénaïque, 292.

Czartoryski (collection), 241.

D

Danseuses, 191, 274.

Dardaniens, 2, 4.

Darius (chasse de), 264.

Dauphins, 331; vase émaillé en forme de dauphin, 369.

Debacq, architecte : ses fouilles à Métaponte, 387.

Dédale (la fuite de) sur un skyphos trouvé à Tanagra, 101.

Deinos, forme de vase, 85.

Déjanire, 68.

Delenda (collection), à Santorin, 11.

Démaratos, s'établit en Étrurie, 70.

Départ du guerrier, 103.

Déposition au tombeau, 231.

Dercéto, divinité sémitique, 41.

Déméter, dans des peintures de vases, 189, 208; — sur le vase de Cumes, 268.

Dents de loup, 51, 53.

Dibutades, potier de Corinthe, 98.

Dieux, 184, 209; procession de dieux sur le vase François, 92; dieux combattant contre les Géants, 282; — dans la scène de la naissance d'Athéna, 103.

Dionysiaques (scènes), 353.

Dionysios, potier, 353.

Dionysos, 111, 178, 293; — et Ariadne, 300; autel de Dionysos, 206; char de Dionysos, 289; — enfant porté par Hermès à Silène, 224; — jouant avec une panthère, 376; — et les pirates tyrrhéniens, 123; scènes du culte de Dionysos, 127; thiase de Dionysos, 246.

Diopos, potier corinthien, 71.

Dioscures (les), 122, 176; — enlevant les filles de Leukippos. 251.

Dipylon (vases trouvés dans les tombeaux du) à Athènes, 23.

Dodwell, voyageur anglais, 64.

Doerpfeld, architecte, 82.

Dolon, 67.

Doriens, leur arrivée en Grèce, 19.

Doris, peintre de vases, 178.

Dorure (vases rehaussés de), 195, 246, 252, 350; technique de la dorure des vases, 253.

Dumont (Albert), archéologue : son ouvrage sur les *Céramiques de la Grèce propre*, IV et *passim*; — son opinion sur les vases du style géométrique, 31.

Dzyalinska (collection de la princesse), 160; cf. collection Czartoryski.

E

Ecole (intérieur d'), sur un vase peint, 179; — de peintres de vases, xvi.

Egypte (influence de l'), sur le développement de l'industrie céramique en Grèce, 40; figurines vernissées de l'Egypte, 365; décor emprunté à l'Egypte, sur des poteries vernissées, 367; ateliers grecs en Egypte, à Naucratis, 370; fabriques grecques en Egypte, sous les Ptolémées, 371.

Egine (vases d'), 86; vases émaillés trouvés à Egine, 367.

Elatée (fouilles de l'Ecole française d'Athènes à), 385.

Eleusis (influence des doctrines du culte d'), sur la civilisation grecque à la fin du sixième siècle, 114; légendes d'Eleusis, sur un vase peint, 190; personnification d'Eleusis, 209; divinités d'Eleusis, 268.

Email (l'), dans l'industrie orientale, 365.
Emaillées (poteries), 365-378.
Engobes (pose des), vxi; retour à l'usage des engobes au quatrième siècle, 256.
Enée, 67.
Enfants, leurs jeux figurés sur des vases, 258, 259.
Enfers (tableau des), sur des vases d'Apulie, 306.
Entrelacs, imit. de l'Assyrie sur les vases de style oriental, 56.
Eoliens, 19.
Epigénès, peintre de vases, 241.
Epictétos, peintre de vases, 112, 161, 177, 198.
Ergotimos, peintre de vases, 88, 94.
Eros, sur des vases peints, 248, 254, 329; — avec la lyre, 217; — sur un canard, 374. (Voy. Amours).
Esquisse (l'), sur les vases à figures rouges, x; traces de l'esquisse sur une coupe de Chachrylion, 177; — sur les lécythes blancs d'Athènes, 238.
Etrurie (rapports de l') avec Corinthe, 70; arrivée de potiers corinthiens en Etrurie, 71; la fabrication corinthienne en Etrurie, 72; imitation des vases grecs à figures rouges en Etrurie, 324; vases noirs à reliefs de l'Etrurie, 342.
Etrusco-campaniens (vases dits), 345.
Eucheir, potier corinthien, 71.
Eucheiros, peintre de vases, 94.
Eugrammos, potier corinthien, 71.
Euphronios, peintre de vases, 118, 153, 180, 220, 253.
Euripide (scène d'une tragédie d'), 303; son *Héraclès furieux*, 314.
Europe (enlèvement d'), 303.
Eurytos, 74.
Exekias, peintre de vases, 119.
Exposition funèbre, 149, 230.

F

Fabrication de vases, vi.
Faïences égyptiennes (soi-disant), 366.
Fasano (Voy. Gnathia).
Fauvel, consul de France à Athènes, 23, 152,
Feuillages, dans la décoration des vases de Mycène, 16; — sur les vases d'Apulie, 300, 301; — sur les vases étrusco-campaniens, 345; — sur les coupes de Calès, 350; — sur les poteries vernissées, 375.
Femmes (scènes de la vie des), 248, 249 (Voy. Toilette.); têtes de femmes, 45, 301, 332.
Figurines (vases en forme de), 260; vases vernissés en forme de figurines, 367.
Flinders Petrie, ses fouilles à Naucratis, 370.
Florale (décoration) dans les poteries de Santorin, 12; — dans les vases de Spata, 14; — dans les vases de Mycènes, 16; — dans les vases de style oriental, 57 (Voy. Feuillages.)
Fond blanc (vases à), 81, 215; lécythes attiques à fond blanc, 225; peintures monochromes sur fond blanc, trouvées près de la Farnésine, 219.
Forme humaine (imitation de la) dans les poteries d'Hissarlik, 6; — dans les poteries de Santorin, 10; — dans les vases en forme de figurines, 270.
Formes des vases, leur perfectionnement dans la céramique attique, 98; modifications dans les formes des vases à la fin du cinquième siècle, 240.
Fontana (collection), à Trieste, 86.
Fouqué, géologue, 8.
Four à poterie, vii; forme du four à poterie, xiii; — romain, xiv; — sur des plaques corinthiennes, 147.
François (Alessandro), ses fouilles; le vase dit Alessandro François, 89.
Funérailles (cérémonies des), sur les vases du Dipylon, 26, 28; — sur des

plaques de terre cuite attiques, 149;
— sur les lécythes attiques, 226.
Funéraires (scènes) sur des vases d'Apulie, 308, 309.
Furtwaengler, archéologue, 341, 354, 390.
Fusaïoles, 34.

G

Gamédès, fabricant de vases, 80.
Gamurrini, archéologue, 344.
Ganymède, 335.
Gallo-romaines (poteries), 358; poteries vernissées gallo-romaines, 378.
Géants, 282. (Voy. Dieux.)
Gecko, sorte de lézard, 83.
Géla (le Trésor des habitants de) à Olympie; sa décoration en terre cuite peinte, 381.
Gerhard, archéologue, 168.
Géryon, 120.
Glaçure, XII, 13, 16, 367; — à base métallique, 375.
Gnathia (vases de), 328.
Gorceix, géologue, 9.
Gorgone (tête de), 48, 67, 76, 111; — sur les antéfixes en terre cuite, 381.
Gotha (musée de), 223.
Gozzadini, archéologue, 84.
Grande-Grèce (vases de la), 294; usage, dans la Grande-Grèce, de la terre cuite appliquée à l'architecture, 383.
Griffons (les) et les Arimaspes, 265; têtes de griffons sur les vases de la Cyrénaïque, 290.
Guépard, 81, 83.
Guerriers, sur un vase de Mycènes, 18.
Gualterio (fouilles du marquis), 335, 351.
Gymnase (scènes de la vie du), 127; — sur des amphores panathénaïques, 134.
Gynécée (scènes d'intérieur au), 230.

H

Hadès (le palais d'), 307.
Harpyes, 87.

Hector, 65, 67, 73; — et Ajax, 73; combat d'Hector et de Ménélas, 50.
Hécube, 73.
Hégias, peintre de vases, 241.
Helbig, archéologue, 31, 353.
Hélène poursuivie par Ménélas, 199; — menacée par Ménélas, 203; — enlevée par Pâris, 202.
Héos, 178.
Héphaestos, 184.
Héra attaquée par les Silènes, 196.
Héraclès, 74, 68, 88, 303, 376; apothéose d'Héraclès, 289, 356; — et Arès, 106; combat d'Héraclès et d'Antée, 172; combat d'Héraclès et de Géryon, 129; combat d'Héraclès et du lion de Némée, 111, 119; combat d'Héraclès et de Triton, 127; — à Delphes, 319; exploits d'Héraclès, 341; — furieux, 314; — au jardin des Hespérides, 252, 314; — et Nessos, 109; — conduit dans l'Olympe par Athéna, 126; — chez Pholos, 64; — défendant Héra contre les Silènes, 196; tête d'Héraclès, 351, 353; fréquence du mythe d'Héraclès sur les vases du cinquième siècle, 127.
Hérakleidés, potier, 353.
Héraion (l') d'Olympie, 381.
Hermès, 76, 376.
Heuzey, archéologue, 289, 368.
Heydemann, archéologue, 304, 320.
Hiéron, peintre et fabricant de vases, 203, 206; nature des sujets traités par Hiéron, 213.
Hippoclès (nom d') sur une coupe corinthienne, 67.
Hippocratès (nom d') avec le mot καλός sur une hydrie attique, 117, 118.
Hirschfeld (Gustave), archéologue, 31.
Hischylos, fabricant de vases, 161, 177.
Hissarlik (fouilles de M. Schliemann à), 3.
Hittites, 35.
Huile reçue en prix aux jeux panathénaïques, 130.

Hydrie (invention de la forme de l'), 98.
Hymette (amphore trouvée sur l'), 43.
Hyperbios, inventeur légendaire du tour, VIII.
Hypnos portant le corps de Sarpédon, 200; — sur un lécythe attique, 231.

I

Ialysos (poterie d'), 12.
Ilion, 7.
Imbrications sur des vases, 13; — sur un vase vernissé, 275.
Intérieur (scènes d'), 249, 250; fréquence des scènes d'intérieur sur les vases du quatrième siècle, 248.
Ionie (rapports du style de Macron avec les sculptures d'), 204, 205.
Ioniens, 19.
Ismène, 72, 304.
Ivoire (objets d'), 14.

J

Jahn (Otto), archéologue, 220, 253.
Jatta (collection), à Ruvo, 303.
Jérusalem (fragments de vases rapportés de), 22.
Jordan, archéologue, 334.
Jouets d'enfant, 142; vases servant de jouets d'enfant, 258.

K

Kalokairinos, auteur de fouilles à Cnossos, 12.
Kanellopoulos (vase de la collection de M.), 68.
Kasnailise, inscription étrusque sur un vase de Cervetri, 78.
Kébrionas, 73.
Kélébé, forme fréquente parmi les vases corinthiens trouvés en Etrurie, 72.
Kéléos, 190.
Képhisodote, sculpteur, 225.
Kéras (forme primtive du) à Santorin, 10; sa forme plus récente dans la céramique grecque, 277.

Kertch (vases trouvés à), l'ancienne Panticapée, 257, 263, 284, 291.
Khiliomidi (vases de), 68, 109.
Khrysos, personnification de l'or, 258.
Klein, archéologue, 37, 110, 187, 189, 220.
Klitias, peintre de vases, 94.
Klügmann, archéologue, 304.
Koehler, archéologue, 367.
Koromilas (vase de la collection de Mme), 66.
Kouyoundjik (fragments de vases rapportés de), 22.

L

Lacava, archéologue : ses fouilles à Métaponte. 387.
Lacon, 64.
Lampes en terre cuite, 362.
Langlois, archéologue, 377.
Lapithes, 91.
Lasimos, peintre de vases, 313.
Laurion (vases trouvés dans la région du), 22.
Léagros, son nom sur des coupes attiques avec le mot καλός, 118, 167.
Lécythes aryballisques, 216; lécythes funéraires d'Athènes à fond blanc, 225; lécythes à dorures imitant la forme du gland, 252.
Légendes grecques; éliminent les éléments asiatiques dans le décor des vases, 66.
Lélèges, premiers habitants des Cyclades et des Sporades, 2, 19, 33, 35.
Lenormant (François), archéologue, 3, 11, 13, 23, 302, 344, 374.
Libation (scène de) sur une coupe d'Euphronios, 220.
Lion (têtes de) formant gargouilles sur des chéneaux de terre cuite, 388.
Lit de parade, 27.
Lœschcke, archéologue, 216, 341.
Loutrophores, 247. (Voy. Amphores.)
Locres (vases dits du style de), 216.
Lotus (fleur de), 50, 51.
Lucanie (vases de la), 310.

Lupatia (vases de), 300.
Luynes (duc de), archéologue, 124, 265, 386.
Lydie, son commerce avec la Grèce, 40.

M

Macron, peintre de vases, 203; — sa collaboration avec Hiéron, 203.
Mamet, archéologue, 9.
Mancini, ingénieur; ses fouilles à Orvieto, 242, 344.
Mariage (scènes des cérémonies du), 248.
Masques des phlyaques, 329; — scéniques sur les vases à peintures blanches, 329.
Matz, archéologue, 195.
Mazard, archéologue, 375.
Medella (tombeau de) à Canosa, 338.
Mégaclès, peintre de vases, 251.
Mégare (vases trouvés à), 23, 274; coupes à reliefs de Mégare, 352.
Memnon, 65; le cadavre de Memnon enlevé par Héos, 178.
Ménades, 111, 178.
Ménélas (combat de) et d'Hector, 50; — poursuivant Hélène, 199; — menaçant Hélène, 203.
Ménémachos, potier, 353.
Mertési (pyxis de), 64.
Mésa-Vouno (nécropole de) à Théra, 22.
Métal (imitation de la technique du) dans la céramique, 53, 266, 330, 339.
Métallique (vases à enduit), 375.
Métaponte, 302; chéneaux du temple d'Apollon Lycéios à Métaponte, 386.
Micon, peintre, 155, 219.
Midias, peintre de vases, 251.
Milo (vases trouvés dans l'île de), 12, 22, 51, 284, 328, 352.
Milonidas, peintre de vases, 148.
Minos recevant son anneau des mains de Thésée sur une coupe d'Euphronios, 163.
Minotaure (le) et Thésée, 101.

Monôton, sorte de gobelet, 14, 25.
Mort (exposition du) sur un vase de style géométrique, 27; — sur des plaques peintes d'Athènes, 149, 151; sur les lécythes d'Athènes, 230; transport du mort au lieu de la sépulture, 28, 149; scènes du culte des morts, 233, 308; divinités de la mort (Voy. Charon, Thanatos).
Moule (usage du), 332.
Murray, archéologue, 292, 335.
Muses, 52, 92, 217, 346.
Mycènes (vases de), 16.
Myrina (vase de), 45; fouilles dans la nécropole de Myrina, 328.
Myron (rapport du style de) avec celui d'Euphronios, 172, 177.
Myrtilos (mort de), 310.
Mystères dionysiaques, 306 (Voy. Dionysos; d'Eleusis (Voy. Eleusis); de la Grande-Grèce, 306, 327.

N

Naucratis (établissements grecs à), en Égypte, 49, 370; fouilles de M. Flinders Petrie à Naucratis, 380, 393.
Navires sur des vases de style géométrique, 29; — dans la représentation des aventures d'Ulysse, 349.
Néoptolème s'apprêtant à égorger Priam, 106.
Néréides, leurs noms figurant dans une scène de la vie ordinaire, 249; — dans la scène de l'enlèvement de Thétis, par Pélée, 256; — sur des phiales de Calès, 346.
Nessos (le Centaure), 68.
Nicias, peintre, 225.
Nicosthènes, peintre de vases, 110, 161, 199, 216, 341, 347.
Niké, 189, 263.
Niobides (meurtre des), 342.
Nisyros (île de), 8.
Nola (vases de), ville campanienne, 222, 309; amphores de Nola, 241.
Nomikos, auteur des fouilles de Thérasia, 8.

O

Offrandes au tombeau (scène d') sur les lécythes attiques, 233; — sur les vases d'Apulie, 309.
Oie dialoguant avec un coq, 330.
Oiseaux, 12; — aquatiques, 22, 26; oiseau à tête humaine, devient la Sirène des Grecs, 41; oiseaux sur les vases à peintures blanches, 329.
Olla (vase en forme d'), 376.
Olpé, forme dorienne de vase, 74, 123.
Olympie (les terres cuites peintes d'), 381.
Ombilic (phiales à). (Voy. Phiales.)
Onasias, peintre, 219.
Onetoridès, son nom avec le mot καλός, 122.
Or (emploi de l'). (Voy. Dorure.)
Orange (vases trouvés à), 358.
Orchomène (fragments de vases trouvés à), 18; terres cuites trouvées à Orchomène, 381.
Oreste à Delphes, 298.
Orithyie enlevée par Borée, 300.
Orte (vases trouvés à), 332.
Orvieto (vases trouvés à), 242, 326, 335, 344, 345, 351.

P

Pæstum, l'ancienne Posidonia, centre d'une civilisation gréco-lucanienne, 312; analogie des vases de Lucanie avec les peintures des tombeaux de Pæstum, 311; vases trouvés à Pæstum, 314, 316.
Palamède, 65.
Paléologos (Joannès), ses fouilles à Athènes, 23.
Palmette phénicienne, 50.
Panathénées (scène empruntée à la fête des), 105; fête des Panathénées, 129.
Pandore (naissance de), 222.
Panphaios, peintre de vases, 198.
Panthère, 46.
Panticapée (ateliers athéniens à), 263; vases trouvés à Panticapée, 271.

Paphlagoniens, 19.
Pâris et les trois déesses, 189; — enlevant Hélène, 202, 212; jugement de Pâris, 210, 256, 286; — et Eros, 256.
Parthénon (fragments de vases trouvés près du), 159.
Pâte céramique, sa composition, v.
Patrocle, 65, 186; funérailles de Patrocle, 91, 303.
Pélasges, i.
Pélée (mariage de) et de Thétis sur le vase François, 92; —enlevant Thétis, 256.
Pélopides, 19.
Pendé-Skouphia (plaques de terre cuite trouvées à), 144.
Peinture de vases (procédés de la) dans les vases à figures noires, ix; — dans les vases à figures rouges; x; — dans les vases à figures noires; sa persistance dans les amphores panathénaïques, 128; —dans les vases à figures rouges, début de cette technique, 158, 393; peinture murale; rapports de cette peinture avec la polychromie des vases à fond blanc, 218; imitation de la peinture sur les lécythes blancs d'Athènes, 223; emprunts des procédés de la peinture, 243; influence de la peinture sur les vases à figures rouges de style récent, 283; fin de la peinture de vases, ses causes, 327; vases à peintures blanches, 328.
Peintres de vases (éducation professionnelle des), xvi, 154.
Perennius (M.), potier d'Arezzo, 356.
Perrot, (G.), archéologue, 289, 300.
Persée, 74, 87; Persée tuant la Gorgone, 225.
Persephoné, 189.
Perspective (introduction de la) dans la composition des peintures de vases, 242, 282.
Pettie (jeu de la), 122, 217.
Phanagoria (vase de), 46.

Phéniciens, influence de leurs produits sur la poterie de Mycènes, 16; leur commerce avec la Grèce, 40; leur industrie verrière et leurs fabriques de poteries vernissées, 366.
Phiales à ombilic, 33·, 347; — d'argent imitées dans la poterie moulée, 351.
Phidias, sculpteur, 166, 183.
Phrygiens, 2.
Phlyaques (scènes de) sur les vases de la Grande-Grèce, 316.
Phoenix, 67.
Pholos (Héraclès chez), 64.
Photiadès-bey (collection), 149.
Phrixos et Hellé, 314.
Piot (E.), antiquaire; sa collection, 259, 346, 363.
Pisistrate (Athènes au temps de), 97.
Pitané (vase de), 46.
Pithoi à reliefs, 34.
Pizzati (collection), 335.
Plaques de terre cuite peintes, xiv, xv, 143-152.
Plémochoé, 237.
Plistia (vases de). Voy. Sant-Agata de' Goti.
Ploutos, 258.
Poculum (coupes portant l'inscription), 332.
Polissage des vases, ix.
Polissoir (vases primitifs lustrés au), 5.
Pompéi (rapport des peintures de) avec les sujets figurés sur des vases, 330, 353, 258.
Polychromie dans la peinture de vases, 184, 195, 218, 228, 272; — dans les terres cuites architecturales, 384, 385.
Polygnote, peintre, 155; traces de son influence dans le style de Brygos, peintre de vases, 188.
Polygnotos, peintre de vases, 241.
Polyphème et Ulysse, 38, 85.
Polyxène, 73.
Porc, 6.
Poseidon, 124; dédicaces à Poseidon, 145; — et Amymone, 189. Voy. Dieux.
Posidonia. Voy. Pæstum.
Postes, décor de vases, 13.
Poteries moulées, 339; — vernissées, 365; si les Grecs ont pratiqué la technique des poteries vernissées, 367-370; fours à poterie, Voy. Fours.
Potier (atelier d'un), vi; éducation des potiers, xvi.
Pottier, archéologue, 225, 328, 393.
Poulpe sur des poteries de Spata, 14; — sur un vase de Mycènes, 17; — sur une coupe à décor blanc, 331.
Praxitèle, sculpteur, 225, 280.
Priam, 3, 73.
Priamides (le massacre des), sur une coupe de Brygos, 192.
Prochoos, forme de vase, 5, 52.
Prométhée, 83.
Prière (homme dans l'attitude de la), 45.
Ptolémée Philopator (vase avec le nom de), 374.
Puchstein, archéologue, 85.
Pygmées (combat de) contre les grues sur le vase François, 93.
Python, peintre de vases, 313.

R

Rampin (collection), 254.
Ramsay, archéologue, 44.
Ravaisson, archéologue, 282.
Reinach (S.), archéologue, 45, 328, 377.
Rekhmara (peintures du tombeau de), 32.
Retus Gabinius, potier, 349.
Revêtements en terre cuite peinte appliqués à l'architecture, 380.
Rhodes (vases de style oriental trouvés à), 47; amphores commerciales de Rhodes, 359; poteries vernissées trouvées à Rhodes, 366; industrie des terres vernissées à Rhodes, 369, 370. (Voy. Camiros et Ialysos.)
Rhytons, 276-278.

Robert (C.). archéologue, 242.
Rochette (Raoul), archéologue, 290.
Rome (vase trouvé à), 332.
Ross, archéologue, 68, 159.
Ruvo (vases de), xvi, 297, 3c3.

S

Sabouroff (collection), 245, 254.
Saisons, 185.
Salzmann, (fouilles de) à Camiros, 47, 366.
Samiens (vases), 353, 354.
Sant' Agata de' Goti (vases de), 309, 313.
Santorin (poteries de), 7; habitations primitives à Santorin, 9.
Sappho, 160.
Sarpédon, 67, 200.
Sarteano (collection particulière à), près de Chiusi, 94.
Satyres sur des vases peints, 111, 178, 178, 213.
Scarabée égyptien, 13; imitation de scarabées égyptiens à Naucratis et à Rhodes, 370.
Sceaux (Voy. Timbres.)
Schliemann, ses fouilles à Hissarlik, 3, à Mycènes, 14.
Sculpture (rapports de la céramique attique du cinquième siècle avec la), 181-182; rapports du style de la sculpture avec la peinture de vases, 242.
Séchage des vases, vIII.
Seiche, sur un vase de Rhodes, 14.
Sélinonte (temple de), avec revêtements de terre cuite peinte, 383.
Sérapis, 363.
Sicile (vases à reliefs de), 341; usage des revêtements de terre cuite dans l'architecture de la Sicile, 383.
Signatures d'artistes, leur rareté à partir de la fin du cinquième siècle, 241.
Sidon (les verreries de), 366.
Sikinos (poteries de), 12.
Silènes, 88, 111, 195, 213.

Sirène, 62.
Skyphos, son prototype à Hissarlik, 5.
Skythès, peintre de vases, 151.
Smyrne (terres cuites vernissées de), 377.
Sosias, peintre de vases, 184.
Sotadès, peintre de vases, 241.
Sotiriadès (ancienne collection); 254.
Sparterie, imitée dans les vases de style géométrique, 21.
Spata (tombeau de), 14.
Sphinx, motif égyptien, 41; — sur sur des vases, 48; vase en forme de sphinx, 272; vase vernissé en forme de sphinx, 368.
Spinelli (fouilles faites par la famille), 201.
Sposianos, fabricant de lampes, 363.
Staedel (Institut), à Francfort, 189.
Stamatakis, ses fouilles à Mycène, 14.
Stamnos, forme de vase, 16.
Stèle funéraire (la), sur les lécythes antiques, 234.
Stephani, archéologue, 287.
Stésias, 120.
Stevenson (collection), à Glasgow, 321.
Studniczka, archéologue, 390, 394.
Style géométrique, 21; son origine, 35; style oriental (vases de), 41, 42.
Suessula, ville campanienne (vases de), 201; skyphos de Suessala, 208.
Swastika, sur les vases de style géométrique, 34, 50.

T

Talos, inventeur légendaire du tour, vIII.
Taman (tombeau de la presqu'île de), 272.
Tanagra (vases de), 80, 100, 352; vases émaillés trouvés à Tanagra, 374.
Tarente (fabrique de), 294; le théâtre à Tarente, 316.
Tarquinies, ville étrusque, aujourd'hui Corneto, 70; caractères des vases trouvés à Tarquinies, 72. (Voy. Corneto.)

Tarse (fragments de vases vernissés de), 377.
Taureau, 46.
Technique des vases, vi; — des lécythes blancs d'Athènes, 227; — des vases à dorures, 253; — des terres cuites appliquées aux vases, 270.
Terres cuites à couverte métallique, 377; — architecturales, 380.
Tête (vase en forme de) humaine, 270; vases en forme de tête casquée, 368.
Teucheira (amphores panathénaïques trouvées à), 141.
Thanatos portant le corps de Sarpédon, 200; — sur les lécythes attiques, 232, 300.
Thasos (amphores de), 359.
Théra, ancien nom de l'île de Santorin, 7; vases de Théra, 22, 52.
Thérasia (îlot de), 7.
Thériclès, potier corinthien, peut-être l'inventeur d'une forme de cylix, 66.
Thésée, 91, 174; — combattant contre les Amazones, 244; exploits de Thésée, 127, 160, 180; Thésée et Minos, 163; — et le Minotaure, 100; — revenant vainqueur du Minotaure, 90; — recevant les armes de son père, 210.
Théâtre (sujets empruntés au), 197.
Thétis (mariage de Pélée et de) sur le vase François, 92; — surprise par Pélée, 256.
Thrace, 19.
Tigranes, potier d'Arezzo, 356.
Timagoras, peintre de vases, 126.
Timbres sur les amphores de commerce, 361.
Timonidas, peintre de vases, 148.
Tirynthe, 17.
Toilette (la) funèbre sur les lécythes attiques, 236; scènes de toilette, 249, 304, 285; vases servant à la toilette, 248, 284.
Tombeaux décorés de terres cuites peintes, 390.
Tour (usage du), vii; emploi du tour dans les poteries d'Hissarlik, 5; potier devant un tour, 146.
Tournassage (perfection du) dans les vases grecs, viii; — dans la poterie primitive, 24.
Trachonès, en Attique (vase trouvé à), 245.
Trésor (le) de Géla, à Olympie, 381.
Triptolème (départ de), 189, 208; — sur le vase de Cumes, 268.
Triskèle de la Lycie, a pour origine la croix gammée, 34.
Tritonides, 353.
Troade (poterie de la), 3.
Troie (cycle de la guerre de), 200, 292.
Troïlos, 168.
Tuiles peintes, décorées suivant le système des vases, 389.
Tydée, 72.

U

Ulysse et Polyphème sur un vase de Cære, 38; — et Diomède enlevant le palladion, 210; — chez les Phéaciens, 320; scènes du retour d'Ulysse, 347; Ulysse et les Sirènes, 363.
Urlichs, archéologue, 191.

V

Velanidéza (coupe trouvée à), en Attique, 176
Vernissage des vases, xii.
Verre (pâtes de), 14; industrie du verre, ses rapports avec la technique des poteries vernissées, 366.
Vetulonia, 326.
Vie future (croyances des Athéniens sur la), 229; — quotidienne (scènes de la) sur les vases du quatrième siècle, 247; — sur les vases à représentations de phlyaques, 320.
Viola, archéologue, 296.
Volaterræ, 326, 344.
Vulci (imitation de vases corinthiens à), 75; vases trouvés à Vulci, 101, 106, 119, 120, 124, 126, 184, 200, 206, 326, 332, 344.

Welcker, archéologue, 290.
Witte (J. de), archéologue, 11, 65, 164, 186, 187, 253, 256.
Würzboug (coupe conservée à). 190.

X

Xénophantos, peintre et fabricant de vases, 263.

Xoanon, de Dionysos, sur une coupe de Hiéron, 206.

Z

Zeuxis, peintre, 219, 225.
Zeus (réception des dieux et des déesses par), 184; — dans une aventure galante, 318. (Voy. Dieux.)

INDEX DES MOTS GRECS ET LATINS

Ἀγαθῆς τύχης, cf. Βερενίκης.
Ἀγάπ[ημα, 168.
Ἀδελφε (ἀδελφή), 151.
Αἴ τὸν χῆνα, 330.
Αἴαντος, 122.
Αιφας (Αἴας), 67.
Αἰνέας, 67.
Ἄλιος γέρων, 108.
Ἄμασις μ' ἐποίεσεν, 124.
Αοφιτριτε (Ἀμφιτρίτη), 184.
Ἀριστονόφος ἐποίσεν, 37.
Ἀσστέας ἔγραφε, 313.
Ἀφροδίτης, 221.
Αχιλεος (Ἀχιλλέως), 122.
Ἀχιλλεους (Ἀχιλλεύς), 67.

Βασιλέως Πτολεμαίου Φιλοπάτορος, 374.
Βερενίκης βασιλίσσης, Ἀγαθῆς τύχης, 372.
Βο[μος] (βωμός), 93.
Βρύγος ἐποίεσεν, 187.

Γαμεδες επεσε (Γαμήδης ἐποίησεν), 80.
Γλαύκων καλός, 221.

Δαρεῖος.
Δορις εγραφσεν (Δοῦρις ἔγραψεν), 178.

Ἔγρασφεν, 178.
Ἔγραψεν, xvi, 178.
Εκκτορ (Ἕκτωρ), 67.
Ειο, 106.
Εἰρμοφόρος, 82.
Εξεχιας εγραφσε καποεσεεμε (Ἐξηκίας ἔγραψε καὶ ἐποίησέ με), 120.
Επαινετος μεδοκε Χαροποι (Ἐπαίνετος μ' ἔδωκε Χαρόπῳ), 119.

Ἐπόει, 346.
Ἐποίησεν, xv.
Ἐποίσεν, voir Ἀριστονόφος.
Ἐργότιμος ἐποίεσεν, 88.
Εὐφρόνιος ἔγραφσεν, 168, 173; — Χαχρυλίων ἐποίεσεν, 174.
Εὐφρό[νιος ἐ]ποίεσεν, 166, 220.
Εὐφρόνιος κεραμεύς, xvi.

Ηυδρια (ὑδρία), 93.
Ηιλειθυα (Εἰλείθυια), 102.
Ηιποκρατες καλος (Ἱπποκράτης καλός), 117.
Ηυσμενα (Ἰσμήνη), 72.

Θᾶκος, 93
Θασίων, 361,
Θεθε, 151.
Θεῶν εὐεργέτων, 372.
Θηθίς, 151.
Θησεύς, 244.

Ιγρον μανεθεκε (Ἴγρων μ' ἀνέθηκε), 146.
Ἱπποβάτας. 66.
Ἱπποστρόφος, 66.
Ἱρμοφόρος, 82.
Ἰ[σ]οφορτος, 82.

Καλιας (Καλλίας), 103.
Καλικρενε Καλλικρήνη), 116.
Καλικομε (Καλλικόμη), 120.
Καλός, 168, cf. ὁ παῖς καλός.
Κνιδίον, 361.
Κραων (Κρέων), 304.
Κρενε (Κρήνη), 93.
Κρεοσα (Κρέουσα), 244.

Index alphabétique.

Κυκτος (Κύκνος), 108.

Λάσιμος έγραψε, 313.

Μαεν, 82.
Μειδίας έποίησεν, 251.
Μιλωνίδας έγραψε κ(αί) άνέθηκε, 148.
Μικρά · Λεία έννενήκοντα, 269.
Νικοσθενες εποιεσεν (Νικοσθένης έποίησεν), 110.

Ξενόφαντος έποίησεν Άθη(ναΐος), 263.

Ό παΐς καλός, 227.
'Ολύνπιχος καλός, 227.
Ολυττευς (Όδυσσεύς), 209.
'Ορύξω, 82.

Περαειόθεν ίκομες, 147.
Περικλύμενος, 72.
Ποτεδαν (Ποσειδών), 146.
Πυθέω είμί, 369.
Πυροκομε (Πυροκόμη) 120.

Ραβδωτά έννενήκοντα, 269. Cf. Μικρά.

Σλιφόμαχος, 82.
Σταδιο ανδρον νικε (Σταδίου άνδρών νίκη), 134.

[Στ]αθμός, 82.

Τεσαρα (Τέσσαρα), 122.
Τιμωνί[δας] έγραψε Βία, 148.
Τίν τανδέ λατάσσω Λέαγρ[ε, 167.
Τον Αθενεθεν αθλον (Τών Άθηνηθέν άθλων), 133, 139. Τον Αθενεθν αθλον εμι, 136.
Τρία, 122.
Τυδεύς, 72.

Φάλιος, 149.
Φσαφο (Σαπφώ), 160.
Φύλακος, 82.

Χάρης μ' έγραψε, 65.
Χαχρυλίων έποίεσεν, Εύφρόνιος έγραψεν, 174.
Χολχος μεποιεσεν (Χόλχος μ' έποίησεν), 108.

῏Ω τόν έλετρυγόνα (῏Ω τόν άλεκτρυόνα), 330.

L. Canoleios L. F. fecit. Calenos, 348.
L. Canoleios L. F. fecit, 348.
Junonenes pocolom (Junonis poculum), 334.
Retus Gabinio C S. Calebus fecit, 350

TABLE DES PLANCHES HORS TEXTE

I. — Vase de style géométrique. (Athènes, ministère de l'Instruction publique.) . 28
II. — Amphore de Milo. (Athènes, ministère de l'Instruction publique.) . . 48
III. — Apollon et Artémis. Peinture d'une amphore trouvée à Milo. (Athènes, ministère de l'Instruction publique.) 52
IV. — Décor d'un alabastron corinthien. (Musée de Berlin.) 56
V. — Vases corinthiens. (Paris, collection de l'auteur.) 64
VI. — Héraclès chez Eurytos. Peinture d'une kélébé trouvée à Cervetri. (Musée du Louvre.) . 72
VII. — Sacrifice à Athéna. Peinture d'une amphore trouvée à Vulci. (Musée de Berlin.) . 104
VIII. — Héraclès conduit dans l'Olympe par Athéna. Peinture d'une amphore trouvée à Vulci. (Musée de Berlin.) 128
IX. — Départ de Triptolème. Peinture d'un skyphos trouvé à Capoue. (British Museum.) . 208
X. — 1. Muse. Peinture d'un lécythos trouvé à Athènes. — 2. Aphrodite. Peinture d'une coupe trouvée à Camiros 220
XI. — Lécythos polychrome, trouvé au Pirée. (Musée du Louvre.) . . . 228
XII. — Amphore apulienne. (Ruvo, musée Jatta.) 300
XIII. — 1. Coupe à glaçure rouge. (Musée du Louvre.) — 2. Skyphos. (Musée du Louvre.) . 328
XIV. — Poteries vernissées. (Musée du Louvre.) 368
XV. — Décorations architectoniques en terre cuite. — 1. Chéneau et corniche du Trésor de Géla à Olympie. — 2. Fragment de corniche. (Musée de Palerme.) — 3. Chéneau et corniche du temple C à Sélinonte. 384
XVI. — Antéfixe campanienne. — Chéneau du temple d'Apollon Lyceios à Métaponte. (Cabinet des médailles.) 388

TABLE DES FIGURES DANS LE TEXTE

1. Une école de peintres de vases. (Peinture d'un vase de la collection Caputi, à Ruvo.) . III
2. Atelier d'un potier. Peinture d'une hydrie à figures noires. (Pinacothèque de Munich.) . VII
3. Fragment d'un vase non terminé. (Musée céramique de Sèvres). XI
4. Potier activant le feu d'un four. Plaque corinthienne. (Musée du Louvre.) . XIII
5. Vue intérieure d'un four à poterie. Plaque corinthienne. (Musée de Berlin.) . XIV
6. Navire marchand avec une cargaison de poteries. Plaque corinthienne. (Musée de Berlin.) . XV
7. Potier polissant un vase. Fond d'une coupe de Corneto. (Musée de Berlin.) . XVII
8. Vases de la Troade. (Berlin, Antiquarium.) 1
9. Vases de la Troade. (Berlin, Antiquarium.) 5
10. Vases de la Troade. (Berlin, Antiquarium.) 7
11. Vases de Théra. (Athènes, École française.) 9
12. Vases de Théra. (Athènes, École française.) 10
13. Vases de Théra. (Athènes, École française.) 11
14. Vases d'Ialysos. (Londres, British Museum.) 13
15. Vases de Mycènes. (Athènes, Polytechnion.) 15
16. Fragment d'un vase de Mycènes. (Athènes, Polytechnion.) 18
17. Cylix trouvée à Athènes. (Paris, collection de l'auteur.) 19
18. Chytra trouvée à Curium. (Musée de New-York.) 21
19. Fragment d'un vase d'Athènes. (Musée du Louvre.) 27
20. Fragment du même vase. (Musée du Louvre.) 29
21. Pyxis du Céramique. (Athènes, musée de la Société archéologique.) . . 33
22. Polyphème aveuglé par les compagnons d'Ulysse. Vase trouvé à Cœré. (Rome, musée étrusque du Capitole.) 37
23. Vase à ossements de Villanova. 38
24. Peinture d'un vase de Mélos. (Athènes, ministère de l'Instruction publique). 39
25. Skyphos trouvé à Athènes. (Londres, British Museum.) 43
26. Détail d'un vase de Phocée. (Londres, British Museum.) 45
27. Pinax de Camiros. (Musée du Louvre.) 47
28. Œnochoé de Camiros. (Musée du Louvre.) 49

29. Prochoos trouvé à Théra. (Londres, British Museum.) 53
30. Détail d'une œnochoé trouvée à Phanagoria. (Pétersbourg, Ermitage impérial.). 54
31. Héraclès et les Centaures, peinture d'un skyphos corinthien. (Paris, collection de l'auteur.). 55
32. Aryballe trouvé à Camiros. (Musée du Louvre.). 57
33. Vase de Corinthe. (Paris, collection de l'auteur.). 63
34. Couvercle d'une pyxis corinthienne, dite vase Dodwell. (Munich, Alte Pinakothek.). 65
35. Chytra corinthienne. (Londres, British Museum.). 68
36. Le suicide d'Ajax, détail d'un vase de Cæré. (Musée du Louvre.). . . . 69
37. Kélébé de style corinthien trouvée à Cæré. (Rome, musée Grégorien.). 73
38. Persée et Andromède, peinture d'une olpé trouvée à Cæré. (Musée de Berlin.). 75
39. Chytra étrusque trouvée à Cæré. (Musée du Louvre.). 77
40. Œnochoé trouvée en Italie. (Musée du Louvre.). 78
41. Fond d'une coupe du Musée du Louvre. 79
42. Œnochoé de Gamédès trouvée à Tanagra. (Musée du Louvre.). . . . 81
43. Le roi Arcésilas assistant au pesage de la laine. Cylix trouvée à Vulci. (Cabinet des médailles.). 83
44. Crater trouvé à Chiusi, dit vase Alessandro François. (Florence, Musée étrusque.). 86
45. Vue latérale du vase Alessandro François. (Florence, musée étrusque.). 87
46. Retour de Thésée, détail du vase François. 89
47. La chasse de Calydon, détail du vase François. 91
48. Les dieux aux noces de Pelée et de Thétis, détail du vase François. . . 93
49. Hector et Politès sortant de Troie, détail du vase François. 94
50. Bain de femmes. Amphore trouvée à Vulci. (Musée de Berlin.). . . . 95
51. Naissance d'Athéna. Détail d'une amphore trouvée à Vulci. (British Museum.). 101
52. Détail d'une œnochoé de Colchos. (Musée de Berlin.). 109
53. Amphore de Nicosthènes. (Musée du Louvre.). 112
54. Athéniennes à la fontaine Callirhoé. Peinture d'une hydrie trouvée à Vulci. (British Museum.). 113
55. Combat d'Héraclès contre Géryon. Peinture d'une amphore d'Exékias. (Musée du Louvre.). 117
56. Athéna et Poseidon. Peinture d'une amphore d'Amasis. (Cabinet des médailles.). 121
57. Lutte d'Héraclès contre Triton. (Hydrie du Musée de Berlin.). . . . 125
58. Achille et Ajax jouant à la pettie. Peinture d'une amphore d'Exékias. (Rome, musée Grégorien.). 128
59. Stadiodromes. Revers d'une amphore panathénaïque. 129
60. Amphores panathénaïques. 131

Table des figures dans le texte.

61. Athéna Promachos. Peinture de la face du vase Burgon. (British Museum.). 135
62. Athéna Promachos. Peinture d'une amphore panathénaïque. (Musée de Leyde.). 139
63. Revers du vase de Burgon. (British Museum.). 142
64. Exposition du mort et lamentation funèbre. Plaque de terre cuite peinte provenant d'Athènes. (Musée du Louvre.). 143
65. Poseidon. Plaque corinthienne. (Musée du Louvre.). 146
66. Potier fabriquant un vase. Plaque corinthienne. (Musée du Louvre.). 147
67. Ouvriers travaillant dans une carrière. Plaque corinthienne. (Musée de Berlin.). 152
68. Combat d'Héraclès et d'Antée. Peinture d'un cratère d'Euphronios. (Musée du Louvre.). 153
69. Thésée recevant d'Amphitrite l'anneau de Minos. Peinture d'une coupe d'Euphronios. (Musée du Louvre.). 165
70. Achille tuant Troïlos. Fond d'une coupe d'Euphronios. 171
71. Peltaste courant. Fond d'une coupe de Chachrylion. (A M. O. Rayet.). 175
72. Intérieur d'école. Peinture d'une coupe de Doris. (Musée de Berlin.). 179
73. Œdipe et le Sphinx. (Cylix du musée Grégorien, au Vatican.). . . . 180
74. Réunion de divinités. Fragment d'une coupe de Sosias. (Musée de Berlin.). 181
75. Achille bandant le bras de Patrocle. Intérieur d'une coupe de Sosias. (Musée de Berlin.). 185
76. Le massacre des Priamides. Coupe de Brygos. (Musée du Louvre.). . 193
77. Héra attaquée par les Silènes. Coupe de Brygos. (British Museum.). 197
78. Hypnos et Thanatos emportant le cadavre de Sarpédon. (British Museum.). 199
79. Grecs et Amazones. Peinture d'une coupe de Panphaios. (British Museum.). 200
80. Danse de Bacchantes autour de l'autel de Dionysos. Coupe de Hiéron. (Musée de Berlin.). 201
81. Jugement de Pâris. Coupe peinte par Hiéron. (Musée de Berlin.). . 211
82. Ménélas et Hélène. Skyphos de Macron et Hiéron. (Collection Spinelli.). 214
83. Peinture d'un lécythe à fond blanc. (Musée de la Société archéologique d'Athènes.). 215
84. Hermès apportant Dionysos enfant à Silène. Cratère à fond blanc. (Musée Grégorien.). 223
85. Hypnos et Thanatos déposant au tombeau le corps d'une jeune femme. (Musée de la Société archéologique d'Athènes.). 231
86. L'offrande au tombeau. (Lécythe blanc du musée du Louvre.). . . . 233
87. Scène du culte des morts. Lécythe athénien. (Musée du Louvre.). . 235
88. La morte auprès de la stèle. Lécythe athénien. (Musée du Louvre.). 237

89. Lécythe blanc d'Athènes. 238
90. Ménades dansant. Peinture d'une pyxis d'Athènes. 239
91. Thésée combattant contre les Amazones. Aryballe trouvé à Cumes. (Musée de Naples.). 243
92. Nymphes du cortège de Dionysos. Peinture d'un aryballe attique. (Musée de Berlin.). 245
93. Scène de toilette. Peinture d'une pyxis attique. (British Museum.). . 249
94. Scène d'intérieur au gynécée. (Collection particulière d'Athènes.). . . 251
95. Lécythes aryballisques et œnochoé de fabrique attique. 253
96. Thétis et Pélée. Péliké de Camiros. (British Museum.). 255
97. Khrysos, Niké et Ploutos. Œnochoé attique. (Musée de Berlin.). . . 257
98. Éros tenant une couronne. (Lécythe du Musée de Berlin.). 260
99. Alphée et Aréthuse. Vase en forme de double tête. (Musée du Louvre.). 261
100. Aryballe à reliefs trouvé à Kertch. (Musée de l'Ermitage, à Saint-Pétersbourg.). 264
101. Aryballe à reliefs trouvé à Kertch. (Musée de l'Ermitage, à Saint-Pétersbourg.). 265
102. Hydrie à reliefs trouvée à Cumes. (Musée de l'Ermitage, à Saint-Pétersbourg.). 267
103. Aphrodite. Vase à parfums trouvé à Kertch. (Musée de l'Ermitage, à Saint-Pétersbourg.). 271
104. Vase en forme de sphinx. (Musée de l'Ermitage, à Saint-Pétersbourg.) . 273
105. Aphrodite et Adonis. Vases à figurines. (Musée de Berlin.). 275
106. Rhyton en forme de tête d'animal. (Musée du Louvre.). 278
107. Le char de Dionysos. Péliké provenant de la Cyrénaïque. (Musée du Louvre.). 279
108. Le combat des dieux et des Géants. Amphore trouvée à Milo. (Musée du Louvre.). 281
109. Scène de toilette. Lékané trouvée à Kertch. (Musée de l'Ermitage, à Saint-Pétersbourg.). 285
110. Héra et Hébé. Peinture d'un cratère représentant le Jugement de Pâris. (Musée de l'Ermitage, à Saint-Pétersbourg.). 287
111. Dionysos dans une scène de banquet. Canthare béotien. (Musée de la Société archéologique d'Athènes.). 291
112. Péliké. (Musée de l'Ermitage, à Saint-Pétersbourg.). 294
113. Héraclès furieux. Peinture d'un cratère d'Asstéas trouvé à Pæstum. (Musée de Madrid.). 295
114. Oreste à Delphes. Oxybaphon trouvé à Ruvo (Musée du Louvre.). . 297
115. Borée enlevant Orithyie. Œnochoé de l'Italie méridionale. (Musée du Louvre.). 299
116. Le palais d'Hadès. Amphore de Canosa. (Pinacothèque de Munich.). 305
117. Phrixos et Hellé. Peinture d'un cratère d'Asstéas (Musée de Naples.). 315

Table des figures dans le texte. 417

118. Héraclès à Delphes. Scène de phlyaque sur un cratère de la Grande-Grèce. (Musée de l'Ermitage, à Saint-Pétersbourg.). 318
119. Scène de phlyaque. Peinture d'un cratère de la Grande-Grèce. (Musée du Louvre.). 319
120. Peinture d'un vase lucanien. (Musée de Naples.). 322
121. Intérieur d'une coupe profonde avec peintures et masque moulé. (Musée du Louvre.). 323
122. Ajax égorgeant un captif. Peinture d'imitation grecque sur un cratère étrusque. (Cabinet des médailles.). 325
123. Œnochoé à peintures blanches provenant de Gnathia. (Musée du Louvre.). 329
124. Phiale à ombilic et à peintures. (Musée du Louvre.). 331
125. Poculum à peintures blanches, trouvé à Vulci. 333
126. Vase à reliefs et à figurines, provenant de Canosa. (Musée du Louvre.). 337
127. Ganymède. Intérieur d'une phiale à peinture rehaussée de blanc. (British Museum.). 338
128. Coupe à reliefs et à vernis noir, provenant de Mégare. (Athènes, musée de la Société archéologique.). 339
129. Œnochoé étrusque en terre cuite. (Musée du Louvre.). 343
130. Les aventures d'Ulysse. Phiale à ombilic et à vernis noir. (Fabrique campanienne.). 349
131. Cratère à reliefs et à vernis rouge. Fabrique d'Arretium. (Musée du Louvre.). 357
132. Les Amours désarmant Hercule. Médaillon de poterie romaine. (Musée de Nîmes.). 358
133. Amphores de Cnide, de Thasos et de Rhodes. 360
134. Timbres amphoriques de Cnide, de Thasos et de Rhodes. 361
135. Lampe grecque en terre cuite. (Paris, collection E. Piot.). 363
136. Lampe en terre cuite. (Musée du Louvre.). 364
137. Éros sur un canard. Vase en terre émaillée trouvé à Tanagra. (British Museum.). 365
138. Vase émaillé en forme de sphinx, provenant d'Égine. (Musée de Berlin.). 368
139. Le vase de la reine Bérénice. Œnochoé provenant de Benghazi. (Paris, appartient à Mme Beulé.). 373
140. Olla trouvée à Cervetri. (Musée du Louvre.). 376
141. Aryballe émaillé en forme de tête casquée. (Musée du Louvre.). . . 378
142. Cymaise en terre cuite peinte formant chéneau. (Athènes, musée de l'Acropole.). 379
143. Antéfixe modelée et peinte, trouvée à Cervetri. (Musée de Berlin.). . 387
144. Tuile peinte. (Athènes, musée de la Société archéologique.). 389
145. Antéfixe en terre cuite peinte. (Athènes, musée de l'Acropole.). . . . 391

TABLE DES MATIÈRES

Avant-Propos. i
Introduction. iii

CHAPITRE PREMIER
Les premiers essais. 1

CHAPITRE II
L'ornementation géométrique. 19

CHAPITRE III
L'influence orientale dans la Grèce asiatique et dans les îles. 39

CHAPITRE IV
L'influence orientale en Béotie et à Corinthe. 55

CHAPITRE V
Les ateliers corinthiens en Italie. 69

CHAPITRE VI
L'influence orientale dans le reste de la Grèce. 79

CHAPITRE VII
L'unification des styles. La fabrique d'Athènes au sixième siècle. 95

CHAPITRE VIII
Les vases à figures noires. 113

CHAPITRE IX
Les amphores panathénaïques. 129

CHAPITRE X
Les plaques de terre cuite peintes. 143

CHAPITRE XI
Les vases à figures rouges. I. Euphronios. 153

CHAPITRE XII
Les vases à figures rouges. II. Sosias, Brygos, Panphaios. 181

CHAPITRE XIII
Les vases à figures rouges. III. Macron, Hiéron. 201

CHAPITRE XIV
Les vases à fond blanc. 215

CHAPITRE XV
Les vases à figures rouges du quatrième siècle. Vases à dorures et à couleurs. 239

CHAPITRE XVI
Les vases ornés de reliefs et les vases en forme de figurines. 261

CHAPITRE XVII
Les vases à figures rouges de l'époque macédonienne. Fabriques de la Grèce propre. 279

CHAPITRE XVIII
Les vases de l'Italie méridionale. 295

CHAPITRE XIX
La fin de la peinture de vases en Italie. 323

CHAPITRE XX
L'imitation du métal et la poterie moulée. 339

CHAPITRE XXI
Les poteries vernissées et émaillées. 365

CHAPITRE XXII
La céramique dans l'architecture. 379

ADDITIONS ET CORRECTIONS. 393
INDEX ALPHABÉTIQUE. 395
TABLE DES PLANCHES HORS TEXTE. 411
TABLE DES FIGURES INSÉRÉES DANS LE TEXTE. 413

FIN

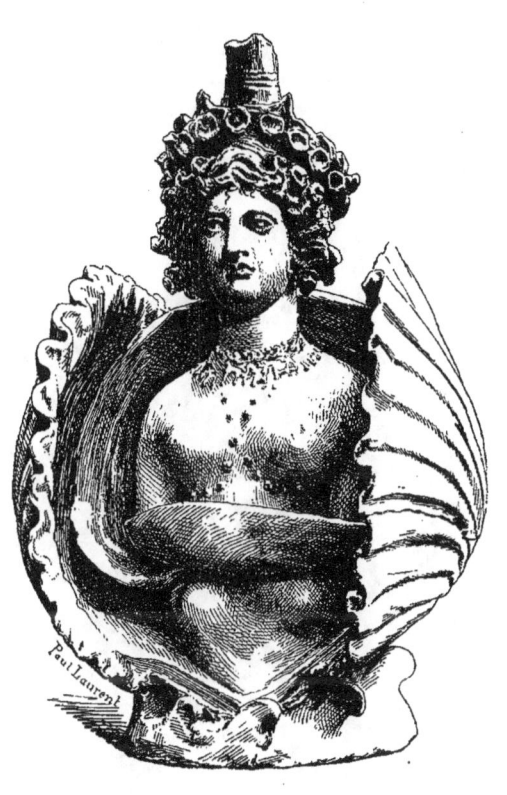

www.ingramcontent.com/pod-product-compliance
Lightning Source LLC
Chambersburg PA
CBHW070952240526
45469CB00016B/72